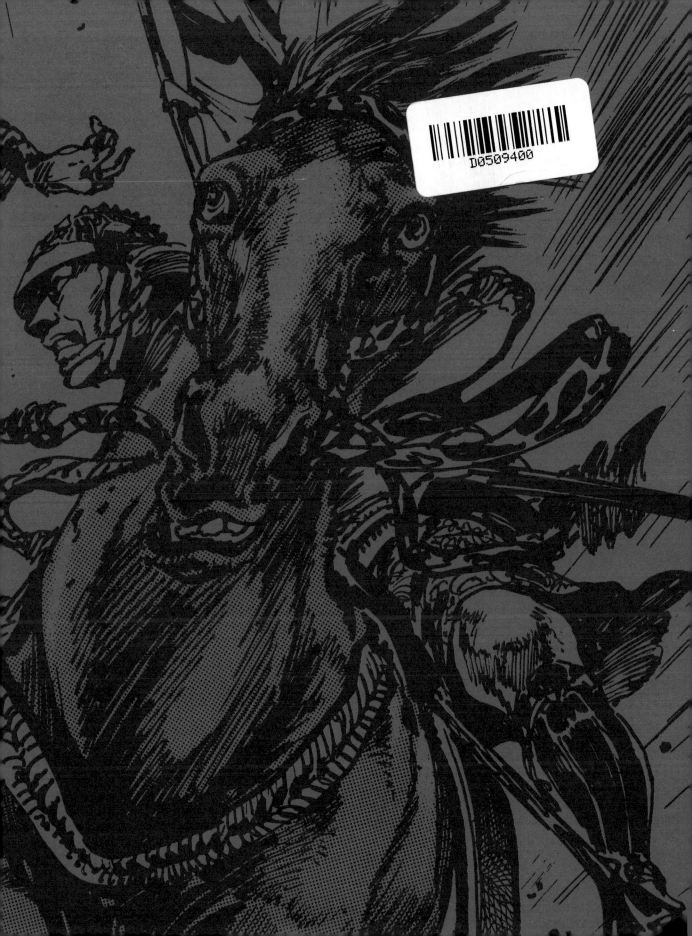

Amano Masanao Ed. Julius Wiedemann

MANGA DESIGN

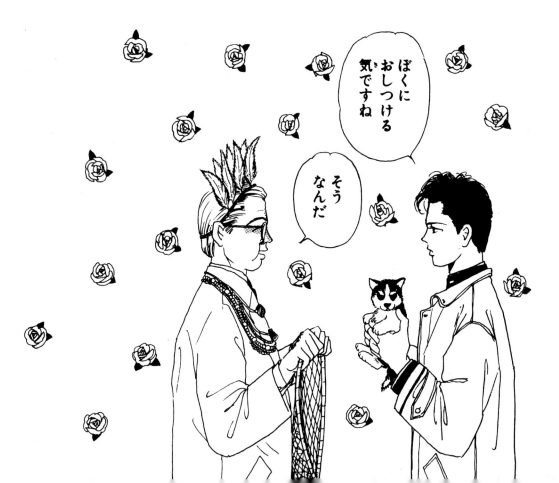

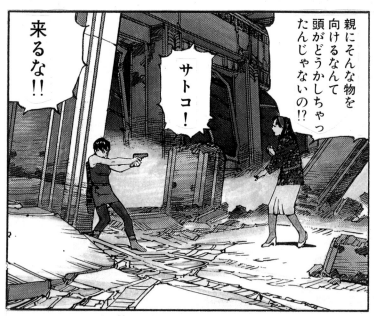
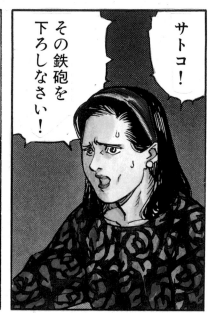

来るな!!

サトコ!

親にそんな物を向けるなんて頭がどうかしちゃったんじゃないの!?

サトコ!その鉄砲を下ろしなさい!

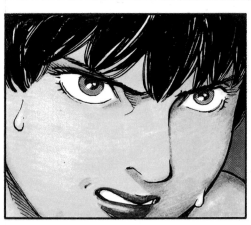
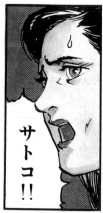
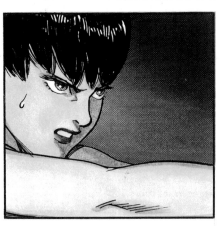

サトコ!!

おまえは母さんじゃない!!

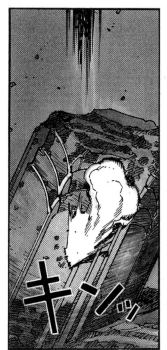
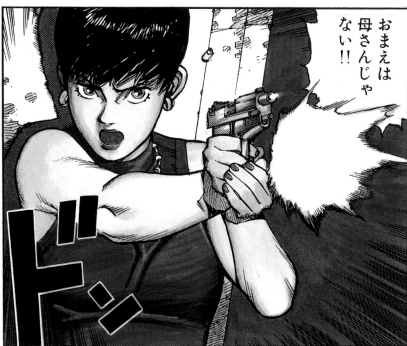

キィン

ドン

TASCHEN

KÖLN LONDON LOS ANGELES MADRID PARIS TOKYO

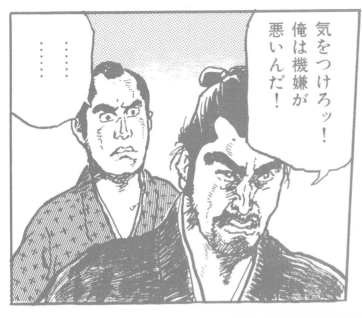

気をつけろッ！
俺は機嫌が
悪いんだ！

…
…
…

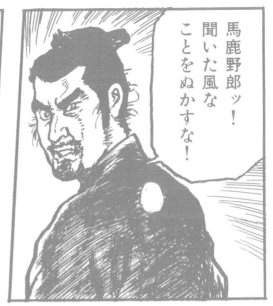

馬鹿野郎ッ！
聞いた風な
ことをぬかすな！

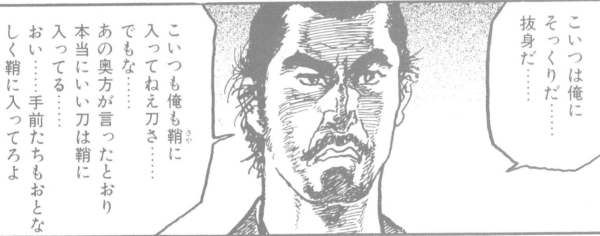

こいつは俺に
そっくりだ……
抜身だ……

こいつも俺も鞘に
入ってねえ刀さ……
でもな……
あの奥方が言ったとおり
本当にいい刀は鞘に
入ってる……
おい……手前たちもおとな
しく鞘に入ってろよ

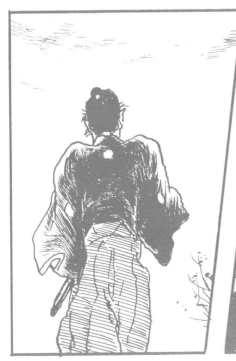

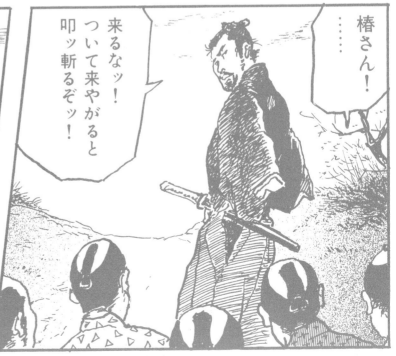

椿さん！

……

来るなッ！
ついて来やがると
叩ッ斬るぞッ！

Introduction by JULIUS WIEDEMANN

Manga are Japanese comics created for Japanese readers. They are published in anthologised series, usually in black and white, and with a new adventure in every issue in which new characters are introduced. Compared to the comic scene in any other country, Manga have not only higher publication numbers, but also are much more influential in their reach. Many manga books can have a weekly circulation in the millions, while in the West a comic series might reach the same amount of readers in a year. A series of books can reach 50, 70, or more issues, each one counting hundreds of pages. The support and reaction of the readers have a strong influence on the length of the series.

In Japan, Manga can be found on every street corner. They are sold at newsstands, malls, convenience stores, and, most importantly, in bookstores that often dedicate an entire floor just to manga. In such stores one can also find related titles, such as volumes of manga art and illustration, as well as special editions of the best selling series. Manga haven't just followed Japanese mainstream culture, they have been the mainstream for decades and have been the inspiration in many creative areas, such as the film genre Anime, advertising, film, and the visual arts. Authoring manga is often a very important step in the career of Anime and film directors, as is seen with the career of Hayao Mayazaki, to name just one example. For some time now, Manga have begun to influence western comic authors, designers, filmmakers, advertisers, and creative professionals in general.

The word manga came into use in the 19th century, when Hokusai, a well-known woodblock artist, used the two Kanji (Japanese characters, derived from the Chinese alphabet, that represent words and meanings) "man" (translated as lax) and "ga" (picture) to signify the characters he developed. But the art of telling stories in sequential blocks had already started in Japan a couple centuries before. At first designed for upper-class, educated society, manga were initially a very exclusive art. In the 18th century, Japan experienced a strong increase in middle class consumption, creating a fertile terrain for the mass consumption of these stories. They were then printed from woodblocks and already displayed many features of the modern manga of the 20th century.

After the Meiji revolution in the 19th century, Japan opened its ports and culture to foreigners, and the West began to exercise a strong influence on Japanese technology, culture, and lifestyle. At this point, manga started to have an appeal comparable to that of Western comics. A "new" form of manga that had a mixture of western and Japanese design was beginning to emerge, While these were the origin of the modern manga, the breakthrough clearly came when Osamu Tezuka started to publish his books. Until then, the readers, mostly born before the 1950s, would stop reading manga in junior high school, as it used to be seen as an entertainment for children. Tezuka developed a more dynamic design, using angles, close-ups, perspective, and cinematic techniques from German and French movies of that time. The comics before him employed a basic 2D representational scheme, as in a theatre play, with actor's entrances from left and right. Tezuka's debut in 1947 with "New Treasure Island" marked a turning point in manga history. The new narrative style fascinated new readers, who kept on reading manga into their adulthood. From then on, the phenomenon has just grown and continues to reach new frontiers.

Even today, most of the manga books are printed in black and white on very cheap paper, yielding a thick book that can be read in couple hours. Such books are read many times over in the train, on the way to the work or school, and left behind after finished. It is not uncommon that a new passenger enters the train, picks up a manga that has been left behind, and reads it to the end. There are also the coloured and premium versions that are not thrown away after being read. These editions are printed mostly in hard cover and in larger formats than the paperback ones, and are archived in private collections.

This book is a showcase of about 140 artists who are not just famous in Japan, but have also innovated, pioneered, inspired and created Anime films as well as many best selling manga titles. The artists are presented with much background information, insights into their creative methods, their contributions to the world of manga, and their excursions into Anime. The book comes also with an area-free DVD, featuring three interviews: with an underground manga artist, a traditional artist, and one currently popular artist. The DVD also contains a manga shop tour in Tokyo, where stores can carry as many as 110.000 different titles. The book is also a travel in time, including artists who have passed away, but whose contributions cannot be forgotten. We hope that the reader will enjoy the journey into the fantastical and dynamic world.

Introduction par JULIUS WIEDEMANN

Le mot Manga définit les bandes dessinées japonaises créées pour des japonais. Elles sont généralement publiées sous forme de séries, souvent en noir et blanc, et chaque publication nous fait découvrir de nouveaux personnages et de nouvelles aventures. Lorsqu'on les compare aux autres bandes dessinées d'autres pays, les Mangas japonais n'ont pas seulement un plus grand tirage mais ils sont également très suivis. De nombreux ouvrages de mangas sont publiés chaque semaine par millions d'exemplaires, tandis qu'en occident par exemple, une bande dessinée n'atteint ce même chiffre qu'en un an. Une série d'ouvrages peut atteindre 50, voire 70 volumes, chacun comptant plusieurs centaines de pages, et les réactions des lecteurs ont une forte influence sur la durée des séries.

On trouve des magazines de Mangas à chaque coin de rue, dans des kiosques à journaux, des centres commerciaux, des épiceries, et bien sûr dans des librairies qui leur consacrent généralement un étage entier. On trouve également dans ces dernières des ouvrages relatifs aux bandes dessinées, tels que des ouvrages de dessins et d'illustrations, et des éditions spéciales des séries qui se vendent le mieux. Au Japon, les bandes dessinées ne suivent pas le courant culturel. Elles sont le courant dominant depuis des décennies et l'inspiration derrière des domaines créatifs tels que l'Anime, la publicité, le cinéma, l'art, etc. Le passage par les Mangas est pour beaucoup de raisons une étape importante dans une carrière en Anime ou au cinéma. Hayao Mayazaki pour n'en citer qu'un en est un bon exemple. Les Mangas ont depuis quelque temps déjà commencé à influencer les auteurs et les dessinateurs de bandes dessinées, les cinéastes, les publicitaires et les professionnels de la création occidentaux.

Le mot Manga a commencé à être utilisé au 19ème siècle, lorsqu'un dessinateur sur planche nommé Hokusai pris les deux caractères chinois (en Kanji, l'alphabet chinois fait de symboles qui représentent des mots et des significations) « man » (qui signifie relâché) et « ga » (image) pour donner un nom aux personnages qu'il avait développé. L'art de raconter des histoires par blocs séquentiels était toutefois connu au Japon depuis déjà deux siècles. Ces histoires étaient initialement conçues pour l'aristocratie éduquée, et donc étaient une forme d'art exclusive. Plus tard, au 18ème siècle, le Japon a connu un essor phénoménal de la consommation de la classe moyenne, créant ainsi un terrain fertile pour la consommation de masse de ces histoires. Elles étaient à l'époque imprimées sur des planches et contenaient les prémisses des Mangas modernes du 20ème siècle.

Après la révolution Meiji au 19ème siècle, le Japon a ouvert ses ports et sa culture aux étrangers, avec une forte influence sur la technologie et le style de vie. A partir de ce moment, les Mangas japonais ont commencé à générer le même intérêt que les bandes dessinées occidentales. Un nouveau type de Manga mêlant des dessins japonais et occidentaux a fait son apparition, préfaçant ainsi les Mangas modernes. La véritable percée a clairement eu lieu lorsqu'Osamu Tezuka débuta la publication de ses œuvres. Jusque là, les lecteurs, dont la plupart étaient nés avant les années 1950, s'arrêtaient de lire des Mangas après le collège. On considérait alors les Mangas comme un divertissement pour enfants. Il a développé un style plus dynamique, avec différents angles, des gros plans, de la perspective et des techniques cinématographiques provenant des films allemands et français de l'époque. Les bandes dessinées avaient jusqu'alors un aspect basique en deux dimensions, comme dans une pièce de théâtre, avec l'introduction des personnages par la gauche ou la droite. Ses débuts en 1947 avec « New Treasure Island » ont marqué un tournant dans l'histoire du Manga. Le nouveau type de scénario a fasciné les lecteurs qui ne s'arrêtaient maintenant plus de lire des mangas après le collège. Depuis, le phénomène continue de grandir pour atteindre de nouvelles frontières.

Encore aujourd'hui, la plupart des ouvrages sont imprimés en noir et blanc sur du papier très peu coûteux, et bien qu'ils soient épais, on les lit généralement en quelques heures. On les lit habituellement dans les transports en commun, en allant au travail ou à l'école, et on les laisse derrière soi une fois lus. Il n'est pas rare qu'un nouveau passager entre dans un train et prenne un Manga laissé à l'abandon pour le lire jusqu'au bout. Il existe également des versions en couleur et des versions de qualité qu'on ne jette pas une fois lues. Ce sont généralement des éditions reliées en grand format et archivées dans des collections privées.

Cet ouvrage présente quelque 150 auteurs qui ne sont pas seulement fameux au Japon, mais qui ont innové, inspiré, créé des films d'animation ou créé des best-sellers. Vous pourrez en découvrir plus sur chacun d'eux, sur leurs méthodes de création, leurs contributions à ce monde fantastique et dynamique, et leurs développements en Anime. L'ouvrage est fourni avec un DVD (sans zone) qui contient 3 interviews (d'un auteur underground, d'un auteur traditionnel, et d'un auteur à la mode), et une tournée des magasins de Mangas de Tokyo où on trouve des boutiques qui proposent quelque 110 000 Mangas. L'ouvrage est également un voyage dans le temps car il présente des auteurs qui sont décédés, mais dont on ne peut oublier la contribution. Bonne lecture !

Mangas sind japanische Comics, geschaffen für ein japanisches Lese-publikum. Sie werden in anthologisierten Serien veröffentlicht, meist in schwarz-weiß, mit einem neuen Abenteuer in jeder Ausgabe, in dem neue Charaktere eingeführt werden. Verglichen mit der Comicszene in anderen Ländern, haben Mangas nicht nur sehr viel höhere Auflagen-zahlen, sondern sind auch sehr viel einflussreicher. Viele Manga-magazine erreichen wöchentlich mehrere Millionen Leser, während ein Comic in westlichen Ländern vielleicht in einem Jahr eine vergleichbare Leserschaft erreicht. Die Taschenbuchausgaben können 50, 70 oder mehr Bände umfassen, jeder mit hunderten von Seiten. Die Popularität bei den Lesern sowie deren Reaktionen haben dabei einen großen Einfluss auf die Länge der Serie.

In Japan findet man Mangas an jeder Straßenecke. Sie werden in Zeitungsständen, Einkaufszentren, *convenience stores* und vor allem natürlich in Buchhandlungen verkauft, letztere widmen oft eine ganze Etage ausschließlich Mangas. Dort kann man zu den beliebtesten Serien auch Artbooks und luxuriösere Hardcover-Editionen erwerben. Mangas haben sich nicht nur an japanischer Mainstream-Kultur orientiert, sondern sie sind seit Jahrzehnten ein Teil des Mainstream und dienen in vielen Kreativbereichen als Inspirationsquelle, so zum Beispiel im Anime, dem japanischen Zeichentrickfilm, in der Werbung, im Film und in den visuellen Künsten. Für viele berühmte Anime- und Filmregisseure, wie Hayao Miyazaki, um nur ein Beispiel zu nennen, stellten Mangas einen wichtigen Schritt in ihrer Karriere dar. Seit einiger Zeit zeigen sich nun auch westliche Comiczeichner, Designer, Filmemacher, Werbe-produzenten und andere Angehörige kreativer Berufe von japanischen Mangas beeinflusst.

Der Begriff Manga stammt aus dem 19. Jahrhundert, als der berühmte *ukiyoe*-Künstler Hokusai die beiden *kanji* (aus dem Chinesischen über-nommene Schriftzeichen mit Wort- und Sinnbedeutung) für „spontan" (*man*) und „Bild" (*ga*) zum Titel seiner Skizzenblätter machte. Die Kunst, Geschichten in kurzen, aufeinander folgenden Einheiten zu erzählen, reicht in Japan aber noch einige Jahrhunderte weiter zurück. Für die gebildete Oberschicht entwickelt, waren Mangas zunächst eine sehr exklusive Kunstform. Im 18. Jahrhundert fanden die bebilderten Lese-hefte auch in der Mittelschicht weite Verbreitung und machten so den Weg frei für den folgenden Massenkonsum. Diese Holzblockdrucke wiesen bereits viele Züge der modernen Mangas des 20. Jahrhunderts auf.

Nach der Meiji-Restauration Ende des 19. Jahrhunderts öffnete Japan seine Häfen und seine Kultur dem Ausland, der Westen begann einen starken Einfluss auf japanische Technologie, Kultur und Lebensweise auszuüben. Zu diesem Zeitpunkt glichen sich Mangas in Wirkung und Stil den westlichen Comics und Karikaturen an, während allmählich eine neue Form als Mischung aus westlichen und japanischen Einflüssen

entstand. Hier liegen zwar die Ursprünge des modernen Manga, der endgültige Durchbruch sollte aber erst mit Osamu Tezukas Werken erfolgen. Vor 1950 geborene Leser wandten sich meist in der Mittelschule von Mangas ab, da diese als Kinderunterhaltung galten. Tezuka entwickelte einen sehr viel dynamischeren Zeichenstil mit Nahaufnahmen, Perspektiven- und Einstellungswechseln sowie kine-matographischen Techniken aus deutschen und französischen Filmen dieser Zeit. Frühere Comics hatten sich auf ein zweidimensionales Grundschema beschränkt, ähnlich einem Theaterstück, bei dem die Schauspieler von links oder von rechts auf die Bühne kommen. Tezukas Debüt 1947 mit NEW TREASURE ISLAND markierte einen Wendepunkt. Der neue narrative Stil faszinierte neue Leser, die diesem Medium auch als Erwachsene treu blieben. Seitdem nahm das Phänomen Manga immer größere Dimensionen an und entwickelt sich auch jetzt noch in immer neue Richtungen.

Die meisten Mangas werden auch heute noch schwarz-weiß auf billigstem Papier gedruckt, die einzelnen Folgen der verschiedenen Serien ergeben dabei ein dickes Buch, das in einigen Stunden aus-gelesen werden kann. Diese Magazine werden dann mehrfach gelesen, in Zug und U-Bahn auf dem Weg zur Arbeit oder zur Schule, und anschließend weggeworfen. Es ist nicht ungewöhnlich, dass ein neuer Fahrgast das Abteil betritt, einen zurückgelassenen Manga aufhebt und diesen dann zu Ende liest. Mehrfarbige Ausgaben oder Sonder-editionen dagegen werden nach dem Lesen nicht entsorgt. Es handelt sich dabei oft um großformatige Hardcover-Editionen, die in privaten Sammlungen sorgsam aufbewahrt werden.

Der vorliegende Band präsentiert rund 140 Künstler, die sich nicht nur durch ihre Popularität in Japan auszeichnen, sondern die als Innovatoren der Mangaszene Pionierarbeit leisteten, Nachfolger inspirierten und neben zahlreichen Manga-Bestsellern auch Anime-Filme schufen. Die Künstler werden mit viel Hintergrundinformationen vorgestellt, es werden Einblicke in ihre Arbeitsweise, ihren Beitrag zur Entwicklung des Genres und ihre Ausflüge in die Welt des Anime gegeben. Dem Buch liegt eine DVD ohne Regionalcode bei, auf der drei Interviews enthalten sind mit drei Mangakünstlern aus den Bereichen Untergrund, Klassiker und aktuelle Bestseller. Daneben zeigt die DVD eine Exkursion durch Tôkyôs Mangaläden, die teilweise bis zu 110 000 verschiedene Titel vorrätig haben. Das Buch ist auch eine Reise durch die Zeit, mit Porträts bereits verstorbener Künstler, die durch ihre Werke unvergesslich bleiben. Wir hoffen, dass Ihnen dieser Streifzug durch eine phantastische und dynamische Welt gefallen wird.

CONTENTS

ギャグ漫画のジャンルで次々と新しい題材に挑戦し、実験作を発表しているが、それは綿密に設定を考え抜いたものであり、完成度の高い作品に仕上がっている。日本の代表的な辞書「広辞苑」のパロディ版である『コージ苑』では、本の作りも辞書と同じ構成で、最初の文字「あ」から言葉を順列に並べ、用語の解説という形で四コマ漫画が描かれる。巻末にはギャグ漫画の活用形など、最後まで辞書をネタにした笑いを徹底させ、話題を集めた。そして「漫画」自体を解剖して笑いにしようという『サルでも描けるまんが教室』、通称「サルまん」では、登場人物が売れる漫画を描くための研究という形を取り、人気の絵柄や物語に至るまで、漫画の約束事やよくある傾向などを学術的に定義付け、解き明かすというスタイルで笑いを誘う。また『漫歌』は、日本文学の最短の定型を持つ表現方法「短歌」のように、四コマ漫画も情緒や喜怒哀楽などのあらゆる機微を表現できることを前提として描かれたものである。いつもテーマ性を持ち、深い洞察でギャグを仕上げる彼の動向は常に注目されている。

KOJI AIHARA 相原コージ

1963 in Hokkaido
(Northern Japan)

Born

in 1983 with "Hachigatsu
no Nureta Pantsu" published
in the *Weekly Manga
Action Magazine*.

Debut

"Bunka Jinrui Gag"
"Koujien"
"Sarudemo Kakeru Manga
Kyoushitsu" (Even a
Monkey Can Draw Manga)
(In collaboration with
Kentaro Takekuma)
"Mujina"
"Manka"

Best known works

燃える性　　　　視線恐怖

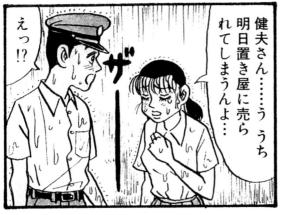

健夫さん……うち　うち　明日置き屋に売られてしまうんよ……

えっ!?

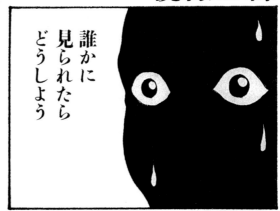

誰かに見られたらどうしよう

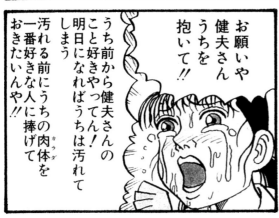

お願いや　健夫さん　うちを抱いて!!

うち前から健夫さんのこと好きやってん!　明日になればうちは汚れてしまう

汚れる前にうちの肉体を一番好きな人に捧げておきたいんや!!

すこ　すこ　すこ　すこ

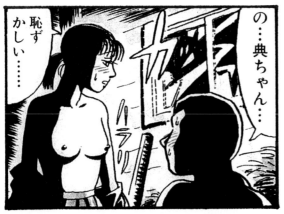

の…典ちゃん…

恥ずかしい……

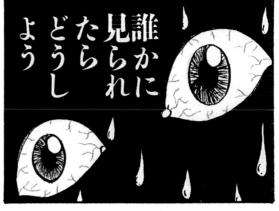

誰かに見られたらどうしよう

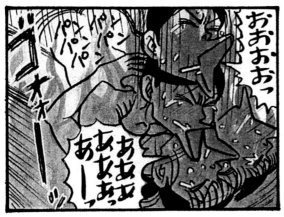

おおおっ　おおおおあーっ

パンパンパン

Not only does Koji Aihara continue to experiment with new themes in the realm of gag comics, his material is distinguished by its attention to meticulous detail. The finished product is always top quality. Most typical of Aihara's work is his comic strip parody of a prominent Japanese dictionary, a yon koma manga entitled "Koujien". This mock instructional book has been based so closely on a standard dictionary that each of the four frame comic strips has been placed in alphabetical order. They are arranged each on one page, with each comic strip depicting the explanation of a particular word. There is an appendix at the back of the book explaining the different styles of gag manga. By deliberately basing the book closely on a standard dictionary, Aihara has injected the work with extraordinary humor. He even analyzes and pokes fun at the manga world with his series entitled "Even a Monkey Can Draw Manga". In this series nicknamed "Saruman", the main character is a person who strives to create a manga that will sell. Popular drawing styles and themes, questions such as "Which words will create laughter?", and manga trends are all unraveled with thoughtful analytical explanations that invoke laughter. In "Manka", like the tanka poem, which is the most compact form of expression in Japanese literature, the comic strips prove that it is possible to convey emotions like happiness or sadness within the compact boundary of the yon koma manga. Aihara's works always have a distinct theme, together with gags that contain keen insights into present-day society.

Non seulement Koji Aihara continue d'expérimenter de nouveaux thèmes dans le domaine des mangas humoristiques, mais ses œuvres se distinguent par leurs détails méticuleux. Le produit fini est toujours de la meilleure qualité. L'œuvre la plus typique d'Aihara est sa bande dessinée parodique d'un éminent dictionnaire japonais, un manga yon koma intitulé « Koujien ». Ce faux ouvrage pédagogique ressemble tellement à un dictionnaire classique que ses bandes dessinées en quatre vignettes sont ordonnées par ordre alphabétique. Une bande dessinée est disposée sur chaque page, et chacune donne l'explication d'un mot spécifique. L'annexe en fin d'ouvrage explique les différents types de mangas humoristiques. En donnant à son ouvrage l'apparence d'un dictionnaire, Aihara y a injecté une bonne dose d'humour. Il se moque même de la bande dessinée en elle-même avec sa série intitulée « Sarudemo Kakeru Manga Kyoushitsu » (Même un singe peut dessiner des mangas). Dans cette série, surnommée « Saruman », le personnage principal est un individu qui tente de créer une bande dessinée en espérant qu'elle se vendra bien. Les styles de dessin et les thèmes populaires, les questions telles que « quels mots font rire ? » et les tendances des mangas sont démêlées à l'aide d'explications analytiques profondes qui provoquent le rire des lecteurs. Dans « Manka », comme le poème tanka qui est la forme d'expression la plus compacte de la littérature japonaise, la bande dessinée prouve qu'il est possible de transmettre des émotions telles que la joie ou la tristesse, dans le cadre concis des mangas yon koma. Les mangas d'Aihara ont toujours un thème distinct et des gags qui donnent un aperçu mordant de la société contemporaine.

Sein Genre ist der Gag-Manga – hier versucht er sich an immer wieder Neuem, veröffentlicht auch experimentellere Arbeiten, legt dabei aber stets Wert auf ein sorgfältig durchdachtes Konzept und eine hochgradig perfekte Ausführung. In seiner Parodie auf Japans bekanntestes Konversationslexikon, das *Kôjien*, beispielsweise, entspricht die Aufmachung seines Manga äußerlich genau dem Original und auch die Einträge sind korrekt nach dem japanischen Silbenalphabet geordnet. Allerdings ersetzt er die Erklärungen durch Vier-Bilder-Mangas und im Anhang findet sich unter andem eine Deklination des Gag-Manga. In Japan wurde diese konsequent durchgezogene Parodie begeistert aufgenommen. In *SARU DE MO KAKERU MANGA KYÔSHITSU* [„Manga, die sogar Affen zeichnen können – ein Lehrbuch"], kurz *SARUMAN* [aus Affe „saru" und Manga] wird der Manga an sich zum Studien- und Spaßobjekt. Die Figuren sind auf der Suche nach einem Rezept für Bestseller-Mangas und bis sie am Ende die erfolgreichsten Bildformen und Storys sowie die witzigsten Wörter ausfindig gemacht haben, werden typische Spannungsbögen und Manga-Motive höchst wissenschaftlich erläutert und der Leser amüsiert sich dabei köstlich. Die Grundidee von *MANKA*, dessen Titel auf die kürzeste festgelegte japanische Gedichtform, das Tanka, anspielt, besteht wiederum darin, subtilste Gemütsbewegungen und Gefühlsregungen in nur vier Bildern auszudrücken. Aihara hat sich durch seinen scharfsinnigen Witz und seine bis ins letzte Detail ausgearbeiteten Mangas in Japan eine große Fangemeinde erobert.

ここで、このカシムが丸太の義足に仕込んでいた銃について説明しておこう。

特別図解 カシムの必殺武器 足鉄砲の仕組み

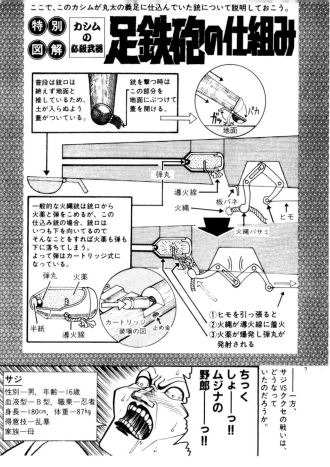

普段は銃口は絶えず地面と接しているため、土が入らぬよう蓋がついている。

銃を撃つ時はこの部分を地面にぶつけて蓋を開ける。

ガッ パカ　地面

弾丸
導火線
火縄
板バネ
ヒモ
火縄バサミ

一般的な火縄銃は銃口から火薬と弾をこめるが、この仕込み銃の場合、銃口はいつも下を向いてるのでそんなことをすれば火薬も弾も下に落ちてしまう。よって弾はカートリッジ式になっている。

弾丸
火薬
半紙
導火線
カートリッジ装填の図
止め金

① ヒモを引っ張ると
② 火縄が導火線に着火
③ 火薬が爆発し弾丸が発射される

サジ
性別―男，年齢―16歳
血液型―B型，職業―忍者
身長―180cm，体重―87kg
得意技―乱暴
家族―母

ちっくしょーっ!! ムジナの野郎―っ!!

一方、サジVSククセの戦いは、どうなっていたのだろうか。

01.49sec 01.33sec

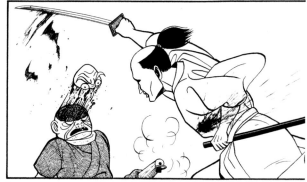

02.03sec

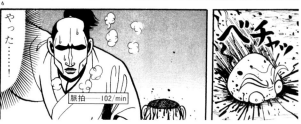

6

やった……!

脈拍―102/min

べチャッ

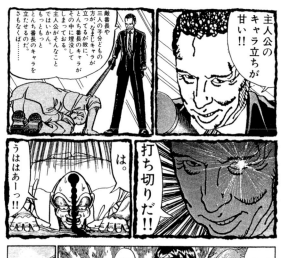

主人公のキャラ立ちが甘い!!

敵番長や三人の子分どもの方がなまじキャラが立ってるが故に、とんち番長のキャラがその中に埋没してしまっておる。では、とんち番長のキャラを立たせるのだ。さもなくば主人公のキャラをもっともっととんち番長のキャラを立たせるのだ。

は。

うははあーっ!!

打ち切りだ!!

―という次第なんだ。

打ち切り!?……

う む……立たせるしかあるまい……

竹熊。これ以上キャラが立たないと打ち切りになっちまうぞ……

ど、どうする?

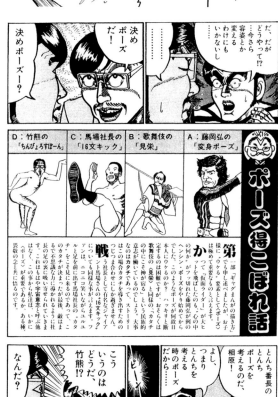

決めポーズ?

決めポーズ!

決めポーズだ!

だ、だがどうやって!?…今さら容姿とか変えるわけにもいかないし……

ポーズ得こぼれ話 第一戦

A：藤岡弘の「変身ポーズ」	B：歌舞伎の「見栄」	C：馬場社長の「16文キック」	D：竹熊の「ちんぴょろすぽーん」

こういうのはどうだ、竹熊!?

なんだ?

ピース

よし、つまりとんちを考える時のポーズだから。

とんち番長のとんちのポーズを考えるのだ、相原!

本格的なデビューは遅く45歳。『ナニワ金融道』は、街にある金貸し業の実体を通して、数々の人間ドラマを描き爆発的なヒットとなった作品で、ドラマ化もされている。人は金がなくてどん底に落ちたとき、どう振る舞い、そこにはどんな生き方があるのか。また、その姿を金貸しの立場から見て、仕事として冷酷に借金を取り立てねばならない。法律の網の目をくぐり、時には法を犯し、債務者から金を回収していく姿は衝撃的で、ギリギリのところを生きる人間には本当に深い物語があるのだということを見せつけた。それはドストエフスキーの小説にも通じる。また、作者は自身がマルクス主義者であることを公言し、その理論の証明のために漫画を描いていたとも語っている。『ナニワ金融道』がヒットのうちに終了した後は、あっさりと漫画家を引退したが、その魅力を再度求める声は多く、アシスタントが描いた漫画『カバチタレ』の監修をしたり、文章を描くなどして活動を続けていたが、2003年惜しくも逝去。

YUJI AOKI 青木雄二

Born	Debut	Best known works	TV Dramatization	Prizes
1945 in Kyoto prefecture, Japan	Debuted with "Naniwa Kinyudo", which was published in the *Weekly Morning* magazine in 1990.	"Naniwa Kinyudo" Supervising Editor for "Kabachitare!"	"Naniwa Kinyudo"	• 16th Kodansha Manga Award (1992) • 2nd Tezuka Osamu Cultural Prize Manga Award for Excellence (1998)

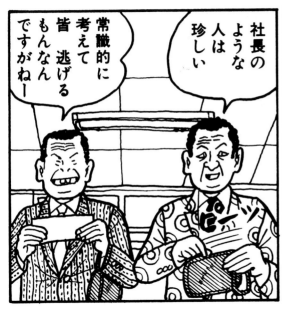

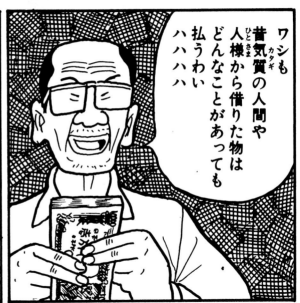

ワシも昔気質（カタギ）の人間や人様（ひとさま）から借りた物はどんなことがあっても払うわいハハハハ

社長のような人は珍しい

常識的に考えて皆逃げるもんですがねー

いや感心しました

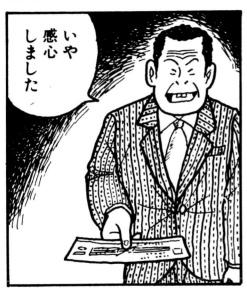

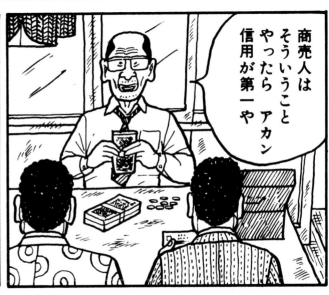

商売人はそういうことやったらアカン信用が第一や

これが社長が出した不渡手形です

すまんかったなーわざわざ足運んでもろて

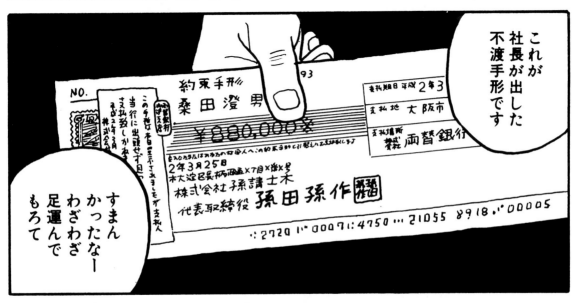

NO.

約束手形

桑田澄男

¥880,000×

支払期日平成2年3

支払地 大阪市

支払場所 株式両替銀行

2年3月25日

株式会社孫請土木

代表取締役 孫田孫作

:2720 1: 00071: 4750 ··· 21055 8918 ·· 00005

Yuji Aoki made his official debut at the age of 45 with the comic book drama "Naniwa Kinyudo", which depicts the lives of a variety of people from the perspective of a loan shark. This series became a huge hit and even a popular TV drama. How will people react when their money runs out? How will they carry on with their lives? These are the kind of questions that Aoki has set about answering through his comic series. The dramatic personal sagas are seen through the eyes of the main character, a moneylender whose job is not only to lend money but also to collect debts, which sometimes requires hardball tactics. Not only is he constantly ducking the law, in some cases he even breaks it. Debt collection is shown in an unforgettable way that reveals the deep and profound stories of these people living on the edge. It makes one think of Dostoevsky! In fact, the comic writer openly acknowledged that he subscribed to Marxist principles and began writing comics to advocate his theories. After the tremendous hit of "Naniwa Kinyudo", he at once retired from comic writing. However, diehard fans kept on pleading for his return, so he acted as supervising editor over a series drawn by his assistant, "Kabachitare!", and he continues to be involved with essay writing. Sadly Yuji Aoki passed away in 2003.

Yuji Aoki a fait officiellement ses débuts à l'âge de 45 ans avec son manga « Naniwa Kinyuudou » (Les finances style Naniwa), qui dépeint la vie de gens de tous horizons du point de vue d'un usurier. Cette série est devenue très populaire et a même donné lieu à une adaptation pour la télévision. Comment les gens vont-ils réagir lorsqu'ils manqueront d'argent ? Comment vont-ils continuer à vivre ? Ce sont les questions auxquelles Aoki tente de répondre au travers de sa série. Les sagas personnelles sont vues au travers des yeux du personnage principal, un usurier dont le travail n'est pas seulement de prêter de l'argent mais également de recouvrer des dettes, ce qui nécessite parfois des méthodes brutales. Non seulement il se dérobe constamment à la loi mais la viole même dans certains cas. Le recouvrement des dettes est dépeint d'une manière inoubliable qui révèle les histoires profondes de ces personnes qui vivent dangereusement. Cela fait beaucoup penser à Dostoïevski ! En fait, Aoki reconnaît ouvertement qu'il a souscrit aux principes marxistes et a commencé à écrire des bandes dessinées pour recommander ces théories. Après le succès phénoménal de « Naniwa Kinyuudou », il s'est retiré de la scène. Toutefois, les fans n'ont cessé de plaider pour son retour, ce qu'il a fait en supervisant la série « Kabachitare! » dessinée par son assistant, et il a continué d'écrire des essais littéraires. Yuji Aoki est malheureusement décédé en 2003.

Yûji Aoki gab erst im Alter von 45 Jahren sein Debüt als professioneller Mangaka. *NANIWA KINYÛDÔ* handelt von den unzähligen menschlichen Dramen, die sich im Umfeld privater Kreditunternehmer des „Naniwa-Finanzdistrikts" abspielen. Der Manga wurde zu einem riesigen Überraschungserfolg und lieferte sogar die Vorlage für eine Fernsehserie. Aoki beschreibt Menschen, die keinen Cent mehr besitzen. Außergewöhnlich dabei ist, dass er die Geschichte aus der Perspektive derjenigen erzählt, die mit professioneller Unbarmherzigkeit und halblegalen oder sogar widerrechtlichen Methoden die Schulden eintreiben. Wie ein Dostojewski lenkt der Autor den Blick auf Existenzen am Rande unserer Gesellschaft und zeigt, dass auch diese Menschen eine komplexe Geschichte haben. Als erklärter Marxist zeichnete Aoki diesen Manga nach eigenem Bekunden als Beleg für sein Weltbild. Nachdem er *NANIWA KINYÛDÔ* mit großem Erfolg beendet hatte, zog er sich kurz entschlossen ganz aus dem Mangageschäft zurück. Aber bald wurden viele Stimmen laut, die mehr von ihm sehen wollten und er gab ihnen zumindest teilweise nach, indem er beispielsweise den Manga eines seiner Assistenten *KABACHITARE* redigierte und die Story schrieb. Er starb 2003.

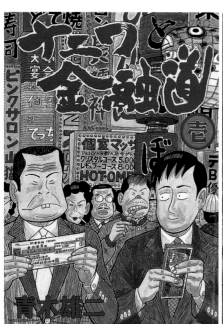

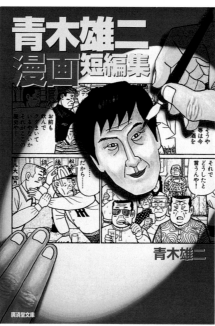

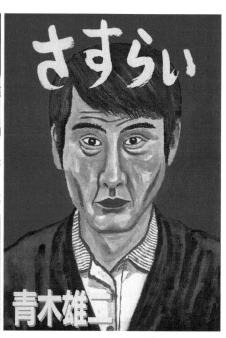

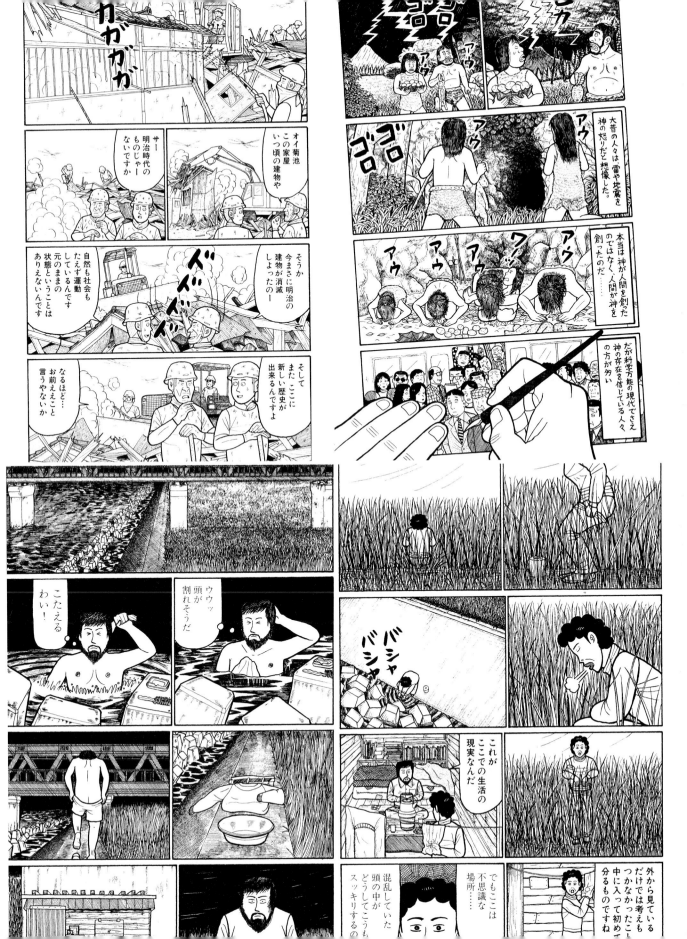

現在も続く代表作『名探偵コナン』は、推理マニアの高校生・工藤新一がある組織の薬のせいで小学生の体になってしまい、元の姿に戻るため数々の事件をその姿のまま江戸川コナンとして解決していくという推理漫画。刑事・毛利小五郎やライバル探偵の服部平次などとの推理合戦、数回完結形式でありながら多彩な殺人事件のトリックを読みやすく、また小学生にも分かりやすく描き、アニメ化もされて大ヒットとなった。もうひとつの代表作『YAIBA』はサムライとして育てられた少年・鉄刃の冒険アクション。こちらは少年漫画らしいスピーディーな展開とアクションが魅力。闊達な主人公、愛嬌のある脇キャラクターも人気を博し、こちらもアニメ化された。どちらも小学生から大人まで読めるエンターテイメント性を兼ね備えた少年漫画である。

GOSHO AOYAMA 青山剛昌

1963 in Tottori prefecture, Japan	with "Chotto Mattete" (Wait a Minute), which first appeared in *Weekly Shonen Sunday*	"YAIBA" "Magic Kaito" "Meitantei Conan" (Detective Conan)	"Meitantei Conan" (Detective Conan)	• 38th & 46th Shogakukan Manga Award (1993 and 2001)
Born	**Debut**	**Best known works**	**Anime adaptation**	**Prizes**

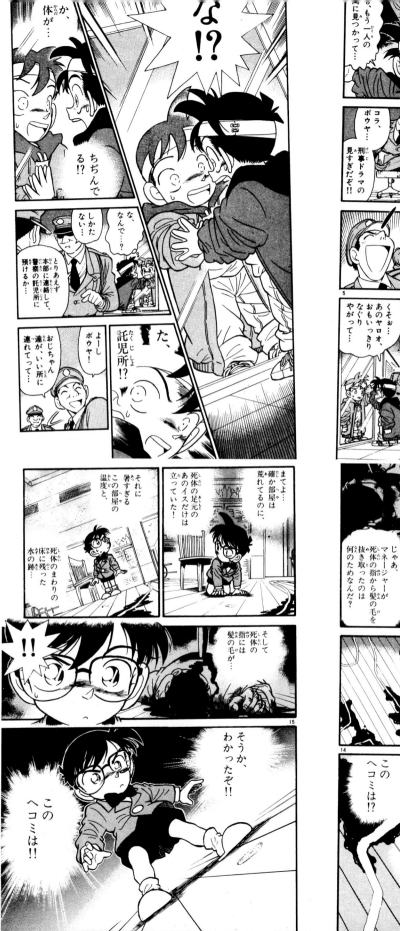
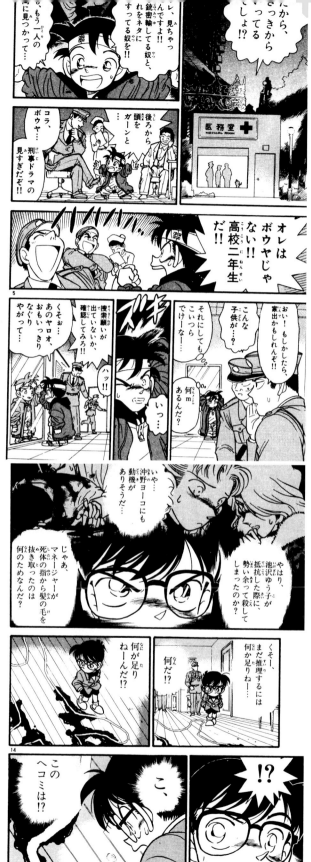

Aoyama's acclaimed comic series "Detective Conan" is still in publication. This series depicts a young 17-year old high school student, Shinichi Kudo, who is obsessed with solving crimes by reason and logic. Kudo's body has been reduced to the size of an elementary school student as the result of a drug administered by a mysterious criminal organization. So he adopts the name Conan Edogawa and pits himself against a row of mysteries and crimes as he searches for a way to regain his former body. Each time, he finds himself in a battle of logic with the police, Inspector Kogoro Mori, and a rival detective Heiji Hattori. Each case is solved over the course of several chapters, and the tricks involved in the various murder plots are ingenious. Yet happily the mysteries are always explained in a way that even school aged children can grasp. The series has also been turned into a popular animated series. Another popular comic that Aoyama created is a samurai series called "YAIBA" which is an action adventure that follows the life of Yaiba Kurogane, a young man brought up as a samurai. The attraction of this series is its action and fast pace, which is highly typical of a Boys Comic. The broad-minded hero and likeable sidekick characters are popular, and this comic has also been turned into an animated series. Both of these series are so wonderfully entertaining that they appeal to kids and adults alike.

La série populaire « Meitantei Conan » (Le détective Conan) d'Aoyama est toujours publiée. Cette série dépeint un jeune lycéen de 17 ans, Shinichi Kudo, qui est obsédé par la résolution de crimes grâce à la raison et la logique. Le corps de Kudo a été réduit à la taille d'un élève de l'école élémentaire, par une drogue administrée par une mystérieuse organisation criminelle. Il prend alors le nom de Conan Edogawa et se mesure à une série de mystères et de crimes durant sa quête pour retrouver son apparence normale. Il se retrouve systématiquement mêlé à des combats de logique avec l'inspecteur de police Kogoro Mori et un détective rival Heiji Hattori. Chaque affaire est résolue au bout de plusieurs chapitres, et les astuces impliquées dans les différents crimes sont ingénieuses. Heureusement, les mystères sont toujours expliqués d'une manière que même des enfants peuvent comprendre. La série a également donné lieu à une fameuse série animée. Une autre bande dessinée populaire créée par Aoyama est une série sur le thème du samurai, intitulée « YAIBA », qui est une aventure sur la vie de Yaiba Kurogane, un jeune homme éduqué pour devenir samurai. Le rythme rapide de cette série est typique des mangas shounen, ce qui explique pourquoi son héro large d'esprit et ses acolytes ont rencontré un grand succès. Ce manga a également donné lieu à une série animée pour la télévision. Ces deux séries sont si divertissantes qu'elles sont appréciées des enfants et des adultes.

Hauptfigur in Aoyamas Krimi-Manga PRIVAT-DETEKTIV CONAN, von dem immer noch Fortsetzungen veröffentlicht werden, ist der krimisüchtige Oberschüler Shinichi Kudô, der sich durch das Serum einer verbrecherischen Organisation im Körper eines Grundschülers wiederfindet. Um sein ursprüngliches Äußeres zurückzubekommen, muss er in der Gestalt des kleinen Jungen Conan Edogawa unzählige Kriminalfälle lösen. Die jedes Mal in sich abgeschlossenen Geschichten zeigen Conan im Wettstreit mit dem Privatdetektiv Kogorô Môri und seinem Rivalen Heiji Hattori beim Aufdecken verzwickter Mordfälle aller Art. Das Ganze ist auch für Grundschüler leicht verständlich geschrieben und wurde zu einem Riesenerfolg mit mehreren Anime-Verfilmungen. Mit YAIBA gelang Aoyama ein weiterer Bestseller: Hier steht der junge, zum Samurai erzogene Yaiba Tetsu im Mittelpunkt. Die für shônen-Mangas typische Action zusammen mit einem edelmütigen Hauptdarsteller und liebenswerten Nebenfiguren sorgten für rasche Popularität sowie die Umsetzung als Anime. Beide Serien bieten beste shônen-Manga-Unterhaltung für alle Altersstufen.

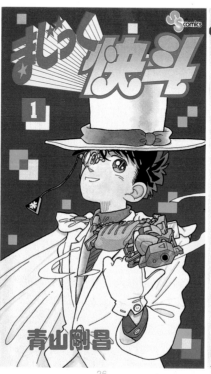

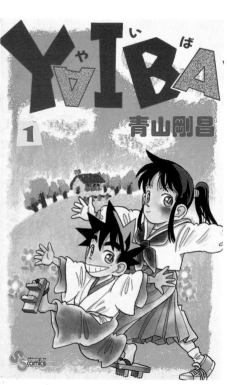

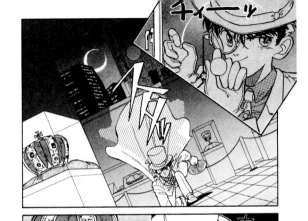

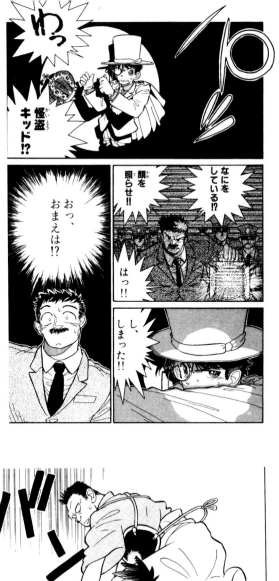

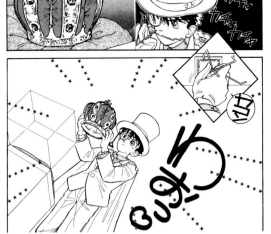

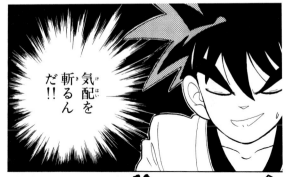

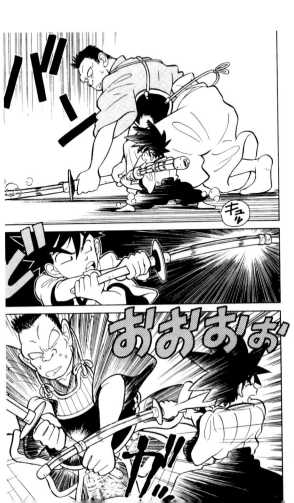

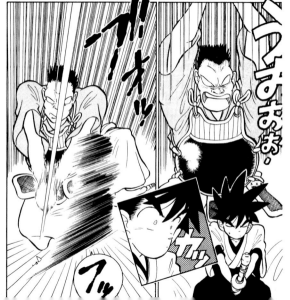

日本を代表するギャグ漫画家で、国民的キャラクターを数多く持つ。巨匠となった漫画家たちが集った伝説のアパート「トキワ荘」のメンバー。初期は少女漫画作品を描いていたが、1962年少年誌に連載した『おそ松くん』が大ヒットして、名キャラクター「イヤミ」の「シェー！」という叫びとポーズは日本中に流行した。その後、一番の代表作であるナンセンスギャグマンガ『天才バカボン』を発表するが、ここでもバカボンのパパという強烈なキャラクターを生み、「賛成の反対なのだ」などと意味が崩壊している言葉や、どんなことも一言で収めてしまう「これでいいのだ」という決めゼリフを喋らせて、日本中がこの主人公を覚えるまでに至った。『もーれつア太郎』では、八百屋を営む威勢のいい少年たちを軸に、喧嘩っ早く男らしい世界を描き、猫のニャロメなど名キャラクターを生む。また、少女誌に描いた魔法少女ものの元祖『ひみつのアッコちゃん』も大人気。化粧品のコンパクトを開いて「テクマクマヤコン」という呪文を唱えて変身する姿は、その後の変身魔法少女ものの雛形になっている。作品は次々にアニメ化されたが、現在でも愛され続け、幾度となくリメイクもされるほど忘れ得ぬ作品群である。

FUJIO AKATSUKA

赤塚不二夫

Born
1935 in Manchuria (former Japanese colony in northeast China)

Debut
with the publication of "Arashi wo Koete" (Overcoming the Storm)

Best known works
"Osomatsu-kun" (Young Sextuplets)
"Himitsu no Akko-chan" (The Secret Akko-chan)
"Tensai Baka-bon" (Genius Idiot)
"Mouretsu A Tarou" (Violent A Taro)

Anime adaptation
"Osomatsu-kun" (Young Sextuplets)
"Himitsu no Akko-chan" (The Secret Akko-chan)
"Tensai Baka-bon" (Genius Idiot)

Prizes
• 10th Shogakukan Children's Manga Award (1965)
• 18th Bunshun Manga Award (1972)
• 26th Education Minister Award from the Japan Cartoonists Association (1997)
• The Purple Ribbon Medal (1998)

おそ松くん

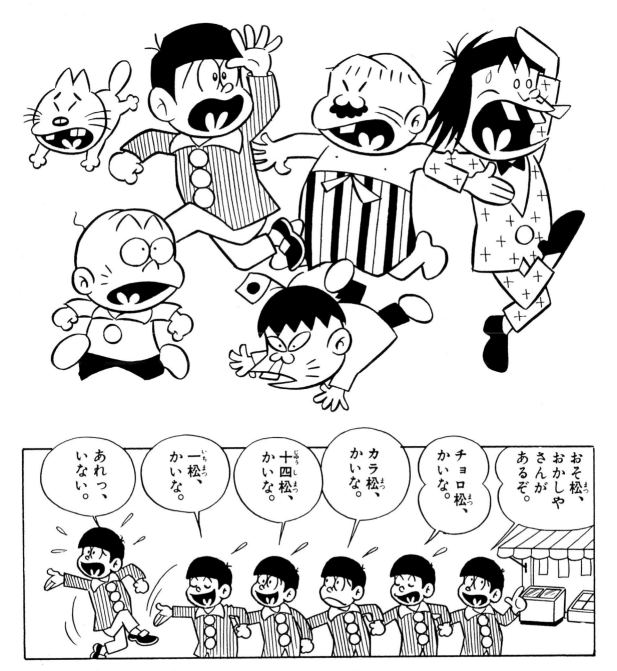

Fujio Akatsuka is one of Japan's top gag comic artists, and created some of the most well known Japanese characters. He was one of the regulars at the famed "Tokiwaso", an apartment where Japan's legendary manga artists used to meet to trade ideas. He first started out drawing shoujo manga (Girls Comic), but hit it big when he launched "Osomatsu-kun" in a 1962 shounen manga (Boys Comic) magazine. The famous character "Iyami", is often heard crying the word "Chez!" while assuming an unusual pose. This unique pose and the accompanying exclamation became widely popular. This was followed by his most famous creation, "Tensai Baka-bon". Here again fans were introduced to an absurd character who came to be known as "Baka-bon's Dad" – a hilarious character who has a unique way with words, saying things like "I feel the opposite of agree",or the punch line which may be concluded with the word: "Well, that's fine!" The character has been practically branded on Japanese people's minds. "Mouretsu A Tarou" drew the hot-blooded and manly view of the world centering on the good boys of influence who perform a greengrocery, and also induced a noted character, such as NYAROME of a cat.

Another wildly popular series published in a shoujo manga magazine was a story about a cute little witch called "Himitsu no Akko-chan". This was a highly original concept that came to be copied time and again by other manga artists. The way in which the main character casts a spell using a small compact and the magic words "Teku-maku-maya-kon" to alter her appearance or simply to disappear became the basis for a whole row of cute young witch characters that eventually followed. Akatsuka's popular manga became an animated series long ago, but it still continues to be loved by children of all ages. His creations have been revised many times over, evidence of their tremendous popularity.

Fujio Akatsuka est un des principaux auteurs de bandes dessinées du Japon, et il a créé les personnages japonais les plus connus. Il était un des habitués du fameux « Tokiwaso », un appartement où les auteurs légendaires de mangas japonais se rencontraient pour échanger des idées. Il a débuté sa carrière en dessinant des mangas shoujo (bandes dessinées pour jeunes filles), mais son succès le plus important fut le lancement de « Osomatsu-kun » (Les jeunes sextuplés) dans un magazine de mangas shounen (bandes dessinées pour jeunes garçons) en 1962. On entend souvent le personnage principal Iyami, crier le mot « Chez ! » tout en prenant une pose inhabituelle. Cette pose unique et l'exclamation qui l'accompagne sont devenues très populaires. Suite à cela, il a créé sa fameuse série « Tensai Baka-bon » (L'idiot génial). Ici aussi les fans ont découvert « le père de Baka-bon », un personnage absurde et hilarant, qui a une manière particulière de s'exprimer, disant par exemple « je ressent l'opposé de d'accord », ou bien encore il s'exclame « Tout va parfaitement bien ! » dans des situations quelques peu délicates. Le personnage a quasiment été gravé dans les esprits japonais. Les jeunes ont adoré la série pour son humour tarte à la crème, tandis que les lecteurs plus âgés l'ont admiré pour ses jeux de mots ingénieux et sa satire mordante de la société. « Himitsu no Akko-chan » (L'Akko-chan secret), une autre série incroyablement populaire publiée dans un magazine de mangas shoujo, raconte l'histoire d'une ravissante petite sorcière. Il s'agit d'un concept très original qui a été copié de nombreuses fois par d'autres auteurs de mangas. La manière dont le personnage principal jette un sort à l'aide d'un petit poudrier et des mots magiques « Teku-maku-maya-kon » pour altérer son apparence ou simplement disparaître, a donné naissance à une série de nouveaux personnages de jeunes sorcières. Les mangas populaires d'Akatsuka sont depuis longtemps devenus des séries animées qui continuent d'être appréciées par les enfants de tout âge. Ses créations ont été rééditées de nombreuses fois ; la preuve de leur incroyable popularité.

Der für Japans Gag-Manga vielleicht typischste Vertreter und geistige Vater unzähliger volkstümlicher Figuren wohnte einst in dem legendären Mietshaus „Tokiwa-sô", dessen Bewohner alle zu Giganten der Mangawelt werden sollten. Ursprünglich zeichnete Akatsuka Mangas, die eher dem *shôjo*-Genre zuzuordnen sind, begann 1962 aber in einem *shônen*-Magazin mit OSOMATSU-KUN, der ihm den endgültigen Durchbruch verschaffte: In ganz Japan ahmte man die typische Arm- und Beinverdrehung mit dem dazugehörigen Ausruf „Shei!" der Iyami-Figur nach. Das im Anschluss veröffentlichte TENZAI BAKABON gilt als sein Hauptwerk und mit Bakabons Vater schuf er erneut eine extreme Nonsensfigur: Für deren Japan-weite Bekanntheit sorgten widersinnige Sprüche wie „Ich verneine die Bejahung!" und die alles abschließende Bemerkung „Lassen wir's damit gut sein." – natürlich war die jeweilige Situation alles andere als gut. Auch die Urmutter aller *magical-girl*-Mangas HIMITSU NO AKKO-CHAN wurde ein Riesenerfolg. Wie die Protagonistin ihre Puderdose öffnet, den Zauberspruch „Tekumakumayakon" murmelt und sich dann verwandelt, wurde stilbildend für die vielen nachfolgenden Mädchen mit Verwandlungszauberkünsten in Japans Manga-Universum. Mit diesen Serien, die alle auch mehrfach als Anime verfilmt wurden, schuf Akatsuka ein unvergessliches Werkensemble.

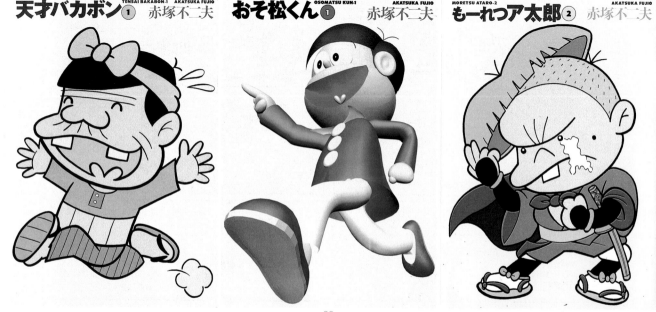

天才バカボン① TENSAI BAKABON-1 AKATSUKA FUJIO 赤塚不二夫

おそ松くん① OSOMATSU KUN-1 AKATSUKA FUJIO 赤塚不二夫

もーれつア太郎② MORETSU ATARO-2 AKATSUKA FUJIO 赤塚不二夫

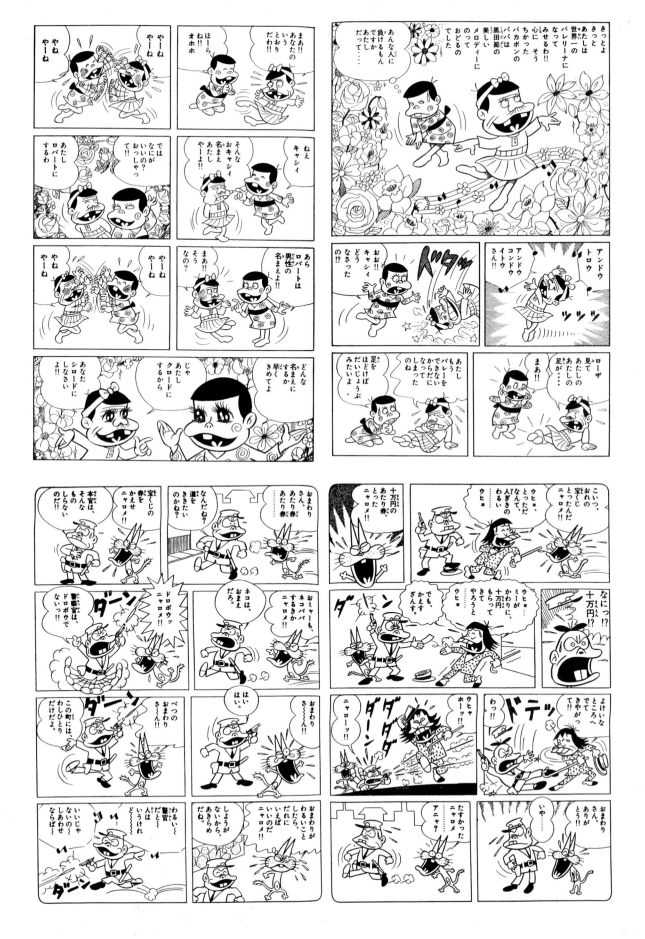

なんのとりえもない男の子が、ふとしたきっかけでかわいい女の子に好かれるようになる。そんな若い男性の妄想的願望を一貫して描き続ける代表作『ラブひな』は、主人公である浪人生の男の子が、女子寮に住まなければならなくなったことから女性に囲まれて生活することになるラブコメディー。最初は頼りない男の子だった主人公は、ヒロインをはじめとした女性たちと時に恋愛をし、時にけんかをし、何度も波乱を起こして読者を翻弄しつつ、最後には立派な男性となってヒロインとのハッピーエンドを迎える。女性キャラクターたちがアクシデントによって主人公とキスをしたり、主人公の前で裸になったりという描写をしつこいほどに繰り返す手法はラブコメディーとしてオーソドックスではあるが、若い男性、とくに「オタク」と呼ばれる読者に圧倒的に支持され、漫画以外にもアニメーションや小説など様々なジャンルで展開された。

KEN AKAMATSU

赤松健

1968 in Aichi
prefecture, Japan

Born

with "One Summer KIDS
Game" published in
"Magazine Fresh"

Debut

"AI ga Tomaranai"
(A.I. Love You)
"Love Hina"
"Maho Sensei Negima"
(Negima)

Best known works

"Love Hina"

TV/Anime adaptation

• 25th Kodansha Manga of
the Year Award (2002)

Prizes

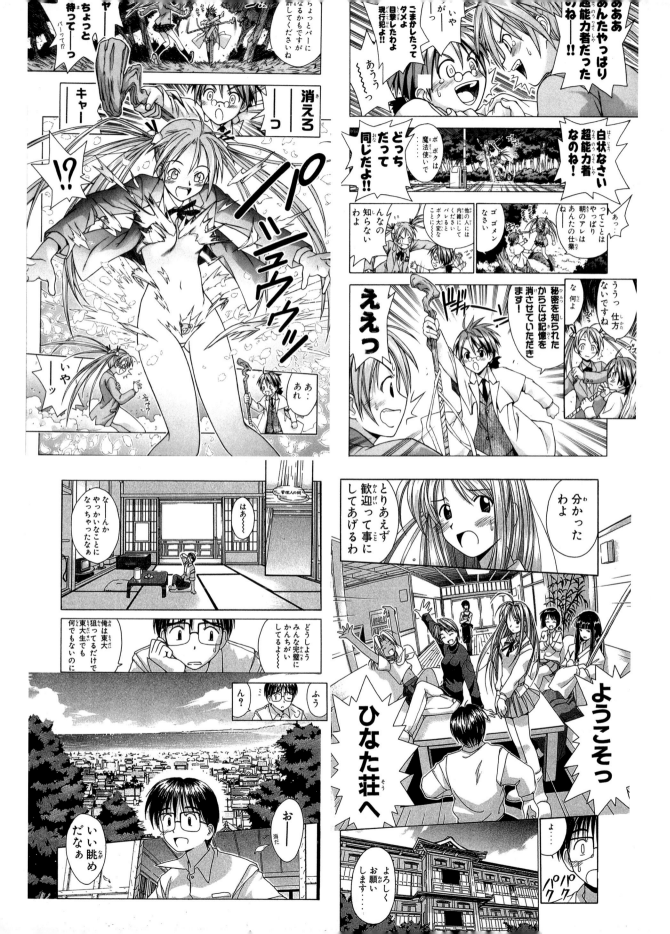

What would happen if a young man who has no redeeming features suddenly became popular with girls? This theme for the love/comedy comic series "Love Hina" is every young man's fantasy. The main character is introduced as a young man who has failed to pass the entrance exams needed for acceptance into university. For various reasons he has to live in a woman's dormitory, surrounded by girls. When we are first introduced to the main character he seems rather unreliable, although he does manage to have romantic relations with many of the girls, including the story's main heroine. As the plot develops, the characters run up against a number of conflicts, which prove captivating for the reader. And with time, the young man grows to become a confident and reliable individual who finally gets the girl in a great happy ending. The repetitive use of situations in which the female characters kiss the male lead by accident, or likewise appear naked in front of him, may seem fairly orthodox fare for a love comedy. However, this simple technique is very popular with male comic fans, especially the hard-core fanatics (called "otaku"). This concept is also widely used in other Japanese animations and in romantic novels.

Que se passerait-il si un jeune garçon qui n'a aucun charme devenait soudainement populaire auprès des filles ? Le thème de la comédie amoureuse de la série « Love Hina » est le fantasme de tous les jeunes hommes. Le personnage principal nous est présenté comme étant un jeune homme qui a raté son examen d'entrée à l'université. Pour différentes raisons, il doit vivre dans un dortoir entouré de filles. Lorsque nous rencontrons ce personnage pour la première fois, il semble plutôt douteux, bien qu'il se débrouille pour avoir des liaisons avec de nombreuses filles dont l'héroïne principale. Durant le développement de l'histoire, les personnages font face à des conflits qui captivent les lecteurs. Avec le temps, le jeune garçon évolue et devient un individu plus confiant et plus fiable qui finit par gagner en beauté le cœur de la fille à la fin de l'histoire. L'utilisation systématique de situations dans lesquelles les personnages féminins embrassent le personnage principal par accident, ou apparaissent nues devant lui, semble assez peu orthodoxe dans le cadre d'une comédie amoureuse. Toutefois, cette technique simple est très populaire auprès des fans de mangas, et plus particulièrement ceux appelés « otaku ». Ce concept est également très utilisé dans d'autres romans sentimentaux et films d'animation japonais.

Durch einen glücklichen Zufall sieht sich ein Junge ohne besondere Qualitäten auf einmal von hübschen Mädchen umschwärmt - die Tagträume junger Männer werden in Akamatsus bekanntestem Werk LOVE HINA konsequent bedient. Der Protagonist dieser love comedy bereitet sich zum wiederholten Male auf die Aufnahmeprüfung zur Universität vor und landet einstweilen in einer Mädchen-Pension, wo er naturgemäß scharenweise von Mädchen umgeben ist. Anfangs ein recht unzuverlässiger Tolpatsch, verliebt er sich im Laufe der Serie in diverse junge Damen – allen voran natürlich in die weibliche Hauptfigur – verzankt sich wieder mit ihnen, stiftet allgemeine Verwirrung auch beim Leser und reift schließlich zu einem vortrefflichen jungen Mann, der zum Happy End natürlich die Heldin bekommt. Durch allerlei Versehen wird er ständig von den Mädchen geküsst oder überrascht sie nackt – Doe häufige Wiederholung solcher Szenen stellt für das Genre der love comedy zwar keine Innovation dar, wird aber vom überwiegend aus jungen Männern, insbesondere Otakus, bestehenden Lesepublikum heiß und innig geliebt. Eine ähnliche Entwicklung läßt sich auch in anderen Medien, sei es Anime oder Roman, beobachten.

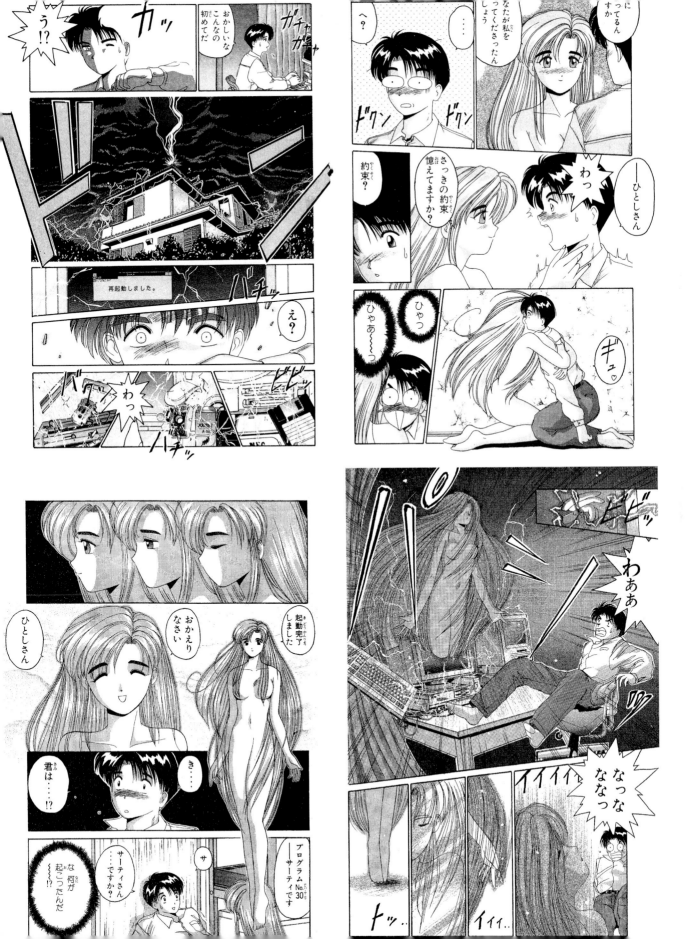

デビュー当初は「山止たつひこ」というペンネームで執筆していたが、後に現在の「秋本治」に改めた。代表作である『こちら葛飾区亀有公園前派出所』は、1976年にスタートした作者の初連載作品だったが、記録的な長期連載となり、現在まで連載28年、コミックス136巻という「お化け作品」となっている。28年間、週刊連載を続けているわけで、驚異としかいいようがない。主人公は、型破り警察官の「両さん」。人気の秘密は相矛盾するようなふたつの要素で、ひとつはゲームやパソコンなど時代の流行ネタを巧みに取り入れていく作者の先見性。もうひとつは、下町の人情に象徴されるような昔ながらの日本の良さを忘れないこと。変わらない「こち亀ワールド」を作り上げて、その器に、都度新しい料理を盛っていく。こうして28年間も飽きさせずにきたわけだ。TVアニメ化され、こちらも長期放映されており、「こち亀」の長寿はまだまだ続きそうだ。

OSAMU AKIMOTO 秋本治

1952 in Tokyo, Japan

Born

with "Kochira Katsushika-ku Kameari Koen-mae Hashutsujo" (This is the Police Box in Front of Kameari Park, Katsushika Ward) in 1976. (Published in *Weekly Shonen Jump*)

Debut

"Kochira Katsushika-ku Kameari Koen-mae Hashutsujo" (This is the Police Box in Front of Kameari Park, Katsushika Ward)
"Mr. Clice"
"Akimoto Osamu Kessakushu" (Osamu Akimoto Masterpiece Collections)

Best known works

"Kochira Katsushika-ku Kameari Koen-mae Hashutsujo" (This is the Police Box in Front of Kameari Park, Katsushika Ward)

Anime adaptation

• 30th Japan Cartoonists Association Grand Prize (2001)

Prizes

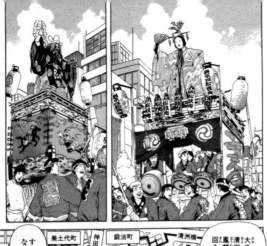

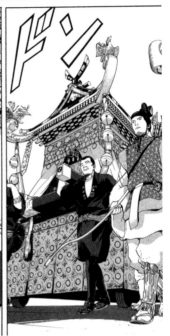

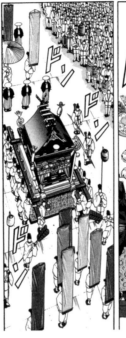

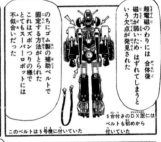

左上 祭りの場面

「すごいな!」

「大手町から清洲橋まで鳳輦山車が回るんだよ」

地図：美土代町／神田駅／鍛冶町／清洲橋／内神田／鍛町／小舟町／大手町／本石町／隅田川

「今年も千貫神輿と江戸神社のか」

「水神社と2基繰り出してるからね」

「わっしょい」

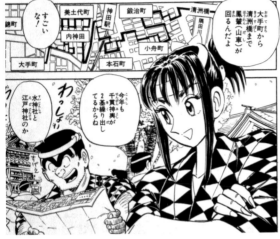

「さすがに15台ともなると足の置く場がないのと同じだ」

「これでは車のいくつかを出して来る」

「ただの車に足がついて歩くのと同じだ」

「そういう事がゆるされるのなら『カローラII合体』『トヨタロボ』もOKである」

「'97年CM登場!?」「トヨタロボ」

「なんでもありになる」

「世界を勇者にベンツロボやBMWロボと戦う!!」

「TV物はロボットの販売期間中に売り切れて合体出来ないロボになってしまう事がある」「おもちゃの回転が早く売り切れて合体出来ない」

「3体がジョイントの様に言う様にフェルナルバムやレゴブロックに近い気がする」

「合体ロボのきわみである最大の難点は1台なくすと合体させる事が出来なくなるシステムである」

「これはロボット合体というより何もできない」

「アルファロボ」「ベータロボ」「ガンマロボ」

「(合体形態)デンジンディメンション」

「こんな遊び方もできる」

ロボット分類表(両津氏個人の記憶による)

「例によって変形・合体ロボのロボットを分類して表にしてみた」

「これはわしの個人の独断なので抗議のハガキは送らない様に!」

リアルロボット	スーパーロボット		
	合体ロボット	変形ロボット	正統ロボット
装甲メカ ザブングル	ゲッターロボ	勇者ライディーン	マジンガーZ
聖戦士ダンバイン	無敵鋼人ダイターン3		グレートマジンガー
重戦機エルガイム	超電磁ロボ コン・バトラーV	トランスフォーマー	UFOロボ グレンダイザー
太陽の牙ダグラム	超電磁マシン ボルテスV	超時空要塞マクロス	機動戦士ガンダム
新世紀エヴァンゲリオン(新リアルロボット)	無敵超人ザンボット3	超時空世紀オーガス	個性派ロボット
勇者王ガオガイガー(勇者シリーズ)	未来ロボ ダルタニアス	超時空騎団サザンクロス	黄金戦士ゴールドライタン
超獣機神ダンクーガ	伝説巨神イデオン	特装騎兵ドルバック	UFO戦士ダイアポロンII
最強ロボ ダイオージャ	宇宙大帝ゴッドシグマ	超攻速ガルビオン	レインボーセブン(レインボーマン)
機甲艦隊ダイラガーXV	六神合体ゴッドマーズ	超時空騎団サザンクロス	超合体魔術ロボ ギンガイザー
無敵ロボ トライダーG7	百獣王ゴライオン	星銃士ビスマルク	グロイザーX

右段 解説

「超電磁のわりには磁力が弱いためはずれてしまうという欠点が発見された」

「5台付きのDX版にはベルトも付いていた」

「次の年に始まった『超電磁マシン・ボルテスV』も同じ磁石合体システムだったが」

「のちにゴム製の補助ベルトで固定する方法がとられこれはズボンつりの様でとてもスーパーロボットには不似合いだった」

「前回の教訓からジョイント部分にストッパーなどを使い強度を増した」

「このベルトは5号機に付いていた」

「ボルテスV '77年放映 基本形は合体作品がほとんど同じだった」「合体ロボ2作目なのでシェイプアップされてリアルになった」

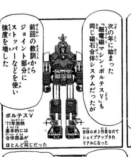

「男の子によって変形メカは合体能力があり『コンバトラーV』の合体ロボット全盛時代となる」

「当時の合体ロボットの名前だけでも『分身合体』『宇宙合体』『王者合体』『シャトル合体』『未来合体』『太陽合体』『一発合身』などがある」

「もはや立体パズル並であり買ってすぐ説明書をなくすと二度と合体不可能にただの5台マシンになってしまう」

「また5個の部品には単体でもマシンの形をさせているため5台を合体させるには複雑となってしまった」

「ストッパーなどは色別でわかりやすくぬりわけてあった」

「合体ロボの極めつけと言えるのがこのDX機甲合体ダイラガーXVだ!!」

「下の15台のメカが合体」

「(この様な巨大なロボットに変形する)」

「'82年放映」「15台のメカがあつまってという必殺技合体が必要になる」

「15台が合体するという合体ロボでは他の追随を許さない数になっている」

「初めは超合金の子供が5台と合体の比率が高くなるのでプラモ化になった」

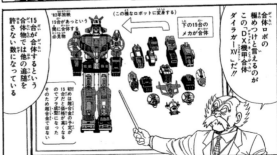

※合体ロボにはスーパーロボット物と戦隊物のロボットがある。「新しく登場するロボットは合体しなくてはならない」事を条件に、おもちゃ会社がどう合体させるかデザインし、試作を作り、それを元にアニメ会社が設定を作ってアニメ化すると…

Osamu Akimoto debuted under the pen-name of Tasuhiko Yamadome, but later returned to using his real name. His first comic series "This is the Police Box in Front of Kameari Park, Katsushika Ward" is considered his defining work. This popular series began publication in 1976 and has carried on ever since in a record-setting long run of 28 years! An astounding 136 volumes have been published to date, appearing as a serial for 28 years in a weekly comic magazine. The main character is an unconventional police officer named Ryo. The secret of the comic's success can be attributed to two contradictory elements; one is the comic writer's foresight to cleverly incorporate the latest fads, such as games and computers. The other is his ability to remain true to the Japanese traditions that are symbolic of the Shitamachi area of Tokyo. The comic's storyline is based around the familiar world of "Kochi-kame" (a shortened version of the title), with new and fresh story ingredients being added to each episode. This seems to be the secret to its tireless run of 28 years. The series has also been made into a long-running TV animation series. It looks like the popularity of "Kochi-kame" will continue for years to come.

Osamu Akimoto a débuté sa carrière sous le nom d'artiste Tatsuhiko Yamadome, mais a utilisé son véritable nom par la suite. Sa première série de mangas « Kochira Katsushika-ku Kameari Kouen-mae Hashutsujo » (Le commissariat de Police situé en face du Parc Kameari, dans la circonscription de Katsushika) est considérée comme étant l'œuvre qui l'a défini. La publication de cette série populaire a débuté en 1976 et se prolonge jusqu'à aujourd'hui, un record de longévité de 28 ans ! Un nombre impressionnant de 136 tomes ont été publiés à ce jour et la série est publiée dans un magazine de mangas hebdomadaire. Le personnage principal est un officier de police peu conventionnel nommé Ryo. Le secret de la réussite de ce manga peut être attribué à deux éléments contradictoires. L'un est dû à la présence d'esprit d'Akimoto d'incorporer les dernières modes, telles que les jeux et les ordinateurs. L'autre est dû à sa capacité à adhérer aux traditions japonaises qui sont symboliques des quartiers Shitamachi de Tokyo. Le scénario de ce manga repose sur l'environnement familier de « Kochi-kame » (une version écourtée du titre), et des ingrédients nouveaux et rafraîchissants ajoutés à chaque épisode. Cela semble être le secret de cette série infatigable de 28 ans. La série a également donné lieu à une fameuse série animée pour la télévision. Il semble que la popularité de « Kochi-kame » se poursuivra dans les années à venir.

Ganz am Anfang seiner Karriere veröffentlichte er unter dem Pseudonym Tatsuhiko Yamadome, später dann unter seinem eigenen Namen Osamu Akimoto. Sein 1976 begonnenes Hauptwerk *Kochira Katsushika-ku Kameari Kôenmae Hashutsujo* [„Hier die Polizeiwache vor dem Kameari-Park im Stadtteil Katsushika"], war sein erster Fortsetzungsmanga und entwickelte sich zu einer alle Rekorde brechenden Langzeitserie: 28 Jahre in wöchentlichen Episoden mit inzwischen 136 Sammelbänden – eine derartige Ausdauer erscheint fast schon unheimlich. Hauptdarsteller ist der etwas aus dem Rahmen fallende Polizist Ryô-san. Das Erfolgsgeheimnis dieses Mangas liegt in zwei Ingredienzen, die scheinbar im Widerspruch zueinander stehen. Zum einen hat der Autor ein sicheres Gespür für aktuelle Trends wie beispielsweise Videospiele und Computer und versteht es, diese geschickt in die Handlung einzuflechten; zum anderen verbreitet er eine Atmosphäre der guten alten Zeit, wie sie durch die Menschlichkeit der Bewohner im alten Shitamachi-Distrikt Tôkyôs symbolisiert wird. Akimoto erschuf zunächst eine unveränderliche *Kochi Kame* [„Hier die Kame-Wache"]Welt und diese vertraute Kost würzt er jedes Mal neu. Auf diese Weise gelang ihm das Kunststück, in 28 Jahren seinen Lesern niemals langweilig zu werden. Der gleichnamige TV-Anime wurde ebenfalls jahrelang ausgestrahlt und noch gibt es keinerlei Anzeichen für ein baldiges Ableben des Methusalem-Manga *Kochi Kame*.

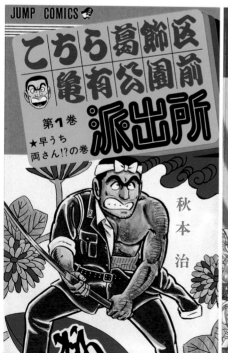

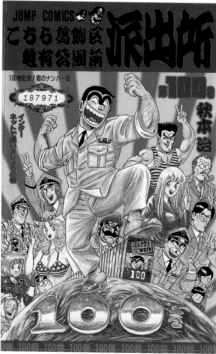

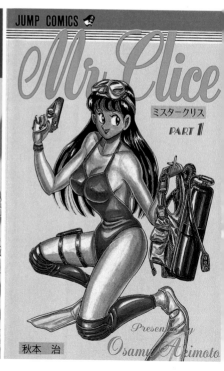

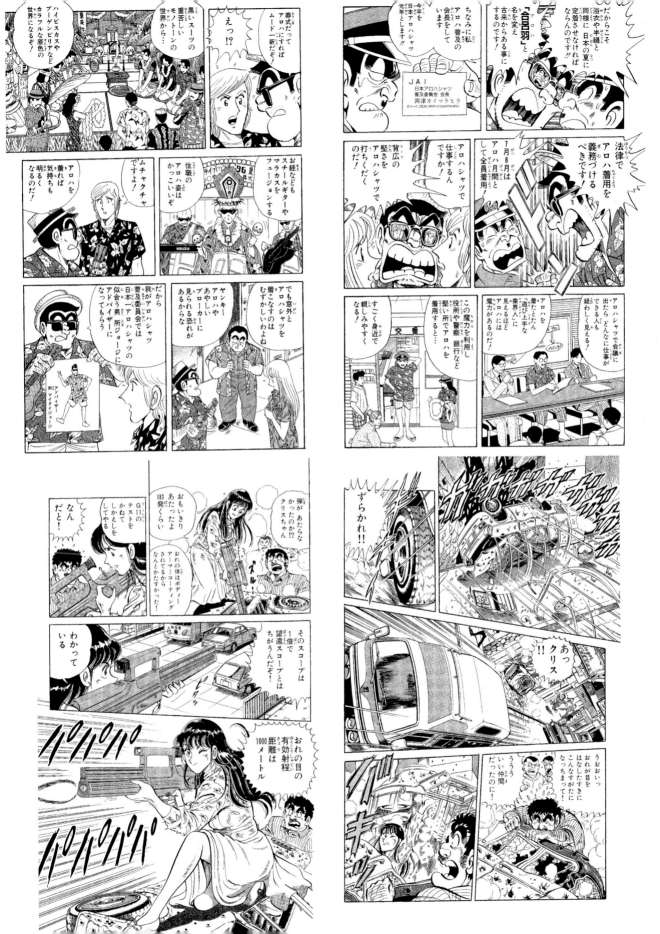

代表作『サイレントメビウス』は21世紀の東京を舞台に、異世界からやってきた妖魔を倒す特殊警察官たちの物語。主人公の警官8人はそれぞれキャラクター性の異なった美女たちで、サイバーパンクな世界観や、造形力の優れた妖魔などと相まってファンの心をとらえヒット作になった。また、『遊撃宇宙戦艦ナデシコ』は地球に侵略してきたエイリアンに対抗する宇宙戦艦の女性クルーの物語。双方とも人気を博し、アニメ化もされている。麻宮の作品はいずれも女性キャラが可愛らしくバリエーション豊富なこと、またサイバーパンクや電脳世界などの世界観に厚みがあることなどが人気の秘訣。
現在は「月刊チャンピオンRED」で「JUNK」、「月刊アフタヌーン」で「！カラプリ！」を連載するほか、アメリカンコミックの作家としても活躍中。『Uncanny X-MEN』や『BATMAN/Child of Dreams』『STAR WARS TAILS』など有名作品を手がけている。 ちなみにイラストレーションやアニメの仕事では「菊池通隆」名義で活動している。

KIA

ASAMIYA

麻宮騎亜

1963	with "Shinseiki Vagrants" published in the *Monthly Compteeque* in 1986.	"Silent Moebius" "Kaiketsu Joki Tanteidan" (Steam Detectives) "Yugeki Uchusenkan Nadesico" (Nadesico) "Seiju Densho Dark Angel" (Dark Angel)	"Silent Moebius" "Kaiketsu Joki Tanteidan" (Steam Detectives)
Born	**Debut**	**Best known works**	**Anime adaptation**

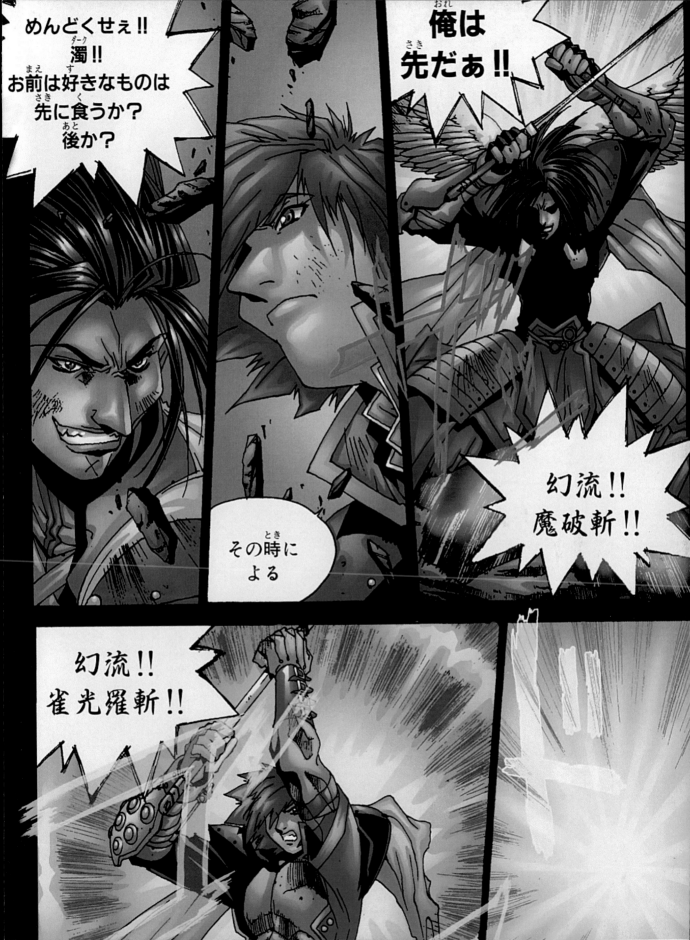

Kia Asamiya's best known work is "Silent Moebius", a story revolving around a special police force whose job it is to stop demons from an unknown world. It is set in 21st Century Tokyo. The members of this squad are 8 beautiful women with distinctly differing personalities. This series has captured the hearts of fans with its richly detailed cyber-punk world and superb demon creations. "Nadesico" is a series about a space battleship with an all woman crew protecting Earth against the forces of an alien attack. Both series became popular, and were eventually made into animated television shows. The secret to Asamiya's success lies in the wide variety of his cute female characters, and the depth that he puts into his cyber-punk and techno worlds.

At the moment, Asamiya serializes "Junk" in the monthly magazine *Champion Red*, and "! Karapuri !" on *Monthly Afternoon*. And he is also writing American comic books. Some of his more popular titles are "Uncanny X-MEN", "BATMAN/Child of Dreams", and "STAR WARS TAILS". One interesting fact is that he works under the name of Kikuchi Michitaka for illustrations and animations.

L'œuvre la plus connue de Kia Asamiya est « Silent Moebius », une histoire à propos d'un escadron des forces spéciales de police dont le travail est d'arrêter les démons d'un monde inconnu, et qui se déroule dans le Tokyo du 21ème siècle. L'escadron se compose de huit superbes femmes qui ont des personnalités distinctes. La série a captivé les fans avec son monde cyber-punk richement détaillé et ses superbes créatures démoniaques. « Nadesico » est une série concernant un vaisseau spatial et son équipage entièrement féminin qui protège la Terre contre les forces d'une attaque extraterrestre. Les deux séries sont devenues populaires et ont donnée lieu à des séries animées pour la télévision. Le secret du succès d'Asamiya réside dans la grande variété de ses personnages féminins et dans la profondeur de ses mondes cyber-punk et techno. Asamiya écrit actuellement des ouvrages de bandes dessinées américaines. Quelques uns de ses ouvrages les plus populaires sont « Uncanny X-MEN », « BATMAN/Child of Dreams » et « STAR WARS TAILS ». Fait intéressant, il travaille sous le nom de plume Kikuchi Michitaka pour ses travaux d'illustration et d'animation.

In seinem bekanntesten Werk SILENT MÖBIUS bekämpft ein polizeiliches Sonderkommando dämonische Wesen aus einer anderen Welt im Tôkyô des 21. Jahrhunderts. Die acht bildhübschen Polizistinnen dieser Spezialeinheit besitzen höchst unterschiedliche Temperamente und sorgten zusammen mit der Cyberpunk-Atmosphäre und den meisterhaft gestalteten Dämonen dafür, dass der Manga zu einem Riesenerfolg wurde. In METEOR SCHLACHTSCHIFF NADESICO leistet die ebenfalls rein weibliche Besatzung eines Kriegsraumschiffs Widerstand gegen eine Invasion von Außerirdischen. Beide Mangas haben eine große Fangemeinde und wurden als Animes verfilmt. Das Erfolgsgeheimnis Asamiyas liegt zum einen in der Gestaltung seiner Heldinnen – äußerst niedlich aber mit sehr unterschiedlichen Persönlichkeiten –, und zum anderen in der vielschichtigen Cyberpunk-Ästhetik einer digitalisierten Welt. Derzeit zeichnet er eher amerikanische Comics und wagt sich dabei durchaus an berühmte Vorlagen, wie UNCANNY X-MEN, BATMAN/CHILD OF DREAMS und STAR WARS TAILS zeigen. Als Anime-Künstler und Illustrator arbeitet er unter dem Namen Michitaka Kikuchi.

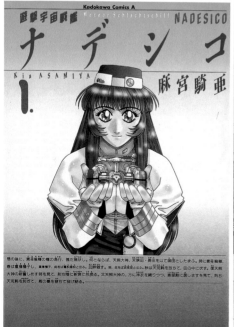

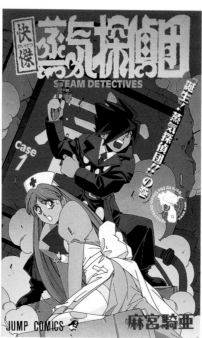

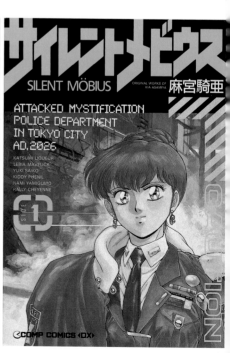

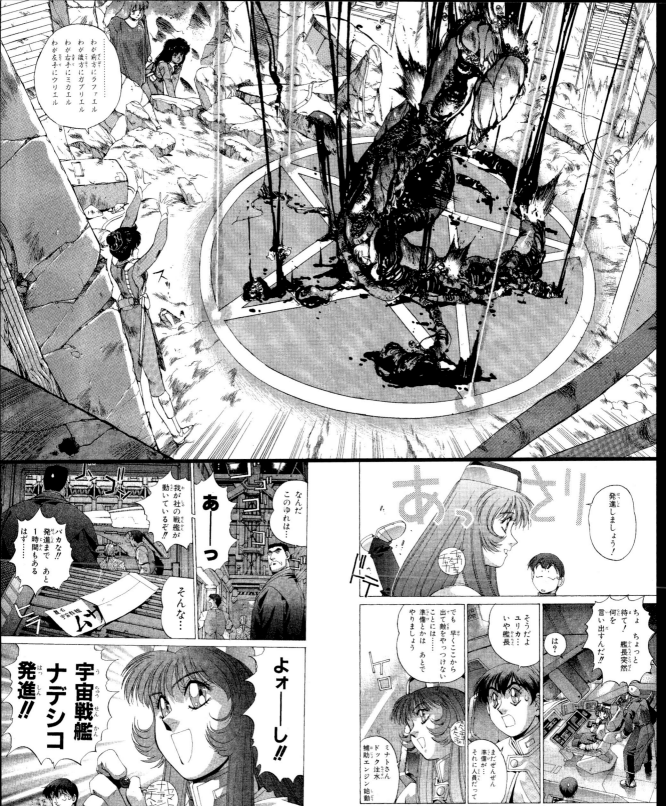

代表作『あずまんが大王』は、女子高生たちの日常から生まれる笑いを掬い取った4コマ漫画。漫画専門書店で年間セールス1位を記録し、TVアニメ化もされるなど、4コマ作品としては異例なほどのヒット作となった。登場キャラクタクターは、小学生ながら天才的頭脳のためスキップして高校に通う美浜ちよをはじめ、クールな外見だけど実は猫やぬいぐるみが大好きで乙女チックな「榊さん」、明るく元気で勉強大嫌いな典型的暴走キャラ「智ちゃん」、関西弁の天然ボケ少女「大阪」、メガネのしっかり者「暦ちゃん」など多彩。けっしてリアルな女子高生像を映し出しているわけではないが、ほどよく抑制された表現が絶妙で、高校生活という時間に特有の透明な空気感を伝えている。キャラクター人気が高く、「萌え」要素の強い作品という側面もあるが、それ以上に読み手を「ホッ」とさせるような心地よい空間を創出したところにこそ人気の要因があった。

KIYOHIKO AZUMA あずまきよひこ

044 — 047

	Media Works' "Azumanga Daioh"	"Azuma Comics 2" (Pioneer Laser Disc)	TV animation version of "The Great Azuma Comic King"
1968	Media Works' "Yotsubato!"		
Born	**Debut**	**Best known works**	**TV/Anime adaptation**

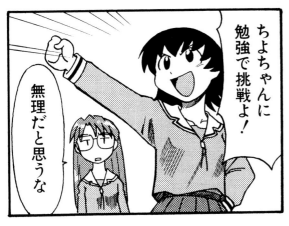

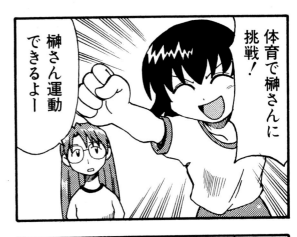

Kiyohiko Azuma's best-known work is "Azumanga Daioh". This standard 4-frame comic strip brings humor and sharp insights into the everyday life of Japanese high school girls. A popular series, it always manages to top the annual sales lists whenever a new volume of his 4-frame comic strips comes out in book form. It has even been made into an animated television series, which is highly unusual for a 4-frame gag manga. The main character, Chiyo-chan, is a young elementary school student who happens to be a genius. This has allowed her to skip several grades and enter high school. Other characters include the lovely Sakaki-san who has an ultra-cool outward appearance, but is actually crazy for cats and stuffed animals. Then there is Tomo-chan, who is full of energy but hates studying. In other words, your typical high school student. There is also Osaka, who is a bit slow and speaks with a rough Kansai-area accent. The bespectacled Yomi-chan is the level-headed girl of the group. Obviously the comic does not depict actual Japanese high school girls, but through the clever use of subtle expressions, it does manage to capture the atmosphere of high school life. Some characters are remarkably popular. Not only is the overall style of the work very energetic, it also gives the reader a warm, comforting feeling. This was the primary reason for its popularity.

L'œuvre la plus connue de Kiyohiko Azuma est « Azumanga Daioh » (Le Roi de la bande dessinée). Ce manga yon koma classique couvre avec humour et avec une vision acérée la vie de tous les jours des lycéennes japonaises. Cette série populaire a régulièrement fait des records de vente dès qu'un nouvel album était édité. Elle a même donné lieu à une série animée pour la télévision, ce qui est très rare pour une bande dessinée sur quatre vignettes. L'un des personnages principaux est Chiyo-chan, une jeune écolière extrêmement douée. Cela lui a permis de sauter plusieurs classes pour entrer directement au lycée. Parmi les autres personnages, Sakaki-san a une apparence extérieure super cool et adore les chats et les peluches. Tomo-chan est pleine d'énergie mais a horreur d'étudier. En d'autres termes, il s'agit d'une lycéenne typique. Osaka, qui est un peu lente et parle avec un fort accent de la région de Kansai. Yomi-chan, qui porte des lunettes et est la plus sensée du groupe. Bien sur cette bande dessinée ne dépeint pas de véritables lycéennes japonaises, mais parvient à capturer l'atmosphère de la vie au lycée grâce à l'utilisation astucieuse d'expressions subtiles. Certains personnages sont remarquablement populaires. Non seulement le style général est très énergique, mais il donne au lecteur un sentiment de confort et de chaleur. C'est peut-être le secret de sa popularité.

Sein Hauptwerk AZUMANGA DAIŌ ist ein Sammelband seiner Vier-Bilder-Mangas, in denen das alltägliche Leben einer Gruppe von Oberschülerinnen für Komik sorgt. In Mangaläden wurde dieses Buch zum bestverkauften Manga des Jahres und ein TV-Anime folgte – für Vier-Bilder-Mangas also ein nahezu beispielloser Erfolg. Zu den Protagonistinnen gehören die kleine Chiyo Mihama, die dank ihres Superhirns mehrere Klassen überspringen durfte und gemeinsam mit den anderen in die Oberschule geht, die mädchenhafte Sakaki-san, die unnahbar cool wirkt, eigentlich aber Kätzchen und Stofftiere über alles liebt, die ungestüme lebenslustige Tomo-chan, die fürs Lernen nicht viel übrig hat, Ôsaka, die Kansai-Dialekt spricht und etwas schwer von Begriff ist sowie die bebrillte und ernsthafte Koyomi-chan. Obwohl es Azuma nicht um das reale Leben ging, gelang es ihm doch, die typische Stimmung der Oberschulzeit zu treffen. Die Charaktere wurden alle begeistert aufgenommen und ein Grund für die hohe Popularität dürfte darin liegen, dass Azuma den Zeitgeschmack genau getroffen hat. Mehr noch aber ist es die angenehme Atmosphäre, die seine Leser einhüllt und ihnen eine Verschnaufpause vom Alltag verschafft.

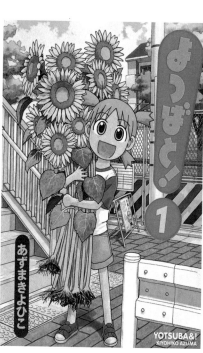

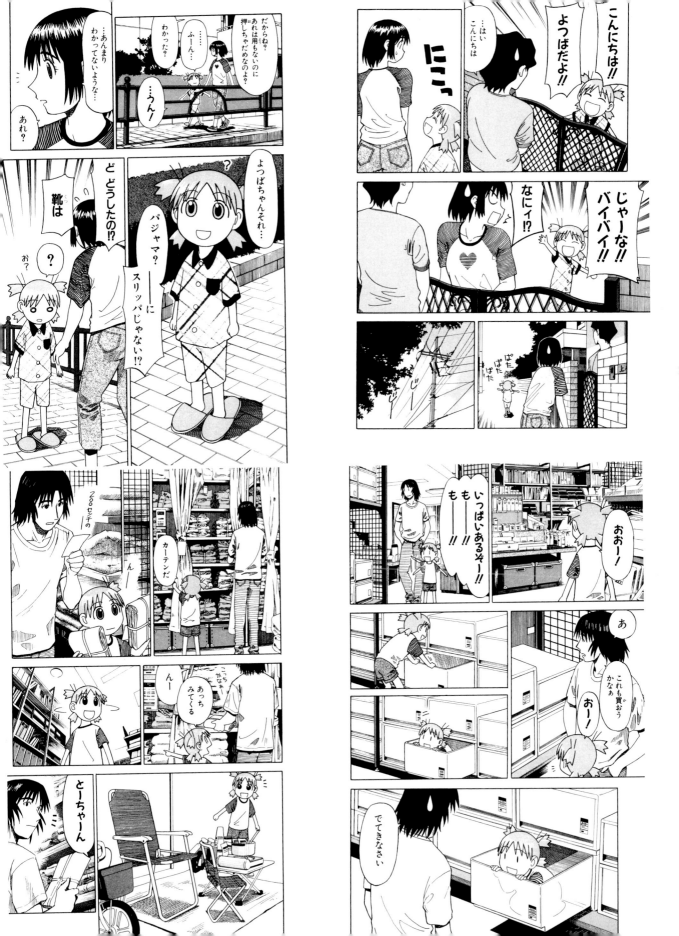

1970年代には少女漫画誌を中心に活動していたが、1980年代以降、活躍の場を少年漫画誌に移し、現在に至るまで数々のヒット作を世に送り出している。画期的だったのは、当時は少女漫画の専売特許とされていた「恋愛」の要素を本格的に少年漫画に持ち込んだこと。それまでの少年漫画とは一線を画すナイーブな主人公像を創造し、説明的なセリフを極力排した繊細な描写で揺れる恋心を巧みに表現。少年漫画誌におけるラブコメブームの主役となった。代表作である『タッチ』は、甲子園を目指す高校球児・上杉和也と、その双子の兄・達也、隣人で幼馴染の少女・浅倉南という３人の微妙な関係を描いた作品。連載途中、和也が交通事故のため急逝するというショッキングな展開が大きな反響を呼んだ。和也が抱いていた「南を甲子園に連れて行く」という夢は、達也に受け継がれていく。TVアニメ化され、こちらも大ヒット。あだち充作品は「青春の代名詞」となった。

MITSURU MADACHI あだち充

048 — 051

1951	with publication of "Kieta Bakuon", which appeared in *Deluxe Shonen Sunday* in 1970	"Miyuki" "Touch" "H2"	"Touch" "Nine" "Miyuki"	• 28th Shogakukan Manga Award (1983)
Born	**Debut**	**Best known works**	**TV/Anime adaptation**	**Prizes**

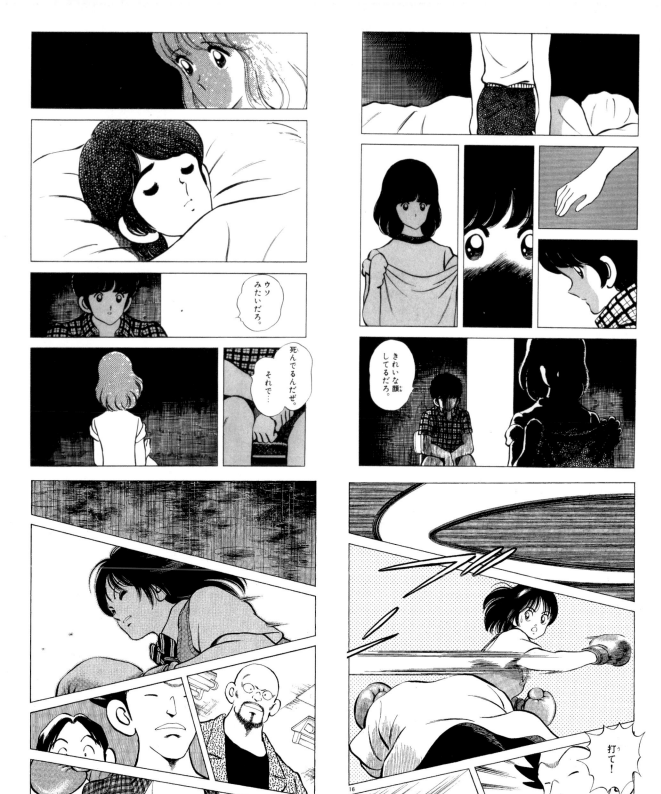

During the 1970s Mitsuru Adachi mostly focused on comics designed for young girls. But in the 1980s he switched his activities to comics for young boys, and since then has continued to create a number of runaway comic hits. His pivotal success came from revolutionizing Boys Comics by being the first to truly incorporate the elements of love and romance, which were being monopolized by Girls Comics at the time. Before he heralded these changes, Boys Comics consisted exclusively of naive main characters. Adachi cut out the long explanatory dialogues and became skilled at more subtly portraying characters in love. He was a main player in the start of the Boys Comics love comedy boom. His best known work, "Touch", is a story revolving around the delicate relationships between a high school student named Kazuya Uesugi, whose goal it is to play in the Koushien (national high school baseball championship), his older twin brother Tatsuya, and their childhood friend / girl next door Minami Asakura. During the series publication, Kazuya unexpectedly died in a traffic accident before he could fulfill his ultimate dream. This shocking turn of events met with an enormous response from fans everywhere. However, Tatsuya ends up taking over for Kazuya in his dream of taking Minami to the Koushien. The series also became a huge TV animation hit. Mitsuru Adachi's works have become synonymous with youth.

Durant les années 70, Mitsuru Adachi s'est concentré sur la création de mangas shoujo (bandes dessinées pour jeunes filles). Dans les années 1980, il est passé aux mangas shounen (bandes dessinées pour jeunes garçons) et a depuis lors continué de créer de nombreuses bandes dessinées à succès. Son succès dans ce domaine est dû à la manière dont il a révolutionné les mangas shounen en devenant le premier auteur à incorporer des éléments d'amour et de romance, qui étaient habituellement monopolisés par les mangas shoujo de l'époque. Avant ces changements, les mangas shounen n'étaient constitués exclusivement que de personnages naïfs. Adachi a laissé de côté les longs dialogues et a exercé son talent à l'interprétation des personnages tombant amoureux. Il était un des principaux auteurs de bandes dessinées à l'origine du succès des mangas shounen sur le thème de la comédie amoureuse. Son œuvre la plus connue est « Touch », une histoire sur la relation délicate entre un lycéen nommé Kazuya Uesugi, dont le but est de participer au Koushien (le championnat national de baseball lycéen), de son frère jumeau Tatsuya et de leur amie d'enfance et voisine Minami Asakura. Durant l'histoire, Kazuya meurt de façon inattendue dans un accident de la route avant d'avoir pu réaliser son rêve ultime. Cet événement choquant a déclenché une réaction énorme de la part des fans. Ainsi, Tatsuya poursuit le rêve de Kazuya d'emmener Minami au Koushien. La série a été adaptée pour la télévision et a rencontré un vif succès. Les travaux de Mitsuru Adachi sont devenus synonymes de jeunesse.

In den 1970er Jahren zeichnete Adachi hauptsächlich für *shôjo*-Magazine, aber seit den 1980er Jahren verlagerte er seine Aktivitäten zunehmend mit großem Erfolg auf den *shônen*-Bereich. Seine bahnbrechende Idee war es, die bisher ausschließlich den *shôjo*-Mangas vorbehaltene Liebe ernstlich in einem *shônen*-Manga zu thematisieren. In völliger Abkehr von bisheriger *shônen*-Praxis entwarf er zartfühlende Protagonisten, verzichtete auf Dialoge mit Erklärungsfunktion und brachte feingezeichnete Gefühle zum Ausdruck. So übernahm Mitsuru Adachi die zentrale Rolle im *love comedy*-Boom der *shônen*-Magazine. Bezeichnend für seinen Stil ist *Touch*, eine Geschichte um das delikate Verhältnis zwischen den Zwillingsbrüdern Kazuya und Tatsuya Uesugi und deren Kindheitsfreundin und Nachbarstochter Minami Asakura. Kazuya spielt Baseball und trainiert für eine Teilnahme am Kôshien, dem alljährlich im Fernsehen übertragenen Turnier der besten Schulteams aus ganz Japan. Als der Autor ihn mitten in der Serie bei einem Verkehrsunfall sterben ließ, versetzte er seinem Lesepublikum einenen schweren Schock. Kazuyas Bruder übernimmt dessen Traum, mit Minami zusammen zum Kôshien-Turnier zu fahren. Der auf diesem Manga basierende TV-Anime wurde ebenfalls ein großer Erfolg und Mitsuru Adachis Mangas gelten in Japan als Synonym für Jugendzeit.

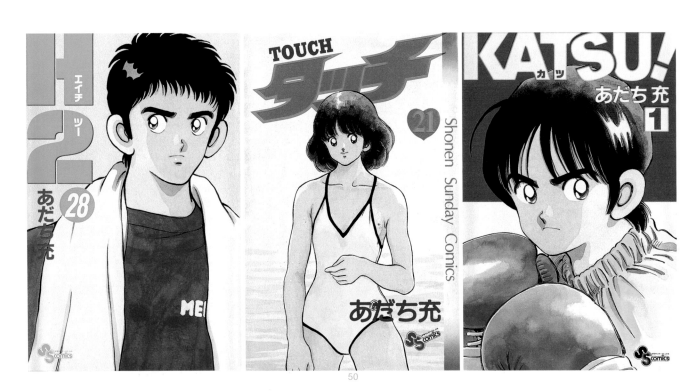

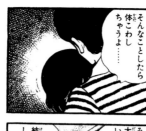

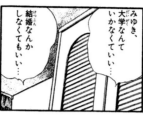

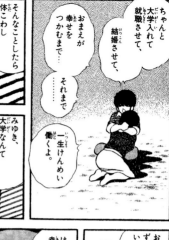

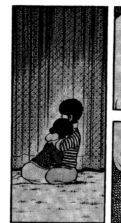

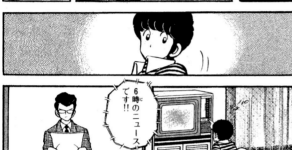

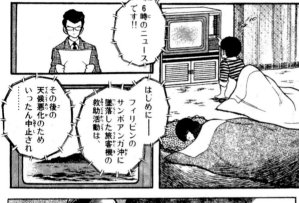

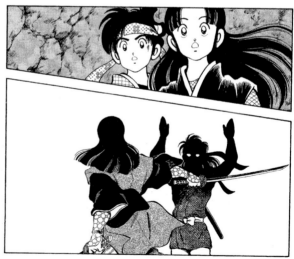

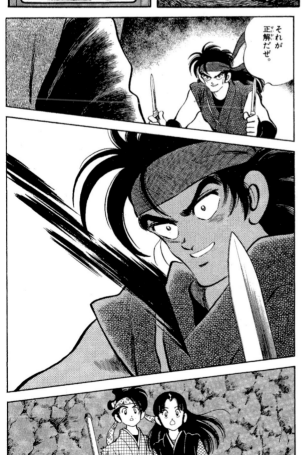

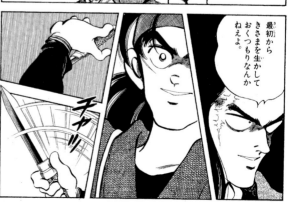

『ジョジョの奇妙な冒険』は、邪悪な心を持ったディオとジョースター家の戦いを描いた物語。イギリス貴族からはじまった主人公は、アメリカ、日本、イタリアとシリーズ毎に世代交代して、毎回邪悪な敵を打倒していく。この作品の面白い点は「悪」を二元論的なものとしてではなく、状況によって変化するものとして捉えているところである。ジョースター一家は常に戦いの中において希望を見いだし、勇気ある行動者として描かれている。表現的には流血やグロテスクなシーンも多々見られるが、それらは「どんな困難な状況にでも打ち勝つ人間への賛歌」が込められている。また、『ジョジョ』では生命エネルギーを人物や動物などさまざまな形にキャラクター化した「スタンド」が、主人公とペアを組んで闘うという形式を生み出し、その後の少年漫画のひとつの流れを作った。作画的な面においても、人体構造に反しながらも目を引く奇妙なポーズが多用され、ナナメに切られたコマ割りと相まって、独自の世界を展開している。ハイセンスでありながらクセのあるファッションも含め、デザインセンスの高さも衆人の認知する作家である。

HIROHIKO ARAKI 荒木飛呂彦

| 1960 | with "Busou Poker", which was first published in *Weekly Shonen Jump* in 1980. | "Mashounen BT" (Magical BT)
"Baoh Raihousha" (Baoh)
"Jojo no Kimyou na Boken"
(Jojo's Bizarre Adventure) | "Baoh Raihousha" (Baoh)
"Jojo no Kimyou na Boken"
(Jojo's Bizarre Adventure) |
| **Born** | **Debut** | **Best known works** | **Anime adaptation** |

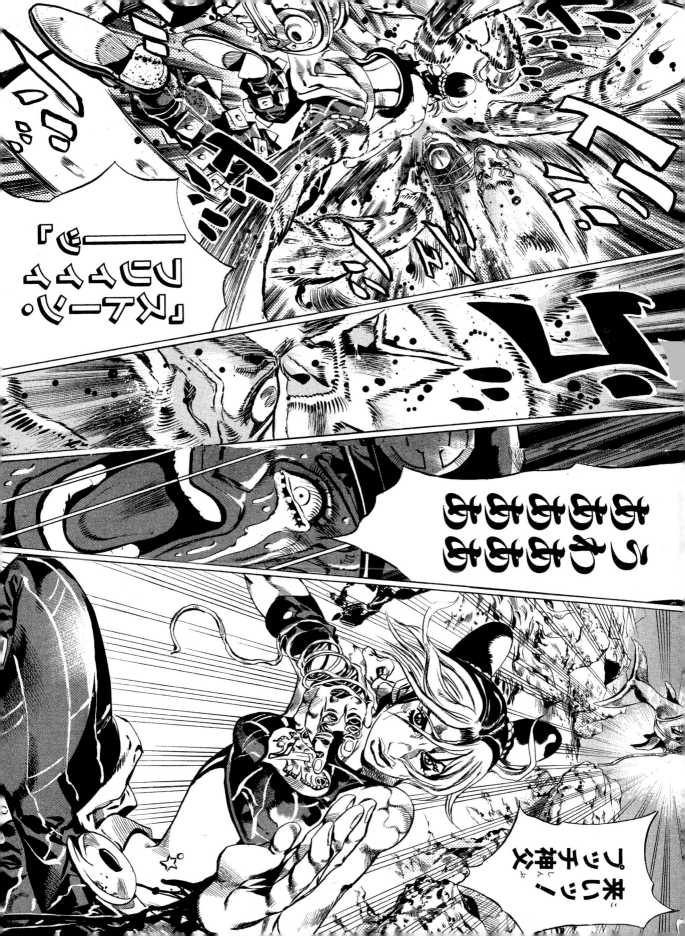

This comic artist's most popular work, "Jojo's Bizarre Adventure", tells the story of the conflicts between the black-hearted Dio and the Joestar clan. The hero of the story is a member of the English aristocracy. The series begins in England, before moving to America, Japan and then Italy as the hero faces and overcomes a variety of evil adversaries. Much of the appeal of this series comes from the way the writer does not depict a dual nature in "evil", but instead modifies it as the situation changes. The Joester clan is always portrayed as a family that seeks out hope during its struggles, all the while acting with courage. There is plenty of blood and any number of grotesque scenes in the series, but these scenes seem to celebrate the fact that "Humans can overcome all difficulties". In addition, the story introduced a new concept by teaming up the hero with unusual animals and people that were transformed by a life force called the "stand". This pairing of the main character with unusual sidekicks changed the course of Boys Comics. The drawings are known for lots of eye-catching poses that seem to defy the physics of the human body. Paired with frame layouts that are cut diagonally, the overall result is a unique world that seems to draw the reader in. The author is recognized for his drawings that show highly stylish and appealing fashions, as well as the high quality of his overall design work.

L'œuvre la plus populaire de ce manga-ka est « Jojo no Kimyou na Boken » (L'aventure bizarre de Jojo), qui raconte l'histoire d'un conflit entre le mauvais Dio et le clan Joestar. Le héro de cette histoire est un membre de l'aristocratie anglaise. La série débute en Angleterre et se poursuit en Amérique, au Japon puis en Italie, tandis que le héro réussit à vaincre des adversaires redoutables. Le succès de cette série est dû en grande partie à la manière dont l'auteur ne dépeint pas la nature double du mal, mais le modifie plutôt en fonction des changements de situation. Le clan Joestar est toujours dépeint comme une famille s'accrochant à l'espoir durant ses luttes, tout en se comportant avec courage. La série est remplie de scènes grotesques et de sang, mais les scènes semblent se réjouir du fait que « les humains parviennent à surmonter toutes les difficultés ». De plus, l'histoire introduit de nouveaux concepts en associant le héro à des animaux et des personnages peu courants transformés par une force vitale appelée « stand ». Cette association a modifié le cours des mangas shounen. Les dessins d'Araki sont fameux pour les poses de leurs personnages qui semblent défier les lois de la physique du corps humain. Les vignettes sont également coupées en diagonale, ce qui à pour résultat de créer un monde unique qui semble aspirer le lecteur. L'auteur est reconnu pour l'utilisation de vêtements attrayants et très chics, ainsi que pour la qualité générale de ses dessins.

JOJO NO KIMYÔ NA BÔKEN / *JOJO'S BIZZARE ADVENTURE* ist eine Saga um den ewigen Kampf zwischen dem niederträchtigen Dio und dem Haus der Joestar. In jedem Geschichtenzyklus wechselt die Generation und der Schauplatz und so besiegen die Joestars, Nachkommen eines englischen Aristokraten, ihre Erzfeinde in Amerika, Japan und Italien. Eine Besonderheit dieses Mangas liegt darin, dass Araki das Böse nicht im als Teil eines dualistischen Weltbilds darstellt, sondern als etwas, das sich ständig verändert. Joestar selbst ist ein beherzter Tatmensch, der auch mitten im Kampf noch Grund zum Optimismus findet. Blutvergießen und grausige Szenen gibt es zwar zuhauf, aber sie dienen letztlich der Erhöhung des siegreichen Überwinders von Schrecknis und Ungemach. Araki etabliert hier auch das Bild der in verschiedenen Charakteren und Tieren personifizierten Lebensenergie (in *JOJO* „sutando" oder „stand" genannt), die gemeinsam mit dem Protagonisten kämpft – eine Idee, die stilbildend für eine ganze Untergruppe im *shônen*-Manga wurde. Auch zeichnerisch entwickelt er eine unverwechselbare eigene Welt mit schräg angeschnittenen Panels und aufsehenserregenden Figurendarstellungen, die gleichwohl nicht immer mit der menschlichen Anatomie zu vereinbaren sind. Dieses von seinen Fans so geschätzte Gespür für Design stellt Araki auch mit der eleganten aber indivuduellen Garderobe seiner Charaktere unter Beweis.

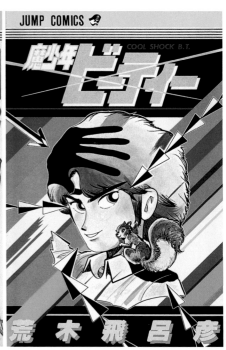

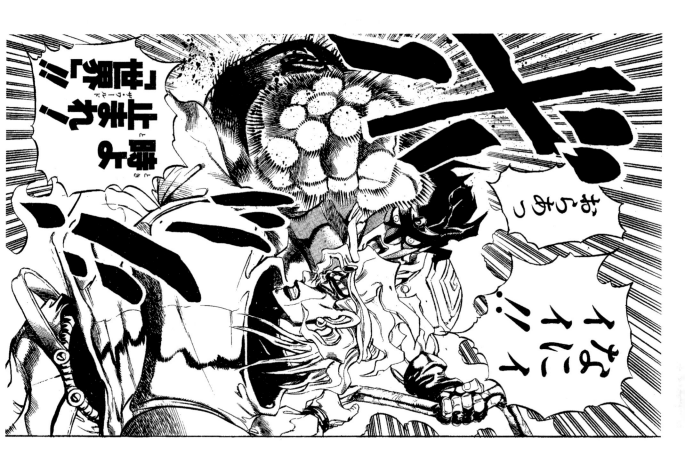

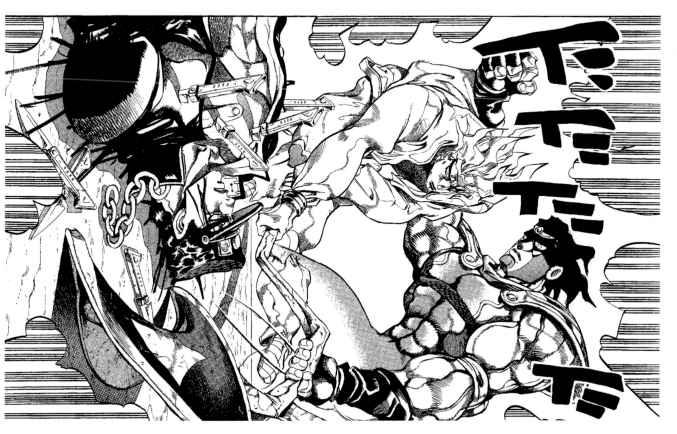

運命の男性を探しては失恋を繰り返す主人公・重田カヨコの生活を描いた『ハッピーマニア』は安野モヨコの代表作。理想の恋人・幸せな結婚など現代女性が求める要素の真の意味をハイテンションなキャラクターによって描き、同世代の女性の共感を生みヒット作となった。また、『花とみつばち』はさえない男子高校生・小松君がモテ男になるために奮闘するコメディ漫画。かっこいい男の意味や恋人に対する女性の心理などをエンターテインメント性あふれる物語で描いている。安野の作品は、男女の恋愛を基本としながら人間の心理や行動を思索的にとらえ、一流の娯楽作として仕上げているところが特徴。ファンションセンスの高さ、ラフでありながらデッサンをふまえた画力の高さも含めて、トップ作家の一人といえる。また、美容に関するコラムや、日記集の発売、芸能人との対談集など漫画作品以外での単行本も多い。

MOYOCO ANNO

安野モヨコ

Born	Debut	Best known works	Drama
1971 in Tokyo, Japan	with "Mattaku Ikashita Yatsuradaze!" published in *Magazine Friend* in 1989.	"Happy Mania" "Jelly Beans" "Hana to Mitsubachi" (Flowers and Bees)	"Jelly in the Merry-go-round" "Happy Mania"

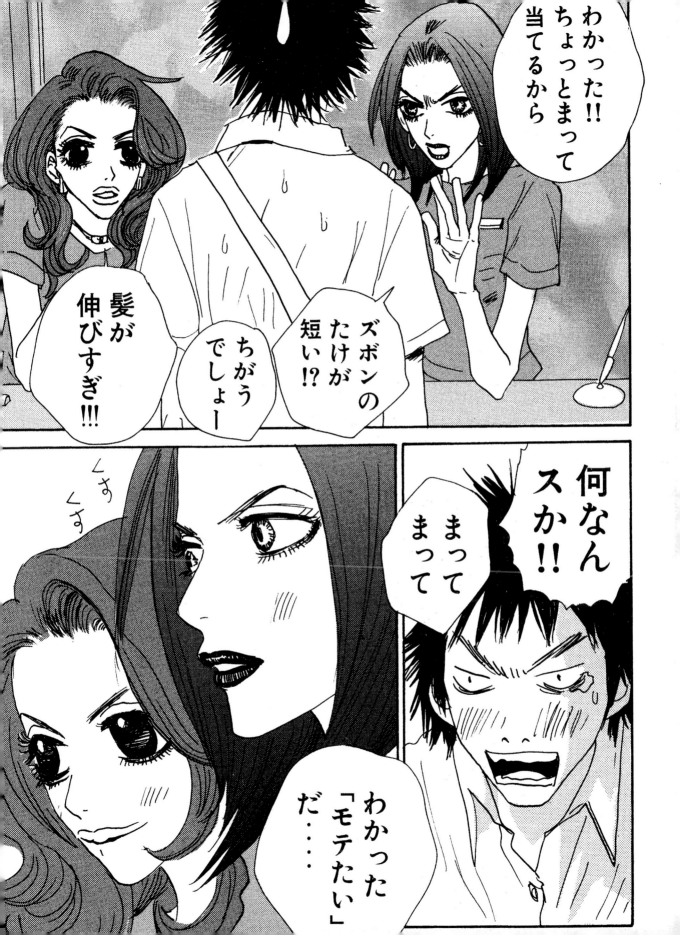

In "Happy Mania", Moyoko Anno's definitive work, the protagonist Kayoko Shigeta experiences the repetitive cycle of falling in love and breaking up, as she searches for the one true love of her life. The hopes and dreams of all modern women to find an ideal mate and find happiness in marriage are portrayed through the highly excitable character. The series appealed widely to young women of this generation who identified with these elements of the story. Her current series, "Flowers and Bees", is a comedy featuring an unpopular high school boy, Komatsu, and his struggle to become a ladies man. The author works with themes like the definition of "coolness" and the psychology of a woman's mind when is in a relationship with a man, all in an entertaining fashion. Anno's works have a strong foundation in love and romance, but she also explores the psychology and actions of her characters in a thoughtful way to create highly entertaining stories. She is considered one of the top comic artists with her highly fashionable drawings and rough yet artistic style. She is also known for writing beauty columns, journals, collections of interviews with Japanese celebrities, and other books unrelated to manga.

Dans « Happy Mania », l'œuvre de Moyoko Anno, la protagoniste Kayoko Shigeta ne cesse de tomber amoureuse et de rompre, durant sa quête du véritable amour de sa vie. Les espoirs et les rêves des femmes modernes de trouver le partenaire idéal et d'être heureuses dans le mariage sont dépeints au travers de ce personnage nerveux. La série a rencontré un vif succès auprès des jeunes femmes de cette génération qui s'identifiaient avec les éléments de cette histoire. Sa série actuelle, « Hana to Mitsubachi » (Fleurs et abeilles), est une comédie sur un lycéen impopulaire, Komatsu, et son envie de devenir un homme à femmes. L'auteur travaille avec des thèmes tels que la définition de ce qui est « cool » et la psychologie d'une femme lorsqu'elle entretient une relation avec un homme, tout cela de manière divertissante. Les œuvres d'Anno sont ancrés dans l'amour et la romance, et elle explore également profondément la psychologie et les actions de ses personnages pour créer des histoires très divertissantes. Elle est considérée comme étant un des principaux auteurs de mangas et ses dessins sont très en vogue. Son style est brut mais artistique. Elle est également auteur d'articles, de journaux et d'interviews pour des rubriques de beauté sur des célébrités japonaises, et a écrit d'autres ouvrages non liés aux mangas.

In ihrem bekanntesten Manga HAPPY MANIA beschreibt Anno die Verwicklungen im Leben der Kayoko Shigeta, die auf der Suche nach dem Mann fürs Leben ein Fiasko nach dem anderen erlebt. Moderne Frauen mit ihren Sehnsüchten nach dem idealen Partner und einer glücklichen Ehe fanden sich in der aufgekratzten Protagonistin wieder und machten den Manga zu einem Bestseller. Ihr aktueller Manga HANA TO MITSUBACHI zeigt den nicht allzu hellen Oberschüler Komatsu-kun bei seinen verzweifelten Bemühungen, ein Frauenheld zu werden. Sehr witzig geht es darum, was wahre Coolness ist und wie die weibliche Psyche auf Männer reagiert. Anno beschreibt anhand von Beziehungsgeschichten das menschliche Seelenleben und dabei gelingt ihr erstklassige Unterhaltung. Mit einem ausgeprägten Sinn für Mode und ausdrucksstarken Bildern, die trotz ihrer Einfachheit ihr zeichnerisches Talent bezeugen, gehört sie zu den Besten. Neben Mangas hat Moyoco Anno bisher auch eine ganze Reihe anderer Bücher veröffentlicht, so zum Beispiel Kolumnen zum Thema Schönheitspflege, Tagebuchaufzeichnungen und Gespräche mit Prominenten.

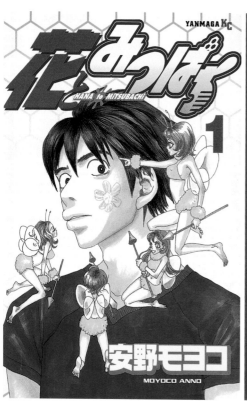

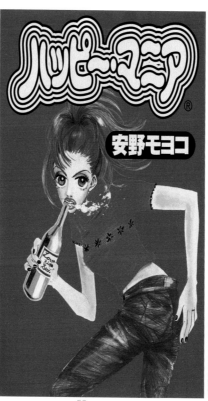

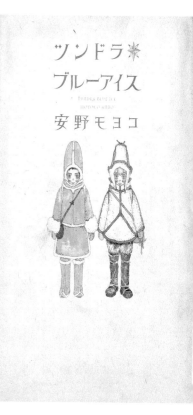

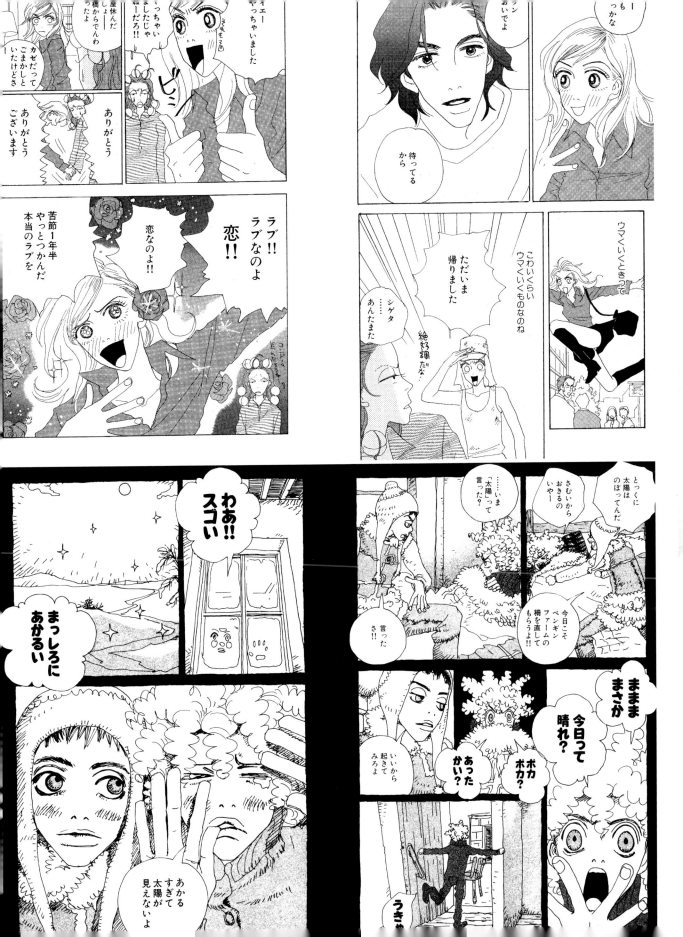

劇画家として圧倒的な画力と緻密な画面を誇る作家。74年に始まった『男組』（原作・雁屋哲）は日本全国の高校を支配しようとする主人公・神龍剛次を主人公にした格闘技漫画で、ヒット作の一つ。また、『傷追い人』『クライングフリーマン』『OFFERED』など、原作者である小池一夫と組んで発表した作品たちはハードボイルド漫画として多くのファンを持つ代表作。いずれの作品でも素晴らしいのは、その画力。マフィアや任侠の猛者どもの迫力ある顔や肉体、アクションなどをリアルなタッチで描くだけでなく、物語に説得力を与えるための風景・効果など画面の細部にまで気合いの入ったクオリティの高い作品をつねに行っている。大人向けのエロティックさや男らしいハードな物語も含めて、後続の劇画家に影響を及ぼしている一人。

RYOICHI IKEGAMI 池上遼一

1944 in Fukui prefecture, Japan

Born

with "Zai no Ishiki" (Sense of Guilt) first published in *Garo* magazine in 1966.

Debut

"Kizuoibito" (Wounded Man)
"Crying Freeman"
"Sanctuary"

Best known works

"Otokogumi" (Men's Club)

Anime adaptation

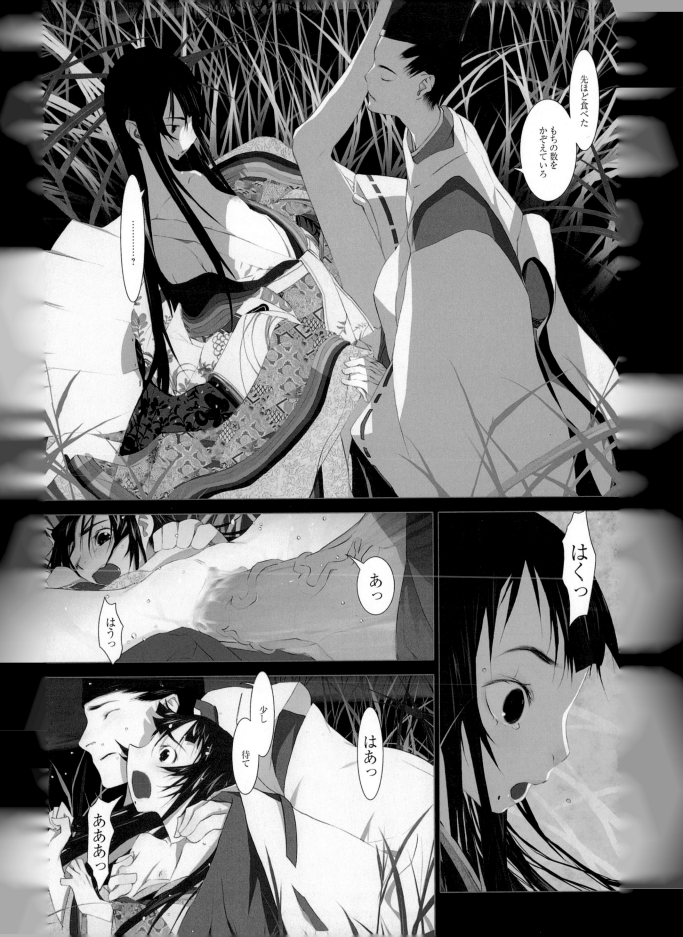

This gekiga-ka is well known for his superb drawing ability and detailed style. One of his big hits was "Otokogumi" (Original story by Tetsu Kariya), which debuted in 1974. In this martial arts manga, the protagonist, Koji Shinryu, pursues complete domination over all of Japan's high schools. In addition, Ikegami worked with storywriter Kazuo Koike on such hard-boiled manga as "Wounded Man", "Crying Freeman", and "Offered". These titles greatly increased his fan base. His most outstanding quality continues to be his drawings. From mafia men to muscular heros, the faces and bodies of his characters are filled with power. The action is very realistic, and he injects his story with realism through the use of high quality scenery and details. His adult-oriented erotic themes and rough stories appealed to men and later influenced many newer gekiga-ka.

Ce gekiga-ka est très fameux pour ses superbes dessins et son style richement détaillé. Un de ses succès est la série « Otokogumi » (d'après le scénario original de Tetsu Kariya), qui a débuté en 1974. Dans ce manga d'arts martiaux, le protagoniste Koji Shinryu recherche la domination totale de tous les lycées du Japon. De plus, Ikegami à travaillé avec l'écrivain Kazuo Koike sur des mangas durs tels que « Wounded Man », « Crying Freeman » et « Offered ». Ces séries ont nettement augmenté le nombre de ses fans. Sa principale qualité continue d'être ses dessins. Que ce soient des mafieux ou des héros musculaires, les visages et les corps de ses personnages sont toujours très puissants. Les actions sont très réalistes et il injecte encore plus de réalisme dans ses histoires grâce à l'utilisation de scènes et de détails de haute qualité. Ses thèmes érotiques pour adultes et ses histoires brutes ont attiré les lecteurs masculins et ont influencés de nombreux gekiga-ka.

Ikegami zeichnet *gekiga* mit Bildern von überwältigender Kraft und messerscharfer Genauigkeit. Eines seiner Erfolgswerke ist *OTOKO GUMI* (auch bekannt als *GALLANT GANG*), ein Kampfsport-Manga zur Story von Tetsu Kariya um den Protagonisten Shinryû Kôji, der es sich zum Ziel gesetzt hat, alle japanischen Oberschulen unter seine Gewalt zu bringen. Zusammen mit dem Schreiber Kazuo Koike veröffentlichte er unter anderem *KIZUOIBITO/ WOUNDED SOUL*, *CRYING FREEMAN* und *OFFERED*, alle Werke im *hard-boiled* Genre, die zahlreiche Fans fanden. Gemeinsam ist allen Arbeiten Ikegamis die monumentale Bildgewalt. Ikegami zeichnet schwere Jungs und tapfere Männer mit Charakterköpfen und realistischer Anatomie, verleiht den Szenen mit bis ins kleinste Detail ausgearbeiteten Hintergründen und Effekten Glaubwürdigkeit. Dieser Stil zusammen mit seinen knüppelharten Geschichten und einer Erotik für ein erwachsenes Publikum zeigt auch bei der kommenden Generation von *gekiga*-Zeichnern großen Einfluss.

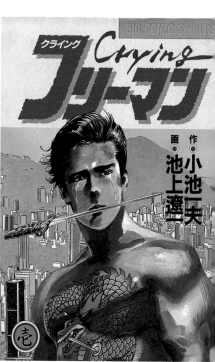

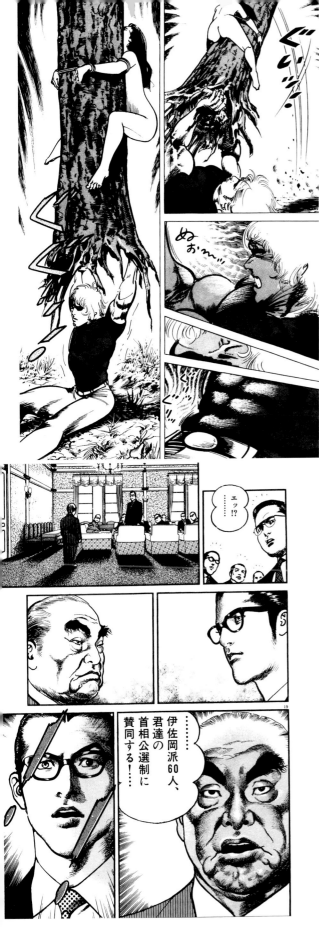

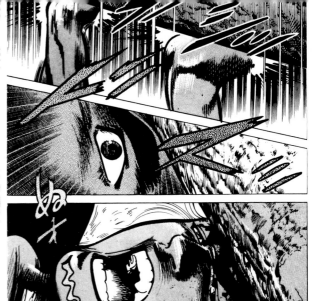

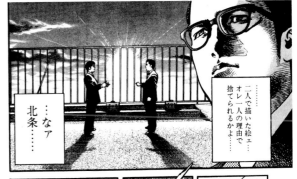

エッ!?

……伊佐岡派60人、
君達の首相公選制に
賛同する!……

二人で描いた絵ェ
オレ一人の理由で
捨てられるかよ……

…なァ
北条……

土下座の
必要はないよ、
浅見君……

い、
伊佐岡

フランス革命期を舞台に、男装の麗人・オスカルとその従者アンドレの一生を描いた『ベルサイユのばら』は、ラブストーリーとしても歴史漫画としても傑作作品である。72年から連載を始めた今作は「ベルばらブーム」を巻き起こし、74年には宝塚歌劇団によりミュージカル化されて、こちらも大ヒットを飾る。以降このミュージカルは同劇団の人気演目のひとつとなり、切り口を変えて今日まで何度も上演されている。この作品以外にも、『オルフェウスの窓』『女帝エカテリーナ』『栄光のナポレオンーエロイカ』など、革命、動乱の史実をベースにしたドラマチックな作品が多い。しかし、95年に東京音楽大学音楽科声楽専攻科に合格し、音楽の道へ転身。現在は声楽教室のプロデュースやコンサート、講演などを行っており漫画作品の発表はない。だが、既刊作品の新装版や解説書などが今でも発売され、何世代にもわたり楽しまれている。

RIYOKO IKEDA 池田理代子

in Osaka, Japan
Born

with "Barayashiki no Shoujo" (The Girl from Rose Mansion) published in a special issue of *Weekly Shojo Friend* in 1967.
Debut

"Oniisama e…" (Dear Brother)
"Orufeusu no Mado" (The Window of Orpheus)
"Berusaiyu no Bara" (The Rose of Versailles)
Best known works

"Berusaiyu no Bara" (The Rose of Versailles)
TV/Anime adaptation

• The Dark Blue Ribbon Medal (1976)
• The Japan Cartoonists Association Excellence Award (1980)
Prizes

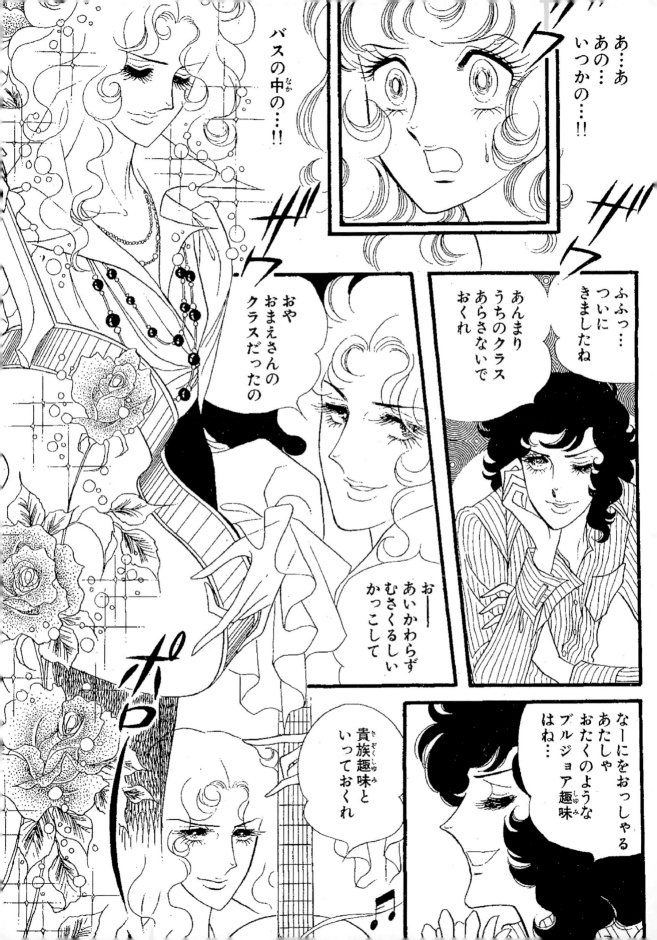

The epic story "The Rose of Versailles" follows the life of Oscar who is a beautiful woman dressed as a man, and her servant Andre. This masterpiece is both a love story and a historical manga that is set against the backdrop of the French Revolution. The series began in 1972 and soon became the phenomenon known as "Berubara (the Japanese nickname for the series) Boom". In 1974, the famous all-women theatrical troupe Takarazuka produced a musical based on the series. This musical became an extraordinary hit and continues to pull in the crowds to this day. Besides this sensational series, Ikeda created such hits as "The Window of Orpheus", "Empress Ekaterina" and "The Glory of Napoleon - Eroika", among others. Her dramatic stories usually take place during revolutionary upheavals and are often based on historical fact. A surprising change in her career came in 1995 when she was accepted into the Tokyo College of Music with a specialization in vocal music, and from then on Ikeda devoted herself to music. She is currently involved in producing vocal lessons, concerts, and seminars, and has no plans for future comic editions. But she continues to entertain a new generation of fans by re-releasing her past stories and writing essays related to her previous work.

L'histoire épique « Berusaiyu no Bara » (La Rose de Versailles) dépeint la vie d'Oscar, une très belle femme habillée en homme, et de son serviteur André. Cette œuvre est autant une histoire d'amour qu'un manga historique qui se déroule durant la période de la Révolution Française. La série a débuté en 1972 et est rapidement devenue un phénomène appelé « Berubara Boom » (d'après son surnom japonais). En 1974, la fameuse troupe de théâtre féminine Takarazuka a produit une comédie musicale basée sur la série. Elle est devenue un succès phénoménal et continue aujourd'hui d'attirer les foules. En dehors de cette série, Ikeda a créé des séries telles que « La fenêtre d'Orphée », « L'Impératrice Catherine » et « La gloire de Napoléon - Eroica ». Ses histoires se déroulent habituellement durant des périodes d'instabilité révolutionnaire et sont souvent basées sur des faits historiques. Un changement inattendu dans sa carrière a eu lieu en 1995. Ikeda a été accepté à l'Université Musicale de Tokyo avec une spécialisation en chant, et depuis lors elle se dévoue à la musique. Elle produit actuellement des cours de chant, des concerts et des séminaires, et ne prévoit pas d'éditer de nouvelles bandes dessinées. Elle continue toutefois de divertir une nouvelle génération de fans en rééditant ses mangas et en écrivant des essais liés à ses travaux précédents.

DIE ROSEN VON VERSAILLES, ein Meilenstein als Historienmanga und als Liebesgeschichte, erzählt die Vorgeschichte der französischen Revolution, insbesondere das Leben von Oscar, einer wunderschönen Frau in Männerkleidern, und ihres Kammerdieners André. Die ab 1972 veröffentlichte Serie löste einen phänomenalen berubara-Boom aus – berubara ist die eingängige Abkürzung des japanischen Titels, wobei beru für berusaiyu (Versailles) steht und bara Rose bedeutet. 1974 nahm sich die rein weibliche Revuetruppe Takarazuka des Mangas an und ihre Musical-Umsetzung wurde ebenfalls zu einer einzigartigen Erfolgsstory: Berubara ist bis heute fester Bestandteil ihres Repertoires und wurde in verschiedenen Versionen unzählige Male aufgeführt. Auch in ihren anderen Werken, wie THE WINDOW OF ORPHEUS, EMPRESS KATHARINA und HEROICA, beschäftigte sich die Mangaka häufig mit den historischen Themen Umbruch und Revolution. 1995 schlug Ikeda nach bestandener Aufnahmeprüfung für die Gesangsabteilung der musikalischen Hochschule Tôkyô eine musikalische Karriere ein. Statt Mangas zu zeichnen, widmet sie sich heute einer Gesangsschule, gibt Konzerte und hält Vorträge. Von ihren alten Arbeiten aber gibt es immer wieder neue Veröffentlichungen in anderer Ausstattung sowie neue Sekundärliteratur, weshalb ihre Fangemeinde nun schon mehrere Generationen umfasst.

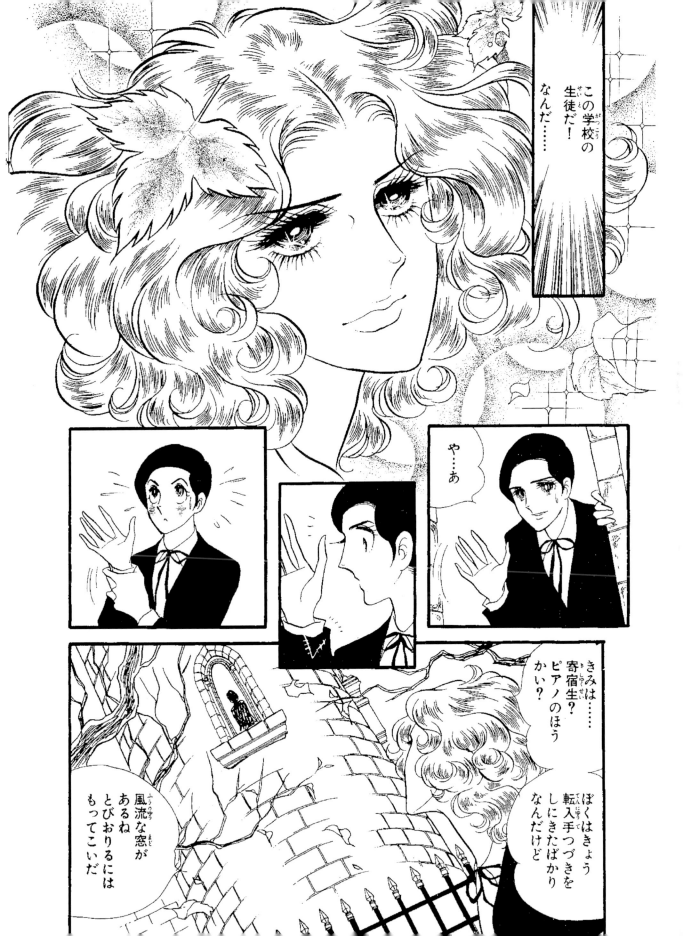

現在は映画監督として活躍する石井隆は、70年代に絶大な支持を得た劇画家だった。社会に不満を持つ学生の大学闘争、政治活動の波が吹き荒れた激動の時代背景のなかで、石井隆の作品は愛された。彼の作品は「三流エロ劇画」として、表舞台では支持されぬ、女の裸を売り物にした過激な「強姦」描写が主だといわれたが、そこには情念、狂気、絶望など人間の重く苦しい感情があぶりだされ、極限まで追いつめられた「女」がいた。どの物語でも、女の名は土屋名美といい、このひとりの女性が犯されて堕ちていく様が描かれていく。また、絵の表現力も高い評価を得ており、リアルで生々しい息づかい、映画的なカット割り、意表を突くカメラアングルなどが表現され、女性の描写に関しても、強姦され放心状態で横たわる女、打ち捨てられた死体などの姿は強烈な印象を与える。映画では、70年代末よりシナリオと関わってきたが、現在は監督業を主にしている。追うテーマは劇画と同じく極限の男と女のドラマである。

TAKASHI ISHII

石井隆

Born
1946 in Miyagi prefecture, Japan

Debut
with "Tenshi no Harawata" (Angel Guts) in *Young Comics Magazine*

Best known works
"Tenshi no Harawata" (Angel Guts)
"Kurono Tenshi" (Black Angel)
" Nami in Blue"

Film direction
"Yoru ga matakuru" (Alone in the Night)
"GONIN"
"Nudo no yoru" (A Night in Nude)
"Kuro no tenshi" (Black Angel)

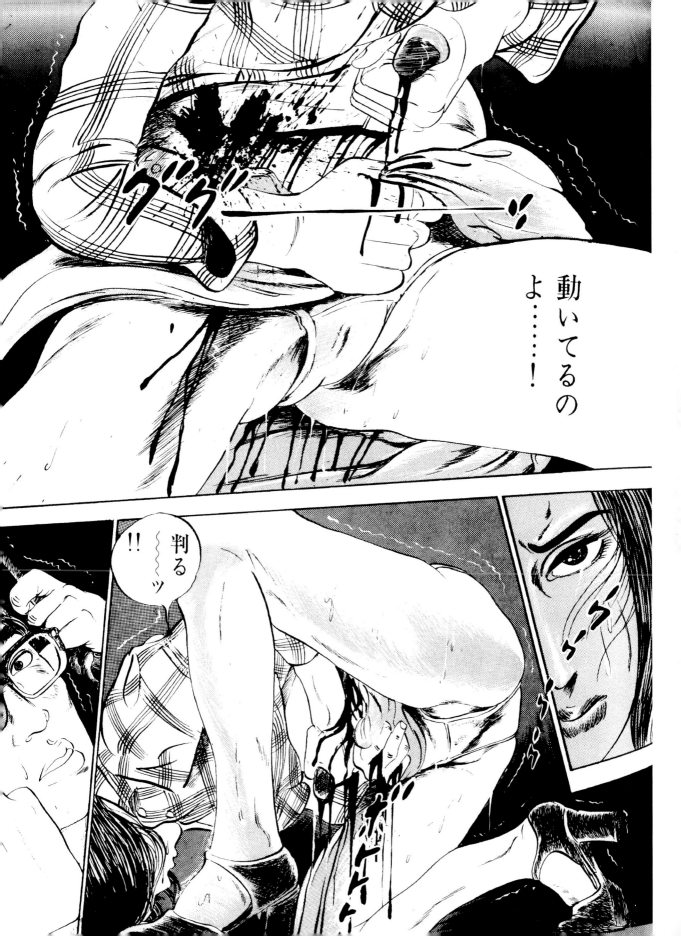

Ishii is currently active as a film director, but he found a large readership as a gekiga-ka during the turbulent 70s. His works were popular during this period of great political unrest when colleges were fraught with students that were discontent with society. And yet his comics were often branded as "third-rate sex comics" and were never embraced by the mainstream. Instead, he was criticized for selling pornographic images that depicted violent rape scenes. However, his comics explored extreme human emotions such as passion, insanity, and despair. The women were always pushed to their extreme limits. In all of his manga, the woman's name is always Nami Tsuchiya, and they tell the story of her downfall subsequent to being raped. In addition, his realistic drawings, movie-like editing, and unexpected camera angles has lead to high praise for his artistic abilities. His drawings, such as those of the rape victim lying motionless after the act of violence, or of the crumpled body of a murdered victim, leave a profound impression on the reader's mind. Since the 1970s, Ishii has been involved with scriptwriting, but he is now pursuing a career as a film director, in which he continues to explore the extremes of relationships between man and woman.

Ishii est actuellement un réalisateur de films, mais il a eu une forte audience en tant que gekiga-ka durant les turbulentes années 1970. Ses travaux étaient populaires durant cette période de troubles politiques lorsque les universités étaient remplies d'étudiants mécontents de la société. Ses mangas étaient alors souvent considérés comme « gekiga sexuels de troisième ordre » et ne sont jamais devenus des classiques. Il a été critiqué pour ses images pornographiques qui dépeignaient de violentes scènes de viol. Toutefois, ses mangas ont exploré des émotions humaines extrêmes telles que la passion, la folie, et le désespoir. Les femmes étaient toujours poussées à leurs limites. Dans tous ses mangas, le nom du personnage féminin est Nami Tsuchiya et ils racontent l'histoire de sa perte après avoir été violée. De plus, ses dessins réalistes, son travail d'édition quasi-cinématographique et les angles de vue imprévus lui ont valu des éloges pour ses capacités artistiques. Ses dessins, tels que ceux des victimes de viols restant allongées après avoir subi cet acte de violence, ou le corps recroquevillé des victimes de meurtres, laissent une impression profonde dans l'esprit des lecteurs. Depuis les années 1970, Ishii a pris part à l'écriture de scénarii et poursuit une carrière cinématographique dans laquelle il continue d'explorer les limites des relations entre les hommes et les femmes.

Der heute als Filmregisseur tätige Takashi Ishii erzeichnete sich vor dem Hintergrund der Studentenunruhen und politischen Erschütterungen der 1970er Jahre mit seinen *gekiga* (die im Gegensatz zu Manga als die ernsteren Comics gelten) eine verschworene Fangemeinde. Vom Establishment wurden seine Zeichnungen abgetan als „drittklassige Sexcomics", die mit instrumentalisierten nackten Frauenkörpern nichts als extreme Vergewaltigungsszenen zeigen würden. Wer seine Bildergeschichten genauer ansieht, erkennt in Pathos, Wahn und Hoffnungslosigk alle Qual menschlicher Existenz und sieht die Frau als ein in die Enge getriebenes, bis zum Äußersten verfolgtes Wesen. In allen Geschichten Ishiis heißt diese Frau Nami Tsuchiya und immer wieder beschreibt er, wie ihr Gewalt angetan wird und wie sie in den Abgrund stürzt. Die Ausdruckskraft seiner Bild ist unumstritten – allein mit zeichnerischen Mitte visualisiert er echt wirkendes Stöhnen, Bildschnitte und verblüffende Kameraeinstellunger Auch Ishiis Darstellung der Frau hinterlässt beim Betrachter einen erschütternden Eindruc Mit leerem Gesichtsausdruck liegt sie nach einer Vergewaltigung da, später folgt das Bild der weggeworfenen Leiche. Ende der 1970er Jahre begann Ishii Drehbücher zu schreiben, arbeitet jedoch gegenwärtig hauptsächlich als Regisseur. Auch im Film befasst er sich mit Frauen und Männern am Abgrund.

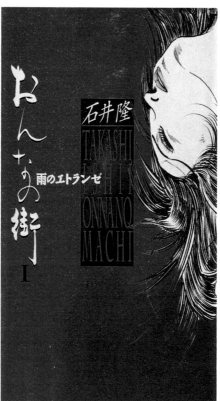

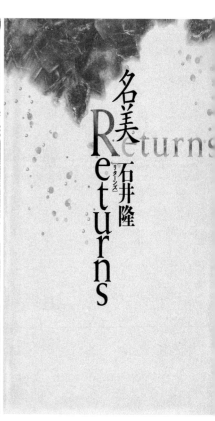

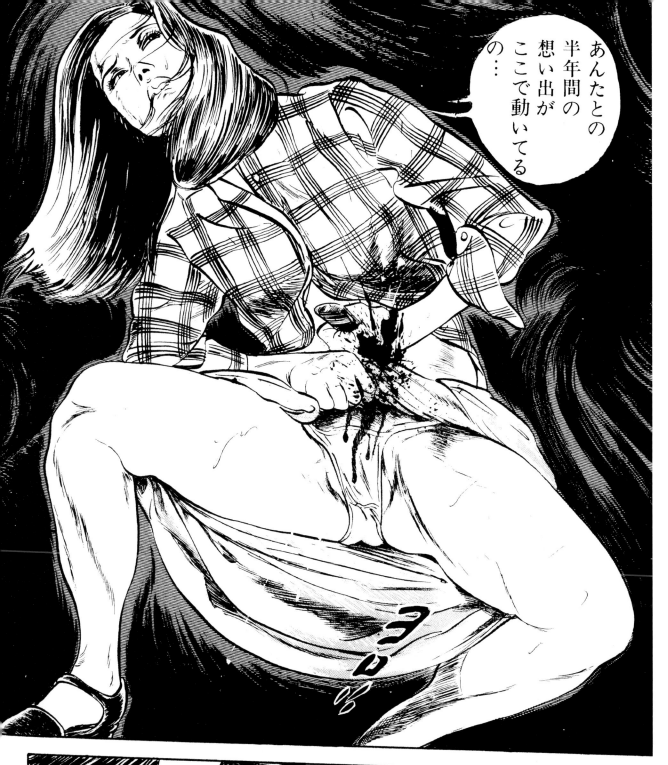

日本のヒーロー漫画の立て役者的存在で、漫画家の伝説の共同アパート「トキワ荘」のメンバー。アニメ化された『サイボーグ009』のみならず、『仮面ライダー』『人造人間キカイダー』『秘密戦隊ゴレンジャー』『がんばれロボコン』など、コスチュームや特撮を使った実写の子供向けテレビ番組になった漫画を多数執筆。日本の特撮ヒーロー番組は、彼が築き上げたものである。主にヒーローたちは変身して人間から姿を変え、特殊な能力を発揮する。この変身後のキャラクターデザインが子供達を魅了し、全て爆発的なヒットとなった。漫画手法の面でも、画面いっぱいに迫力のある大コマを使ったり、動きをコマ送りのように表現するなど、映画的な描写を取り入れて漫画の可能性を広げた。また、一方では『日本経済入門』や『マンガ日本の歴史』など、社会的な作品も手がけて話題を呼ぶ。1998年に没したが、故郷の宮城県には「石ノ森章太郎ふるさと記念館」が建てられ、彼の全体像を振り返ることができる。

SHOTARO ISHINOMORI

石ノ森章太郎

"Cyborg 009"
"Sabu to Ichi Torimono Hikae"
(Sabu and Ichi's Detective
Story)
"Kamen Rider" (Masked Rider)
Animated works
"Cyborg 009"
"Kamen Rider" (Masked Rider)
"Jinzou Ningen Kikaider"
(Android Kikaider)

"Cyborg 009"
"Kamen Rider" (Masked Rider)
"Jinzou Ningen Kikaider"
(Android Kikaider)

• 7th Kodansha Manga
Award (1967)
• 13th & 33rd Shogakukan
Manga Award (1968, 1988)
• 17th Japan Cartoonists
Association Grand Prize
(1988)
• 2nd Osamu Tezuka Cultural
Prize Special Prize (1998)
• 27th Education Minister
Award from the Japan
Cartoonists Association (1998)

1938 in Miyagi
prefecture, Japan

Born

with "Nikyuu Tenshi"
in 1954.

Debut

Best known works

Anime adaptation

Prizes

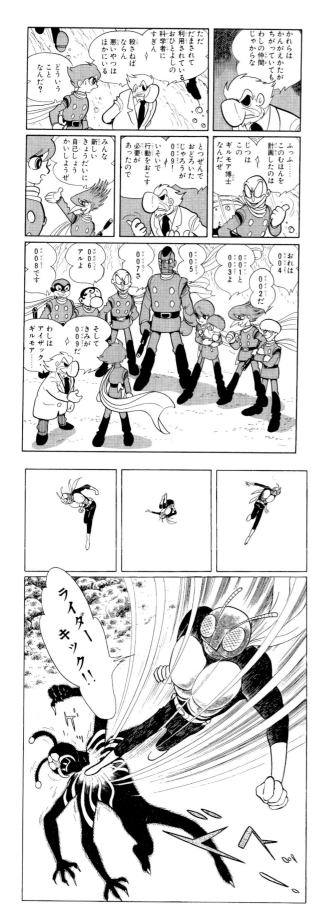
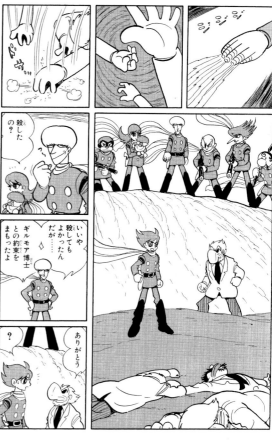
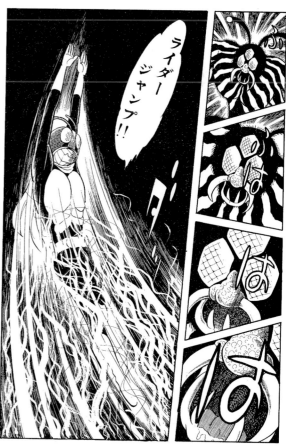

Ishinomori established himself as the leading producer of the hero archetype manga, and was one of the leading members of the "Tokiwaso" (the famed co-op apartment where numerous cartoonists used to gather together to exchange ideas). He was the creator of such legends as "Cyborg 009", which eventually became animated. He also brought audiences such hits as "Kamen Rider" (Masked Rider), "Jinzou Ningen Kikaider" (Android Kikaider), "Himitsu Sentai Go Ranger" (Secret Task Force GoRanger) and "Ganbare Robokon", which were made into children's television shows filmed with special effects and costumes. Ishinomori was the founder of these hero-type special effects television programs. Most of his heroic characters have the ability to transform from ordinary human beings to superheroes. The design of the costumes worn by the transformed characters has fascinated children and led to the overwhelming popularity of his comics. As a cartoonist, he generally uses each frame to the fullest in order to achieve the most dramatic effect, and his frames proceed like the frames of a movie to portray action and movement. He has extended the possibilities of the comic genre by using these elements of the movie industry in his drawings. He also created such sociological works as "Nihon Keizai Nyuumon" (Japan Inc.: An Introduction to Japanese Economics) and "Manga Nihon no Rekishi" (A Manga History of Japan), which also attracted considerable attention. He sadly passed away in 1998, but his hometown in the Miyagi prefecture has established the Syotaro Ishinomori Memorial Museum in his honor, where all of his works are currently on display.

Ishinomori est le principal producteur de mangas sur l'archétype du héro et il était un des principaux membres du « Tokiwaso » (une demeure fameuse où de nombreux auteurs de mangas se réunissaient pour échanger des idées). Il fut le créateur du légendaire « Cyborg 009 » qui est devenu une série animée. Il a également créé « Kamen Rider » (Le cavalier masqué), « Jinzou Ningen Kikaider » (L'androïde Kikaider), « Himitsu Sentai Go Ranger » (Le détachement spécial Go Ranger) et « Ganbare Robokon » (Tu les auras, Robokon !) qui est devenu une série pour la télévision destinée aux enfants et filmée à grand renfort d'effets spéciaux et de costumes. Ishinomori fut le fondateur de ces programmes de télévision basés sur des héros et des effets spéciaux. La plupart de ses personnages héroïques sont des humains ordinaires qui ont la capacité de se transformer en super-héros. Les tenues portées par les personnages transformés ont fasciné les enfants et ont contribué à la popularité de ses mangas. En tant que manga-ka, il utilise généralement chaque vignette en entier pour obtenir l'effet le plus saisissant et les vignettes ressemblent à celles d'un film pour illustrer l'action et le mouvement. Il a étendu les possibilités du genre en utilisant ces éléments du milieu cinématographique dans ses dessins. Il a également créé des travaux sociologiques tels que « Nihon Keizai Nyuumon » (un guide de l'économie japonaise) et « Manga Nihon no Rekishi » (un ouvrage sur l'histoire de la bande dessinée japonaise), qui lui ont apporté une couverture médiatique considérable. Il est malheureusement décédé en 1998, mais sa ville natale de Miyagi lui a dédié le musée Syotaro Shinomori Memorial Museum en son honneur, qui abrite bon nombre de ses œuvres les plus fameuses.

Ishinomori ist eine japanische Ikone des Superhelden-Genres und wohnte seinerzeit im legendären Mietshaus *Tokiwa-sô* Tür and Tür mit zahlreichen anderen Mangaka. Aus seiner Feder stammt die auch als Anime umgesetzte Serie *CYBORG 009* sowie mit *KAMEN RIDER, ANDROID KIKAIDER, HIMITSU SENTAI GORANGER* und *GANBARE! ROBOCON* zahlreiche Mangas, die für das Kinderprogramm mit kostümierten Schauspielern und Spezialeffekten verfilmt wurden. Ishinomori gilt als der geistige Vater solcher Fernsehsendungen in Japan. Der Protagonist verwandelt sich dabei üblicherweise von einem gewöhnlichen Sterblichen in den Superhelden, als der er dann eine besondere, übernatürliche Fähigkeit zum Einsatz bringen kann. Ishinomoris jugendliches Publikum begeisterte sich vor allem für das durchweg gelungene Charakterdesign dieser Superhelden. Auch im grafischen Bereich zeigte er mit filmähnlichen Techniken neue Wege auf. So füllte er ganze Seiten mit einem einzigen, an innerer Spannung kaum zu überbietenden Panel oder verteilte Bewegung wie im Daumenkino über mehrere Bilder. Mit *JAPAN GMBH* und *JAPANISCHE GESCHICHTE IN MANGAS* zeichnete er zudem sogenannte Sach- oder Informationsmangas, die ebenfalls viel besprochen wurden. 1998 starb Shôtarô Ishinomori, in seiner Heimatpräfektur Miyagi kann man sein Leben und Werk in einem ihm gewidmeten Museum Revue passieren lassen.

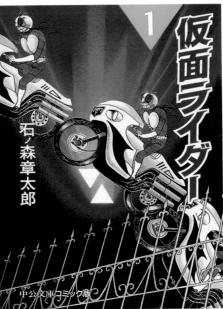

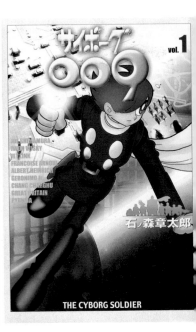

THE CYBORG SOLDIER

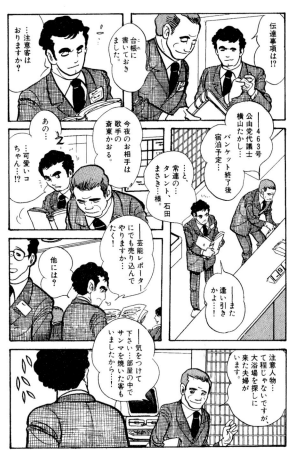

——ホテルはひとつの巨大都市でもある。レストラン、美容室、宝石店、薬屋…病院から靴磨きまで、生活に必要なものは全て揃っている……

伝達事項は!?

…台帳に書いておきました。

…注意客はおりますか?

——463号　公由党代議士　横山たかし…バンケット終了後　宿泊予定…

——また逢い引きかよ…！

今夜のお相手は歌手の斎東かおる。

あの…2…

…可愛いコちゃん…!?

と、常連の…タレント、まさき…様。石田

——芸能レポーターにでも売り込んでやりますか…たく！

他には?

——気をつけて下さい…部屋の中でサンマを焼いた客もいましたから…

注意人物…て程じゃないですが、大浴場を探しに来た夫婦がいます。

——そっちの左端の青い宝石から順に、五、六個…

……五、六個くれや…！

え…ご、五、六個と申しますと!?

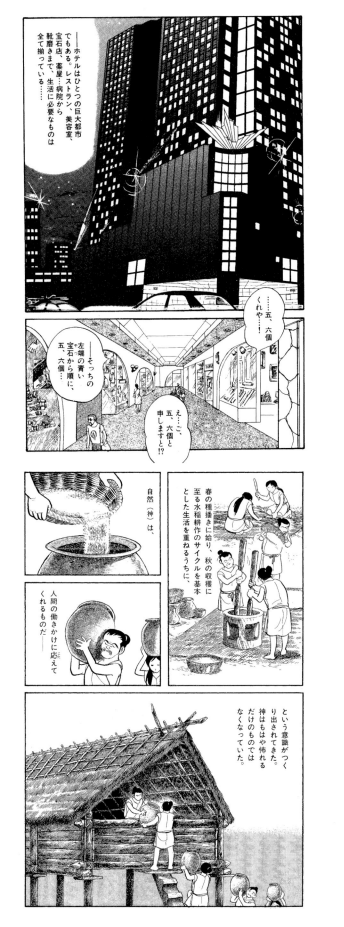

自然（神）は、

春の種播きに始り、秋の収穫に至る水稲耕作のサイクルを基本とした生活を重ねるうちに、

人間の働きかけに応えてくれるものだ——

という意識がつくり出されてきた。神はもはや怖れるだけのものではなくなっていた。

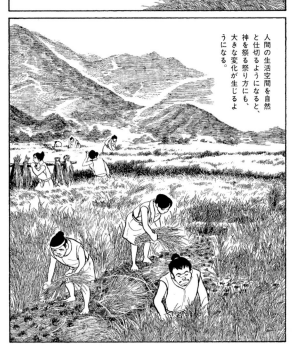

人間の生活空間を自然と仕切るようになると、神を祭る祭り方にも、大きな変化が生じるようになる。

格闘漫画の世界に革命を起こした、このジャンルを代表する存在。その影響力は漫画界に止まらず、実際の格闘技の世界の人々からも、熱烈な支持を受けている。代表作『グラップラー刃牙』は、少年漫画誌に連載された作品。最強の挌闘家をめざす刃牙が、様々な強敵たちと死闘を繰り返す。作者の格闘技に寄せる愛、情熱、そして広範な知識と深い理解には他の追随を許さぬものがあり、多くの格闘技ファンたちを唸らせている。あらゆる格闘家たちが一堂に介し、「世界最強の男」を決める──そんな格闘技ファンたちの夢を作品中で見事に現出してみせた作者の功績は、特筆に価する。また決して主人公のみに片寄らず、各ファイターのスタイルや心理、抱えたドラマなども存分に描き尽くし、懐の深い作品に仕上げている。『グラップラー刃牙』は、現在第2部として「バキ」というタイトルで連載中。変わらぬ影響力を与え続けている。

KEISUKE ITAGAKI

板垣恵介

Born	Debut	Best known works	Feature Animation
1957 in Tokyo, Japan	with "Make-Upper" which appeared in the first issue of *Young Shoot* magazine.	"Baki the Grappler" "Garouden" "Baki"	"Baki the Grappler"

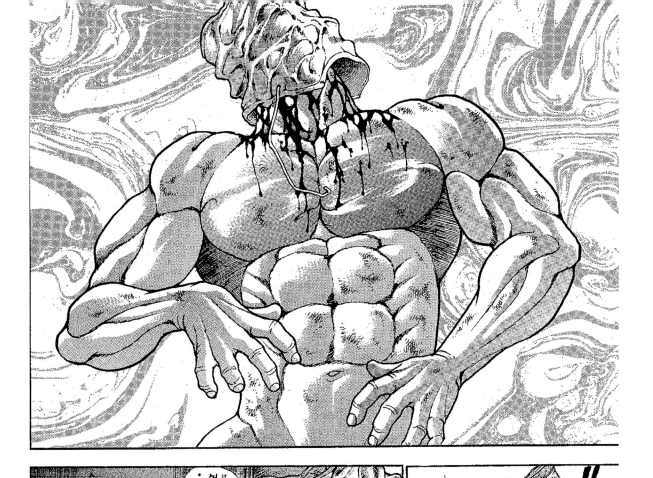

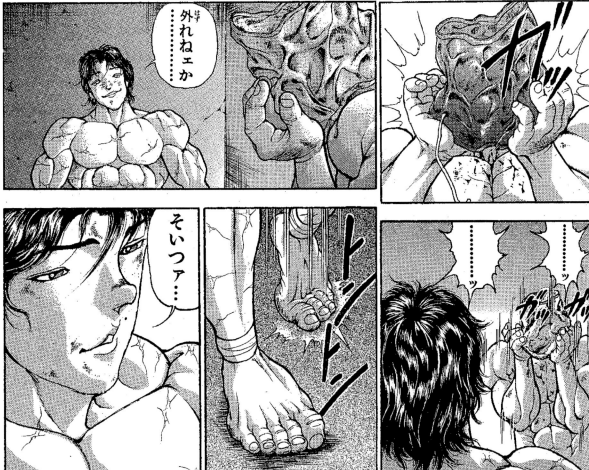

外れねェか
‥‥‥‥‥‥

そいつァ‥

Itagaki has revolutionized and continues to be one of the major forces in the genre that has come to be known as "Kakutou Manga" or "Martial Arts" comics. His influence has even surpassed the manga world, as he also gets tremendous support from real-life martial arts fighters, who are ardent fans of his series. His most famous work is "Baki the Grappler", which was serialized in a weekly boys comic magazine. This is the story of a fighter named Baki who is determined to become the best martial artist in the world. His quest brings him into numerous fights to the death with various strong and skilled opponents. Itagaki has a tremendous knowledge of the world of martial arts, and his love and passion for them shines through in his unparalleled work. This is one of the reasons for his enormous fan base. For martial artists everywhere, their ultimate dream of having a championship where the strongest man in the world is determined became a reality in Itagaki's stories. He does not simply focus on the main characters, but introduces detailed description of the fighting styles, mentality, and drama surrounding each fighter. The second part to the "Baki the Grappler" series is entitled "Baki" and continues to attract a strong following.

Itagaki a révolutionné et continue d'être une des influence majeure du genre que l'on appelle « Kakutou Manga » (Mangas d'arts martiaux). Son influence a même surpassé le monde des mangas et bénéficie du soutient de véritables adeptes des arts martiaux qui sont des fans invétérés de ses séries. Son œuvre la plus fameuse est « Baki the Grappler », qui est devenue une série dans un magazine de manga shounen hebdomadaire. Il s'agit de l'histoire d'un guerrier nommé Baki déterminé à devenir le meilleur combattant en arts martiaux du monde. Sa quête le conduit à participer à de nombreux combats jusqu'à la mort avec de nombreux adversaires forts et très doués. Itagaki possède une connaissance incroyable du monde des arts martiaux et sa passion brille au travers de ses mondes sans pareils, ce qui est une des raisons de son succès. Le rêve ultime des pratiquants en arts martiaux, qui est de participer à un championnat qui déterminera l'homme le plus fort du monde, est devenu réalité dans les histoires d'Itagaki. Il ne se concentre pas simplement sur les personnages principaux, mais introduit des descriptions détaillées des styles de combat, de la mentalité et des drames de chaque combattant. La seconde partie de « Baki the Grappler » est une série qui s'intitule « Baki » et qui continue d'attirer de nombreux lecteurs.

Itagaki revolutionierte den Kampfsport-Manga und gilt als der Repräsentant dieses Genres schlechthin. Sein Einfluss reicht über die Manga-Welt hinaus bis in die reale Kampfsportszene, die ihn enthusiastisch feierte. Sein Hauptwerk *Grappler Baki* wurde zunächst in Serie in einem *shônen*-Magazin veröffentlicht. Baki will zur Nummer Eins der Kampfsportwelt werden und absolviert etliche schonungslose Fights gegen zahlreiche schlagkräftige Konkurrenten. Der Autor bringt diesem Wettkampf eine Leidenschaft und Liebe entgegen, die gepaart mit seinem profunden Sachverständnis allen Kampfsport-Begeisterten großen Respekt abnötigte. Kampfsportler aller Disziplinen versammeln sich an einem Ort, um den stärksten Mann der Welt zu bestimmen – diesem Traum aller Kampfsportfans in seinem Werk ein so glänzendes Forum zu geben, ist Itagakis besonderes Verdienst. Er ist auch durchaus nicht für seine Hauptfigur eingenommen, sondern zeichnet detailverliebt und großzügig Kampftechnik, Psyche und private Dramen jedes einzelnen Kontrahenten. *Grappler Baki* wird derzeit unter dem Titel *Baki* (wobei der Name nicht mehr in *kanji* sondern in *katakana* geschrieben wird) in der zweiten Staffel fortgesetzt – mit unvermindertem Erfolg.

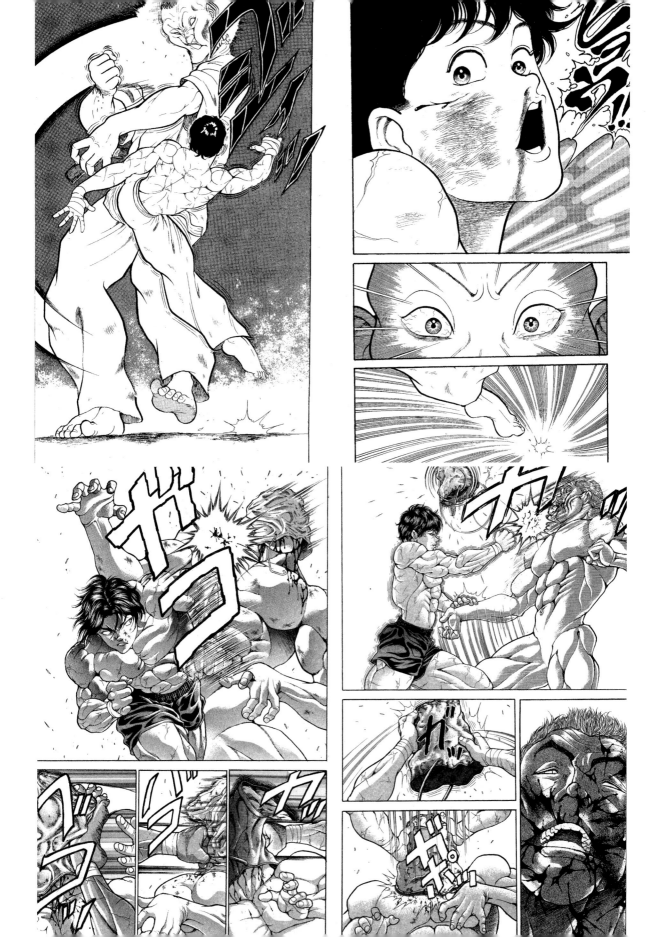

お金持ちの集まる名門校に在籍する生徒会メンバーの活躍を描いた『有閑倶楽部』は、日本で一番有名な少女漫画のうちのひとつ。お金と暇をもてあましている主人公6人は、その家庭的環境から多くの政治的陰謀や、刑事事件に巻き込まれるが、各々の美貌・才能・技術・アクションなどでそれらの事件を解決する。スパイ映画のような展開と派手なアクションは性別を問わず楽しめ、エンターテイメント性抜群。また、一条は男女の恋愛モノを描いた作品でも名作を多数描いている。初期の『砂の城』『デザイナー』から最新作『プライド』まで、愛する恋人との別れ・再会・親子の愛憎・近親相姦・女同士の戦いなど、これでもかというくらいドラマチックな展開を広げ、魅力的な作品に仕上げている。読者に冷静になるヒマを与えず物語に引き込む手腕は他に類を見ないトップ作家であり、実力・セールス共に、日本少女漫画界第一人者のひとり。

YUKARI ICHIJO 一条ゆかり

1949
Born

with the book "Ame no ko Non-chan" by Wakagi Publications in 1966
Debut

"Designer"
"Suna no shiro" (The Sand Castle)
"Yuukan Kurabu" (The Leisure Club)
Best known works

• 10th Kodansha Manga Award (1986)
Prizes

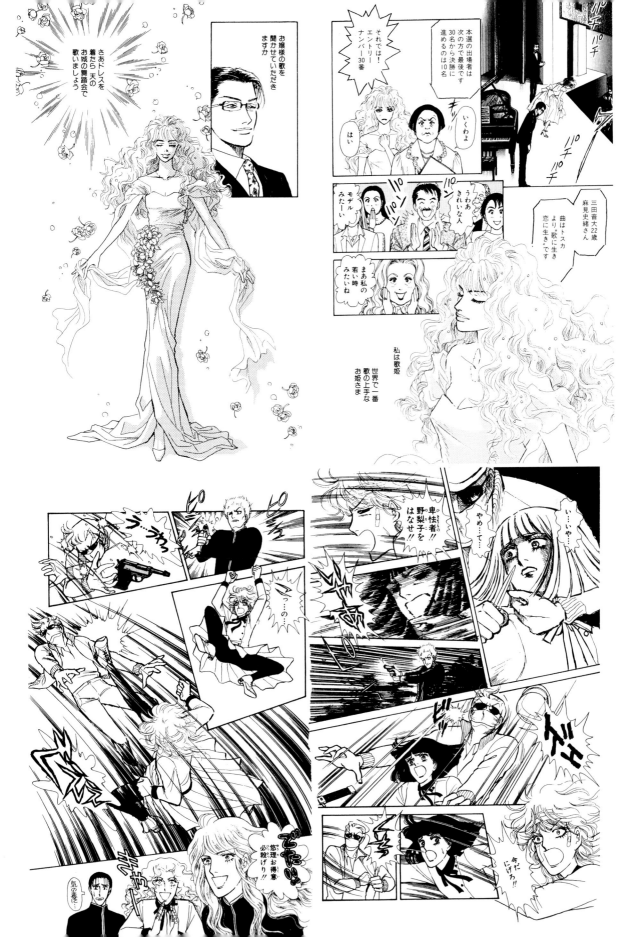

The comic series "Yuukan Kurabu" (The Leisure Club) tells the story of a bunch of students who attend a prestigious private high school, where they form a student organization. It is considered one of the most famous Japanese comics for young girls. The story portrays 6 rich high school students who have a lot of time and money on their hands. Amid this seemingly normal, family-oriented environment, the 6 students discover a number of government conspiracies and criminal mysteries, which ultimately they must solve. The comic characters utilize beauty, intelligence, skill, and action to tackle all of the cases that come their way. With its over-the-top action and plot development reminiscent of a spy movie, there is enough entertainment value to appeal to both male and female fans. In addition, Ichijo has also produced numerous popular comics focusing on love and romance. Beginning with "Suna no shiro" (The Sand Castle) and "Designer", and extending to her newest story "Pride", she has dealt with such themes as love, break up, getting back together, the love-hate relationship between parents and children, incestuous relationships, and the conflicts between women. With dramatic turns of events, she gives the audience no time to catch their breath. She is a skilled comic artist who never fails to captivate the reader. In terms of sales and ability, she is one of the leading "shoujo manga" (Girls Comic) writers working in Japan today.

La série « Yuukan Kurabu » (Le club de loisirs) raconte l'histoire d'un groupe d'étudiantes dans un lycée privé prestigieux, où elles forment une association étudiante. Elle est considéré comme étant l'un des plus fameux mangas shoujo japonais. L'histoire dépeint six lycéennes riches qui ont beaucoup de temps et d'argent entre leurs mains. Dans ce qui semble être un environnement familial normal, les six jeunes filles découvrent un certain nombre de conspirations et de crimes gouvernementaux qu'elles doivent résoudre. Les personnages utilisent leur attrait physique, leur habileté et une dose d'action pour déchiffrer les énigmes qu'elles rencontrent. L'action, le développement du scénario qui rappelle les films d'espionnage et le divertissement procuré par cette série sont si prenants que la série a attiré une audience masculine et féminine. Ichijo a également produit de nombreux mangas sur le thème de l'amour et de la romance. Débutant par « Suna no shiro » (Le château de sable) et « Designer », et se poursuivant avec l'actuel « Pride », elle s'attaque à des thèmes aussi variés que l'amour en général, les rencontres et les séparations, l'amour et la haine entre les parents et les enfants, les relations incestueuses et les conflits entre femmes. Avec ses retournements de situation dramatiques, elle ne laisse pas le temps à son audience de reprendre son souffle. C'est un auteur habile qui ne cesse de captiver ses lecteurs. En termes de ventes et de talent, elle est actuellement l'un des auteurs de mangas shoujo japonais les plus couronnés de succès.

YŪKAN CLUB, mit einer Schülergruppe an einer elitären Privatschule im Mittelpunkt, ist einer de bekanntesten shôjo-Mangas in Japan. Die sech Hauptfiguren, die nicht wissen wohin mit Geld und Freizeit, werden durch ihr familiäres Umfe in politische Intrigen und Kriminalfälle verwickel die sie dank Schönheit, Talent, Technik und Power mit Bravour lösen. Mit dieser an Agentenfilme erinnernden Machart und rasante Action bietet der Manga dem weiblichen und dem männlichen Lesepublikum gleichermaße Unterhaltung pur. Daneben hat Ichijô auch eine Reihe berühmt gewordener Romanzen über Liebesbeziehungen zwischen Frauen und Männern gezeichnet. Mangas wie SUNA NO SHIR und DESIGNER aus der Anfangszeit der Mangak sowie ihr neuestes Werk PRIDE sind an Dramat kaum zu überbieten: weit ausgreifende Geschichten über Abschied und Wiedersehen zwischen Liebenden, Zuneigung und Hass inne halb von Familien, Rivalität unter Frauen und sogar Inzest strapazieren zwar manchmal die Vorstellungskraft ihrer Leserinnen, üben aber eine unglaubliche Faszination aus. Yukari Ichijo gelingt es auf unnachahmliche Art ihr Lese- publikum völlig in Bann zu schlagen, es förmlic in den Sog ihrer Geschichte hineinzuziehen un so gilt sie – sowohl was ihr Talent als auch wa ihre Verkaufszahlen angeht – als eine Ikone de japanischen shôjo-Manga.

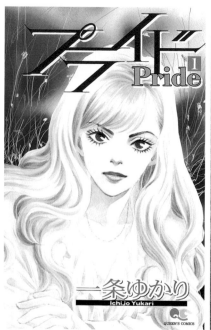

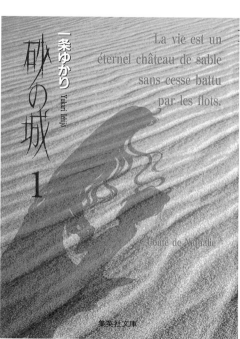

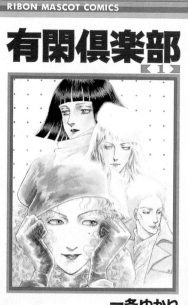

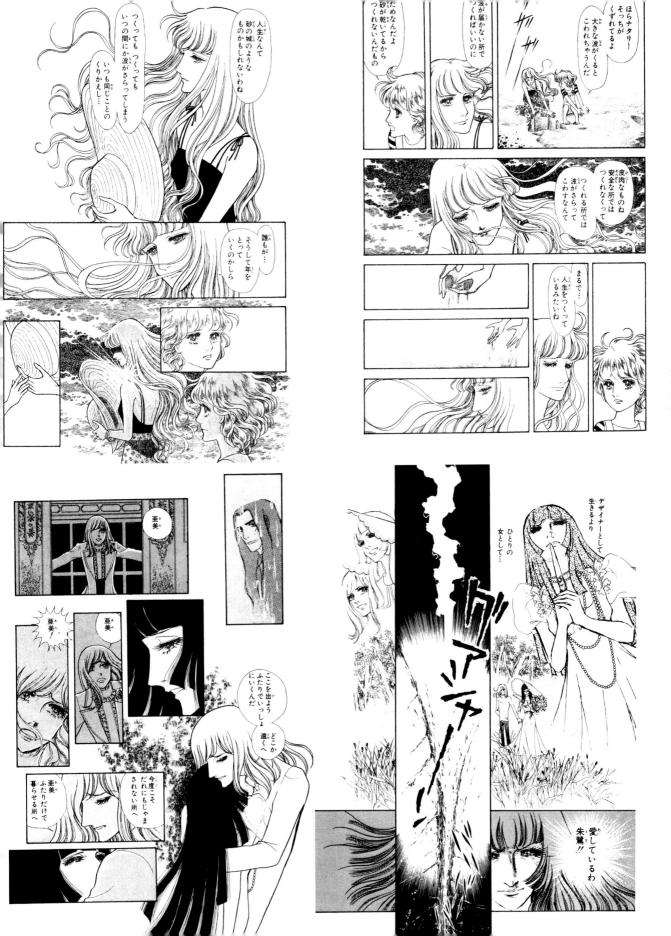

美麗な絵柄で日常に潜む恐怖や、非日常すぎて逆に恐ろしさを感じるホラー作品を多く生み出している作家。怖さの中にどこかおかしみのある作風は、他に類を見ない。短編作品が多いが、数少ないシリーズもののひとつ、『富江』は、めぐりあう男たちを虜にし、その男たちに愛されるゆえに幾度となくバラバラにされ、殺されながらも、その肉片からまた新たに生まれ直す魔性の美少女・富江を主人公とした代表シリーズ。熱烈なファンが多いシリーズで、映画化もされた。また、初の青年誌での連載となった『うずまき』は、ありとあらゆる"うずまき"をモチーフに不可解な事件を描いた作品で、怖いけれどなんだかおかしいという伊藤潤二作品のエッセンスがわかりやすく詰まっていて、この作品で彼の名を知った読者も多い。一見、ホラーマンガとは思えない絵柄は、描線が丁寧に描かれ、静謐ささえ画面から感じ取れる。そこからにじみ出る「何か」が怖い。

JUNJI ITO 伊藤潤二

"Tomie"
"Rojiura"
"Kubitsuri Kikyuu"
"Soichi no Tanoshii Nikki"
"Kubi Gensou"
"Uzumaki" (Uzumaki: Spiral Into Horror)
"Gyo"

"Tomie"
"Uzumaki" (Uzumaki: Spiral Into Horror)

1963	with "Tomie" in *Halloween Comics* in 1987	Best known works	Feature film
Born	**Debut**		

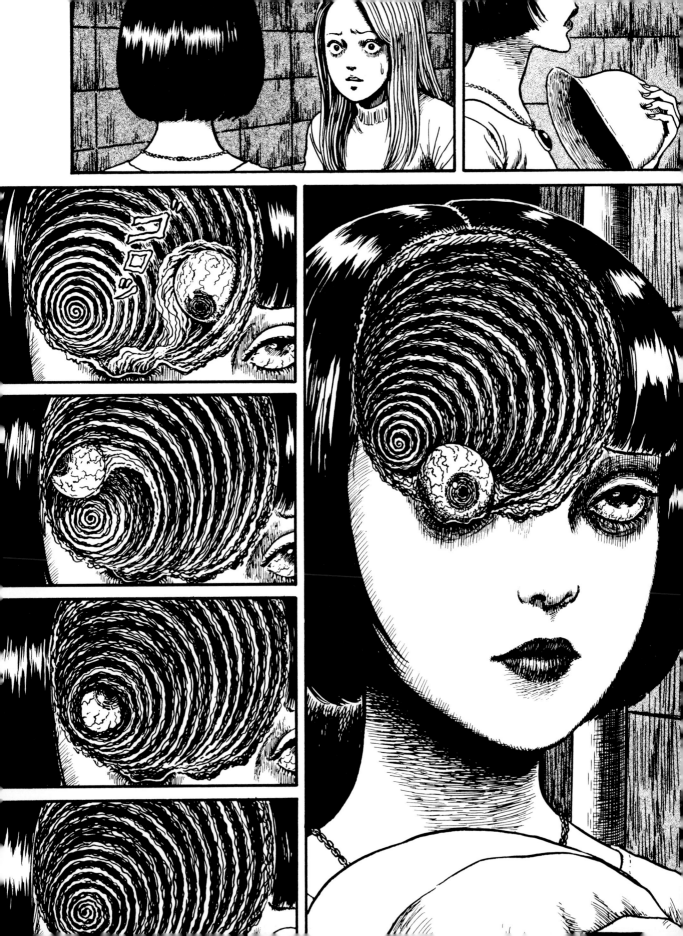

Ito is a comic artist who has created horror manga using beautiful imagery. He revealed a special talent for spotting terror in seemingly ordinary life, and for portraying the horrors of a life that has become terribly out of the ordinary. He has a unique style of adding a touch of humor even in the most frightening situations. Most of his works consist of short stories, but one of the few series he has published is called "Tomie". The story portrays a beautiful young woman in the title role and her various encounters with men who become obsessed with her. Each time a man falls in love with her, she ends up being killed or her body is chopped up into pieces. Each time, she comes back to life as she is magically resurrected from a piece of her old body. The series has a large number of devotees, and it has even been made into a feature film. The comic series "Uzumaki" (Uzumaki: Spiral Into Horror) was Ito's first series to be published in a "Seinenshi" (young mens magazine), and is about a variety of mysterious cases that all involve a spiral motif. The essence of Junji Ito's works is contained here, in that although they are horrific, they still manage to retain a trace of humor. He draws with very precise lines and there is a sense of tranquility in his scenes, so that at first glance, the imagery may not seem like that of a horror comic. There is something about these drawings that seems to drip with terror.

Ito est un manga-ka qui a créé des histoires d'épouvante basées sur de superbes images. Il a un talent particulier pour repérer de la terreur dans des situations apparemment courantes, et pour dépeindre les horreurs d'une vie qui sort terriblement de l'ordinaire. Il a un style unique pour ajouter une touche d'humour aux situations les plus effrayantes. La plupart de ses œuvres consistent en des histoires courtes, mais il a publié une série intitulée « Tomie ». Elle dépeint une superbe jeune femme et ses rencontres avec différents hommes qui deviennent obsédés par elle. Chaque fois qu'un homme tombe amoureux d'elle, elle finit par être tuée et son corps découpé en morceaux. Elle revient chaque fois à la vie et est miraculeusement ressuscitée par une partie de son corps. La série bénéficie d'un grand nombre de lecteurs et a été adaptée dans un long métrage. La série « Uzumaki » (Uzumaki : Spirale dans l'horreur), qui a été la première série a être intégrée à un magazine seinen (pour jeunes hommes), dépeint un nombre d'affaires mystérieuses qui ont en commun un thème en spirale. Ces histoires contiennent l'essence des œuvres de Junji Ito, et bien qu'elles soient souvent atroces, elles contiennent toujours une trace d'humour. Il dessine des lignes très précises et ses scènes reflètent un sentiment de tranquillité. Au premier abord, l'imagerie peut donc ne pas ressembler à celle d'un manga d'épouvante. Ses dessins ont pourtant quelque chose qui semble dégouliner de terreur.

In seinen zahlreichen Horror-Mangas lauert das Grauen im Alltag oder die Atmosphäre ist alptraumartig unalltäglich – aber immer wunderschön gezeichnet. Junji Itô hat einen ganz eigenen Stil, bei dem inmitten des Horror irgendwo auch Komik erkennbar ist. Kürzere Arbeiten sind in seinem Œuvre vorherrschend, als Hauptwerk kann dennoch eine seiner wenigen Serien gelten: In TOMIE verzaubert die wunderschöne, über unheimliche Kräfte verfügende junge Titelheldin alle Männer in ihrer Umgebung, was dazu führt, dass sie am Ende jeder Liebesgeschichte grausam ermorde und zerstückelt wird – jedoch regeneriert sie sich aus ihren einzelnen Körperteilen immer wieder neu. Die Serie fand enthusiastische Fans und diente als Vorlage für den gleichnamigen Horrorfilm. Mit UZUMAKI veröffentlichte Itô erstmals eine Arbeit in einem shônen-Magazin. Die Handlung dreht sich um eine Reihe unheimlicher Vorfälle, denen allen das Motiv der Spirale (japanisch „uzumaki") gemeinsam ist. Schaurig, aber auch komisch – die Quintessenz seiner Werke zeigt sich hier leicht verständlich und so gewann Itô mit diese Serie viele neue Fans. Seine Bilder wirken auf den ersten Blick nicht wie aus einem Horror-Manga, so sorgfältig ist die Strichführung, so friedlich wirkt das Szenario. Mit Grausen warte man auf das unbekannte Etwas, das hinter dieser Fassade schlummert.

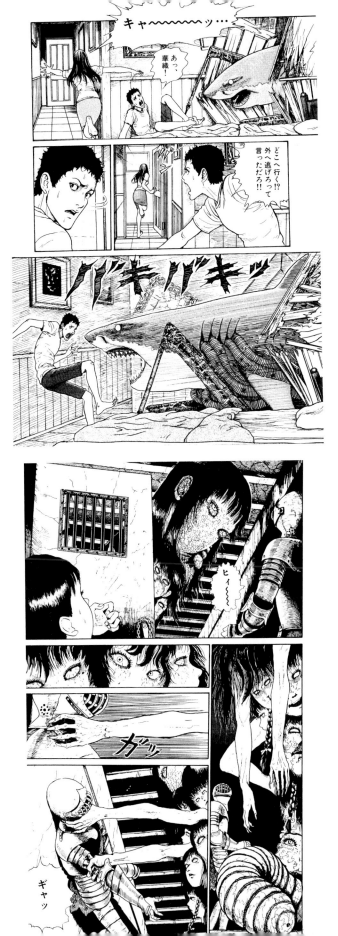
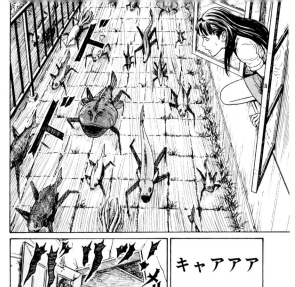
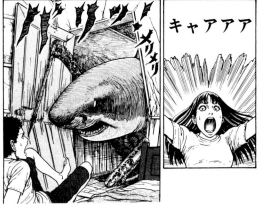
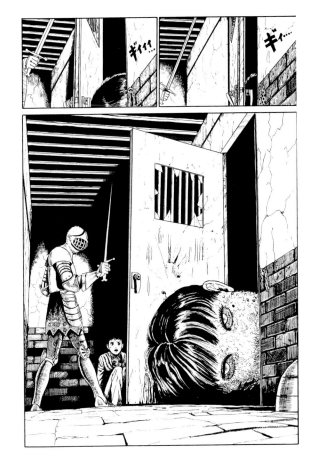

若者が仲間と集まり、遊ぶ街を舞台にし、そこで起こる様々な出来事にテーマを据えつつ、ストリート文化を最も刺激的に熱く描く漫画家として漫画ファンのみならず、幅広い層に支持されている。代表作『TOKYO TRIBE2』は、「トライブ」と呼ばれる若者たちの集団──ギャング的なものから仲間として友情で結ばれている集団まで、彼らの生活と交流、抗争、過激な暴力と熱い友情が交錯する姿を描いた物語。そこには音楽やファッションなどのストリートスタイルも詰め込まれ、ファッション誌で連載されていることもあって、一般の若者にも熱烈に支持された。最近ではその洋服やフィギュアを扱うショップもオープンし、さらなる漫画の可能性を感じさせる。しかし、単に若者文化の先端を描いたから人気があるというのでなく、そこに漫画としてのパワーと勢いが溢れているからこそである。また、決してマニアックでなく、漫画としてのメジャー感は強い青年漫画誌の内で最大部数を誇る雑誌で描いているように、現代の東京を描く刺激的な作家の代表格といえる。

SANTA
INOUE
井上三太

"The Bun-puku-chagama
Daimaoh "
"Rinjin 13 Gou"
"TOKYO TRIBE 2"
"BORN TO DIE"
"Tokyo Graffiti"

1968 in Paris, France

with "Mada" which was
published in *Young Sunday*
magazine in 1989.

Born

Debut

Best known works

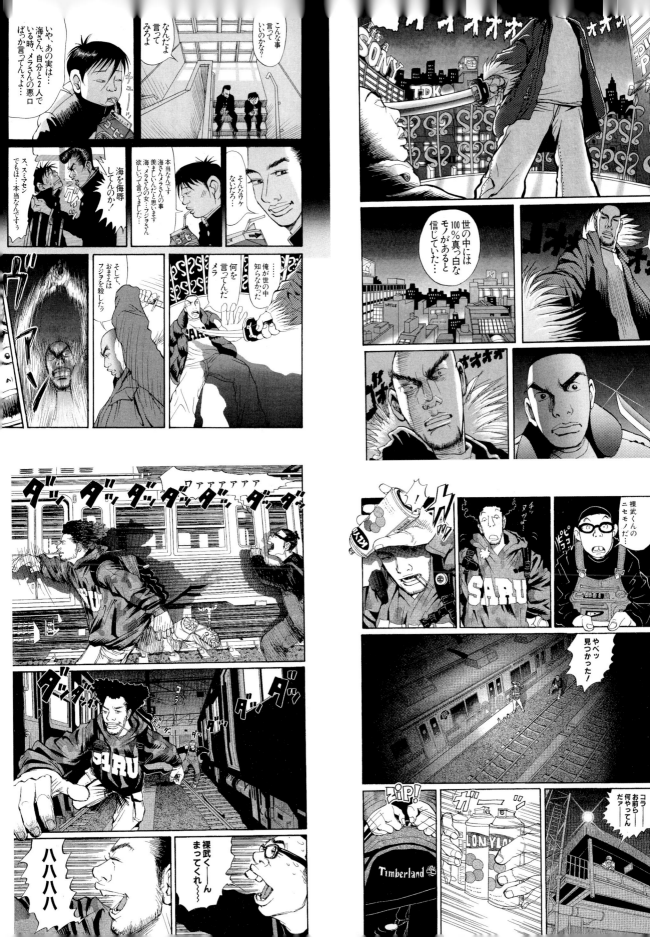

Inoue's stories are set in a part of the city where young people get together, and in this setting he explores a wide range of dramatic situations. As a manga artist, he explores these themes and the street culture involved in a most thought-provoking manner, and his fan base includes a variety of people from all walks of life. His most popular work is "Tokyo Tribe 2", which depicts young men who form groups that are called tribes. Some tribes operate similarly to gangs, where others are simply a group of men who are bonded together in friendship. Inoue interweaves the descriptions of their everyday life and socialization with gang rivalry, extreme violence, and strong friendships. The comic also takes the reader into the characters' fashions and music, the so-called "street style". Because the series is being published in a fashion magazine, he gained the strong support of its young readers. Specialty shops have recently sprung up selling the featured clothes, along with character figurines, and the future possibilities for his manga seem to be limitless. Yet his popularity does not come from the fact that he was the first to explore the latest youth culture, but from the sheer power and energy of his works. His manga are not part of a small, specialized genre geared toward a particular target audience. Instead, there is a sense that they are part of the general publication. Another manga that is set in this same fictional world is published in a Young Mens magazine with the largest distribution in Japan. This is evidence that he is one of the major manga artists representing the theme of modern day Tokyo.

Les histoires d'Inoue se déroulent dans un quartier de la ville où de jeunes gens se rassemblent. Il explore une grande variété de situations dramatiques dans ce cadre. En tant que manga-ka, il explore ces thèmes et la culture urbaine associée d'une manière qui pousse à la réflexion, et on trouve des gens de tous les milieux parmi ses fans. Son œuvre la plus populaire est « Tokyo Tribe 2 », qui dépeint de jeunes hommes qui forment des groupes appelés « tribus ». Certaines tribus fonctionnent comme des gangs, tandis que d'autres sont simplement des groupes d'hommes liés par une certaine amitié. Inoue mêle les descriptions de leur vie sociale quotidienne avec des rivalités entre gangs, de la violence extrême et une forte amitié. Le manga emporte également les lecteurs dans le monde de la mode et de la musique des personnages, un style appelé « street style ». La publication de la série dans un magazine de mode a valu à l'auteur de connaître un grand succès auprès des jeunes lecteurs. Des magasins se sont même mis à vendre les vêtements présentés dans ses mangas, avec des figurines des personnages. Les possibilités futures de ses mangas semblent être infinies. Toutefois, sa popularité ne provient pas du fait qu'il a été le premier a exploré les dernières tendances à la mode, mais plutôt de l'énergie et de la puissance de ses œuvres. Ses mangas ne font pas partie d'un petit genre spécialisé destiné à une audience particulière, mais on sent qu'ils font plutôt partie d'un vaste ensemble. Un autre manga qui se déroule dans le même monde imaginaire est publié dans un magazine de mangas seinen qui est le plus distribué au Japon. C'est bien la preuve qu'il est un des auteurs de mangas majeurs qui utilisent les thèmes du Tokyo d'aujourd'hui.

Santa Inoues Thema sind Jugendcliquen und ihr Territorium, die Straße. Nicht nur Mangafans schätzen seine Bildergeschichten als die aufregendsten, unmittelbarsten Dokumentationen der Straßenkultur. In seinem Hauptwerk TOKYO TRIBE 2 zeichnet er das Leben von Jugendliche in tribes – die Bandbreite reicht hier von Freundschaftscliquen bis zu kriminelle Banden –, das geprägt ist von Auseinandersetzungen und einer Mischung aus extremer Gewalt und bedingungsloser Freundschaft. Die Elemente Musik, Klamotten und Streetstyle sowie die Tatsache, dass der Manga in einem hippen Fashion-Magazin veröffentlicht wurde, sorgten für Begeisterung bei allen Jugendlichen. Unlängst wurde sogar ein Laden eröffnet, der Kleidung und Figuren aus seinen Mangas vertreibt; eine Entwicklung, die dem Genre völlig neue Merchandising-Perspektiven eröffnet. Inoues Popularität ist jedoch nicht nur auf sein Gespür für japanische Jugendkultur zurückzuführen, sondern vor allem auf die Power und Vitalität seiner Bilder. Nicht nur im Rahmen eine bestimmten Zielgruppe, sondern im Manga allgemein zählt er zu den ganz Großen. Seine Mangas werden in den auflagestärksten seinen Magazinen abgedruckt und er gilt als der spannendste Chronist des heutigen Tôkyô.

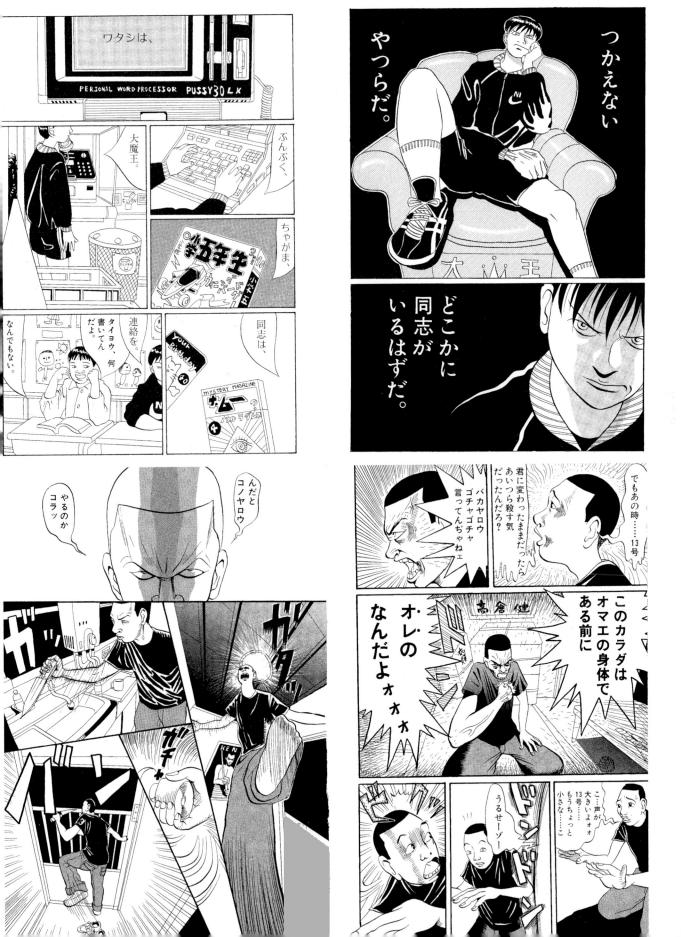

代表作『SLAMDUNK』は、日本における「バスケットボール」ブームの牽引車となった画期的な作品である。主人公・桜木花道をはじめとする湘北高校バスケ部の個性的な面々の活躍が描かれている。TVアニメ化され、当時のコミックス初版部数記録を作るなど、大ヒット作となった。作者自身も学生時代にバスケットボールに打ち込んだ大のバスケフリークで、競技に対する深い理解と愛情に満ちた描写は、他作品の追随を許さぬ臨場感と迫力に溢れている。ストーリー展開の面白さやキャラクターの魅力はもちろんのこと、バスケットボールという競技の本質的な魅力まで表現した腕力は、只事ではない。そして少年漫画誌連載の『SLAMDUNK』完結後、数年の沈黙を経て、今度は青年漫画誌に剣豪・宮本武蔵の生涯を題材とした『バガボンド』を発表。ファンを驚かせた。力強くストイックな画面で「強さ」を追い求める剣豪を現出。昨今の「宮本武蔵ブーム」の端緒ともなった。

TAKEHIKO INOUE 井上雄彦

1967 in Kagoshima prefecture, Japan

Born

with the publication of "Kaede Purple" in *Weekly Shonen Jump* magazine in 1988.

Debut

"SLAM DUNK"
"Vagabond"
(story by Eiji Yoshikawa)
"REAL"

Best known works

"SLAM DUNK"

TV/Anime adaptation

• 40th Shogakukan Manga Award (1995)
• 4th Agency for Cultural Affairs Media Arts Festival Grand Prize in the Manga Division (2000)
• 6th Osamu Tezuka Cultural Prize Manga Grand Prix Award (2002)

Prizes

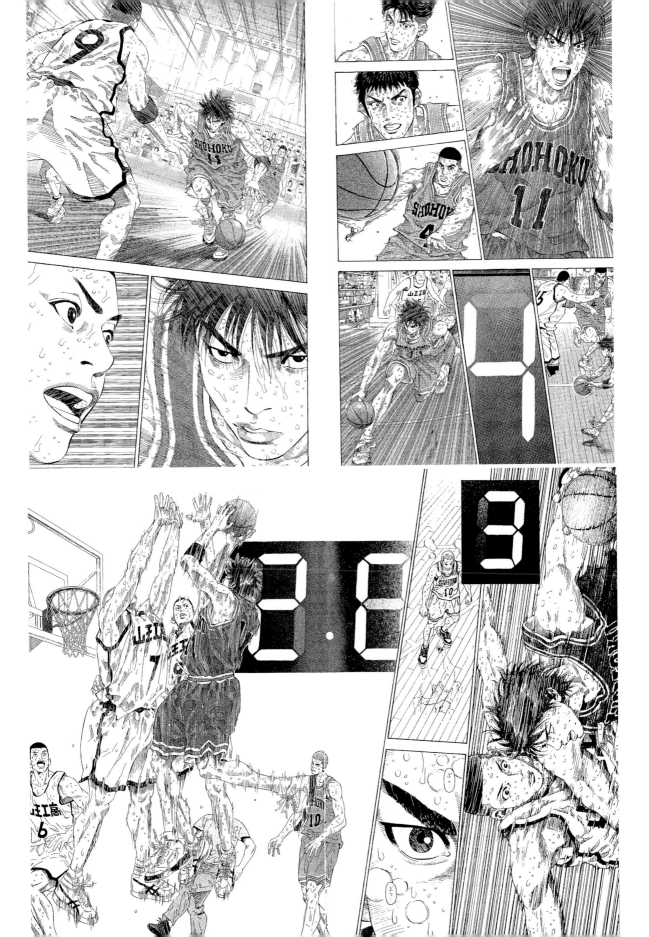

Takehiko Inoue's most famous work is "SLAM DUNK", an influential comic series that started the basketball boom in Japan during the mid-90s. The main character of the story, Hanamichi Sakuragi, is a player in the Shohoku High School basketball team. The series broke all previous comic book first edition sales records, and was even made into a hit TV series. The comic artist himself was a basketball player in his student days and is considered a "basketball freak". He has a deep understanding and love of the game, which is highly apparent in his manga. They are unparalleled in terms of presence and strength. Not only does he develop the story in an interesting manner and introduce likeable characters, he is also able to effectively portray the fundamental fascination with the sport of basketball. After the conclusion of the "SLAM DUNK" series, which was published in a shounen manga (Boys Comic) magazine, Inoue took a few years off. He later started on a series called "Vagabond" that was published in a seinen manga (Young Mens Comic) magazine. It depicts the life of the famed samurai swordsman Musashi Miyamoto. Fans were surprised. This is the tale of a master swordsman who is on a quest to become "strong". The images in this story are filled with a kind of strength and stoic quality. This comic series played a major role in the recent "Mushashi Miyamoto" boom.

L'œuvre la plus fameuse de Takehiko Inoue est « SLAM DUNK », une série influente qui a débuté avec le boom du basket-ball au Japon vers le milieu des années 1990. Le personnage principal de l'histoire, Hanamichi Sakuragi, est un joueur de l'équipe de basket du lycée Shohoku. La série a dépassé tous les records précédents de vente d'une première édition, et a même donné lieu à une série pour la télévision. L'auteur du manga était lui-même joueur de basket pendant ses années étudiantes et il est considéré comme étant un mordu du basket. Il comprend parfaitement ce sport et l'apprécie énormément, ce qui se ressent au travers de son manga. Ses images débordent de présence et de force. Il développe non seulement ses histoires de manière intéressante et présente des personnages appréciés, il est également capable de nous montrer sa fascination fondamentale pour le basket-ball. Après avoir terminé « SLAM DUNK », publié dans un magazine de mangas shounen (pour jeunes garçons), Inoue s'est arrêté pendant quelques années. Il a ensuite débuté une série intitulée « Vagabond », publiée dans un magazine de mangas seinen (pour jeunes hommes). Il dépeint la vie du fameux Samouraï Musashi Miyamoto. Les fans ont été surpris. Il s'agit de l'histoire du maître et de sa quête pour devenir « fort ». Les images de cette histoire ont une certaine qualité de force et de stoïcisme. La série a joué un rôle majeur dans le phénomène récent « Mushashi Miyamoto ».

Berühmt wurde Inoue mit SLAM DUNK, einem bahnbrechenden Werk, das in Japan einen ungeheuren Basketball-Boom auslöste. Es ge um die ziemlich individuellen Mitglieder des Basketball-Clubs der Shôhoku-Oberschule, allen voran um die Hauptfigur Hanamichi Sakuragi. Der Manga wurde zu einem s ensationellen Erfolg, als TV-Anime adaptiert und der Sammelband stellte einen neuen Rekord für die höchste Erstauflage auf. Der Autor spielte während seiner Oberschulzeit selb Basketball und ist begeisterter Anhänger diese Sportart. Seine Zeichnungen demonstrieren die Liebe und die Sachkenntnis, die er dem Wettkampf entgegenbringt, die so entstander Werke sind in ihrer Unmittelbarkeit einzigartig Spannende Handlung und reizvolle Charaktere sind ein Teil der Attraktion, das Einzigartige an SLAM DUNK besteht aber darin, dass der Autor die Faszination am Wettkampfsport Basketba zeichnerisch beschreiben kann. Nachdem er d letzte Folge dieser Serie in einem shônen-Magazin veröffentlicht hatte, zog er sich einig Jahre zurück, um danach - diesmal in einem seinen-Magazin - mit VAGABOND eine epische Geschichte über den historischen Schwertkämpfer Musashi Miyamoto zu veröffentlichen. Seine Fangemeinde war sprachlo Er zeichnete den großen Schwertkämpfer in kraftvollen, ruhigen Bildern auf seinem Weg „stark zu werden" und lieferte so den Auftakt für den aktuellen Musashi-Boom.

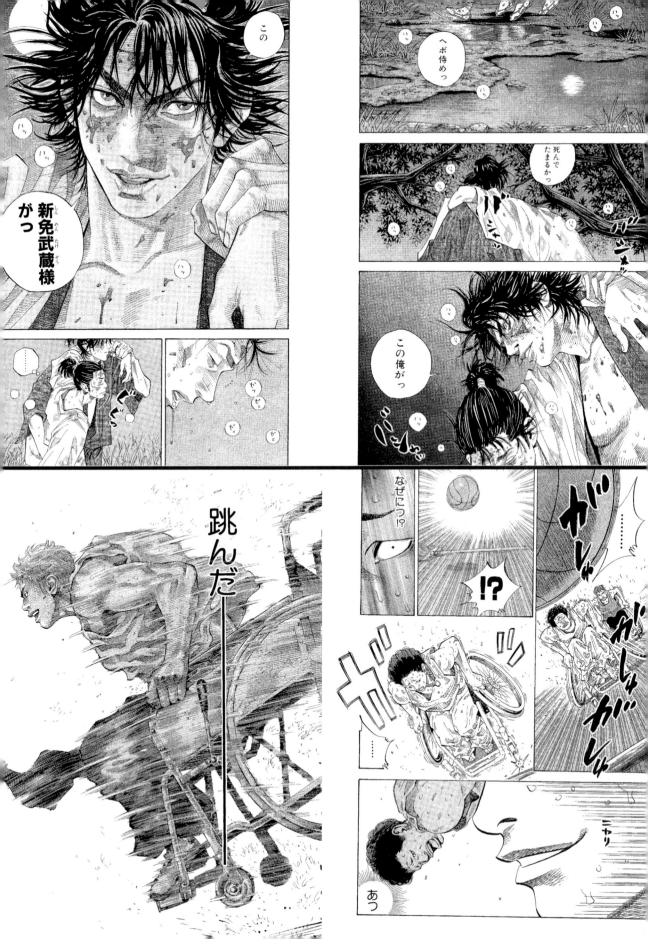

あまりにも数が増えすぎ、地球を貪りつくしかねない「人間」に対して、自然の大いなる意思は「天敵」を用意した。謎の寄生生物」は、人間の脳に寄生して神経を支配しつつ、その人間になりすまして社会に紛れ込み、他の人間を食料としていった。主人公の高校生・泉新一もまた寄生されかかったのだが、偶然にも脳ではなく右手に寄生されたため、寄生生物(後にミギー」と命名される)と心を通わせることに成功する。人類の天敵の存在を知った新一は、ミギーと協力して寄生生物たちに対抗していくことになる。——以上が代表作「寄生獣」のストーリーである。1989年の連載開始当時、人間の存在を相対化するショッキングな設定は多大なるインパクトを与えた。また、寄生獣が人間の姿のまま肉体を変形させる際のシュールな造形も話題となった。作者は他にない発想で独創的なストーリーを構築する名手であり、「寄生獣」はその最良の成果であるといえよう。『七夕の国』では、超能力を持つが、どう使っていいのかわからないという主人公が、自分のルーツである不思議な里を訪れ、超能力一族の様々な思惑に巻き込まれる様を描く。超能力で大活躍するという物語とは違い、ここでも生きる存在」の意味を問い、人と違う存在であることが何なのか、超能力を軸に問い直す物語が描かれ、作者の視点の独自性を大いに発露させている。

HITOSHI IWAAKI

岩明均

Born	Debut	Best known works	Prizes
1960	with "Gomi no Umi" published in a special edition of *Morning Open* magazine.	The "Fuko no iru Mise" "Kiseijuu" (Parasyte) "Heureka"	• 17th Kodansha Manga Award (1993)

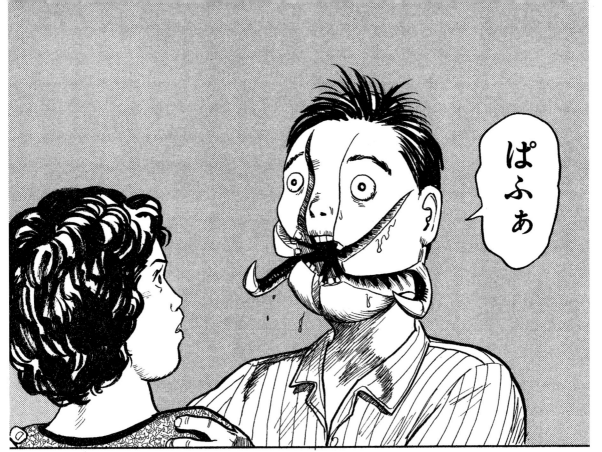
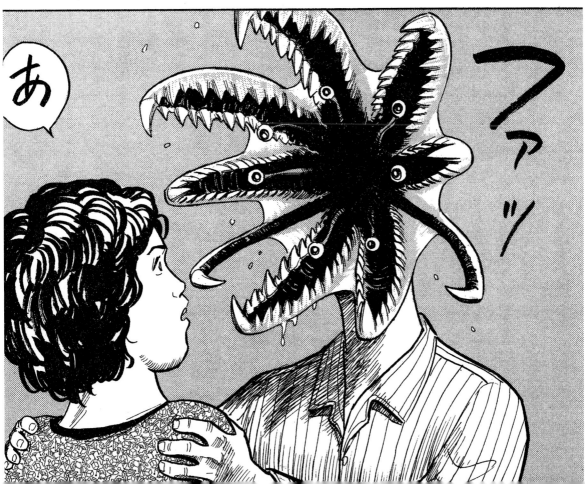

Iwaaki's most famous comic depicts a world in which the population has surpassed its limits and humans have wastefully depleted the earth's natural resources, forcing Mother Nature to respond with a predator to combat mankind. This mysterious "parasitic beast" is able to implant itself in the brains of unsuspecting people, gaining complete control over the central nervous system. These parasite-infected humans can then infiltrate society, where they feed on other humans. The main character, Shinichi Izumi, is a high school student who has narrowly missed becoming a victim, but instead of his brain, his right hand ends up being infected by the parasite (later called "Migi"). As a result, he is somehow able to communicate with the strange species. Learning that the entire world is in peril, Shinichi teams up with Migi to fight the parasite creatures. This is the basic concept behind the story of "Kiseijuu". When it was first published in 1990, it influenced and shocked Japanese readers with the chilling questions it raised about the existence of humanity. The surreal manner in which the parasites could transform parts of their body while in humanoid form was also of considerable interest for comic fans. Iwaaki is an expert comic artist who uses creative concepts to form a highly original story line, and this is best exemplified in his series "Kiseijuu".

Le manga le plus fameux d'Iwaaki dépeint un monde dans lequel la population a atteint ses limites et les humains ont épuisé toutes les ressources naturelles de la Terre, forçant Mère Nature à lancer un prédateur contre le genre humain. Ce mystérieux « animal parasite » est capable de s'implanter dans le cerveau d'individus qui ne se doutent de rien, et de gagner progressivement le contrôle total de leur système nerveux. Ces humains parasités peuvent alors infiltrer la société, où ils se nourrissent d'autres individus. Le personnage principal, Shinichi Izumi, est un lycéen qui a manqué de peu de devenir une victime, mais à la place de son cerveau, c'est sa main droite qui est infectée par le parasite (appelé plus tard « Migi »). Ainsi, il semble être capable de communiquer avec cette race étrange. Apprenant que le monde entier est en péril, Shinichi s'associe avec Migi pour combattre les parasites. C'est le concept de l'histoire « Kiseijuu » (Parasite). Lorsqu'elle a été publiée en 1990 pour la première fois, elle a influencé et choqué les lecteurs japonais par sa remise en question effrayante du genre humain. La manière surréaliste dont les parasites peuvent transformer des parties de leurs corps tandis qu'ils ont pris forme humanoïde a fortement intéressé les fans. Iwaaki est un manga-ka expert qui utilise des concepts créatifs pour former des scénarii très originaux, ce qui est parfaitement illustré dans sa série « Kiseijuu ».

Da die Menschen allmählich überhand nehmen und die Erde zu zerstören drohen, hält die gewaltige Natur einen „natürlichen Feind" für sie bereit. Das rätselhafte Lebewesen, um das es in Iwaakis Meisterwerk PARASYTE geht, nistet sich im menschlichen Gehirn ein, übernimmt zunächst die Kontrolle des Nervensystems und schließlich vollständig die Rolle seines Wirts. Daraufhin mischt es sich unter die Gesellschaft und benutzt andere Menschen als Futter. Der Oberschüler Shinichi Izumi fällt diesem Parasit ebenfalls zum Opfer, aber dieses Mal wird durch einen Zufall nicht das Gehirn, sondern seine rechte Hand befallen und es gelingt ihm, mit seinem Parasit in freundschaftlichen Kontakt zu treten. Durch Migi, wie Shinichi seinen Parasit bald nennt, erfährt er von der Bedrohung der Menschheit und beginnt gemeinsam mit Migi Widerstand zu leisten. Die ersten Folgen dieses Mangas wurden 1990 veröffentlicht und die der Story zugrunde liegende Relativierung menschlicher Existenz löste große Betroffenheit aus. Auch die surrealistische zeichnung der Szenen, in denen der Parasit den menschlichen Wirt übernimmt, erregte Aufsehen. Mit seiner unvergleichlichen Vorstellungskraft gilt Iwaaki als Meister origineller Storys und PARASYTE ist sein Meisterstück.

そう……暗いと よく見えないん だよね……

あん…… ななな……

もう……この世界に 未練はない。

「心のモヤモヤ」 にもうんざりだ。

向こうから 迎えにこないなら こちらから出向く。

ルルルル

やめろ！ 頼之!!

まだ向こうへの 「入口」と 決まったわけ ではない！

死ぬぞ!!

な、何イ!?

頼之さん……！ わたしも 連れてって ください……！

幸子ちゃん!!

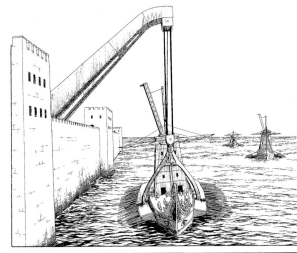

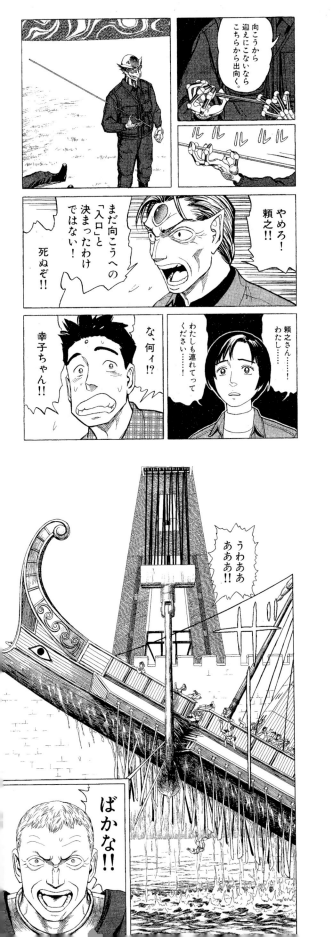

うわああ あああ!!

ばかな!!

ばかやろう!! いくらでっけえ 起重機だからって 戦艦が丸ごと 持ち上がるかよ!!

うおっ!!

漫画家生活の初期にあたる1970年代は、良質ではあるが典型的な少女漫画の描き手であった。しかし、次第に題材やテーマを深化させていき、1980年代以降、少女漫画ファンの枠を超えて広く支持を集めている。小説家の吉本ばななが最も影響を受けたクリエイターとして作者を挙げていることは有名な話である。恋愛はもちろんだが、その背景にある「家族」という題材も好んで取り上げている。人と人の関係を巡るシリアスなテーマを、詩的でロマンティックな「ふんわり」とした作者独自の空気に包み、少女漫画的であり文学的でもある岩館真理子ワールドを創り上げていく。転機となったという意味で代表作といえる1982年発表の『えんじぇる』は、お見合い結婚した主人公・スウが「結婚した後に夫と恋愛」するお話。両想いや結婚がゴールという少女漫画的な枠を越えて、作者が新しい地平へと飛び出した画期的な作品であり、愛すべき佳品である。

MARIKO IWADATE

岩館真理子

Born
1957 in Hokkaido, Japan

Debut
with "Rakudai Shimasu" published in the *Weekly Margaret* magazine in 1973.

Best known works
"Reizouko ni Pineapple Pie"
"Uchino Mama ga Iukotoniwa"
"Alice ni Onegai"

Prizes
• 16th Kodansha Manga Award (1992)

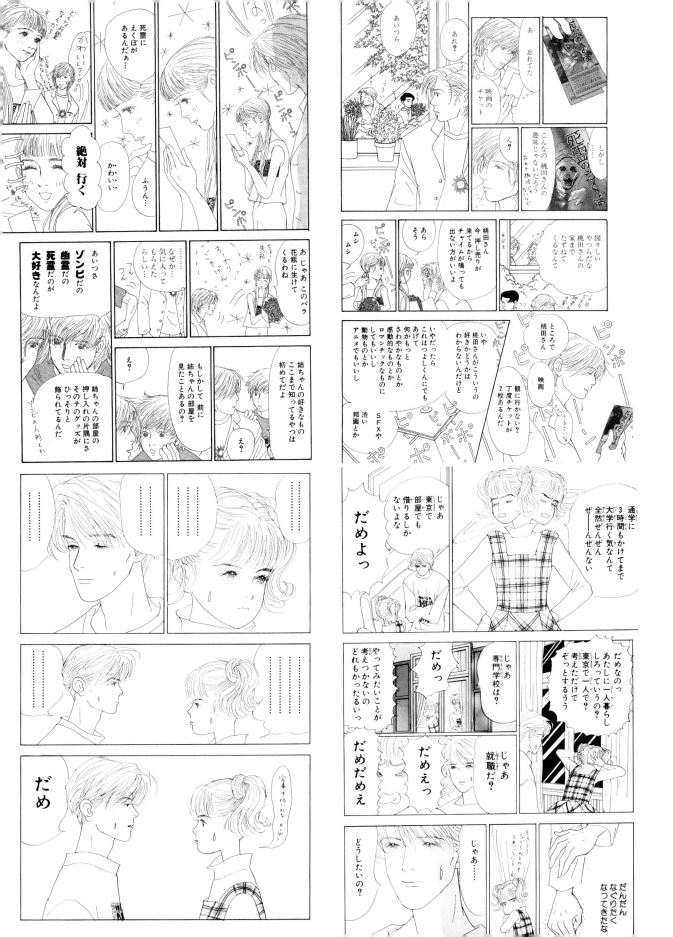

During the 1970s, when Iwadate was still at the beginning of her career, she created stereotypical "shoujo" manga stories that were of very good quality. However, she continued to explore deeper themes, so that by the 1980s her comics were able to break out of the mold of shoujo manga, and gain a wider support. It's a well-known fact that novelist Banana Yoshimoto has been greatly influenced by her work as a creator. Not only does she incorporate love and romance in her stories, she also explores the concept of the "family" to great effect in many of her stories. Although her comics manage to convey a soft, romantic atmosphere, she is not shy of tackling serious themes, such as the intricate relations between ordinary people. She manages to create an original "Mariko Iwadate" world that feels like the combination of literature with shoujo manga. The manga that was her turning point is considered to be "Angel", published in 1982. It tells the story of a girl named Sue who goes through an "omiai" (arranged marriage), and eventually falls in love with her husband after they are married. This is a work that strives to set foot in new shoujo manga territory, as the standard goal of a main character would typically be to find a loving boyfriend or to get married. Iwadate explored new grounds with this charming story.

Durant les années 1970, lorsqu'elle était au début de sa carrière, Iwadate a créé des mangas shoujo classiques d'excellente qualité. Elle a toutefois continué d'explorer des thèmes plus profonds, et pendant les années 1980, ses mangas ont pu ressortir du moule des mangas shoujo traditionnels et conquérir une audience importante. Il est bien connu que la romancière Banana Yoshimoto a été nettement influencée par ses travaux en tant que créatrice. Elle incorpore non seulement de l'amour et de la romance dans ses histoires, mais elle utilise également avec succès le concept de la famille dans la plupart de ses histoires. Bien que ses mangas véhiculent une atmosphère douce et romantique, elle ne répugne pas à s'attaquer à des thèmes sérieux, tels que les relations complexes entre gens ordinaires. Elle a créé un monde « Mariko Iwadate » original qui semble être la combinaison de la littérature avec les mangas shoujo. Le manga « Angel » publié en 1982 est considéré comme étant le tournant de sa carrière. Il s'agit de l'histoire d'une jeune femme nommée Sue et de son mariage arrangé (« omiai »), qui fini par tomber amoureuse de son mari. C'est une œuvre qui tente de s'inscrire dans le domaine des mangas shoujo, puisque le but du personnage central est soit de trouver un petit ami dévoué, soit de se marier. Iwadate a exploré de nouveaux territoires avec cette charmante histoire.

Zu Beginn ihrer Karriere in den 1970er Jahren waren Iwadates shôjo-Mangas zwar recht ordentlich aber doch unspektakulär. Erst allmählich entwickelte sie ihren Stoff und ihre Themen und fand so in den 1980er Jahren auch über den shôjo-Bereich hinaus weitreichende Anerkennung. Oft wird erzählt, dass die Schriftstellerin Banana Yoshimoto sie als diejenige Künstlerin nannte, die den größten Einfluss auf sie ausgeübt habe. Natürlich geht es bei Iwadate um Liebe, aber sie widmet sich dabei auch gerne der Familie im Hintergrund. Ernste Sujets um zwischenmenschliche Beziehungen werden in Iwadates ureigene poetische, romantische und softe Atmosphäre verpackt, diese Iwadate-Mariko-Welt ist sowohl shôjo-Manga-typisch als auch literarisch. Ihr 1982 veröffentlichtes Werk ANGEL markierte den Wendepunkt in ihrer Karriere: Mit der Geschichte um die Protagonistin Sû, die sich nach einer arrangierten Heirat ganz langsam in ihren Mann verliebt, sprengte Iwadate den üblichen shôjo-Rahmen, in dem gegenseitige Liebe und Heirat bereits das Endziel darstellen. Mit dieser bahnbrechenden Arbeit brach die Künstlerin zu neuen Horizonten auf und schuf ein einzigartiges Werk, dass man einfach lieben muss.

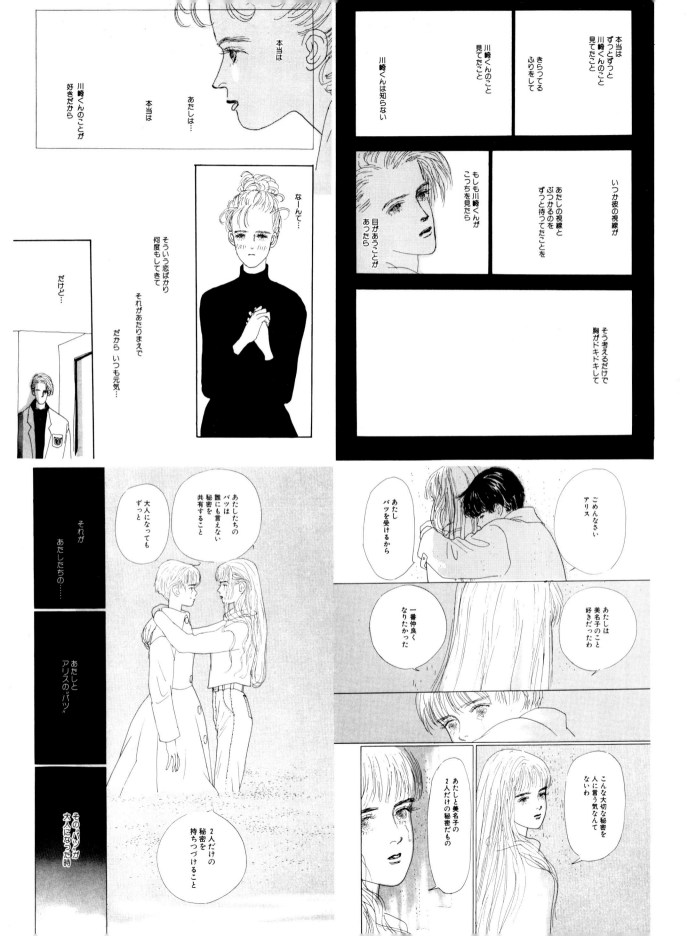

本当は
ずっとずっと
川崎くんのこと
見てたこと

きらってる
ふりをして
川崎くんのこと
見てたこと

川崎くんは知らない

本当は

あたしは…

本当は

川崎くんのことが
好きだから

いつか彼の視線が
あたしの視線と
ぶつかるのを
ずっと待ってたことを

もしも川崎くんが
こっちを見たら
目があうことが
あったら

そう考えるだけで
胸がドキドキして

なーんて…

そういう恋ばかり
何度もしてきて

それがあたりまえで

だから いつも元気…

だけど…

ごめんなさい
アリス

あたし
バツを受けるから

あたしは
一番仲良く
なりたかった

あたしは美名子のこと
好きだったわ

こんな大切な秘密を
人に言う気なんて
ないわ

あたしと美名子の
2人だけの秘密だもの

あたしたちの
バツは
誰にも言えない
秘密を
共有すること

大人になっても
ずっと

2人だけの
秘密を
持ちつづけること

それが
あたしたちの……

あたしと
アリスの"バツ"

その"バツ"が
大人になった時

日本では、同人誌界で優れた作品が多くあるが、そこで一大ムーブメントを起こした代表的な作家の一人。浮世絵を思わせる切れ長な目、肉感的な乳房や臀部、そのボディラインの優美さで、女性をより官能的に見せてきた。この完璧とも評される美しい女性キャラクターは、男性はもちろんのこと、女性にも熱狂的なファンを生み、後に続く漫画家・イラストレーターに大きな影響を与えている。流麗で繊細なペンタッチで、なめらかで柔らかい人体をモノクロの紙の上に表現し得たというのは一つの衝撃であった。商業誌での活躍も目覚ましく、未来世界を舞台にした『セラフィック・フェザー』では、SF的な独自のファッションデザインや、ふんだんに盛り込まれた銃や超能力をつかったアクション戦闘シーンを描く。また、『天獄-HEAVEN'S PRISON-』は、現代を舞台とした吸血鬼の物語で、現実に紛れ込む異世界的なキャラクターが登場する妖しいファンタジーだ。アクションシーンも鮮烈だが、首筋の血を吸うシーンの、息づくほどの妖艶なムードも見逃せない。

HIROYUKI HUTATANE

うたたねひろゆき

1966

Born

with "Yamigatari kikoku no shou" published in large special issue of *Weekly Shonen Sunday.*

Debut

"Seraphic Feather"
"Lythtis"
"Countdown 5-4-3-2-1"
"Tengoku-HEAVEN'S PRISON"

Best known works

"Yuuwaku COUNT DOWN"

Anime adaptation

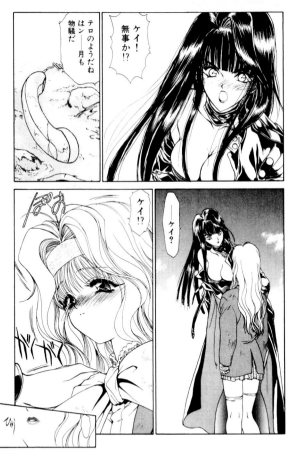

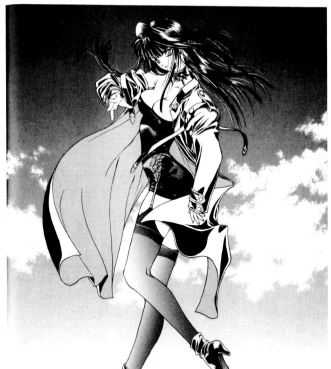

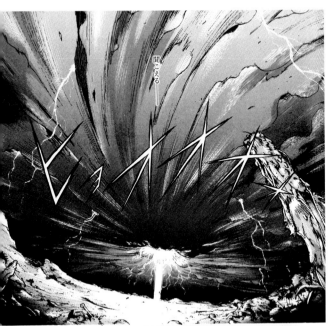

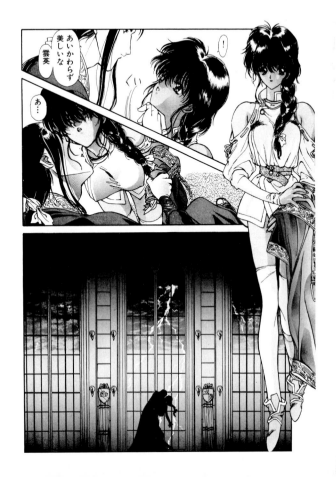

Utatane has been drawing adult-themed manga ever since he was involved with doujinshi (fan manga). Characteristics of his drawings include long slit eyes that are reminiscent of traditional Japanese "ukiyo-e" paintings, sensual women's breasts and buttocks, and minutely detailed nipples. The way in which his drawings of sex and the nude greatly enhance the erotic nature of a woman's body is unequaled. Utatane has obviously attracted many male fans with his richly detailed and beautiful female characters, but he also has an appreciable number of female fans as well. One of his representative works is the adult manga, "Countdown", which portrays the sexual escapades of a bride in her wedding dress, a female relative, a glamorously dressed princess, and high school girls. The caress that turns into a kiss, the expression of ecstasy on a woman's face, the subtle changes that occur in a body during arousal and intercourse - these erotic details are wonderfully captured, and later influenced many other manga artists and illustrators. And if that is not enough, Utatane has branched out with the futuristic manga "Seraphic Feather". It depicts his original fashion designs of the future, and is accompanied by fighting scenes with plenty of guns and psychic power action.

Utatane dessine des mangas pour adultes depuis qu'il a été impliqué dans les mangas doujinshi. Ses dessins se caractérisent par des personnages aux longs yeux bridés, ce qui rappelle les peintures japonaises traditionnelles « ukiyo-e », des poitrines et des fesses de femmes sensuelles, et une grande minutie dans les détails des tétons. Ses dessins des scènes de sexe et ses nus améliorent considérablement la nature érotique du corps des femmes. Utatane a bien entendu attiré de nombreux lecteurs masculins grâce à ses superbes personnages féminins richement détaillés, mais il est également apprécié par un certain nombre de lectrices. L'une de ses œuvres les plus représentatives de ces travaux dans le domaine des mangas pour adultes est « COUNT-DOWN », qui dépeint les escapades sexuelles d'une jeune mariée dans sa robe de mariée, des membres féminins de la famille, une princesse élégamment habillée et de jeunes lycéennes. La caresse qui se transforme en baiser, ou l'expression d'extase sur le visage d'une femme, les changements subtils qui se produisent sur le corps durant l'excitation ou les rapports – tous ces détails érotiques sont magnifiquement capturés. De nombreux dessinateurs et illustrateurs ont été influencés par ce style. Et si cela ne suffisait pas, Utatane s'est diversifié avec le manga futuriste « La plume séraphique », qui dépeint les modes du futur et s'accompagne de scènes de combat remplies d'armes et d'action paranormale.

Schon zu dôjinshi-Zeiten zeichnete Utatane erotische Mangas. Mandelaugen, die an Ukiyo-e denken lassen, üppige Busen und Hintern, fein gezeichnete Brustwarzen – seine Akte zeigen Frauen sinnlicher als je zuvor, seine Sexszenen gelten als konkurrenzlos in der restlichen Mangawelt. Unter den begeisterten Bewunderern seiner perfekt gezeichneten Frauenkörper finden sich auch weibliche Fans. Bezeichnend für seinen Stil ist der Manga COUNTDOWN, in dem sich unter anderem eine Braut im Hochzeitskleid, ihre Verwandte, eine Prinzessin und eine Oberschülerin der Lust hingeben. Von Liebkosungen, die mit einem Kuss beginnen bis zur Extase – Utatanes fein ausgearbeitete Zeichnungen registrieren sogar mit dem Sex einhergehende subtile Veränderungen am weiblichen Körper; seine Erotik übte großen Einfluss auf die nachfolgende Generation von Mangaka und Illustratoren aus. Die Handlung der Serie SERAPHIC FEATHER ist in einer zukünftigen Welt angesiedelt und mit ungewöhnlichem, Sciencefiction-inspiriertem Fashion-Design, einem umfangreichen Waffenarsenal sowie Kampfszenen, bei denen übernatürliche Kräfte zum Einsatz kommen, schlägt Hiroyuki Utatane hier einen ganz neuen Weg im Erotik-Manga ein.

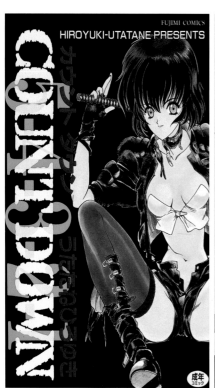

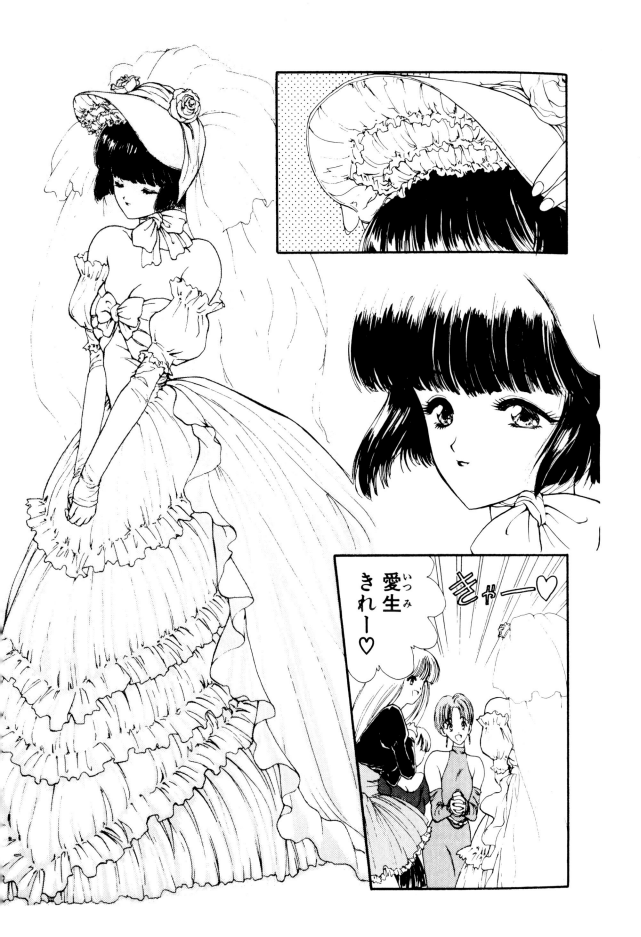

講談社漫画賞を受賞したデビュー作『ハチミツとクローバー』は、美術大学に通う5人の男女の青春と恋愛を柔らかなタッチで描いた物語。登場人物は皆、生い立ちや個性がしっかりとあり、それぞれ生き生きとした深みあるキャラクターとして確立している。5人の中心人物はもちろん、周りを固める教師達や犬までもが本当に命を吹き込まれたかのようにキラキラ輝いている。学生から社会人、大人へと成長していく過程の、誰もが一度は感じる葛藤や戸惑い……。また、器用に自分を表現できずに、悩みつづけながらも終わらない片想いの恋……。そういった想いを、繊細かつ詩的に捉えながら、同時にとても暖かいユーモアを散りばめつつ描いている。そこがデビュー作でありながらも幅広い年齢層の読者に共感を得た彼女の魅力だろう。読者達は、キャラクター達のセリフ運びや愛らしい表情一つ一つに微笑み、ときに涙する。まさに一喜一憂。本作で『優しく・楽しく・美しい』漫画を描いた羽海野チカは、今もっとも将来を期待される漫画家の一人である。

CHICA

CUMINO

羽海野チカ

in Tokyo, Japan

Born

with "Hachimitsu to Clover" in the monthly *Comic Cutie* in 2000.

Debut

"Hachimitsu to Clover"

Best known works

• 27th Kodansha Manga Award (2003)

Prizes

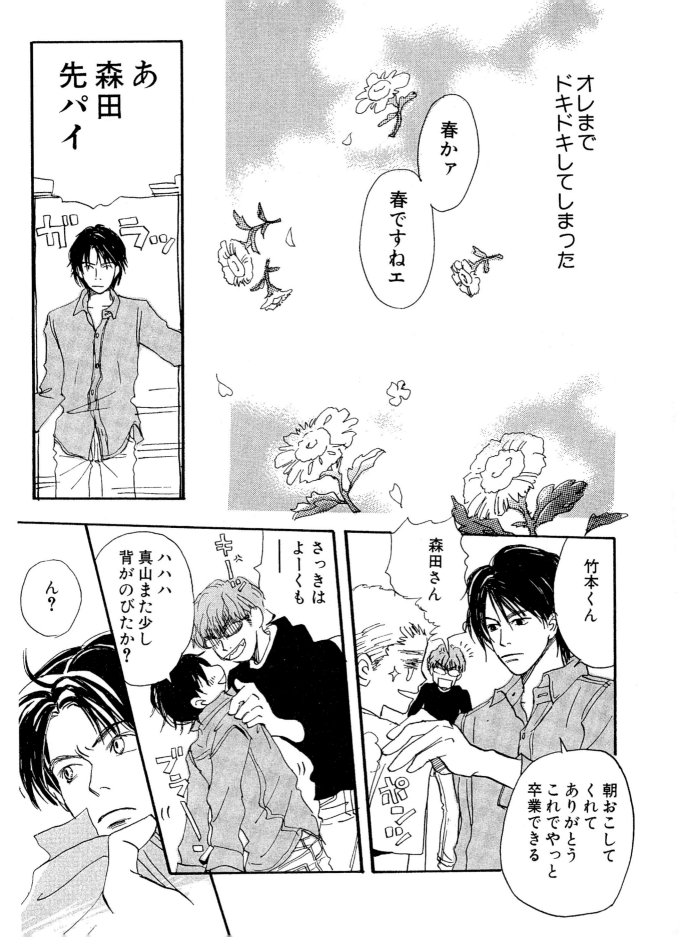

Umino debuted with "Hachimitsu to Clover", which won her a Kodansha Manga Award. The story revolves around 5 students attending an art college, and their youthful lives and romantic relationships are described with a soft touch. The characters all have distinct personalities and histories, and their portrayal is both vivid and deep. The main character out of the group of five can even brighten up the faces of the surliest teachers or dogs. The conflicts and insecurities that are associated with the process of going from student to working member of society to adult... Sounding like a complete idiot in the presence of that special someone, and agonizing as the one-sided crush continues on and on… Umino describes these feelings in a detailed and poetic manner, while at the same time injecting some warm humor into the story. This is one of the reasons why she was able to capture the hearts of such a wide ranged age of fans with her debut manga. The delivery of the characters' lines and the lovable expressions on their faces prompt the readers to laugh and cry along with their joys and sorrows. With this title, Chika Umino has accomplished drawing a manga that is gentle, fun, and beautiful, and she has one of the most highly anticipated futures ahead of her.

Umino a débuté avec « Hachimitsu to Clover » (Miel et trèfle), qui lui a valu le Prix Kodansha Manga Award. Il s'agit de l'histoire de 5 étudiants d'une université d'art, et de leurs relations amoureuses décrites avec une certaine douceur. Les personnages ont tous des personnalités et des histoires distinctes, et leur description est autant vive que profonde. Le personnage principal de ce groupe de cinq personnes peut éclairer les visages des professeurs les plus revêches. Les conflits et les insécurités associés avec le passage à l'âge adulte, se sentir idiot en présence de quelqu'un de très cher, ou agoniser quand l'amour n'est pas réciproque, etc. Umino décrit ces sentiments de manière poétique et détaillée, tout en injectant un peu de chaleur et d'humour à l'histoire. C'est une des raisons pour lesquelles elle a réussi à captiver des lecteurs de tout âge avec son premier manga. Les répliques des personnages et les expressions adorables de leurs visages font rire ou pleurer les lecteurs avec leurs joies et leurs peines. Avec cette série, Chika Umino a réussi à créer un manga doux, drôle et superbe, et sa carrière en tant qu'auteur de mangas semble être toute tracée.

In ihrem Erstlingswerk *Honey and Clover*, das mit dem Kôdansha-Manga-Preis ausgezeichnet wurde, schildert Umino behutsam die jugendlichen Liebesverwicklungen von fünf Studenten und Studentinnen einer Kunsthochschule. Die Protagonisten werden durchweg ausführlich vorgestellt, als lebendige, vielschichtige Charaktere etabliert und nicht nur die fünf Hauptfiguren, auch die Dozenten und sogar der Hund wirken so lebensecht, als wären sie aus Fleisch und Blut. Umino zeichnet die Unsicherheiten, die wohl jeder beim Erwachsendenwerden erlebt hat, zwischen Studium und Beruf. Wie man, ohne die richtigen Worte zu finden, an einer unerwiderten Liebe leidet, die man aber doch nicht aufgeben will. Solche Emotionen werden sehr feinfühlig und lyrisch geschildert, aber zugleich ist überall in dem Manga ein warmherziger Humor zu spüren. Darin liegt wohl der besondere Reiz dieses Debüts, mit dem Umino sich die Sympathie einer breiten Leserschaft in allen Altersklassen eroberte. Die Dialoge der Protagonisten und ihre niedlichen Mienen bringen die Leser zum Lächeln und rühren sie manchmal auch zu Tränen – Lachen und Weinen gehören hier zusammen. Diese Arbeit, die Einfühlungsvermögen, Witz und Ästhetik miteinander verbindet, lässt von Chica Umino noch Einiges erwarten.

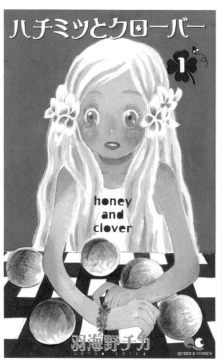

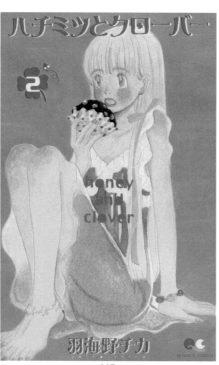

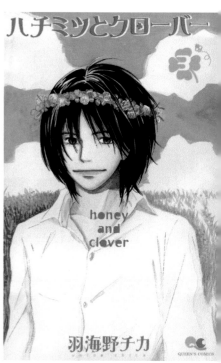

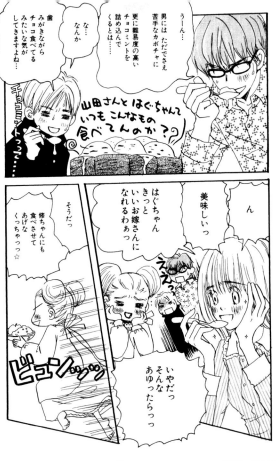
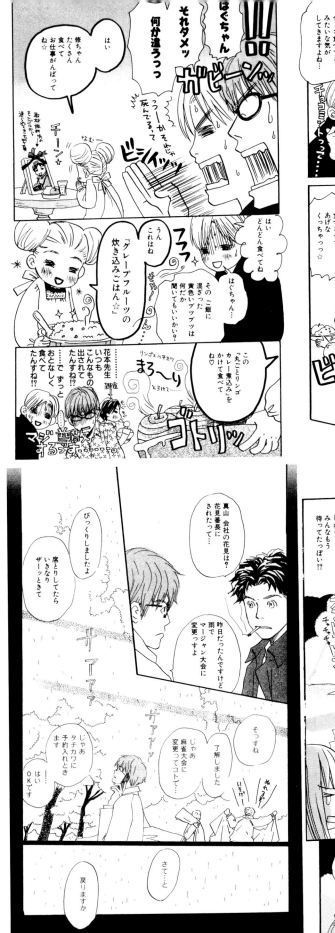
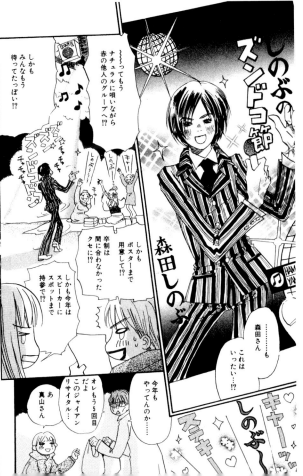

恐怖漫画家の第一人者。地震により未知の地にタイムスリップしてしまった小学生たちの生き抜くさまを描いた『漂流教室』、少年さとると少女まりんに意識を与えられたコンピューターの物語『わたしは真悟』、文明が荒廃した近未来で滅亡の危機に瀬した人間を描いた『14歳』など、いずれの作品も決して真似のできない独特な視点と物語展開が魅力的な作家。また、物語だけでなく、作画面でも飛び抜けて才能のある天才。斜線で陰影をつけたキャラ、細かく描き込まれた背景、ベタ面の多い画面など密度の高い説得力のある画面を構築している。特にキャラクターの表情は秀逸で、見る者にトラウマを与えるほど怖く衝撃的なシーンが多数ある。その他、ギャグ漫画の代表作『まことちゃん』も有名作。この作品は「グワシ」という手振りとかけ声が流行るほど人気を呼んだ。
ちなみに楳図本人も非常にキャラクターがたっており、つねにボーダーラインのシャツを着た独特の人物としてテレビなどにも出演することも多い。

KAZUO UMEZU 楳図かずお

Born	Debut	Best known works	TV/Anime adaptation	Prizes
1936 in Wakayama prefecture, Japan	with "Betsusekai" and "Mori no Kyoudai", published through Tomo Books Publications in 1955.	"Hyouryuu Kyoushitsu" (Drifting Classroom) "Makoto-chan" "Watashi wa Shingo" (My Name is Shingo) "14 Sai" (Fourteen)	"Makoto-chan "Hyouryuu Kyoushitsu" (Drifting Classroom)	• 20th Shogakukan Manga Award (1975)

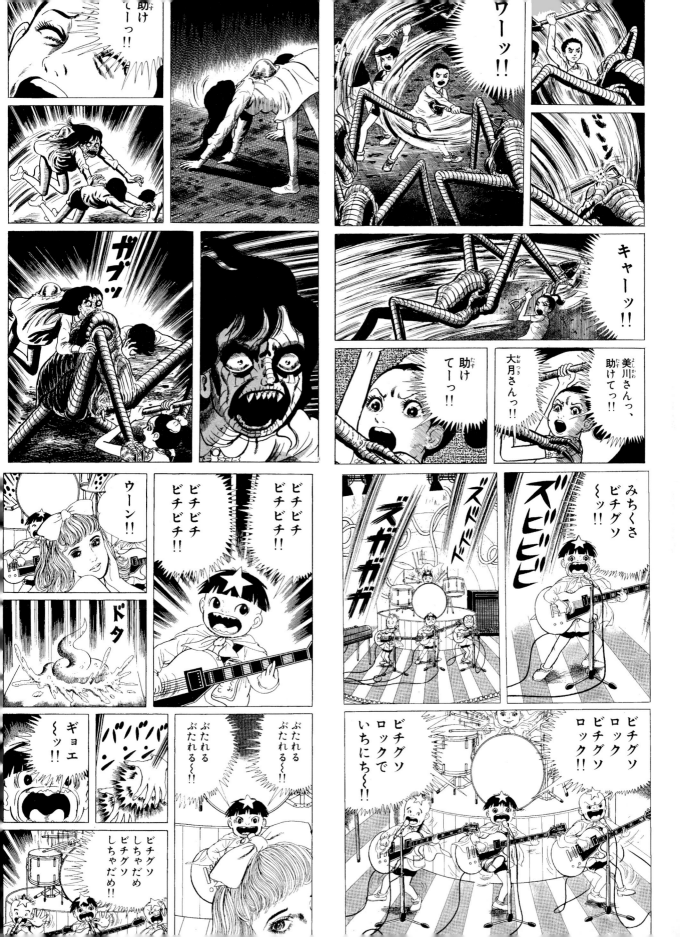

Kazuo Umezu is a leading horror manga artist. "Hyouryuu Kyoushitsu" is the story of a group of elementary school students, and their struggle to survive after they are mysteriously transported through time to an unknown world due to an earthquake. "Watashi wa Shingo" is the story of a computer that becomes conscious through the efforts of a young boy named Satoru and a young girl named Marin. "14 Sai" describes a near future when civilization lies in ruins, and humans are faced with the impending danger of extinction. Umezu produces highly original stories with his particular point of views and unique story development. These are qualities that cannot be copied. In addition to the stories, his drawings also show extra-ordinary talent. His crosshatched characters, highly detailed background drawings, and use of dark scenes all add persuasiveness to his creations. The expressions of his characters are also highly realistic, and many of his scenes are so shockingly frightening that it becomes borderline-traumatic for the reader. In addition, his best known gag comic, "Makoto-chan" is also very famous. This manga even led to a popular fad where the word "Gwashi!" is shouted, along with the accompaniment of a unique hand gesture.

The character of Umezu himself also stands out, and when he appears on television, he always sports a striped shirt and is seen as a highly unique individual.

Kazuo Umezu est un des principaux auteurs de mangas d'épouvante. « Hyouryuu Kyoushitsu » (La classe en dérive) est l'histoire d'un groupe d'écoliers et de leur lutte pour survivre après qu'ils aient mystérieusement voyagé dans le temps vers un monde inconnu, suite à un tremblement de terre. « Watashi wa Shingo » (Mon nom est Shingo) est l'histoire d'un ordinateur qui développe une conscience au travers des efforts d'un jeune garçon nommé Satoru et d'une jeune fille nommée Marin. « 14 Sai » (Quatorze) décrit un futur proche dans lequel la civilisation est en ruine et la race humaine risque l'extinction. Umezu produit des histoires hautement originales dotées d'un point de vue particulier et d'un développement unique. Ce sont des qualités qui ne peuvent être copiées. En plus de ses histoires, ses dessins font également preuve d'un talent extraordinaire. Ses personnages hachurés, les décors très détaillés et l'utilisation de scènes sombres ajoutent à l'effet de persuasion de ses créations. Les expressions de ses personnages sont également très réalistes, et la plupart de ses scènes sont si effrayantes qu'elles deviennent presque traumatisantes pour les lecteurs. Son manga comique « Makoto-chan » est également très fameux. Il a même entraîné une mode dans laquelle on crie le mot « Gwashi ! » en l'accompagnant d'un certain geste de la main. La personnalité même d'Umezu ressort, et lorsqu'il apparaît à la télévision, il est toujours vêtu d'une chemise rayée e semble être considéré comme un individu assez unique.

Der Meiter aller Horror-Mangaka. Seine Werke sind THE DRIFTING CLASSROOM, in dem eine Gruppe Grundschüler nach einem Erdbeben durch einen Zeitsprung auf unbekanntes Land gerät und dort ums Überleben kämpft, MY NAME IS SHINGO, der Geschichte eines Computers, der durch den Jungen Satoru und das Mädchen Marin Bewusstsein erlangt, oder FOURTEEN, wo es um Menschen am Rande des Untergangs in einer verwüsteten Zivilisation der nahen Zukunft geht. Alle beziehen ihren Reiz aus Umezus unnachahmlicher Sichtweise und Story-Entwicklung. Seine Genialität zeigt sich aber nicht nur in der Plot-Konstruktion, sondern auch in den hervorragenden Artworks. Seine dichten, suggestiven Bilder leben von den mit Schraffuren umschatteten Charakteren, den detailreichen Hintergründen und geschickt eingesetzten, schwarzen Flächen. Die Mimik seiner Figuren ist meisterhaft und viele der schauerlich-schockierenden Szenen hinterlassen beim Betrachter einen traumatischen Eindruck. Daneben ist Kazuo Umezu auch der Schöpfer des berühmten Gag-Mangas MAKOTO-CHAN. Der Schrei „gwashi!" mit dazugehöriger Handbewegung der Titelfigur wurde in ganz Japan nachgeahmt. Umezu selbst ist übrigens auch ziemlich eigenwillig und tritt öfter als Kauz in grenzwertigen Hemden im Fernsehen auf.

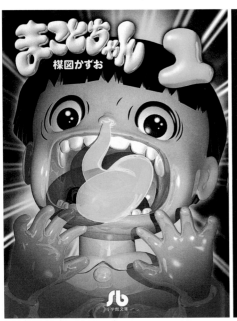

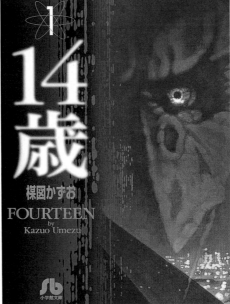

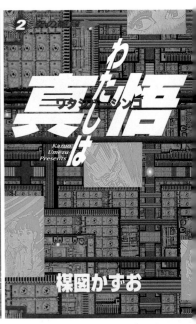

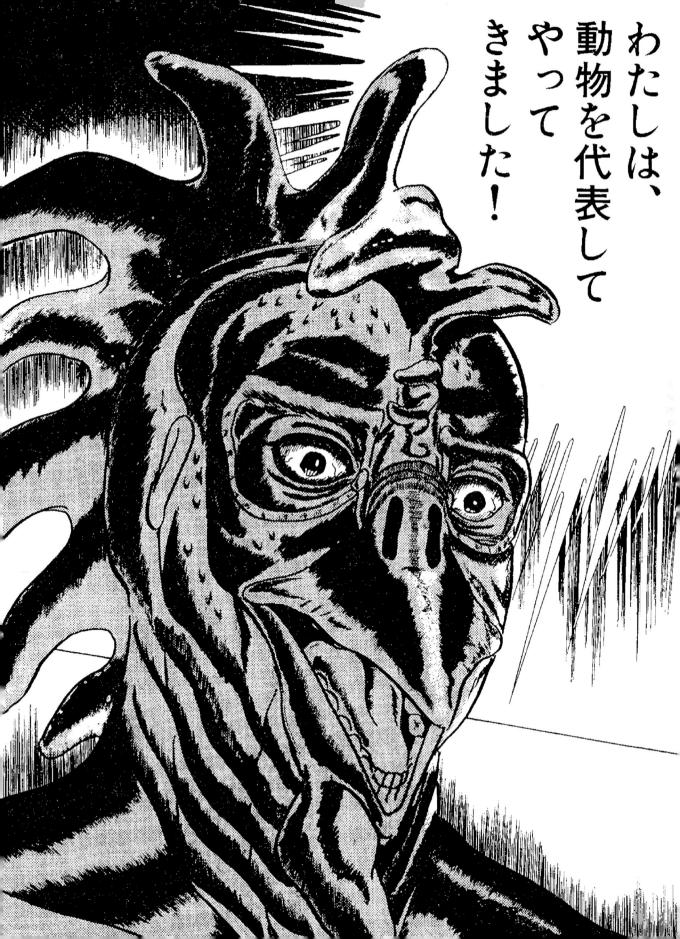

一級のエンタテイナーとしての資質と、一流のアーチストとしての資質を併せ持つ、稀有なる存在。エンタテイナーとしての資質を最大限に見せつけた、出世作でもある代表作「YAWARA！」は、天才柔道少女・猪熊柔の活躍を描いたポップなスポーツ漫画。女子柔道の金メダリスト・田村亮子の愛称(ヤワラちゃん)になるなど、国民的ヒット作となった。一方で、アーチストとしての側面を強めた作品の代表作「MONSTER」は、ドイツで日本人医師が数奇な運命をたどる、というミステリーサスペンス。欧米の良質なミステリ小説やサスペンス映画などを思わせる、隙のない構成と完成度の高さが印象的な作品だ。また、現在連載中の最新作「20世紀少年」では、時間軸が複雑に錯綜する今までにない近未来SFを描き、新生面を見せてくれている。誰が読んでも楽しめる一般性と、玄人筋を唸らせる熟練の技の両立。現代漫画界において、その存在は巨大である。

NAOKI URASAWA 浦沢直樹

Born

1960 in Tokyo, Japan

Debut

with "BETA!!" which appeared in an extra issue of the *Big Comic Magazine* 13 in 1983.

Best known works

"YAWARA!"
"MASTER Keaton"
"MONSTER"
"20 Seiki Shounen" (20th Century Boys)

Anime adaptation

"YAWARA!"
"MASTER Keaton"

Prizes

• 35th, 46th Shogakukan Manga Award (1990, 2001)
• 3rd Osamu Tezuka Cultura Prize Manga Grand Prix Award (1999)
• 25th Kodansha Manga Award (2001)
• 6th Agency for Cultural Affairs Media Arts Festival Excellence Award in the Manga Division (2002)

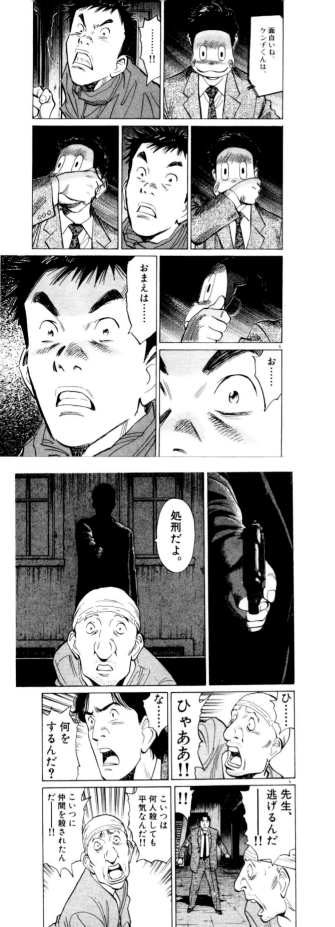
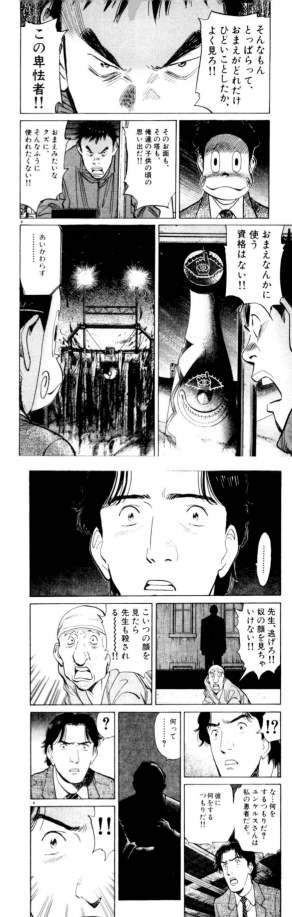

Naoki Urasawa belongs to a rare breed of comic artists who have the talents of both an entertainer and of a skilled artist. "Yawara" is the manga that first brought him fame, and it represents the artist's best work as an entertainer. This sports manga depicts the trials and tribulations of a talented and skilled women's judo wrestler, Yawara Inokuma. This story became so popular in Japan, the real-life Olympic gold medallist in women's judo, Ryoko Tamura, was given the nickname of "Yawara-chan". On the other hand, his work as an artist is best represented by the suspense/mystery "MONSTER", which is about a Japanese doctor living in Germany, who becomes increasingly entangled in a huge, diabolical plot. This manga is reminiscent of the excellent mystery novels and suspense movies of America and Europe, and the composition and finishing touches on the final product are very impressive. His current series, called "20 Seiki Shounen" (20th Century Boys), is a story that is intricately woven around the past and the future, and depicts a frightening world where society is strictly controlled. His work can be enjoyed by a broad readership, yet at the same time he has completely mastered the professional aspects of technique and skill. He is a major author in the present day world of manga.

Naoki Urasawa appartient à une rare catégorie d'auteurs de mangas qui ont les talents d'un comique et d'un dessinateur. « Yawara »est le manga qui lui a apporté son premier succès et il représente la meilleure œuvre de Naoki en tant que comique. Ce manga sur le thème du sport dépeint les épreuves et les tribulations de Yawara Inokuma, une talentueuse lutteuse de judo. L'histoire est devenue si populaire au Japon que la véritable médaillée d'or olympique en judo féminin, Ryoko Tamura, a hérité du surnom « Yawara-chan ». D'un autre côté, ses meilleures œuvres en tant que dessinateur sont représentées par la série à suspense « MONSTER ». Il s'agit de l'histoire d'un docteur japonais qui vit en Allemagne et qui devient étroitement mêlé à un important complot diabolique. Ce manga est non sans rappeler les excellents romans policiers et les films à suspens d'Amérique et d'Europe, et la composition et les dernières touches apportées au produit final sont très impressionnantes. Sa série actuelle, intitulée « 20 Seiki Shounen » (Les garçons du 20ème siècle), est une histoire qui est mêle de façon complexe le passé avec le futur, et qui dépeint une monde effrayant où la société est strictement contrôlée. Ses œuvres sont appréciées d'un vaste public et il maîtrise totalement les aspects professionnels de la technique et du talent. Il est un auteur majeur de mangas contemporains.

Ein Naturtalent, das neben gelungener Unterhaltung auch künstlerischen Anspruch bietet – Urasawa nimmt unter Japans Mangaka eine Ausnahmestellung ein. Den hohen Unterhaltungswert kann man in seinem Bestseller *YAWARA!* in Reinform erleben. Die Handlung des unkomplizierten Sport-Mangas dreht sich um die geniale Judôka Yawara Inokuma und das ganze Ausmaß der Popularität dieses Mangas in Japan ist daran zu ermessen, dass der Goldmedalistin im Frauenjudô Ryôko Tamura der Spitzname Yawara-chan verliehen wurde. Urasawas künstlerisches Potential kommt in *MONSTER* am deutlichsten zur Geltung. In diesem Thriller wird ein in Deutschland praktizierender japanischer Arzt in eine weitreichende Verschwörung verwickelt. Der hohe Grad an Perfektion und die fehlerlose Konstruktion erinnern an qualitativ hochwertige Kriminalromane und Filmthriller aus Europa und Amerika. Mit seinem derzeit in Serie veröffentlichten *20TH CENTURY BOYS* schlägt er neue Wege ein und zeigt in einer komplizierten Konstruktion mit vielen Zeitsprüngen die Schrecken unserer verwalteten Gesellschaft. Auch hier gelingt es ihm, einerseits mit der Geschichte ein breites Publikum anzusprechen, und andererseits mit seiner Kunstfertigkeit die Anerkennung der Fachleute zu gewinnen. Im zeitgenössischen Manga ist er einer der ganz Großen.

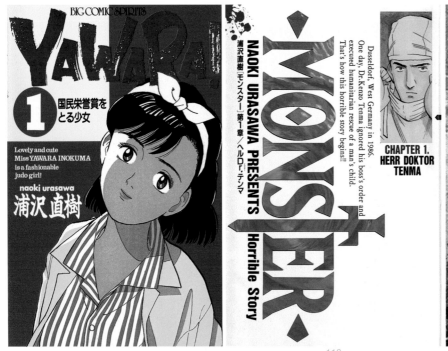

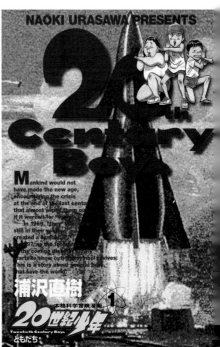

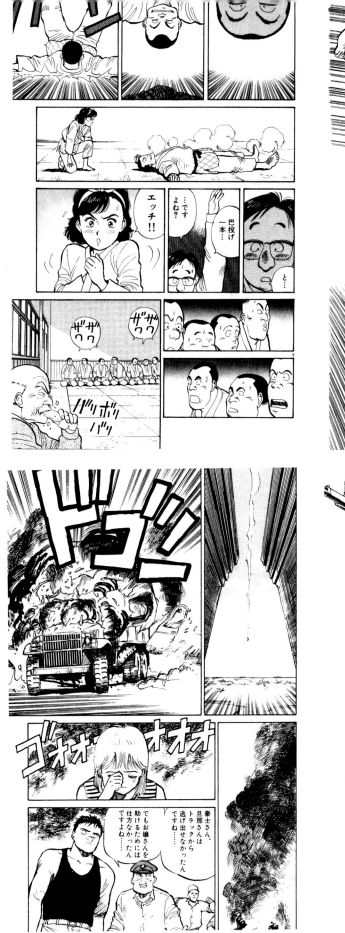
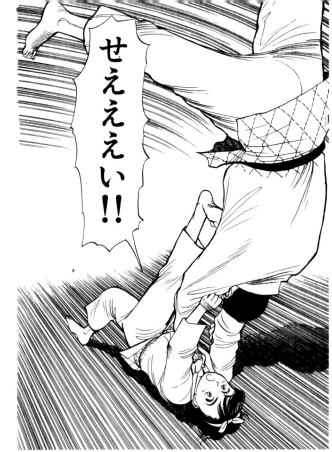
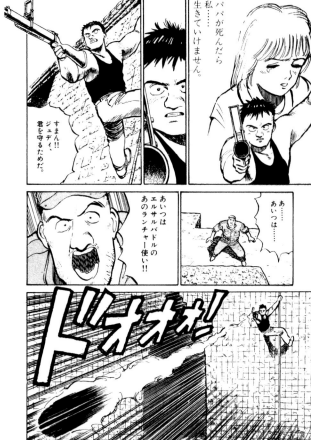

デビュー作『BE FREE!』は、管理された学園に反旗を翻して奮闘する教師の姿を描いた江川達也の代表作のひとつ。バイクで校舎を走り抜ける、愛する女性へ性欲をほとばしらせるなど、自由奔放かつ激烈に行動する主人公の生き方と、型破りな急展開ストーリーで漫画の新しい可能性を見せた。ちなみに作者自身、元教師である。その後は、最高部数を刷る週刊少年漫画誌で少年と子供魔法使いの触れ合いを描いた『まじかる☆タルるートくん』や、日本の最高学府「東京大学」を舞台に受験と恋愛を描く『東京大学物語』、日本で最も有名な古典文学「源氏物語」の江川版という形で作品を発表したが、権威的といえるこれらの土壌で大胆なエロスを描き、さらなる型破りぶりを見せた。性も暴力も、存在の根底から沸き上がるものとして積極的に描き、人間を露わにする。画面から感じる本能の圧倒的パワーに、漫画の持つ威力を感じさせてくれる作家だ。

TATSUYA EGAWA

江川達也

Born

1961 in Aichi
prefecture, Japan

Debut

with "BE FREE!" which was
first published in *Morning*
magazine in 1984.

Best known works

"BE FREE!"
"Majical Taruruto-kun"
"Tokyo Daigaku Monogatari"
(Tokyo University Story)
"Nichiro Senso Monogatari"

Anime adaptation

"BE FREE!"
"Majical Taruruto-kun"
"Tokyo Daigaku Monogatari"
(Tokyo University Story)
"GOLDEN BOY"

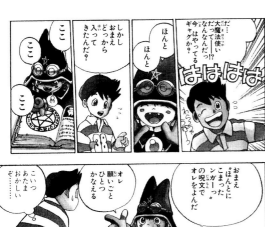

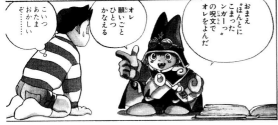

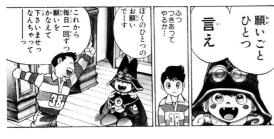

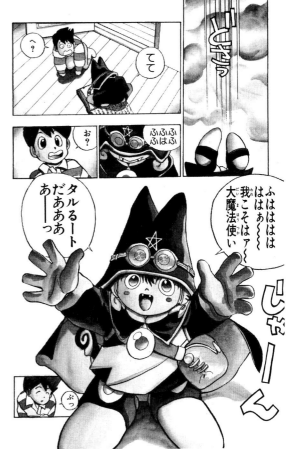

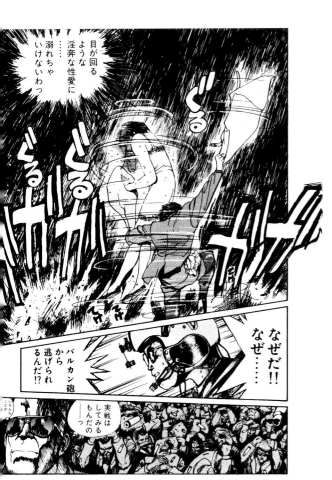

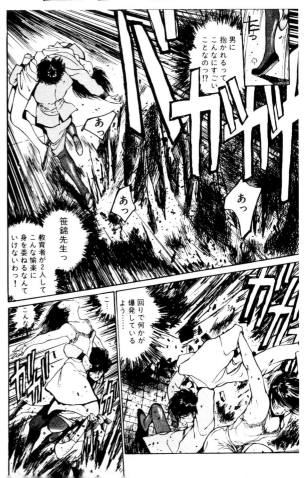

Tatsuya Egawa debuted with a school drama entitled "BE FREE!" This popular series centers on the life of a teacher who struggles to cope with a highly regimented school. The teacher is depicted as extremely unorthodox, for not only does he ride around the school grounds on a motorcycle, he is very forward with his sexual advances. The wild lifestyle of this liberal main character and the unusually rapid story development in this manga forged new grounds. It is also interesting to note that Egawa is himself a former school teacher. After the success of this series, he went on to make "Majical Taruruto-kun", a story of a young boy and a child magician that appeared in the most widely read Boys Comic magazine. He also went on to make "Tokyo Daigaku Monogatari", which describes academic and romantic lives set upon the backdrop of Tokyo University, the highest educational institute in Japan. He then announced the release of his rendering - the "Egawa version" as he calls it - of the literary classic "Genji Monogatari" (Tale of Genji). In his depiction of this famous tale he boldly added eroticism, further displaying his unconventional style. Nor has he shied away from exposing the violence and sexual nature of humanity, which seems to seep through into our present-day lives. This manga artist reveals the raw force of manga through his powerful scenes.

Tatsuya Egawa a fait ses début avec une fiction intitulée « BE FREE! ». Cette série populaire est centrée sur la vie d'un professeur qui tente de faire face à une école très disciplinée. Le professeur est dépeint comme étant extrême-ment peu orthodoxe. Non seulement il utilise sa moto dans l'école, mais il fait également des avances aux étudiantes ! Le style de vie mouvementée de ce personnage libéral et le développement plutôt rapide de l'histoire de ce manga établissent de nouveaux territoires. Il est intéressant de noter qu'Egawa est un ancien professeur. Après le succès de cette série, il a réalisé « Majical Taruruto-kun », l'histoire d'un jeune garçon et d'un enfant magicien qui a été publiée dans le magazine de manga shounen le plus populaire. Il a également réalisé « Tokyo Daigaku Monogatari », qui dépeint une histoire de romance et d'enseignement se déroulant à l'Université de Tokyo, l'institution d'enseigne-ment la plus haute du Japon. Il a ensuite annoncé la sortie de son interprétation – la « version Egawa » comme il l'appelle – du classique littéraire « Genji Monogatari » (Le dit de Genji). Il a ajouté de l'érotisme dans la représentation de ce fameux récit, soulignant ainsi encore plus son style peu conventionnel. Il n'a pas non plus répugné à montrer la nature violente et sexuelle de l'humanité, qui semble transpirer dans nos vies courantes. Egawa nous montre la force brute des mangas au travers de ses scènes saisissantes.

Sein Erstling *Be Free!*, in dem ein kämpferische Lehrer an einer autoritären Oberschule eine Rebellion anzettelt, ist bezeichnend für Egawas Stil. Der Protagonist brettert mit dem Motorrad über das Schulgelände, lebt seine Liebe zu Frauen offen aus und gibt sich auch sonst wild und leidenschaftlich. Mit diesem un-konventionellen Plot und der temporeichen Entwicklung eröffnete Egawa dem Manga neue Möglichkeiten. Nebenbei bemerkt war der Auto selbst einmal Lehrer. Sein nächstes Werk ver-öffentlichte er im auflagenstärksten *shônen*-Magazin: *Magical Taruruto-kun* ist die Geschichte eines kleinen Jungen und seiner Begegnung mit einem kleinen Zauberer. *Tôkyô University Story* zeigt eine Liebesgeschichte vor dem Hintergrund der Aufnahmeprüfungen zur prestigeträchtigsten Universität Japans und ist gleichzeitig Edogawas Adaption des berühmtesten Werks klassischer japanischer Literatur, des *Genji monogatari*. Vor dieser Respekt einflößenden Kulisse entwirft er Bilder von kühnem Eros und sprengte so erneut alte Formen. Der Autor zeichnet Sexualität und Gewalt als existentielle Urtriebe und stellt den Menschen völlig entblößt dar. Mit Bildern, aus denen die überwältigende Macht der Instinkte spricht, zeigt Tatsuya Egawa, was in der Kunstform Manga alles möglich ist.

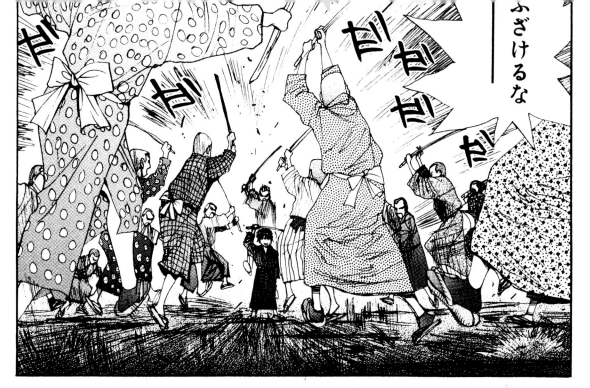

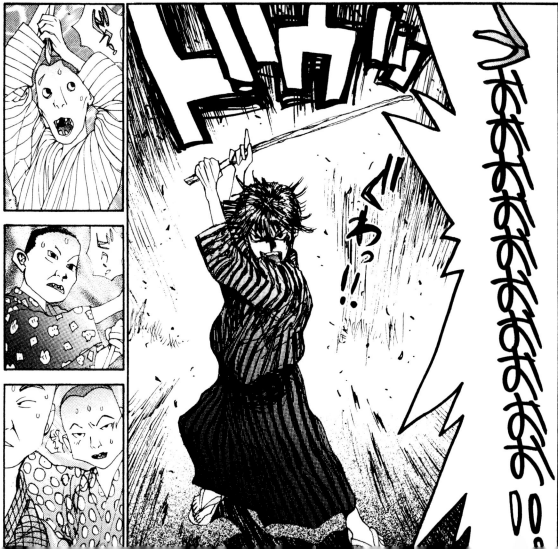

代表作『ストップ‼ ひばりくん！』で、美少女的、美少年の「ひばり」に翻弄される主人公の男の子の姿をコミカルに描き、アニメ化までされ話題となった。以後もテンポと切れの良いギャグやストーリーの運びで、ギャグ漫画界に残る名作を生み続ける。また、日本一の美少女イラスト家ともいわれ、そのキュートでありながらも「色っぽさ」と「流行」を常に兼ね備えた江口寿史の描く女の子は、実際に恋焦がれてしまう男性もいたほど。80年代にはポップアートの基盤を作り上げたとされ、多くのイラストレーター、漫画家たちが彼の絵を手本とした。活動は漫画のみならず、アニメのキャラクターデザイン（代表は91年大友克洋監督の劇場アニメ『老人Z』）、日本の人気アーティストのCDジャケットの装丁、ファミリーレストランのイラストなど、イラストを基軸とした活動が多数。様々なシーンでその圧倒的センスを見せ付けている。

HISASHI EGUCHI 江口寿史

Born	Debut	Best known works	Anime adaptation	Prizes
1956 in Kumamoto prefecture, Japan	with "Osorubeki Kodomotachi" published in *Shonen Jump* in 1977.	"Susume!! Pirates" "Stop!! Hibarikun!" "Ken to Erika" (Ken and Erika) "Chara-mono"	"Stop!! Hibarikun!"	• 38th Bungeishunju Manga Award (1992)

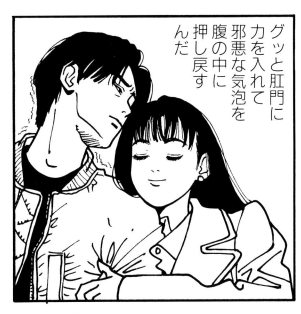
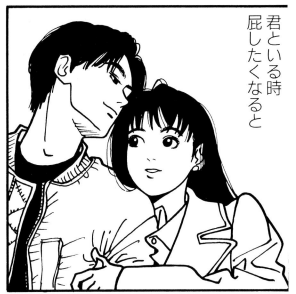
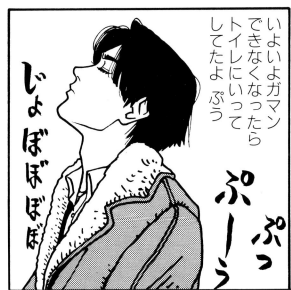
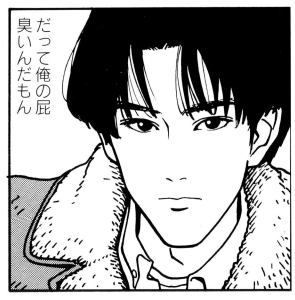
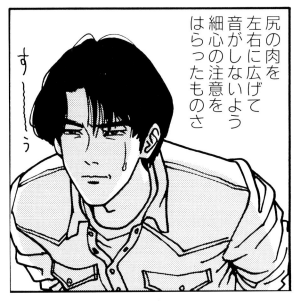
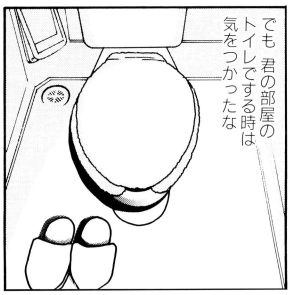

Eguchi is best known for "Stop!! Hibarikun!", the humorous story of a young, beautiful, feminine boy who plays with the mind of the young male main character. The comic eventually became an animation series and attracted considerable attention. Eguchi has continued to utilize excellent comic tempo and sharp gags in his stories, creating some unforgettable master-pieces in the process. He is also called Japan's best illustrator of beautiful girls, creating characters that are not only cute but also erotic and fashionably stylish. Male readers have even been known to fall madly in love with the beautiful women he has created. It is said that Hisashi Eguchi played a major role in helping to create the foundation for Pop Art during the 1980s. Many illustrators and comic artists turned to his creations to get inspiration for their work. He has not only limited himself to being a comic artist, he has also branched out into animated character designs (such as the animated feature film "Roujin Z" by director Katsuhiro Otomo), CD cover designs for popular Japanese musicians, and even illustration designs for family restaurants. Eguchi displays his dazzling artistic talents in a broad range of arenas.

Eguchi est connu pour « Stop!! Hibarikun! », l'histoire comique d'un beau jeune homme efféminé qui joue avec l'esprit du jeune personnage principal masculin. Ce manga est devenue une série animée et a attiré une attention considérable. Eguchi continue d'utiliser un rythme humoristique excellent et des gags tranchants dans ses histoires, créant quelques chef-d'œuvres inoubliables au passage. Il est également considéré comme étant le meilleur illustrateur de superbes jeunes filles au Japon, et il crée des personnages qui ne sont pas seulement mignons mais également érotiques et élégants. On dit même que des lecteurs masculins sont même tombés follement amoureux des superbes femmes qu'il a créé. On dit également qu'Hisashi Eguchi a joué un rôle important dans la création du Pop Art dans les années 1980. De nombreux illustrateurs et dessinateurs de mangas se sont tournés vers ses créations pour trouver de l'inspiration. Il ne s'est pas contenté d'être un auteur de mangas, il a également touché aux domaines de l'animation (pour le film d'animation « Roujin Z » du réalisateur Katsuhiro Otomo), de la conception de jaquettes de CD pour des musiciens japonais populaires, et a même réalisé des illustrations pour des restaurants familiaux japonais. Eguchi démontre ses talents artistiques éblouissants dans de nombreux domaines.

In seinem bekanntesten Werk STOP!! HIBARI-KUN! zeichnet Eguchi mit viel Komik, wie der jugendliche Protagonist von dem mädchenhaft hübschen bishônen Hibari zum Narren gehalten wird; der äußerst populäre Manga wurde später auch als Anime umgesetzt. Seitdem schuf Eguchi eine ganze Reihe weiterer Meisterwerke des Gag-Manga mit temporeicher Handlung und gut getimten Witzen. Viele halten ihn zudem für den begabtesten bishôjo-Zeichner Japans. In der Tat soll es Männer geben, die vor Sehnsucht nach von Eguchi gezeichneten Mädchen vergehen, denn die sind nicht nur niedlich, sondern auch höchst modebewusst und sexy. In den 1980er Jahren legte er das Fundament für eine neue Pop Art in Japan, und sein Stil fand viele Nachahmer unter Illustratoren und Manga-Künstlern. Neben seiner Arbeit als Mangaka findet er auch noch Zeit für Anime-Charakterdesign (berühmt geworden ist der für das Kino geschaffene RÔJIN-Z des Regisseurs Katsuhiro Ôtomo), gestaltet CD-Cover für japanische Popstars und auch schon mal die Speisekarten für eine Restaurantkette. Kurz, er ist für alles zu haben, was mit Illustrationen zu tun hat und stellt dabei stets seinen überragenden Gestaltungssinn unter Beweis.

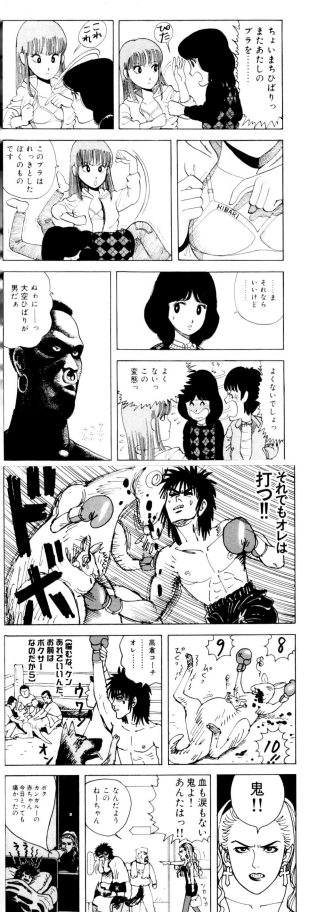

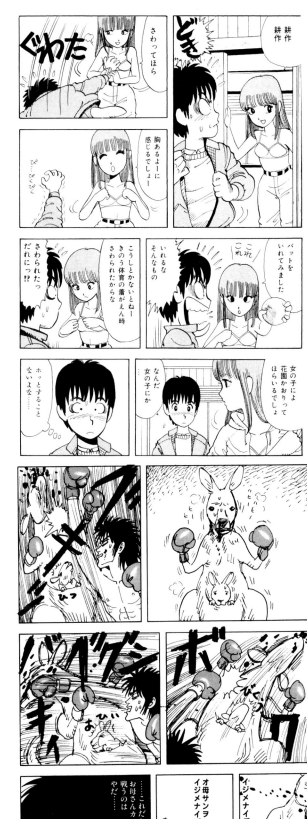

成人向け美少女漫画誌「ホットミルク」でデビューし、現在は集英社「月刊ウルトラジャンプ」、講談社「週刊少年マガジン」と、日本を代表する大出版社で連載を持つ作家。セクシー面では、女性の胸の描写に定評があり、肉感的な体型の艶っぽさが魅力だ。モノクロの漫画の絵に加え、カラー原稿もきめ細かで繊細なタッチを持ち、非常に美しい。漫画としては躍動感のあるアクションを得意とし、女の子の可愛さや美しい描画を安定させたまま、激しく緊迫した動きを描く。格闘技をテーマとする学園モノ『天上天下』は、男女入り乱れて武道の使い手達が闘う作品で、雑誌の看板連載だ。また、少年誌に連載している『エア・ギア』は、ストリートを舞台に「エア・トレック」という架空のインラインスケートに熱中する少年を描く作品。アクロバティックで疾走感あふれる動きが描かれている。格闘やアクション漫画というと、無骨な絵柄が主流の日本漫画の中で、美麗かつ繊細でいながら躍動する漫画を打ち立てた新世代的な作家である。

OH! O GREAT 大暮維人

Born	Debut	Best known works	Anime adaptation
1972	with "SEPTEMBER KISS", which appeared in *Manga Hot Milk* in 1993.	"Engine room" "Tenjou Tenge" "Himikoden Renge" "Air Gear"	"Engine room" "Himikoden Renge"

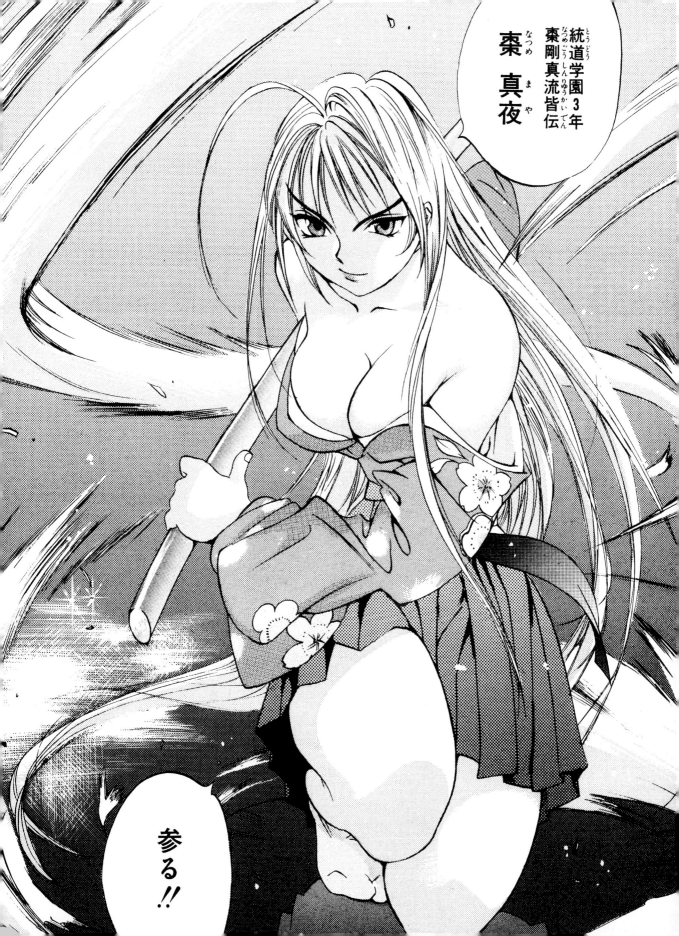

OH! GREAT first debuted in the adult-themed shoujo manga magazine *Hot Milk*. He currently has series being published in the monthly comic magazine *Ultra Jump* published by Shueisha, and Kodansha's *Weekly Shonen Magazine*, two of the biggest publishers in Japan. In terms of sex appeal, he has a considerable reputation when it comes to the female bust, and readers are drawn to the sensual and coquettish figures he draws. In addition to his black and white drawings, his color manuscripts are also very delicately detailed, and the images are very beautiful. His works are known for having dynamic action. He creates stability with the charm and beauty of his girl characters, while injecting the story with fast and tense movement. In his martial arts school drama "Tenjou Tenge", he portrays mixed coed martial arts fighting. The series became one of the main attractions for the magazine in which it was published. "Air Gear", a street story serialized in a popular shounen magazine, focuses on a group of kids who skate with a kind of fictitious in-line skates called the "Air Trek". This comic features highly acrobatic movements and fast action. Action and martial arts manga are traditionally known for having rough and unrefined drawings. Oh! Great is a new breed of comic artist that introduced beautiful and delicate manga that also involve lots of fast action.

OH! GREAT a fait ses débuts dans le magazine de mangas pour adultes Hot Milk sur le thème des jolies filles. Ses séries actuelles sont publiées dans le magazine de mangas mensuel Ultra Jump publié par Shueisha, et dans Weekly Shonen Magazine de Kodansha, deux des éditeurs les plus importants du Japon. En termes de sex appeal, il a obtenu une réputation considérable grâce à ses dessins de poitrines féminines, et les lecteurs sont attirés par les personnages sensuels et coquets qu'il dessine. En plus de ses dessins en noir et blanc, ses manuscrits couleur sont également délicatement détaillés et les dessins sont superbes. Ses œuvres sont fameuses pour leur action dynamique. Il créé de la stabilité avec le charme et la beauté de ses personnages féminins, tout en injectant des mouvements rapides et tendus dans ses histoires. Dans sa fiction sur une école d'arts martiaux « Tenjou Tenge », il décrit des combats entre hommes et femmes. La série est devenue une des principales attractions du magazine dans laquelle elle était publiée. « Air Gear », une histoire urbaine publiée dans un magazine shounen populaire, se concentre sur un groupe de gamins qui font du patin à roulette avec un genre de patin inline imaginaire appelé « Air Trek ». Ce manga montre des mouvements acrobatiques et de l'action rapide. Les mangas d'action et d'arts martiaux sont traditionnellement connus pour leurs dessins bruts et peu raffinés. OH! GREAT est un nouveau type d'auteur de mangas qui préfère créer de superbes et délicats mangas, tout en intégrant une bonne dose d'action.

Oh! Great (als Ô Gureito kann man seinen Namen auch mit *kanji* schreiben) debütierte in der *bishôjo*-Zeitschrift für Erwachsene *Hot Milk* und zeichnet jetzt für *Gekkan Ultra Jump* des Shûeisha-Verlags und für Kôdanshas *Shûkan Shônen Magazine*, also bei den größten Verlagshäusern Japans. Wer in seinen Bilder Erotik sucht, kommt mit üppigen Brüsten und einer sehr körperlichen Sinnlichkeit auf seine Kosten. Monochrome Mangas wie Farbillustrationen zeichnet er wunderschön mit feinem Strich und äußerster Sorgfalt. Als Mangaka liegt seine Stärke jedoch in dynamischen Actionszenen: Natürlich ohne hübsche Mädchen und schöne Bilder dabei zu vernachlässigen, zeichnet er Bewegung voller explosiver Spannung. Sein Schulmanga *Tenjô Tenge*, in dem es um Fights zwischen Kampfsportlern beiderlei Geschlechts geht, ist das Aushängeschild für *Ultra Jump*. Im *shônen*-Magazin zeichnet er die Serie *Air Gear* über Jungs, die von einer an Inline-Skating angelehnten Fantasie-Sportart namens „Air Trek" besessen sind, seine Zeichnungen bringen die wilde Raserei und Akrobatik überzeugend auf Papier. Wo bei Kampfsport- und Action-Mangas in Japan grobe, unpräzise Zeichnungen Usus sind, begann er, Dynamik mit subtiler Federtechnik und Ästhetik zu verbinden und gilt so als Vertreter einer neuen Generation von Mangaka.

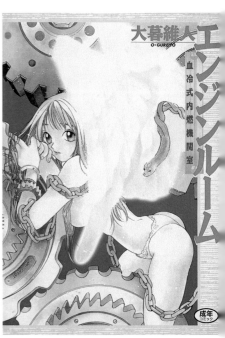

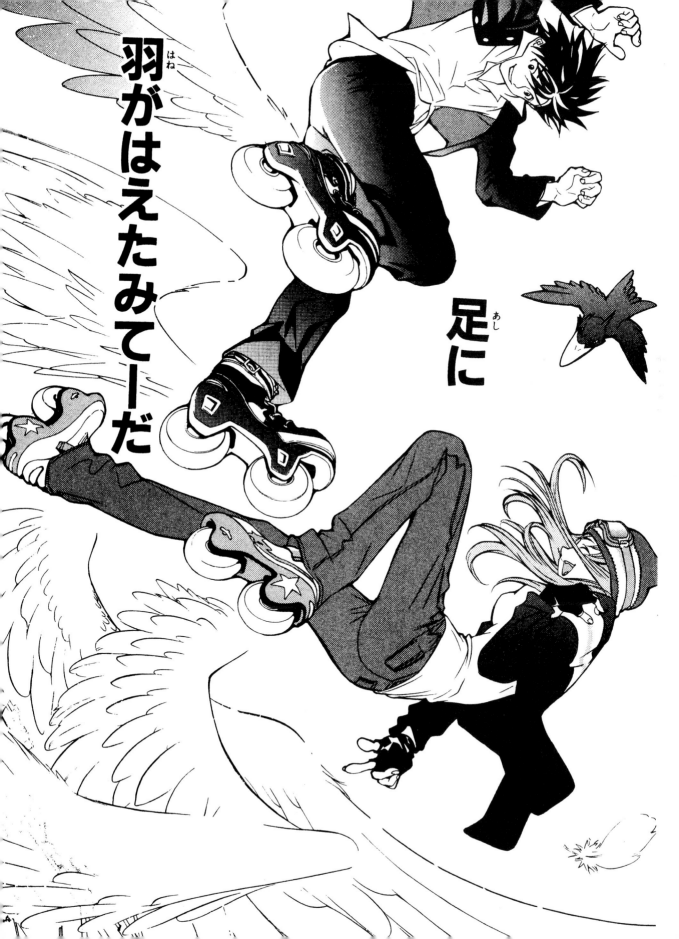

その類い希な物語構造ゆえに、「日本では漫画が文学を超えている」と語られる際には必ずその諸作が取り立たされ、実際に小説家、映画監督など日本のあらゆる表現者に影響を与える作家。日常からちょっと外れた奇抜な設定で始めながらも、そこに生きる人々の真剣さ、強い思い、願いなどが物語全体にあふれ、別世界にファンタジーを求めるというより、日常そのものをファンタジーに変えてしまう強さがある。登場人物たちの濃密な思いは、行動やモノローグとして画面いっぱいに占められ、文字の情報も深い。非常に凝縮された漫画であり短編作品が多いゆえ、シリーズ連作の『綿の国星』で知られることが多い。同作は擬人化された「ちびねこ」という子猫を主人公として、そこから見る視点で描かれているが、「動物もの」とは決していえない深い心理描写や精神の機微が描かれている。彼女の作品はどれも、柔らかくふんわりしていると思われがちだが、人物達は純粋でも強く、優しくとも厳しいまでの生き方を持ち、この複雑な内面描写が彼らを名キャラクターに仕上げている。近年は作者が一緒に生活している猫たちとのエッセイ漫画や「ちびねこ」を描いた絵本などを発表。ストーリー漫画の新作が待たれている。

YUMIKO OHSHIMA

大島弓子

Born	Debut	Best known works	Anime adaptation	Prizes
1947	with "Paula no Namida" (Paula's Tears) published in *Weekly Margaret* in 1968.	"Wata no Kuniboshi" "Lost House" "Mainichi ga Natsuyasumi" (Summer Holiday Everyday) "Banana Bread no Pudding" (Banana Bread Pudding) "Joka e"	"Wata no Kuniboshi" "Shigatsu Kaidan" (April Ghost Story) "Mainichi ga Natsuyasumi" (Summer Holiday Everyday) "Kinpatsu no Sougen" (Across a Golden Prairie)	• Japan Cartoonists Association Excellence Awa (1973) • 3rd Kodansha Manga Award (1979)

With her unique story structure, Yumiko Oshima's works are often cited as examples whenever it is said that "in Japan, the manga has surpassed other works of literature". As a manga-ka she has influenced many creative minds, from Japanese writers to film directors. Even when her story settings involve something novel and out of the ordinary, they are filled with the strong and earnest hopes and sentiments of all her characters. She does not strive to invent completely new imaginary worlds, but manages to create a fantasy world derived from the ordinary one. The characters' intense emotions are depicted in the action or explained in the monologue, utilizing the frame to the fullest. The written information is also detailed. Her manga are extremely condensed, and given that she has written mostly short stories, she is best known by the series "Wata no Kuniboshi". The main character of the story is an anthropomorphized kitten named "Chibi-neko", and we see the unfolding drama through her eyes. This story is not a simple animal manga story. Instead, it explores the psychology and the inner workings of the heart. Many people might assume that Oshima's works have a soft and cuddly feel to them, but her characters are strong as well as naïve, and their lives are gentle yet intense. With her characters' complex psychological depictions, she has managed to create some very well-known and popular characters. Recently she announced the publication of a picture book depicting "Chibi-neko", and essay format manga that were inspired by the author's cats. Her fans eagerly await a new story-based manga.

Avec sa propre structure unique de scénario, les œuvres d'Yumiko Oshima sont souvent citées en exemple lorsqu'on dit qu'« au Japon, les mangas ont surpassé les œuvres littéraires ». En tant que manga-ka, elle a influencé de nombreux esprits créatifs, des auteurs ou des réalisateurs de films japonais. Même lorsque ses histoires impliquent quelque chose de nouveau ou peu ordinaire, elles sont remplies des peurs et des espérances sincères et profondes de ses personnages. Elle n'essaie pas d'inventer de nouveaux mondes imaginaires, mais tente plutôt de créer un monde fantastique dérivé du monde ordinaire. Les émotions intenses des personnages sont dépeintes dans les actions ou expliquées dans le monologue, utilisant la vignette en entier. L'information écrite est également très détaillée. Ses mangas sont extrêmement condensés et elle se contente habituellement d'écrire des histoires courtes. Elle est toutefois connue pour sa série « Wata no Kuniboshi ». Le personnage principal de l'histoire est un chaton anthropomorphé nommé « Chibi-neko », et nous voyons l'action se dérouler au travers de ses yeux. Cette histoire n'est pas un simple manga sur le thème des animaux mais un récit qui dépeint la psychologie et le fonctionnement des sentiments. De nombreuses personnes pensent que les œuvres d'Ohima ont une touche de douceur plus prononcée, mais ses personnages sont aussi forts que naïfs et leur vie est douce mais intense. Avec la psychologie complexe de ses personnages, elle a réussi à créer des personnages populaires et très connus. Elle a récemment annoncé la publication d'un livre d'images sur « Chibi-neko » et un manga sous forme d'essai littéraire inspiré par les chats de l'auteur. Ses fans attendent avec impatience un nouveau manga.

Wenn die Sprache darauf kommt, dass dank seiner einzigartigen Konstruktion der Manga in Japan die Literatur übertroffen habe, fällt stets der Name Yumiko Ôshima; und in der Tat hatte sie einen nachhaltigen Einfluss auf Schriftsteller, Filmregisseure und andere Kulturschaffende. Ihre Geschichten spielen an einem Ort, der der Realität immer ein wenig entrückt scheint, sind jedoch ganz von der Ernsthaftigkeit, den starken Gefühlen und Wünschen der dort lebenden Personen geprägt. Sie sucht das Besondere nicht in einer anderen, phantastischen Welt, sondern zeigt es im Alltäglichen. Die verdichtete Gedankenwelt ihrer Protagonisten beherrscht die Bildfläche, sei es durch Handlung oder durch inneren Monolog und die textliche Information ist dabei äußerst gehaltvoll. Da ihre Mangas sehr komprimiert sind und so hauptsächlich kurze Arbeiten entstanden, wurde Ôshima erst mit THE STAR OF COTTONLAND (WATA NO KUNIBOSHI) einem größerem Publikum bekannt. Die Protagonistin und Reflektorfigur ist ein personifiziertes Kätzchen namens Chibineko; es handelt sich aber keinesfalls nur um eine nette Tiergeschichte, vielmehr werden psychische und mentale Befindlichkeiten äußerst differenziert dargestellt. Alle ihre Werke wirken sehr soft und zart, jedoch ist die Reinheit und Sanftheit der Protagonisten immer gepaart mit Stärke und Strenge, und so wurden ihre Figuren alle durch ihre komplizierten Innenansichten berühmt. In den letzten Jahren veröffentlichte Ôshima Manga-Essays über ihre Katzen sowie ein Bilderbuch über Chibineko – jedoch schon seit geraumer Zeit keinen Manga mehr mit einer fiktionalen Geschichte.

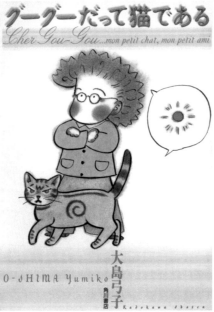

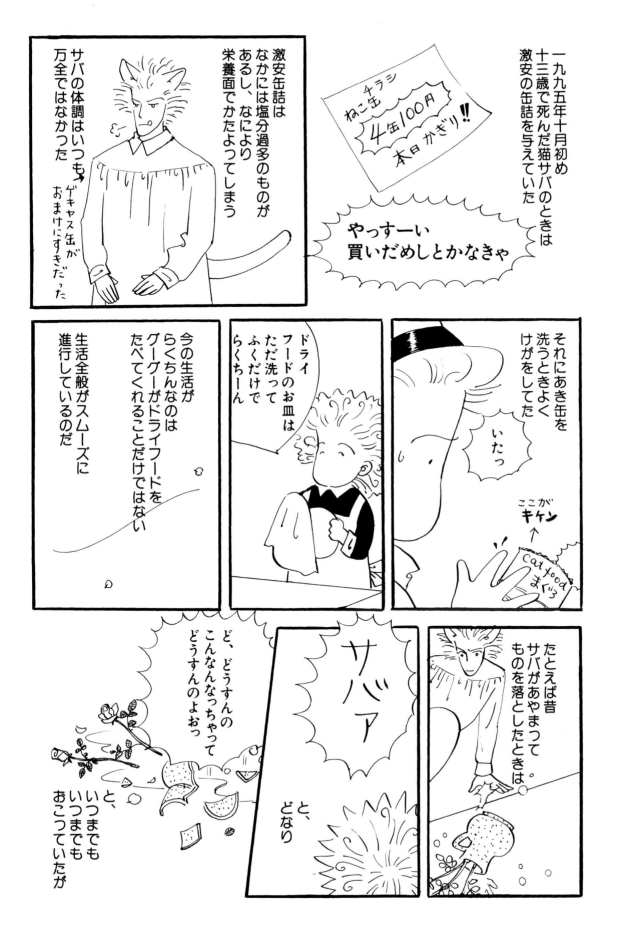

『AKIRA』は日本漫画で初めて世界全土に人気を及ぼした作品である。読者が漫画の世界に引き込まれ、強く感じ入る物語構成の深さと臨場感に溢れている。現在、世界で語られる日本漫画の特徴は大友克洋作品によるところが大きい。初期は風変わりな切り口で、現代を生きる人々の群像やSFなどの短編を発表し、奇才として注目された。同時に作画面や漫画表現において新しい試みをなし、擬音語をフキダシの中に入れ、目鼻や輪郭を漫画として本物らしく描く、リアルながらも絵的な味わいの強い背景描写などで次々に追従者を生んだ。そして『童夢』で、物語設定・作画表現ともに綿密な構成による漫画を作り出し、漫画界に衝撃を走らせる。団地で起こる怪事件の物語だが、建物の崩壊や人物の感情など、絵で描けることは爆発や表情という現象で見せた。文章で種明かしするのではなく、起こったことを体験するように読めてしまう凄さ。大作『AKIRA』でも「東京崩壊」という、大きな労苦が必要なテーマを見事に描き切り、そこを舞台に生きる人々さえ手に取るように表した。非常事態における市井の生活をつぶさに描き、そこにSF的想像力を被せていく。漫画の醍醐味を各所で味わいながら、東京のめくるめく変化が体験できる作品で、日本を代表する漫画家として国内外で知られることになっだ。現在は映画制作にも従事するが、新しいテーマに挑む意欲も常に忘れない作家である。

KATSUHIRO OTOMO 大友克洋

136 — 14

"Short Peace"
"Kibun wa mou Sensou"
(Urge for War, Hard On)
(original story by Toshihiko Yahagi)
"Doumu" (A Child's Dream)
"AKIRA"
"Kanojo no Omoide …"
(Memories)

with "Jyuusei" (A Gun Report)
(original story by Prosper Mérimée) which was published in *Manga Action* magazine in 1973.

"AKIRA"
"MEMORIES"

• 4th Japan Science Fiction Grand Prix Award (1983)
• 15th Seiun Award in Comic Category (1984)
• 8th Kodansha Manga Awar (1984)

1954
Born

Debut

Best known works

Feature Films as Director

Prizes

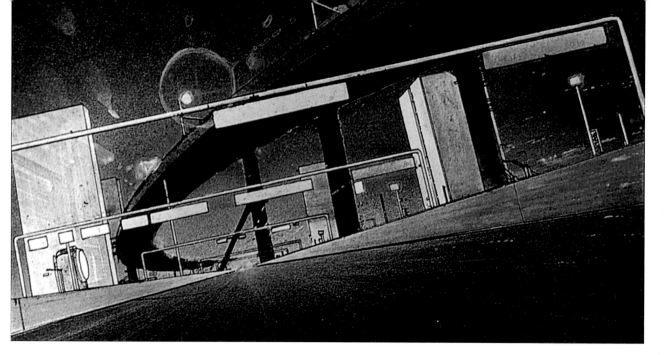

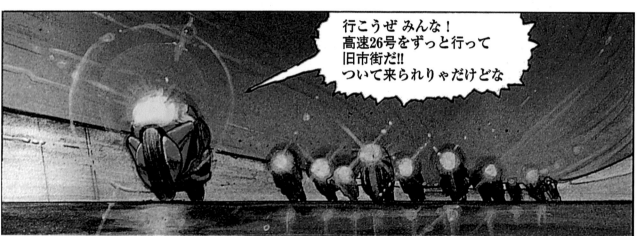

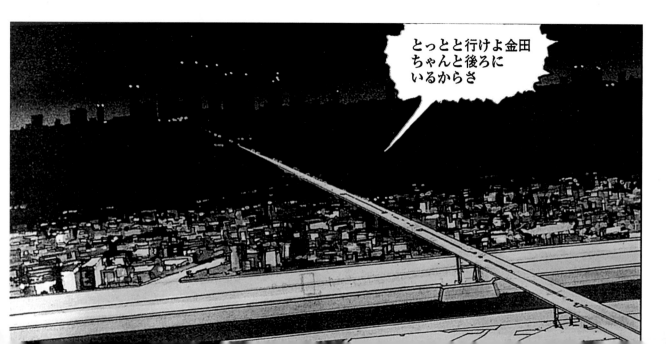

Ootomo's breakthrough hit "AKIRA" was the first Japanese manga to enjoy international popularity. His works are filled with a strong presence, and the deeply constructed plots draw the readers into another world. Many of the characteristics of Japanese manga that non-Japanese people are familiar with originated with Katsuhiro Ootomo's works. He first started out writing somewhat eccentric short stories that were of the science fiction genre or were about modern day people and the groups they live in. He received considerable attention for his great talent. At the same time, he introduced innovative ideas with his drawings and expressions. He was greatly praised for putting onomatopoeic sound effects into the speech bubbles, and for drawing scenery with realistic lines and contours, giving them a real yet illustrated feeling. In "Doumu" (A Child's Dream) he created a manga series that had a substantial impact on the manga world, that had great detail both in the imagery and the story line. The mysterious story takes place in an apartment complex. Ootomo preferred here to show human emotions and the building's ultimate destruction by means of strong visuals, such as explosions and facial expressions. He has a special talent for conveying emotions in this way - not simply by writing words but by allowing the reader to experience them personally through his eye-catching imagery. The way he portrays the total destruction of Tokyo in his most popular manga "AKIRA" is simply breathtaking. He also has a great knack for capturing the people in these kinds of environments, so that they seem to almost leap off the pages. He describes the saga of the people living in turmoil with great detail, and adds to it his science fiction imagery. This is an honest manga with many superb scenes, where the readers can almost experience the changes that occur in familiar spots of post-apocalyptic Tokyo. Ootomo has become famous nationally and internationally as a leading representative of Japanese manga-ka. He is currently engaged in film production, and he is an artist who is constantly in search of new ideas and challenges.

La série « AKIRA » d'Ootomo a été le premier manga japonais à connaître un succès international. Ses œuvres sont remplies d'une forte présence et le scénario très structuré propulse les lecteurs dans un autre monde. La plupart des caractéristiques des mangas japonais appréciées du public non japonais sont issues des œuvres d'Ootomo. Il a commencé par écrire de courtes histoires quelque peu excentriques sur le thème de la science fiction ou des gens d'aujourd'hui et des groupes avec lesquels ils vivent. Il a reçu une attention considérable pour son grand talent. Au même moment, il a introduit des idées novatrices avec ses dessins et ses expressions. Il a par exemple mis des effets sonores onomatopéiques dans ses bulles et a dessiné des décors composés de lignes et de contours réalistes, leur donnant un aspect véritable bien qu'il s'agisse d'illustration. Dans « Doumu » (Rêve d'un enfant), il a créé une série qui a eu un impact substantiel dans le domaine des mangas, avec beaucoup de détails dans l'imagerie et le scénario. L'histoire mystérieuse se déroule dans un immeuble locatif. Ootomo a préféré montrer les émotions humaines et la destruction du bâtiment à l'aide de visuels forts, telles que les explosions et des expressions faciales. Il a un talent particulier pour véhiculer les émotions de cette manière, pas simplement en écrivant des mots mais en permettant aux lecteurs de les vivre person-nellement au travers de son imagerie attrayante. La manière dont il décrit la destruction totale de Tokyo dans « AKIRA » est simplement épous-touflante. Il a également un certain talent pour décrire les individus dans ce type d'environ-nement, qui semblent littéralement sauter hors des pages. Il décrit avec détail les sagas de gens qui vivent dans le désarroi, et ajoute une touche de science fiction à ses images. C'est un manga honnête avec de superbes scènes, dans lequel les lecteurs peuvent presque vivre les changements qui se produisent dans les endroits familiers d'un Tokyo post-apocalyptique. Ootomo est très représentatif des manga-ka japonais et a acquis une renommée nationale et internationale. Il travaille actuellement à la production d'un film, mais reste en permanence à la recherche de nouvelles idées et de nouveaux défis.

AKIRA war der erste japanische Manga, der weltweite Popularität erlangte. Beim Lesen taucht der Leser völlig ein in die vielschichtige Handlung und hat auf jeder Seite das Gefühl, unmittelbar dabei zu sein. Werden heute irgendwo auf der Welt die Charakteristika japanischer Mangas erörtert, bezieht man sich immer noch auf Ôtomos Werke. Bereits mit seinen ersten Arbeiten – aus ungewöhnlichen Blickwinkeln verfasste Gesellschaftsbilder und Science-fiction-Geschichten – wurde er als Ausnahme-talent erkannt. Gleichzeitig experimentierte er mit Bildaufbau und Manga-spezifischen Techniken, schrieb Lautmalereien in die Sprech blasen, skizzierte Augen, Nase und Konturen auf eine für Mangas sehr wirklichkeitsgetreue Weise und zeichnete realistische Hintergründe, die an Gemälde erinnerten – all diese Neue-rungen fanden unzählige Nachahmer. Mit DÔMU A CHILD'S DREAM (DAS SELBSTMORDPARADIES) schuf er einen Manga, der in Bild und Story sorgfältigste durchkonstruiert war und in der Mangawelt wie eine Bombe einschlug. In der Geschichte um unheimliche Vorfälle in einer Wohnsiedlung gelingt es Ôtomo, einstürzende Gebäude und menschliche Gefühle nur durch Bilder, die etwa eine Explosion oder einen Gesichtsausdruck zeigen, überzeugend dar-zustellen. Die Geschichte wird nicht durch Text erklärt, sondern der Leser erlebt sie gewisser-maßen am eigenen Leib. In seinem Meister-stück AKIRA bewältigt er die schwierige, zeichnerische Darstellung eines apokalyptischen Tôkyô aufs Glanzvollste und man meint, die Protagonisten mit Händen greifen zu können. Das Leben im Ausnahmezustand wird mit vielen Details geschildert und als Sciencefiction in Szene gesetzt. Als Quintessenz der Kunstform Manga und als Chronik einer atemberaubenden Metamorphose Tôkyôs machte AKIRA den Autor im In- und Ausland zur Galionsfigur des japanischen Comics. Derzeit arbeitet er aus-schließlich an Filmen, hat aber die Lust am Experimentieren mit neuen Themen nicht verloren.

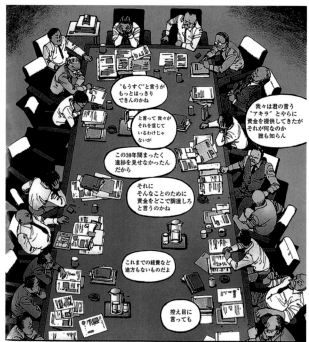

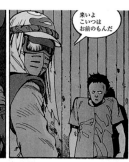

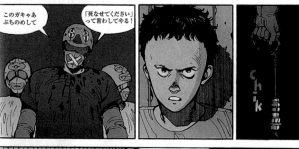

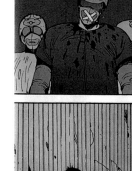

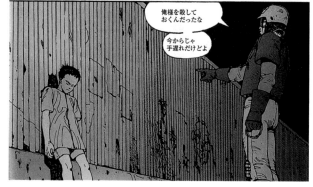

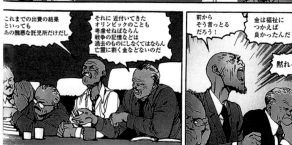

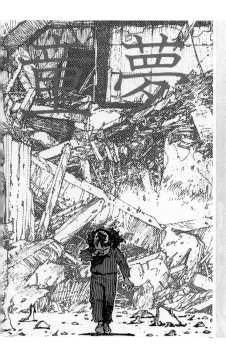

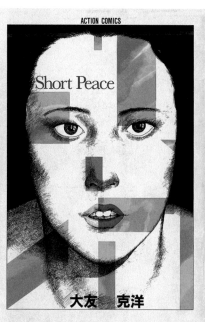

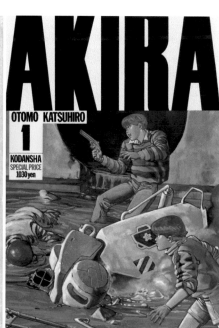

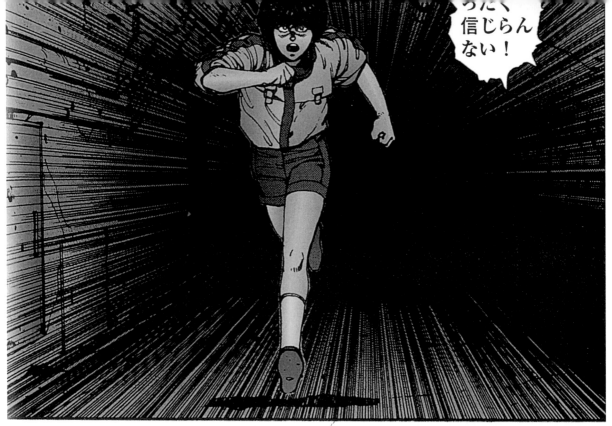

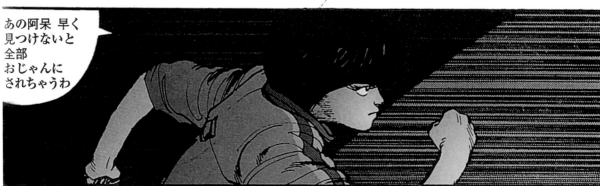

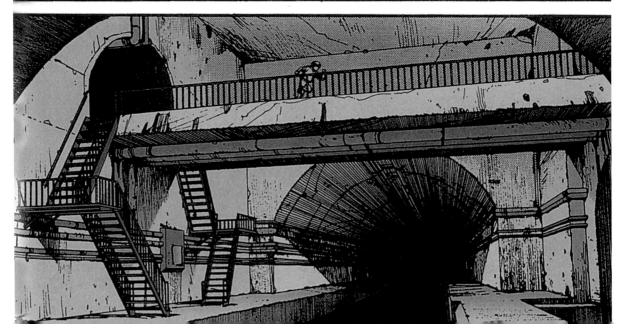

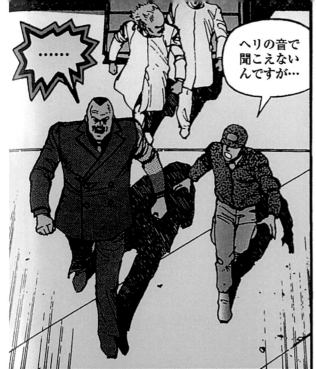

……

へりの音で
聞こえない
んですが…

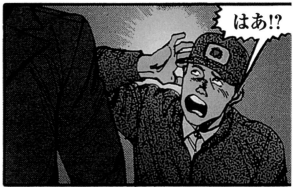

はあ!?

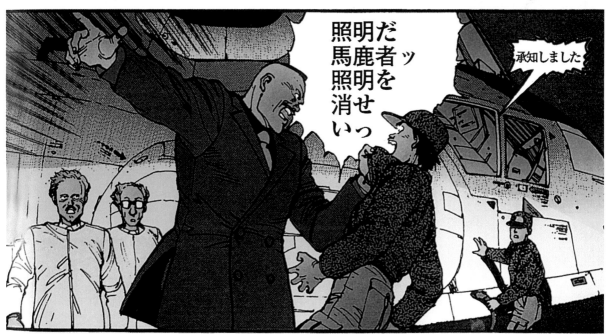

だッ
馬鹿者を
照明消せ
照明いっ

承知しました

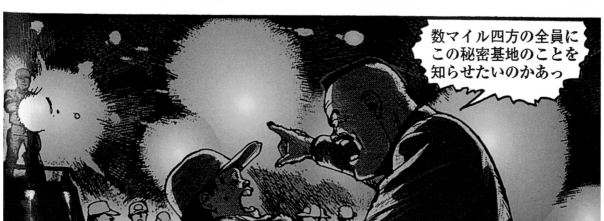

数マイル四方の全員に
この秘密基地のことを
知らせたいのかあっ

1980-90年代の先端をいくファッションや風俗を軽やかに取り込みつつ、その奥底にある、時代の「孤独」や「空虚」を鮮烈に表現して、同世代の若者から強い共感と支持を集めた。1980年代以降、日本とその象徴である東京は、溢れかえる「物」と「情報」、そしてそれらへの「欲望」で極彩色に彩られていった。作者は、そんな時代を生きる少年少女や若者たちの心情をリアルに掴まえることに成功した稀有な存在で、同時にそんな時代を生きることの「困難さ」をも見事に表出してみせた。1996年、飲酒運転の車にはねられて重症を負った作者は、現在もリハビリ生活を送っている。以降、新作は発表されていないが、旧作の出版は続いており、21世紀の現在においても作者の語ったテーマは依然、先鋭的である。代表作『ヘルタースケルター』は、全身整形で美を手に入れた人気モデルの狂気と官能を描く。7年前の作品だが、最先端の現在性を感じさせ、改めて作者の資質を思い知らされる。

KYOKO OKAZAKI 岡崎京子

1963 in Tokyo, Japan

Born

with several works in *Manga Burikko* around 1983

Debut

"pink"
"River's Edge"
"Helter Skelter"

Best known works

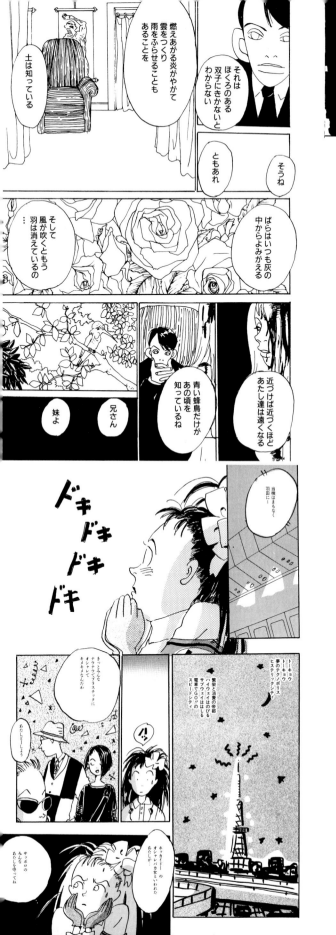
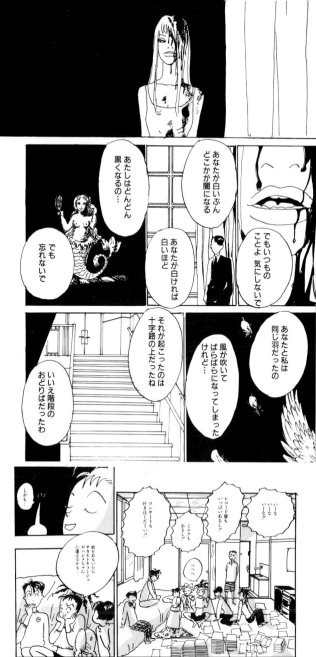
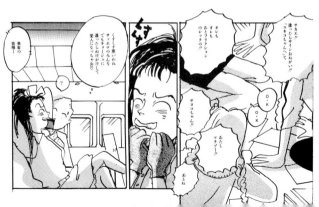

While covering the cutting edge fashions and customs of the 1980s and 1990s, Kyoko Okazaki also vividly describes the loneliness and emptiness that was characteristic of the period. The youth of this generation identified with Okazaki's works and gave her their strong support. After the 1980s, Japan and its foremost symbol, Tokyo, were overflowing with goods and information. Greed and desire colored the nation. Okazaki was one of the rare manga artists to successfully capture the mentality of the young people who lived during this period in a realistic manner. In addition, she was also able to portray the difficulties of living amidst this particular period. In 1996, the writer was hit by a drunk driver and sustained severe injuries. She is currently undergoing rehabilitation. As a result, she has not announced any new manga works. However, her previous works continue to be published and even now in the 21st century, the themes of her stories remain as sharp as ever. Her best known work is "Helter Skelter". This popular manga series portrays the insanity and sensuality of a famous model who gained her dazzling beauty through head-to-toe plastic surgery. The series was published 7 years ago, but the story continues to make readers reflect on the world as it is today, while serving as a reminder of the author's talents.

Tout en montrant la mode et les coutumes des années 1980 et 1990, Kyoko Okazaki a également décrit de manière vivide la solitude et le vide caractéristiques de cette période. Les jeunes de cette génération se sont identifiés aux œuvres d'Okazaki et lui ont apporté leur soutien. Après les années 1980, Le Japon et son principal symbole, Tokyo, ont été submergés de biens et d'informations. L'avidité et l'envie ont déteint sur la nation. Okazaki était l'une des rares auteurs de mangas à capturer avec succès et de manière réaliste la mentalité des jeunes gens vivant durant cette période. En 1996, elle a été victime d'un accident causé par un conducteur ivre et a subi de nombreuses blessures. Elle est toujours en cours de rééducation. Depuis, elle n'a pas édité de nouveaux mangas. Toutefois, ses travaux précédents continuent d'être publiés, et les thèmes de ses histoires restent d'actualité. Son œuvre la plus connue est « Helter Skelter ». Cette série populaire dépeint la folie et la sensualité d'un modèle célèbre qui a obtenu sa beauté in croyable en recourant à la chirurgie esthétique. La série a été publiée au milieu des années 1990, mais l'histoire continue de faire réfléchir les lecteurs sur le monde tel qu'il est aujourd'hui. Elle rappelle également aux lecteurs le talent de l'auteur.

Okazaki integrierte die neuesten Moden und Verhaltensmuster der 1980er und 1990er Jahre mit leichtem Federstrich in ihre Mangas und zeigte deutlich die verborgene Einsamkeit und Leere der Epoche, wofür sie von jungen Leuten geliebt wurde. In den 80er Jahren war Japan – beziehungsweise stellvertretend Tôkyô – plötzlich grell koloriert von einem Überfluss an Waren und Information, aber auch von der Gier danach. Wie sonst kaum jemandem gelang es der Autorin, die Gefühle dieser Generation wirklichkeitsnah festzuhalten und von der Schwierigkeit zu erzählen, in einer solchen Zeit zu leben. Kyôko Okazaki wurde 1996 von einem betrunkenen Autofahrer angefahren und von den schweren Verletzungen, die sie dabei davontrug, hat sie sich bis heute nicht vollständig erholt. Seitdem hat sie kein neues Werk veröffentlicht, ihre alten Arbeiten jedoch werden weiterhin verlegt und ihre Themen sind auch im 21. Jahrhundert aktuell. Bezeichnend ist HELTER SKELTER um Sinnlichkeit und Wahnsinn eines Supermodels, das sich am ganzen Körper Schönheitsoperationen unterzogen hat. Der inzwischen sieben Jahre alte Manga wirkt immer noch hochaktuell und vermittelt einen Eindruck vom Talent der Autorin.

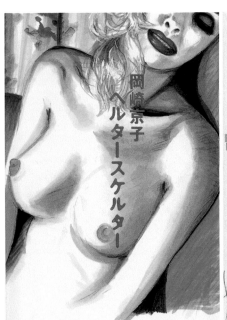

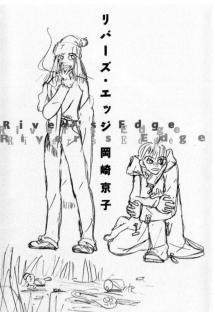

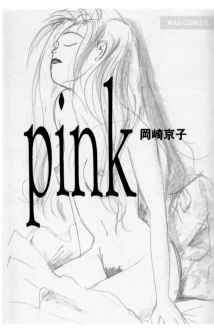

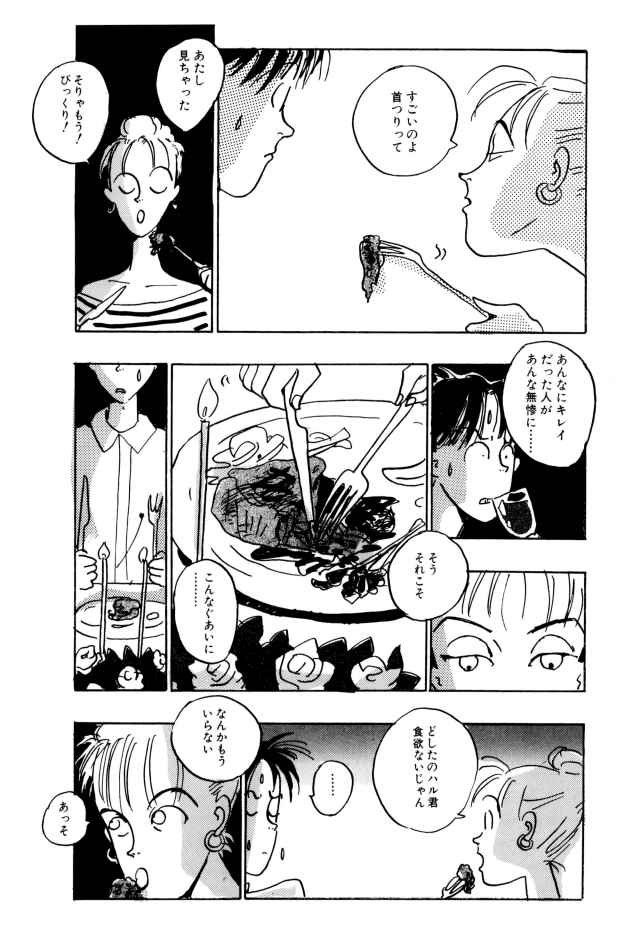

平安時代の陰陽師・安倍晴明を主人公にした小説を漫画化した『陰陽師』は、原作つきでありながら、独立した漫画作品としても完成度の高い一冊。この作品は平安時代の都市空間を実際的なパースで描いたことや、百鬼夜行のシーンを日本画かと見まごうような筆致で紡いだこと、陰陽道のあり方を作者自身の言葉で解説していることなど、これまでに類を見ない斬新さがある。特に岡野のウィットに富んだ笑いと、映像的な表現力は素晴らしく、その作画能力は凄いの一言。部分別に何枚にも分けて描かれた原稿を重ねて創り上げられる画面の緻密さは、収録画像で確認して欲しい。また、オシャレな若者のお寺ライフを描いた『ファンシィ・ダンス』、中国仙界コメディ『妖魅変成夜話』などは、コミカルな要素を持ちつつ哲学的な思索性を兼ね備えた作品。二つを融合させて描ける当代随一の描き手である。

REIKO OKANO 岡野玲子

	with "Esther, Please", which appeared in *Petit Flower* in 1982.	"Fancy Dance" "Onmyouji" "Youmiyenjouyawa"	"Fancy Dance" "Onmyouji"	• 34th Shogakukan Manga Award (1989) • 5th Tezuka Osamu Cultural Prize Manga Award (2001)
1960 in Ibaraki prefecture, Japan				
Born	**Debut**	**Best known works**	**Anime Adaptation**	**Prizes**

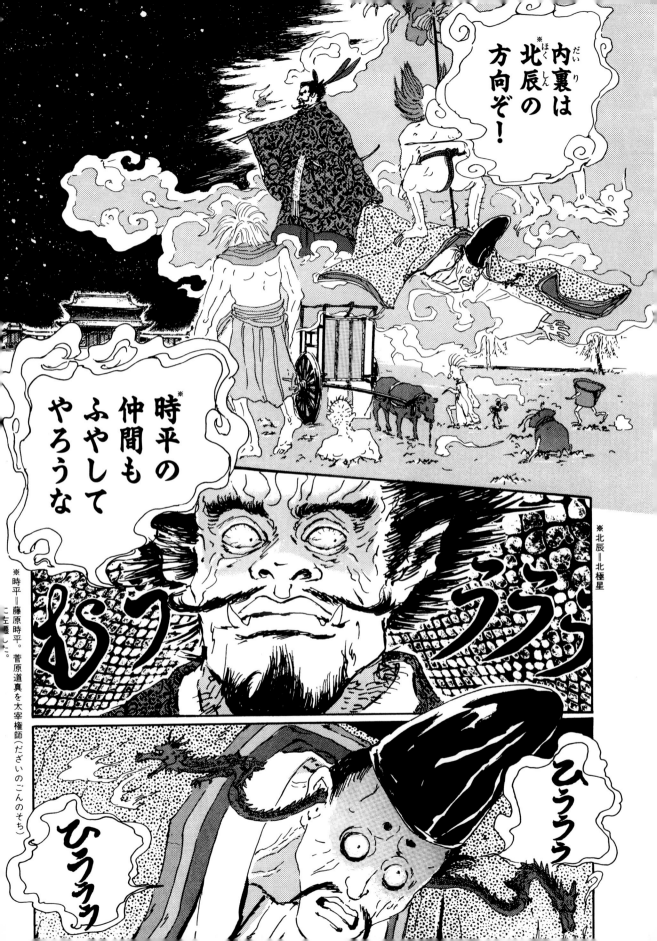

"Onmyouji" is a manga based on a novel about Abe no Seimei, who was an onmyouji (diviner) during the Heian period. Even though there is an original story that accompanies this manga, it can be viewed as an independent work of extraordinary quality. Okano creates a realistic perspective of the Heian period's city atmosphere. Her drawings of scenes where demons and other evil entities wreak pandemonium, can almost be mistaken for Japanese paintings, and the author uses her own words to describe onmyoudou (the way of mystical Taoist sorcery, based on Yin and Yang). These qualities give a freshness to her works. In particular, Okano showcases her incredible talent with her spectacularly expressive drawings and the abundant use of wit and humor. As can be seen in the examples, these incredibly detailed scenes are created by meticulously layering several layers of drawings. In addition, Okano combines philosophical thinking with comedy in "Fancy Dance", which is about the lives of fashionable youngsters living in a temple, and "Youmihenjouyawa", a Chinese comedy about the world of sennin (immortal sages living a hermit-like existence). She is one of the best modern day manga-ka to skillfully blend philosophy with comedy in her drawings.

« Onmyouji » est un manga inspiré d'un roman sur Abe no Seimei, qui était un onmyouji (devin) durant la période Heian. Bien qu'il existe une histoire originale accompagnant ce manga, il peut être considéré comme une œuvre indépendante d'une qualité extraordinaire. Okano a apporté une perspective réaliste à l'atmosphère des villes durant la période Heian. Ses dessins de scènes dans lesquelles des démons et autres entités diaboliques dévastent tout, ressemblent à s'y méprendre à des peintures japonaises, et l'auteur utilise ses propres mots pour décrire l'onmyoudou (la sorcellerie Taoïste basée sur le Yin et le Yang). Ces qualités apportent une certaine fraîcheur à ses œuvres. En particulier, Okano démontre ses talents incroyables au travers de dessins très expressifs et l'utilisation abondante d'esprit et d'humour. Comme on peut le voir dans les exemples, ses scènes incroyablement détaillées sont créées par la superposition méticuleuse de plusieurs couches de dessins. De plus, Okano combine de la pensée philosophique avec de la comédie dans « Youmiyenjouyawa », une comédie chinoise sur le monde des sennin (des sages immortels qui vivent des existences d'ermites). Elle est une des meilleurs manga-ka modernes à mêler habilement philosophie et comédie dans ses mangas.

Bei *Onmyôji* handelt es sich um die Adaption eines Romans um den Yin-Yang-Meister Seimei Abe der Heian-Zeit. Obwohl dieser Manga auf einer Vorlage basiert, ist er durchaus ein eigenständiges Kunstwerk von hoher Perfektion. Perspektivisch realistische Stadtansichten der Heian-Zeit, Pandämoniumsszenen, deren Pinselstrich an japanische Malerei erinnert, und eigene Erklärungen der Autorin zum Weg von Yin und Yang ergeben einen ganz neuen Stil, der so sonst nirgends zu sehen ist. Vor allem auch Okanos geistreicher Humor und ihre filmische Ausdruckskraft sind bemerkenswert an diesem rundum großartigen Manga. Für ihre Manuskripte fertigt sie seitenweise Zeichnungen an, die übereinandergelegt dann das fertige Bild ergeben. Diese unglaublich sorgfältige Arbeitsweise möchte man am liebsten in einem Dokumentarfilm festgehalten sehen. *Fancy Dance* beschreibt einen modernen Jugendlichen in einem Zen-Tempel, und ebenso wie in *Yômi Henshô Yawa* – in dieser Komödie ist das chinesische taoistische Paradies Ort der Handlung – verbindet sie Komik mit philosophischem Nachsinnen. Sie ist derzeit wohl die einzige Mangaka, der das gelingt.

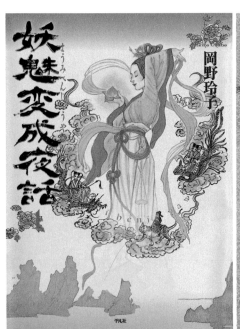

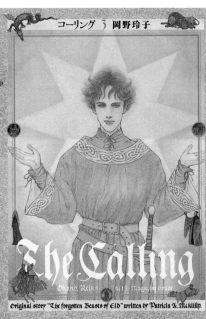

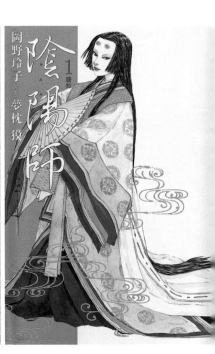

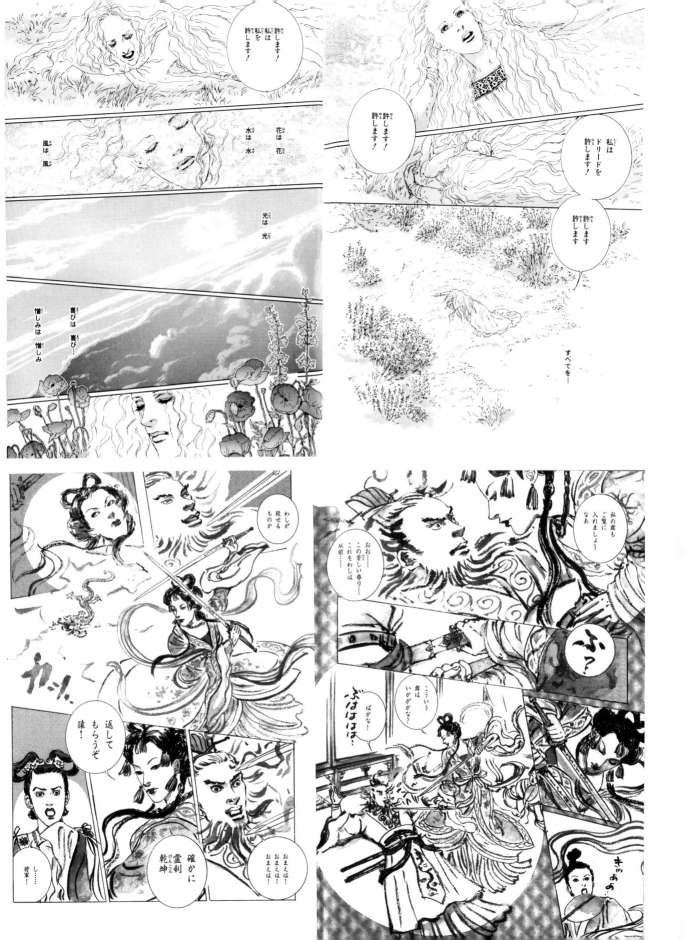

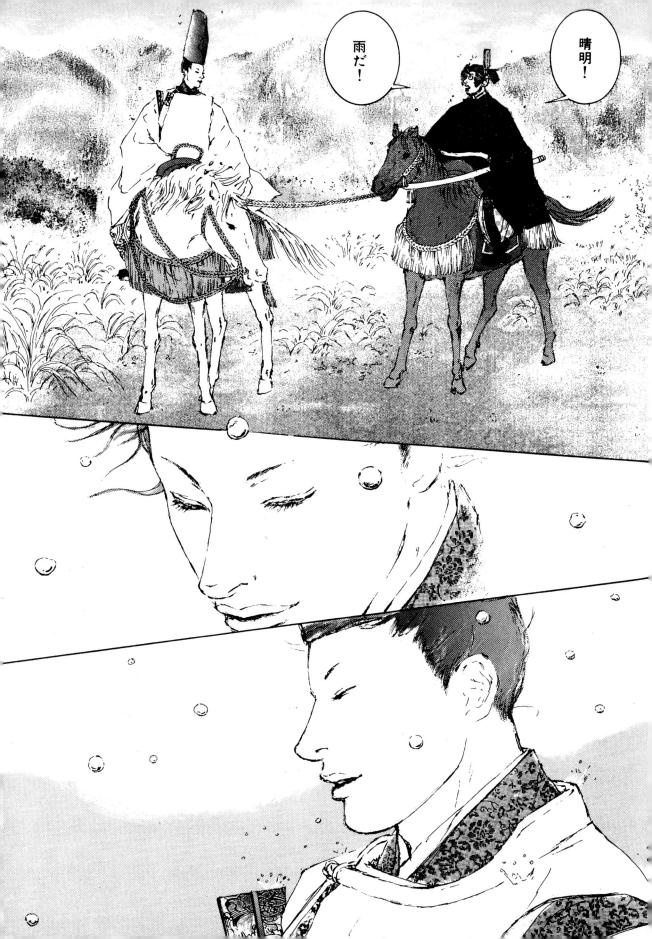

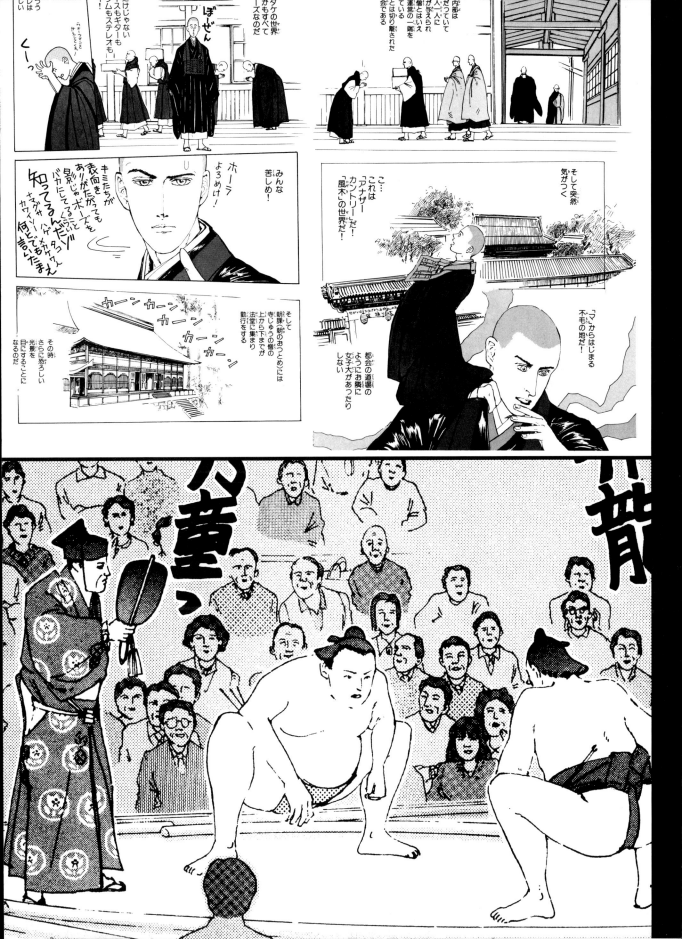

男の子の体が女性に変わってしまうというデビュー作をはじめ、女の子のように可愛い少年が同級生の男に好かれる『変』、グラマーな女子高校生が、同級生の幼児体型の子に恋をする『HEN』など、男女の肉体を描くことで伝わる物語を多く描いた最初期の絵柄は細密でリアルだったが、それを極めてシンプルな線に昇華させたり、また少し細やかに描いたりと、描線を使い分けている。近作では３Ｄモデルを組んでキャラを描き、背景も３Ｄで構成するなど作画の挑戦も続けている。物語に関しても、バーチャルリアリティー技術で闘うゲームプレーヤーの話『01』や、異世界を行き来しながら戦闘を行う『GANTS』を描いているが、これらの肉体描写も圧巻。殺されて飛び散る肉体から女性の胸の揺れまで、ショックシーンもセクシーシーンも強い臨場感をもって描かれ、画面にみなぎる緊張感に目を奪われる。漫画の魅力は動きを描くことだが、奥浩哉は一コマ一コマ、動いている肉体のベストタイミングを捉えて美しく仕上げ、物語の衝撃度を植え付けることに成功している。

HIROYA OKU 奥浩哉

1967

Born

with "Hen" published in
Young Jump magazine
in 1989.

Debut

"HEN" (Strange Love)
"01 ZERO ONE"
"GANTZ"

Best known works

"Hen"
"HEN" (Strange Love)

Anime Adaptation

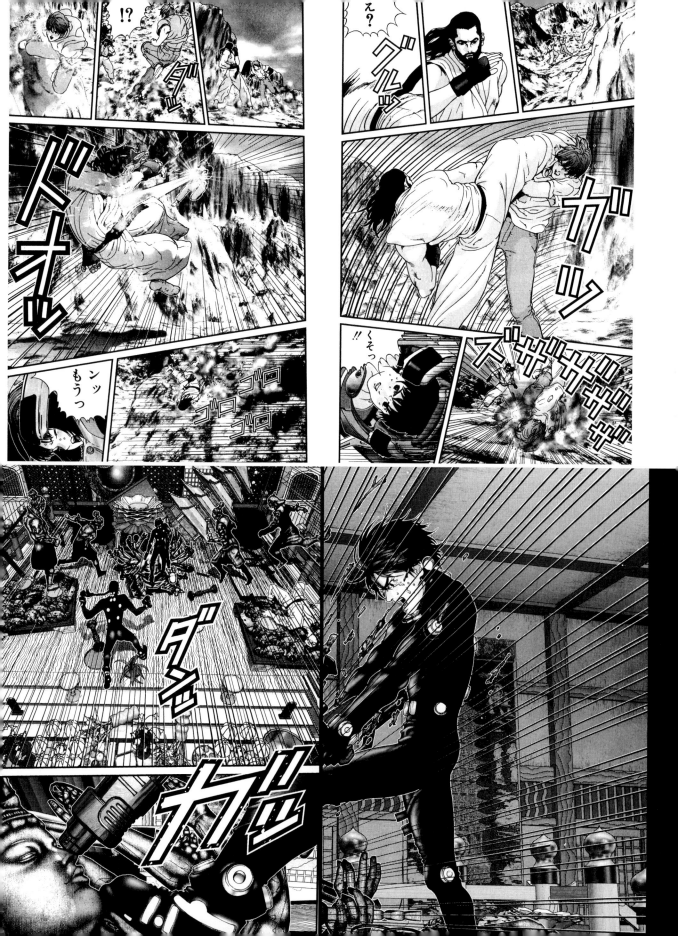

Hiroya Oku debuted with a manga portraying a young man who finds that his body is changing into a woman's body. He went on to create "Hen", which depicts a boy who falls in love with a young, feminine male classmate. Then came a story called "HEN" (Strange Love), a tale of a well-proportioned girl who falls in love with a less developed girl in her class. Oku has written many of these kinds of stories that revolve around the physical appearances of the sexes. In the beginning, his illustrations were detailed and realistic, but he later used different kinds of lines in a creative manner by mastering the more simplified lines and delicate lines. He further challenged himself with recent works by utilizing 3D models to create his character designs, and he even uses 3D designs for some of his background visuals. His drawings of the physical body are also a highlight in such creative stories as "01 ZERO ONE", which features virtual reality game players and "GANTZ", which features people who travel back and forth through different worlds as they battle aliens. From flying body parts to exotic shots of a woman's cleavage, Oku always manages to leave an indelible image on the reader's mind – haunting scenes that are sometimes sexy and sometimes shocking. Furthermore, the tension he creates in his illustrations is equally unforgettable. The fascination with manga comes from the portrayal of action and movement. But Oku relies on clever timing throughout each frame to beautifully show off the movement of his characters, and thus succeeds in creating tremendous impact to his story.

Hiroya Oku a débuté avec un manga sur un jeune homme dont le corps se transforme graduellement en celui d'une femme. Il a ensuite créé « Hen », une histoire à propos d'un garçon qui tombe amoureux d'un jeune camarade de classe efféminé. Le manga suivant, « HEN » (Amour étrange), est l'histoire d'une jeune fille bien proportionnée qui tombe amoureuse d'une autre jeune fille moins bien développée de sa classe. Oku a écrit de nombreuses histoires de ce genre, qui traitent de l'apparence physique des hommes et des femmes. A ses débuts, ses illustrations étaient détaillées et réalistes, puis il s'est essayé à différents types de lignes de manière créative pour finir par utiliser des lignes simplifiées et plus délicates. Il s'est également surpassé récemment avec l'utilisation de modèles en 3D pour créer des personnages, et il utilise même la 3D pour certains de ses décors. Ses dessins de corps humains sont également l'attrait principal d'histoires novatrices telles que « 01 ZERO ONE », qui met en scène des joueurs de jeux de réalité virtuelle, et « GANTZ » qui montre des personnages combattant des extra-terrestres dans des mondes différents. Que ce soient des bras et des jambes qui volent dans tous les sens ou des vues plongeantes de la poitrine d'une femme, Oku réussi toujours à laisser une image indélébile dans l'esprit des lecteurs – des scènes obsédantes qui sont quelques fois sexy et quelques fois choquantes. Les tensions qu'il créé dans ses illustrations sont aussi inoubliables. La fascination envers les mangas vient de l'action et des mouvements. Pourtant, Oku utilise un timing précis dans ses vignettes pour montrer les mouvements de ses personnages, et il réussit ainsi à donner un impact énorme à ses histoires.

In seinem Erstlingswerk findet sich ein Junge einem Mädchenkörper wieder, STRANGE ist die Geschichte eines Jungen, der sich in einen mädchenhaft niedlichen Mitschüler verliebt, und STRANGE LOVE beschreibt die aufkeimende Liebe einer toll aussehenden Schülerin für eine zierliche neue Mitschülerin – Hiroya Oku erzäh seine Geschichten oft über körperliche Beziehungen. Seine ersten Zeichnungen ware geprägt von genauem Realismus, den er jedo bald zu äußerst einfachen Linien verdichtete und nach Bedarf mit zarter Strichelung ergänz Neuerdings fertigt Oku Zeichnungen nach am Computer erstellten 3-D-Figuren und komponiert die entsprechenden 3-D-Hinder gründe, stellt sich also immer wieder neuen Herausforderungen. Seine Darstellung von Körperlichkeit zeigt sich am gelungensten etw in ZERO ONE, wo sich Gamer im virtuellen Raum bekämpfen oder in den Schießerein der Wanderer zwischen den Welten aus GANTZ. Ob niedergemetzelte Körper oder bebende Frauenbusen, Schockszenen ebenso wie Sex- szenen wirken absolut unmittelbar, die gesam Bildfläche ist von Spannung erfüllt. Die Faszination des Mediums Manga liegt in der Da stellung von Bewegung: Hiroya Oku ist Meister darin, in jedem einzelnen Bild bewegte Körper im spannendsten Moment einzufangen und zeichnerisch die Intensität der Story zu vermitte

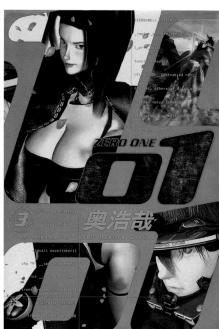

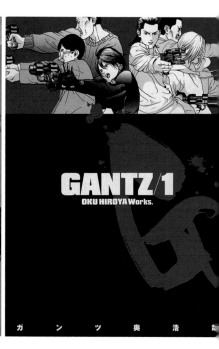

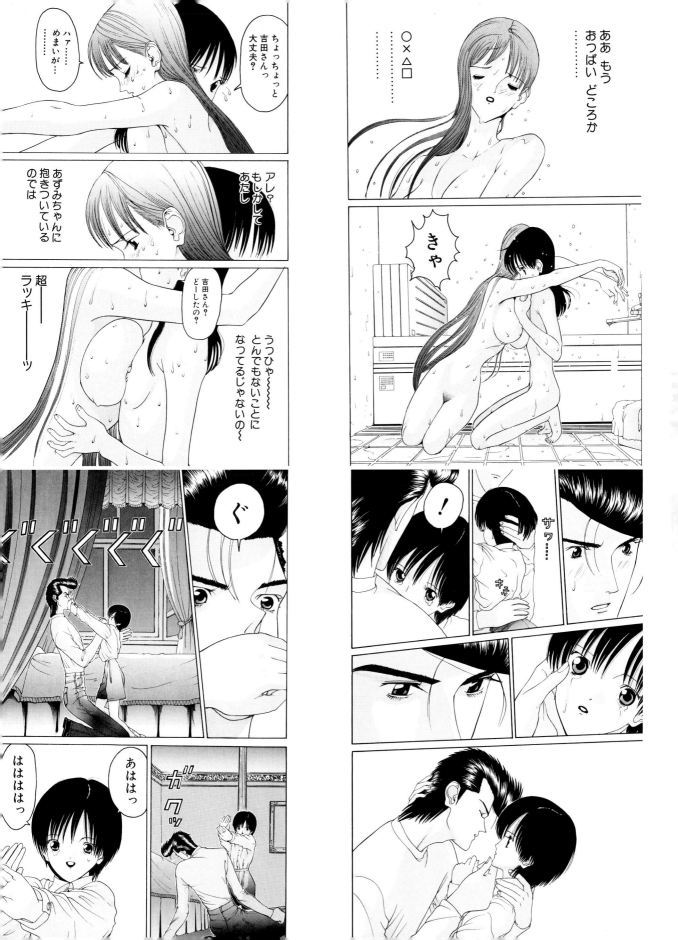

代表作『絶愛－1989－』『ＢＲＯＮＺＥ－ＺＥＴＳＵＡＩ　ｓｉｎｃｅ　1989－』（実質的には同一シリーズ）は、カリスマ的人気を誇るシンガー・南條晃司と、サッカー選手・泉拓人との、同性同士による激しくも狂おしい愛の物語。作者は1980年代後半に同人誌の世界で圧倒的な人気を得ていたアマチュアの描き手であったが、同人誌で用いていた手法をそのまま商業誌の世界に持ち込み、1990年代に10代の少女を中心に熱狂的な支持を集め、一大ムーブメントを巻き起こした。作品の特徴は、登場するキャラクターの感情の密度の濃さと感情表現の激しさである。南條晃司は「命がけ」の情熱で、泉拓人への愛情（執着という表現が近い）を表明し、行動する。そこでは「どれだけ強く人を愛することが出来るか」が徹底して追求していく。同性同士であるという設定が、その愛の純粋性の証明として機能している。作者は現在も同シリーズを継続中である。

MINAMI OZAKI 尾崎南

Born	Debut	Best known works	Anime Adaptation
1968	While active in writing doujinshi, debuted with "Chuusei no Akashi" (Proof of Loyalty) in special issue of *Pafu* magazine in 1988	"3DAYS" "Zetsuai-1989" (Desperate Love-1989) "Bronze-Zetsuai Since 1989"	"Zetsuai-1989" (Desperate Love-1989)

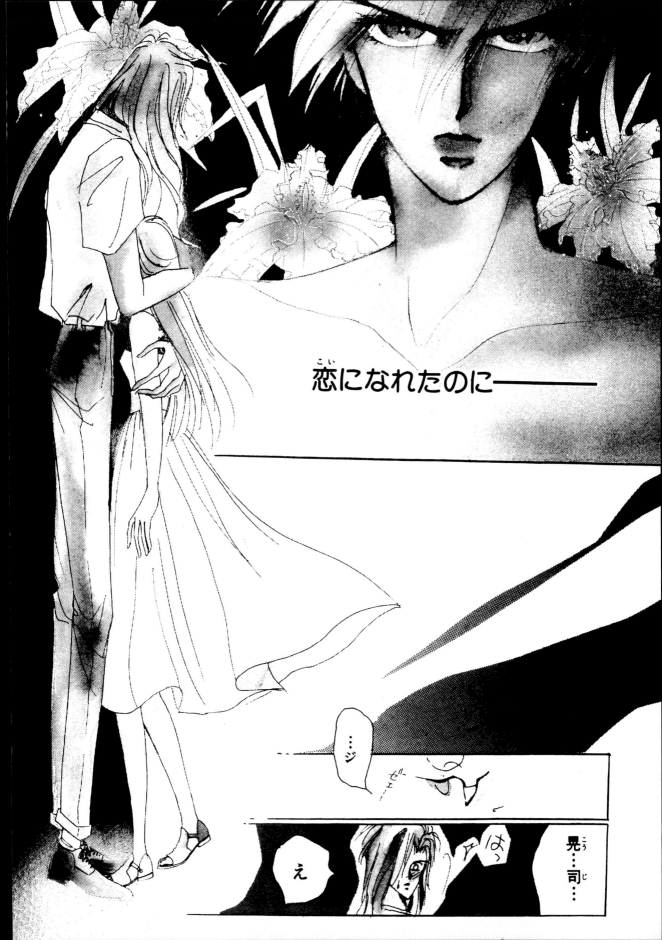

恋になれたのに――――

…ジ

ゼェ…

はっ

ア

え

晃…司…

Minami Ozaki's most popular manga consists of two related series entitled "Zetsuai-1989" (Desperate Love - 1989) and "Bronze-Zetsuai Since 1989". This is an intense love story that portrays the homosexual relationship between a popular charismatic singer, Koji Nanjo, and a soccer player, Takuto Izumi. During the late 1980s, Ozaki was extremely popular as an amateur artist writing doujinshi (fan manga), when she brought the same techniques she was using with doujinshi into the commercial manga world. By the 1990's, she gained a strong, enthusiastic following consisting mainly of women in their teens, and caused a huge sensation. What particularly appealed to her fans was the emotional depth and passionate expressions she gave to her characters. Koji Nanjo acts by expressing his strong love and attachment for Takuto Izumi as if his life depended on it. The author thoroughly explores the question of "How strongly can one person love another?" This premise of a love between same sex characters is also proof of its purity. The author is currently continuing work on this series.

Le manga le plus populaire de Minami Ozaki est composé de deux séries intitulées « Zetsuai-1989 » (Amour désespéré - 1989) et « Bronze-Zetsuai Since 1989 ». Il s'agit d'une intense histoire d'amour qui décrit la relation homosexuelle entre le chanteur renommé et charismatique Koji Nanjo et le footballeur Takuto Izumi. Pendant la fin des années 1980, Ozaki était une dessinatrice amateur extrêmement populaire qui écrivait des doujinshi (mangas écrits par des fans). Elle décida alors de transférer ses techniques de dessin dans le monde des mangas commercialisés. Dans les années 1990, elle a conquis un public enthousiaste composé principalement d'adolescentes et a fait beaucoup sensation. Ses fans étaient particulièrement attirés par la profondeur des émotions et les expressions passionnées qu'elle donnait à ses personnages. Koji Nanjo exprime son amour et son attachement pour Takuto Izumi comme si sa vie en dépendait. L'auteur a minutieusement développé la question de savoir « jusqu'à quel point une personne peut en aimer une autre ». Les prémisses d'un amour entre des personnes de même sexe sont également une preuve de sa pureté. L'auteur continue de travailler sur cette série.

ZETSUAI – 1989 und *BRONZE ZETSUAI SINCE 1989* (streng genommen handelt es sich dabei um di gleiche Serie) ist die Geschichte einer wilden, leidenschaftlichen Liebe zwischen dem charismatischen Rockstar Kôji Nanjô und dem Fußballspieler Takuto Izumi. Die Autorin begann al Amateur-Mangazeichnerin und als solche war sie Ende der 1980er Jahre in der *dôjinshi*-Szer überaus populär. Auch nachdem Mangas zu ihrem Beruf wurden, behielt Ozaki ihren Zeichenstil unverändert bei und fand in den 1990er Jahren vor allem in der Altersgruppe de zehn- bis zwanzigjährigen Mädchen fanatische Anhängerinnen, die eine richtiggehende Ozaki-Welle auslösten. Charakteristisch für ihre Werk sind die außerordentlich verdichtete Gefühlswe ihrer Protagonisten und deren ungestüme Emo tionalität. Kôji Nanjô ist Takuto Izumi „auf Lebe und Tod" verfallen („Klammern" ist vielleicht de passendere Ausdruck) und handelt entsprechend. Der Frage, wie sehr man einen Menschen überhaupt lieben kann, geht Ozaki bis ins Letzte nach. Dass dies am Beispiel eine gleichgeschlechtlichen Paares geschieht, dien als Zeichen der Reinheit dieser Liebe. Die Seri ist noch nicht abgeschlossen.

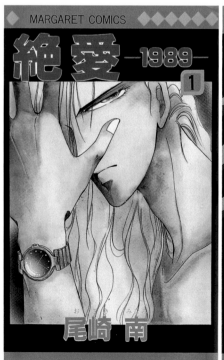

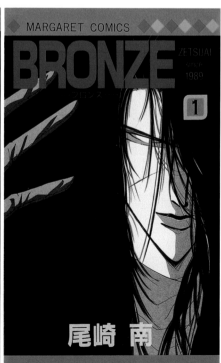

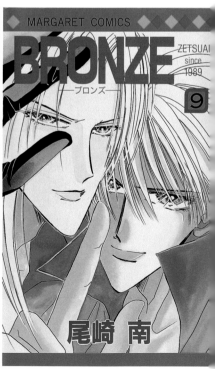

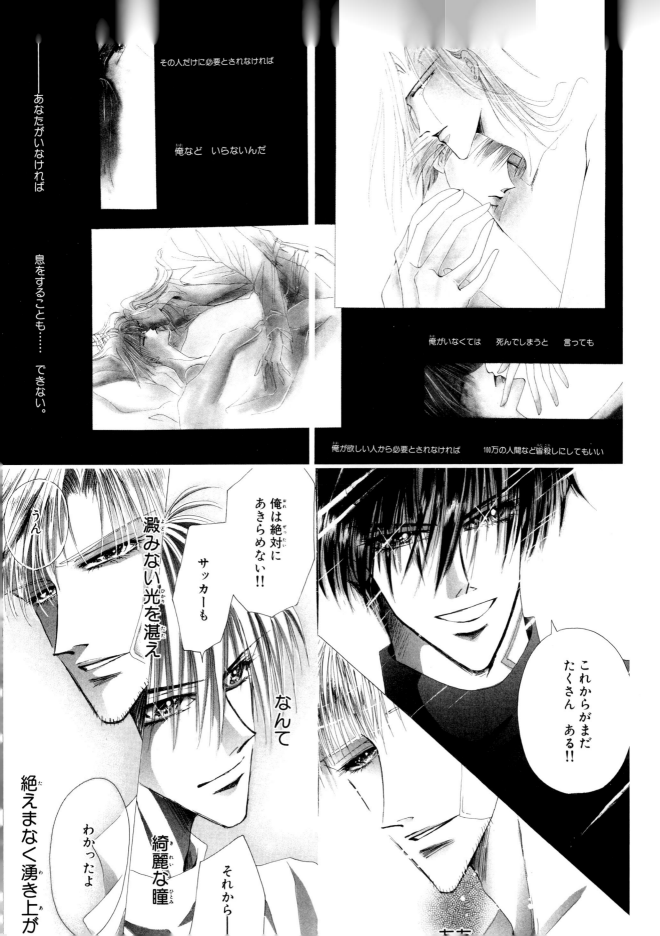

——あなたがいなければ

その人だけに必要とされなければ

俺など　いらないんだ

息をすることも……　できない。

俺がいなくては　死んでしまうと　言っても

俺が欲しい人から必要とされなければ　100万の人間など皆殺しにしてもいい

俺は絶対に
あきらめない!!

サッカーも

澱みない光を湛え

なんて

綺麗な瞳

わかったよ

それから——

絶えまなく湧き上が

これからがまだ
たくさん　ある!!

うん

人気、実力ともに、現在の少年漫画界を象徴する存在といえよう。代表作『ONE PIECE』は記録的な発行部数を誇っており、コミックス26巻の初版発行部数は「260万部」という、とてつもない数字である（コミックス初版部数最高記録である）。21世紀に突入しても、最も売れている作品の座をキープし続けている。人気の秘密は、「少年漫画」としての圧倒的な質の高さにあるだろう。大海原を冒険する海賊の少年の活躍を描いた、どちらかといえば古典的な設定のストーリーだが、その内実は素晴らしく豊かで広い。「わくわくどきどき」させてくれる要素に満ち満ちているのだ。スリルがあり、意外性があり、感動がある。友情と情熱と冒険心がたっぷり詰め込まれている。少年たちにとって「宝物」のような作品であろうし、大人にとっても忘れていた何かを思い出させてくれる、やはり「宝物」になれる作品なのだ。TVアニメも大ヒット放映中。

EIICHIRO ODA

尾田栄一郎

with "WANTED", which was published in *Weekly Shonen Jump* in 1992 and subsequently won the Tezuka Award. Began serialization of "ONE PIECE", in *Weekly Shonen Jump* in 1997

1975		"WANTED" "ONE PIECE"	"ONE PIECE"
Born	**Debut**	**Best known works**	**Anime Adaptation**

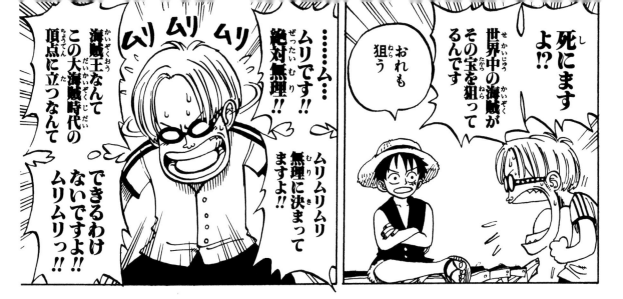

死にますよ!?

おれも狙う

世界中の海賊がその宝を狙ってるんです

……ム…ムリです!!絶対無理!!

ムリムリムリムリ無理に決まってますよ!!

海賊王なんてこの大海賊時代の頂点に立つなんて

できるわけないですよ!!ムリムリっ!!

ムリムリムリ

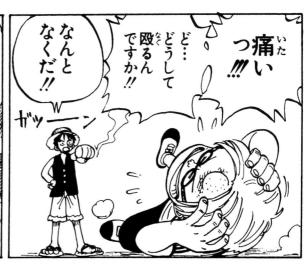

痛いっ!!!

ガツーン

ど…どうして殴るんですか!!

なんとなくだ!!

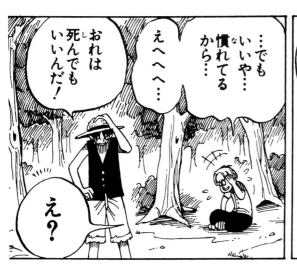

おれは死んでもいいんだ!

でもいい…いや…慣れてるから…

えへへへ…

え?

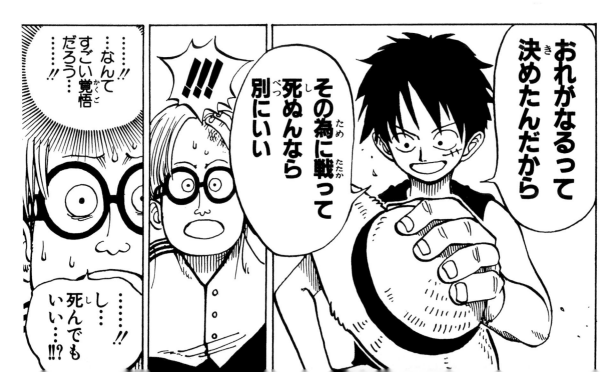

おれがなるって決めたんだから

その為に戦って死ぬんなら別にいい

!!!

……!!なんてすごい覚悟だろう…!!

……!!し…死んでもいい…!!?

With his popularity and great talent, Eiichirou Oda is a living symbol of the shounen manga world. His runaway hit, "ONE PIECE", broke all previous publication records. 2,600,000 first edition copies of the 26th volume were printed (the highest number for a first edition comic). Even now in the 21st Century, the series has held its place as the best selling manga ever. The secret of its popularity is the overwhelmingly high quality it maintains as a shounen manga. The story is about a young pirate who roams the open seas in search of adventure. It seems like a classic plot, but it is rich in detail and imagination. The manga has elements that cleverly step up the tension and thus the reader's excitement level, combining thrill, the unexpected, and emotional impact. Oda skillfully adds the elements of friendship, passion, and adventure. This is a treasured series for boys, and also a special treasure for adults, as it brings back nostalgic feelings. The series was recently turned into a hit animated series.

Avec sa popularité et son talent, Eiichirou Oda est le symbole vivant du monde des mangas shounen. Son œuvre « ONE PIECE », a dépassé tous précédents records de publication. 2 600 000 exemplaires de la première édition (le chiffre le plus important pour une première édition) du 26ème tome ont été imprimés. Encore aujourd'hui au 21ème siècle, sa série conserve sa place de best-seller de tous les temps. Le secret de sa popularité réside dans la qualité incroyable de ses mangas shounen. Il s'agit de l'histoire d'un jeune pirate qui parcoure les océans à la recherche d'aventures. Cela ressemble à un scénario classique, mais il est riche en détails et en imagination. Ce manga contient des éléments qui augmentent finement les tensions, influant ainsi sur le niveau d'excitation des lecteurs, et combine des sensations fortes, de l'imprévu et un impact émotionnel. Oda ajoute avec talent des éléments d'amitié, de passion et d'aventure. C'est une série précieuse pour les enfants et également pour les adultes car elle leur apporte un peu de nostalgie. Elle a récemment donné lieu à une série animée.

Der Vertreter der zeitgenössischen *shônen*-Manga Welt schlechthin, sowohl was Popularität als auch was Können betrifft. Sein bekanntester Manga *ONE PIECE* erreicht absolute Höchstauflagen: Der 26. Sammelband hatte eine nahezu unglaubliche Erstauflage von 2.600.000 Stück und hält somit alle Rekorde. Auch im 21. Jahrhundert ist es diesem Manga gelungen, seinen Platz als meistverkauftes Comicbuch zu behaupten. Das Erfolgsgeheimnis liegt wohl in der überragenden Qualität als *shônen*-Manga. Die Grundidee eines Piratenjungen, der auf der Weltmeeren Abenteuer erlebt, ist zwar eher konventionell, aber dahinter verbirgt sich eine Welt voller wunderbarer Details und die vielen verschiedenen Emotionen wie Spannung, Stauner Rührung, Freundschaft, Leidenschaft und Abenteuerlust ziehen den Leser in ihren Bann. Für Jungs ist dieser Manga ein echter Piratenschatz und auch Erwachsene fühlen sich in längst vergessen geglaubte Zeiten zurückversetzt. Die Anime-Serie läuft derzeit mit ebenso großem Erfolg im Fernsehen.

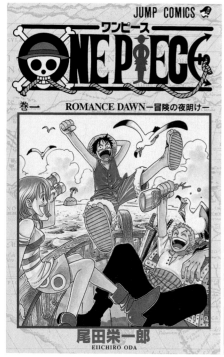

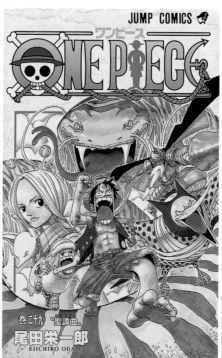

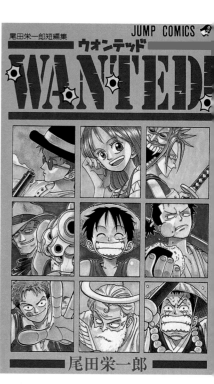

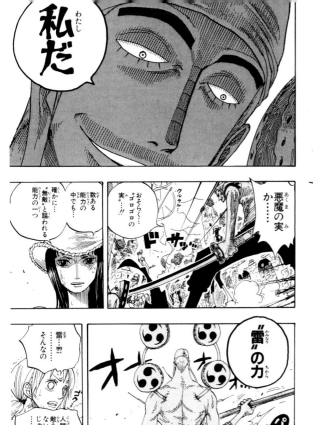
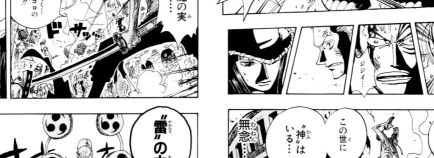
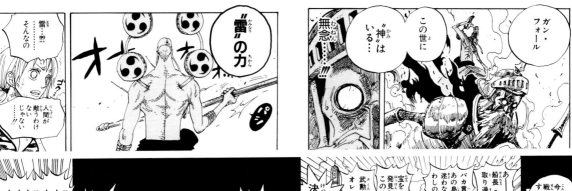
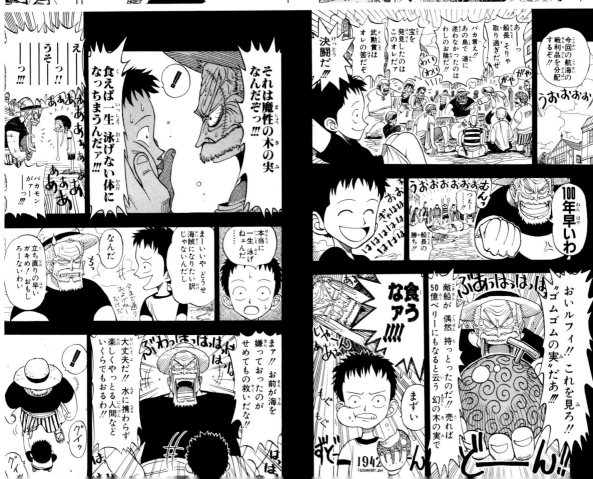

高校生の時に「週刊少年ジャンプ」で賞を取り、同誌でいくつもの連載を重ねる。近作『ヒカルの碁』では日本に古来より伝わる「囲碁」というゲームで闘う少年達を描き、小学生に囲碁ブームがおきるほどの話題を呼んだ。同作は漫画賞の受賞のみならず、囲碁界からも貢献者としていくつかの賞を受けている。同作以外にも日本的モチーフの作品があり、日本の国技である相撲を題材にした『力人伝説』や、日本古典芸能の人形浄瑠璃が登場する『人形草紙 あやつり左近』を描いた。この『人形草紙 あやつり左近』は、人形浄瑠璃の世界をただ描いたのではなく、人形使いが遭遇する怪事件、猟奇事件を解決するという異色のミステリー作品である。また、小畑健は緻密で繊細な絵のクオリティに定評があり、作画担当として、シナリオは原作者に任せるという仕事が多く、デビュー作の『CYBORGじいちゃんG』以降は常にコンビで活動。カラーイラストも抜群の魅力を持ち、絵描きとしての評価も非常に高い。

TAKESHI OBATA 小畑健

Born	Debut	Best known works	Anime Adaptation	Prizes
1969	with "Cyborg Jiichan G" (Cyborg Grandpa G), which was published in *Weekly Shonen Jump* in 1986.	"Arabian Majin Boukentan Lamp Lamp" "Ningyou Soushi Ayatsuri Sakon" "Hikaru no Go" (Hikaru's Go)	"Ningyou Soushi Ayatsuri Sakon" "Hikaru no Go" (Hikaru's Go)	• 45th Shogakukan Manga Award for the Shounen Category (2000) • 7th Tezuka Osamu Cultura Prize New Life Award (2003)

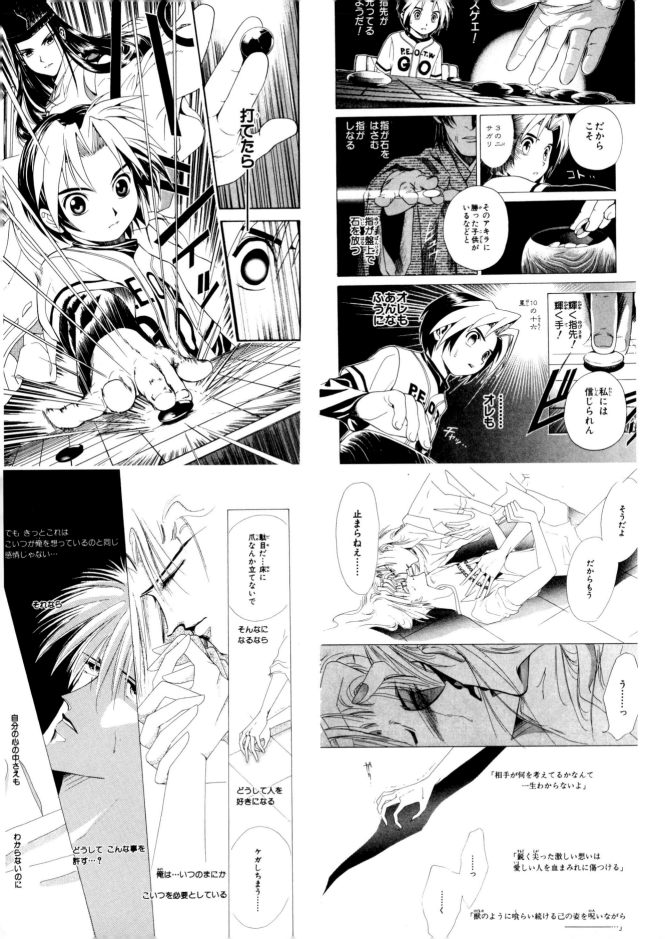

While still a high school student, Takeshi Obata won an award sponsored by the popular manga magazine *Weekly Shonen Jump*. He then went on to create several manga series for the same magazine. His most recent work, "Hikaru no Go", tells the story of a boy who takes up the challenge of the ancient Japanese game of "go". This popular manga started the "go mania" among elementary school students. Apart from winning manga awards for this series, Obata has also received a number of awards from the go world for his contributions. Besides his go series, he created other series with a distinctly Japanese flavor, such as a story based upon the Japanese national sport of sumo wrestling in "Rikijin Densetsu", and a story set in the world of Japanese classical puppetry in "Ningyou Soushi Ayatsuri Sakon". The latter not only depicts the world of ancient Japanese puppetry, it is also a unique mystery story in which the puppeteer must solve the numerous crimes and mysteries he encounters. In addition, Obata has a reputation for creating delicate, high quality images. As an artist, he frequently leaves the story up to a scriptwriter. Indeed, following his debut of "Cyborg Jiichan G", he has always worked together with a gensaku-sha. His color illustrations also have considerable appeal and his reputation as a painter is high.

Pendant ses études au lycée, Takeshi Obata a gagné un prix sponsorisé par le magazine Weekly Shonen Jump. Il a ensuite créé plusieurs mangas pour ce magazine. Son œuvre la plus récente, « Hikaru no Go » (Le Go d'Hikaru), raconte l'histoire d'un jeune garçon qui relève le défi de l'ancien jeu de Go japonais. Ce manga populaire a débuté la passion pour ce jeu auprès des écoliers. En plus des prix décernés par les associations de bandes dessinées pour cette série, Obata a également reçu un certain nombre de prix de la part des associations de jeu de Go pour sa contribution. En dehors de cette série, il a créé d'autres séries à la saveur typiquement japonaise, telle que « Rikijin Densetsu », une histoire basée sur le sumo, le sport national de lutte japonaise, et « Ningyou Soushi Ayatsuri Sakon », une histoire se déroulant dans le monde des marionnettes classiques japonaises. Cette dernière ne dépeint pas seulement ce monde, mais elle est également une histoire policière dans laquelle un marionnettiste doit résoudre les nombreux crimes et affaires mystérieuses auxquelles il se heurte. Obata à la réputation de créer des images délicates de grande qualité. En tant qu'auteur, il laisse souvent le soin à un scénariste d'écrire l'histoire. Depuis ses débuts avec « Cyborg Jiichan G », il a toujours procédé ainsi avec un gensaku-sha. Ses illustrations en couleur ont un attrait considérable et il a une grande réputation en tant que peintre.

Schon während seiner Schulzeit gewann Tak[e] Obata einen Preis beim *Shûkan Shônen Jum[p]* und veröffentlichte im gleichen Magazin bis heute zahlreiche weitere Serien. In *Hikaru n[o] Go* zeichnet er Kinder, die in Japans althergebrachtem Brettspiel Go gegeneinander antre[ten] und war damit so erfolgreich, dass unter Gru[nd]schülern ein richtiggehendes Go-Fieber zu grassieren begann. Nicht nur einen Manga-P[reis] gewann Obata mit diesem Werk, sondern er wurde mehrfach von Go-Vereinigungen f[ür] seine Verdienste um das Go-Spiel ausgezeic[h]net. Auch in seinen anderen Mangas spr[icht] er häufig typisch japanischer Motive an: in *Rikijin Densetsu* beispielsweise den National[-] sport Sumô und in *Ningyô-Zôshi Ayatsuri-Sa[kon]* das traditionelle, japanische Puppentheater. Letzterem wird nicht einfach nur die Welt de[s] Puppentheaters geschildert, sondern es han[delt] sich um eine Krimigeschichte, in der den Pupp[en]spielern Unheimliches widerfährt und bizarre Vorfälle gelöst werden müssen. Die Qualität seiner exakten, feinfühligen Zeichnungen ist allgemein anerkannt; Dialog und Story überl[ässt] er bereits seit seinem Erstling *Cyborg Jiichan G* meist einem Partner. Auch seine Fa[rb]illustrationen sind hervorragend und er genie[ßt] einen ausgezeichneten Ruf als Maler.

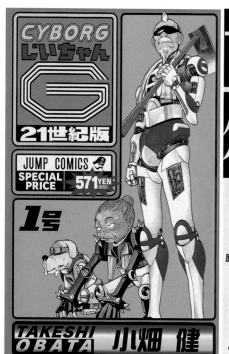

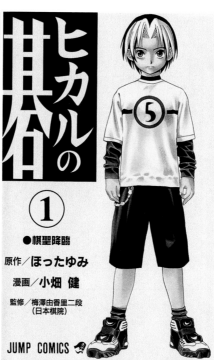

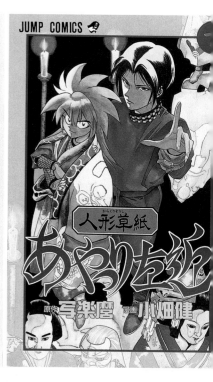

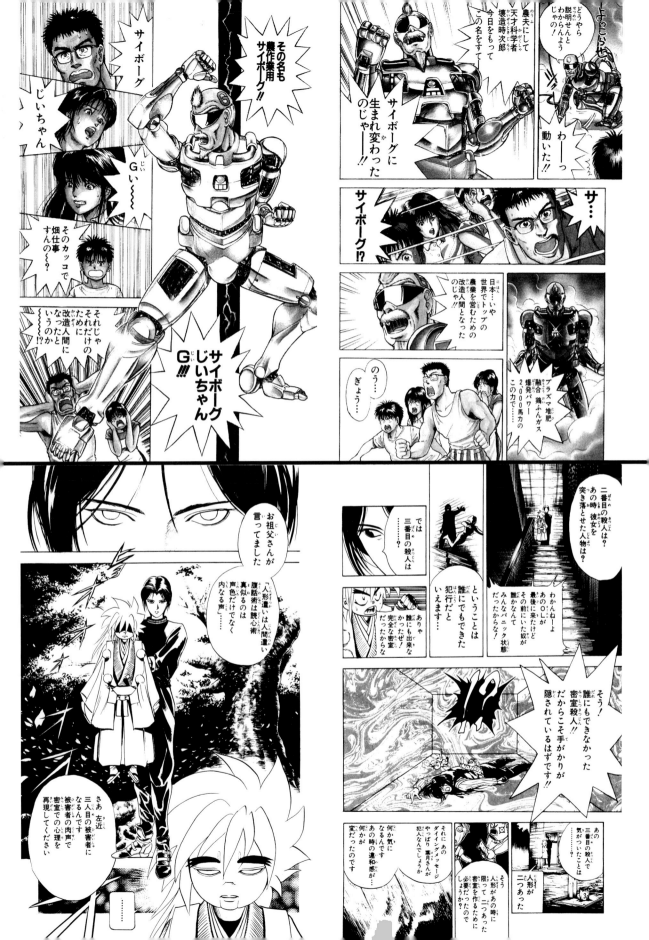

幼年少女漫画誌「りぼん」に連載された『こどものおもちゃ』は、ギャグ満載でありながらも、アダルトチルドレンや学級崩壊といった現代的なテーマを扱った意欲的な漫画。劇団に所属する元気で明るい主人公・倉田紗南を中心とした物語は、彼女を取り巻く人々の想いとバックボーンを丹念に描いて人気を得、アニメ化もされてヒットとなった。掲載紙の対象年齢を超えて幅広い年代に支持されたこの作品が、これだけ重いテーマを幼年誌に描きながら人気を得た理由には、彼女の描く絵が華やかであることが大きい。持ち前の細い線で描かれる可愛らしいキャラクターだけでなく、コマの背景に入れるニュアンス・髪の一本一本の影にまで必要なトーン効果が入れられているところなどがその特徴となっている。少女漫画らしいキラキラした画面の構成を最大限にまで引き上げ、スムーズに読めるような工夫がなされている。最近は女性誌「コーラス」での作品発表もしているが、同じように社会的なテーマと人間関係を掘り下げた物語である。

MIHO OBANA

小花美穂

Born	Debut	Best known works	Anime Adaptation	Prizes
1970	with "Mado no Mukou" (The Other Side of the Window) published in a special fall edition of *Ribbon* in 1990.	"Kodomo no Omocha" (Kodocha: Sana's Stage) "Andante" "Partner"	"Kodomo no Omocha" (Kodocha: Sana's Stage)	• 22nd Kodansha Manga Award (1998)

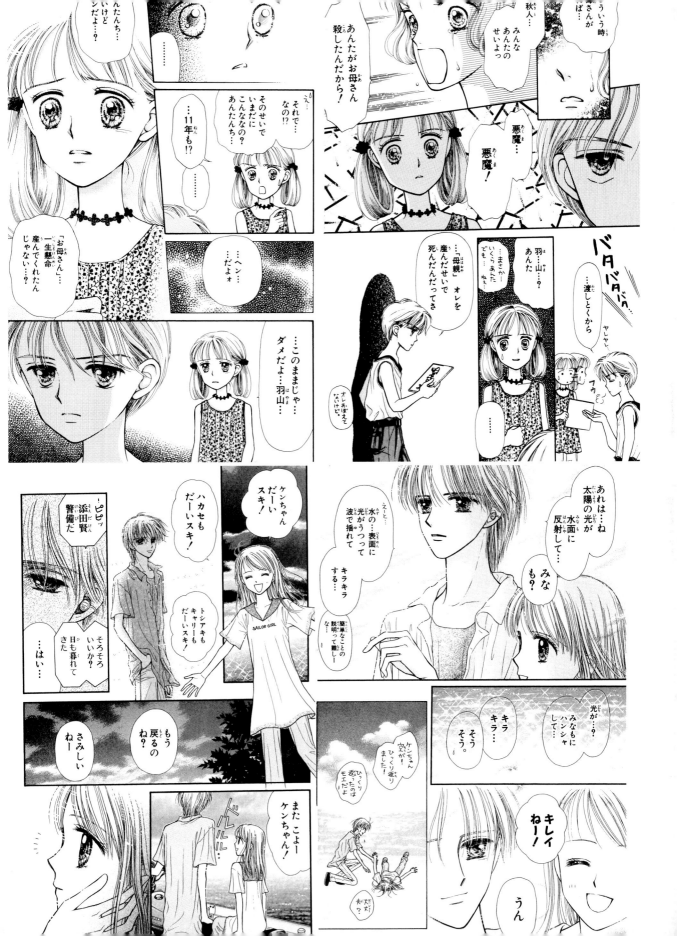

Miho Obana's work, "Kodomo no Omocha" (Kodocha: Sana's Stage) was first serialized in the popular young girl's manga magazine *Ribbon*, before becoming a hit animated series. The series is full of humor, but her ambitious manga also incorporates such modern themes as inadequate parenting and the breakdown of the educational system. The energetic main character of the story, Sana Kurata, is an actress with a theatrical group. The diligently detailed lives and feelings of all of the characters that surround her are one reason for this manga's popularity. "Kodomo no Omocha" managed to go beyond the magazine's target audience, to grab the attention of a far wider range of fans. The reason for its extensive popularity, despite dealing with some serious themes in a young girl's magazine, is Obana's gorgeous drawings. She applies effective tones not only to the cute and adorable characters that are drawn with her characteristically fine lines, but also to the nuances of the background visuals, and even to the shadows created by each strand of hair. This meticulous attention in her work has become her trademark. She draws the kind of sparkling scenes that are characteristic of shoujo manga, while creating something that can be read smoothly. She recently announced a new series in the women's magazine *Chorus*, and this story will likewise incorporate the themes of society and human relations.

L'oeuvre « Komodo no Omacha » (Kodocha : la scène de Sana) de Miho Obana est apparue dans le magazine populaire pour jeunes filles Ribbon, avant de devenir une série animée. La série est remplie de gags, mais ce manga ambitieux intègre également des thèmes modernes tels que l'éducation insuffisante des enfants et la dégradation du système éducatif. Le personnage principal énergique, Sana Kurata, est une actrice dans une troupe de théâtre. La vie et les émotions de tous les personnages qui l'entourent sont détaillées avec zèle. C'est une des raisons de la popularité de ce manga. « Kodomo no Omocha » va au-delà de l'audience ciblée par le magazine et attire l'attention d'un plus large public. Les raisons de son importante popularité, malgré l'utilisation de thèmes sérieux dans un magazine pour jeunes filles, résident dans les superbes dessins d'Obana. Elle utilise des tonalités efficaces non seulement sur les personnages adorables qui sont dessinés à l'aide de lignes fines caractéristiques, mais également des nuances pour les décors et même des ombres pour chaque mèche de cheveux. Cette attention méticuleuse est devenue sa griffe. Elle dessine des scènes pétillantes qui sont caractéristiques des mangas shoujo, mais qui peuvent être lues en douceur. Elle a récemment annoncé une nouvelle série dans le magazine féminin Chorus, et cette histoire intègrera probablement des thèmes sur la société et les relations humaines.

Ihr Manga KODOMO NO OMOCHA, der in *Ribbon* einem Mangamagazin für kleine Mädchen, veröffentlicht wurde, ist zwar sehr lustig geschrieben, greift aber bewusst Gegenwarts themen auf, wie beispielsweise gefühlsarme Kinder oder mangelnde Disziplin im Klassen zimmer. Sana Kurata, ein unbeschwertes, fröhliches Mädchen und Star im Kinderfern sehen, steht im Mittelpunkt der Geschichte, i der auch ihr Umfeld sowie die Gefühle und Gedanken der anderen Protagonisten detailli vorgestellt werden. Der Manga wurde zu eine großen Publikumserfolg und als Anime verfilm Dass KODOMO NO OMOCHA mit seinen nicht imm leicht verdaulichen Themen auch über die Zie gruppe des Magazins hinaus so populär ist, liegt zu einem großen Teil an Obanas prächtig Zeichnungen. Typisch sind nicht nur die fein gezeichneten niedlichen Charaktere, sondern auch die Rasterfolien-Effekte, die sie für nuancenreiche Hintergründe und bei Bedarf sogar für den Schatten jedes einzelnen Härche verwendet. Die funkelnden Bilder, wie sie typi für Kleinmädchen-Mangas sind, hat sie bis an die Grenze des Möglichen perfektioniert und dazu eine sehr flüssig zu lesende Geschichte geschrieben. Mittlerweile veröffentlicht Miho Obana auch Arbeiten in der Frauenmangazei schrift *Chorus* und geht darin ebenfalls gesell schaftlich relevanten Themen und zwischen menschlichen Beziehungen auf den Grund.

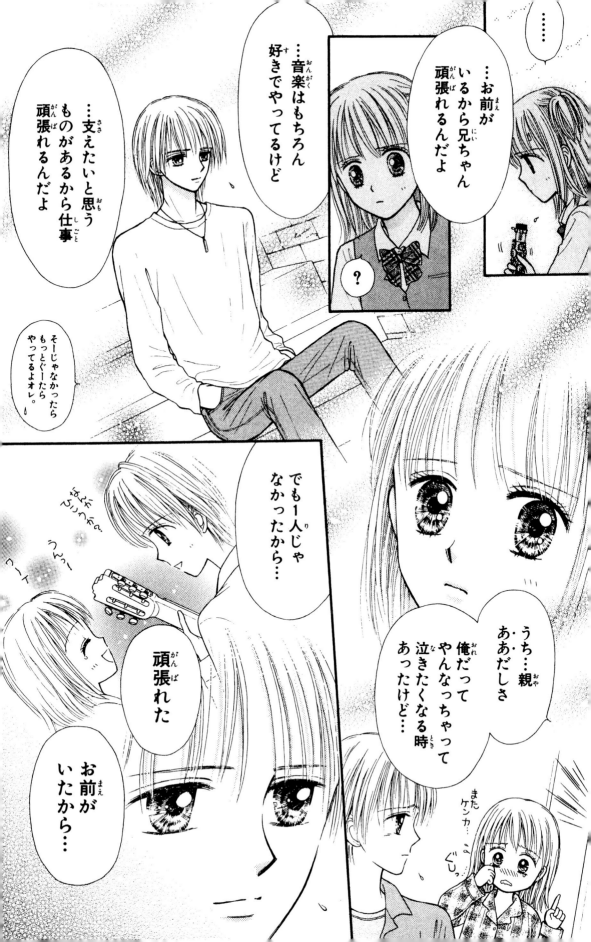

アイドルのような可愛い少女を描かせたら当代一の作家。基本はさえない少年が美少女に好かれるラブコメディ的な要素が強いが、その中で少年の成長・友情をしっかり描いている作品が多い。そして、桂の特徴は何といってもその少女たちの描写。愛らしい顔もさることながら、肉感的な胸やお尻といった女性の柔らかなボディラインを緻密で艶やかな線で描き出す点には大きな定評があり、人気の理由の一つ。80年代中盤から「週刊少年ジャンプ」の看板作家として活躍し、『ウイングマン』『電影少女』『D・N・A2』など、描いた作品はすべてヒットし、軒並みアニメ化もされている。また、大の「バットマン」好きとしても有名で、現在は「ヤングジャンプ」誌にて変身ヒーローものの『ZETMAN』を連載中。こちらはラブコメとは全く違った作風で、正義と悪についての物語である。画力の高さ、物語の構成能力、エンターテイメント性、いずれをとってもトップクラスの作家。

MASAKAZU KATSURA 桂正和

Born	Debut	Best known works	Anime Adaptation
1962	with "Tenkousei wa Hensousei!" (Transfer Student, Transform!), which was published in Weekly Shonen Jump in 1981.	"Wingman" "D.N.A. 2" "Denei Shoujo" (Video Girl)	"Wingman" "D.N.A. 2" "Denei Shoujo" (Video Girl)

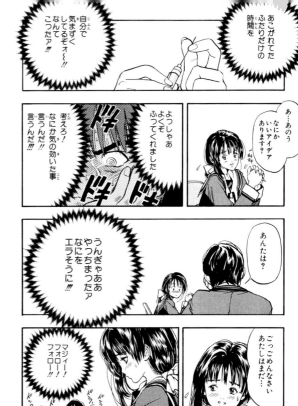

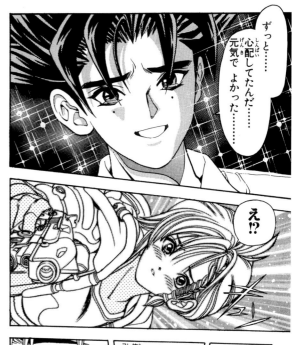

This leading modern artist draws girls who are as charming as idols. His works are usually love comedies, where an unpopular boy finds himself loved by a beautiful young girl, and in which the boy's growth and friendship are firmly portrayed. The main thing that Katsura is known for is definitely his drawings of these young girls. In addition to creating lovely faces, he draws the sensual and soft curves of a woman's body with delicate and bewitching lines. This is something he has received great praise for, and it is one of the reasons for his popularity. Since the middle of the 1980's, his manga have been the leading attraction for *Weekly Shonen Jump* magazine. All of his series, including "Wingman", "Denei Shoujo", and "DNA2" became wildly popular, and spawned animated television shows. He is known for being a huge Batman fan, and his current series "ZETMAN" in *Young Jump* magazine features a disguise-wearing hero. This series is not a love comedy, and it deals with the themes of justice and evil. Whether it is his superb drawing ability, story construction, or the entertainment value of his stories, Katsura is a top class artist.

Cet auteur moderne dessine des filles qui sont aussi ravissantes que des idoles. Ses œuvres sont habituellement des comédies amoureuses, dans lesquelles un garçon impopulaire est aimé d'une jolie jeune fille, et où le développement et l'amitié du garçon sont solidement décrites. Katsura est célèbre pour les dessins de ces jeunes filles. En plus de créer des jolis visages, il dessine des courbes douces et sensuelles pour le corps des femmes à l'aide de lignes délicates et ensorcelantes. Il a reçu de nombreux éloges pour cela et c'est une des raisons de sa popularité. Depuis le milieu des années 1980, ses mangas ont été l'attraction majeure du magazine Weekly Shonen Jump. Toutes ses séries, dont notamment « Wingman », « Denei Shoujo » et « D.N.A. 2 » sont devenues extrêmement populaires, et ont donné lieu à des séries animées pour la télévision. Fan de Batman, sa série actuelle « ZETMAN » publiée dans le magazine Young Jump, présente un héro déguisé. Cette série n'est pas une comédie amoureuse, mais porte sur les thèmes de la justice et du mal. Que ce soit pour ses superbes capacités de dessinateur, ses scénarii ou l'aspect divertissant de ses histoires, Katsura est un des meilleurs auteurs de mangas.

Wenn es darum geht, Mädchen zu zeichnen, die so süß wie Popstars sind, kann ihm derzeit niemand das Wasser reichen. Das Bild des unscheinbaren Jungen, für den sich plötzlich eine Traumfrau interessiert, ist typisch für seine Mangas; aber auch in solchen leichten Komödien ist ihm die Entwicklung des Protagonisten und das Thema Freundschaft wichtig. Katsuras Erkennungszeichen sind letztlich aber doch die Mädchen. Niedliche Gesichter gehören auch dazu, aber vor allem die Art, wie Katsura mit präzisem und zugleich sinnlichem Strich weibliche Rundungen zu Papier bringt, trug ihm allgemeine Anerkennung und Popularität ein. Mangas wie *WINGMAN*, *VIDEO GIRL* und *DNA 2*, die er seit Mitte der 1980er Jahre für das *Shûkan Shônen Jump*-Magazin zeichnete, waren äußerst erfolgreich und wurden ausnahmslos als Anime verfilmt. Als bekennender Batman-Fan zeichnet Katsura derzeit mit *ZETMAN* eine Superhelden-Serie für das *Young Jump*-Magazin. Diesmal handelt es sich aber nicht um eine Liebeskomödie, sondern um den Kampf zwischen Gut und Böse in einem völlig neuen Zeichenstil. Sicherlich gehört Masakazu Katsura zu den Besten, was Unterhaltungswert, Plot und die Qualität der Artworks angeht.

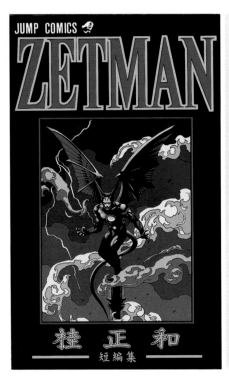

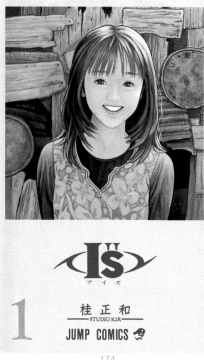

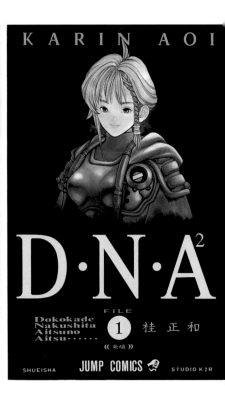

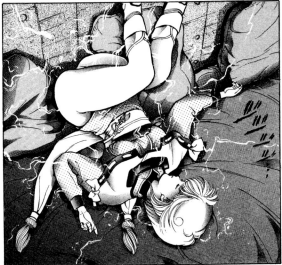

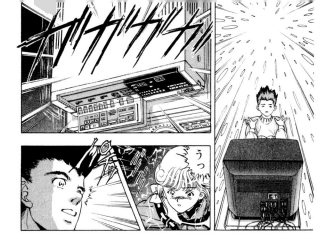

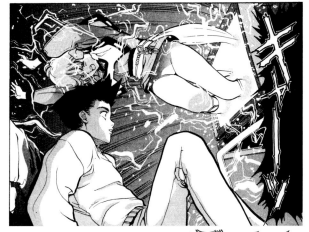

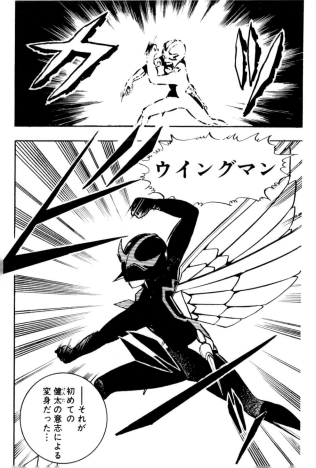

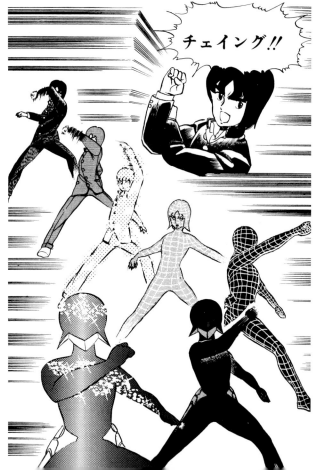

強弱のついたスタイリッシュな描線と白黒のメリハリのきいた画面、バイオレンスでクールな物語が人気の作家。代表作『BAMBi』は処女で自然食主義の殺し屋少女・バンビが織りなすバイオレンスアクション。流血・殺人・暴力などを、ヒューマニティの視点でなく主人公のポリシーに基づいた行為として描き、悪の中にある意志のかっこよさを見せている。この作品は現在実写映画化に向けて企画が進行中。また、カネコはその画風からファッションや音楽関係とコラボレートすることも多く、有名ミュージシャンのコンサートパンフレットに描き下ろし漫画を提供したり、CDジャケットや映画ポスターにイラストを寄せたりしている。自身の作品のTシャツやリングなどオリジナルグッズの製作もしており、クロスジャンルで活躍している作家といえよう。「コミックビーム」誌以外に、男性ストリートファンション誌で連載をしていたこともある。

ATSUSHI KANEKO カネコアツシ

1966	in "Rock'n'roll igai wa zenbu uso", which was published in *Comic Jungle* magazine in 1990.	"BAMBi" "BQ" "R"
Born	**Debut**	**Best known works**

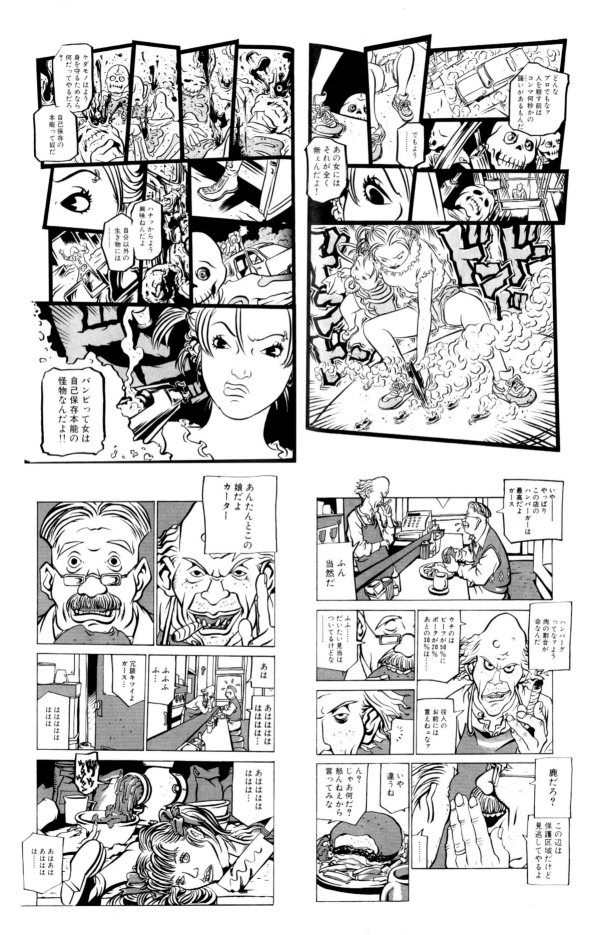

Kaneko Atsushi draws with powerful and stylish lines, while his effective use of black and white creates sharp 3-dimensional images. He is highly popular for his violent yet cool stories. His best known work is "BAMBi", a violent action tale depicting a female assassin called "Bambi", who is a virgin and eats only natural foods. Although there is plenty of bloodshed, murder, and violence, the story is not told from a humanistic viewpoint, but the actions of the main character are firmly based upon her policies. Kaneko Atsushi skillfully manages in this tale to portray her evil will in a cool way. This work is currently being produced as a live action film. Kaneko also uses his artistic style to collaborate with the music and fashion industries. He has offered his manga images to famous musicians to use on concert pamphlets, and his illustrations have adorned CD jackets and movie posters. He has produced T-shirts, rings and other original items to promote his work. Kaneko Atsushi has consistently worked as a "cross-genre" artist. He currently has a series in *Comic Beam* magazine and another in a mens fashion magazine.

Kaneko Atsushi dessine à l'aide de lignes fortes et élégantes, mais son utilisation efficace du noir et blanc crée des images 3D très vives. Il est fameux pour ses histoires violentes mais cool. Son œuvre la plus connue est « BAMBi », une histoire d'action violente qui décrit une femme assassin appelée Bambi, qui est vierge et ne mange que des aliments naturels. Bien que l'histoire est remplie de meurtres, d'effusions de sang et de violence, elles est racontée d'un point de vue humaniste, et les actions du personnage principal reposent fermement sur ses principes. Kaneko Atsushi dépeint avec talent sa volonté diabolique de manière presque agréable. Un film d'action sur ce manga est actuellement en cours de production. Kaneko utilise également son style artistique en collaboration avec l'industrie de la mode et de la musique. Il a permis à des musiciens connus d'utiliser les images de ses mangas sur des brochures et ses illustrations recouvrent des jaquettes de CD et des affiches de films. Il a produit des T-shirts, des anneaux et autres éléments originaux pour la promotion de ses œuvres. Kaneko Atsushi est un artiste multi genres. Une de ses séries est actuelle-ment publiée dans le magazine Comic Beam et une autre dans un magazine de mode masculin.

Atsushi Kanekos Zeichnungen bestechen durch differenzierte Linienführung und flächig Schwarzweißkontraste, das Publikum liebt se Storys voller Coolness und Gewalt. Bei der Titelfigur Bambi in seinem Hauptwerk handelt es sich um ein junges Mädchen mit einem Faible für Reformhauskost, dessen Metier – Profikillerin – einiges an brutaler Action mit si bringt. Blutvergießen, Mord und Gewalt werde nicht von der Warte der Menschlichkeit aus gezeichnet, sondern als durch bestimmte Grundsätze der Protagonistin ausgelöste Handlungen und bei Kaneko erscheint dieser Wille hinter dem Bösen ziemlich cool. Pläne, *BAMBI* als Realfilm zu drehen, sollen in naher Zukunft in die Wirklichkeit umgesetzt werden. Kanekos Zeichenstil findet in der Mode- und Musikszene ebenfalls großen Anklang und so adaptiert er bisweilen seine Comicfiguren für die Tourneeposter berühmter Musiker oder zeichnet Illustrationen für CDs und Filmplakat Darüberhinaus produziert er selbst entworfen Shirts und Ringe - ein echtes Multitalent. Derzeit zeichnet Kaneko hauptsächlich für da Magazin *Comic Beam*, veröffentlicht aber auc in einer Männerzeitschrift für Streetfashion.

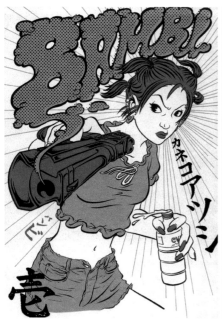

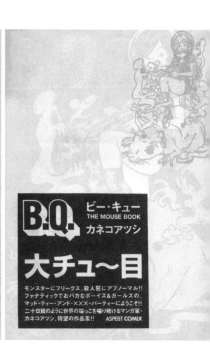

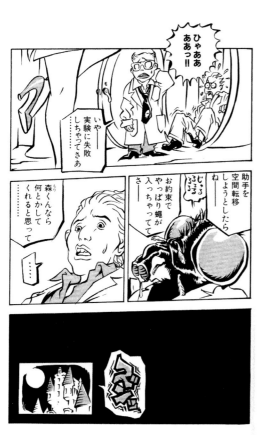
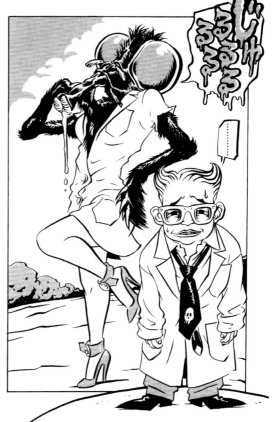
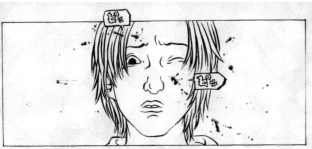
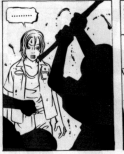
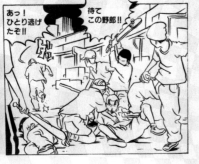

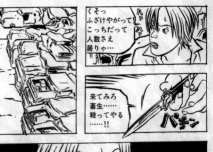
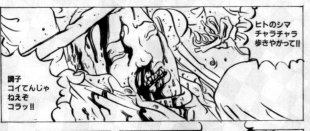
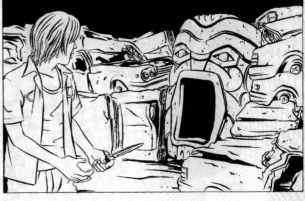

1980年代半ば、スタイリッシュな新しい画風を引っさげて彗星のように登場。そのポップさとクールさを併せ持った斬新なスタイルは、実に魅力的かつ刺激的で、後進に大きな影響を与えた。代表作『ＴＯ－Ｙ』は、1980年代半ばの日本の音楽シーンを背景とした、ロックストーリー。主人公は、インディーズパンクバンドのボーカリスト・藤井冬威。ソロシンガーとしてメジャーデビューすることになった彼が、パンク的な方法論で音楽業界の常識を打ち破りながら、軽やかに業界を席巻していく様が、痛快かつ艶やかに描かれていく。少年漫画誌連載としては異色の題材で、本来の読者層を越えて、1980年代後半のサブカルチャーシーンに広くインパクトを与えた。その後、作者は青年漫画誌に活躍の舞台を移し、さらに表現の先鋭性を増していく。また広告イラストやＣＤジャケットなど、漫画以外の活動の比重も高くなっている。

ATSUSHI KAMIJYO 上條淳士

Born	Debut	Best known works	Anime adaptation
1963 in Tokyo, Japan	with "Mob Hunter", which was published in a special issue of *Shonen Sunday* magazine in 1983.	"ZINGY" "TO-Y" "SeX"	"TO-Y"

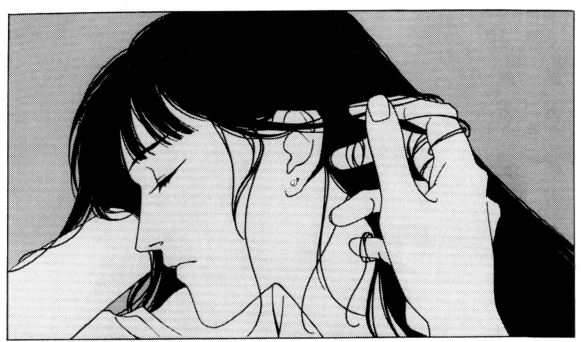

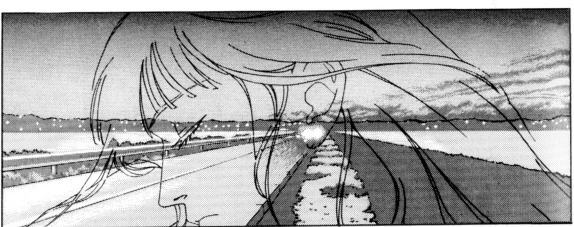

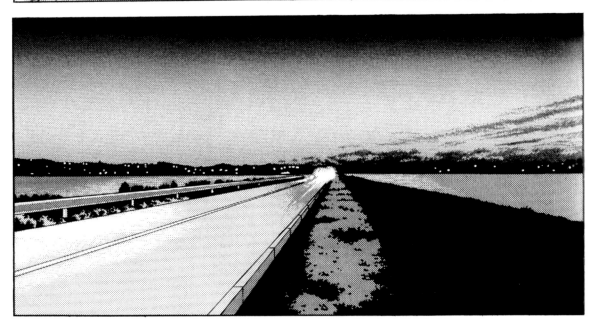

During the mid-1980s, Kamijo became an overnight sensation with his fresh and stylish drawings. His innovative style was both hip and cool, and many new artists were later influenced by his fascinating and stimulating drawing style. His most famous work is "TO-Y", a rock & roll story featuring the mid-80s Japanese music scene as its backdrop. The hero of the story, To-y Fujii, is a vocalist for an independent punk band. During the course of the story he gets a chance to debut as a solo singer, and he proceeds to wreak havoc on the traditional music world with his punk attitude. As the story progresses, we feel a certain satisfaction as he smoothly works his way though the Japanese music industry. The material may seem a bit unorthodox for a series published in a shounen manga magazine, but Kamijo surpassed the intended reading audience and went on to widely impact the subcultural scene of the late 1980's. After the completion of this series, he shifted his activities to seinen manga, as he further expanded his expressive style. Besides creating manga, he has also been quite active in illustration work for advertisements and music CD covers.

Vers le milieu des années 1980, Kamijo a fait immédiatement sensation avec ses dessins frais et élégants. Son style novateur était branché et décontracté, et de nombreux auteurs ont été influencés par son style fascinant et stimulant. Son œuvre la plus fameuse est « TO-Y », une histoire de rock and roll sur fond de la scène musicale japonaise du milieu des années 1980. Le héro de l'histoire, To-y Fujii, est un chanteur dans un groupe punk indépendant. Durant l'histoire, il a l'opportunité de devenir chanteur solo et il chamboule le monde musical traditionnel par ses attitudes de voyou. Nous ressentons une certaine satisfaction pendant que le personnage fait son chemin dans l'industrie musicale japonaise. Le sujet peut sembler peu orthodoxe pour une série publiée dans un magazine de mangas shounen, mais Kamijo a dépassé le public ciblé pour provoquer un impact considérable sur la scène underground de la fin des années 1980. Après avoir terminé cette série, il a recentré ses activités sur les mangas seinen, améliorant ainsi son style d'expression. En plus de créer des mangas, il a effectué des travaux d'illustration dans le domaine publicitaire et a créé de nombreuses jaquettes de CD musicaux.

Mitte der 1980er Jahre erschien Atsushi Kamijo mit einem aparten neuen Zeichenstil wie ein Komet am japanischen Mangahimmel. Poppig und cool zugleich faszinierten und stimulierten seine Zeichnungen auch viele Nachahmer. Typisch für diesen Stil ist To-y, eine Rock'n'Roll Geschichte vor dem Hintergrund der Musikszene Japans Mitte der 1980er Jahre. Hauptfigur ist Tôi Fujii, der Sänger einer Indie-Punkband. In herrlichen Zeichnungen sieht man, wie er als Solosänger bei einer großen Firma unter Vertrag genommen wird, mit seiner Punk-Attitüde alle Regeln der Musikindustrie bricht und dieselbe doch im Sturm erobert. Für ein *shônen*-Magazin war das ein außergewöhnliches Thema und der Manga übte über die eigentliche Leserschaft hinaus eine breite Wirkung auf die Subkultur der späten 1980er Jahre aus. Danach zeichnete der Autor für *seinen*-Magazine und intensivierte seine Ausdruckstechniken noch. Auch außerhalb der Mangawelt ist er mit Werbegrafiken und CD-Covern kein Unbekannter.

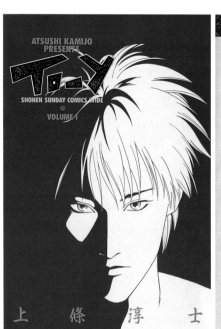

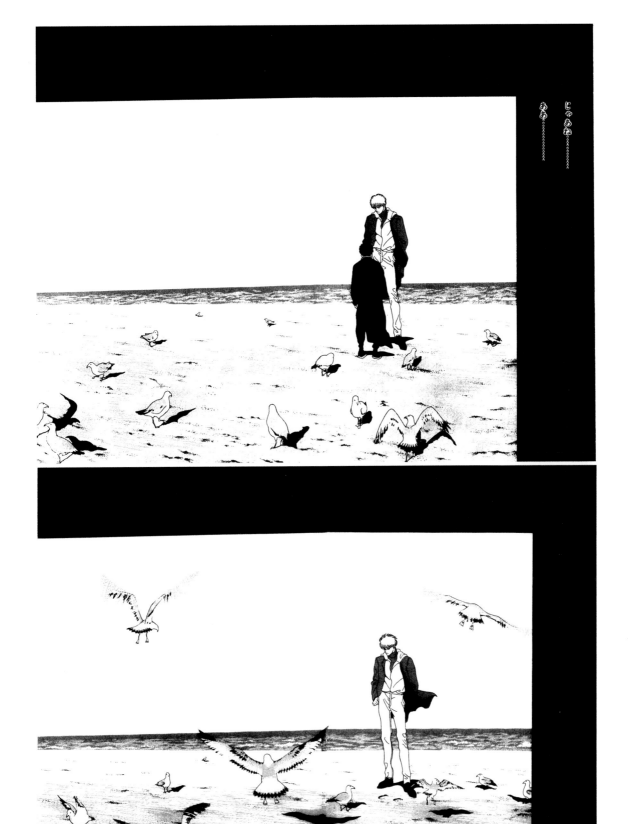

「日本」という国の在り方、その進むべき道といった重厚なテーマを、壮大なるシミュレーションによって刺激的に描き出す、当代随一のスケールと実力を備えた、現代漫画界を代表する巨匠的存在。代表作『沈黙の艦隊』は、自衛官・海江田四郎が最新鋭原子力潜水艦を手に入れ、その武力を盾に原潜そのものを独立国「やまと」と宣言。日本政府や合衆国政府を相手に堂々と渡り合い、国際情勢に大波を起こすという壮大なシミュレーション。また最新作『ジパング』は、自衛隊の新鋭イージス艦が太平洋戦争真っ只中の戦場にタイムスリップ。その存在によって世界の歴史が変わっていくという、やはり刺激的な題材。いずれも国際情勢や歴史、そして日本という国の現実に対する深く鋭い理解によって描かれており、日本や世界のこれからについての貴重な示唆に富んでいる。またダイナミックな人間ドラマも得意とし、厚みのある作品を送り出している。

KAIJI KAWAGUCHI

かわぐちかいじ

Born
1948 in Hiroshima, Japan

Debut
with "Yoru ga Aketara", which was published in *Young Comic* in 1968.

Best known works
"Chinmoku no Kantai" (The Silent Service)
"Zipang"
"Taiyou no Mokushiroku"

Drama
"Chinmoku no Kantai" (The Silent Service)
"Koi Monogatari" (Love Story)
"Karajishi Keisatsu"
"Zipang"

Prizes
• 11th, 14th and 26th Kodansha Manga Award (1987 /1990/ 2002)

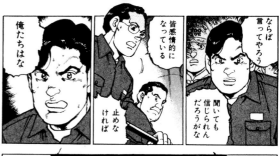
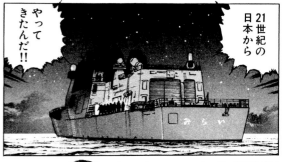
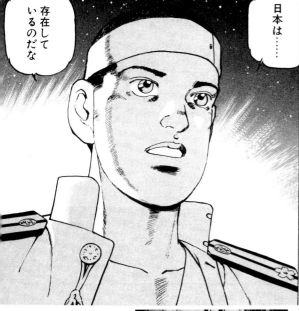

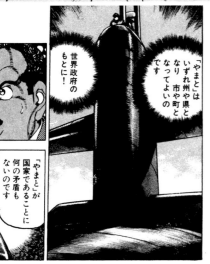
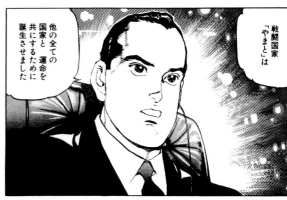

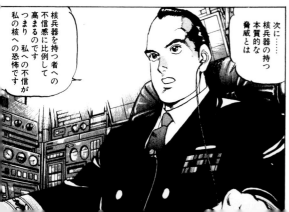

Kawaguchi has addressed a number of important issues in his work, such as what Japan should be like as a country and how it should proceed in the future. These themes are stimulatingly drawn using grand-scale simulations. He possesses a potential that makes him one of the modern day masters of the manga world. His most famous work is "Chinmoku no Kantai" (The Silent Service). The main character of the story, the Japanese Self Defense Force Officer Shiro Kaieda, takes possession of a technologically advanced nuclear submarine. He declares the nuclear submarine itself to be an independent nation, naming his new country "Yamato". The large-themed simulation pits the sub against the Japanese government as well as that of the US, and brings international relationships to a fever high pitch. His latest series, "Zipang", focuses on the Japanese Self Defense Force high-tech ship "Aegis", as it slips through time to arrive right in the middle of a battlefield during the Pacific War. The thought-provoking theme deals with how the appearance of the futuristic ship gradually changes the course of world history. Both series skillfully incorporate international affairs and history, while the author portrays the reality of Japan with an understanding that is deep and sharp. He also hints at what Japan and the world will be like in the future. And all the while he continues to incorporate dynamic human drama into each of his profound stories.

Kawaguchi a adressé un certain nombre de thèmes importants dans ses œuvres, tels que ce que le Japon devrait être en tant que pays ou comment il devrait se comporter dans le futur. Ces thèmes sont dessinés de manière stimulante à l'aide de simulations en grandeur nature. Il a un potentiel qui en fait l'un des maîtres modernes du monde des mangas. Son œuvre la plus fameuse est « Chinmoku no Kantai » (Le service silencieux). Le personnage principal de l'histoire, l'officier des Forces de Défense japonaise Shiro Kaieda, pend le contrôle du tout dernier sous-marin nucléaire. Il le déclare nation indépendante, nommant son nouveau pays « Yamato ». La simulation grandeur nature oppose le sous-marin au gouvernement japonais ainsi qu'à celui des Etats-Unis, et provoque une tension des relations internationales. Sa série la plus récente, « Zipang », se concentre sur le navire « Aegis » des Forces de Défense japonaises, qui voyage dans le temps pour se retrouver au beau milieu de la guerre du Pacifique. Ce thème portant à la réflexion traite de la manière dont l'apparence du navire futuriste change graduellement le cours de l'histoire du monde. Les deux séries intègrent habilement les affaires internationales avec l'Histoire, tandis que l'auteur dépeint la réalité du Japon d'un point de vue profond et acéré. Il fait également allusion à ce que le Japon et le monde pourraient être dans le futur. Kawaguchi continue d'incorporer des fictions humaines dynamiques dans ses histoires.

Mit provokativen Szenarien liefert Kawaguchi Bestandsaufnahmen des Landes Japan und Überlegungen dazu, welchen Weg es in Zukunft einschlagen soll – schwer verdauliche Themen die er als einer der ganz Großen des zeitgenössischen Mangas mit singulärem Format und Können angeht. In seinem repräsentativen Werk THE SILENT SERVICE (CHINMOKU NO KANTAI) gelingt es einem Angehörigen der Selbstverteidigungsstreitkräfte (SDF), Shirô Kaieda, sich des allerneuesten atomaren U-Boots zu bemächtigen. Unter dem Schutz der Waffen an Bord erklärt er das U-Boot zu einem selbstständigen Staat namens Yamato. In diesem grandiosen Szenario spielen sich Auseinandersetzungen mit der japanischen und der US-amerikanischen Regierung sowie Erschütterungen in der internationalen Staatengemeinschaft ab. In seinem neuen Werk ZIPANGU gerät ein brandneuer Ageis-Zerstörer der SDF durch einen Zeitsprung mitten auf den pazifischen Schauplatz des Zweiten Weltkrieges. In beiden Werken werden internationale Angelegenheiten geschichtliche Ereignisse und die Gegenwart des Nationalstaats Japan mit großem Scharfblick gezeichnet und man kann einiges über den künftigen Werdegang Japans und der Welt herauslesen. Ebenso gehört die Darstellung menschlicher Dramen zu seinen Stärken als Erzähler komplexer Geschichten.

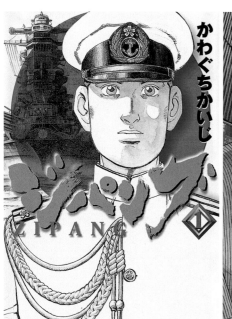

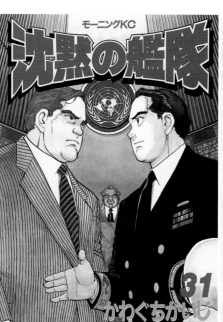

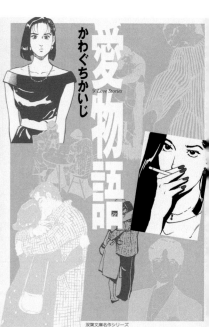

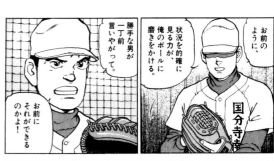

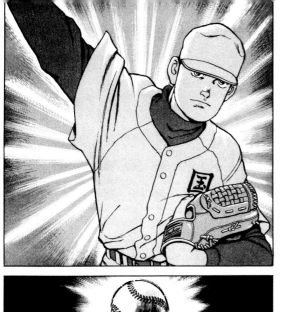

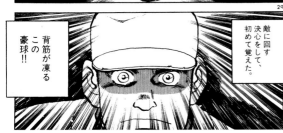

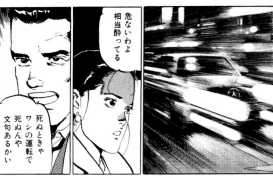
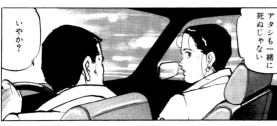

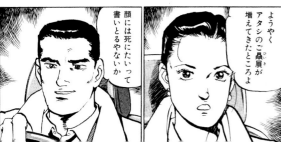

日本漫画界では、最も高い美意識を持つ作家の一人――身体の曲線、関節の節々といったシルエットの描線、重なる睫毛、三白眼、尖った顎という顔のデザイン――美的な人物の描画スタイルを究めながらも、絵を追い続けてきたわけではなく、物語主義の作家である。絵に関しては、物語が必要としたものを描いてきただけだという。描かれる人物たちは、気安く心を開かずクールだが、触れれば火傷しそうなほど他人へ敏感な心理を持つ。彼らのぶつかり合いや、個々の内面で起こる暴発が、大量のテキストとなってページ上に繰り広げられていく。文学的であるが、デビューは少女漫画誌のなかで一番メジャーな「マーガレット」誌。ここで描いた『KISS××××』は、パンクやゴシックといった音楽性を背景に、バンド活動や恋愛を描いた話題作。これを機に、物語の構築度を保ったまま象徴性の高い設定やグラフィカルな画面処理に着手し、漫画表現における「耽美」の代表的存在となる。単行本造本も日本随一の美装で、毎回とも想像を超えた趣向だ。

MAKI KUSUMOTO
楠本まき

1967 in Kanagawa
prefecture, Japan

Born

with "Oki ni mesumama",
which was published in
Weekly Margaret in 1984.

Debut

"KISS xxxx"
"Chishiryou Doris"
"Renaitan" (A Serious
Love Story)

Best known works

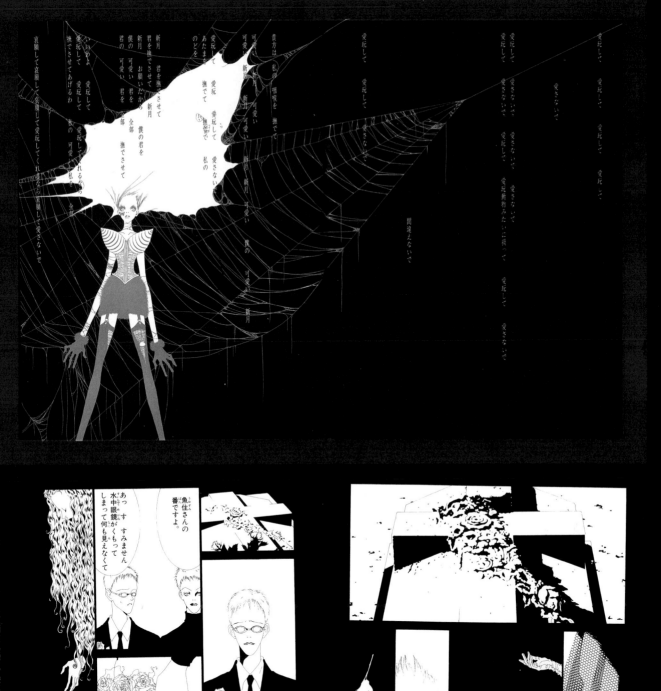
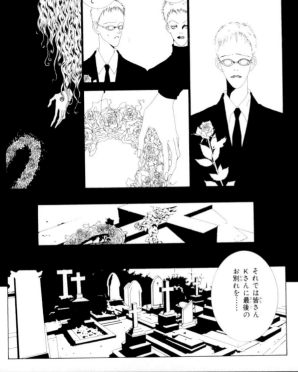
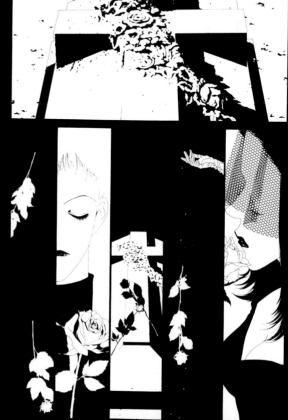

Many consider Maki Kusumoto to have the greatest aesthetic sense of beauty in the Japanese manga industry. She is a master at drawing beautiful characters. When drawing their silhouettes she pays attention to the curves of the body and individual joints, and she designs their faces with thick eyelashes, upturned eyes, and a sharp jaw line. At the same time, not only does she pursue great drawings, she considers her main priority to be the story. Regarding the images, she insists that she only draws what the story requires. Her characters are depicted as cool individuals who do not open their hearts up easily, and they are psychologically sensitive to strangers in an extreme way. Their conflicts with others and their internal conflicts are described in the large quantity of text that appears on the pages of her manga. Although her manga almost seem to be works of literature, her debut series appeared in the most popular shoujo manga magazine, *Margaret*. "KISS xxxx" was published in this same magazine, and the series was based upon the subject of punk and gothic style music. The story portrays a music band's activities and the romantic relationships between the characters. Kusumoto then took the opportunity to explore highly symbolic creations and the graphic aspects of an image, while preserving solid story construction, to become a leading representative of aesthetic manga. The bindings on the comic book versions of her manga are also of considerable beauty, and her ideas transcend the imagination every time.

Nombreux sont ceux qui considèrent que Maki Kusumoto a le plus grand sens esthétique de la beauté dans toute l'industrie des mangas japonais. Elle est passée maître dans le dessin de superbes personnages. Lorsqu'elle dessine leurs silhouettes, elle fait particulièrement attention aux courbes du corps et aux articulations, et dessine des visages dotés de cils épais, d'yeux retournés et de mentons saillants. Elle dessine non seulement de superbes dessins, mais considère toutefois que sa priorité est l'histoire. Elle précise que ses images ne montrent que ce que l'histoire requiert. Ses personnages sont dépeints comme des individus distants, qui ne s'ouvrent pas facilement et qui sont psychologiquement sensibles aux étrangers de manière extrême. Leurs conflits avec les autres et leurs conflits internes sont décrits avec beaucoup de texte sur les pages de ses mangas. Bien que ses mangas ressemblent à des travaux littéraires, sa première série est apparue dans le magazine shoujo populaire Margaret. « KISS xxxx » a été publié dans le même magazine, et a pour sujet le style musical gothique et punk. L'histoire dépeint les activités d'un groupe et les relations amoureuses entre ses membres. Kusumoto a eu l'opportunité de développer des créations hautement symboliques et les aspects graphiques de ses images, tout en préservant le scénario. Son style est devenu le principal représentant des mangas esthétiques. La couverture de ses ouvrages est d'une beauté considérable et ses idées transcendent l'imagination à chaque instant.

Maki Kusumoto ist eine der japanischen Manga mit dem ausgeprägtesten Gespür für Ästhetik. Mit elegant geschwungenem Strich zeichnet sie Konturen, Gelenke und Gliedmaß dichte Wimpern über der halb darunter verborgenen Iris und ein spitz zulaufendes Kinn. Als Meisterin ästhetisch verfeinerter Charakter beschränkt sie sich jedoch nicht auf schöne Bil sondern glänzt vor allem als Geschichtenerzählerin. Sie zeichne nur das, was für die Geschichte unabkömmlich sei, so die Autorin Ihre Protagonisten sind kühl und verschlosse reagieren auf andere aber so sensibel, dass e schmerzhaft wird, ihnen zu nahe zu kommen. Auf jeder Seite werden das Aufeinandertreffe der verschiedenen Figuren und ihr aufgewüh Innenleben wortreich ausgebreitet – trotz dieses eher literarischen Stils debütierte sie i bedeutendsten *shôjo*-Magazin *Margaret*. Dor veröffentlichte sie auch mit großem Erfolg *Kis xxxx*, eine Geschichte über Musikbands und Liebe in der Gothic-Punk-Szene. Die vielschichtige Handlung bereichert sie hier mit Symbolik und einer sehr grafischen Bildaufteilung, was ihren Ruf als Vertreterin des Ästhetizismus im Manga festigte. Großen We legt Maki Kusumoto auf die Umschlaggestaltung ihrer Sammelbände, die mit ihrer Raffinesse jedesmal alle Erwartungen übertri

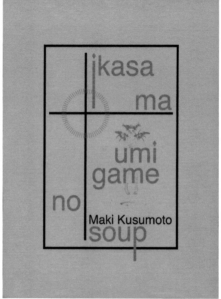

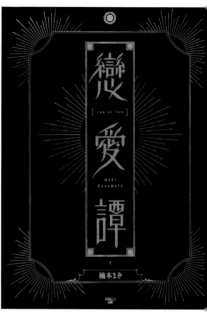

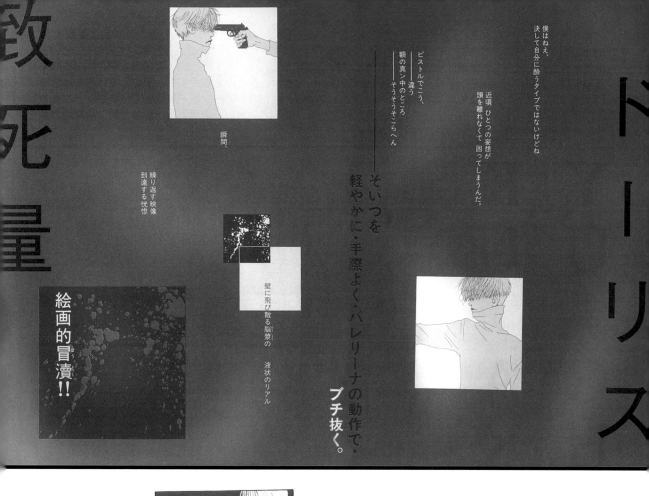

致死量

ドーリス

僕はねえ、決して自分に酔うタイプではないけどね

近頃 ひとつの妄想が頭を離れなくて困ってしまうんだ。

ピストルでこう、違う 額の真ン中のところ ーそうそうそこらへん

——瞬間、

繰り返す映像 到達する恍惚

そいつを軽やかに・手際よく・バレリーナの動作で・ブチ抜く。

壁に飛び散る脳漿の　液状のリアル

絵画的冒瀆!!

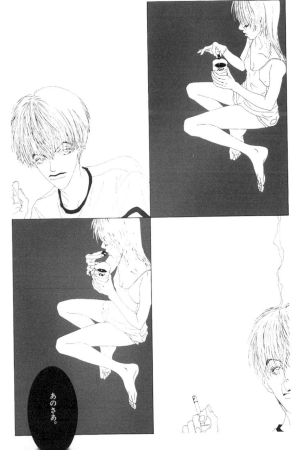

あのさあ。

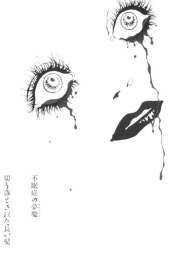

不眠症の夢魔
切り落とされた長い髪
ヘヴィーシロップ漬けの毒々しいチェリー——

紹介した2作は同じシリーズの作品。『王ドロボウJING』は、小学生向け少年誌「月刊コミックボンボン」に掲載されていたが、マガジンZ創刊に伴い同誌に移行する。移動に伴い、名称を『KING OF BANDIT JING』と改め、主人公ジンが成長した時期から物語が再開され、現在も連載中。熊倉裕一の特徴は、白黒に落とし込んだアメコミ的な画面とシャープな描線であり、その線から生まれるデザイン的なモンスターや街並みは彼の作品の大きな特徴といえる。また、恋をしている者は恋愛税を払わないといけない街、消えた王のために千年煮込まれたシチュウなど、物語のモチーフが不可思議で意味深なところも他の作家と異なる。作品自体の構成を見ても、セリフを逆さまに配置する、文字のフォントを変える、章の合間に抽象的な詩を挿入するなど作品全体が熊倉カラーで統一された作品である。

YUICHI KUMAKURA

熊倉裕一

192 — 19

Born
1971 in Niigata prefecture, Japan

Debut
with "Soukenden", which appeared in the winter special issue of *Comic BonBon* in 1994.

Best known works
"Oudorobou Jing" (Jing: King of Bandits)
"KING OF BANDIT JING"

Anime Adaptation
"KING OF BANDIT JING"

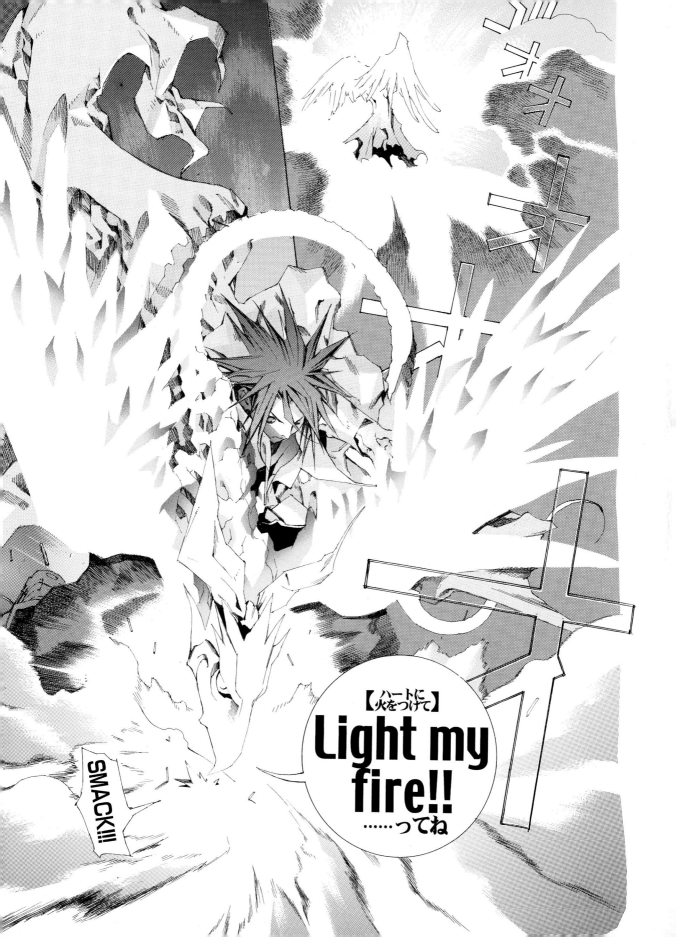

Kumakura wrote two manga titles that were both part of the same series. "Oudorobou Jing" (Jing: King of Bandits) was first published in the shounen magazine marketed towards an elementary school aged audience, *Monthly Shonen BonBon*, but when the publication was terminated, the series was switched to *Magazine Z*. Taking advantage of this opportunity, Kumakura changed the manga's title to "KING OF BANDIT JING", and the story resumed from the point when the main character Jing, has reached adulthood. The series is still being published today. What is characteristic of Yuichi Kumakura as an artist is that his black and white images are similar in style to American comics. In addition, with the use of sharp lines, he is able to draw the monsters and city designs that are characteristic of his manga. Moreover, Kumakura's concepts are also uniquely different, and include a town that charges its citizens a toll when they fall in love, and a pot of stew that has brewed for a 1000 years in commemoration of a King's disappearance. These mysterious and meaningful motifs in his stories are what set him apart from other manga artists. The same can be said about the story's structure. He places the dialogue upside down, changes the font type, and inserts abstract poems in between chapters, thus adding another distinctly Kumakura quality to his creations.

Kumakura a produit deux mangas qui font partie de la même série. La série « Oudorobou Jing » (Jing, le roi des bandits) a été publiée initialement dans Monthly Shonen BonBon, le magazine de mangas shounen destiné à un public très jeune, mais lorsque la publication s'est terminée, la série est passée dans le magazine Z. Tirant parti de cette opportunité, Kumakura a renommé sa série par « King of Bandit Jing », et elle se poursuit à l'endroit où le personnage principal Jing devient adulte. La série est toujours publiée aujourd'hui. Ce qui caractérise Yuichi Kumakura en tant que dessinateur est que ses images en noir et blanc sont similaires au style des bandes dessinées américaines. De plus, avec l'utilisation de lignes vives, il est capable de dessiner des monstres et des villes uniques à ses mangas. Les concepts de Kumakura sont également différents. Par exemple, une ville fait payer un impôt lorsque ses habitants tombent amoureux, et une marmite de ragoût mijote depuis plus de 1000 ans en commémoration de la disparition du roi. Les thèmes mystérieux ou sérieux de ses histoires sont ce qui le différencie des autres auteurs de mangas. Il en va de même pour la structure de ses histoires. Il dessine parfois des dialogues à l'envers ou change les polices de caractères et insère parfois des poèmes abstraits entre les chapitres, ajoutant ainsi un trait distinct à ses créations.

Yûichi Kumakuras Hauptwerk *Jing* wurde unt zwei unterschiedlichen Titeln veröffentlicht: *Ôdorobô Jing* erschien zunächst im auf Grun schüler ausgerichteten *Gekkan Shônen Bonb* und wechselte dann zu *Magazin Z* des gleich Verlags, dort erscheinen immer noch neue Episoden. Bei diesem Umzug änderte man auch den Name zu *KING OF BANDIT JING*: Die Geschichte wird wieder aufgenommen mit de inzwischen erwachsen gewordenen Protago- nisten Jing. Kumakuras besonderes Kenn- zeichen sind seine an amerikanische Comics erinnernde, kontrastreichen Schwarzweiß- Zeichnungen und seine scharfe Linienführung die so entstehenden Monster oder Straßenzü sind typisch für seinen Stil. Auch seine tiefsir gen, skurrillen Motive heben ihn von anderen Autoren ab. So gibt es eine Stadt, in der Ver- liebte eine Liebessteuer zahlen müssen oder einen Eintopf, der 1000 Jahre vor sich hin köchelte, weil ein König verschwand. Sogar das Layout seiner Mangas ist mit auf dem Ko stehenden Wörtern, unterschiedlichen Fonts und zwischen den Kapiteln eingeschobenen, abstrakten Gedichten ganz vom Kumakura- Geist beseelt.

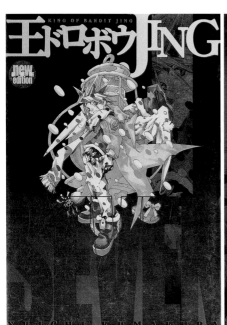

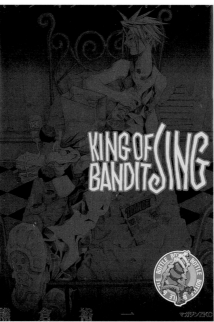

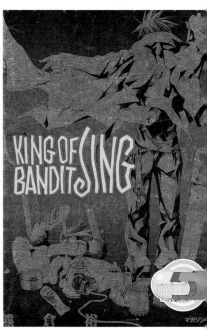

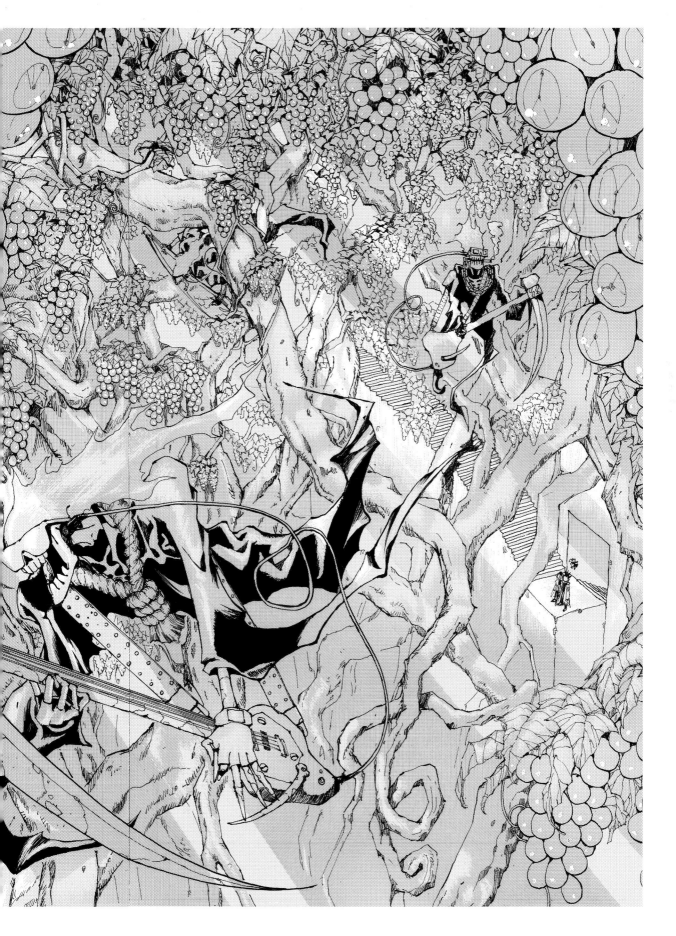

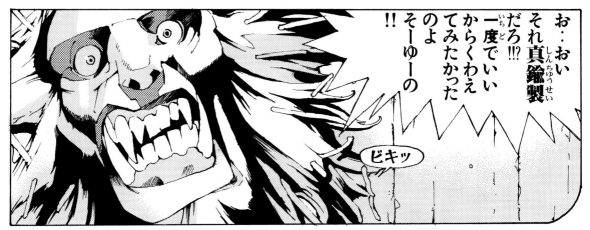

お‥おい
それ真鍮製
だろ!!?
一度でいい
からくわえ
てみたかった
のよ
そーゆーの
!!

ビキッ

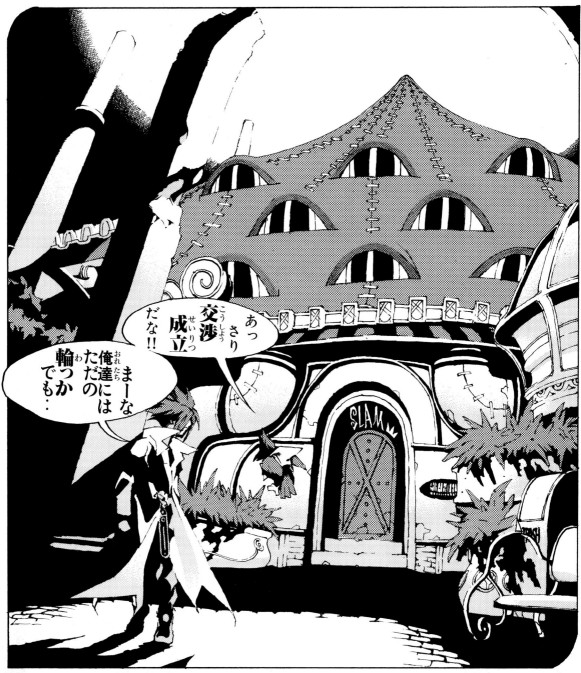

だな!!

交渉成立

あっさり

まーな
俺達には
ただの
輪っか
でも‥

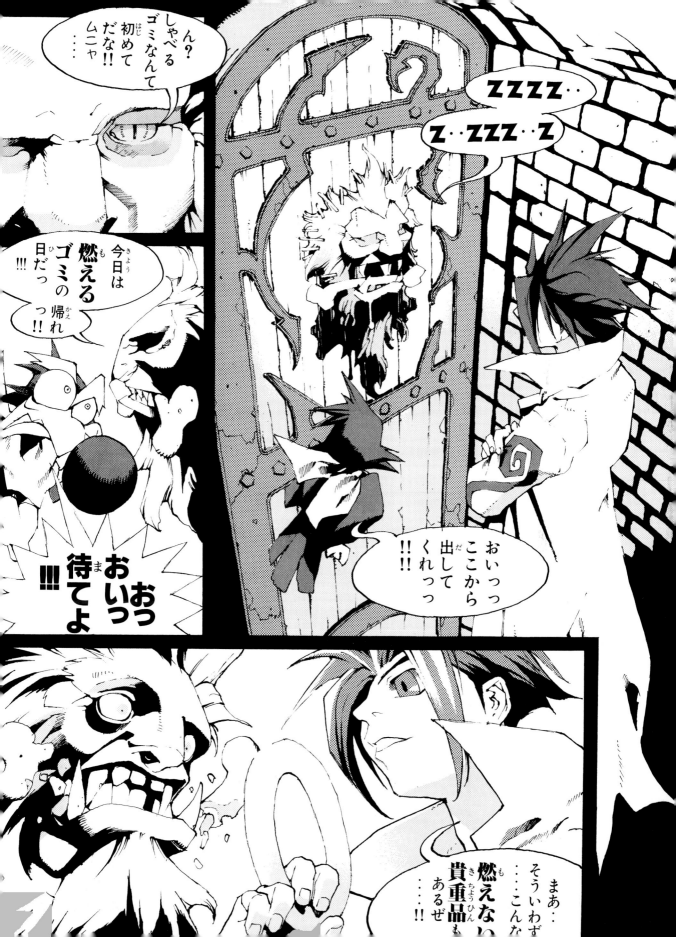

大川七瀬、もこなあぱぱ、猫井みっく、五十嵐さつきの4人で構成された創作集団。ストーリーや作画などを4人で分担して
る。1980年代後半の同人誌活動を経て、商業誌にデビュー。かっこいい男性キャラクター、かわいい女性キャラクターのど
らも魅力的にデザインしてみせる器用さを持ち、男女双方のファンに支持されている。トーンワークを駆使した華麗な画面
特徴がある。またスケールの大きい、時に大きなどんでん返しを見せてくれるストーリーも、アニメ世代の読者に人気を集
ている。当初は少女漫画誌中心の活動だったが、近年は青年漫画誌、少年漫画誌に活躍の舞台を広げている。どの媒体でも
ずヒット作品を生んでおり、そのジャンルを越えた活躍ぶりは当代随一といえるだろう。代表作『カードキャプターさくら』
は少女漫画誌に連載された作品で、小学生の魔法少女が活躍する物語。TVアニメ化され、こちらもヒット作となった。

C L A M P

クランプ

Born	Debut	Best known works	Anime Adaptation	Prizes
Igarashi,Satsuki, Born in Kyoto, Japan Okawa,Nanase, Born in Osaka, Japan Nekoi, Mick, Born in Kyoto, Japan Mokona, Apapa, Born in Kyoto, Japan	While writing doujinshi, they debuted in 1989 with "Seiden" (RG Veda) which appeared in the spring edition of South magazine.	"X" "Mahou Kishi Rayearth" (Magic Knight: Rayearth) "Card Captor Sakura" "Chobits "	"X" "Card Captor Sakura" "Chobits"	• 32nd Seiun Award in Comics Category (2001)

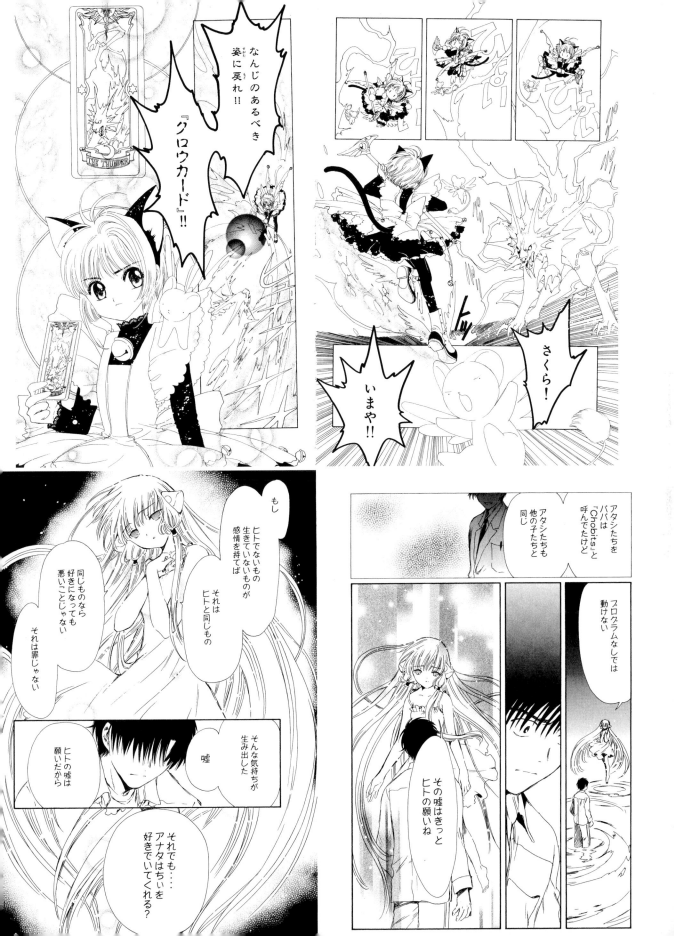

Clamp consists of 4 talented artists: Nanase Okawa, Apapa Mokona, Mick Nekoi, and Satsuki Igarashi. They divide up the story writing and illustration work. They used to write doujinshi (fan manga) during the late 1980's, before they debuted in commercial manga magazines. The allure of their character designs, which includes both good-looking male characters and cute female characters, has brought them a huge fan base of both men and women. They create magnificent images with their creative use of tones, and their grand-scale stories, which often have a surprising twist, have proven to be a considerable draw among anime fans. Initially they stuck to shoujo manga magazines, but recently they have expanded to writing for shounen manga magazines and seinen manga magazines as well. But regardless of what they do, it tends to be a hit - their greatest asset is their ability to transcend all genres. Their best known story is "Card Captor Sakura", which was serialized in a popular shoujo manga magazine. The story portrays the adventures of an elementary school aged girl who possesses magical powers. This series was also made into a hit TV animated series.

Clamp est constitué de quatre auteurs talentueux : Nanase Okawa, Apapa Mokona, Mick Nekoi, et Satsuki Igarashi. Ils se répartissent les travaux d'écriture et d'illustration de leurs histoires. Ils écrivaient des doujinshi (mangas écrits par des fans) vers la fin des années 1980 avant de faire leurs débuts dans des magazines de mangas commercialisés. L'allure de leurs personnages, qui sont aussi bien de beaux hommes que des femmes mignonnes, leur a apporté un grand nombre de fans masculins et féminins. Ils créent des images magnifiques grâce à leur utilisation créative de la couleur et des histoires à grande échelle, ce qui a souvent un effet surprenant mais qui attire pourtant un nombre considérable de fans des séries animées. Ils se sont initialement cantonnés aux magazines de mangas shoujo, mais ont récemment commencé à étendre leurs travaux aux magazines de mangas seinen. Quoi qu'ils fassent devient très populaire ; leur plus grand atout étant leur capacité à transcender tous les genres. Leur série culte « Card Captor Sakura » est publiée dans un magazine de mangas shoujo populaire. L'histoire dépeint les aventures d'une jeune fille qui possède des pouvoirs magiques. La série a également donné lieu à une série animée pour la télévision.

Nanase Ôkawa, Apapa Mokona, Mikku (Mick) Nekoi und Satsuki Igarashi bilden zu viert das Manga-Kollektiv CLAMP; über *dôjinshi*-Aktivitäten Ende der 1980er Jahre kamen sie zu einem kommerziellen Verlag und die verschiedenen Arbeitsbereiche bei der Erstellung eines Manga teilen sie unter sich auf. Reizvolle Charaktere, ob süße Mädels oder coole Jungs, sind ihre Spezialität und so sind sie sowohl beim männlichen als auch beim weiblichen Lesepublikum außerordentlich beliebt. Besonders charakteristisch für CLAMP sind der verschwenderische Einsatz von Rasterfolien und die entsprechend prachtvollen Bilder. Die Anime-Generation mit ihrer neuen Erwartungshaltung fand schnell Geschmack an den grandiosen Geschichten, die teilweise einen der Erwartung genau entgegengesetzten Verlauf nehmen. Zunächst zeichneten die vier Manga für *shôjo*-Magazine. Inzwischen sind sie jedoch mit ebenso großem Erfolg auch im *seinen*- und *shônen*-Bereich präsent, und dürften damit auf dem japanischen Manga-Markt ziemlich einzigartig sein. Ihr bekanntestes Werk, CARD CAPTOR SAKURA, wird in einem *shôjo*-Magazin veröffentlicht: Diese Geschichte einer Grundschülerin mit magischen Kräften läuft auch als TV-Anime mit riesigem Erfolg.

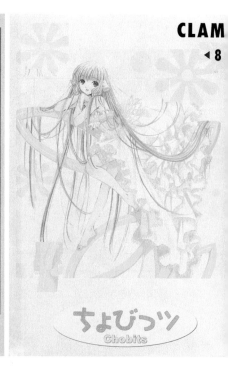

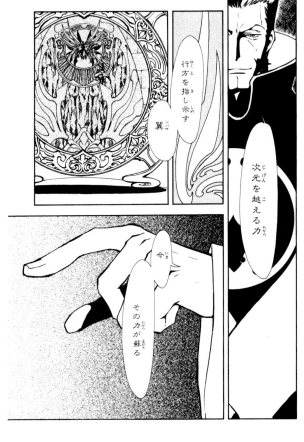

行方を指し示す 翼

次元を越える力

今

その力が蘇る

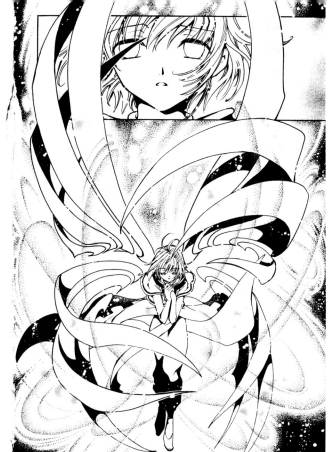

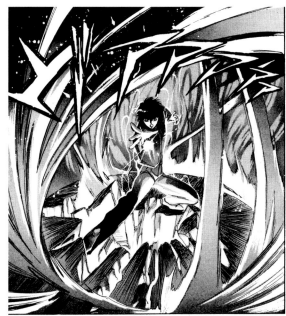

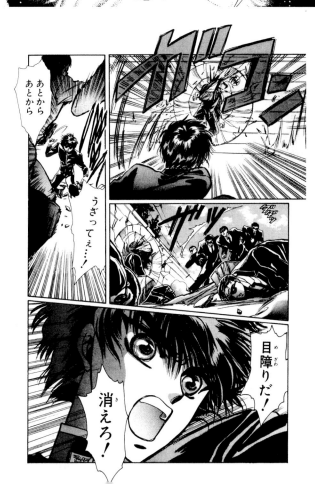

あとから
あとから

うざってぇ…！

目障りだ！

消えろ！

出世作でもある代表作『リングにかけろ』は、少年漫画誌に連載されたボクシング物。主人公とライバルたちの壮絶な戦いが描かれていくが、連載途中からは通常のボクシング物の範疇から逸脱。主人公たちが繰り出す必殺技は、物理的なリアリティーから外れた超人的なレベルへと進化していき、対戦相手やドラマの背景もスポーツの範疇を超えて、「神話的」な世界へと突入していく。キャラクターが必殺技の名前を叫びながら敵に挑んでいく、見開き2ページを使った迫力満点のバトルシーンの背景には、宇宙や流星が描かれる。こうした「車田正美ワールド」は確かな人気を掴み、TVアニメ化されたヒット作「聖闘士星矢」へと継承されていく。少年主人公を中心としたキャラクター造型にも、作者は高い技量を示し、その熱い作風から男性ファンが多いだろうと思いきや、女性ファンからも熱狂的な支持を受け続けている。

MASAMI KURUMADA 車田正美

202 — 20

1953 in Tokyo, Japan

Born

with "Sukeban Arashi", which was published in *Weekly Shonen Jump* in 1974.

Debut

"Saint Seiya"
"Fuma no Kojiro"
"Ringu ni Kakero"

Best known works

"Saint Seiya"

Anime Adaptation

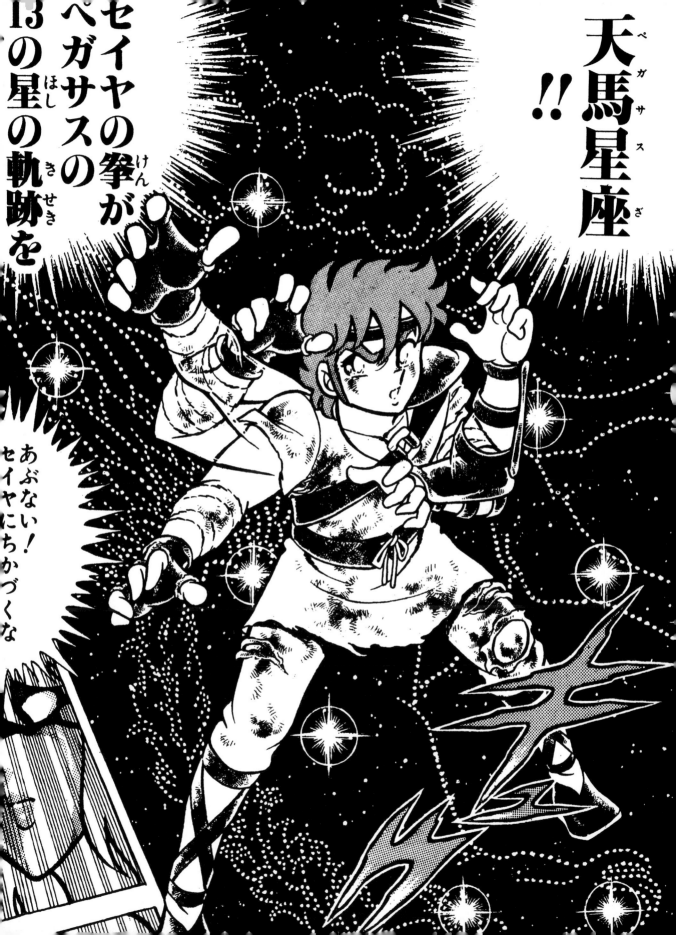

The series that brought Kurumada his fame was the boxing manga "Ringu ni Kakero", a popular series that was published in a shounen manga magazine. The fierce battles it features between the hero and his rivals are portrayed with enormous gusto. But half way through the series, it started deviating from a standard boxing style story. The main characters started to use boxing moves that were physically implausible and practically superhuman. The boxing opponents and the story background also started diverging from a standard sports manga, and entered a mythological world. The characters shout out the the names of their trademark moves as they use them against opponents, and in the 2-paged layouts of battle scenes, the author draws a background of falling stars and the cosmos. This "Masami Kuramada world" gained considerable popularity, and eventually led to the hit manga "Saint Seiya", which was later made into an animated television series. Kurumada has shown enormous skill in the character designs of his young male main characters. His stories have an energetic style, which attracted a considerable male following, but he has found continuing support from female fans as well.

La série qui a rendu Kurumada célèbre est « Ringu ni Kakero », une série populaire qui a été publiée dans un magazine de mangas shounen. Les combats violents entre le héro et ses adversaires sont dessinés avec un enthousiasme énorme. Mais en plein milieu de la série, l'histoire de boxe classique prend une tournure abrupte. Le personnage principal commence à utiliser des coups qui sont physiquement peu plausibles et pratiquement surhumains. Les adversaires et le scénario évoluent également pour prendre une dimension mythologique. Les personnages déclament les noms de leurs attaques quand ils les utilisent contre leurs adversaires, et dans la présentation sur deux pages des scènes de combats, l'auteur utilise des décors composés d'étoiles filantes et du cosmos. Ce monde à la Masami Kuramada a obtenu une popularité considérable et a conduit à la création du manga ultra populaire « Saint Seiya », qui est par la suite devenu une série animée pour la télévision. Kurumada fait preuve d'un talent énorme dans la création de ses jeunes héros. Ses histoires ont un style énergique qui a attiré un nombre considérable de fans masculins, et a rencontré également un certain succès auprès du public féminin.

RINGU NI KAKERO, ein *shônen*-Manga aus der W[elt] des Boxsports, war Kurumadas erster großer Erfolg und ist gleichzeitig charakteristisch für seinen Stil. Zunächst ging es um extreme Box[kämpfe] in typischer Kampfsportmanga-Manie[r], im Laufe der Veröffentlichung jedoch wandelte sich die Geschichte plötzlich: Die brutalen Schlagtechniken der Boxer erschienen nun al[s] übermenschliche Kräfte, die nichts mehr mit d[er] physikalischen Realität zu tun haben. Sowohl die Kontrahenten als auch der Hintergrund wurden mythisch überhöht dargestellt: Den Namen ihrer Kampftechnik schreiend, greifen die Protagonisten an, und im Hintergrund der spannungsgeladenen Kampfszene sieht man Weltall und Meteoren. Die Fans lieben diese W[elt] des Masami Kurumada, sein späteres *SAINT SEIYA* wurde ebenfalls begeistert aufgenommen und als TV-Anime verfilmt. In meisterhaftem Charakterdesign zeichnet Kurumada vorwiegend junge, männliche Helden – wider Erwarten ist sein heroischer Stil aber nicht nur bei Jungs beliebt, sondern er hat auch zahlreiche enthusiastische weibliche Leserinnen.

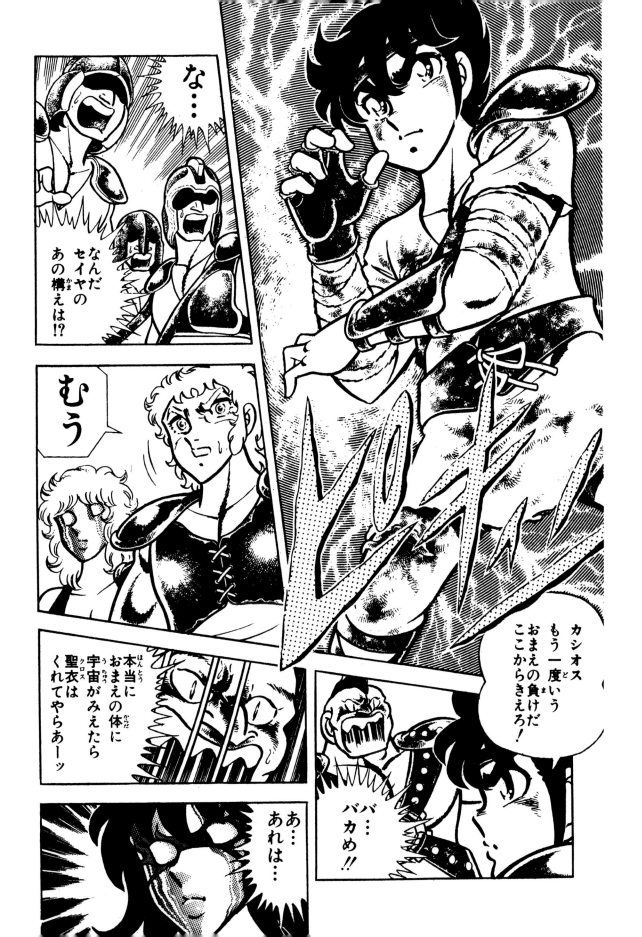

現在、日本の漫画表現のなかで最も注目されている作家の一人。ストーリーの漫画的運びが見事である。例えば人々の普段の
生活に肉薄して物語を始めたかと思うと、突然、ロボット、熊、象、大事件とぶつかり、ヒートアップする状況を描く。その
セリフ回しや表情変化のめくるめく展開、描線やコマ割りの生き生きした流れが物語をどんどん押し進め、興奮に導く。「熱
い」といっても、いわゆる一直線の「熱血」ではなく、微妙にピントが外れていたり、おかしみを誘う要素があって、その味
わいも見逃せない。また、漫画でよく使われるペンの他に筆も多用するが、それによって画面に白と黒のメリハリが強調され
る。この強烈な印象を残したまま、勢いのある流線と重なるテンションが読者を誘い込む。題材は、現代物から時代劇、SF.
ど様々なものにチャレンジしているが、絶賛された自転車レース漫画は劇場アニメ化された。型破りな設定を使っても、普通
に生きている人間の生々しさもきちんと表現できる漫画の名手といえる。

IOU

KURODA

黒田硫黄

1971
Born

with "Ka, nanten, kuma, touasa", which was published in *Monthly Afternoon* in 1993.
Debut

"Dainippon Tengutou Ekotoba"
"Nasu" (Eggplant)
"Daioh"
"Kuro Fune" (Black ship)
"Sexy Voice and Robo"
Best known works

• 6th Agency for Cultural Affairs Media Arts Festival Grand Prize in the Manga Division (2002)
Prizes

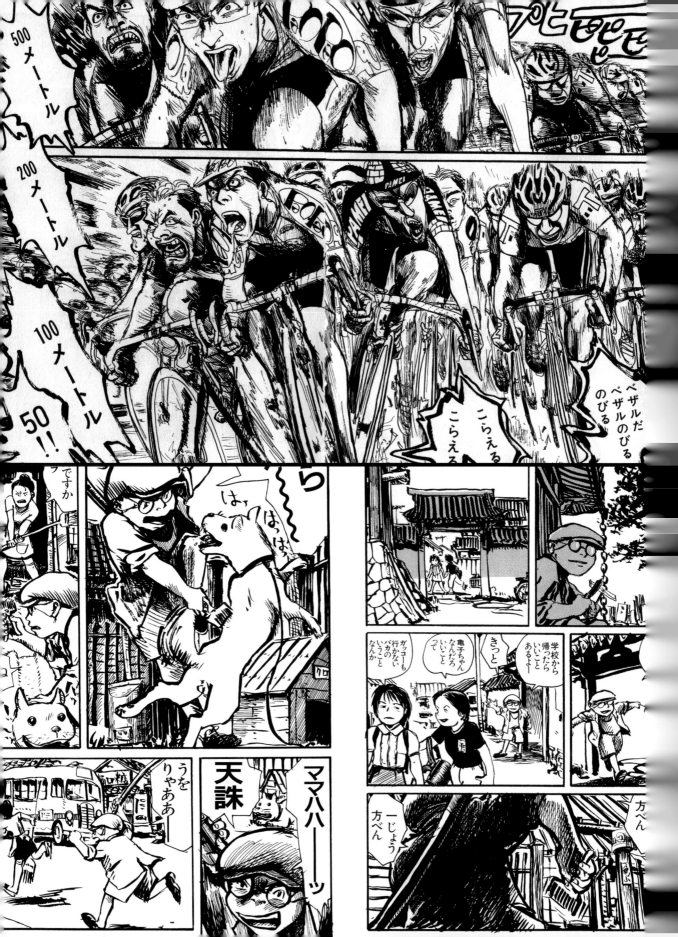

Kuroda is a manga artist whose style of presentation is one of the most talked about in the Japanese manga industry. He is known for the masterful way he develops his plots in a very manga-like manner. For instance, while the story may at first start out with the everyday life of an ordinary person, during the course of the manga, things heat up with the emergence of robots, elephants, bears, or some big event. The development of a character's changing facial expressions, the fast-paced dialogue, and the energy flow in Kuroda's lines and frames never fails to build up the excitement. The heated intensity never spans throughout the entire story, as there are always elements in his work that are slightly off kilter or humorous. Besides using a pen, he makes ample use of brushes for his manga drawings. In this way he is able to emphasize the contrast between black and white in his images. These images leave a strong impression, and the reader is drawn into a story that is simultaneously full of tension and an energetic flow. He takes on new challenges by working with a variety of themes, such as present-day stories, historical fiction, and futuristic science fiction. He recently created a highly praised manga about a bicycle race, which was also made into an animated film. Even when using unorthodox story settings, Kuroda is an expert at vividly portraying the lives of ordinary people.

Kuroda est un auteur de mangas dont le style est un des plus en vogue dans l'industrie des mangas japonais. Il est connu pour maîtriser le développement de ses scénarii dans un cadre propre aux mangas. Par exemple, tandis que l'histoire peut sembler débuter par la vie ordinaire d'une personne ordinaire, le lecteur est soudain confronté à des robots, des éléphants, des ours ou des événements importants. Les changements qui se produisent sur les visages des personnages, les dialogues rapides et l'énergie qui circule dans les lignes et les vignettes de Kuroda ne manquent jamais d'exciter les lecteurs. Cette intensité ne dure jamais tout au long de l'histoire : Kuroda intègre toujours des éléments humoristiques ou en décalage. En plus d'utiliser des feutres, il utilise très largement des pinceaux. De cette manière, il peut mettre l'accent sur le contraste du noir et du blanc dans ses images. Ses images laissent d'ailleurs une forte impression et les lecteurs sont attirés dans des histoires qui sont simultanément remplies de tension et de flux énergétique. Il travaille sur une variété de thèmes, telles que des histoires contemporaines, des fictions historiques, et de la science fiction futuriste. Il a récemment créé un manga très apprécié à propos d'une course cycliste, qui a donné lieu à un film d'animation. Même lorsqu'il utilise des scénarii peu orthodoxes, Kuroda est un expert pour décrire la vie de gens ordinaires.

Als einer der in Japan meistbeachteten Manga künstler, beweist Kuroda ein sicheres Gespür für die Manga-gerechte Umsetzung einer Sto Glaubt man sich beispielsweise in einer nüchternen Geschichte über das alltägliche Leben, wird man plötzlich überrumpelt von Robotern, Bären, Elefanten und diversen spektakulären Zwischenfällen. In flotten Dialogen und lebhafter Mimik entfaltet sich die Handlung; dynamische Strichführung und Bildaufteilung tragen das ihre zu einem auf regenden Leseerlebnis bei. Es geht hier aber nicht um vor Aufregung schweißnasse Hände sondern eher um ein amüsiertes Konstatieren einer unbestimmt verschobenen Welt. Kuroda verwendet neben den bei Mangaka üblichen Stiften auch gerne Pinsel und betont so die Schwarzweiß-Akzentverteilung auf der Bildfläche. Ohne diese Wirkung zu schmälern, zeichnet er dazu dynamische Effektlinien, die den Leser in die Geschichte ziehen. Kuroda versucht sich an allen möglichen Themen, vo historischen Dramen über Zeitgenössisches bis zum Sciencefiction. Sein vielbewunderter Manga über einen Radrennsportler wurde gar zur Vorlage für einen Kino-Anime. Iou Kuroda versteht es, auch in einem ungewöhnlichen Setting Alltagssituationen zu thematisieren ur gilt als eines der ganz großen Manga-Talente.

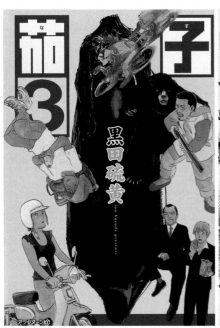

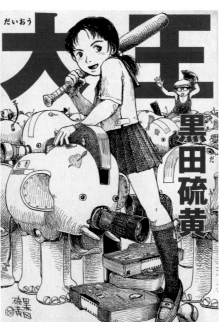

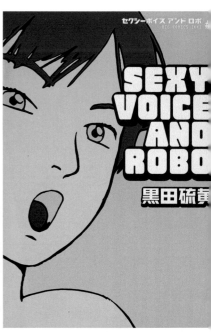

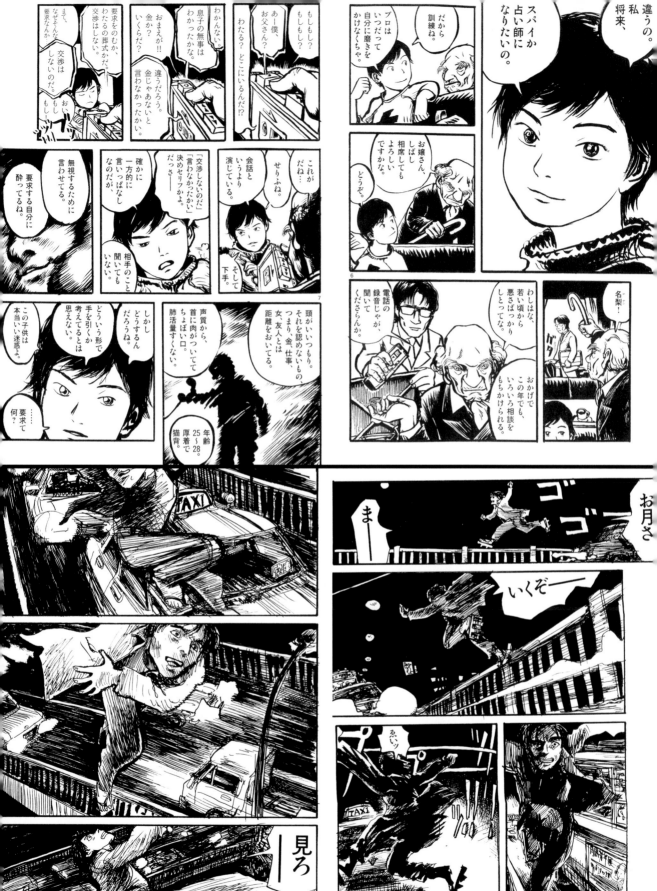

1980年代の同人誌界での大人気を経て、80年代後半に商業誌デビュー。パロディ同人誌での活躍を経て、商業誌の世界で成功した漫画家の先駆けとなり、デビュー直後から一大ムーブメントを巻き起こした。それまでになかった斬新なキャラクターとストーリーで、アニメ世代の読者のハートを掴み、後進にも多大なる影響を与えている。特徴的なのは、設定にしろ画面にしろ、すべてに「高河ゆんオリジナル」というパーソナリティーが流れているところ。その設定は実に独特であり、その画面は何気ないシーンであっても艶っぽい。代表作『アーシアン』では、地球を監視する「天使」たちの物語が展開される。天使たちの社会では「同性愛は死罪」という設定が、作品に秘密の淫靡さをもたらしている。最新作『LOVELESS』でも、「子供は皆、ネコ耳をつけて誕生し、性的初体験をすると耳が取れる」という作者独特の発想で、読者を驚かせた。そのオリジナリティーは健在である。

YUN KOUGA 高河ゆん

Born	Debut	Best known works	Anime Adaptation
1965 in Tokyo, Japan	While writing doujinshi, debuted in 1985 for a manga version of "Wakakusa Monogatari", published by Gakken Co., Ltd. "Earthian" "Genji" "LOVELESS"	"Asian" "Genji" "CAROL" "Chojyu Densetsu Gesyutaruto"	

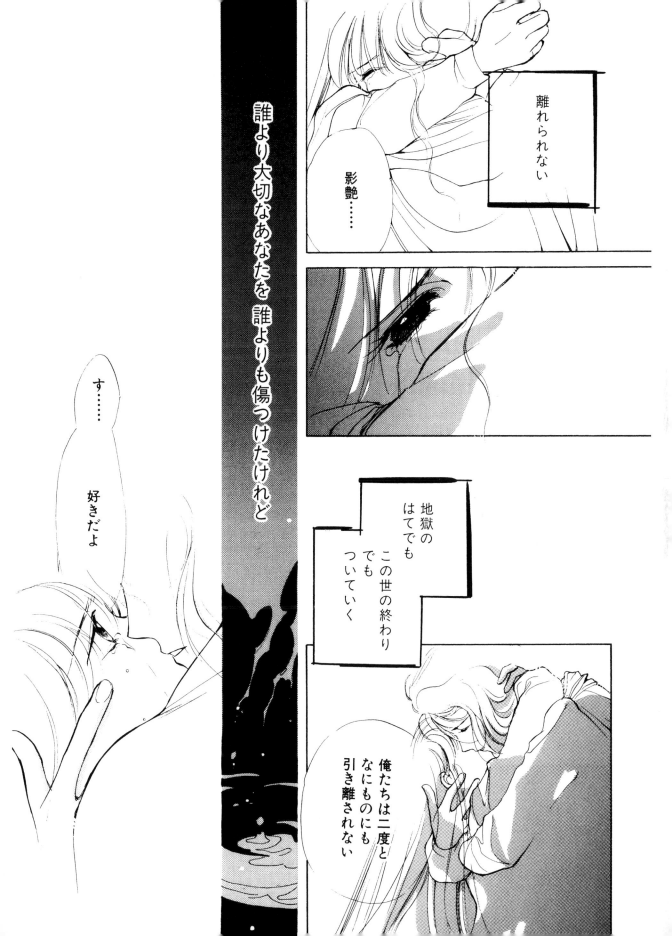

During the 1980s, Yun Kouga was very successful in the doujinshi (fan manga) world, and she eventually made her debut in a commercial manga magazine in the late 1980s. Kouga is considered to be one of the first manga artists who started out by writing parody doujinshi to become successful in the commercial manga business. Immediately following her debut, she became the forefront of a large movement. She introduced readers to new stories and characters of a kind they had never seen before. She immediately grabbed the hearts of the anime generation, and still continues to influence newer manga artists. What characterizes her manga is the sheer originality of her creations. Whether it is the premise or images in her stories, she injects them with her unique personality. The settings of her stories are utterly unique, making even ordinary scenes quite extraordinary. Her most popular work, "Earthian", is a tale about angels who watch over the earth. In this angels' society, homosexuality is a serious crime, which touches on the underlying eroticism in the story. And in her most recent work, "Loveless", she surprised many readers with yet another peculiar concept: "Children are born with cat ears and the first time they have sex these cat ears fall off". There's no arguing that she keeps on providing readers with an unparalleled originality.

Durant les années 1980, Yun Kouga était réputée pour ses doujinshi (mangas écrits par des fans). Elle a fait ses débuts dans des magazines de mangas commercialisés, vers la fin des années 1980. Kouga est considéré comme étant un des premiers auteurs de mangas à écrire des doujinshi parodiques pour ensuite percer dans le domaine des mangas commercialisés. Immédiatement après ses débuts, elle a pris la tête d'un vaste mouvement. Elle a fait découvrir à ses lecteurs de nouvelles histoires et des personnages qui n'existaient pas jusqu'alors. Elle a immédiatement gagné le cœur des fans d'animations et continue d'influencer des dessinateurs de mangas. Ses mangas se caractérisent par l'originalité pure de ses créations. Elle dote les prémisses et les images de ses histoires d'une personnalité propre. Les scénarii de ses histoires sont totalement uniques et rendent des scènes ordinaires véritablement fantastiques. Son œuvre la plus célèbre, « Earthian », raconte l'histoire d'anges qui surveillent la Terre. Dans cette société angélique, l'homosexualité est un crime sérieux, ce qui met l'accent sur l'érotisme sous-jacent de l'histoire. Dans« Loveless », sa série la plus récente, elle a surpris de nombreux lecteurs avec un autre concept peu ordinaire : les enfants naissent avec des oreilles de chat qui tombent la première fois qu'ils font l'amour ! Il est indéniable que Kouga continue d'apporter une originalité sans égal à ses lecteurs.

Über große Popularität in dôjinshi-Kreisen der 1980er Jahre kam Yun Kôga gegen Ende der Dekade zu einem kommerziellen Verlag und inspirierte mit dieser Karriere zahlreiche Amateurzeichner von Parodie-dôjinshi. Mit ihren vollkommen neuartigen Figuren und Storys eroberte sie die Herzen der Anime-Generation und stimulierte unzählige Nachfolger. Kôgas Persönlichkeit spricht aus allen Aspekten ihrer Mangas – ein „Original Yun Kôga" ist sofort erkennbar an Setting und Artwork. Die Grundidee ihrer Geschichten ist immer höchst originell, ihre Zeichnungen wirken auch in völlig unspektakulären Szenen latent erotisch. In ihrem bekanntesten Werk *EARTHIAN* geht es um Engel, die die Aufgabe haben, die Erde zu patrouillieren; in der Welt der Engel ist homosexuelle Liebe ein Kapitalverbrechen und eine versteckte Laszivität zieht sich durch das Werk. In *LOVELESS*, ihrem neuesten Manga, werden alle Kinder mit Katzenohren geboren, welche sie nach ihrer ersten sexuellen Erfahrung verlieren. Eine bizarre Idee, die ihr Publikum einmal mehr in Erstaunen versetzte und Yun Kôgas ungebrochenen Einfallsreichtum demonstriert.

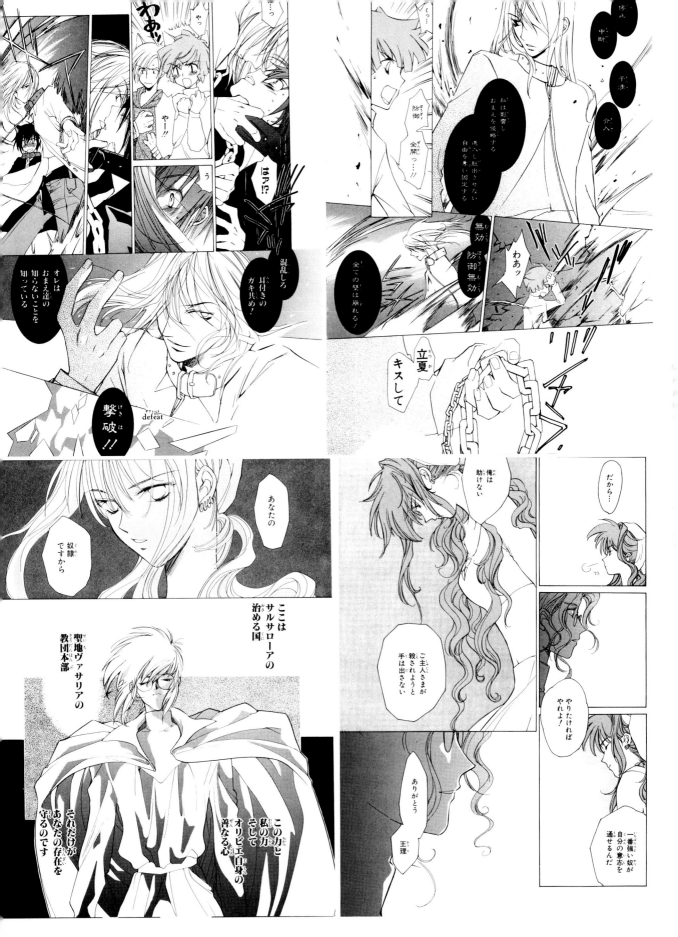

「ブロッコリー」が運営するアニメ・ゲームグッズ専門店「ゲーマーズ」のマスコットキャラクターである猫を模した美少女『でじこ』こと『デ・ジ・キャラット』のキャラクターデザインで注目される。この『でじこ』を使ったアニメーションＴＶ ＣＭが放送されるやいなやキャラクターに対する人気が一気に高まり、ついに『デ・ジ・キャラット』としてアニメーション化されるまでに至った。可愛い外見とはうらはらに毒のあるキャラクター性をもつ『デ・ジ・キャラット』に出てくる『でじこ』をはじめとした女の子キャラクターたちは「頭に猫耳や兎耳などの装飾をつけている」「会話の語尾に『にょ』『にゅ』などを付ける」「必殺技を持っている」「絶えず騒動を巻き起こす」など、記号化された好感度要素が多数付加され、「オタク」たちの間で90年代後半からいわれ始めた「萌え」という言葉を象徴する作品となった。このようにキャラクターの人気から火のついたコゲどんぼだったが、自らによる『デ・ジ・キャラット』の漫画化や、『ぴたテン』で漫画家としての才能も認められるようになる。漫画においても好感度要素を多用しつつ、キャラクターの奔放さと相対するような細くて繊細な線、脳天気さと感動が混在するストーリー作りで、今までになかった新しい漫画として評価されている。

KOGE DONBO コゲどんぼ

Born	Debut	Best known works
Tokyo, Japan	Debuted with "Pita Ten" with the series, which appeared in *Monthly Dengeki Comic Gao!* in 1999	"Pitaten" "Di Gi Charat" "Kamichama Karin"

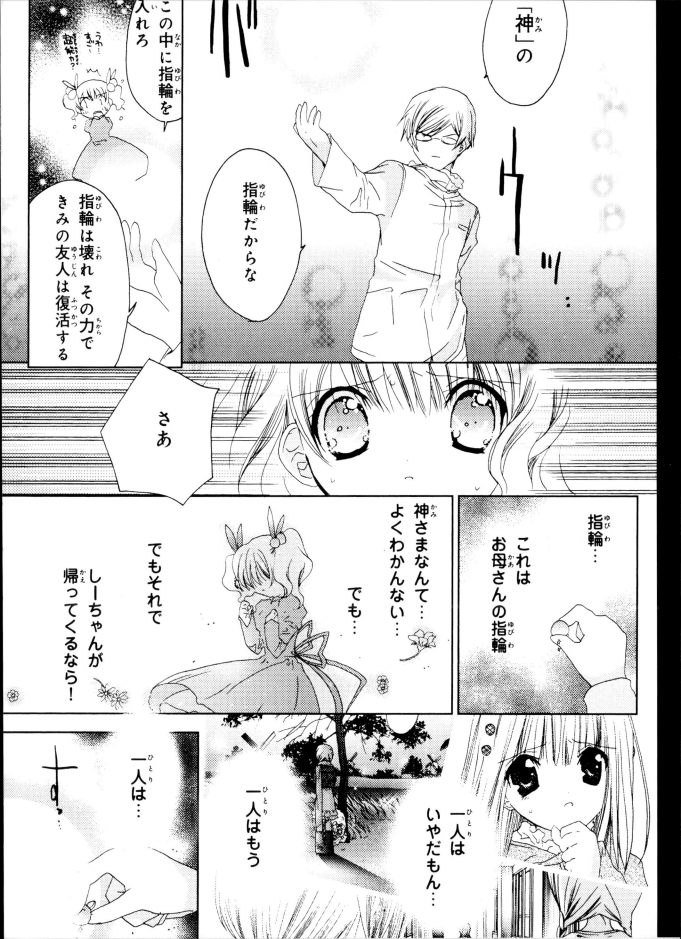

Koge debuted with a character design for the mascot of "Gamers", an anime and game store which Broccoli managed to. The mascot, who was a beautiful young girl with cat-like characteristics, was named "Dejiko". And center of attention by designing De Gi Charat. The "Dejiko" character came to be used in an animated TV commercial and subsequently rose to enormous popularity. So popular that it spawned an animated series called "Di Gi Charat". Along with the main character of "Dejiko" who has poisonous character nature contrary to dear appearance, the female characters all wear cat or rabbit ear ornaments and always end each sentence with "nyo" or "nyu" (meow). Moreover, each possesses a unique trademark move, and they are forever stirring up trouble. With the addition of such adorable aspects, among otaku (manga fanatics) of the late 1990's, these characters came to symbolize "moe" (fans' strong feelings for female manga characters with sexy and cute qualities). Koge-Donbo rose to fame with the popularity of the character she designed, but she further established her talents as a manga-ka with the manga series "Di Gi Charat".and "Pitaten". Characteristics such as a variety of fun elements to please readers, uninhibited characters, the use of thin, delicate lines, and a story that combines carefree abandon with deep emotion made for a kind of manga that had never been seen before.

Koge a fait ses débuts avec la conception de « Dejiko », la mascotte d'un magasin de jeux vidéo appelé « Broccoli ». Cette mascotte est une jolie jeune fille qui a les caractéristiques d'un chat. Le personnage « Dejiko » a été utilisé dans une publicité télévisuelle et est devenu extrêmement populaire. Si populaire qu'il est également devenu le héro d'un série animée intitulée « Di Gi Charat ». Comme pour le personnage principal « Dejiko », les personnages féminins portent des oreilles de chat ou de lapin et terminent leurs phrases par « nyo » ou « nyu » (miaou). De plus, chacune possède une manière unique de se mouvoir et elles créent constamment des problèmes. Avec de tels aspects adorables appréciés par les « otaku » (fans de mangas) des années 1990, ces personnages ont symbolisé ce qui s'appelle « moe » (les sentiments des fans envers les personnages féminins de mangas qui sont sexy et mignonnes). Donbo Koge est devenu célèbre grâce à la popularité des personnages qu'elle a créé, puis s'est véritablement révélée en tant que manga-ka avec la série « Di Gi Charat » et « Pita Ten ». Des caractéristiques telles que la variété des éléments drôles pour amuser les lecteurs, des personnages sans complexes, l'utilisation de lignes fines et délicates, et une histoire qui combine insouciance et émotions profondes, ont contribué à créer un type de manga inconnu jusqu'à présent.

Ihre Karriere begann mit dem Charakterdesign für das Maskottchen des Anime- und Videospiel-Fachgeschäfts *Broccoli*: Dejiko, ein Mädchen im Kätzchenlook war geboren. Animierte Fernsehwerbespots mit Dejiko wurden prompt zum Riesenhit und es folgte eine vollwertige Serie, der Anime DIGI CHARAT. Dejiko und die anderen Mädchenfiguren in diesem Anime tragen Katzen- oder Hasenohren auf dem Kopf, beenden ihre Sätze mit miauenden Quietschlauten, verfügen über eine geheime Technik, die den Gegner todsicher ins Jenseits befördert und stiften ständig Unruhe. Kurz, es eine ganze Reihe von Elementen mit positiver Signalwirkung auf Otakus gibt, und das Werk wurde zum Symbol für die Trendvokabel „moe" mit der japanische Otakus Beliebtheit messen. Die außerordentliche Popularität ihrer Schöpfung Dejiko verhalf Koge-Donbo zum ersten Durchbruch. Aber mit dem Manga zu DIGI CHARAT sowie mit PITA TEN stellte sie ihr Talent als echte Mangaka unter Beweis. Auch hier baut sie viele Elemente mit Gute-Laune-Garantie ein: Ihre feinen, zarten Linien wirken wie ein Gegenpol zu den ungebärdigen Charakteren. Zusammen mit einer Mischung aus Respektlosigkeit und Empfindsamkeit in ihren Geschichten machte sie das zur Vertreterin einer ganz neuen Generation von Mangakünstlern.

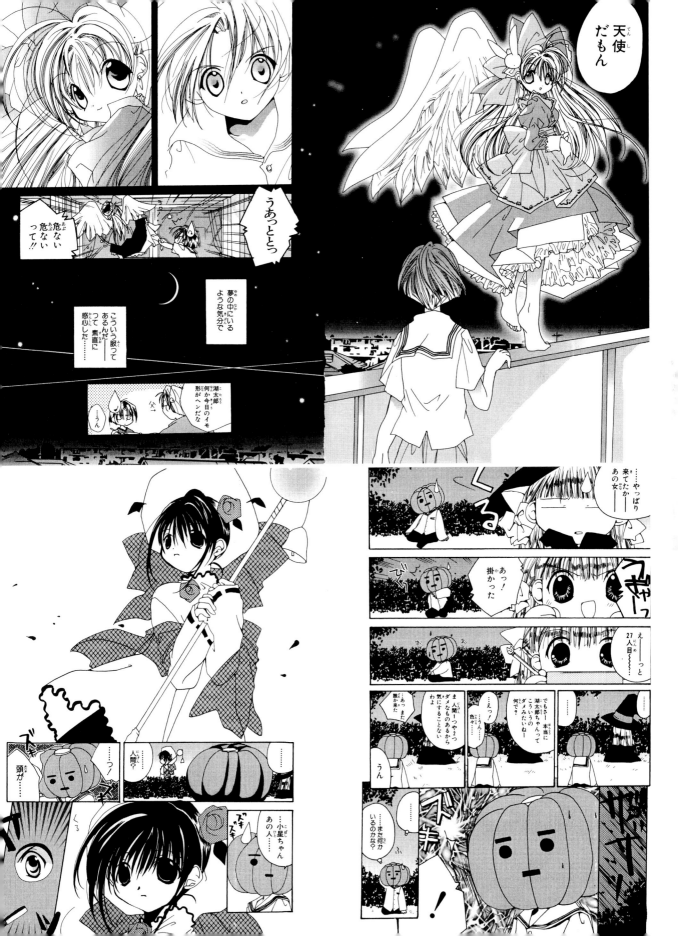

漫画界のトップ原作者である小池一夫を迎え、『子連れ狼』『畳捕り傘次郎』『乾いて候』など、映像化もされた有名「時代劇」作品で知られる。特に『子連れ狼』は諸外国でも日本を代表する劇画と知られ、アメリカの作家などに影響を与えた。「性は拝、名は一刀」の名文句で知られる『子連れ狼』は乳母車に乗った子供を連れ、諸国を歩く凄腕の刺客を描いた物語。柳生一族と相対し、厳しくも非情な生き様に、親子の愛も描く異色な設定とそのドラマ性の高さが大きな反響を呼ぶ。笹沢佐保原作の『木枯らし紋次郎』も、長楊枝をくわえ、世をさすらう男が主人公で、「あっしには　関係のねえことでござんす」が名セリフ。映像化もされた。キャラクターが際だつが、漫画的でなくリアルな人間ドラマが描かれる劇画の魅力もあって、映像化も絶えないと思われる。また作画に関しても通常の漫画家のようにペンを使わず、筆で描き、その流麗にして力強い筆致で、劇中の興奮を伝えた。2000年逝去。

GOSEKI KOJIMA 小島剛夕

Born	Debut	Best known works	Film Adaptation
1928 in Mie prefecture, Japan	with tankoubon "Onmitsu Kokuyouden" published by *Hibari Shobo* in 1957.	"Kozure Ookami" (Lone Wolf and Cub) "Kawaite Sourou" "Oboro Junincho"	"Kozure Ookami" (Lone Wolf and Cub) "Kawaite Sourou"

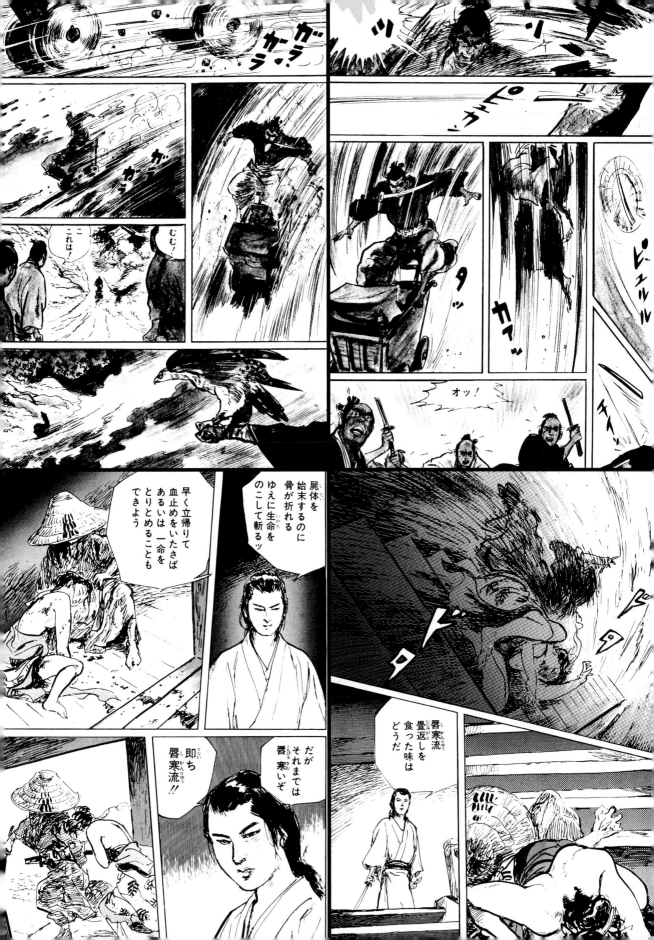

ガラガラッ！

ツ

ピクン

ガガ

これは！

むむ！

タッ

カイッ

ピュルル

チイッ

オッ！

屍体を始末するのに骨が折れるゆえに生命をのこして斬るッ

早く立帰りて血止めをいたさばあるいは一命をとりとめることもできよう

ドタ

唇寒流畳返しを食った味はどうだ

だがそれまでは唇寒いぞ

即ち唇寒流！！

唇寒流

Working with top storywriters such as Kazuo Koike, Gouseki Kojima is known for his famous samurai dramas such as "Kozure Ookami" (Lone Wolf and Cub), "Tatamidori Kasajiro", and "Kawaite Sourou". `Some of his famous works were later made into films and television shows. In particular, "Kozure Ookami" (Lone Wolf and Cub) became known internationally as a representative of Japanese gekiga, and it even had a noticeable influence on American comic artists. Known for the famous words "Sei wa, Ogami, na wa Itto" (My surname is Ogami, my name is Itto), the lone wolf is a resourceful samurai assassin who travels across Japan pushing a wooden cart bearing his infant son. As they confront the powerful Yagyu clan, the powerful love between father and child is portrayed against the backdrop of their cruel and harsh way of life, This dramatic and unique setting made the series extremely popular. In "Kogarashi Monjiro" (original story by Saho Sasazawa), the main hero, who is characterized by his habit of constantly chewing on a long reed of grass, journeys through ancient Japan and is famous for the line "Asshi ni wa kankei no nei koto de gozansu" (It does not concern me). The manga also became a popular feature film. With his striking characters, Kojima has managed to create realistic human drama as opposed to manga-like stories. His fascinating gekiga will probably continue to be made into movies. Regarding his work methods, he preferred to use the brush rather than the usual pen; it allowed him to create flowing images that relayed the excitement of his stories. He sadly passed away in 2000.

Travaillant avec des scénaristes célèbres tels que Kazuo Koike, Gouseki Kojima est connu pour ses fameuses fictions sur le thème des Samouraïs, telles que « Kozure Ookami » (Le solitaire et son petit), « Tatamidori Kasajiro » et « Kawaite Sourou ». Certaines de ses œuvres les plus récentes ont donné lieu à des films et ont été adaptées pour la télévision. En particulier, « Kozure Ookami » est célèbre hors du Japon et est très représentatif des gekiga japonais. Ce manga a visiblement influencé certains auteurs de bandes dessinées américains. Connu pour sa phrase célèbre « Sei wa, Ogami, na wa Itto » (Mon surnom est Ogami, mon nom est Itto), le solitaire est un ingénieux Samouraï assassin qui traverse le Japon en poussant devant lui un chariot de bois contenant son fils nouveau-né. Alors qu'il s'oppose au puissant clan Yagyu, l'amour entre le père et son fils est dépeint sur fond de leur vie cruelle et difficile. Le scénario dramatique a rendu cette série extrêmement populaire. Dans « Kokarashi Monjiro » (d'après une histoire originale de Saho Sasazawa), le héro qui est caractérisé par son habitude continuelle de mâcher un long brin d'herbe, voyage dans un Japon ancien et il est connu pour sa phrase « Asshi ni wa kankei no nei koto de gozansu » (Cela ne me regarde pas). Ce manga a été adapté pour le cinéma. Avec ses personnages frappants, Kojima a réussi à créer des fictions humaines réalistes plutôt que des histoires purement manga. Ses gekiga fascinants continueront probablement d'être adaptés au cinéma. Concernant ses méthodes de travail, il préfère utiliser le pinceau plutôt que le feutre, ce qui lui permet de créer des images dynamiques qui transmettent les émotions de ses histoires. Il est malheureusement décédé en 2000.

In Zusammenarbeit mit dem wohl renommiertesten Storyschreiber der japanischen Mangaszene, Kazuo Koike, wurde Kojima als Zeichner von Samurai-Epen wie LONE WOLF AND CUB, TATAMITORI KASAJIRÔ und KAWAITE SÔRÔ berühmt. Von diesen Werken, die zum großen Teil auch verfilmt wurden, prägte vor allem LONE WOLF AND CUB das Bild japanischer gekiga im Ausland und hatte auf amerikanische Comiczeichner starke Wirkung. „Mein Name ist Ogami – Ittô Ogami", mit diesem Satz pflegt sich der begnadete Auftragsmörder vorzustellen, wenn er mit seinem Sohn im Holzwägelchen die Provinzen durchstreift. Die ungewöhnliche und höchst dramatische Geschichte zeigt die gnadenlose Gefühlskälte des Protagonisten gegenüber dem Yagyû-Clan ebenso wie die Liebe zwischen Vater und Sohn und wurde zu einem grandiosen Publikumserfolg. Zusammen mit dem Schreiber Saho Sasazawa verfasste er mit KOGARASHI MONJIRÔ eine weitere, später ebenfalls verfilmte Geschichte eines rastlos umherstreifenden Mannes, diesmal auf einem Holzstäbchen herumkauend und mit dem Motto „Das ist nicht meine Angelegenheit!". Kojimas Figuren sind immer außergewöhnlich und seine Manga-untypischen Geschichten, die echte menschliche Dramen zum Thema haben, werden sicherlich noch oft Gegenstand von Filmadaptionen sein. Seine Zeichnungen fertigte Kojima nicht mit den üblichen Zeichenstiften an sondern mit dem Pinsel. Gerade durch diese eleganten, flüssigen und kräftigen Pinselstriche gelang es ihm, die Spannung in den Geschichten zu vermitteln. Kojima starb im Jahr 2000.

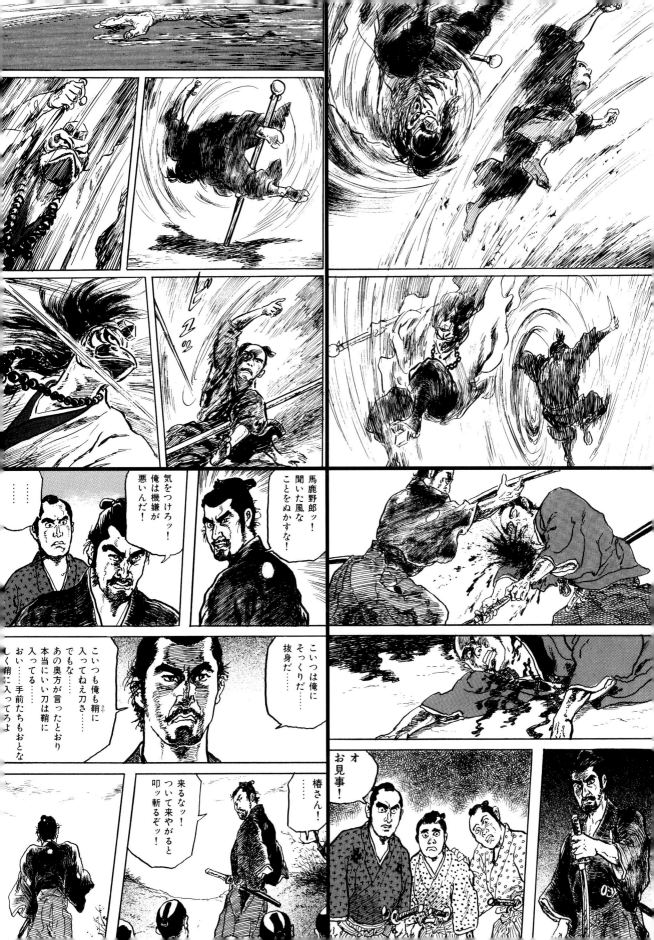

代表作『東大一直線』は、日本の最高学府・東京大学（略称・東大）と受験をテーマにナンセンスとギャグが入り交じった漫画。また、『おぼっちゃまくん』は見た目も言動も独特のキャラクター・御坊茶魔が繰り広げる爆笑コメディ。主人公の使う「茶魔語」が小学生の間でブームになるなど話題を呼び、アニメ化もされた。

80年代までこうした強烈なキャラクターと勢いのあるギャグを描く漫画家として活躍した小林だが、92年から始めた『ゴーマニズム宣言』で新境地を開く。これはギャグ漫画の要素を取り込みつつ、薬害エイズ問題やオウム真理教事件など日本の社会事件や思想的なテーマをネタに、自らの主張をエンタテインメント性あふるる漫画として描いたもの。作品のメッセージ性に関するさまざまな論争を生み社会的にも話題となった。現在もこの作品の連載は続けられており、学者や評論家と意見を戦わせている。

YOSHINORI KOBAYASHI

小林よしのり

1953 in Fukuoka prefecture, Japan	with "Ahh! Benkyou Itchokusen (Todai Itchokusen) Vol.1" which appeared in *Shonen Jump* magazine in 1975	"Obotchama-kun" "Todai Itchokusen" (Straight to Tokyo University) "Gomanizumu Sengen" (Declaration of Arrogance)	"Obotchama-kun"	• 34th Shogakukan Manga Award (1989)
Born	**Debut**	**Best known works**	**Anime Adaptation**	**Prizes**

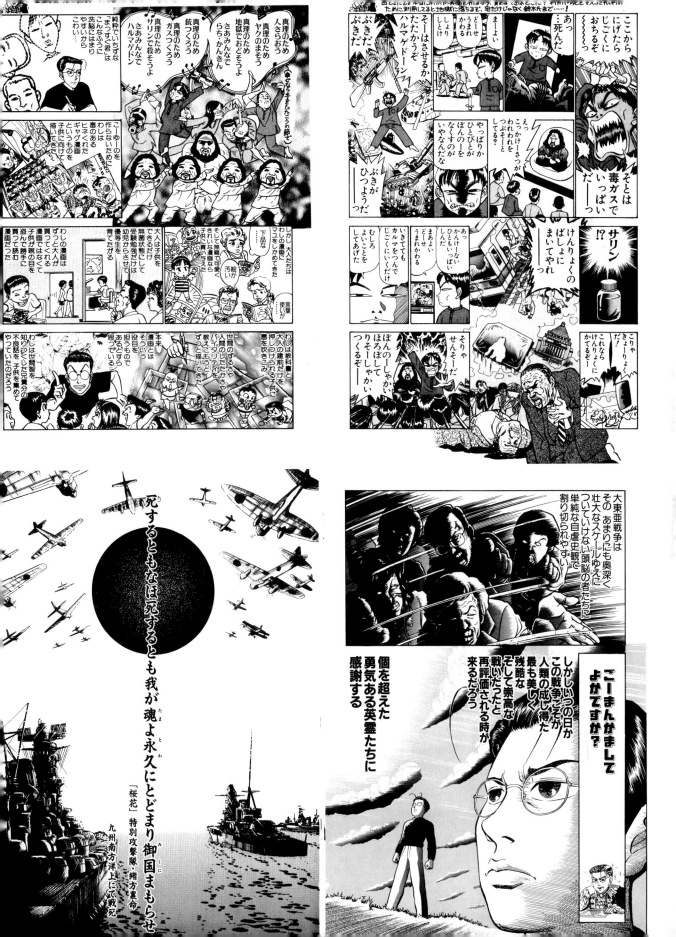

Kobayashi Yoshinori's most popular work is "Todai Itchokusen" (Straight to Tokyo University), which is all about getting into the most prestigious university in Japan. This manga is filled with humor and comic gags. In Kobayashi's "Obotchama-kun", we enter another hilarious comedy starring the highly peculiar title character, Obotchama. His funny way of talking, called "Chama-go" (Chamalingo), became an enormous craze among elementary school students. An animated version has also been made of the popular manga. Throughout the 1980's Kobayashi consistently came up with intense characters and energetic gags, but in 1992, he pioneered the way for a new genre with "Gomanizumu Sengen" (Declaration of Arrogance). This work consisted of gag comic elements, but simultaneously focused on social issues such as the problem of the spread of AIDS through contaminated blood products and the Aum Shinrikyo cult. Although these themes garnered much attention and controversy, Yoshinori managed to make the manga entertaining and at the same time thought provoking. This manga series is still in publication, and scholars and critics continue to voice out their opinions over the subject matter.

L'œuvre la plus célèbre de Kobayashi Yoshinori est « Todai Itchokusen » (Directement à l'Université de Tokyo), qui explique comment entrer dans la plus prestigieuse université du Japon. Ce manga est rempli d'humour et de gags comiques. « Obotchama-kun » nous fait découvrir une autre comédie hilarante et son personnage principal très particulier, Obotchama. Sa manière très particulière de s'exprimer, appelée « Chama-go », est devenue très populaire parmi les écoliers en bas âge. Une version animée a également été créée. Durant les années 1980, Kobayashi à constamment créé des personnages intenses et des gags énergiques, mais en 1992, il est devenu le pionnier d'un nouveau genre, avec « Gomanizumu Sengen » (Déclaration d'arrogance). Cette œuvre, qui est composée d'éléments comiques, se concentre simultanément sur des problèmes sociaux, tels que la propagation du SIDA par le sang contaminé, et sur la secte Aum Shinrikyo. Bien que ces thèmes lui ont valu une attention considérable ainsi qu'une certaine controverse, Yoshinori a réussi à rendre ce manga divertissant et pousser les lecteurs à la réflexion. La série est toujours publiée et les gens continuent d'exprimer leur opinion sur le sujet.

Einer seiner typischen Mangas ist TÔDAI ITCHAKUSEN, eine Geschichte voller verrückter Einfälle und Slapstick-Humor um die prestigeträchtigste Universität Japans, die Tôkyô Daigaku, kurz Tôdai. Bei der zwerchfellerschütternd Komödie OBOTCHAMA-KUN, die auch als Anime verfilmt wurde, löste die „Chama-Sprache" d höchst eigenwilligen Titelfigur eine Welle begeisterter Nachahmer unter Sechs- bis Zwe jährigen aus. Bis in die 1980er Jahre war Kob yashi Garant für schrille Charaktere und zündende Gags, aber mit dem 1992 begonnenen GÔMANISM SENGEN betrat Kobayashi Neuland. In diesem unterhaltsamen Manga bezieht er deutlich Position. Ohne gänzlich auf Slapstick Elemente zu verzichten, widmet er sich sehr nachdenklichen Themen und greift ernste gesellschaftliche Probleme auf, wie den Skand um HIV-infizierte Blutkonserven oder den Saringasanschlag der Aum-Sekte. Als Manga, der eine Botschaft transportiert, wurde er seh kontrovers diskutiert und somit auch zum gesellschaftspolitischen Gesprächsstoff. Da immer noch neue Folgen veröffentlich werden bietet er Kritikern und Gelehrten auch heute noch Anlass zur Auseinandersetzung.

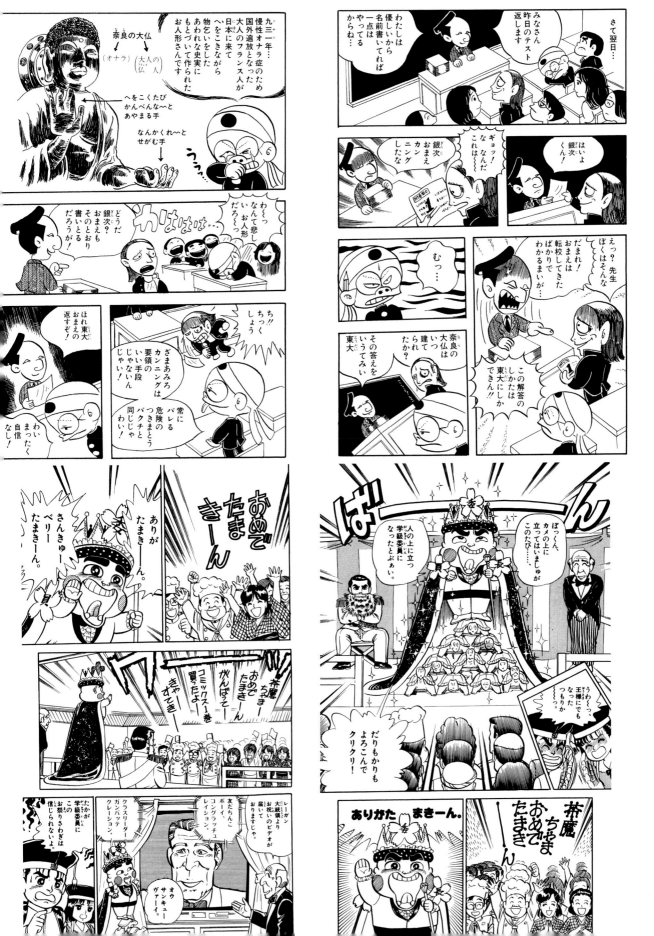

現在は日本を代表するアニメーション監督として名高い今 敏だが、漫画家としてのデビューは85年、青年向け週刊漫画誌「ヤングマガジン」にてであった。デビュー当時から抜群の画力の高さ・リアルさを披露していたが、それはアニメ監督として活躍する現在も変わりがない。代表作『海帰線』は「海人」という民間信仰が残る街を舞台にした物語。リゾート開発に揺れる街で発見された人魚に似た謎の生命体を巡る騒動を、確かな筆致と静かな情景を含めて叙情豊かに描いている。また、この他原案を押井守が手がけた『セラフィム　2億6661万3336の翼』や、大友克洋の映画『ワールド・アパートメント・ホラー』を漫画化した同名作品（脚本・信本敬子、原案今 敏）、漫画家が自分の漫画世界に入り込んでしまい二次元と三次元が交錯してゆく『OPUS』などあるが、残念ながらいずれも未完結か絶版になっている。

SATOSHI

KON

今敏

with "Kaikisen", which appeared in *Young Magazine* in 1985.

Debut

1963 in Hokkaido, Japan

Born

"Opus"
"Kaikisen"

Best known works

"Perfect Blue"
"Sennen Joyuu "
(Millennium Actress)
"Tokyo Godfathers"

Anime Adaptation

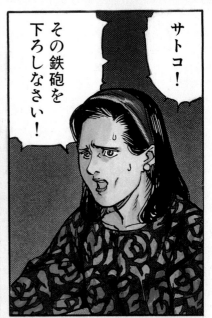

サトコ！
その鉄砲を
下ろしなさい！

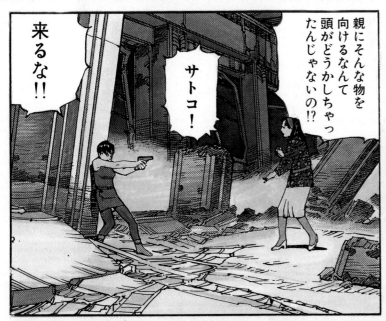

来るな!!

サトコ！

親にそんな物を
向けるなんて
頭がどうかしちゃっ
たんじゃないの!?

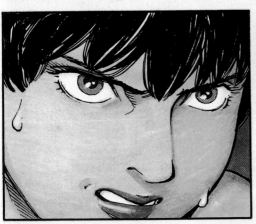

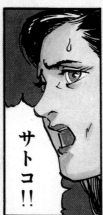

サトコ!!

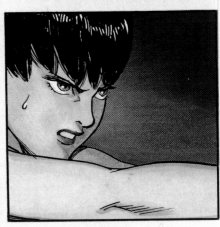

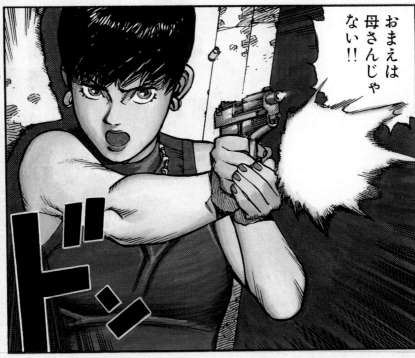

おまえは
母さんじゃ
ない!!

ドン

キン

Currently Satoshi Kon is one of the leading animation directors in Japan. However, he made his debut as a manga artist in 1985 with a work in *Young Magazine,* a popular seinen manga magazine geared towards young adults. Since his manga debut, he has consistently created realistic high quality images – something that has not changed since he became an animation director. His most famous story, "Kaikisen", is set in a town where residents still believe in a folk legend about "sea people". The plot revolves around a mysterious mermaid-like creature that is discovered in the town, which is being developed into a resort area. Kon captures the emotions and summons up quiet scenes with sure-handed confidence. Subsequently, Kon teamed up with storywriter Mamoru Oshii to create "Serafim 2 Oku 6661 Man 3336 no Tsubasa" (Seraphim 266,613,336 Wings). He also made a manga version of Katsuhiro Otomo's film "World Apartment Horror" (screenplay by Keiko Nobumoto, original idea by Satoshi Kon), and came up with "OPUS", a tale that blends the 2-dimensional and 3-dimensional worlds, where a manga artist lands inside in his own manga universe. Unfortunately, all of these works are currently either unfinished or out-of-print.

Satoshi Kon est un des principaux réalisateurs de films d'animation au Japon. Il a fait ses débuts en tant qu'auteur de mangas en 1985, avec une série publiée dans Young Magazine, un magazine de mangas seinen populaire (pour les jeunes hommes). Depuis ses débuts, il a toujours créé des images réalistes de haute qualité, ce qui n'a pas changé depuis qu'il est devenu réalisateur. Son histoire la plus célèbre, « Kaikisen », se déroule dans une ville où ses habitants croient toujours à des légendes « d'êtres venus de la mer ». Le scénario évoque une créature ressemblant à une sirène qu'on a découvert dans la ville. Cette dernière est en passe de devenir une station balnéaire. Kon capture les émotions et rassemble des scènes tranquilles avec grande confiance. Kon s'est ensuite associé au scénariste Mamoru Oshii pour créer « Serafim 2 Oku 6661 Man 3336 no Tsubasa ». Il a également développé une version manga du film « World Apartment Horror » de Katsuhiro Otomo (d'après un scénario de Keiko Nobumoto, et d'une idée originale de Satoshi Kon), puis « OPUS », une histoire qui mêle des mondes en deux et trois dimensions, dans laquelle un auteur de mangas atterri dans son propre univers de mangas. Malheureusement, toutes ses œuvres sont inachevées ou ne sont plus publiées.

Satoshi Kon ist heute als einer der bekanntest∎ Anime-Regisseure Japans bekannt, debütiert∎ jedoch 1985 als Mangaka in *Young Magajin*, einem wöchentlich erscheinenden Manga-Magazin für junge Erwachsene. Von Anfang a∎ brillierte er mit Bildern von überragender Stär∎ und außergewöhnlichem Realismus und dara∎ hat sich auch bei seiner heutigen Tätigkeit als Zeichentrickfilmer nichts geändert. Typisch fü∎ seinen Stil ist der Manga *The Tropics*, der in einer Gegend spielt, wo der Volksglaube der Fischer noch lebendig ist. In dieser tourismus∎ geschädigten Gemeinde wird ein rätselhaftes Lebewesen entdeckt, das an eine Meerjungfra∎ erinnert. Die sich daraus entwickelnden Komp∎ kationen zeichnet Satoshi Kon mit sicherem Strich und reichen Gefühlsdarstellungen, die sich bis in die ruhigen Hintergründe erstrecke∎ Weitere Werke sind *Seraphim 266 613 336 Tsubasa* nach der Idee von Mamoru Oshii, *World Apartment Horror* nach dem gleich-namigen Film von Katsuhiro Ôtomo (Text: Kei∎ Nobumoto, Idee: Satoshi Kon) und *Opus*: Hie∎ gerät ein Mangaka in die von ihm geschaffen∎ Welt und die dreidimensionale mehr und meh∎ mit der zweidimensionalen Welt vermischt sic∎ mehr und mehr mit der zweidimensionalen. Leider wurden alle diese Serien unvollendet abgebrochen.

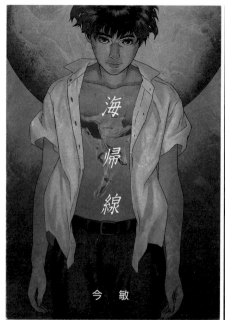

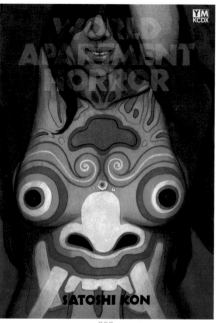

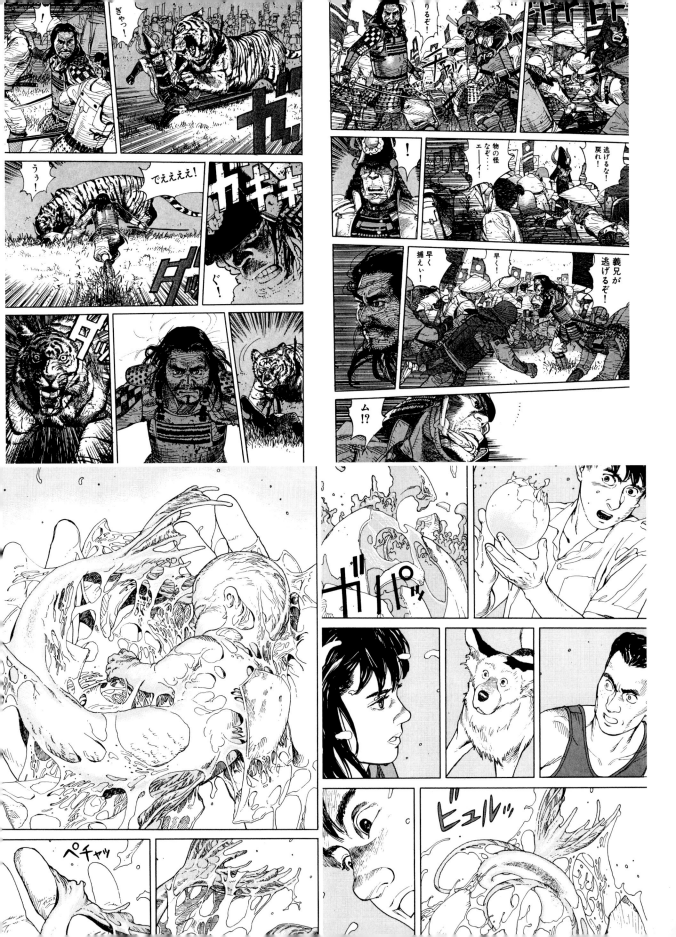

おもしろおかしい要素が必要だった「漫画」に対し、はっきりと大人向けでシリアスな物語を目指そうとして、1950年代の日本漫画時代に「劇画」の提唱があった。そのメンバーとして意欲的に作品を作り出したのがさいとう・たかをであり、代表作『ゴルゴ13』によって、「劇画」は圧倒的な広がりを見せた。30年以上も無休で連載が続き、単行本は130巻を越える。誰もが知っている劇画だ。凄腕の国際的スナイパー、ゴルゴ13が主人公で、そのハードボイルドなキャラクター設定と、驚異的な殺しのテクニックで人気を得る。背後に立つ者は攻撃、どんな無理難題もこなし、冷酷で特定の思想にも流されない。強烈な人間像をゴルゴに託しつつ、時代に合わせて世界各国で起こる事件に入り込んでいくことから、国際情勢の厚みも楽しめる作品だ。また、人気の時代劇小説を原作にした作品も描くが、ハードボイルドで大人の格好良さを伝える姿勢は一貫して保ち続けている。

TAKAO SAITO さいとうたかを

Born	Debut	Best known works	Anime Adaptation	Prizes
1936 in Osaka, Japan	with "Kuuki Danshaku" published by Hinomaru Bunko in 1955.	"Golgo 13" "Oniheihankachou" "Survival" "Kagegari"	"Golgo 13" (The Professional: Golgo 13) "Muyou No Kai" "Kagegari"	• 21st Shogakukan Manga Award (1976)

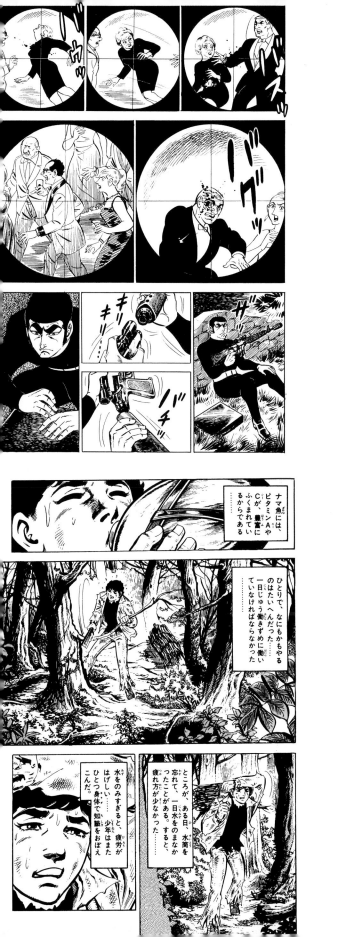

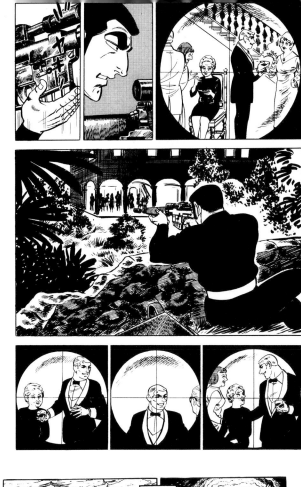

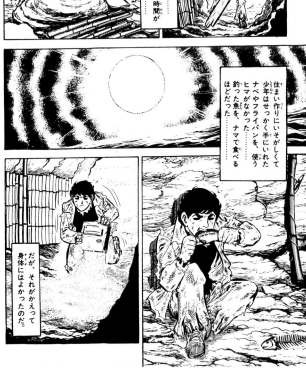

In the 1950's, during a generation where manga could be rented from rental shops, there was a movement to break away from the usual manga stories that always included amusing and funny elements, to create manga stories with a serious content geared toward adult audiences. Takawo Saito was one of these manga-ka. He ambitiously produced many works, and his best known manga, "Golgo 13", resulted in the rapid spread of the popularity of the gekiga style. The series has continued without a break for over 30 years, resulting in some 130 comic volumes. There is no one in Japan who is not familiar with this famous gekiga. The story's hero is a skillful international sniper called Golgo 13. The hard-boiled character and the surprising methods and techniques he uses to kill his victims caught people's imaginations. He can attack people standing behind them, he always fulfills even the most impossible assignments, and he is ruthless, not letting any outside ideologies influence him. By portraying such an intense character, and then allowing him to step into incidents around the world that closely mirrored current affairs, readers can enjoy a robust international frisson. Saito has also created period pieces based on historical novels. He consistently continues to create hard-boiled stories that show off cool adult characters.

Dans les années 1950, à l'époque d'une génération où les mangas pouvaient être louées dans des boutiques de location de bandes dessinées, un mouvement a tenté de se démarquer des mangas habituels, qui étaient toujours drôles et amusants, et créer des mangas sur des thèmes sérieux pour adultes. Takawo Saito était un de ces manga-ka. Il a produit de nombreuses œuvres, et son œuvre la plus connue est « Golgo 13 », qui a permis à ce style gekiga de devenir rapidement populaire. La série s'est poursuivie sans relâche pendant plus de 30 ans, pour constituer une collection de 130 albums. Il n'existe personne au Japon qui ne connaisse ce fameux gekiga. Le héro de cette histoire est un habile tueur international appelé Golgo 13. Le personnage, les méthodes et les techniques surprenantes qu'il utilise pour tuer ses victimes ont attiré l'imagination des lecteurs. Il peut tirer sur des personnes se tenant derrière lui, remplir n'importe quelle mission, même la plus difficile, et il est impitoyable. Il ne laisse aucune idéologie l'influencer. En donnant une image si intense à son personnage et en le laissant participer à des incidents qui rappellent les affaires internationales du moment, les lecteurs peuvent ressentir le frisson de l'actualité internationale. Saito a également créé des mangas basés sur des romans historiques. Il continu de créer des histoires dures qui montrent des personnages adultes intéressants.

Wo die Schulmeinung Humor und Slapstick fü unverzichtbare Elemente eines Manga hielt, kam in den 1950er Jahren, als Comicbücher noch hauptsächlich aus kommerziellen Büchereien entliehen und nicht gekauft wurde der Gegenentwurf des *gekiga*. Einer der Initiatoren dieser Bewegung war Takao Saitô und mit *GOLGO 13* sorgte er schließlich für der Durchbruch dieses Genres. Seit über 30 Jahre ununterbrochen in Serie und mit inzwischen über 130 Sammelbänden ist dieses *gekiga* jedem Japaner ein Begriff. Der Titelheld ist ein begnadeter international tätiger Auftragskiller und sein eiskaltes Gemüt sowie seine verblüffenden Mordtechniken machten in rasch zum Publikumsliebling. Golgo 13 erschießt Gegner, auch wenn sie hinter ihm stehen, löst unlösbare Aufgaben und kennt weder Gefühl noch Skrupel. Diese *hard-boiled* Figur bleibt in allen Folgen gleich, seine Fälle auf internatiolem Parkett jedoch werden dem Zeitgeschehe angepasst. So liegt der Reiz dieses *gekiga* au in den vielschichtigen weltpolitischen Angelegenheiten im Hintergrund. Populäre Samurai-Romane lieferten die Vorlage für einige seiner anderen Mangas, immer aber zeichnet Takao Saitô eine harte Erwachsenenwelt voller Coolness.

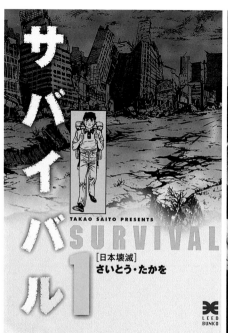

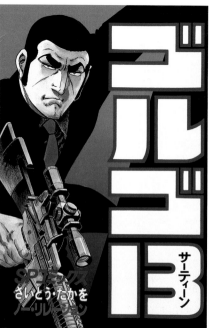

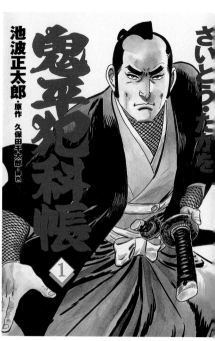

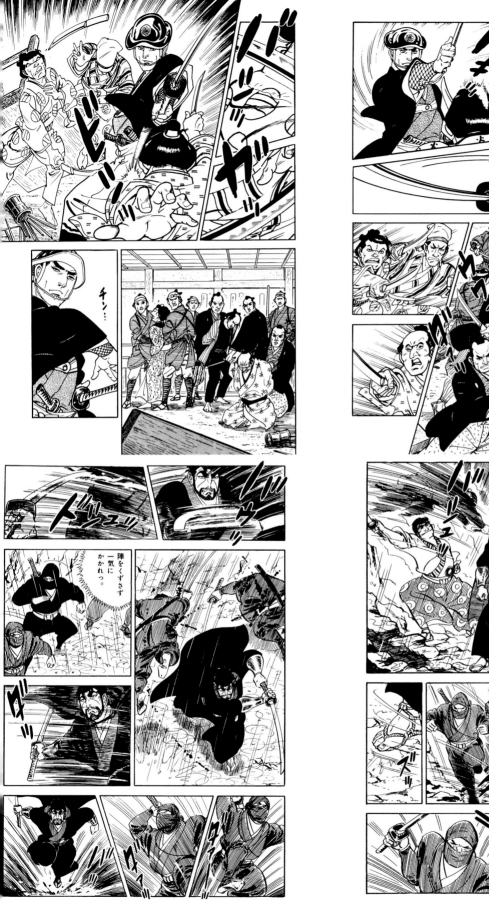
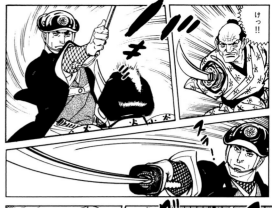
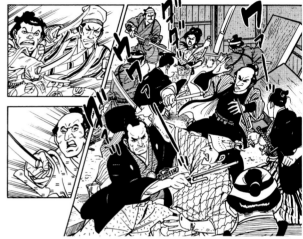
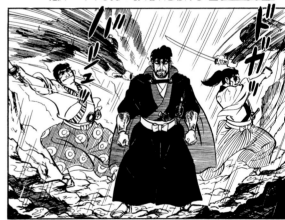
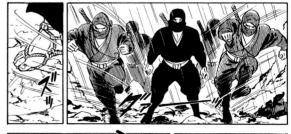
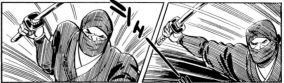

毒舌に象徴されるような攻撃性と、弱者に寄せる叙情的な眼差しとを共存させている、一筋縄ではいかない手強い描き手である。世に広く名を知られるキッカケとなった『恨ミシュラン』は、ライターとの共著で、世間で名店とされている料理店に赴き、その先入観のベールを剥がして、味やサービスに対する本音の評価を綴った問題作で、あまりの毒舌ぶりが物議を醸した。世の虚飾に対する猜疑心は、強烈である。一方で、貧しく愚かな弱者に対する視線は、その愚かさを哀しみ、笑いつつも、包み込むような優しさに満ちている。代表作『ぼくんち』は、漁師町で暮らす貧しい姉弟の日々を描く。金銭への執着や性、暴力といった欲望に翻弄される、人間のどうしようもなく赤裸々な姿を活写しながらも、あくまで作者の視線はすべてを「許して」いる。愚かさをひっくるめて、真の意味での人間という存在への肯定が、そこにはある。

RIEKO SAIBARA

西原理恵子

Born	Debut	Best known works	Anime adaptation	Prizes
1964 in Kochi prefecture, Japan	with "Chikuro Youchien", which appeared in *Young Sunday Magazine* in 1988	"Bokunchi" (My House) "Mahjong Hourouki" "Yunbo-kun"	"Bokunchi"	• 43rd Bungeishunju Manga Award (1997)

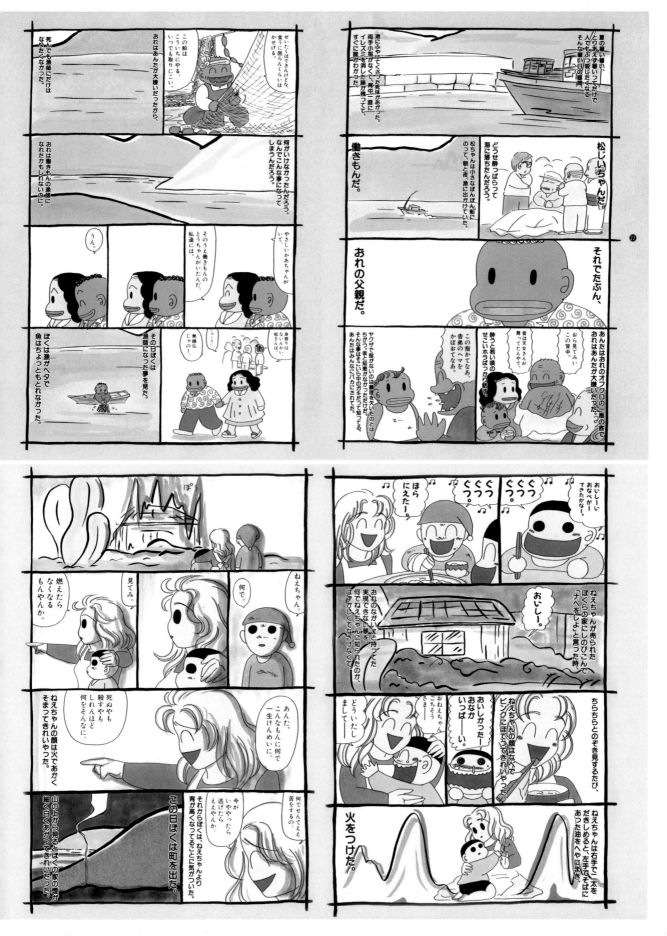

Rieko Saibara is a tough manga artist who refuses to follow ordinary writing techniques. In her works, she combines aggressively strong writing with underdog characters that are given expressive facial expressions. "Uramishuran" was the title that catapulted her to fame. In this controversial work, Saibara teamed up with another writer to visit a number of well-known restaurants. They then unveiled harsh opinions as to the service and the quality of food. They were criticized for their strongly written opinions. Their suspicious views over these widely raved about restaurants are written in an extreme manner. On the other hand, she has a kind way of showing the sad and humorous stupidity of both the foolish and the poor. Her best known work is "Bokunchi", a story that portrays the daily lives of an older sister and younger brother living in a small fishing village. She vividly describes the stark reality of characters who act on the whims of monetary greed, sex, and violence. Saibara persists in portraying all of this in a forgiving manner. She manages to explore the foolishness of people, and with real meaning, she positively affirms the existence of humanity.

Rieko Saibara est un auteur de mangas endurci qui refuse de se conformer aux techniques d'écriture traditionnelles. Ses œuvres combinent des écritures fortement agressives avec des personnages faibles à qui elle donne des expressions faciales expressives. « Uramishuran » est l'œuvre qui l'a rendue célèbre. Dans cette œuvre controversée, Saibara s'est associé à un autre auteur pour se rendre dans un certain nombre de restaurants bien connus. Ils ont émis des opinions sévères sur le service et la qualité de la nourriture. Ils ont naturellement été critiqués pour leurs fortes opinions écrites. Leur attitude méfiante de ces restaurants très populaires est décrite de manière extrême. D'un autre côté, Saibara a une manière de montrer la stupidité triste et humoristique des idiots et des pauvres. Son œuvre la plus fameuse est « Bokunchi » (Ma maison), une histoire qui dépeint la vie courante d'une sœur âgée et de son jeune frère dans un village de pêcheurs. Elle décrit de façon très nette la réalité saisissante des personnages qui agissent sur le coup de l'avidité, du sexe et de la violence. Saibara persiste à montrer tout cela de manière indulgente. Elle a beau décrire la bêtise des gens sous une lumière crue, elle affirme pourtant positivement l'existence de l'humanité.

Rieko Saibara vereint scharfzüngige Angriffslust mit einem lyrischen Blick auf die Schwachen und gilt als starke Zeichnerin, die sich nicht auf ein Genre festnageln läßt. Allgemein bekannt wurde sie mit *Ura Michelin*, den sie in Zusammenarbeit mit einem Texter verfasste: Sie ging in die exklusivsten Restaurants und verlieh in der Serie völlig unbeeindruckt ihrer wahren Meinung über Essen und Service Ausdruck – die allzu spitze Feder erregte damals einige Gemüter. Ihr Argwohn richtet sich gegen Affektiertheit und Effekthascherei; den Armen und Schwachen aber gilt ein Blick voller Warmherzigkeit, obgleich sie sich über deren Dummheit ebenfalls mokiert. In ihrem bekanntesten Werk *Bokunchi – My House* beschreibt Saibara das von Armut geprägte Leben dreier Geschwister in einem Fischerdorf. Geld, Sex und Gewalt bestimmen ihre Existenz, aber obwohl Saibara hier ein hoffnungsloses Porträt völlig entblößter Menschenleben zeichnet, vergibt ihr Blick letzten Endes doch alles. Die Torheit miteingeschlossen, bejaht sie die menschliche Existenz im eigentlichsten Sinne.

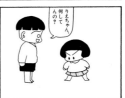

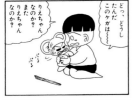
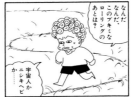
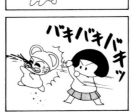
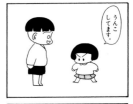

思い出したように麻雀ネタになる西原、本当に忘れてたんだってば…

このページを編集長にみせるのがとてもこわかった西原

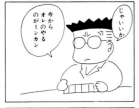

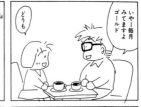

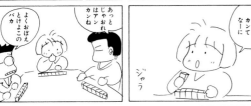

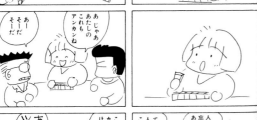

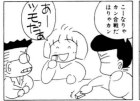
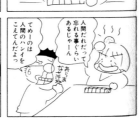

デビュー当初から青年誌を活動の中心の場とし、リアリティーあふれる心理描写と目の離せない展開で読者を惹きつけ、早くから注目作家となる。特に、女性の内面描写が秀逸で、きれいごとばかりではない内情を厭味なく描ける稀有な作家。少女マンガ的な効果線やトーンといった画面要素は少なく、逆にそのすっきりとした画面が交錯する人間関係や登場人物たちの心情をよりダイレクトに伝えることに成功している。80年代から90年代に描かれた『同・級・生』『東京ラブストーリー』『あすなろ白書』といった一連の作品は、ＴＶドラマ化され、トレンディドラマブームとあいまって、大ヒットを記録。女性を中心に絶大な支持を得た。その恋愛描写の巧みさゆえに、恋愛に関する著作も多く、エッセイストとしての一面も見せている。現在は、マスコミ業界を舞台に、どうしても意識しあってしまう女性二人と、彼女たちを取り巻く男たちを描いた『みんな君に恋してる』を連載中。

FUMI SAIMON

柴門ふみ

Born
1957 in Tokushima prefecture, Japan

Debut
with "Kumo Otoko Funbaru!", which was published in a special issue of *Shonen Magazine* in 1979.

Best known works
"Tokyo Love Story"
"Onna Tomodachi" (Women Friends)
"P.S. Genki desu, Shunpei" (P.S. I'm Fine, Shunpei)

TV Dramas
"Tokyo Love Story"
"Asunaro Hakusho" (Asunaro White Paper)
"Dou-kyuu-Sei" (Classmate)

Prizes
• 7th Kodansha Manga Award (1983)
• 37th Shogakukan Manga Award (1992)

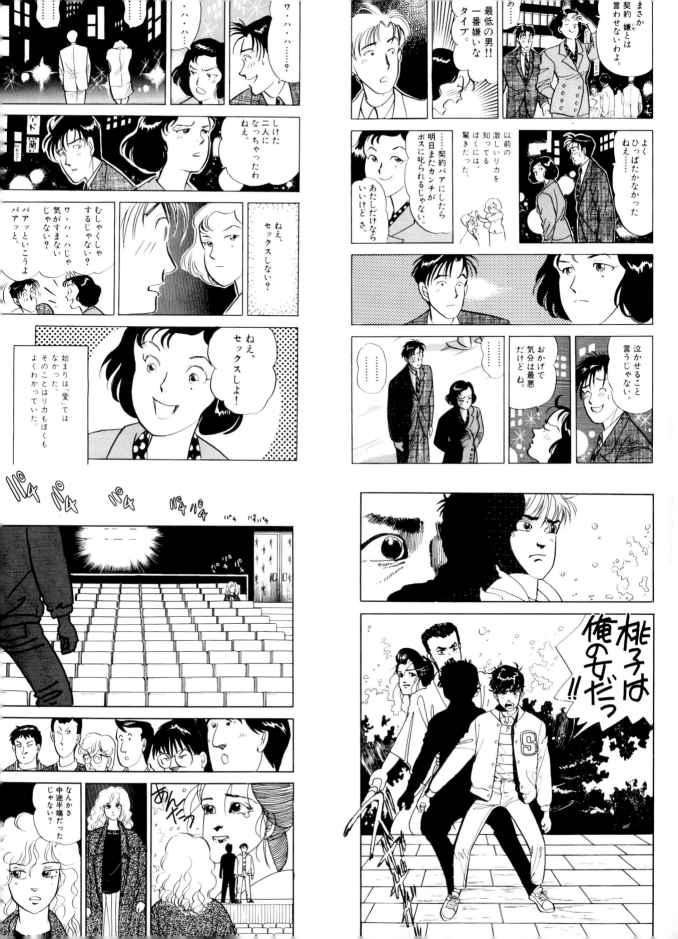

Following her debut, Fumi Saimon published mainly in seinen manga magazines, and she immediately attracted considerable attention for winning over fans with exciting story development and the realistic psychological portrayal of her characters. In particular, Saimon is skilled at describing the inner psychology of a woman's mind. Instead of just painting a pretty picture, she also includes the ugly truths of a woman's psychology, without any trace of maliciousness. Her tone work and the lines she uses to portray emotions and movement are not in the tradition of the shoujo manga. Instead, she succeeds at combining her simple and refreshing images with a direct portrayal of her character's relationships and mentality. In the 1980s and 1990s, her popular series "Dou-kyuu-Sei" (Classmate), "Tokyo Love Story", and "Asunaro Hakusho" (Asunaro White Paper) were all made into hit TV dramas. At the time, they were part of a boom of trendy dramas, and they enjoyed wide success. She obtained an enormous following, particularly from women. Because of her great skill at portraying romance, Saimon has also written many works on the subject of love as an essayist. Her latest manga, "Minna Kimi ni Koishiteru" (Everybody Loves You), tells the story of two self-conscious girls and the men that enter their lives, set against the world of the mass-media.

Après ses débuts, Fumi Saimon a principalement publié ses mangas dans des magazines de mangas seinen et a immédiatement attiré une attention considérable pour avoir conquis autant de fans avec ses développements excitants et la représentation psychologique réaliste de ses personnages. En particulier, Saimon est doué pour décrire la psychologie intérieure de l'esprit des femmes. Plutôt que d'en montrer une jolie image, elle montre également les vérités laides de la psychologie des femmes, sans aucune mauvaise intention. Les couleurs et les lignes qu'elle utilise pour dépeindre les émotions et les mouvements n'entrent pas dans la tradition des mangas shoujo. Elle réussi plutôt à combiner ses images simples et rafraîchissantes avec les relations et la mentalité de ses personnages. Dans les années 1980 et 1990, ses séries célèbres « Dou-kyuu-Sei » (Camarade de classe), « Tokyo Love Story » et « Asunaro Hakusho » (Livre blanc Asunaro) ont été adaptées pour la télévision. Elles faisaient parti d'un nouveau genre de fictions à la mode et ont connu un grand succès. Elle a conquis encore beaucoup de fans, principalement des femmes. Avec son incroyable talent pour décrire la romance, Saimon a également écrit de nombreuses œuvres sur le sujet de l'amour, en tant qu'écrivain. Son dernier manga, « Minna Kimi ni Koishiteru » (Tout le monde t'aime), raconte l'histoire de deux filles timides et des garçons qu'elles rencontrent, sur fond du monde des médias.

Seit ihrem Debüt zeichnet Fumi Saimon hauptsächlich für Magazine, die sich an junge Erwachsene richten. Realitätsnahe, psychologische Skizzen und atemberaubende Storyentwicklung fesselten ihr Lesepublikum und verschafften Saimon schon bald einen hohen Bekanntheitsgrad. Insbesondere versteht sie sich wie sonst kaum jemand darauf, das – nicht immer edle – Innenleben ihrer Frauenfiguren schonungslos darzustellen. Effektlinien und Rasterfolien, wie sie besonders für *shôjo*-Manga typisch sind, kommen bei ihr eher selten zum Einsatz. Vielmehr gelingt es ihr gerade mit klaren Formen, zwischenmenschliche Beziehungen und die Gefühlswelt ihrer Protagonisten sehr direkt zu vermitteln. In den 1980er bis 1990er Jahren veröffentlichte sie *DÔ KYÛ SEI*, *TÔKYÔ LOVE STORY* und *ASUNARU HAKUSHO*, streng genommen eine einzige zusammenhängende Serie, die mit Fernsehverfilmungen auf der *trendy drama*-Welle um 1990 vor allem beim weiblichen Publikum erfolgreich war. Ihr sicheres Gespür für Herzensangelegenheiten stellt sie immer öfter auch als Essayistin unter Beweis. Derzeit zeichnet Fumi Saimon den in der Medienbranche spielenden Manga *MINNA KIMI NI KOI SHITERU* um zwei miteinander konkurrierende Frauen und die Männer in ihrem Umfeld.

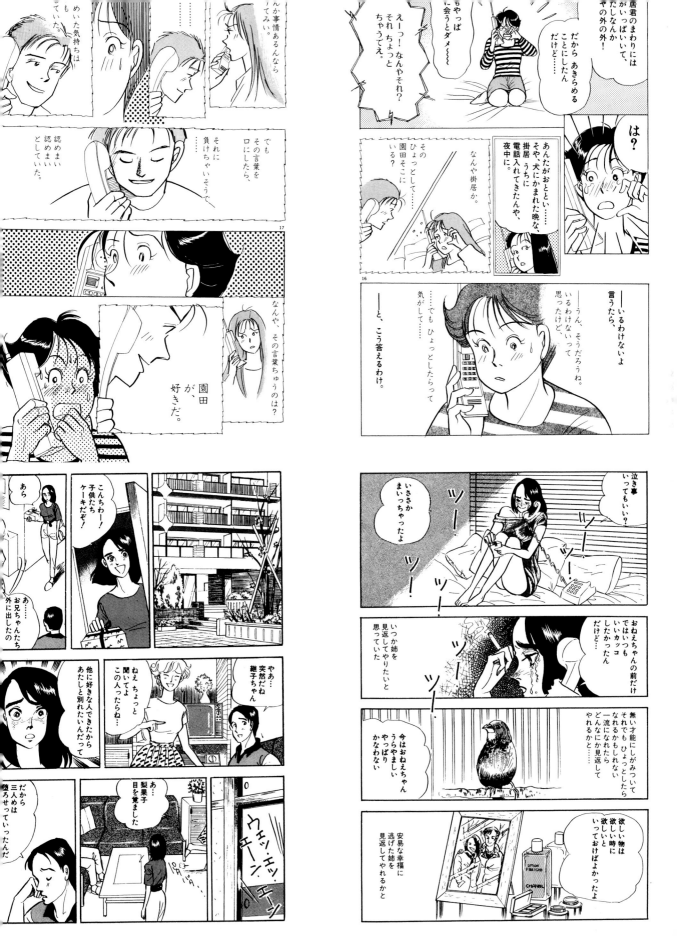

代表作である『バジル氏の優雅な生活』は、19世紀イギリスのちょっと風変わりな貴族・バジル氏とクセのある友人達の生活を描いた作品。バジル氏のウィットに富んだ会話と彼の仲間が織りなす珍騒動が、時に楽しく時に哲学的に語られる。この作品は一話完結でシリーズが続くもので、彼女の作品としては異例。基本的には短編作品が多い作家として有名である。その作風は和風の化け物譚から、西洋・中国モノ、現実世界から幻想奇譚までと幅広い。全体に通じる特徴としては、ファンタジーも現実もそれ自体をただの何気ない日常として描くことが挙げられる。しかも、普段当然と思われていることを一風変わった視点で切り取り、肩の力の抜けた線で描き出すゆえ、不思議な面白さと安心感が生み出される。こうした短編作を収録した単行本は2003年の出版カタログに記載されているもので40タイトル以上もあり、その実力は現在も衰えない。デビューから30年弱も経ちながら、現在も少女誌やミステリー誌などジャンルを問わず作品を発表している稀有な作家である。

YASUKO SAKATA

坂田靖子

1953 in Osaka
prefecture, Japan

Born

with "Saikon Kyousou Kyoku"
published in *Hana to Yume*
Vol. 12 in 1975.

Debut

"Jikan wo Warerani"
"Basil Shi no Yuuga na
Seikatsu" (The Elegant
Life of Mr. Basil)
"Yamiyo no Hon"

Best known works

• Agency for Cultural Affairs
Media Arts Festival Grand
Prize in the Manga Division
(1997)

Prizes

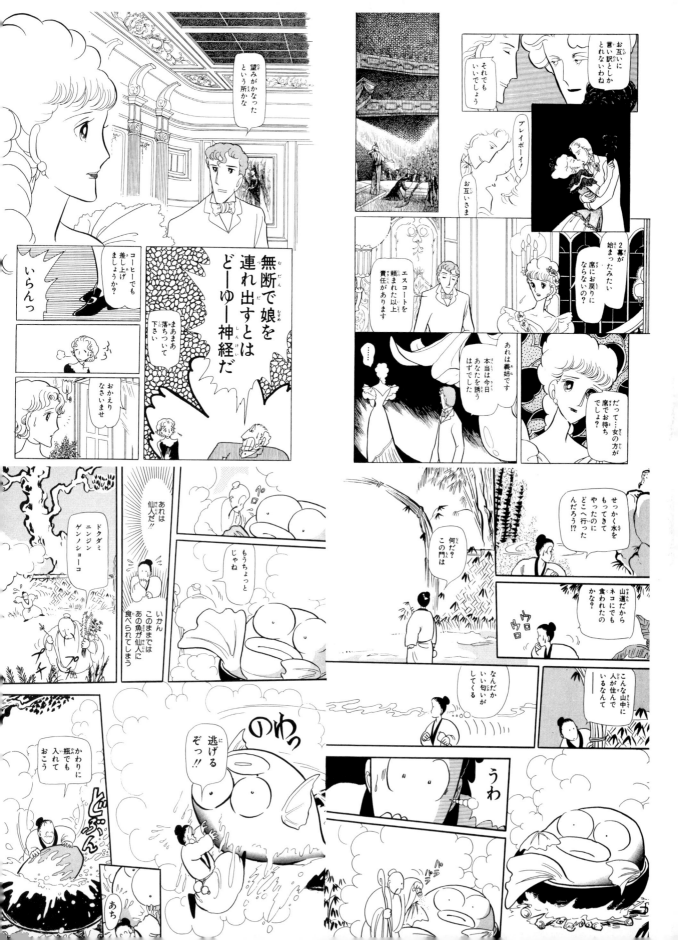

Sakata Yasuko's best known work, "Basil Shi no Yuuga na Seikatsu" (The Elegant Life of Mr. Basil), portrays the lives of Basil, an eccentric 19th Century British aristocrat, and his unique friends. Basil's dialogue overflows with wit, and the strange troubles his friends involve him in are told with a sense of fun that at times borders on the philosophical. Unlike most of her work, which usually consists of short stories, this is a longer manga series that is made up of individually complete stories. Sakata shows great diversity in her literary style, which ranges from Japanese ghost stories to Western and Chinese themed stories. Similarly, her plots are equally at home in modern times or in fantasy worlds. The overall character of her work is typified by her ability to casually portray everyday life in any setting, regardless whether in a fantasy scenario or in real life. Furthermore, she always manages to express an original point of view when dealing with situations that anyone would think were totally ordinary. Combined with the effortless lines of her drawings, her stories are filled with a mysteriously interesting and warm feeling. Over 40 of her short story titles were listed in a 2003 publishing catalogue, and to this day, Sakara still continues to show an unabated talent. It has been about 30 years now since she first appeared on the manga scene, but she is the kind of rare artist that transcends genres, who currently continues to publish in shoujo magazines and mystery magazines.

L'œuvre la plus connue de Sakata Yasuko, « Basil Shi no Yuuga na Seikatsu » (La vie élégante de Mr Basil), dépeint la vie de Basil, un aristocrate anglais excentrique, et de ses amis. Les dialogues de Basil sont pleins d'esprit et les aventures étranges dans lesquelles ses amis l'impliquent sont racontées avec un humour qui est parfois philosophique. Contrairement à ses autres œuvres, qui sont habituellement des histoires courtes, c'est une série plus longue qui est composée d'histoires individuelles. Sakata nous montre une grande diversité dans son style littéraire, qui va des histoires de fantômes japonais aux histoires sur des thèmes chinois ou occidentaux. De même, ses scénarii sont aussi à l'aise dans les temps modernes que dans des mondes imaginaires. Ses œuvres se caractérisent par sa capacité à dépeindre la vie courante dans n'importe quelle situation, que ce soit dans un scénario fantastique ou dans la vie réelle. Elle réussi également à exprimer un point de vue original dans des situations qu'on pourrait considérer comme totalement ordinaires. Ses histoires sont remplies d'émotions chaleureuses et mystérieuses. Plus d'une quarantaine de ses histoires étaient listées dans un catalogue de publications pour 2003. Sakara continue de nous montrer son talent et c'est un des rares auteurs à transcender les genres. Elle continue de publier ses œuvres dans des magazines de mangas shoujo et des magazines d'histoires policières.

Am bekanntesten ist wohl ihr Manga THE ELEGANT LIFE OF MR. BASIL über einen exzentrischen Adeligen im England des 19. Jahrhunderts und seinen nicht minder verschrobenen Freundeskreis. Witzig und zuweilen auch philosophisch schildert Yasuko Sakata die geistreiche Konversation des Titelhelden und den Tumult, den seine Freunde ständig verursachen. Zwar ist jede Folge in sich abgeschlossen, aber als Serie ist dieses Werk doch eher untypisch für Sakata, die mit kurzen Arbeiten berühmt geworden ist. Der Themenkreis dieser Kurzmangas ist sehr breit gefächert: japanische Geistererzählungen finden sich ebenso wie Geschichten, die in China oder im westlichen Ausland spielen, Alltagserzählungen wechseln mit Phantasmagorien ab. Gemeinsam ist allen Arbeiten, dass Sakata Alltägliches wie Phantastisches mit der gleichen Selbstverständlichkeit behandelt und auf völlig unspektakuläre Weise darstellt. Das vermeintlich Normale allerdings zeigt sie unter einem leicht verschobenen Blickwinkel und zusammen mit ihren mühelos hingeworfenen Zeichenstrichen ergibt sich so eine ganz eigene Faszination, die mit einem Gefühl der Geborgenheit einhergeht. Im Jahr 2003 waren von Yasuko Sakata über 4 Sammelbände solcher Kurzmangas im Handel erhältlich und ihre Kreativität zeigt noch keinerlei Ermüdungserscheinungen. Auch heute, fast 30 Jahre nach ihrem Debüt, veröffentlicht sie in den verschiedensten Magazinen, von shôjo bis mystery, und gilt nach wie vor als Ausnahmetalent.

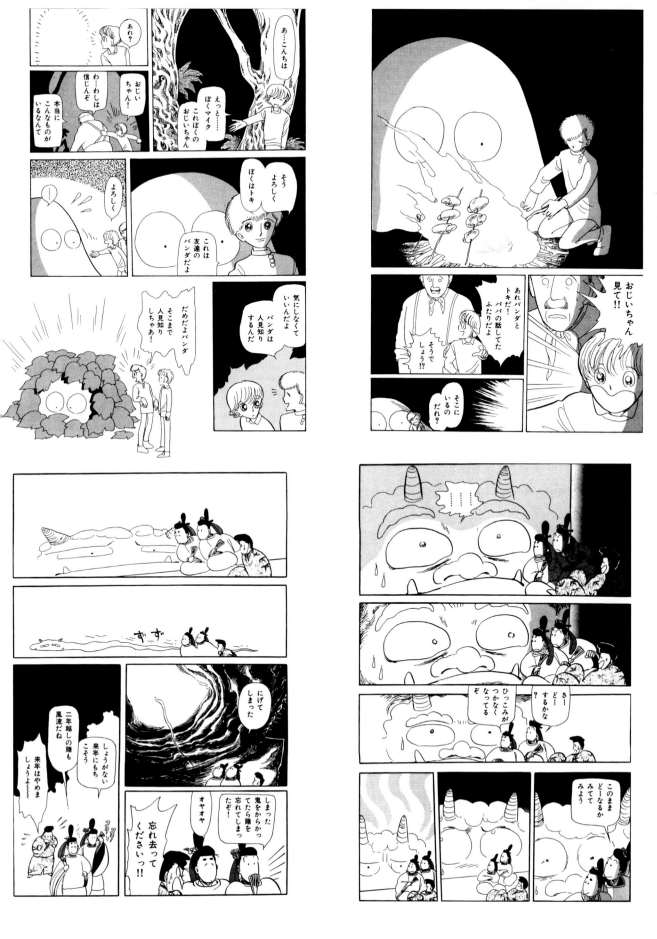

代表作『ちびまる子ちゃん』は昭和40年代を舞台に、平凡な家庭に育った小学校３年生の頃の自分を振り返った作品。小学校３年生という、大人への憧れを抱き始める年代の『ませた』主人公まる子と、家族やクラスメイトとのやりとりの妙なズレやアンバランスさで絵柄も極めて端的超日常の中に、究極の笑いを見つける天才。誰もが「自分にもこんなことがあった」と振り替えさせられ、愛着を抱いてしまう。日本のお茶の間で楽しまれるほのぼのとした絵柄と、母の日や学校の運動会、兄弟喧嘩など、なんの変哲もない題材の中での笑いや感動を描く事によって、老若男女問わず愛される作品となっており、「平成のサザエさん」とも呼ばれている。作者は『ちびまる子ちゃん』がアニメーションで大ブレイクして以来、コラムなどの執筆も多数手掛ける。内容はもちろん超日常の中に隠された笑い。作者が水虫になった話や、アリ地獄を見て思ったこと、妄想したことなどを綴っているのだが、ここでも「活字で笑う」ということの難しさを軽々と越えて、誰もが腹を抱えて笑えるような「日常的笑い」のセンスを見せている。

MOMOKO SAKURA さくらももこ

Born	Debut	Best known works	Anime Adaptation	Prizes
1965 in Shizuoka prefecture, Japan	with "Oshiete yarunda arigataku omoe!" which was published in *Ribbon Original* 1984 Autumn Edition.	"Chibi Maruko-chan" "COJICOJI" "Nagasawa-kun"	"Chibi Maruko-chan" "COJICOJI"	• 13th Kodansha Manga Award (1989)

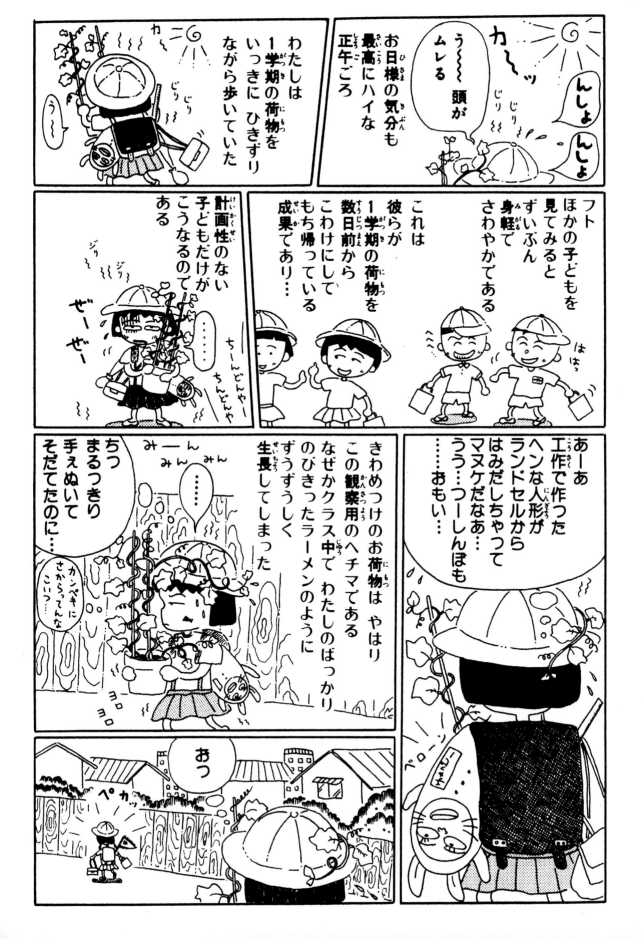

Momoko Sakura is best known for her famous manga "Chibi Maruko-chan", in which the author reflects back upon her own childhood as a third grader, growing up in an average family during the 1970's. The main character, Maruko, is a precocious little 8 year-old who is at that age when children start yearning to be grown up. Through her frank and simple drawings, Sakura is a genius at finding extraordinary humor in Maruko's slightly unusual and off-kilter interactions with classmates and family members. Readers are drawn to the stories, which feature situations that everyone remembers encountering in their own pasts. With warm drawings that can be enjoyed in living rooms across Japan, she brings out the humor and deep emotions found in such ordinary occasions as Mother's Day, a school field day, or the usual family quarrel. That is probably why fans of every age and gender are so taken by her work. Some even call the series "Heisei no Sazae-san" (Heisei period's "Sazae-san") after the nationally loved manga series that has been running for over 50 years. After "Chibi Maruko-chan" was made into a hit TV animated series, Sakura has also written several magazine columns, which focus on the humor that is tucked away in our everyday lives. The topics range from a case of athlete's foot the writer caught, to her opinions and ideas after seeing an antlion (doodlebug). The difficulties in conjuring up laughter using only the written word can often prove frustrating, but Sakura easily has the power to induce belly aching laughter with her humorous descriptions of ordinary situations.

Momoko Sakura est connue pour son manga « Chibi Maruko-chan » dans lequel l'auteur fait un retour sur sa propre enfance à l'âge de l'école élémentaire et sur sa famille durant les années 1970. Le personnage principal, Maruko, est une petite fille précoce de 8 ans qui est à un âge où les enfants aspirent déjà à devenir adultes. Au travers de ses dessins simples et francs, Sakura réussi à montrer un humour extraordinaire dans les interactions quelque peu inhabituelles de Maruko avec ses camarades de classe et sa famille. Les lecteurs sont attirés par l'histoire, qui montre des situations que tout le monde a déjà vécu dans son passé. Ses dessins chaleureux sont appréciés dans les salons des familles japonaises, et elle fait ressortir de l'humour et de profondes émotions que l'on trouve dans des occasions ordinaires telles que la fête des mères, une sortie de classe, ou des disputes familiales courantes. C'est probablement pourquoi les fans de tous âges et des deux sexes sont si attirés par ses œuvres. Certains appellent même la série « Heisei no Sazae-san » (La période Sazae-san de Heisei), d'après ce manga très populaire dont la série dure depuis déjà plus de 50 ans. Après que « Chibi Maruko-chan » ait été adapté pour la télévision, Sakura a également écrit des articles pour des magazines, sur le thème de l'humour qui se cache dans nos vies quotidiennes. Les thèmes variés vont d'une mycose que l'auteur a attrapé, à ses opinions et ses idées après avoir vu une larve d'insecte. La difficulté de provoquer le rire avec des mots écrits peut souvent être frustrante, mais Sakura parvient aisément à provoquer des fous rires avec ses descriptions humoristiques des situations ordinaires.

Ihr berühmter Manga CHIBI MARUKO-CHAN spiel in den frühen 1970er Jahren und zeigt Momo Sakura selbst als Drittklässlerin inmitten einer Durchschnittsfamilie. Mit ihren neun Jahren is die altkluge Protagonistin Maruko in einem Alter, in dem man sich gerne erwachsen gibt. Das Genie der Autorin besteht darin, durch die frechen Wortwechsel der Göre mit ihrer Famili und ihren Klassenkameraden sowie einen seh direkten, einfachen Zeichenstil ihr Lesepubliku mit Alltagssituationen zum Lachen zu bringen In ihren Geschichten kann sich jeder wiederfinden, weshalb CHIBI MARUKO-CHAN vielen Japanern besonders ans Herz gewachsen ist. Die heiteren, familiengerechten Bilder, Gelächt und Tränen in einfachen Erzählungen über Muttertag, Schulsportfest oder Geschwisterstreit sorgten für generationsübergreifende Popularität und den Beinamen „SAZAE-SAN de 1990er Jahre". Nach dem Riesenerfolg der Anime-Adaption wurde Momoko Sakura zu einer gefragten Kolumnistin und natürlich gewinnt sie auch hier den banalsten Alltagssituationen Komik ab. So schreibt sie etwa üb ihre Erfahrungen mit Fußpilz oder ihre Gedanke beim Anblick eines Ameisenlöwen und überwindet dabei mühelos die Schwierigkeit mitte gedruckter Buchstaben witzig zu sein: die „alltäglichen Lachgeschichten" erreichen garantiert ihr ziel.

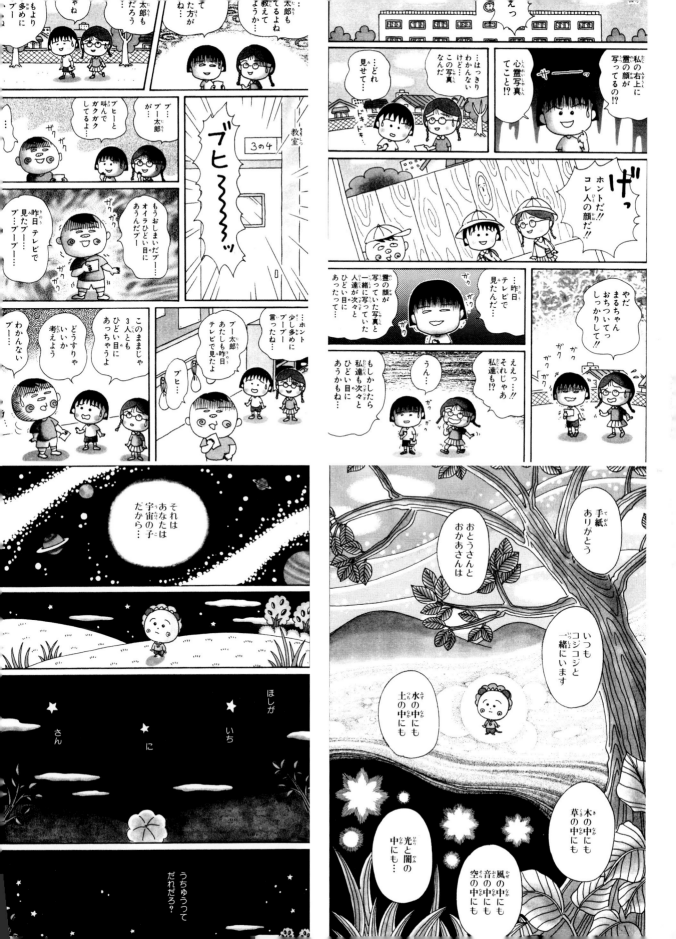

『動物のお医者さん』は獣医学部の学生の日常を描き、大ヒットとなった作品。主人公の公輝と友人の二階堂・飼い犬のチョビが学内の奇妙な人々のおかげで毎回珍騒動に巻き込まれるさまを描いている。おっとりとした主人公をメインに、普通の日常にある人間行動の面白さ、愛らしさを淡々と綴る手法は、思わず笑ってしまうおかしさと後を引く読後感があり、秀逸。この他、おっちょこちょいのナースの生活を描いた『おたんこナース』、困ったオーナーとレストランの従業員の物語である『Heaven?』など、どれも一癖あっておかしいキャラクターたちが織りなす上質の漫画を描いている。

NORIKO SASAKI

佐々木倫子

October 7 in Asahikawashi,
in Hokkaido, Japan

Born

with "Apron Complex",
which appeared in the
summer special issue
of Hana to Yume in 1980.

Debut

"Doubutsu no Oishasan"
(Animal Doctor)
"Otanko Nurse" (Ditzy Nurse)
"Heaven?"

Best known works

"Doubutsu no Oishasan"
(Animal Doctor)

Drama

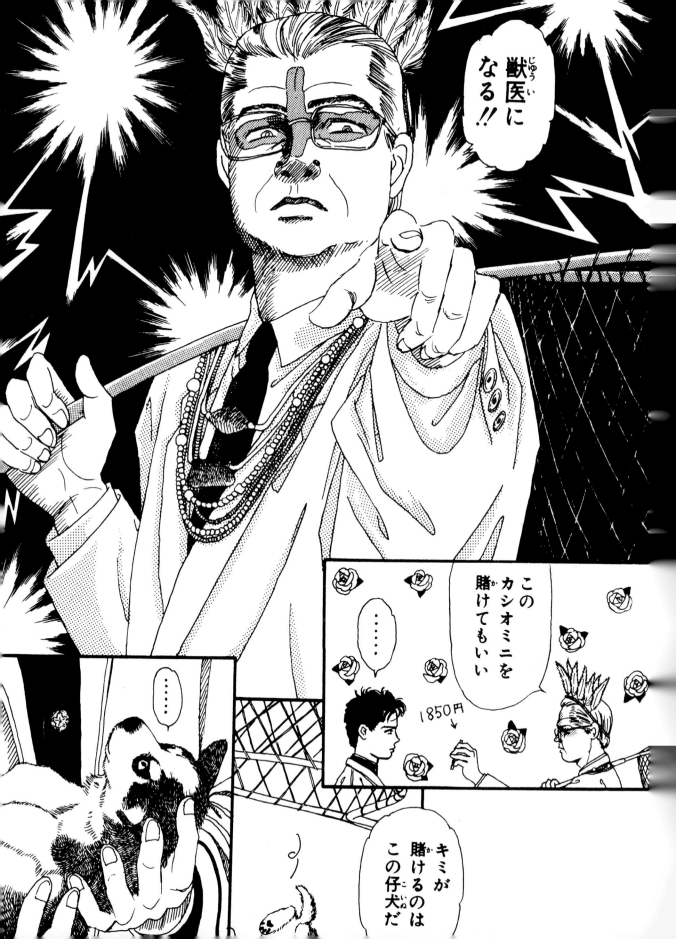

"Doubutsu no Oishasan", which became a huge nationwide hit, depicts the everyday lives of veterinary school students. In this manga, the main character Masaki, his friend Nikaido, and Masaki's dog Chobi find themselves drawn into various curious happenings that center around the eccentric characters at their veterinary school. Beginning with the quiet and calm-headed main character, the author reveals the humorous and endearing qualities in everyday human behavior. The way in which the amusing stories cause involuntary laughter and leave the readers wanting more is excellent. In addition, Chobi's scary and grim exterior appearance is totally opposite of her lovable personality, and this character ended up giving rise to a Siberian Husky boom in Japan. This is an unusual manga that also had the social impact of causing a large increase in the number of veterinary school applicants. In addition, "Otanko Nurse" is about the life of a scatterbrained nurse, and "Heaven?" is about the troubled owner of a restaurant and his employees. Each of Sasaki's works features quirky and amusing characters, and her manga are always top quality.

« Doubutsu no Oishasan » (Vétérinaire), qui est devenu célèbre au Japon, dépeint la vie quotidienne d'étudiants à l'école vétérinaire. Dans ce manga, le personnage principal Masaki, son ami Nikaido et Chobi, le chien de Masaki, se trouvent mêlés à des événements curieux qui touchent les personnages excentriques de leur école vétérinaire. Avec son personnage principal discret et calme, l'auteur révèle les qualités humoristiques et attachantes des comportements humains de tous les jours. La manière dont les histoires amusantes provoquent des rires involontaires et font que les lecteurs en demande plus est excellente. De plus, l'apparence extérieure effrayante et sinistre de Chobi est totalement à l'opposé de son caractère sympathique, et il a provoqué un engouement pour les chiens husky au Japon. C'est un manga peu commun qui a eu un impact sur la société en provoquant une augmentation du nombre des inscriptions dans les écoles vétérinaires. Le manga « Otanko Nurse » (L'infirmière écervelée) raconte la vie d'une infirmière véritablement écervelée, et « Heaven? » dépeint un restaurateur préoccupé et ses employés. Chacune des œuvres de Sasaki montre des personnages amusants et excentriques, et ses mangas sont toujours d'excellente qualité.

Der Manga DŌBUTSU NO O-ISHA-SAN (MR. VETERINARIAN aka ANIMAL DOCTOR) über den Alltag von Studierenden an der Fakultät für Veterinärmedizin verhalf Nokiko Sasaki zum Durchbruc[h]. Die Hauptfigur Masaki, sein Freund Nikaidô un[d] der Hund Chobi werden in jeder Folge des Mangas von den schrulligen Individuen, die den Campus bevölkern, in allerlei Aufregunge[n] verwickelt. Mit dem bedächtigen Masaki im Mittelpunkt schildert Sasaki die Komik und de[n] Charme alltäglicher menschlicher Handlunge[n] mit unbewegter Miene. Wie es ihr dabei geling[t], ihre Leser zuerst laut auflachen und nach dem Lesen noch einmal nachdenklich werden zu lassen, ist wohl einmalig. Ganz nebenbei löste die Autorin mit dem äußerst würdevoll wirkenden Chobi, der in Wahrheit ein verschmustes Schoßhündchen ist, eine ungeheu[re] Nachfrage nach Sibirischen Huskys aus, und auch die Veterinärmedizin konnte stark angestiegene Immatrikulationsraten verzeichnen. Ein Werk mit derartigen sozioökonomischen Auswirkungen dürfte Seltenheitswert besitzen. Auch nach MR. VETERINARIAN zeichnete Noriko Sasaki Mangas mit kauzigen Protagonisten un[d] hohem Qualitätsanspruch, wie zum Beispiel OTANKO NURSE über eine schusselige Krankenschwester oder HEAVEN? über einen Restauran[t]besitzer in Nöten und seine Angestellten.

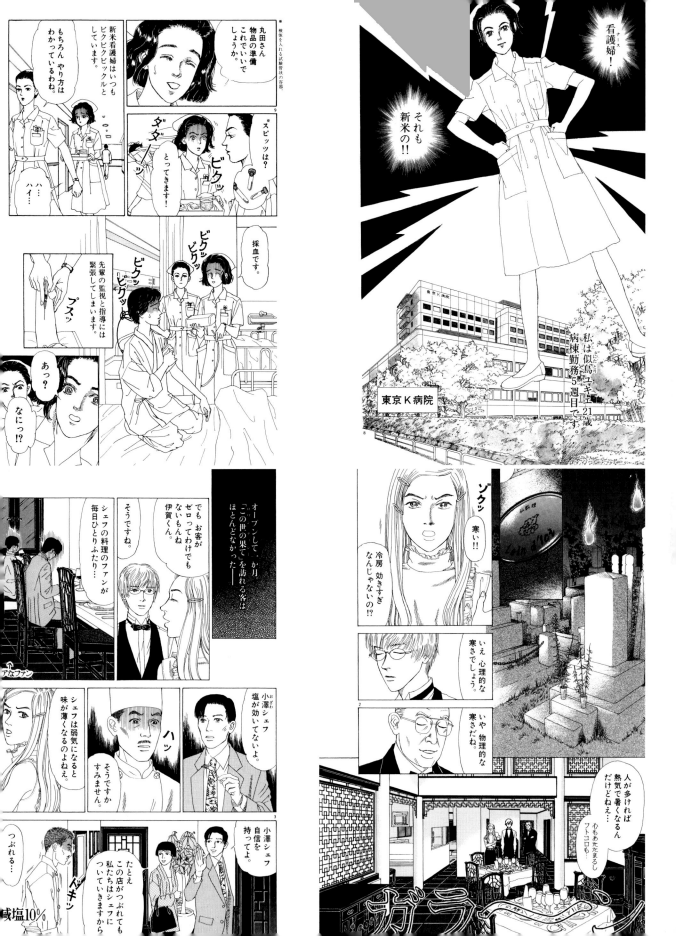

彼の経歴はアニメと漫画、双方のジャンルにまたがる。大学在学中の80年に少年チャンピオン新人まんが賞を受賞し、バイク漫画『FINAL STRETCH』でデビュー。その後『LONELY LONESOME NIGHT（ふりむいた夏）』『18R（ヘアピン）の鷹』を同誌で発表する。在学中よりアニメーターとして諸作品を手がけ、卒業後はガイナックスに設立に参加。『王立宇宙軍オネアミスの翼』『ふしぎの海のナディア』など、日本アニメ史に残る作品のキャラクターデザインや作画監督などを担当して知名度を得る。93年、漫画作品『R20』を「月刊ニュータイプ」で連載。その後95年より『新世紀エヴァンゲリオン』のキャラクターデザイン及びコミック版を少年エース誌上で執筆し、アニメと同様大ヒットとなる。いずれの作品も、キャラクターのキャッチーさ、画力の高さは衆人の認めるところ。特にカラーイラストに関してはアニメ・漫画界ともに力量を高く評価されており、豪華な画集やジクレーが出るほどの人気を博している。

YOSHIYUKI SADAMOTO 貞本義行

“Ouritsu Uchuusengun Oneamisu no Tsubasa” (Wings of Honneamise - Character Design, Illustration Supervisor)
“Fushigi no Umi no Nadia” (Nadia – The Secret of Blue Water - Character Design, Illustration Supervisor)
“Shinseki Evangelion” (Neon Genesis Evangelion - Character Design)
“Furi Kuri” (Character Design)

1962 in Yamaguchi prefecture, Japan

Born

with “18R no Taka” published in *Weekly Shonen Champion* in 1981.

Debut

“R20”
“Shinseiki Evangelion” (Neon Genesis Evangelion)

Best known works

Anime Adaptation

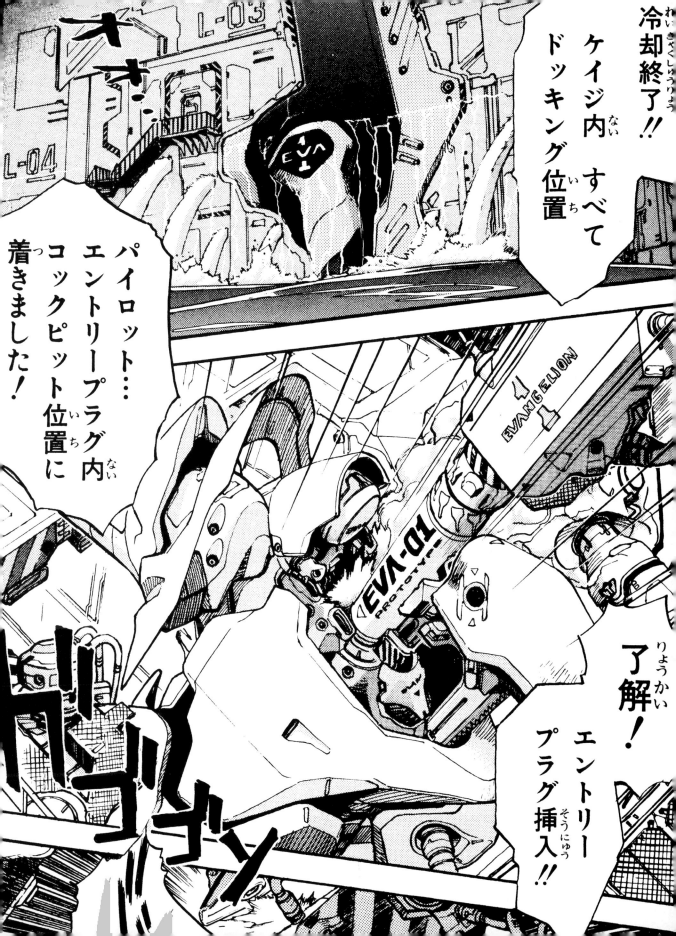

A look at Yoshiyuki Sadamoto's career shows that he has constantly worked in both manga and animation. He debuted in the 1980s while still a university student, winning a new artist award sponsored by *Shonen Champion* magazine for his bike manga "Final Stretch". After that came "Lonely Lonesome Night (Furimuita Natsu)" and "18R (Hairpin) no Taka", which were published in the same magazine. After graduation, he worked for an animation company called Telecom Animation Film before switching to the renowned Gainax company. He gained fame working as a director and character designer on such Japanese anime classics like "Ouritsu Uchuusengun Oneamisu no Tsubasa" (Wings of Honneamise), "Toppu wo Nerae!" (Gunbuster), and "Fushigi no Umi no Nadia" (Nadia – The Secret of Blue Water). In 1993, he published his first manga in a long while, "R20", in *Monthly New Type* magazine, and in 1995 he worked on the character design for "Shinseiki Evangelion " (Neon Genesis Evangelion), published by Shonen Ace Magazine. Both his anime and manga versions of this title became enormous hits. Not only does Sadamoto draw catchy character designs, the high quality of his images have also attracted a strong following. In particular, his color illustrations are highly regarded in the manga and anime industries, and Sadamoto has become so popular that he has released art prints and published books containing collections of his manga art.

La carrière de Yoshiyuki Sadamoto démontre qu'il a constamment travaillé sur des mangas et des animations. Il a fait ses débuts dans les années 1960 pendant qu'il était étudiant à l'université, et a remporté le Prix des nouveaux auteurs décerné par le magazine Shonen Champion pour son manga sur le cyclisme, « Final Stretch ». « Lonely Lonesome Night (Furimuita Natsu) » et « 18R (Hairpin) no Taka » ont suivi, et ont été publiés dans le même magazine. Après avoir obtenu son diplôme, il a travaillé pour une société d'animation appelée Telecom Animation Film avant de passer chez Gainax. Il est devenu célèbre en tant que réalisateur et concepteur de personnages, sur des classiques tels que « Ouritsu Uchuusengun Oneamisu no Tsubasa » (les ailes d'Oneamisu), « Toppu wo Nerae! » et « Fushigi no Umi no Nadia » (Nadia, le secret de l'eau bleue). En 1993, il a publié « R20 », son premier manga depuis longtemps, dans le magazine Monthly New Type, et il a travaillé sur la conception des personnages de « Shinseiki Evangelion » en 1995. Leurs versions manga et animation sont devenues très célèbres. Non seulement Sadamoto dessine des personnages accrocheurs, mais la grande qualité de ses images plaît à un large public. En particulier, ses illustrations en couleur sont très appréciées dans l'industrie du manga et de l'animation, et Sadamoto est devenu si populaire qu'il a publié des ouvrages contenant des collections des images de ses mangas.

Sadamotos Karriere erstreckt sich über die beiden Genres Manga und Anime. In seiner Universitätszeit gewann er 1980 den Nachwuchspreis des Mangamagazins *Shônen Champion* und gab sein professionelles Debü mit dem Biker-Manga FINAL STRECH. Auch mit LONELY LONESOME NIGHT (FURIMUITA NATSU) und 18R (HAIRPIN) NO TAKA blieb er dem *shônen*-Magazin treu. Nach seinem Universitätsabschluss arbeitete er aber zunächst für die Anime-Produktionsfirma *Telecom Animation Film* um kurze Zeit später zu *Gainax* zu wechseln. Hier machte er sich mit Charakterdesign und Regiearbeiten zu Filmen wie ROYAL SPACE FOR THE WINGS OF HONNEAMISE, TOP O NERAE! und NADIA – THE SECRET OF BLUE WATER einen Nam in der japanischen Anime-Welt. 1993 veröffentlichte er mit R20 seit langem wieder ein Manga-Serie, diesmal in *Gekkan New Type*. A 1995 widmete er sich dann dem Charakterdesign für den Anime NEON GENESIS EVANGELIC sowie dem gleichnamigen Manga, die beide großen Erfolg hatten. Der Charme seiner Charaktere und die Ausdruckskraft seiner Bild sind allgemein anerkannt; vor allem seine Farbillustrationen werden in der Anime- und Manga-Welt hoch geschätzt, weshalb es ein ganze Reihe prachtvoller Artbooks und Bildbände von ihm gibt.

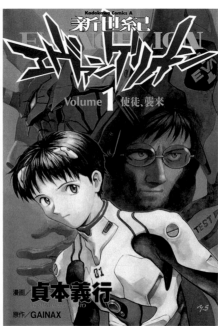
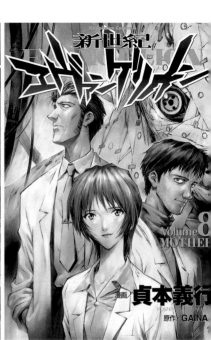

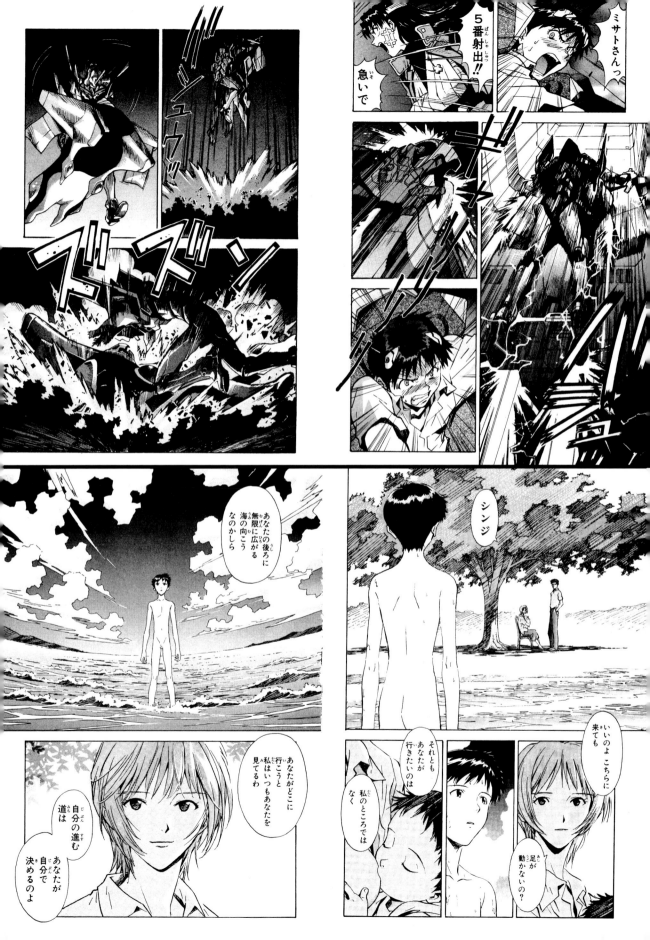

高校１年生でデビュー。代表作も数多く、『あした輝く』『アリエスの乙女たち』『あすなろ坂』など、激しく輝く少女たちの愛を描き、〝愛の里中モ〟として人気を固めていく。メリハリがありながらも、地に足のついた展開は、読み手の心を自然に引きつけ、主人公たちの心の揺れとともに、読者をも翻弄させた。84年末からは、ライフワークともいうべき連載『天上の虹』が開始。飛鳥時代に君臨した女帝・持統天皇の生涯を描く大河ロマンで、現在は書き下ろしコミックスの形で刊行中。ひとりの女性の生き様と共に歴史の流れも描かれており、ここにも里中の確かな構成力が光る。ここ数年は、ギリシア神話やシェイクスピアの作品をマンガ化するほか、03年からは名作オペラの描き下ろしマンガ（全８巻）が刊行。壮大な物語をわかりやすくマンガとして表現するのは、そう容易いことではないが、里中のキャリアと実力がそれを成し得ることは間違いないだろう。

MACHIKO SATONAKA

里中満智子

		"Tenjou no Niji" (The Rainbow in the Sky) "Umi no Ourora" (Aurora of the Sea) "Asunaro-Zaka"	"Ariesu no Otometachi" (Maidens of Aries) "Tsuru Kame Warutsu" (The Crane and Turtle Waltz) "Aijintachi" (Lovers)	
1948 in Osaka prefecture, Japan	with a "Pia no Shouzou" (Pia's Portrait) published in *Weekly Margaret* magazine in 1964.			• 5th Kodansha Culture Award (1974)
Born	**Debut**	**Best known works**	**Anime Adaptation**	**Prizes**

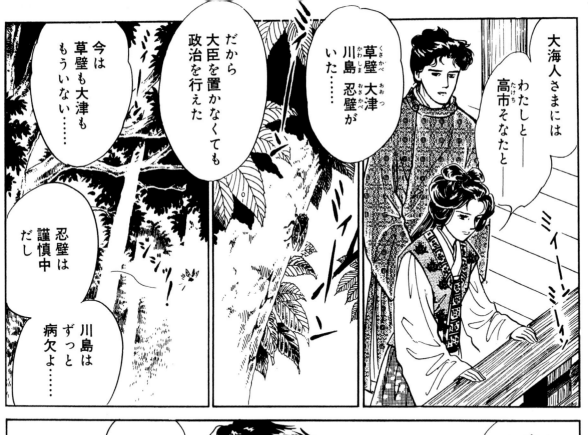

大海人さまには
わたしと——
高市そなたと——

草壁　大津
川島　忍壁が
いた……

だから
大臣を置かなくても
政治を行えた

今は
草壁も大津も
もういない……

忍壁は
謹慎中
だし

川島は
ずっと
病欠よ……

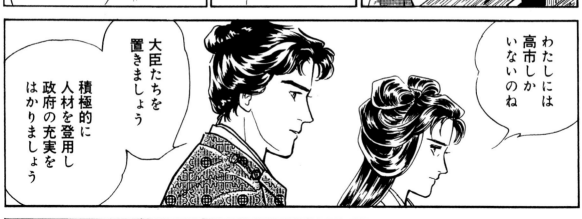

わたしには
高市しか
いないのね

大臣たちを
置きましょう

積極的に
人材を登用し
政府の充実を
はかりましょう

……
わかったわ

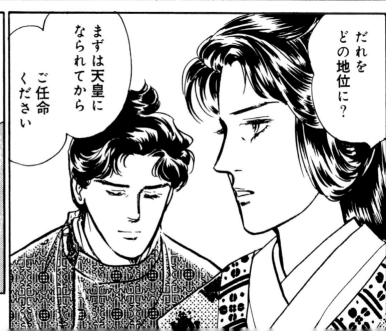

だれを
どの地位に？

まずは天皇に
なられてから
ご任命
ください

Satonaka Machiko debuted with her first manga while she was still only a sophomore in high school. She has had many famous manga hits such as "Ashita Kagayaku" (Tomorrow Will Shine), "Ariesu no Otometachi" (Maidens of Aries), and "Asunaro-Zaka" which all feature young heroines who stand out as a result of the great power of their love. This has earned Satonaka the name "Ai no Satonaka" (Love's Satonaka), and has gained her considerable popularity? Her sharp and down-to-earth story development has the natural ability to draw in her readers, and the changing emotions of the main characters also move the hearts of the readers. At the end of 1984 she began publishing what has been called her life's work, the series entitled "Tenjou no Niji" (The Rainbow in the Sky). This epic saga takes place during the Asuka era and depicts the turbulent life of the Empress and Emperor Jitou of Japan. The series is currently being published as comic books. Again, Satonaka's unique compositional style is seen in her portrayal of the life and times of one woman against the flow of history. In recent years she has created manga versions of Greek mythology and even of Shakespeare. In 2003 she started publishing a manga version of a classic opera that spanned a total of 8 comic book volumes. It's not a simple matter converting an epic tale into a manga, but Satonaka's career experiences and talent help her to achieve just that.

Satonaka Machiko a fait ses débuts avec son premier manga lorsqu'elle était encore lycéenne. Elle a produit de nombreux mangas célèbres tels que « Ashita Kagayaku » (Demain brillera), « Ariesu no Otometach » (Sirènes du Bélier) et « Asunaro-Zaka » qui montrent tous de jeunes héroïnes qui sortent de l'ordinaire grâce à la force de leur amour. Cela lui a valu le surnom de « Ai no Satonaka » et lui apporté une grande popularité. Ses histoires tranchantes et réalistes attirent les lecteurs, et les émotions change antes des personnages principaux émeuvent également les lecteurs. Fin 1984, elle a débuté la publicatrion de ce que l'on peut considérer comme étant son œuvre majeure, une série intitulée « Tenjou no Niji » (L'arc en ciel dans le ciel). Cette saga épique se déroule durant la période Asuka et dépeint la vie turbulente de l'Impératrice et de l'Empereur Jitou du Japon. La série est actuellement publiée sous forme de manga. Le style unique de Satonaka est visible dans sa description de l'époque et de la vie d'une femme contre le cours de l'histoire. Elle a créé des versions manga de la mythologie grecque, et même d'œuvres de Shakespeare. En 2003, elle a débuté la publication de la version manga d'un opéra classique qui s'étend sur huit tomes. Il ne s'agit pas de simplement transformer des histoires épiques en mangas, mais l'expérience et le talent de Satonaka le lui permettent facilement.

Noch während ihrer Schulzeit gab Machiko Satonaka mit sechzehn ihr Debüt. In Werken wi *ASHITA KAGAYAKU (TOMORROW WILL SHINE)*, *ARIES OTOMETACHI (LADIES OF ARIES)* und *ASUNARO-ZAK* zeichnete sie die leidenschaftliche Liebe jung Mädchen und war schon bald als „Satonaka der Liebe" beliebt. Ohne auf überraschende Wendungen zu verzichten, schlägt sie ihre Leserinnen mit einer glaubwürdigen Entwicklu in Bann, so dass sie gemeinsam mit den Heldinnen allerlei Herzensqualen durchleben. 1984 begann Satonaka die Serie *TENJÔ NO NI (RAINBOW IN THE SKY)*, die man ihr Lebenswerk nennen kann. Dabei handelt es sich um einer historischen Roman mit der Lebensgeschicht der Kaiserin Jitô aus dem 7. Jahrhundert im Mittelpunkt; momentan arbeitet sie an einer leicht geänderten Fassung für die *tankôbon*-Veröffentlichung. Auch in dieser Erzählung eines Frauenlebens inmitten geschichtlicher Zusammenhänge zeigt sich Satonakas sicher Gespür für Komposition. Seit einigen Jahren widmet sich die Mangaka auch der Comic-Umsetzung von griechischen Sagen und Shakespeares Dramen, darüberhinaus ver-öffentlichte sie 2003 die ersten von insgesam acht Bänden mit berühmten Opern im Manga format. Große Dramen der Weltliteratur als leicht verständliche Mangas zu zeichnen, ist schwieriger, als man annimmt – mit der Erfahrung und dem Talent einer Machiko Satonaka wird das Unterfangen aber zweifel-sohne ein Erfolg.

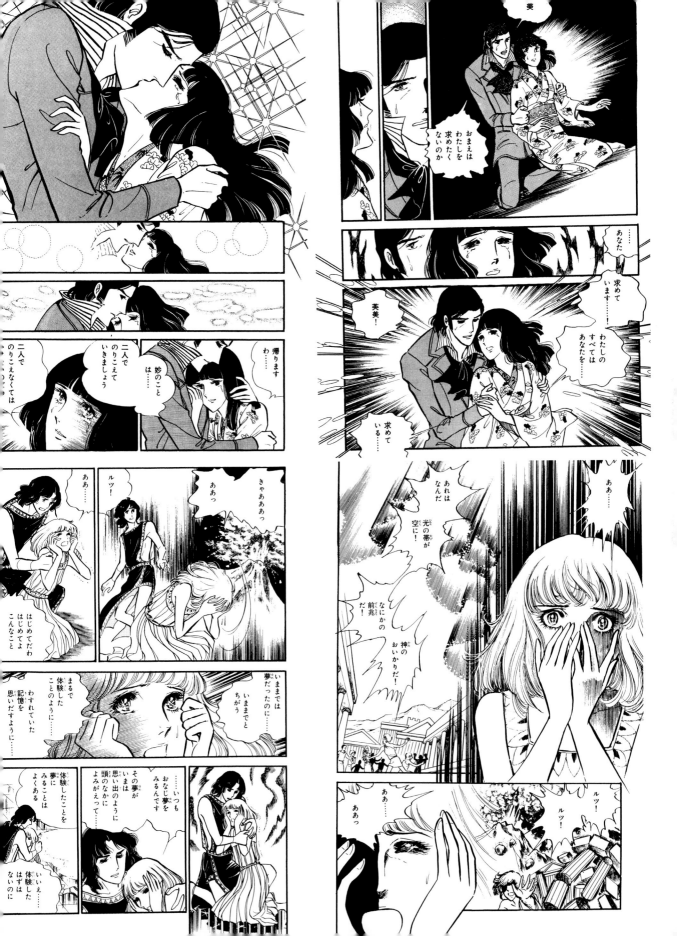

美術大学出身で、力強く確かな画力に特徴がある。鉛筆線のタッチを生かした独特のスタイルで、漫画界にインパクトを与え
た。デビュー作にして、そのまま連載化され、現在も継続中という代表作『無限の住人』は、「血仙蟲」という秘術によって
「不死」の身体となった卍が主人公。かつて妹の夫を含む100人を殺し、妹をも失う羽目になった償いに、1000人の悪党を斬
ると決めて旅を続ける卍だったが、仇討ちを誓う少女・凜と出会い、彼女に協力することになる——。斬りあうシーンの派手
な演出や登場人物のファッション、軽妙なセリフのやりとりなど、これまでの時代物漫画とは一線を画す新しいセンスに満ち
ており、「ネオ時代劇」と称された。デビュー以来10年近く、『無限の住人』に専念してきた作者だったが、近年になって「竹
易てあし」という別名を使って、『おひっこし』という現代物を執筆。これがギャグ連発の快作で、その才能の柔軟性を見せ
つけた。

HIROAKI SAMURAI

沙村広明

1970 in Chiba
prefecture, Japan

Born

with "Mugen no Jyuunin"
("Blade of the Immortal")
published in *Afternoon*
magazine in 1993.

Debut

"Mugen no Jyuunin"
"Ohikkoshi"
("Blade of the Immortal")

Best known works

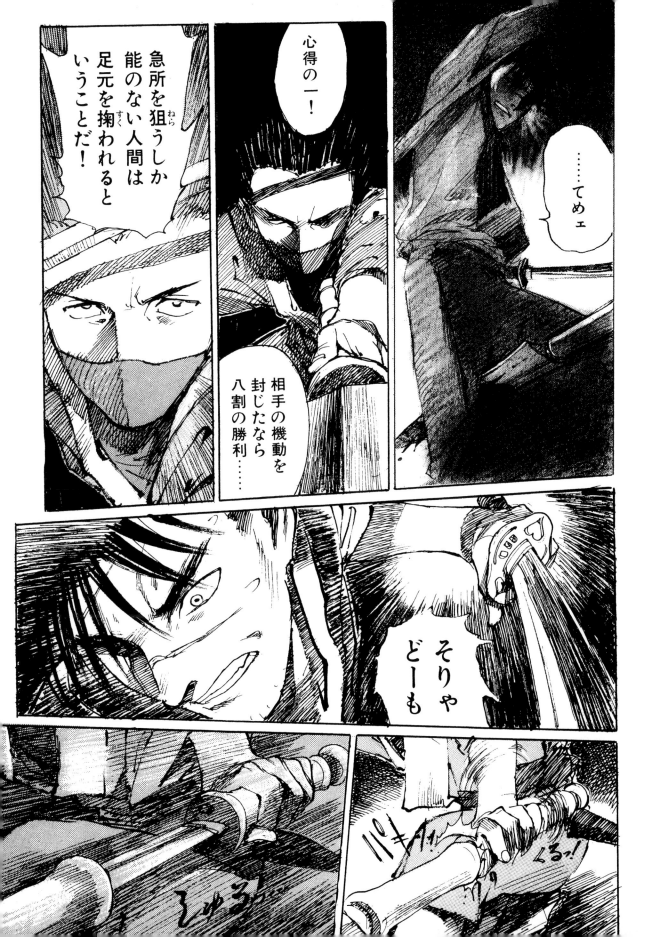

An art school graduate, Hiroaki Samura's work is characterized by his strong drawing ability. His uniquely styled pencil line drawings have had a considerable impact on the manga industry. His debut manga, "Mugen no Jyuunin" ("Blade of the Immortal"), was immediately serialized and still continues to be published today. The hero of the story, Manji, is bestowed with physical immortality through the secret art of "Kessenchuu". In the past, Manji had killed 100 people including his sister's husband. In order to atone for his sister, who is later killed in the story, he sets out on a journey to kill 1000 criminals. However, on the way he encounters a young girl named Rin who is planning on carrying out an act of retaliation against her enemies. Manji decides to help her in her quest. Samura's flashy fighting scenes, his characters' fashions, and the clever exchanges of dialog are all quite different from what one would expect from a historical period piece. This unique style and novel concept has come to be called "Neo Jidaigeki" (Neo historical drama). Samura has devoted his energies to "Blade of the Immortal" for close to 10 years. In recent years he took on the alias "Takei Teashi" and wrote a modern day piece called "Ohikkoshi". This splendid work is filled with a succession of gag humor, and shows the considerable extent of the author's range.

Diplômé de l'école d'art, Hiroaki Samura se démarque par ses talents de dessinateur. Le style unique de ses lignes a eu un impact considérable sur l'industrie du manga. Son premier manga, « Mugen no Jyuunin » (L'épée de l'immortel), est devenu rapidement une série, et il continue d'être publié à ce jour. Le héro de l'histoire, Manji, obtient l'immortalité physique grâce à la pratique secrète du « Kessenchuu ». Dans le passé, Manji a tué une centaine de personnes, dont le mari de sa sœur. Pour expier son crime envers sa sœur, qui meurt durant l'histoire, il se donne pour mission de tuer un millier de criminels. Toutefois, il rencontre en chemin une jeune fille nommée Rin qui tente de se rebeller contre ses ennemis. Manji décide alors de l'aider dans sa quête. Les scènes de combat criardes de Samura, les vêtements de ses personnages et leurs dialogues habiles sont assez différents de ce que l'on pourrait attendre d'une histoire sur une période historique. Ce style unique et ce concept romancier sont désormais appelés « Neo Jidaigeki » (Fiction néo historique). Samura a concentré toute son énergie sur cette série depuis presque dix ans. Ces dernières années, il a pris le nom de plume « Takei Teashi » pour produire une histoire moderne intitulée « Ohikkoshi ». Cette œuvre sublime est remplie d'une succession de gags et montre la variété considérable des talents de Samura.

Als Absolvent einer Kunsthochschule liegt seine Stärke in kraftvollen, von sicherer Hand gezeichneten Bildern. Mit seinem ungewöhnlichen Stil, der sich die Effekte von Bleistiftzeichnungen zu Nutze macht, erregte Samura der Manga-Welt einiges Aufsehen. Sein Erstlingswerk *Blade of the Immortal* wurde unverände als Serie übernommen und ist immer noch nic abgeschlossen. Der Held der Geschichte, Mar ermordete einst 100 Menschen, darunter den Mann seiner eigenen Schwester. Manji, der schließlich auch noch seine Schwester verliert muss zur Sühne 1000 schlechte Menschen töten. Durch Blutwürmer, sogenannte *kessenchû*, mit Unsterblichkeit geschlagen, begibt er sich auf Wanderschaft, wo er auf die junge Rir trifft. Sie hat den Mördern ihrer Eltern Rache geschworen und bringt Manji dazu, ihr beizustehen. Die aufsehen erregenden Schwertkampfszenen, die Kleidung der Protagonisten und ihre geistreichen Wortwechsel weisen dem Genre des Samurai-Drama eine völlig neue Richtung; die Serie wurde auch als Neo-Samurai-Drama bezeichnet. Seit seinem Debü widmete sich Hiroaki Samura zehn Jahre lang ausschließlich *Blade of the Immortal*, veröffentlichte aber kürzlich unter dem Pseudony Teashi Takei mit *Ohikkoshi* einen Manga, der in der Gegenwart spielt und voller komödiantischer Einfälle steckt – ein Beweis für die Vielseitigkeit dieses Ausnahmetalents.

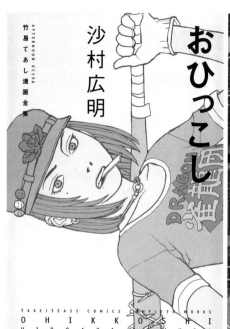

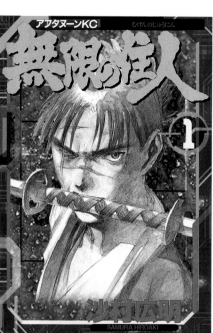

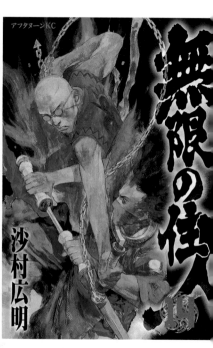

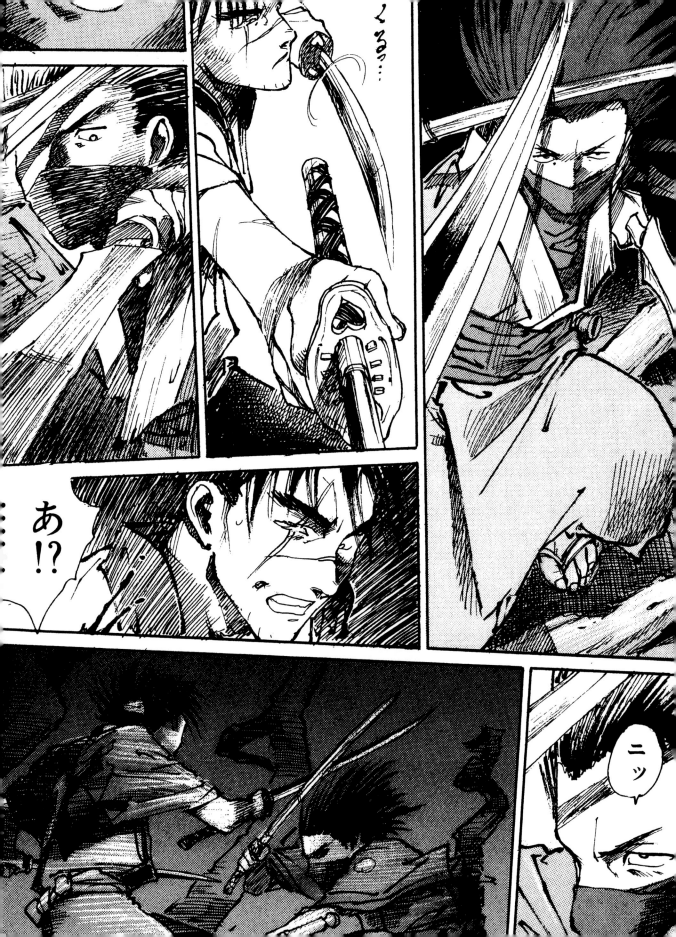

少年漫画特有のテンションの高さを、極限まで追求している「熱血漫画家」。それが笑いにも繋がり、尚且つ紙一重のところで感動にも繋がっていくという特異な作風が、長年に渡って支持されている。出世作でもある代表作「炎の転校生」は、あらゆることに「熱血」して挑む転校生・滝沢昇の活躍を描く。主人公も周囲も基本的には真剣なのだが、少し引いて客観的に眺めてみると「そんなことで熱血してるの？」というバカバカしさがあり、しかし「それでも熱血するところに価値がある！」という開き直りが感動を呼ぶ部分もあり、正に「ギャグと紙一重の感動」を力業で展開していくのだ。近年の代表作「吼えろペン」は、作者本人を連想させる漫画家・炎尾燃が主人公。漫画家がいかに魂を燃やし、命を削りながら作品を生み出しているか、ということが熱く激しいテンションで描かれる。ここでも笑いと感動は紙一重で、一体となって読者に迫ってくるのだ。

KAZUHIKO SHIMAMOTO

島本和彦

1961 in Hokkaido, Japan

Born

with "Hissatsu no Tenkousei" published in the spring special issue of *Shonen Sunday* in 1982.

Debut

"Honoo no Tenkousei" (The fiery transfer student)
"Gyakkyou Nine" (Adversity Nine)
"Moeyo Pen"
"Hoero Pen"

Best known works

"Honoo no Tenkousei" (The fiery transfer student)
"Anime Tenchou" (Anime store manager)

Anime Adaptation

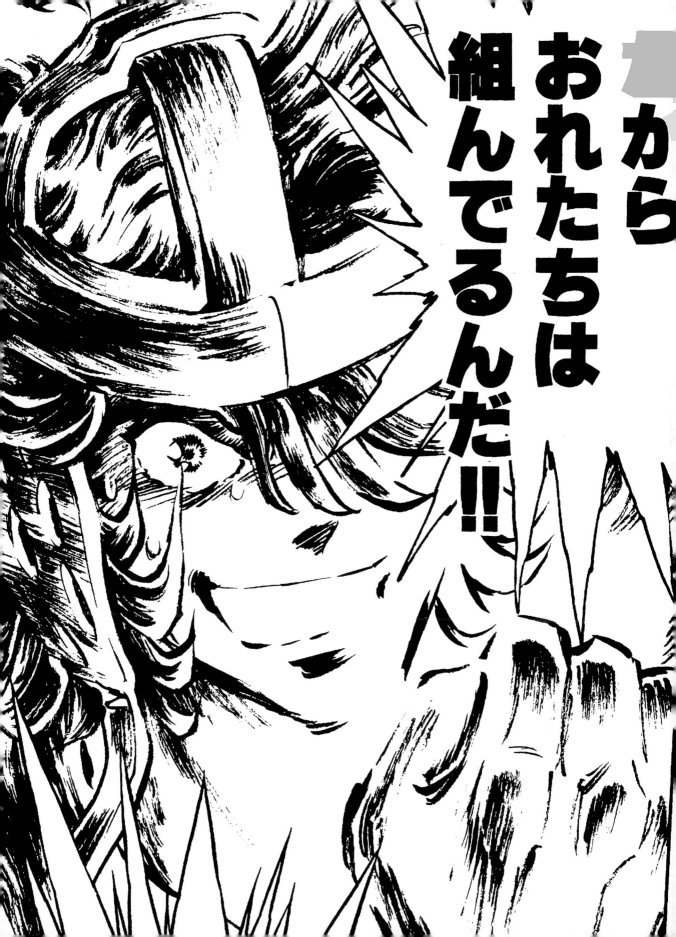

He is an energetic manga artist who takes the high tension that is characteristic of shounen manga, and pursues it to the limits, giving rise to the humor and subtle emotion in his stories. This unique literary style has provided him with a strong fan base for many years. His best known work that first brought him fame is "Honoo no Tenkousei" (The fiery transfer student). It portrays a high school student named Noboru Takizawa who pursues all his goals with a "fiery gusto". All the supporting characters as well as Noboru are earnest in their endeavors, and when the reader pulls back to look at them objectively, there is an absurdity to how they pursue even trivial matters with a "fiery gusto". However, it is also admirable in that they place such a high value to the things they pursue with a "fiery gusto", and this gives the story a kind of emotional element. Shimamoto surely develops both gags and a kind of subtle emotional impact to this work. Another popular work published in recent years is "Hoero Pen" about a character named Moyuru Honoo, who is a manga artist reminiscent of the writer himself. The way in which the character's life is effected as he pours his soul in order to produce manga is portrayed with an intense tension. Here too Shimamoto is able to skillfully merge both a subtle humor and emotion.

Shimamoto est un auteur de mangas énergique qui repousse les limites du style caractéristique des mangas shounen et ajoute de l'humour et des émotions à ses histoires. Ce style littéraire unique lui a procuré de nombreux fans pendant de nombreuses années. Son œuvre la plus connue qui l'a rendu célèbre est « Honoo no Tenkousei » (L'étudiant fougueux). Elle décrit un lycéen nommé Noboru Takizawa qui cherche à atteindre ses buts avec un grand enthousiasme. Tous les personnages ainsi que Noboru sont très sérieux dans leurs efforts, et lorsque les lecteurs prennent du recul pour les regarder objectivement, ils s'aperçoivent de l'absurdité avec laquelle ils cherchent à atteindre leurs buts avec le plus grand enthousiasme possible. Il est toutefois admirable qu'ils placent une si grande valeur dans leurs objectifs, et cela donne à l'histoire un certain élément émotionnel. Shimamoto place dans ses œuvres des gags et un certain type d'élément émotionnel. Une autre de ses œuvres populaires qu'il a publié ces dernières années est « Hoero Pen », dans laquelle on découvre un personnage nommé Moyuru Honoo qui est un auteur de mangas. Cela n'est pas sans rappeler Shimamoto lui-même. La manière dont la vie du personnage est affectée lorsqu'il met toute son âme à produire des mangas, est dépeinte avec une tension intense. Ici aussi, Shimamoto exprime son talent pour joindre humour subtil et émotions.

Der manische Mangaka Kazuhiko Shimamoto (in Japan beschreibt man seine Art mit dem Begriff „nekketsu", was mit „heißblütig" nur unzureichend übersetzt ist) hat sich vollkomm der für shônen-Manga typischen aufgedrehte Atmosphäre verschrieben und pflegt bereits seit Jahrzehnten einen ganz besonderen Stil zwischen Ironie und Pathos. Sein erster große Erfolg HONÔ NO TENKÔSEI dreht sich um den „heißblütigen" Oberschüler Noboru Takizawa, der grundsätzlich überreagiert. Auch die Nebe figuren sind dabei meist todernst – lehnt man sich also kurz zurück und betrachtet die Szen objektiv, fragt man sich, warum sich alle wege Kleinigkeiten ständig so aufregen, und findet das Ganze ein wenig albern. Dann wiederum kommt man zu dem Schluss, dass sich ein Leben in Leidenschaft immer lohnt und ist fas ein bisschen gerührt – kurzum Shimamoto ist ein Meister der Gratwanderung zwischen Slapstick und Ergriffenheit. Stellvertretend für seine Arbeiten aus den letzten Jahren ist HOEF PEN um einen Mangaka namens Moyuru Honô Ähnlichkeiten mit dem Autor sind dabei nicht zufällig. Voller Leidenschaft zeichnet Shimamo to, wie der Protagonist sein Letztes gibt, sich völlig aufreibt beim Zeichnen seiner Werke. Auch hier weiß der Leser nicht, ob er amüsiert oder beeindruckt sein soll und ist am Ende beide

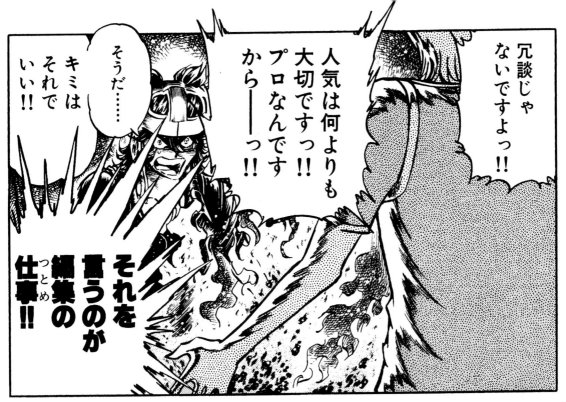

冗談じゃ
ないですよっ!!

人気は何よりも
大切ですっ!!
プロなんです
から——っ!!

そうだ……
キミは
それで
いい!!

それを
言うのが
編集の
仕事!!

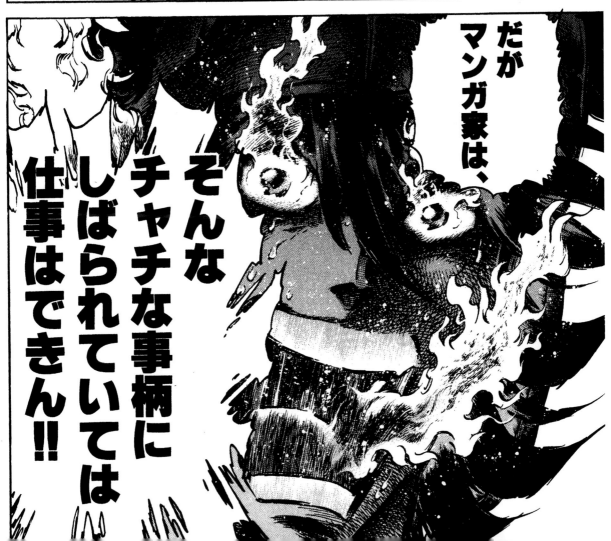

だが
マンガ家は、

そんな
チャチな事柄に
しばられていては
仕事はできん!!

端正で緻密な線で耽美的な世界を描く作家。代表作『アリキーノ』はどんな願いも叶える妖・アリキーノ（誘う者）を巡る幻
想譚。珠黎の特徴は流れるように美しいライン。細く重ねられた線、細部まで描き込まれた柄、緻密に貼られたトーンなど、
全てのコマが一枚のイラストと思えるような画面構成で、絵物語として見る楽しさも備えている。このような作画スタイルの
作家は商業誌では他に類を見ない。この作品は耽美的なキャラクターと幻惑的な物語、それを紡ぐ華麗な画面自体が少女の心
をとらえたが、現在は雑誌の休刊により一時ストップしている。また、珠黎はイラストレーターとしても活躍しており、少女
小説誌「コバルト」の表紙や文庫の装画を多く手がけている。カラーは、モノクロ漫画以上に流麗な筆致が映える華やかな作
品が多く、その美しさには多くのファンがいる。

KOUYU SHUREI

珠黎こうゆ

with "ALICHINO" published
in *Comics Eyes* magazine
in 1997.

Debut

"ALICHINO"

Best known works

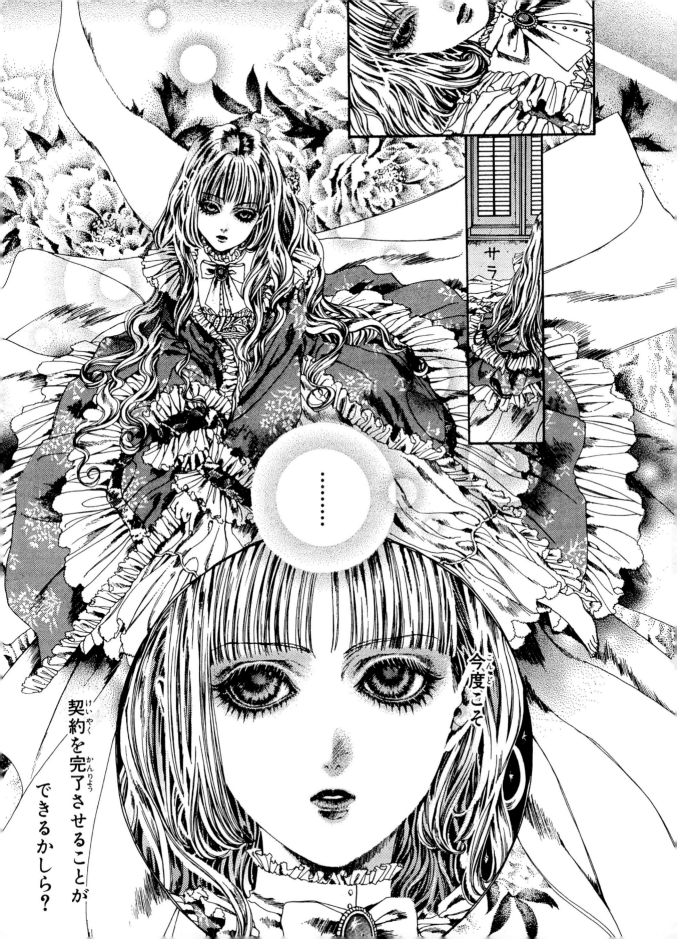

今度こそ

契約を完了させることが

できるかしら？

With her noble yet delicate line work, Shurei portrays worlds of high aesthetic beauty. Her best known work, "Alichino", is a fantasy that revolves around creatures that can grant any wish, called Alichinos (meaning "one who entices"). The main characteristic of Shurei's works is her beautifully flowing lines. Her illustrated images in and of itself are a source of entertainment. With Shurei's use of finely layered lines, highly detailed patterns, and precise application of tones, each frame is an illustrated work of art. No one else in the commercial manga magazines possesses this kind of drawing style. The aesthetically beautiful characters, the bewitching story, and the magnificent images that tie everything together captured the hearts of many young girls, but she has currently stopped writing due to the halt in her magazine's publication. Furthermore, Shurei has been active as an illustrator, and she has drawn cover art for paperback books and for *Cobalt*, a story magazine for young girls. Compared to her black and white works, her color illustrations are gorgeous creations that often feature even more magnificent brushwork, and she has attracted many fans with these beautiful images.

Avec ses œuvres nobles et délicates, Shurei dépeint des mondes d'une beauté très esthétique. Son œuvre la plus connue, « Alichino », est une fiction sur des créatures appelées Alichinos (ce qui signifie « celui qui incite ») pouvant accorder n'importe quel souhait. Les caractéristiques principales des œuvres de Shurei sont ses superbes lignes flottantes. Ses images illustrées sont en elles-mêmes des sources de divertissement. Avec l'utilisation de fines lignes superposées, de motifs très détaillés et l'application précise des couleurs, chaque vignette est une œuvre d'art. Personne d'autre dans le domaine des mangas commercialisés ne possède un tel style de dessin. Les personnages esthétiques, les histoires captivantes et les images magnifiques qui relient le tout ensemble ont littéralement capturé les jeunes lectrices. Elle a malheureusement dû s'arrêter d'écrire avec la fin de la publication de son magazine. Shurei est également une illustratrice et a produit des couvertures pour différents ouvrages et pour Cobalt, un magazine d'histoires pour jeunes filles. Par rapport à ses dessins en noir et blanc, ses illustrations en couleur sont des créations d'une facture sublime, ce qui lui a valu l'intérêt de nombreux fans.

Mit feinen, klaren Zeichenstrichen erschafft diese Autorin eine Welt der Ästhetik. Ihr wohl bekanntestes Werk ALICHINO handelt von übernatürlichen Wesen, den Alichino (Verführern), die jeden Wunsch erfüllen können. Typisch für Shurei sind wunderschöne, fließende Linien. Mit ihren filigranen Zeichnungen, bis ins letzte Detail ausgeführten Mustern und präzise verwendeten Rasterfolien wirkt jedes einzelne Bild wie ein sorgfältig durchkomponiertes Kunstwerk. ALICHINO ist auch als bloße Bildergeschichte ein Hochgenuss. Im kommerziellen Bereich dürfte es sonst kaum jemanden geben, der an Kouyu Shureis Zeichenstil heranreicht. Mit wunderschönen Charakteren, einer phantasievollen Storyline und makellosen Bildern eroberte sich ALICHINO zwar die Herzen unzähliger junger Mädchen. Weil das Trägermagazin eingestellt wurde, wird die Serie derzeit aber nicht fortgesetzt. Shurei arbeitet auch als Illustratorin und zeichnet beispielsweise Titelbilder einer Romanzeitschrift für junge Mädchen, *Cobalt*, sowie zahlreiche Buchillustrationen. Mehr noch als in ihren Schwarzweiß-Zeichnungen für Mangas, entfaltet sich in Shureis prachtvollen Farbillustrationen die ganze Eleganz ihrer Federführung, die ihr viele Bewunderer eingebracht hat.

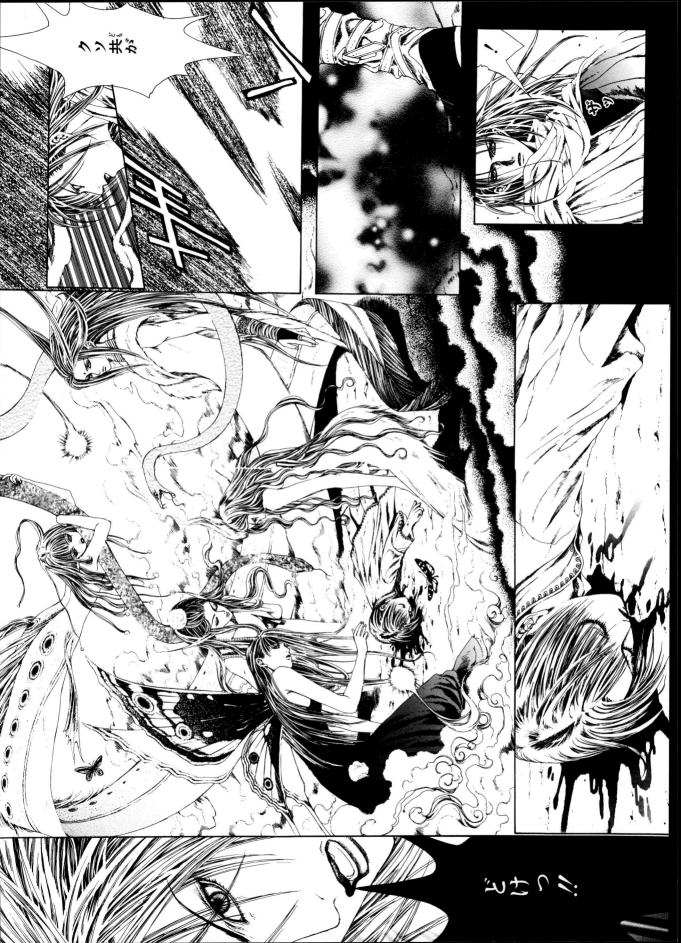

サラリーマンと漫画家という二足のわらじ生活を送るという特異な経歴を持ち、会社を舞台にした作品が目立つ。色々な出版社の雑誌で連載され、未だに続いている『ヒゲのＯＬ藪内笹子』は、真実の愛が見つかるまでヒゲを剃らないと決めたＯＬ笹子が、周囲のＯＬ達に敬遠されながらも、何度も何度も報われない恋や勘違いの恋を繰り返すという非常に難解な物語。真面目なシーンがひとつもなく、いつの間にか読者を笑いの渦に巻き込む威力がある。しりあがり寿の絵は、一見すると落書きのようでもある。しかし、サラリーマン時代にビールのパッケージデザインを手掛けていたほど確かな画力を持っている。手塚治虫氏が生前、しりあがり寿の絵を絶賛したのも有名な話だ。ギャグ漫画家として名を上げていったしりあがり寿だが、最近はギャグに留まらない。手塚治虫文化漫画優秀賞を取った『弥次喜多inDEEP』は、十返舎一九の『東海道中膝栗毛』を下敷きにしたホモセクシャルでジャンキーのカップルによる自堕落極まりない「お伊勢参り」の行程に、古典古代の神話象徴の体系や民話、聖末伝説、騎士道問語、御伽噺など、かつて人々が織りなしてきた無限の妄想劇場の『つづれ織り』を指摘する。意味と無意味、現実と夢、生と死、現実と幻想の間で、すべての存在が曖昧になり、実体を失って不条理な世界を彷徨う二人。混沌と進む物語は人間の深層を明らかとし、絶賛を受けた。

KOTOBUKI

SHIRIAGARI

しりあがり寿

274 — 277

1958 in Shizuoka
prefecture, Japan

Born

in 1981, while a full time office
worker, he published manga
in his free time. In 1985 he
published his first tankoubon,
"Ereki na Haru".

Debut

"Yajikita in DEEP"
"Hige no OL Sasako
Yabuuchi" (Sasako Yabuuchi,
the Mustached Office Lady)
"Ryuusei Kachou"

Best known works

• 46th Bungeishunju Manga
Award (2000)
• 5th Tezuka Osamu Cultural
Prize (2001)

Prizes

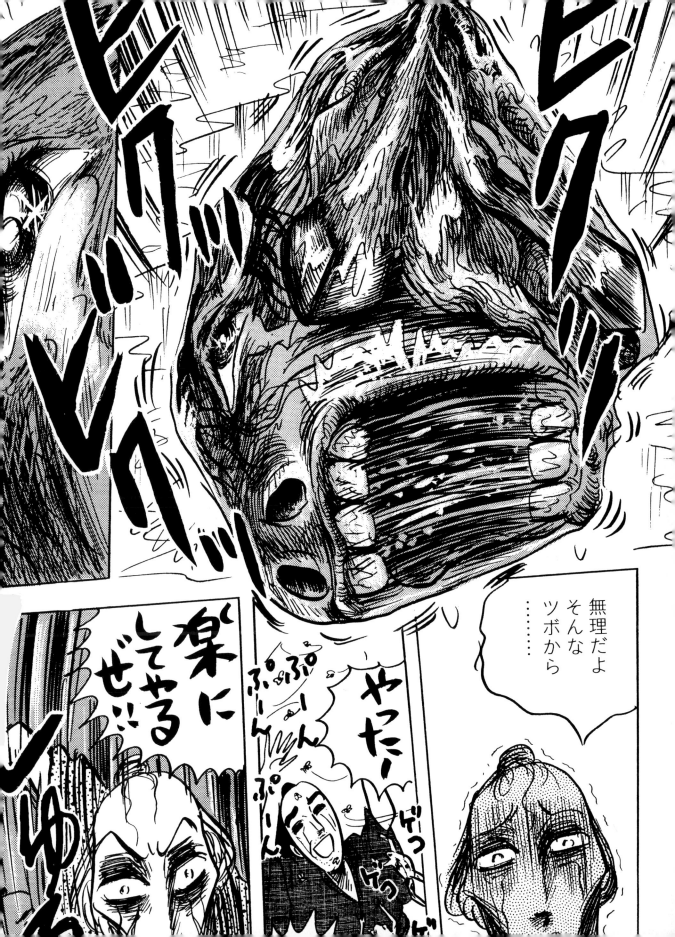

Having had careers as both a manga aritst and a typical Japanese white collar worker, it is logical that many of Shiriagari Kotobuki's manga are set in an office environment. "Hige no OL Sasako Yabuuchi" (Sasako Yabuuchi, the Mustached Office Lady), which has been serialized in many magazines and still continues to be published today, is the crazy tale of a female office clerk who vows never to get rid of her noticeable facial hair until she finds true love. Ridiculed by her colleagues, she repeatedly experiences one-sided loves and dead-end love affairs. The manga has the power to induce fits of laughter, as there is not a serious scene in the entire plot. On the artistic side, Shiriagari's drawings seem at first glance like mere scribbles, but, as a corporate worker, he had previously designed packaging for beer products and therefore has considerable artistic skills at his command. It is well known that while he was alive, the famous manga artist Osamu Tezuka even praised Shiriagari's drawings. Although Shiriagari has continued to make a name for himself with gag type comics, recently he has branched out into other genres, receiving the Tezuka Osamu Cultural Prize Manga Award for Excellence for his work on "Yajikita in DEEP". For this he took Jippensha Ikku's picaresque tale "Tokaidochu Hizakurige" (Shank's Mare) and developed it into the story of a homosexual junkie couple who embark on an immoral Ise Pilgrimage. Shiriagari weaves into the journey ancient mythology, folklore, religious stories, and fairy tales – the rich tapestry of humankind's infinite imagination. The pair finds themselves straddled between meaning / no meaning, reality / dreams, life / death and reality / fantasy, and as the existence of everything around them becomes ambiguous, the two characters embark on a voyage into an irrational world. As the story proceeds into confusion and chaos, Shiriagari delves deep into his characters' psyches, which has brought this complex work considerable praise.

Avec une carrière en tant qu'auteur de mangas et une carrière d'employé de bureau japonais typique, il est logique que la plupart des mangas de Shiriagari Kotobuki se déroule dans un environnement professionnel. « Hige no OL Sasako Yabuuchi » (Sasako Yabuuchi, la secrétaire à moustache), qui est une série publiée dans de nombreux magazines et qui continue d'être publiée à ce jour, est l'histoire incroyable d'une secrétaire qui a juré de ne pas se débarrasser des poils sur son visage tant qu'elle n'aura pas trouvé le véritable amour. Ridiculisée par ses collègues, elle est constamment confrontée à des histoires d'amour sans lendemain. Ce manga ne contient aucune scène sérieuse et provoque le fou rire. Les dessins de Shiriagari ressemblent au premier abord à des gribouillages. Lorsqu'il travaillait en entreprise, il concevait des emballages de bières et a donc des talents artistiques considérables. Il est même de notoriété publique que de son vivant, Osamu Tezuka a fait l'éloge des dessins de Shiriagari. Bien qu'il ait continué de se faire un nom avec ses mangas comiques, il s'est récemment tourné vers d'autres genres, et à reçu un prix pour œuvre « Yajikita in DEEP ». Il s'est inspiré de l'histoire picaresque « Tokaidochu Hizakurige » (A pied) de Jippensha Ikku et l'a développé pour dépeindre l'histoire d'un couple de drogués homosexuels qui s'embarquent dans un pèlerinage Ise immoral. Shiriagari y mêle de la mythologie, du folklore, des histoires religieuses et des contes de fées – des éléments riches qui composent l'imagination infinie de l'humanité. Le couple se retrouve à cheval entre la signification et la non signification, la réalité et le rêve, la vie et la mort, la réalité et la fiction, et lorsque l'existence même de tout ce qui les entoure devient totalement ambiguë, les deux personnages passent dans un monde irrationnel. Alors que l'histoire s'engage dans la confusion et le chaos, Shiriagari creuse profondément dans le psychisme des personnages, ce qui lui a valu de nombreux éloges pour cette œuvre.

Seine Karriere als Mangaka verband er mit einer Berufsleben als Angestellter und so spielen sich auch auffällig viele seiner Geschichten im Büro ab. Kotobuki Shiriagari veröffentlicht bei vielen Verlagen und sein *HIGE NO OL YABUUCHI SASAKO* erscheint noch immer mit neuen Folgen. Hauptfigur ist eine Büroangestellte, die schwört, erst dann wieder ihre Barthaare zu rasieren, wenn sie die wahre Liebe gefunden hat. Ihre Kolleginnen bewundern sie zwar für diesen Entschluss. Sasaki jedoch erlebt ein Malheur nach dem anderen, ihre Gefühle werden nicht erwidert oder missverstanden. Keine einzige ernsthafte Szene gibt es in diesem Manga, und beim Lesen muss man einfach lachen. Shiriagaris Zeichnungen wirken auf den ersten Blick zwar wie Kritzeleien, zeugen aber doch von Talent, denn nicht umsonst wurde ihm in seiner Firma schon mal das Design einer Bierverpackung anvertraut. Bekanntermaßen lobte sogar Osamu Tezuka zu Lebzeiten Shiriagaris Zeichnungen in den höchsten Tönen. Kotobuki Shiriagari wurde mit Gag-Mangas berühmt, erweiterte in den letzten Jahren sein Spektrum und gewann mit *YAJI KITA IN DEEP* den Tezuka-Osamu-Kulturpreis, also der Oskar der japanischen Mangaszene. Als Vorlage benutzte er Jippensha Ikku's *Tôkaidôchû Hizakurige* (*Shank's Mare*) aus dem frühen 19. Jahrhundert. Die degenerierte Pilgerreise eines homosexuellen drogenabhängigen Paares nach Ise dient ihm als Hintergrund für Anspielungen auf die Sagen des klassischen Altertums sowie auf Fabeln, Heiligenlegenden, Kindermärchen, den heiligen Gral und das Rittertum. Kurz, der Teppich des großen Illusionstheaters, an dem die Menschheit seit jeher webt. Zwischen Bedeutung und Sinnleere, Wirklichkeit und Traum, Leben und Tod, Tatsachen und Visionen verschwimmt alles. Beiden wandern umher in einer unlogischen Welt, der die Substanz verlorengegangen ist. Die verschlungene Geschichte, in welcher der Autor ein Licht auf verborgene Bewußtseinsschichten wirft, wurde vom Publikum enthusiastisch aufgenommen.

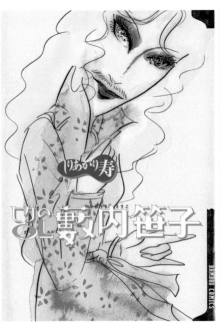

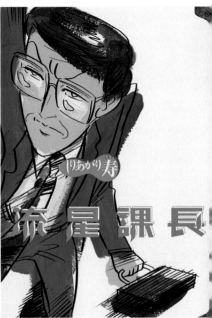

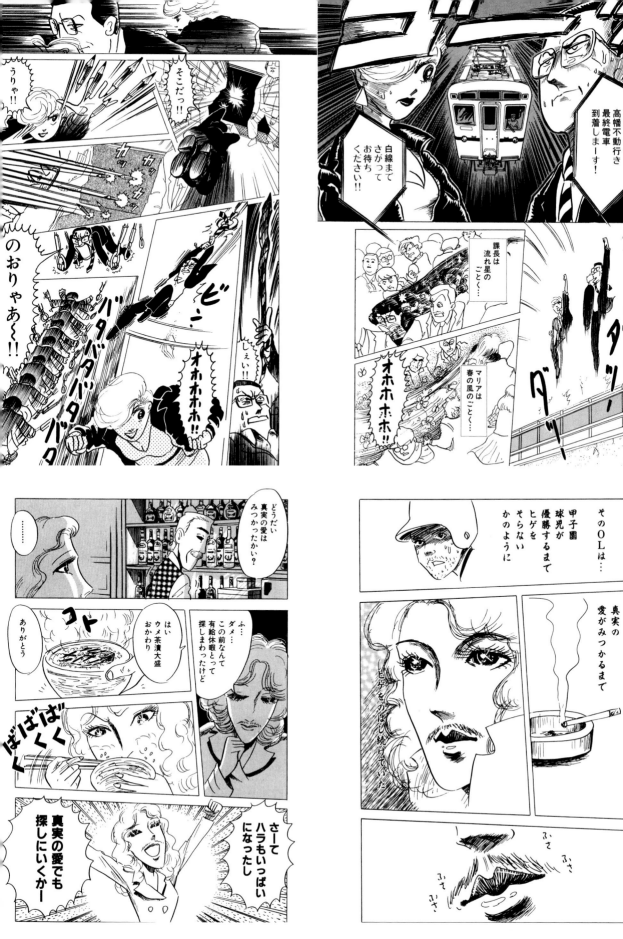

大学生の時に同人誌や個人誌を発表していたことがきっかけで、青心社より『アップルシード』の描き下ろし単行本でプロテ
ビュー。雑誌連載の単行本化が常識な日本では稀なケースだが、これは同時に士郎正宗が異色であることを表している。練り
込まれた設定が要求する絵とテキストが非常に濃密で、作者も読者もじっくり腰を据えて対峙しなければならない。SFではあ
るが、絵空事でなく強いリアリティーのある世界を描くため、架空世界の社会、政治、文化、科学技術など専門分野に言及も
する。ゆえに登場人物だけでなく、作られた世界そのものが主役といい得る作品であり、大戦後の再編成された世界構造や、
東洋神秘主義、人の意識と繋がった電脳空間などの世界を描いている。『攻殻機動隊』シリーズのように、西洋科学文明の発達
と同時に、古来よりの東洋思想も深く根付いている様を描くなど、「世界」の表現は秀逸である。イラストも含め、緩やかな
がら作品発表は続き、新しい漫画も数年後には見られだろう。

MASAMUNE
SHIROW
士郎正宗

"APPLE SEED Series"
"The Ghost In The Shell"
"DOMINION"
Animation
"APPLE SEED"
"Ghost In The Shell"
"INNOCENCE"

"Appleseed"
"Koukaku Kidoutai"
(Ghost in the Shell)
"Dominion"

1961 in Kobe, Japan

with "APPLE SEED" published
by Seishinsha in 1985.

Born

Debut

Best known works

Anime Adaptation

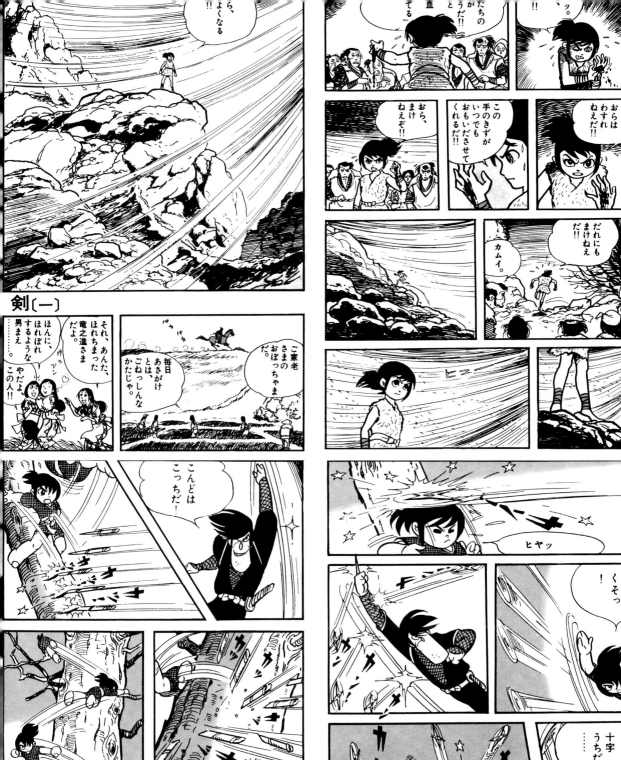

剣〔一〕

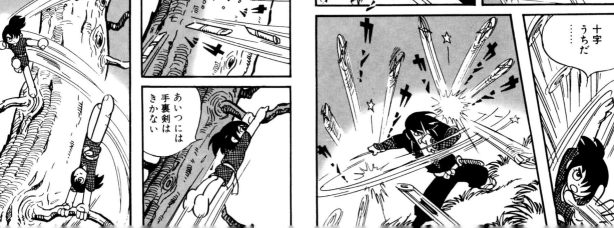

Masamune Shirow already wrote several self-published works and doujinshi while still a university student. As a result, he made his professional debut with the tankoubon (comic book) "Appleseed", which was published by Seishinsha. In Japan, it is customary for the production of tankoubon to be a direct result of a manga's serial publication in a magazine. Shirow was a rare case in that his manga was directly published in book form, and this is just one of the unique aspects of Shirow. The images and text required by his story settings are very rich and dense, and the author and reader must take their time when confronting the story. His stories are science fiction, but not entirely unbelievable. He manages to add a very strong realism to the worlds he creates with references to its society, government, culture, and scientific technology. As a result, his fictitious worlds become major players in his manga, in addition to the characters. Among his different worlds, he has described a society rebuilding itself after a great war, the mysteries of the Orient, and a world in which the human consciousness is connected to an electronic brain. Like in his exciting "Koukaku Kidoutai" (Ghost in the Shell), in which he describes the emergence of new Western technologies in a world with deep Eastern roots, Shirow is a genius at presentation. He continues to create stories and illustrations at a somewhat slow but steady pace, and we can be certain of another new exciting manga in a few years time.

Masamune Shirow a écrit plusieurs œuvres et des doujinshi qu'il a lui-même publié pendant qu'il était étudiant à l'Université. Il a fait ses débuts professionnels avec le tankoubon (ouvrage de bandes dessinées) « Appleseed », publié par Seishinsha. Au Japon, il est courant qu'un tankoubon soit la compilation d'une série déjà publiée dans des magazines. Shirow est un cas particulier puisqu'il a directement fait publier son manga dans un ouvrage. Ce n'est pas un des seuls aspects uniques de Shirow. Les images et les textes requis par ses histoires sont riches et denses, et l'auteur et les lecteurs doivent prendre leur temps lorsqu'ils sont confrontés à ses histoires. Il s'agit d'histoires de science fiction qui ne sont pas entièrement incroyables. Il réussi à ajouter un véritable réalisme aux mondes qu'il créé, avec des références à la société, au gouvernement, à la culture, et aux technologies scientifiques. Ses mondes fictifs deviennent les composants essentiels de ses mangas, en plus des personnages. Parmi ses différents mondes, il a décrit une société en pleine reconstruction après une guerre, les mystères de l'Orient, et un monde dans lequel la conscience humaine est connectée à un cerveau électronique. Dans « Koukaku Kidoutai » (Ghost in the Shell), il décrit l'émergence d'une nouvelle technologie occidentale dans un monde très oriental. Shirow est un génie de la présentation. Il continue de créer des histoires et des illustrations à un rythme plutôt lent mais régulier. Nous sommes certains qu'un nouveau manga extraordinaire verra le jour dans les années à venir.

Als Student veröffentlichte er APPLESEED in *dôjinshi* und eigenen Fanzines und mit einer überarbeiteten Fassung für ein *tankôbon* gab er sein Debüt als professioneller Mangaka beim Verlag Seishinsha. Dass ein Manga noch während seiner seriellen Veröffentlichung als *tankôbon* herausgebracht wird, ist in Japan äußerst selten und illustriert Shirows Sonderstatus. Zeichnungen und Texte der elaborierten Storys sind äußerst komplex und verlangen sowohl vom Künstler als auch vom Leser viel Zeit, sich darauf einzulassen. Seine Mangas zählen zwar zum Sciencefiction-Genre, sind aber keine aus der Luft gegriffene Phantasiegeschichten. Vielmehrs entwirft er höchst real wirkende Universen, die komplett mit Gesellschaft, Politik, Kultur und Wissenschaft ausgestattet sind. Deshalb, könnte man sagen, dass die eigentliche Hauptrolle die so von ihm erschaffenen Welten spielen. Welten, die sich beispielsweise nach einem verheerenden Krieg völlig neu organisieren mussten, die durchdrungen sind von fernöstlichem Mystizismus und in denen das menschliche Bewusstsein an einen Computer gekoppelt ist. So erschuf er in GHOST IN THE SHELL einen fulminanten Kosmos der einerseits geprägt ist vom wissenschaftlichen Fortschritt der westlichen Zivilisation und andererseits von uraltem östlichen Gedankengut. In dem ihm eigenen, bedächtigen Tempo setzt er die Veröffentlichung seiner Manga-Serien und Illustrationen fort, und in einigen Jahren werden wir sicherlich auch wieder einen ganz neuen Manga von ihm zu Gesicht bekommen.

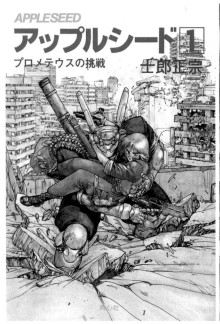

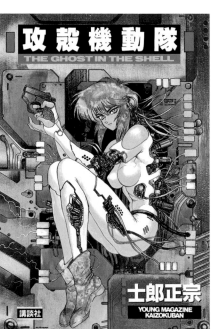

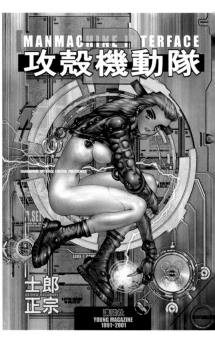

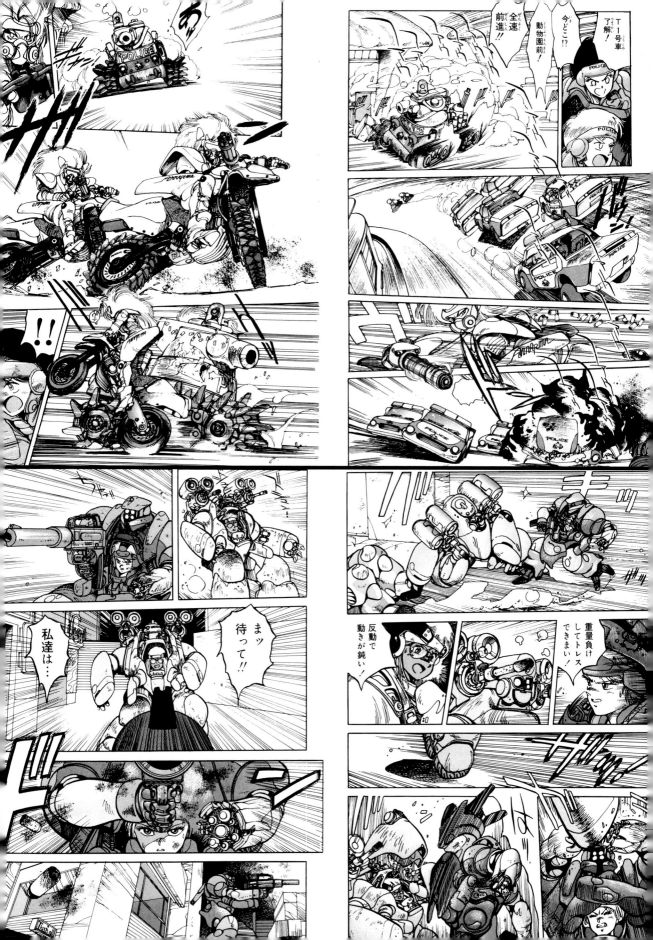

このみち突入は
スキャンダルネタ
になる

人の粉を
ぶるのは
てっかの政治家か
我々か それとも
ンターの子供らか

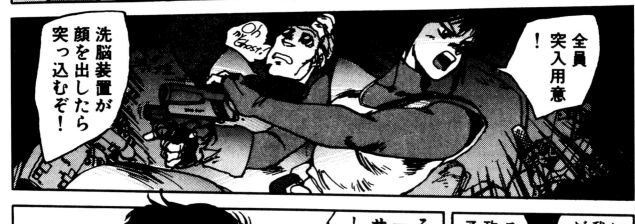

全員 突入用意
！

洗脳装置が
顔を出したら
突っ込むぞ！

Oh my Ghost!

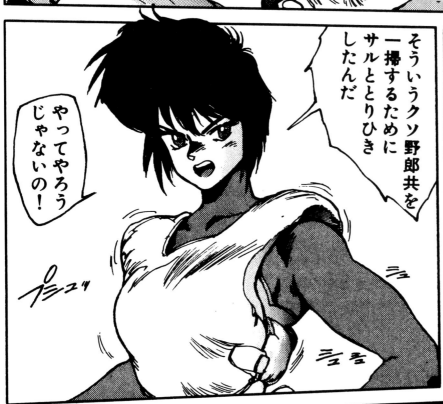

そういうクソ野郎共を
一掃するために
サルととりひき
したんだ

やってやろう
じゃないの！

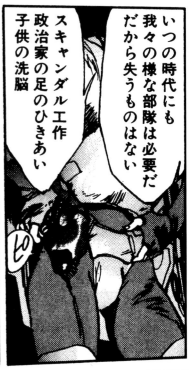

いつの時代にも
我々の様な部隊は必要だ
だから失うものはない

スキャンダル工作
政治家の足のひきあい
子供の洗脳

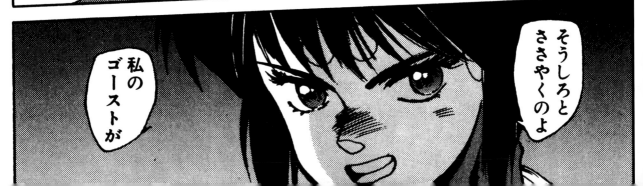

そうしろと
ささやくのよ

私の
ゴーストが

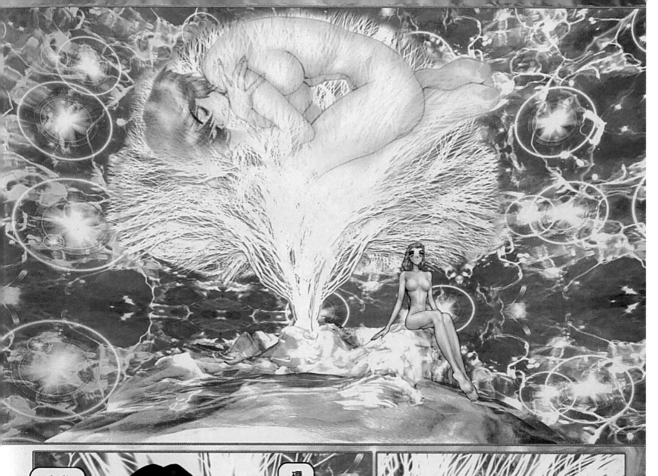

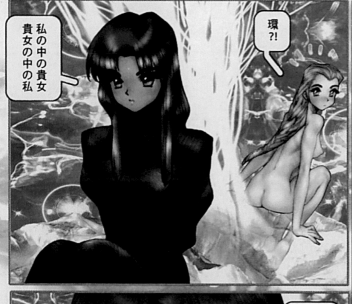

環?!

私の中の貴女
貴女の中の私

貴女は鏡に
映るものを
選ぶ…

宇宙は
非対称
だから

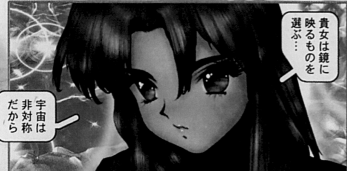

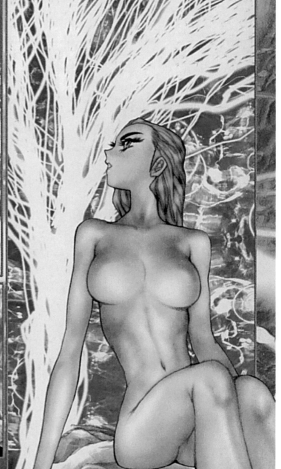

現在の日本の漫画は、手塚治虫を祖とする映画的な物語漫画が主流だが、その流れに対して、不可思議でポップな絵とユーモ
アセンスで作られる「おかしな」話という漫画もあり、そこで特異な才能を発揮したのが杉浦茂である。1932年にデビューし
当時の少年・少女雑誌に子供向けの痛快ヒーローものを描いて子供達に人気を博した。50年代には『猿飛佐助』や『少年地雷
也』などのヒット作があり、60年代以降は一層自由な制作を開始し、奇抜なキャラクター造形と超現実的な物語を全面的に展
開したナンセンス漫画を発表した。特に異形の生物デザインが際だち、その奇想ぶりは日本漫画界の金字塔といえる。小説家
や音楽家、映画作家などクリエイターからの支持も厚く、尊敬されている存在であった。数々の作家に影響を与えつつも、自
身は孤高ともいえる独自のスタイルを晩年まで貫き通した。その活動は、2000年に逝去するまで68年間に及んだ。

SHIGERU SUGIURA 杉浦茂

1908 in Tokyo, Japan
Born

with "Doumo Chikagoro
Bussou de Ikenei" published
in *Tokyo Asahi Shinbun* in
1932.
Debut

"Sarutobi Sasuke"
"Shounen Jiraiya"
"Shounen Saiyuki"
"Sugiura Shigeru Mangakan"
(Shigeru Sugiura Manga
Works), Total of 5 volumes
"Ryousaishii"
Best known works

• 29th Distinguished Servic
in Juvenile Culture Award
(1989)
Prizes

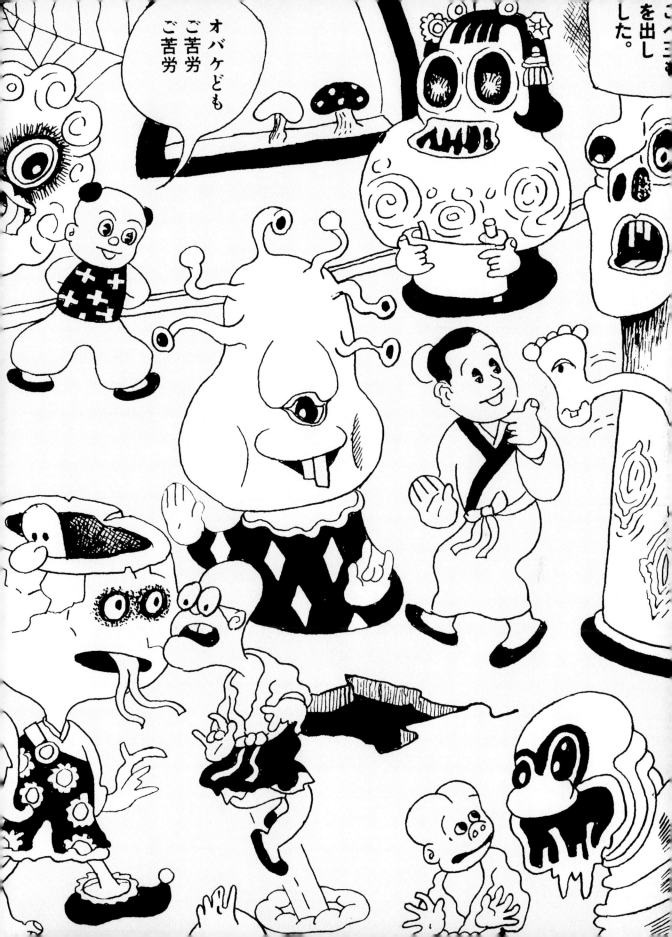

Most of today's Japanese manga feature the kind of movie-like story development that was pioneered by the popular manga artist Osamu Tezuka. However, Sugiura displayed great talent in another branch of manga that strives to create "amusing" stories with humor and pop art images that are filled with wonder. He made his debut in 1932 publishing stories with thrilling heroes in magazines that were mainly geared towards children, and he became very popular among this target audience. In the 1950s he wrote "Sarutobi Sasuke" and "Shounen Jiraiya", which both became popular hits. After the 1960s he began to introduce more freedom to his work. He created eccentric characters and surreal story lines, thus producing works in the "nonsense" manga style. In particular, his strange creature designs were a prominent feature in his works, and they were so imaginative, it can be said that they were a monumental achievement in the Japanese manga industry. He was greatly supported and respected by other creators such as novelists, musicians and filmmakers. He continued to influence countless writers into his later years with his unique style, and continued to provide the public with his creations right until his death in 2000.

La plupart des mangas japonais actuels présentent des développements de scénarii quasi cinématographiques inspirés de ceux inventés par Osamu Tezuka. Toutefois, Sugiura s'est illustré dans un autre domaine des mangas qui tente de produire des histoires amusantes avec de l'humour et des images pop art remplies de merveilles. Il a fait ses débuts en 1932 avec la publication d'histoires palpitantes dans des magazines généralement destinés aux enfants. Il est devenu très populaire parmi ce public. Dans les années 1950, il a écrit « Sarutobi Sasuke » et « Shounen Jiraiya », qui sont tous deux devenus fameux. Après les années 1960, il a commencé à donner plus de liberté à ses œuvres. Il a créé des personnages excentriques et des histoires surréalistes, produisant des œuvres d'un style « absurde ». En particulier, ses étranges créatures étaient un trait proéminent de ses œuvres, et elles étaient si ingénieuses qu'on peut les considérer comme une réussite monumentale dans l'industrie des mangas japonais. Il était reconnu et respecté par d'autres créateurs tels que des écrivains, des musiciens et des cinéastes. Il a continué d'influencer de nombreux écrivains avec son style unique, et a continué de créer des œuvres jusqu'à sa mort en 2000.

Der gegenwärtige Manga in Japan erzählt me▓ eine Geschichte und benutzt Film entliehene Techniken, ganz in der Tradition von Osamu Tezuka. Es gibt aber auch einen Manga der witzigen Episoden mit drolligen, poppigen Bildern und auf diesem Gebiet hat sich Shige▓ Sugiura hervorgetan. Er debütierte 1932 und zeichnete damals für Kinderzeitschriften recht schöne Heldengeschichten, die beim jungen Publikum gut ankamen. In den 1950er Jahren veröffentlichte er Bestseller wie *SARUTOBI SASU▓* und *SHÔNEN JIRAIYA*, um sich im folgenden Jah▓ zehnt aller Konventionen zu entledigen und schließlich Nonsense-Mangas mit verrückten Charakteren und hanebüchenen Geschichten vorzulegen. Als einer der ganz Großen der japanischen Mangawelt brillierte er vor allem m▓ Zeichnungen absonderlicher Lebewesen. Mit Schriftstellern, Musikern und Filmregisseuren hatte Sugiura vor allem auch in der kreativen Szene Japans zahlreiche Bewunderer und obwohl sich viele Zeichner von ihm inspirieren ließen, blieb er doch bis zum Schluss unerreicht. Als er im Jahr 2000 starb, umfasste seine Karriere 68 Jahre.

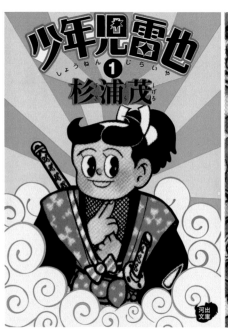

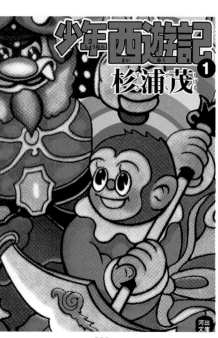

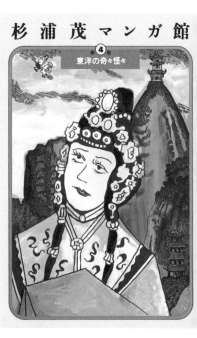

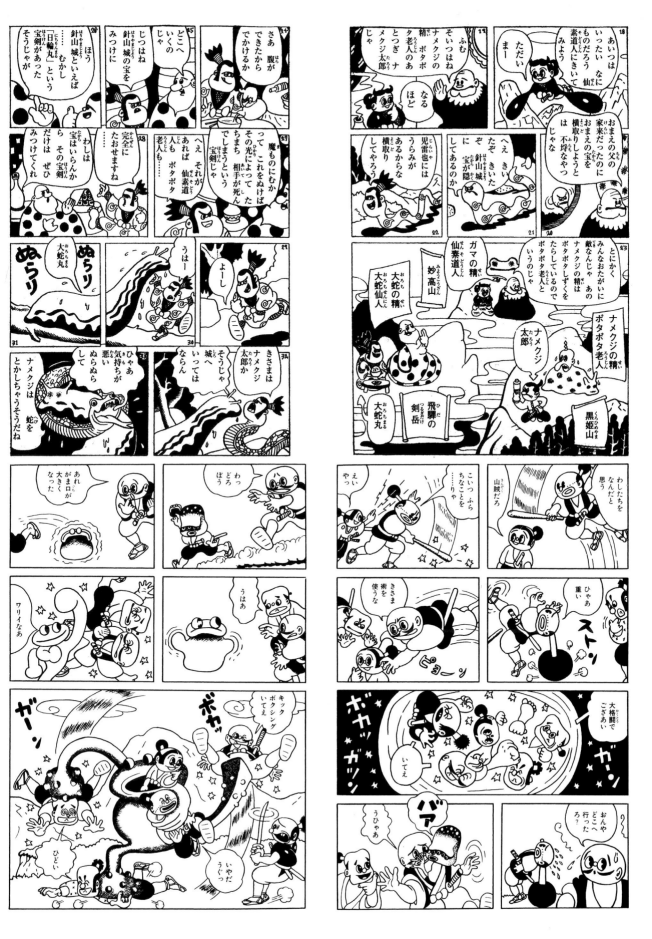

中国を舞台にした漫画は多々あるが、最も美しく描ききるのが皇なつきである。その流麗なタッチで衣装や調度品の美麗さを
伝え、中国の生活様式や風土などをきめ細かに表現する。中国を舞台にした漫画は波瀾万丈の戦記物や大歴史物が多いが、皇
なつきは中国の文化的芳醇さを絵で示しながら歴史や風俗を描く。短編で静かな物語ながらも、文化的な資料を紐解いて中国
を再現する。明朝末期や中華民国などの微妙な時代状況や、北方騎馬民族との接触なども題材する、つぶさな時代観察眼も魅
力。そして絵のタッチに定評があるが、日本漫画の主流である「トーン」を貼らず、日本の挿絵作家の流れともいえる、手描
きの斜線を入れて絵的な厚みを見せる。また、カラーの評価も大きく、日本画用の絵具で塗られたイラストは極めて美しい。
イラストでは世界の民族衣装やファンタジー世界も描く。近年は現代物の漫画作品にもチャレンジし、ミステリーシリーズを
描くなど、作風の幅を広げている。

SUMERAGI NATSUKI 皇なつき

Born

1967 in Osaka
prefecture, Japan

Debut

with "Hebihime Goten"
published in the special
issue, *ASUKA* Fresh
Fantasy in 1990.

Best known works

"Richoù Angyouki"
"Rensen"
"Yama ni Sumu Kami"
(The God that lives
in the Mountain)
"Kuroneko no Sankaku"
(Black Cat's Triangle)

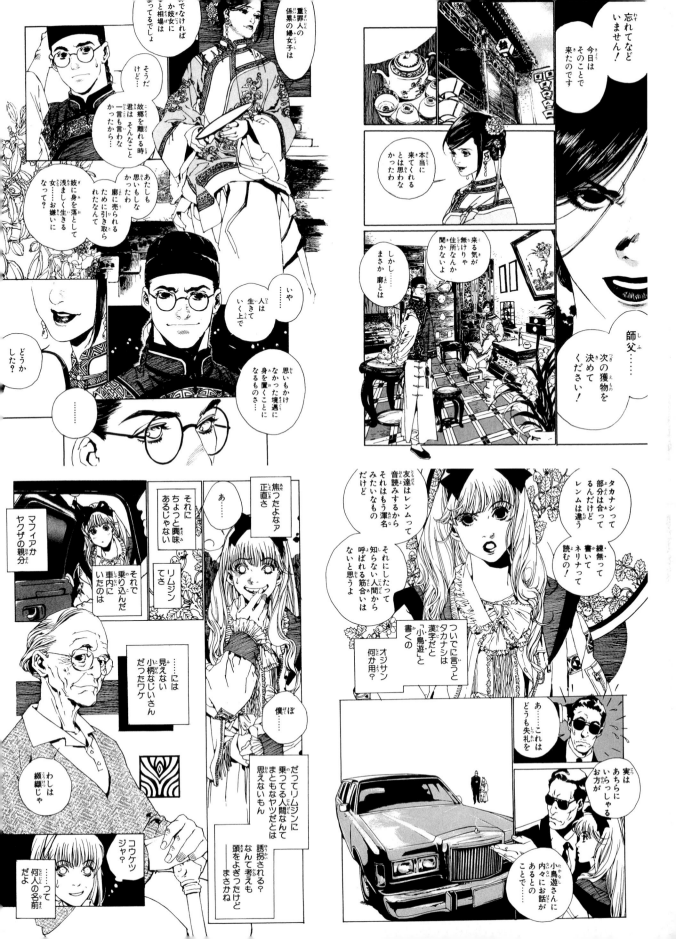

Among the many manga stories that have taken place in China, Sumeragi's works are considered to have the most beautiful artwork. With her elegant touch, she is able to add an exquisite beauty to such items as clothes, drapes and furniture, and she portrays in detail the Chinese lifestyle and the characteristics of the land. Typically, for manga set in China, the plot usually revolves around historical upheavals and other major historic events. Sumeragi, however, chooses to portray its rich culture while describing the history and customs. Even with her short stories, she utilizes cultural data and facts to faithfully reproduce China. She describes historical periods such as the collapse of the Ming Dynasty, as well as the sensitive state of affairs in the Republic of China. She takes a wonderfully close look at China's contact with the nomadic horsemen of the North. Although she has quite a reputation for her drawings, she does not rely on using "tones" as with most of mainstream Japanese manga artists. Instead, she uses the kind of hand-drawn oblique lines that are currently popular with Japanese illustrators to give an illustrative depth to her images. She is widely praised for her color images as well, where she uses a Japanese-style painting medium for her extremely beautiful illustrations. Her illustrations include the traditional costumes of different nations and worlds of fantasy. Recently she has started expanding into other manga genres with her recent foray into more contemporary dramas and even a mystery series.

Parmi les nombreuses histoires de mangas qui se déroulent en Chine, les œuvres de Sumeragi sont celles qui possèdent les plus belles images. Avec sa touche élégante, elle est capable d'ajouter une beauté exquise à des éléments tels que les vêtements, les tapisseries ou le mobilier, et elle dépeint en détail le style de vie chinois et les caractéristiques du pays. Pour des mangas se déroulant en Chine, le scénario a habituellement pour thème des bouleversements et autres événements historiques majeurs. Sumeragi choisit toutefois de montrer sa riche culture en décrivant l'histoire et les coutumes. Même avec ses histoires courtes, elle utilise des faits et des données culturelles pour reproduire fidèlement la Chine. Elle décrit des périodes historiques telles que la chute de la dynastie Ming, ainsi que l'état sensible de la République de Chine. Elle regarde de près les contacts de la Chine avec les peuples cavaliers nomades du nord. Bien qu'elle soit réputée pour ses dessins, elle ne se contente pas de recourir à de l'ombrage, comme la plupart des autres dessinateurs de mangas japonais. Elle utilise plutôt des liges obliques dessinées à la main, qui sont actuellement à la mode parmi les illustrateurs japonais, pour donner une certaine profondeur à ses images. Elle est également connue pour ses images en couleur. Elle utilise un style de peinture japonais traditionnel pour créer de superbes illustrations. Elles comprennent les costumes traditionnels de différents pays et des mondes fantastiques. Elle a récemment commencé à s'intéresser à d'autres genres de mangas, tels que des fictions contemporaines et même des séries policières.

Es gibt viele Mangas, deren Handlung in China spielt, aber am schönsten zeichnet sie Natsuki Sumeragi. Mit flüssig-elegantem Strich vermittelt sie die Schönheit von Kleidung und Hausrat, während sie Lebensart und Landschaft mit einer Fülle an Details darstellt. China als Schauplatz bedeutet bei Mangas oft abenteuerliche Kriegserzählungen oder historische Epen. Sumeragi jedoch betont vor allem die kulturelle Atmosphäre Chinas, wenn sie über Geschichte und Gebräuche schreibt. In ihren ruhigen, kurzen Storys gibt es eine Fülle an kultureller Information, so dass man das China der jeweiligen Epoche vor dem geistigen Auge wiedererstehen sieht. Bewegte Zeiten, wie das Ende der Ming-Dynastie und die chinesische Republik, aber auch die Berührung mit den Reitervölkern des Nordens sind ihre Themen, und der genaue Blick auf die jeweilige Zeit trägt zum Reiz ihrer Arbeiten bei. Die Qualität der Zeichnungen ist unumstritten; Sumeragi meidet die üblichen Rasterfolien und sorgt stattdessen mit von Hand schraffierten Flächen, wie sie bei Illustratoren üblich sind, für Tiefe. Ihre Farbgebung ist berühmt, und mit Farbpigmenten, wie sie für japanische Bilder *nihonga* verwendet werden, zeichnet sie erlesene Illustrationen, etwa zu traditionellen Trachten aus aller Welt oder Phantasie-Universen. In ihren neuesten Arbeiten erweitert sie mit aktuellen Themen und Mystery-Serien ihre Stilpalette.

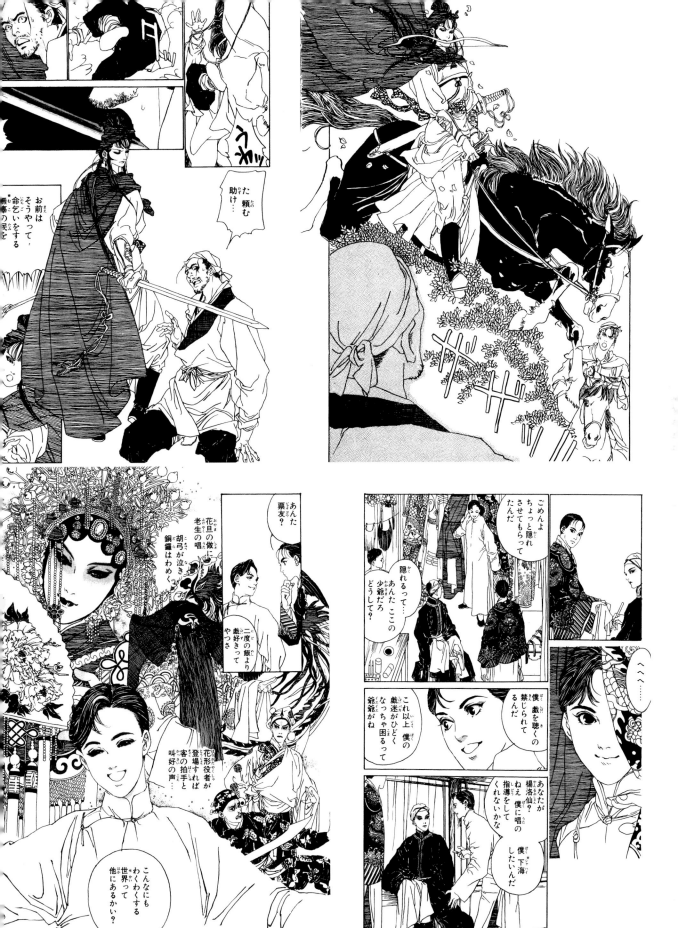

代表作『3×3EYES』は、古代の伝説を背景とした冒険伝奇ファンタジー。不老不死の術を操る妖怪の生き残りであり、人間になる方法を探している少女・パイと、瀕死のところをパイの術によって救われ、不死人となった高校生・藤井八雲のふたりが、世界に滅びをもたらそうとしている破壊神・鬼眼王とその配下の妖怪たちを相手に、壮絶な戦いを展開していくスケールの大きな物語。1987年に連載が開始され、以降15年間にわたって支持を集め続けた。コミックスは全40巻に及び、累計で3000万部以上を売り上げている。また海外でも支持され、アジア、欧米など17ヶ国で翻訳出版されている。人気の最大の要因は、アニメ世代のハートを捉えたキャラクターデザインの魅力だろう。特にパイの可愛らしさは、国境を越えてファンの「萌え心」を刺激した。アニメ世代、おたく世代の読者に支持されてベストセラーとなった先駆け的作品といえる。

YUZOU TAKADA

高田裕三

1963 in Tokyo, Japan
Born

with "Shuushoku Beginner" published in *Young Magazine* in 1983.
Debut

"3X3 EYES"
"Bannou Bunka Nekomusume" (All-Purpose Cultural Cat Girl Nuku Nuku)
"Genzo Hitogata Kiwa" ("Genzo's Puppet Tales")
Best known works

"3X3 EYES"
"Bannou Bunka Nekomusume" (All-Purpose Cultural Cat Girl Nuku Nuku)
"Aokushimitama Blue seed" (Blue Seed)
Anime Adaptation

• 17th Kodansha Manga Award (1993)
Prizes

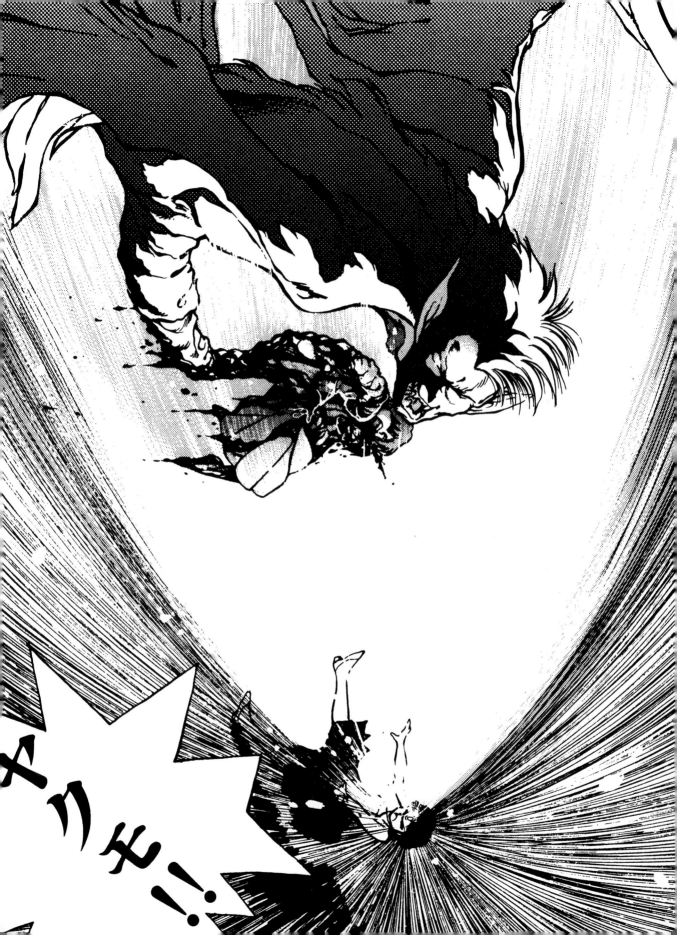

Takada Yuzou's best known work is "Sazan Eyes" ("3x3 EYES"), a romantic fantasy adventure with a plot that involves an ancient legend. The story involves a girl named Pai who not only has three eyes, but also the power to bestow eternal youth and immorality. She is the last one of her kind, and is searching for a way to become human. During the course of the story, she saves the life of a high school student named Yakumo Fujii and confers immortality on him, but at the price of taking his soul. The two encounter a destructive god named Kaiyanwan who is intent on destroying the earth. This story is set on an epic scale, as a great battle unfolds against Kaiyanwan and his minions. The series first went into publication in 1987, and it has built up a strong fan base over the course of 15 years. Some 40 volumes of comic books have been published in the series, and they have sold over 30 million copies. Takada also has a considerable fan base in other countries, and his work has been translated in 17 languages in Asia, Europe and the United States. The major factor of his appeal is the attractiveness of his character designs. In particular, the adorable Pai has captured the hearts of fans worldwide. This bestseller is a pioneering manga that gained the wide support of the anime and otaku generations.

L'œuvre la plus connue de Takada Yuzou est « Sazan Eyes » (3X3 EYES), une aventure romantique qui intègre des anciennes légendes. L'histoire implique une jeune fille nommée Pai qui a non seulement trois yeux, mais qui a également le pouvoir d'accorder la jeunesse éternelle et l'immortalité. Elle est la dernière de sa race et tente de devenir humaine. Durant le cours de l'histoire, elle sauve la vie d'un lycéen nommé Yakumo Fujii et lui accorde l'immortalité, mais au prix de son âme. Ils rencontrent un dieu destructeur nommé Kaiyanwan qui a l'intention de détruire la Terre. L'histoire se déroule à une échelle épique, avec une grande bataille contre Kaiyanwan et ses armées. La série a été publiée en 1987, et a obtenu un grand nombre de fans depuis 15 ans. Quelque 40 volumes de bandes dessinées ont été publiés sur cette série, et plus de 30 millions d'exemplaires ont été vendus. Takada a également de nombreux fans dans d'autres pays et ses œuvres sont traduites en 17 langues, en Asie, en Europe et aux Etats-Unis. Le design de ses personnages est l'attrait majeur de Takada. En particulier, l'adorable Pai a capturé les cœurs des fans dans le monde entier. Ce best-seller est un manga novateur qui a rencontré un fort succès parmi les fans d'animations et les otaku.

Bei seinem wohl bekanntesten Werk 3x3 AUGEN handelt es sich um eine abenteuerliche Fantasy Saga vor dem Hintergrund uralter Legenden. Hauptfiguren in der groß angelegten Geschichte sind das Mädchen Pai, das als letzte Überlebende einer Stadt unsterblicher Monster ein Mittel sucht, zum Menschen zu werden und der Junge Yakumo Fujii, der durch Pai vor dem Tod gerettet und so ebenfalls unsterblich wurde. Die beiden kämpfen heroisch gegen den Vernichtungsgott Kaiyan-Wang und sein Gefolge, die die Welt zu vernichten drohen. Die Serie begann 1987 und wird seit 15 Jahren von treuen Fans verfolgt. Von den insgesamt 40 Sammelbänden der Serie wurden bisher über 30 000 000 Stück verkauft. Auch im Ausland war dieser Manga außerordentlich erfolgreich und wurde 17 Ländern in Asien, Amerika und Europa über setzt. Der Hauptauslöser für diese Popularität ist wohl im Charakter-Design zu suchen, mit dem Takada genau den Geschmack der Anime-Generation traf. Vor allem die niedliche Pai hat es Otakus über alle Landesgrenzen hinweg angetan. 3x3 AUGEN darf als einer der ersten Mangas gelten, die durch Fans aus der Anime- und Otaku-Szene zum Bestseller wurden.

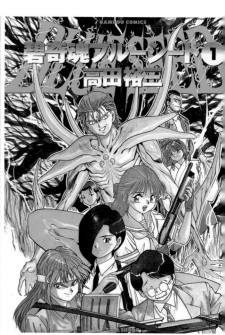

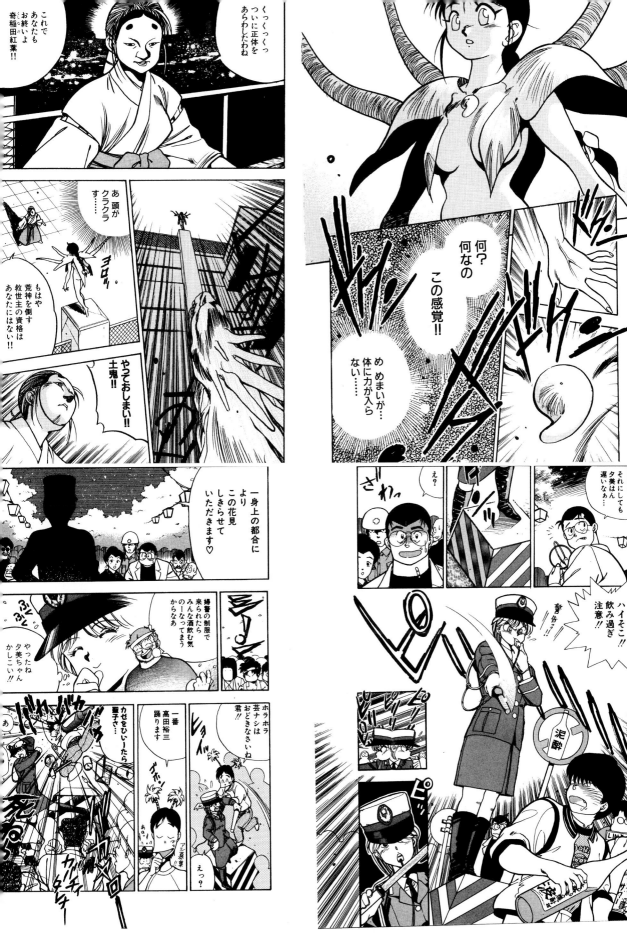

短編作品が多いが、そのどれもが構成、表現ともに秀逸でオリジナリティーが光る。デビュー以来、単行本6冊と寡作ではあるものの、読者からは熱烈な支持を得ている。代表作に、恋愛ものから時代劇風、社会風刺風など、様々な印象を受ける作品を集めた『絶対安全剃刀』、日常生活における小さな物語の中で揺れ動く人々の感情を描いた短編集『棒がいっぽん』、世の中の動きに惑わされず、終始マイペースで自分の生活を楽しむ女性・るきさんを描いた「るきさん」などがある。中でも『棒がいっぽん』は、高野文子の発想の見事さ、表現の自由度の高さなど、荒唐無稽な物語とはまた違ったマンガの可能性の広がりを見せてくれる。2002年に久々の刊行となった『黄色い本』は、話だけでなく、画面構成も斬新な1冊。時にノスタルジックに、時に実験的に描かれる高野作品の数々は、高野文子以外の作家からは味わえない面白みが詰まっており、そこに彼女が長く深く読者に愛される理由がある。

FUMIKO TAKANO

高野文子

1957 in Niigata
prefecture, Japan

Born

with "Hana" (Flower)
published in Rakugakikan
in 1977.

Debut

"Kiiroi Hon" (Yellow Book)
"Ruki-san"
"Zettai Anzen Kamisori"
(Totally Safe Razor)

Best known works

• Japan Cartoonists
Association Excellence
Award (1982)
• Tezuka Osamu Culture
Prize (2003)

Prizes

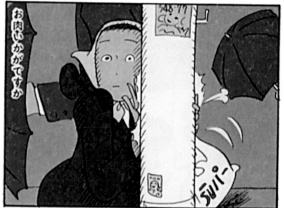
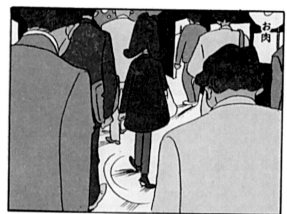

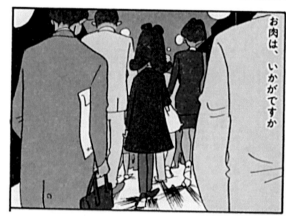
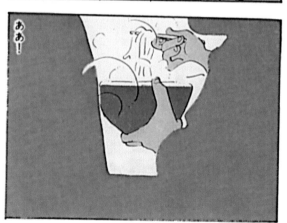
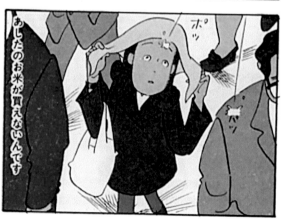

Takano's work mostly consists of short stories, but her composition and expressiveness shine with excellence and originality. Since her debut she has only published 6 volumes of manga, but she still manages to retain a strong following. "Zettai Anzen Kamisori" is a collection that includes some of her best known pieces, love stories, historic tales, and social satires, where readers can form a variety of different impressions from her work. "Bou ga Ippon" is another collection of short stories where she depicts the emotions of ordinary people living ordinary lives. Then there is "Ruki-san" in which she portrays the story of a woman named Ruki-san who enjoys going through life at her own pace, not influenced by what the rest of the world does. In particular, with "Bou ga Ippon", she showed remarkable conceptualization and a high freedom of expression. Here, readers can see the enormous possibilities of a manga completely unlike those with incredulous story lines. In 2002 she published a first book in a long while with "Kiiroi Hon", in which she exhibits originality in the stories and scene composition. There's a certain nostalgic and experimental style to her stories, and her work is filled with an interesting quality all her own, something that cannot be seen elsewhere. That's probably the reason for her long-lived and immense popularity.

Takano réalise principalement des histoires courtes, mais ses compositions et son expressivité brillent par son excellence et son originalité. Depuis ses débuts, elle n'a publié que 6 volumes de mangas, mais elle conserve toutefois de nombreux fans. « Zettai Anzen Kamisori » est une collection qui comprend certaines de ses œuvres les plus fameuses, des histoires d'amour, des contes historiques et des satires de la société, dans lesquelles les lecteurs peuvent percevoir des impressions différentes. « Bou ga Ippon » est une autre collection d'histoires courtes qui dépeignent les émotions de gens ordinaires dans leurs vies ordinaires. « Ruki-san » dépeint la vie d'une femme nommée Ruki-san qui aime vivre à son propre rythme, sans être influencée par ce que pense le reste du monde. En particulier avec « Bou ga Ippon », l'auteur fait preuve d'une conceptualisation remarquable et d'une grande liberté d'expression. Les lecteurs peuvent voir les possibilités énormes d'un manga totalement différent des mangas aux scénarios peu réalistes. En 2002, elle a publié son premier ouvrage depuis longtemps, « Kiiroi Hon », où elle fait preuve d'originalité dans l'histoire et la composition des scènes. Ses histoires ont une certaine nostalgie et un style expérimental, et ses œuvres sont remplies de qualités intéressantes qu'on ne retrouve pas ailleurs. C'est probablement la raison de sa longue et immense popularité.

Fumiko Takano konzentriert sich hauptsächlich auf Kurzgeschichten, die allerdings sind sowohl im Konzept als auch in der Ausführung außerordentlich originell. Mit bisher nur sechs veröffentlichten *tankôbon* ist sie eine wenig produktive Schriftstellerin, besitzt jedoch eine enthusiastische Fangemeinde. Typisch für Takanos Stil sind der Band *Zettai Anzen Kamisori*, in dem mit Liebesgeschichten, von Samurai-Dramen inspirierten Erzählungen sowie Gesellschaftssatiren sehr unterschiedliche Werke vereint sind. *Bô ga Ippon*, eine Sammlung von Kurzgeschichten über Menschen und ihre Gefühle angesichts völlig alltäglicher Begebenheiten, oder *Ruki-san*, in dem die Titelheldin unbeirrt ihren Weg geht und sich ihr Leben nach ihrem Geschmack einrichtet. Vor allem in *Bô ga Ippon* zeigt Takano mit wunderbaren Einfällen und einer souveränen Ausdrucksweise der Kunstform Manga abseits alberner Phantasiegeschichten völlig neue Wege auf. Unverbrauchte Storys und Bildkompositionen finden sich auch in ihrem 2002 nach langer Pause veröffentlichten Band *Kiiroi hon*. Fumiko Takano bietet in ihren manchmal nostalgisch, manchmal experimentell gezeichneten Mangas unvergleichliche Leseerlebnisse und dafür lieben sie ihre Fans.

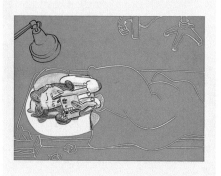

ちくま文庫

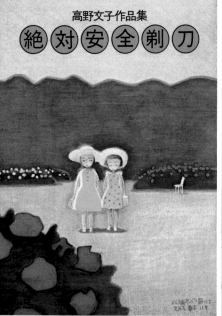

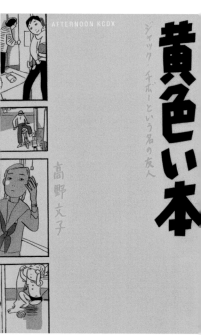

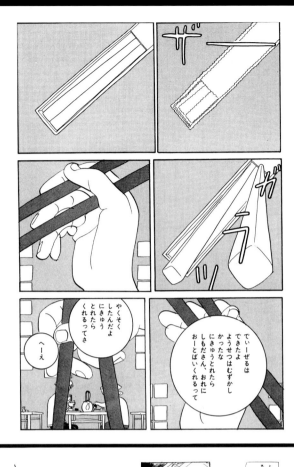

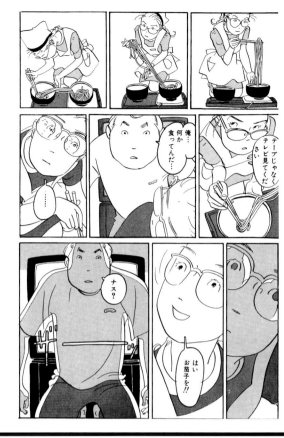

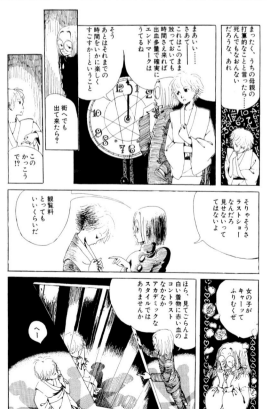

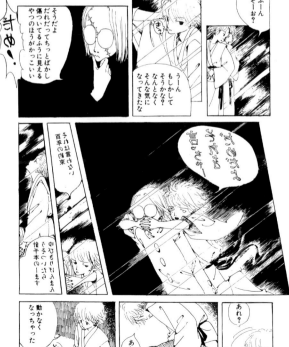

絶えることなく、大ヒット・ロング作を多数生み出し続け、子供に強い憧れや夢を抱かせる。初めての大ヒット作『うる星やつら』は、世の不幸を一身に集めてしまう凶相を持つ少年が、インベーダーの美少女に纏わりつかれるという、現実と非現実が入り乱れる奇想天外なストーリー。コントのように歯切れの良い会話。気も強ければ喧嘩も強い美少女たち。吸血鬼、河童、ユニコーン、雪女など、進むにつれて謎で奇妙な登場人物の数を増やし、勢いが衰えることなくハイテンションのまま突き進んだ。『らんま1/2』は、呪泉郷と呼ばれる泉に落ちたことで、水をかぶると女に、お湯をかぶると男になる体となった主人公の格闘ストーリー。『犬夜叉』では人間と妖怪の間で生まれた半妖の少年と、神社の娘という以外は全く普通の少女が、砕け散った四魂の玉を巡って冒険を繰り広げる戦国御伽草子を描くなど、常に斬新なストーリーを躍動感溢れる表現を駆使して描き、見る者を驚かせてくれる。

RUMIKO TAKAHASHI 高橋留美子

Born	Debut	Best known works	Anime Adaptation	Prizes
1957 in Niigata prefecture, Japan	with "Katte na yatsura" (Overbearing People) published in *Weekly Shonen Sunday*.	"Ranma 1/2" "Inu Yasha" "Maison Ikkoku" "Urusei Yatsura"	"Ranma 1/2" "Inu Yasha" "Urusei Yatsura" "Maison Ikkoku"	• 27th and 47th Shogakukan Manga Award (1980, 2002)

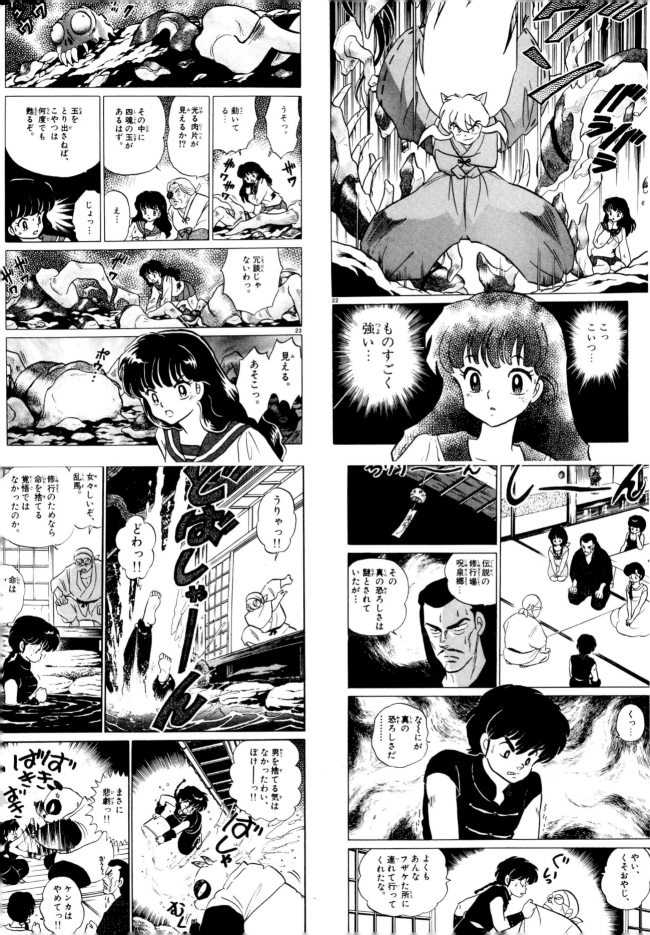

Takahashi has continued to publish popular titles, all of which have become very long-running series. Her stories are very appealing to children, and expand their dreams. Her first big hit "Urusei Yatsura" is the tale of an unfortunate boy who tends to attract a world of misfortune. He finds himself relentlessly pursued by a beautiful alien girl who has invaded Earth. It's an out-of this world story that blends reality and the unreal. As the story progressed, it began to feature more and more strange characters. Along with crisp dialogue, it featured strong willed girls who are strong fighters, vampires, kappa (a mythical Japanese water creature), unicorns, and yuki onna (a Japanese female demon that appears with the snow). The story kept a continuous high level of tension, and the momentum never abated throughout the series. Her fight story "Ranma 1/2" is about a main character who, due to a fall into a cursed spring called "jusenkyou", he now turns into a woman with cold water and turns into a man with hot water. "Inu Yasha" depicts the story of a boy who is half human and half demon, and a normal girl who grew up at a shrine. Their adventures center around the pursuit of the scattered fragments of a mysterious ball called "shikon no tama" (Jewel of Four Souls). The story is set in a feudal world full of turmoil, but still manages to retain a fairy tale atmosphere. Takahashi's story setting are always novel, and she is able to express such a lively action, that readers are continually surprised by her creations.

Takahashi continue de publier des séries populaires qui sont toutes des séries très longues. Ses histoires sont très attrayantes pour les enfants et les font rêvés. Son premier succès, « Urusei Yatsura » est l'histoire d'un garçon malchanceux qui semble attirer toutes sortes de malheurs. Il est constamment poursuivi par une jolie extra-terrestre qui est arrivé sur Terre. Il s'agit d'une histoire incroyable qui mêle le réel et l'irréel. Alors que l'histoire se développe, des personnages étranges font leur apparition. En plus de ses dialogues croustillants, les histoires mettent en scènes des filles qui ont une forte volonté et qui sont de puissantes combattantes, des vampires, des kappas (une créature marine japonaise mythique), des licornes et des yuki onna (des démons femmes qui apparaissent avec les premières neiges). L'histoire a conservé un haut niveau de tension et n'a jamais perdu son élan dans toute la série. Son histoire de combat « Ranma 1/2 » implique un personnage principal qui, à la suite d'une chute dans une source maudite appelée « jusenkyou », se transforme en femme avec de l'eau froide et en homme avec de l'eau chaude. « Inu Yasha » dépeint la vie d'un garçon qui est moitié humain moitié démon, et d'une fille normale qui a été élevée dans un temple. Leur aventure se concentre sur la poursuite des fragments éparpillés d'un mystérieuse boule appelée « shikon no tama » (Le bijou des quatre âmes). L'histoire se déroule dans un monde féodal en plein désarroi qui pourtant conserve une certaine atmosphère de conte de fées. Les histoires de Takahashi sont toujours un modèle et elle sait si bien exprimer de l'action percutante que ses lecteurs sont toujours surpris par ses créations.

Takahashi zeichnet endlose, höchst erfolgreiche Serien, mit denen sie ihr junges Publikum in Atem hält. Ihr erster großer Erfolg war URUSEI YATSURA, in dem der jugendliche Held, ein legendärer Unglücksrabe, zuerst vom Pech und dann auch noch von einer Außerirdischen auf Schritt und Tritt verfolgt wird. Phantastische und realistische Elemente wechseln sich ab in diesem Manga voller origineller Einfälle, witziger Dialoge und eigensinniger hübscher Mädchen: Vampire, Flusskobolde, Einhörner, böse Schneefeen – im Laufe der temporeichen Geschichte tauchen immer mehr rätselhafte Gestalten auf und sorgen dafür, dass der Leser bis zum Schluss nicht zum Atemholen kommt. Der Titelheld des Kampfkunst-Mangas RANMA 1/2 wird, seit er in eine verwunschene Quelle gefallen ist, jedesmal zum Mädchen, wenn er mit kaltem Wasser in Berührung kommt, und erst durch warmes Wasser wieder zum Jungen. In INU YASHA machen sich ein Halbdämon mit einem menschlichen und einem dämonischen Elternteil und eine ganz normale Schülerin, deren Vater Shintô-Schreinpriester ist, gemeinsam auf die abenteuerreiche Suche nach den Einzelteilen des „Juwels der vier Seelen". Dessen Splitter wurden bei seiner Zerstörung alle Himmelsrichtungen verstreut. Rumiko Takahashi überrascht ihr Publikum mit immer neuen Ideen, die sie in Zeichnungen voller Dynamik verpackt.

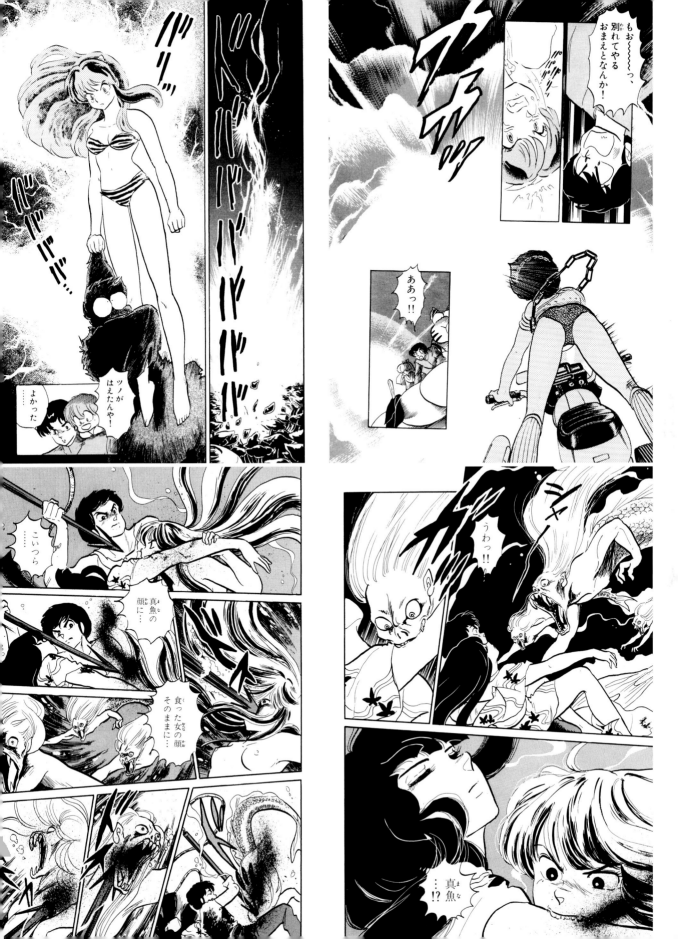

代表作『美少女戦士セーラームーン』は、1990年代の少女漫画を代表する超ヒット作品である。セーラー服のコスチュームに身を包んだ5人の少女たちが、「美少女戦士」として敵と戦うという物語で、その中でそれぞれのキャラクターたちの恋や友情といった人間ドラマが展開されていく。TVアニメ化され、こちらも長期にわたって放映され、何度か劇場アニメ化されるなど、大ヒット作品となった。少女たちを中心に、キャラクター商品もたいへんな売り上げを記録した。人気の最大の要因は、各キャラクターの魅力だろう。5人の少女たちは、デザイン的にも、内面的にも、それぞれの個性をもって輝きを見せてくれた。そんなキャラクターの魅力は、主要読者層である少女たちのみならず、20代以上の成年男女たちをも魅了して、パロディ同人誌が多数作られるなどの人気を博した。男女双方のファンに支持された点も、特徴的なところである。

NAOKO TAKEUCHI 武内直子

304 — 30

"Code Name wa Sailor V"
(Code Name: Sailor V)
"Bishoujo Senshi Sailor Moon"
(Sailor Moon)
"Maria"

Best known works

"Bishoujo Senshi Sailor Moon"
(Sailor Moon)

Anime Adaptation

1966 in Yamanashi
prefecture, Japan

Born

with "LOVE CALL" published
in *Nakayoshi Deluxe* in 1986.

Debut

• 17th Kodansha Manga
Award (1993)

Prizes

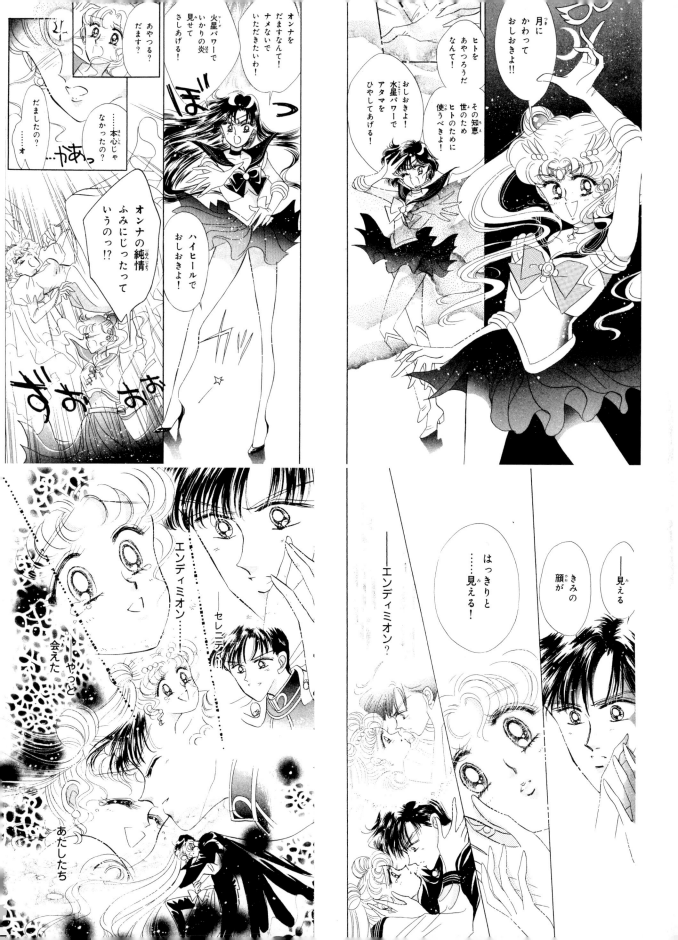

Her best known work is definitely "Bishoujo Senshi Sailor Moon" (Sailor Moon), which became the mega-hit manga series of the 90's. The series follows the adventures of 5 beautiful young girls in mini-skirted sailor outfits, who as "bishoujo senshi" (beautiful soldiers) fight the bad guys. We are also treated to human drama, involving the girls' romances and friendships. The popular manga was made into an animated TV series, which also became a tremendous long-running hit. Several movies were also produced and they too became runaway hits. Resale products featuring the girls also sold extremely well. The main reason for this manga's popularity is probably the individual appeal of each character. Each of the 5 characters has a unique and interesting character design and personality. The appeal of the characters not only attracted the young girls who formed the target audience, but also adult aged men and women beyond the age of 20. There have also been many doujinshi parodies of this manga, attesting to its phenomenal popularity. The characteristic of this series is its ability in attracting both male and female fans alike.

Son œuvre la plus connue est « Bishoujo Senshi Sailor Moon » (Sailor Moon), qui est devenu un méga hit dans les années 1990. La série décrit les aventures de cinq jolies jeunes filles habillées en marin et minijupe qui combattent les méchants comme les « bishoujo senshi » (jolis soldats). Les lecteurs sont également confrontés à des mélodrames humains ; les relations amoureuses et les amitiés des jeunes filles. Ce manga populaire a été adapté pour la télévision, sous la forme d'une longue série animée. Plusieurs films ont également été produits et sont devenus célèbres. Les produits dérivés de la série se sont extrêmement bien vendus. La raison principale de la popularité de ce manga est probablement l'attrait individuel de chaque personnage. Chacun des cinq personnages a une conception et une personnalité propres. Les personnages n'ont pas seulement attiré les jeunes filles qui forment son audience principale, mais également des adultes hommes et femmes de plus de 20 ans. Il existe de nombreuses parodies doujinshi de ce manga, attestant de se popularité phénoménale. Cette série attire aussi bien les fans masculins que féminins.

Takeuchis Hauptwerk BISHŌJO SENSHI SAILOR MOON wurde zu einem Bestseller sondergleichen und gilt als der shōjo-Manga der 1990er Jahre schlechthin. Fünf Mädchen in Matrosenblusen kämpfen als bildschöne Kriegerinnen gegen diverse Feinde und im Laufe der Geschichten bekommen es die Heldinnen darüberhinaus noch mit zwischenmenschlichen Problemen und Liebesverwicklungen zu tun. Auch als Anime wurde SAILOR MOON mit einer endlosen TV-Serie und zahlreichen Kinofilmen ein Riesenerfolg. Rekordverdächtig sind ebenfalls die Verkaufszahlen der Merchandising-Produkte, die sich vor allem bei kleinen Mädchen großer Beliebtheit erfreuen. Der Hauptgrund für die hohe Popularität dieser Serie liegt wohl in der Aufmachung der einzelnen Charaktere, denn jede der fünf Protagonistinnen fasziniert durch ihr individuelles Naturell und Charakter-Design. So gibt es begeisterte Fans nicht nur unter kleinen Mädchen, sondern auch beim Lesepublikum jenseits der zwanzig. Die große Anzahl von Parodie-dôjinshi sowie die geschlechterübergreifende Popularität liefern weitere Beweise für die Ausnahmestellung dieses Mangas.

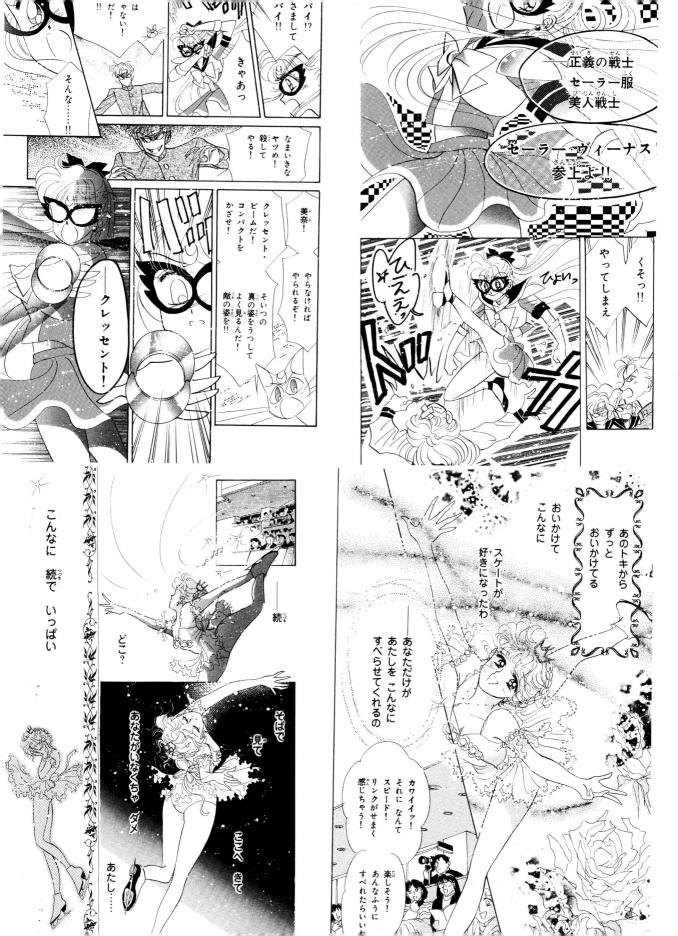

『風と樹の詩』は漫画界に「少年愛」という単語を生んだ代表的な作品。幼少期から父親と性的な関係を持たされた美貌の少年・ジルベールと、ジプシーの血を引きながら伯爵位を持つ健康的な少年・セルジュという全く性質の違う少年同士が愛し合い、別れるまでの物語。作中冒頭に描かれた濃厚なベッドシーンは当時の少女漫画界に衝撃をもたらした。同性同士（特に男性）の恋愛というモチーフはこの後、小説誌「JUNE」に引き継がれ、竹宮はその表紙を長らく飾ることになる。またこの作品の他、SF作品『地球へ…（テラへ…）』、エジプトを舞台にした古代大河ドラマ『ファラオの墓』、古代ファンタジー『イズァローン伝説』など傑作漫画は多数。いずれも物語としてドラマチック、かつ多数のキャラクターをそれぞれ描き分けており、その手腕は間違いなく少女漫画界トップ作家の力量。現在は、モンゴルをモチーフにした最新作『天馬の血族』を終了後、京都精華大学の漫画学科の教授を務め、若手作家の育成を行っている。

KEIKO TAKEMIYA

竹宮惠子

Born	Debut	Best known works	Anime Adaptation	Prizes
1950 in Tokushima prefecture, Japan	with "Ringo no tsumi" (Sin of the Apple) published in *Weekly Margaret* magazine in 1968.	"Kaze to Ki no Uta" (The Song of the Wind and Trees) "Tera E..." (Toward the Terra) " Tenma no Ketsuzoku " (Crystal Lord Opera)	"Tera E..." (Toward the Terra) "Kaze to Ki no Uta" (The Song of the Wind and Trees) "Andromeda Stories"	• 25th Shogakukan Manga Award (1980) • 9th Seiun Award in Comics Category (1978)

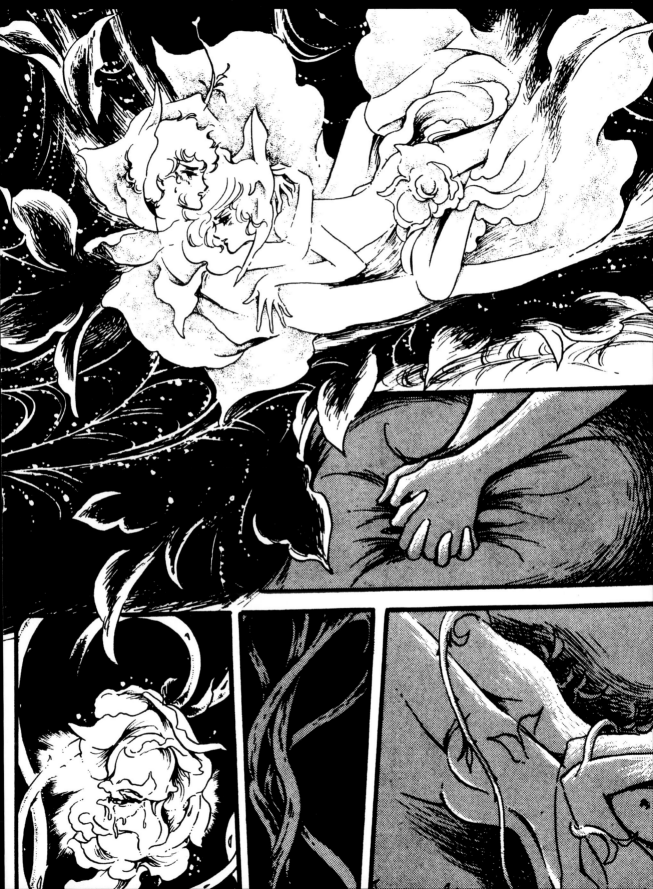

Her work "Kaze to Ki no Uta" (The Song of the Wind and Trees) established the word "Shounen Ai" (Boys Love) in the manga world. This is the story of the love between two very different boys. One is a young, beautiful boy named Gilbert who was forced into a sexual relationship with his father since childhood, and the other is Serge, an energetic aristocratic boy with Gypsy blood running through his veins. The story continues until their heartbreaking farewell. The intense bedroom scenes shocked the shoujo manga world at the time. The motif of same gender love (especially between men) was later taken over by the story magazine "JUNE", for which Takemiya would continue to draw the cover art over many years. Other masterpieces include the science fiction story, "Tera E..." (Toward the Terra), an epic drama set in ancient Egypt called "Pharaoh no Haka" (Tomb of the Pharaoh), and the ancient fantasy tale "Izaron Densetsu" (Legend of Izaron). All her stories are very dramatic and she creates a number of different interesting characters. She is one of the top artists in the shoujo manga world. Recently she finished publication on a series that is set in Mongolia, called "Tenma no Ketsuzoku" (Crystal Lord Opera), and began teaching in the manga department at Kyoto Seika University, where she nurtures the development of young aspiring artists.

Son œuvre « Kaze to Ki no Uta » (La chanson du vent et des arbres) a donné naissance au terme « Shounen Ai » (Amour de garçons) dans le monde des mangas. Il s'agit d'une histoire d'amour entre deux garçons très différents. L'un est un beau et jeune garçon nommé Gilbert, qui a subi des sévices sexuels de la part de son père depuis son enfance, et Serge, un garçon aristocrate et énergique avec du sang gitan coulant dans ses veines. L'histoire se poursuit jusqu'à leur séparation déchirante. Les scènes intenses en chambre ont choqué le monde des mangas shoujo à l'époque. Le thème sur l'amour du même sexe (particulièrement entre hommes) à plus tard été repris par le magazine JUNE, pour qui Takemiya a continué de dessiner les couvertures pendant de nombreuses années. Parmi ses autres succès, « Tera E... » (Vers la Terre) est une histoire de science fiction, « Pharaoh no Haka » (La tombe du Pharaon) est une fiction épique se déroulant dans l'ancienne Egypte, et « Izaron Densetsu » (La légende d'Izaron) est une ancienne histoire fantastique. Ses histoires sont très mélodramatiques et elle crée des personnages assez différents et intéressants. Elle est un des principaux auteurs de mangas shoujo. Elle a récemment terminé la publication d'une série appelée « Tenma no Ketsuzoku » (Crystal Lord Opera) qui se déroule en Mongolie, et a commencé à enseigner dans le département manga de l'Université Kyoto Seika où elle prend soin de l'éducation des jeunes qui aspirent à devenir auteurs de mangas.

KAZE TO KI NO UTA [*SONG OF WIND AND TREES*] ist das Werk, das in der Mangawelt den Ausdruck *shônen ai* für romantische Liebe zwischen Knaben prägte. Es erzählt die Liebesgeschichte zwischen zwei ungleichen jungen Männern von ihrer ersten Begegnung bis zu ihrer Trennung: dem schönen Gilbert, der von Kindheit an von seinem Vater sexuell missbraucht wurde, und dem vitalen Serge, Sohn eines Aristokraten und einer Zigeunerin. Die unverhüllte Bettszene zu Beginn eines Kapitels war in der damaligen *shôjo*-Mangawelt eine Sensation. Das Motiv der gleichgeschlechtlichen Liebe, insbesondere zwischen jungen Männern, wurde danach von der Literaturzeitschrift *June* aufgenommen. Takemiyas Zeichnungen schmückten lange Zeit das Titelblatt. Mit dem Sciencefiction-Manga *CHIKYÛ E...* (*TERRA E...*) [*TO EARTH*], dem historischen Drama *PHARAOH NO HAKA* [*GRAVE OF THE PHARAOH*], dessen Handlung sich im alten Ägypten abspielt, sowie der in einer mythologischen We angesiedelten Fantasy-Geschichte *IZUARÓN DENSETSU* schrieb Keiko Takemiya zahlreiche weitere Meisterwerke. Gemeinsam ist allen ihrer Arbeiten eine Handlung voller Dramatik mit vielen individuellen Charakteren. Sie gilt als eines der ganz großen Talente des *shôjo*-Mangas. Nach dem Abschluss ihrer letzten Serie *TENMA TO KETSUZOKU*, einer Fantasy-Saga mit Motiven aus der Mongolei, nahm Takemiya einen Lehrauftrag an der Manga-Abteilung der Seika-Universität in Kyôto an, wo sie ihr Wisse an junge Talente weitergibt.

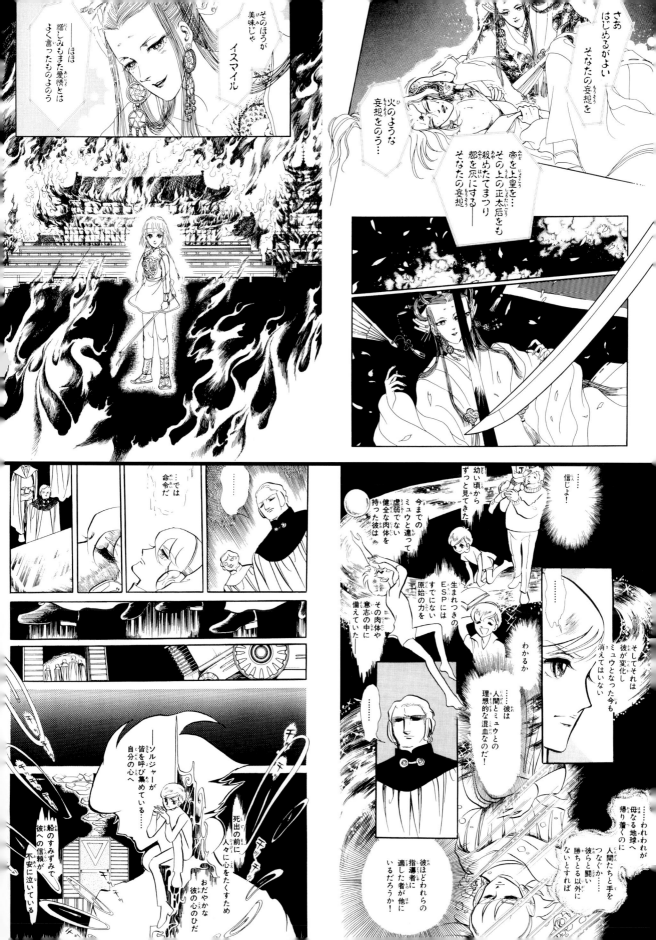

漫画作品のみならず、イラストの仕事でも、近年、各社から最も熱烈なラブコールを受けているのが田島昭宇である。彼の作品が表紙を飾る雑誌は次々に発売され、若い世代は彼の絵を真似る。タランティーノ監督『KILL BILL』のアニメのキャラクターデザインも務め、ひとつのブームを起こしたといっても過言ではない。漫画家としては最初に『魍魎戦記MADARA』で注目を集める。人造の体で生きる主人公が、本物の肉体を求めて冒険するRPG的な物語だ。同時期連載の『BROTHERS』は中学校を舞台にした青春もの。三つ子のうち、二人の兄が妹を取り合うという奇妙な恋愛を描いた。これらを経て、物語構成、画力ともに磨かれた末に始めたのが『多重人格探偵サイコ』である。デビュー時期からつながりのある大塚英志が原作を務め、その深く巧みなストーリー展開と、クールかつ鮮烈な作画で爆発的な人気を呼ぶ。人の心に巣くう闇、理解不能の心理が生む暴力。主人公が凶暴性を秘める多重人格障害者という型破りな設定と、次々に起こる凄惨な猟奇殺人事件をもって、日本の現代性を象徴する作品に仕上がった。グロテスクなシーンも美しく見せる描写センスも現代的な才能といえよう。

SHO-U TAJIMA

田島昭宇

1966 in Saitama prefecture, Japan

Born

with "SCHOOL OF THE LIVING DEAD" published in *Medium* magazine in 1986.

Debut

"Mouryou Senki MADARA" (MADARA)
"BROTHERS"
"Tajyuujinkaku Tentei Psycho" (Multiple Personality Detective Psycho)

Best known works

"Mouryou Senki MADARA" (MADARA)
"Kai Doh Maru" - character design
" Tajyuujinkaku Tentei Psycho" (Multiple Personality Detective Psycho)

Animated works

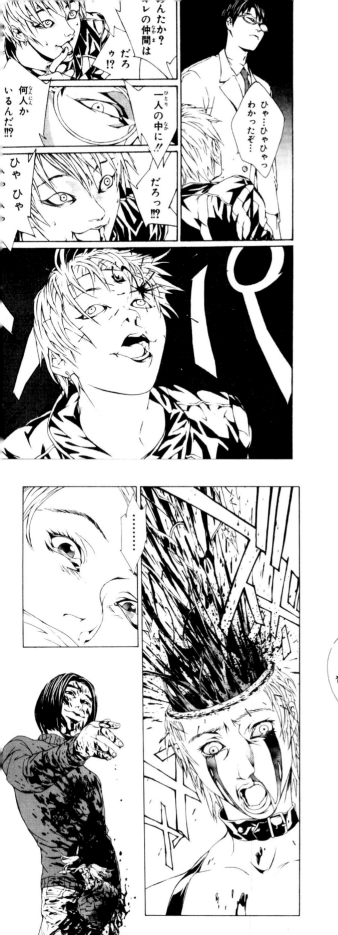
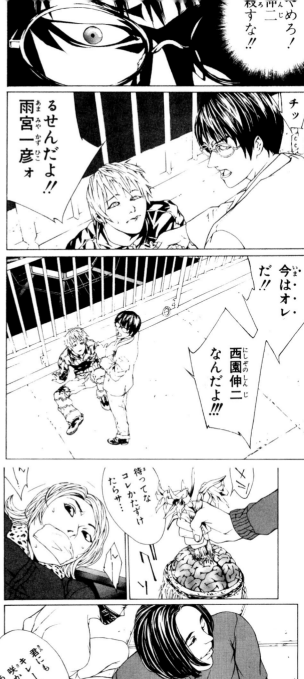
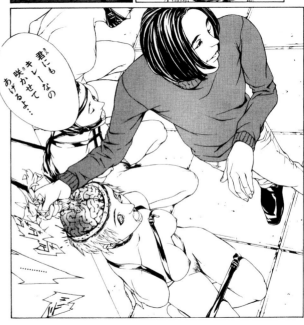

Tajima is not only considered a skilled manga artist, but he is also a very sought after manga illustrator. He has done numerous cover art for various top-selling magazines, and young kids have even begun copying some of his art. He also supervised the character design for the animation in director Quentin Tarantino's "Kill Bill", which brought him considerable fame. As a manga artist he first gained recognition with "Mouryou Senki MADARA" (MADARA). The main character of this RPG-like (role-playing game) story lives with an artificial body, and he goes on a quest for a real physical body. At the same time Tajima published "BROTHERS", a youthful tale that takes place at a junior high school. In this strange love story involving triplet siblings, the 2 older brothers vie for their younger sister's love. After finally polishing his story composition and drawing style, he started publishing "Tajyuujinkaku Tantei Psycho" (Multiple Personality Detective Psycho). This manga's story was written by Eiji Otsuka, someone Tajima has worked with before since his debut. This manga became enormously popular with its deep, clever stories and cool, graphic scenes. Tajima is able to portray the darkness that haunts a person's soul, and the ignorance that begets violence. From the unorthodox premise involving a main character who suffers from multiple personality disorder and hides a violent temper, to the strange and ghastly murders that occur throughout the story, the series in a way symbolizes modern Japan. Even the way in which Tajima is able to depict grotesque scenes with beauty is a testament to his modernistic skills.

Tajima est non seulement considéré comme étant un dessinateur de mangas talentueux, il est également très recherché pour ses illustrations. Il a réalisé de nombreuses couvertures pour différents magazines populaires, et des jeunes enfants ont commencé à copier ses œuvres. Il a également supervisé la création des personnages animés du film « Kill Bill » de Quentin Tarantino, ce qui l'a rendu très célèbre. « Mouryou Senki MADARA » (MADARA) est le manga qui l'a rendu également populaire. Le personnage principal de cette histoire inspirée des jeux de rôle vit dans un corps artificiel et se lance dans une quête pour trouver un véritable corps. Au même moment, Tajima a publié « BROTHERS », une histoire jeune qui se déroule dans un collège. Dans cette étrange histoire d'amour qui implique des triplés, les deux frères plus âgés rivalisent pour attirer l'attention de leur jeune sœur. Après avoir amélioré la composition de ses histoires et son style de dessin, il a démarré la publication de « Tajyuujinkaku Tantei Psycho » (Le détective schizophrène). Cette histoire a été écrite par Eiji Otsuka, avec qui Tajima avait déjà travaillé depuis ses débuts. Ce manga est devenu énormément populaire grâce à ses histoires profondes et astucieuses, et ses scènes graphiques intéressantes. Tajima sait dépeindre les ténèbres qui hantent l'âme d'une personne et l'ignorance qui engendre la violence. Des prémisses peu orthodoxes concernant un personnage atteint de schizophrénie qui cache un tempérament violent, aux meurtres étranges et horribles qui apparaissent tout au long de l'histoire, la série symbolise d'une certaine manière le Japon moderne. Même la manière dont Tajima est capable de décrire des scènes grotesques avec beauté est un témoignage de ses talents modernistes.

Shôu Tajima wurde in den letzten Jahren von den meisten Verlagshäusern heiß umworben; Objekt der Begierde sind nicht nur seine Mangas sondern auch Illustrationsarbeiten für andere Autoren. Eine Zeitschrift nach der anderen schmückt sich mit seinen Zeichnungen auf dem Titelblatt, junge Mangaka imitieren seinen Stil und beim Charakter-Design der Animationsszenen in Tarantinos KILL BILL hatte er seine Hand mit im Spiel: Es ist sicher nicht übertrieben ihn als Trendsetter zu bezeichnen. Seinen ersten Erfolg als Mangaka hatte er mit MADARA, einer an Rollenspiele erinnernden Geschichte um den in einem künstlichen Körper lebenden Titelhelden, der auf der Suche nach seinem echten Körper aus Fleisch und Blut diverse Abenteuer bestehen muss. Im gleichzeitig veröffentlichten BROTHERS geht es um eine etwas bizarre Jugendliebe an einer Mittelschule: zwei Brüder streiten sich um die Schwester – es handelt sich um Drillinge. In diesen Werken vervollkommnete er seine zeichnerische Ausdruckskraft und Kompositionstechnik, um danach mit den Zeichnungen zu MULTIPLE PERSONALITY DETECTIVE PSYCHO zu beginnen. Eiji Ôtsuka, ein alter Bekannter aus Tajimas Anfangszeit, schrieb die Strory dazu und die vielschichtige Handlung zusammen mit coolen, kraftvollen Bildern sorgte für einen durchschlagenden Erfolg dieser Serie, in der die dunklen, unbegreiflichen Seiten der menschlichen Psyche im Vordergrund stehen. Ein höchst ungewöhnlicher Protagonist, der an multipler Persönlichkeitsstörung leidet und seine brutale Seite zu unterdrücken sucht sowie eine Serie grausiger, oft bizarrer Mordfälle machen diesen Manga zu einer Metapher für das moderne Japan. Auch mit seinem Talent groteske Szenen zeichnerisch wunderschön darzustellen mag Tajima als Repräsentant der Gegenwart gelten.

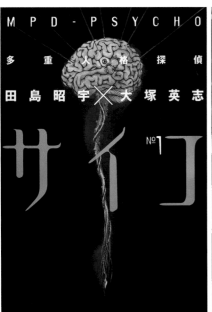

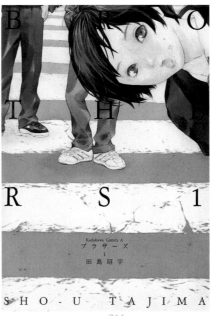

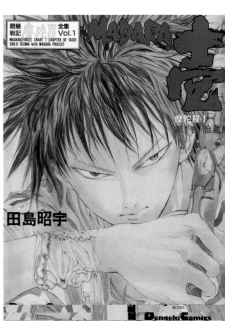

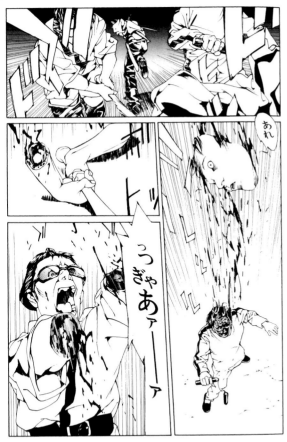

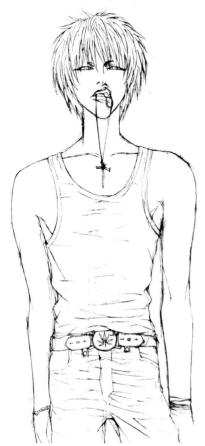

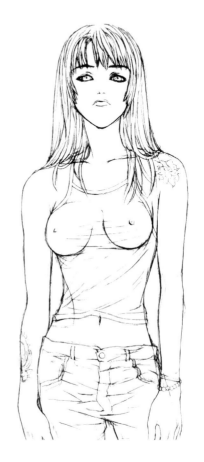

ギリギリの生活の中で嫌な仕事に手を染めたり、犯罪を犯す人々。純粋でまっすぐなゆえに、身勝手と暴力で他人とぶつかっ
てしまう。生き難くやるせない人の姿を描き続けている多田由美。彼女が愛するアメリカを舞台に、実に多くの人々を描いて
きたが、そのテーマは変わらない。そして、それら人物描写が圧巻なのは、漫画界に驚きをもたらしたカメラワークと人物デ
ザイン。俯瞰やアオリなど、自在な構図でしっかりとした表情がとらえられ、漫画ではあまり描かれることのない鼻の穴も♪
く描かれる。それをシンプルな描線だけで表現し、単にリアルなだけでなく多田由美オリジナルの絵として仕上げている。さ
らに、漫画表現として通例の擬音や集中線、流線は全く描かれず、人物の表情や動きだけで出来事を伝えていく。さらにナレ
ーションも入らない。画面上に文字はフキダシ中のセリフだけである。この徹底した手法により、我々は人物を見つめ、不器
用な彼らの行動から思いを読みとる術を知る。そしてそこに静かな感傷を見る。

Y
U
M
I

T
A
D
A

多田由美

"LuckyCharms&AppleJac"
"Sittin' in the Balcony"
"Ohisama Nante Denakutemo
Kamawanai"
"True Blue wa Kesshite
Iroasenai" (True Blue will
never fade)

with "Warren no Musume"
(Daughter of Warren)
published in *ASUKA*
magazine (Kadokawa
Shoten Publishing) in 1986.

1963 in Osaka
prefecture, Japan

"Sentou Yousei Yuki Kaze"

• 43rd Bungeishunju Manga
Award (1997)

Born

Debut

Best known works

Caracter design

Prizes

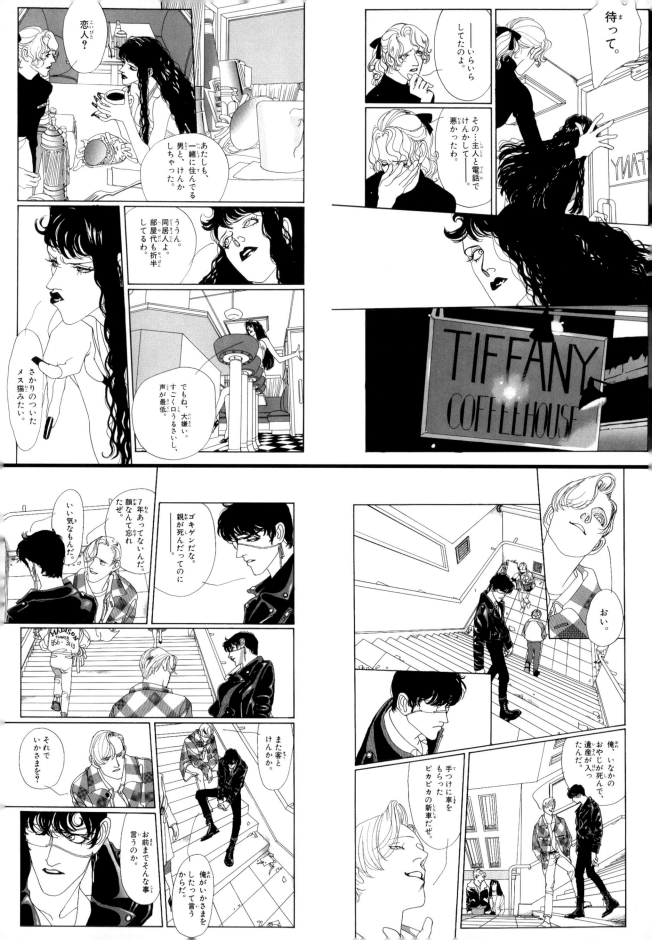

待って。

――いらいら
してたのよ。

その…主人と電話で
けんかして――
悪かったわ。

恋人？

あたしも、
一緒に住んでる
男と、けんか
しちゃった。

うーん。同居人よ。
部屋代も折半
してるわ。

さかりのついた
メス猫みたい。

でもね、大嫌い。
すごくロうるさいし、
声が最低。

TIFFANY
COFFEE HOUSE

ゴキゲンだな。
親が死んだってのに

7年あって
ないんだ。
顔なんて忘れ
たぜ。

いい気なもんだ。

また客と
けんか。

それで
いかさまを？

お前までそんな事
言うのか。

俺がいかさまを
したって言う
からだ。

おい。

俺、いなかの
おやじが死んで、
遺産が入っ
たんだ。

手つけに車を
もらった
ピカピカの
新車だぜ。

Tada is a talented manga artist who portrays characters living on the fringes of society doing the kind of jobs other people shun, even taking part in criminal activity. Because they hide nothing and tend to be direct, their selfishness and violence create conflicts with the people around them. Tada continues to portray these kinds of characters who live heartbreakingly hard lives. She has continued to portray many characters in stories set in America, a country she loves, with no change to the overall theme. The surprising camera work and the personalities she designs are a highlight in her overall portrayal of the character. Her character's facial expressions are solid in her scene compositions, with shots such as bird's eye views looking down and low shots looking up. This means that she draws features that are typically not seen very often in manga, such as the nostrils. She draws all of this using only simple lines, and her images have not only a realistic style, but also a style that is uniquely hers. Furthermore, she does not use the customary sound effects and concentrated lines and flowing lines around a character, which are commonly used with manga expression, but she uses the character's expressions and actions to convey the story. There is no narration, and the only text is the dialogue that appears in the speech bubbles. By following her thorough technique, we focus our attention on the characters themselves. Through the characters' clumsy actions, the reader can thus get a first hand look into their minds and hearts to feel a quiet sentimentality.

Tada est une dessinatrice de talent qui dépeint des personnages vivant en marge de la société, et faisant toutes sortes de tâches que d'autres personnes dédaignent, même des activités criminelles. Ils n'ont rien à cacher et sont direct. Leur égoïsme et leur violence engendrent des conflits avec les personnes de leur entourage. Tada continue de dépeindre des personnages de ce type qui vivent des vies déchirantes, sans varier le thème principal, dans des histoires qui se déroulent aux Etats-Unis, un pays qu'elle adore. Les angles surprenants et les personnalités qu'elle crée sont les principales caractéristiques de ses oeuvres. Les expressions faciales de ses personnages sont une part importante de la composition de ses scènes, avec des plans d'ensemble tels que des vues de haut, ou des vues dirigées vers les hauteurs. Elle dessine des traits caractéristiques qu'on ne trouve pas couramment dans d'autres mangas, tels que les narines. Elle n'utilise que des lignes simples et ses images ont non seulement un style réaliste mais également un style qui lui est propre. De plus, elle n'utilise pas d'effets sonores, de lignes concentrées ou de lignes flottantes autours des personnages, ce qui est couramment utilisé dans d'autres mangas, mais elle utilise plutôt les expressions des personnages et les actions pour enrichir ses histoires. Elle n'utilise pas de narration et ses seuls textes sont les dialogues qui apparaissent dans les bulles. Grâce à sa technique minutieuse, nous pouvons concentrer notre attention sur les personnages mêmes. Au travers des actions maladroites des personnages, les lecteurs peuvent regarder dans leur esprit et leur cœur pour ressentir une impression de douce sentimentalité.

Ihr Sujet sind Außenseiter, die sich mit ungeliebten Jobs oder Verbrechen über Wasser halten, durch ihre ehrliche, geradlinige Art oft egoistisch handeln und gewaltsam mit ihrem Umfeld zusammenstoßen. Yumi Tada zeichnet trostlose Menschen, die sich schwer tun mit dem Leben. In zahlreichen Geschichten widmet sie sich immer wieder diesem Thema und als Schauplatz wählt sie stets ihr geliebtes Amerika. Die meisterhaften Porträts beeindruckten die Mangawelt vor allem durch die zeichnerische Gestaltung der Protagonisten und den filmischen Bildaufbau. Etwa in Vogelperspektive oder Untersicht zeigt Tada in souverän komponierten Einstellungen die Gefühle ihrer Figuren und zeichnet auch recht oft die in Mangas meistens unterschlagenen Nasenlöcher. Daraus entstehen nicht einfach nur realistische Bilder mit einfachen Linien, sondern Bilder, die man auf Anhieb Yumi Tada zuordnen kann. Darüberhinaus verzichtet sie auf die in Mangas üblichen Lautmalereien und Effektlinien, sondern vermittelt die Geschehnisse allein über Mimik und Gestik der Protagonisten. Es finden sich auch keine Hintergrundinformationen im Bild – Text gibt es ausschließlich innerhalb der Sprechblasen. Dank dieser ausgefeilten Methoden richtet sich unser Blick allein auf den Menschen, den wir in seiner ganzen Ungeschicklichkeit und Sensibilität wahrnehmen können.

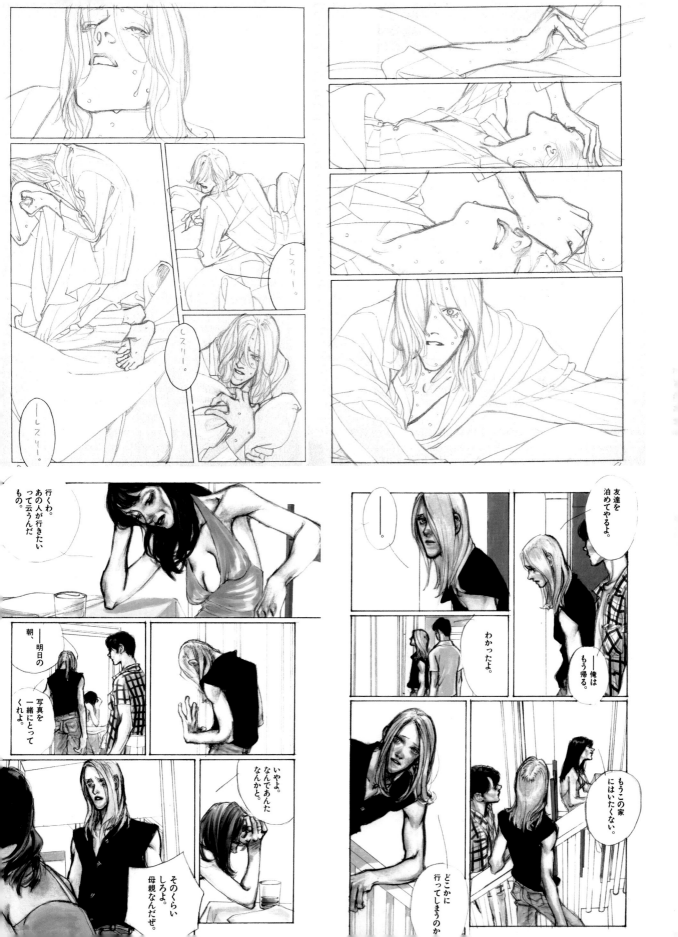

一作ごとに研究を重ね、物語ばかりか題材に合わせて絵柄も変化させ、常に新境地を切り開く才人。初期はハードボイルドな作風だったが、関川夏央と組んで日本の文学者群像を描いた『「坊ちゃん」の時代』や、晩年を迎えて犬が死にゆく姿を見守る夫婦を描いた『犬を飼う』、フランスの巨匠メビウス原作のSF『イカル』、散歩しながら日常の機微と深みを描く『歩く人』夢枕獏原作の登山ロマン『神々の山嶺』など、様々な題材に貪欲な好奇心を示し、誠実に描くその姿は感動的である。どんなものにも感動があり、大きな世界が広がっている。身近な生活者が持つドラマから、我々が伺い知ることの出来ない極北、空想の世界に至るまで、きっちり足をおろせる世界に作り上げ、その魅力を教えてくれる希有な作家である。数々の漫画賞を受賞し、近年フランスでの評価も高まって、最も名誉あるアングレームフェスティバルの最優秀脚本賞を受賞し、日本人作家として知られるようになった。

JIRO TANIGUCHI 谷口ジロー

- Shogakukan Manga Award (1992)
- Japan Cartoonists Association Award (1993)
- Tezuka Osamu Cultural Prize Manga Grand Prix Award (1998)
- Media Arts Festival Excellence Award for Manga (2000)

1947 in Tottori prefecture, Japan

Born

with "Kareta Heya" (Husky Room) published in *Young Comic* in 1972.

Debut

"Inu wo Kau" (Owning a dog)
"Kamigami no Itadaki"
"Botchan no Jidai kara"

Best known works

Prizes

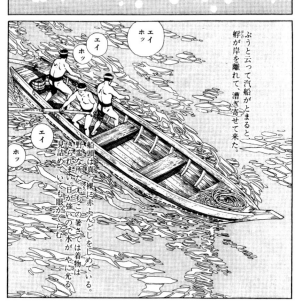
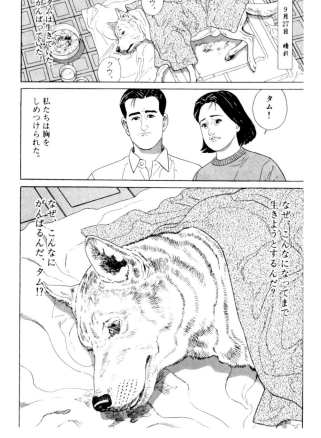
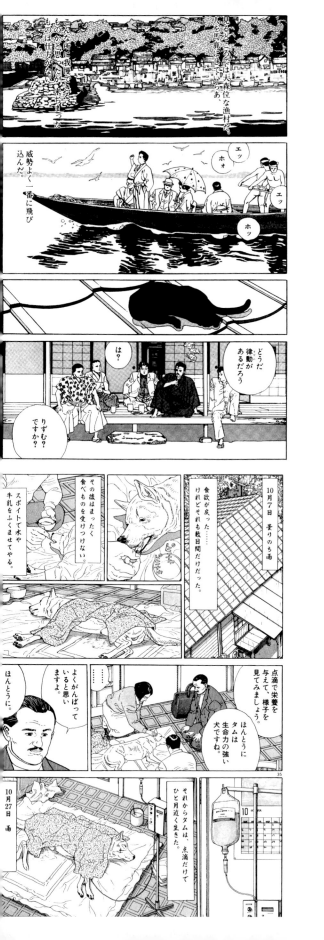

Taniguchi is a talented artist who is always breaking new ground with different kinds of images for every new story or theme he pursues. He thoroughly researches each of his stories. When he was first starting out, he created interesting hard-boiled action pieces. He then experimented with a variety of themes. He collaborated with Natsuo Sekikawa to create "Botchan no Jidai kara", which depicted a group of Japanese literary giants, and he portrayed an elderly couple taking care of their dying dog in "Inu wo Kau" (Owning a dog). He wrote the science fiction piece "ICARO", which is an adaptation of a story by the great French artist Moebius. He also created "Aruku Hito" (Walking Man) about the subtle and deep observations during an everyday stroll, and an adaptation of the original mountain climbing story by Baku Yumemakura in "Kamigami no Itadaki". He shows a curiosity for a variety of subjects, and his faithful portrayals are impressive. He seems to be telling us that you can be moved by the simplest of things in this vast world we live in. From the familiar drama that goes on around us, to unfamiliar situations set in the North Pole or imaginary worlds, he manages to create a world that we can easily set foot in, a fascinating world for us to get to know. He has received many manga awards for his achievements, and his work has recently become highly regarded in France. He won an award for best story at the prestigious Angouleme Festival, and became well-known in France as a Japanese artist.

Taniguchi est un dessinateur talentueux qui innove en permanence avec différents types d'image pour chaque nouvelle histoire ou sujet qu'il dépeint. Il fait des recherches minutieuses pour ses histoires. Lors de ses débuts, il a créé des mangas d'action intéressants. Il s'est ensuite essayé à différents thèmes, et a collaboré avec Natsuo Sekikawa pour la création de « Botchan no Jidai kara », qui dépeint un groupe de géants de la littérature japonaise. Il décrit un vieux couple prenant soin de leur chien mourant dans « Inu wo Kau » (Posséder un chien). Il a produit le manga de science-fiction « ICARO », inspiré d'une histoire du célèbre dessinateur français Moebius. Il a également créé « Aruku Hito » (L'homme marchant), sur les observations subtiles et profondes d'une promenade de tous les jours, et une adaptation de « Kamigami no Itadaki », une histoire d'escalade écrite par Baku Yumemakura. Il fait preuve d'une grande curiosité pour divers thèmes, et ses descriptions fidèles sont impressionnantes. Il semble nous dire que nous pouvons être touchés par les choses les plus simples dans ce vaste monde dans lequel nous vivons. Des mélodrames familiers qui nous entourent à des situations inhabituelles qui se déroulent au Pôle Nord ou dans des mondes imaginaires, Taniguchi parvient à créer des mondes dans lesquels nous pouvons facilement entrer et que nous pouvons mieux connaître. Il a reçu de nombreux prix pour ses œuvres, qui ont d'ailleurs rencontré un grand succès en France. Il a reçu le prix de la meilleure histoire lors du prestigieux Festival d'Angoulême.

Jirô Taniguchi ist ein Künstler, der für jedes Werk ausführliche Recherchen anstellt, Story und Zeichnungen entsprechend gestaltet und dem Manga immer wieder Neuland erschließt. Seine ersten Arbeiten waren vom *hard-boiled*-Stil geprägt, aber bald widmete er sich mit großer Neugier einer Vielzahl von Themen, die er alle gewissenhaft ausarbeitete: Zusammen mit Natsuo Sekikawa zeichnete er in BOTCHAN NO JIDAI KARA ein Gruppenporträt japanischer Literaten der Meiji-Zeit; in INU O KAU geht es um ein Ehepaar, das zusieht, wie ihr alt gewordener Hund dem Sterben entgegengeht; für den Sciencefiction ICARO schrieb Comic-Gigant Moebius das Szenario; in ARUKU HITO sieht ein Spaziergänger die tieferen Geheimnisse in alltäglichen Begebenheiten; und für den Bergsteiger-Roman KAMIGAMI NO ITADAKI lieferte Baku Yumemakura die Story. Taniguchi zeigt, dass jeder Gegenstand Emotionen auslösen kann und sich hinter allen Dingen eine weite Welt verbirgt. Von den Dramen in unserer unmittelbaren Umgebung über reale Landstriche, die wir nie kennenlernen werden, wie den Nordpol bis hin zu Phantasiewelten – Taniguchi gelingt es wie sonst kaum jemandem, glaubwürdige Mikrokosmen zu erschaffen und dem Leser deren Reiz zu vermitteln. Mit zahlreichen Manga-Preisen ausgezeichnet, wird Jirô Taniguchi auch in Frankreich immer beliebter. Auf dem renommierten Festival von Angoulême erhielt er den Preis für das beste Szenario und ist so als japanischer Autor weltweit bekannt geworden.

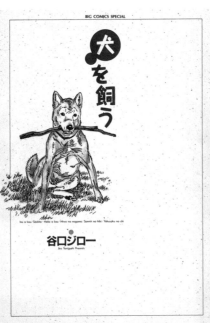

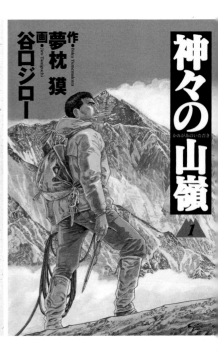

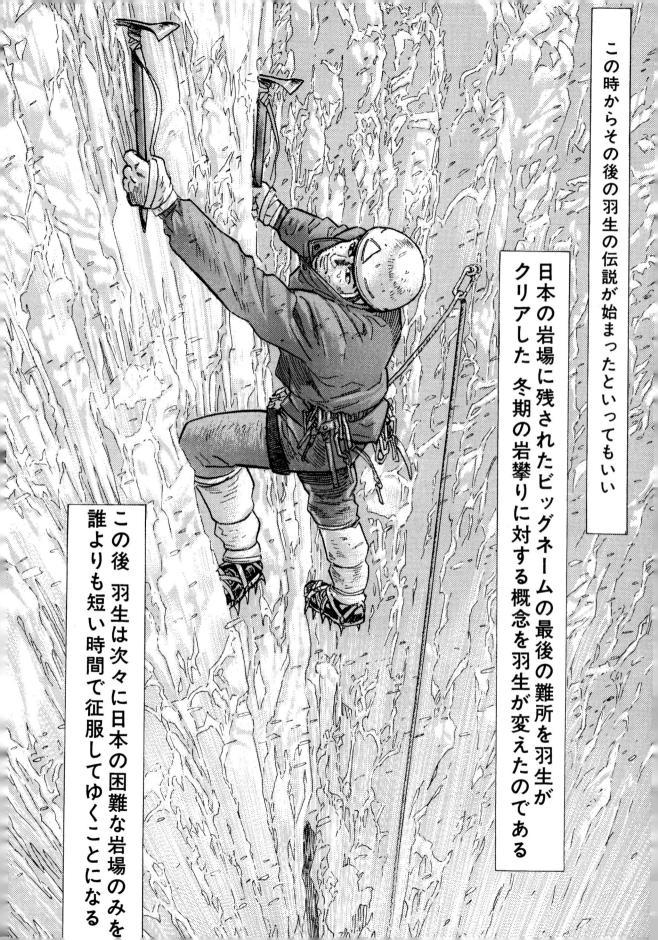

この時からその後の羽生の伝説が始まったといってもいい

日本の岩場に残されたビッグネームの最後の難所を羽生がクリアした 冬期の岩攀りに対する概念を羽生が変えたのである

この後 羽生は次々に日本の困難な岩場のみを誰よりも短い時間で征服してゆくことになる

40年以上にわたって漫画界の第一線で執筆し続けてきた、漫画界の至宝とでも呼ぶべき存在。漫画家生活の初期には少女漫画誌で、その後は長い間、少年漫画誌、青年漫画誌で活躍。常時ヒット作を生み出し続けてきた。代表作『あしたのジョー』は、ボクサー・矢吹丈のリングに命を捧げるような壮絶な生き様を描いた伝説的作品。主人公がリング上で「真っ白に燃え尽きる」ラストシーンが大きな話題を呼んだ。『巨人の星』など数々のヒット作で知られる原作者・梶原一騎の大仰でアクの強い作風と、ちばてつやの地に足の着いた誠実な作風という異質な個性が見事に融合して誕生した、奇跡的な作品でもある。漫画家に絶対服従を強いてきた梶原だが、唯一作者にだけは口を出せなかったという逸話も残っている。他にもゴルフ、剣道、相撲などスポーツを題材とした作品が多く、スポーツのダイナミズムと下町的な生活感を共存させた作風は熟練の「名人芸」の域にある。

TETSUYA CHIBA ちばてつや

Born	Debut	Best known works	Anime Adaptation	Prizes
1939 in Tokyo, Japan	with tankoubon "Fukushuu no Semushi Otoko" (revenge of the Hunchback) in 1956.	"Ashita no Joe" (Tomorrow's Joe) "Ore wa Teppei" (I am an Teppei) "Notari Matsutaro"	"Ashita no Joe" (Tomorrow's Joe) "Ashita Tenki ni Naare" (A Great Super Shot Boy) "Kunimatsu-sama no otoorida" (Make Way for Mr. Kunimatsu)	• Kodansha Children's Manga Award (1962) • Kodansha Culture Award (1976) • Japan Cartoonists Association Special Prize (1977) • Shogakukan Manga Award (1978) • Education Minister Award from the Japan Cartoonists Association (2001)

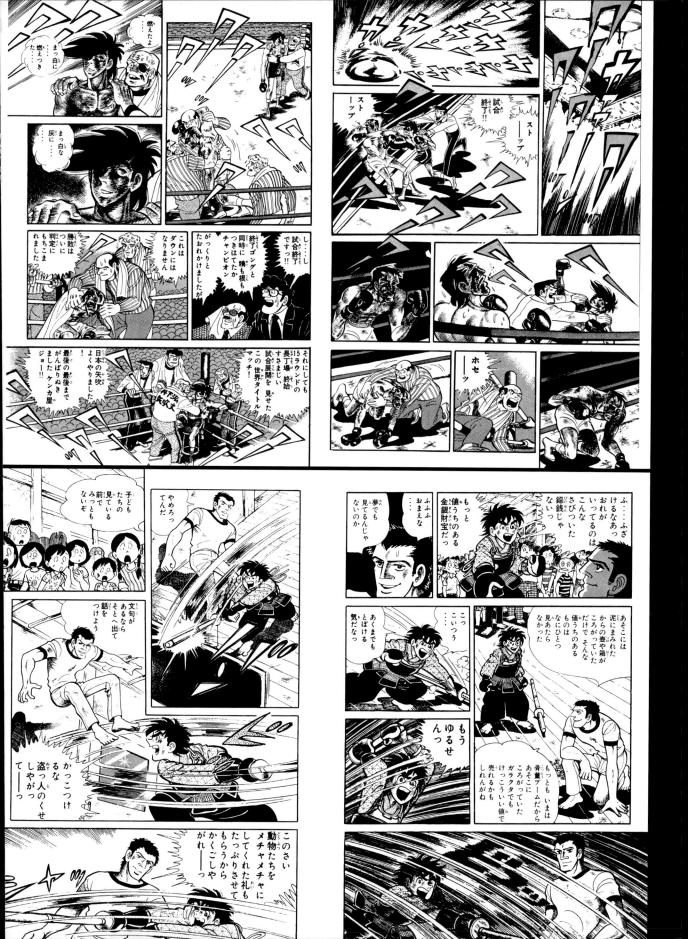

Chiba has been in the forefront of the manga industry for more than 40 years, and he is considered to be a most valuable asset. He first started out publishing his works in shoujo manga magazines, and then went on to become active for a long time in shounen manga magazines and seinen manga magazines. He consistently churned out hit after hit. His best known work is "Ashita no Joe" (Tomorrow's Joe), a legendary story about a prize fighter named Joe Yabuki, who commits his life to the boxing ring. The last scene in which his body is left a burned out shell, after fighting with every last ounce of his energy to go down in glory is one that will be remembered for some time to come. The storywriter Ikki Kajiwara, who is known for many hits such as "Kyojin no Hoshi" (Star of the Giants), lends his exaggerated and strongly distinctive style, to combine with Chiba's sincere and down to Earth drawing style. This odd combination fused brilliantly to create a miraculous piece of fiction. There is even an anecdote that although Kajiwara usually enforces compliance from the manga artists he works with, Chiba was the only exception. His works tend to revolve around sports with themes that have included golf, Kendo and even Sumo. His works blend the dynamic aspects of sports with the lifestyle of the Shitamachi area of Tokyo, and he is a skilled master at portraying this style.

Chiba est à la pointe des mangas depuis plus de 40 ans, et il est considéré comme étant leur meilleur atout. Il a publié initialement ses œuvres dans des magazines de mangas shoujo, puis s'est tourné vers le domaine des magazines de mangas shounen et seinen. Il a rencontré succès après succès. Son œuvre la plus connue est « Ashita no Joe » (Tomorrow's Joe), une histoire légendaire sur un boxeur nommé Joe Yabuki qui consacre sa vie au ring. La dernière scène dans laquelle son corps n'est plus qu'une enveloppe vide après avoir combattu avec toute son énergie, est restée dans la mémoire des lecteurs. Le scénariste de l'histoire, Ikki Kajiwara, qui est connu pour ses œuvres telles que « Kyojin no Hoshi » (L'étoile des géants), a prêté son style très distinct et exagéré, pour le combiner au style de dessin sincère et simple de Chiba. Cette combinaison étrange a toutefois donné naissance à des chefs d'œuvres de fiction. On dit même que Kajiwara, qui fait habituellement plier les dessinateurs à son style, a fait une exception pour Chiba. Ses œuvres sont généralement sur le thème de sports tels que le golf, le Kendo ou le Sumo. Elles mêlent les aspects dynamiques du sport au style de vie des quartiers Shitamachi de Tokyo. Chiba est très doué pour dépeindre ce style.

Tetsuya Chiba ist seit über 40 Jahren einer der bekanntesten Manga-Autoren und somit der Stolz der gesamten japanischen Mangawelt. Sein Debüt gab er in einem *shôjo*-Magazin, zeichnete danach aber lange Zeit für *shônen*- und *seinen*-Zeitschriften, wo er einen Bestseller nach dem anderen veröffentlichte. Am berühmtesten ist der legendäre Manga *ASHITA NO JOE* um das heldenhafte Leben des Boxers Joe Yabuki, der seine Existenz dem Boxring opfert. „Let me fight until I'm white ashes!" ruft Joe Yabuki in einer Schlussszene, die in ganz Japan diskutiert wird. Der dramatische, übertriebene Stil des Szenario-Schreibers Ikki Kajiwara, der mit Bestsellern wie *STAR OF THE GIANTS* berühmt wurde, und Chibas eher bodenständiger Stil vereinigten sich in diesem Manga aufs Wunderbarste. Kajiwara, der andere Mangaka zu unbedingtem Gehorsam nötigte, soll allein gegen Tetsuya Chiba nie ein Widerwort gewagt haben. Chiba zeichnete noch viele weitere Mangas über Sportarten wie Golf, Kendô oder Sumô. Er gilt als absoluter Meister darin, sportliche Dynamik mit dem volkstümlichen Lebensgefühl der einfachen Leute des alten Shitamachi-Distrikts in Tôkyô zu vereinen.

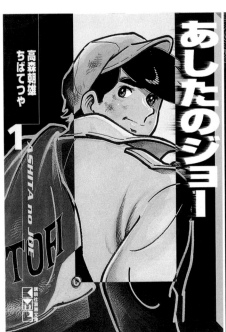

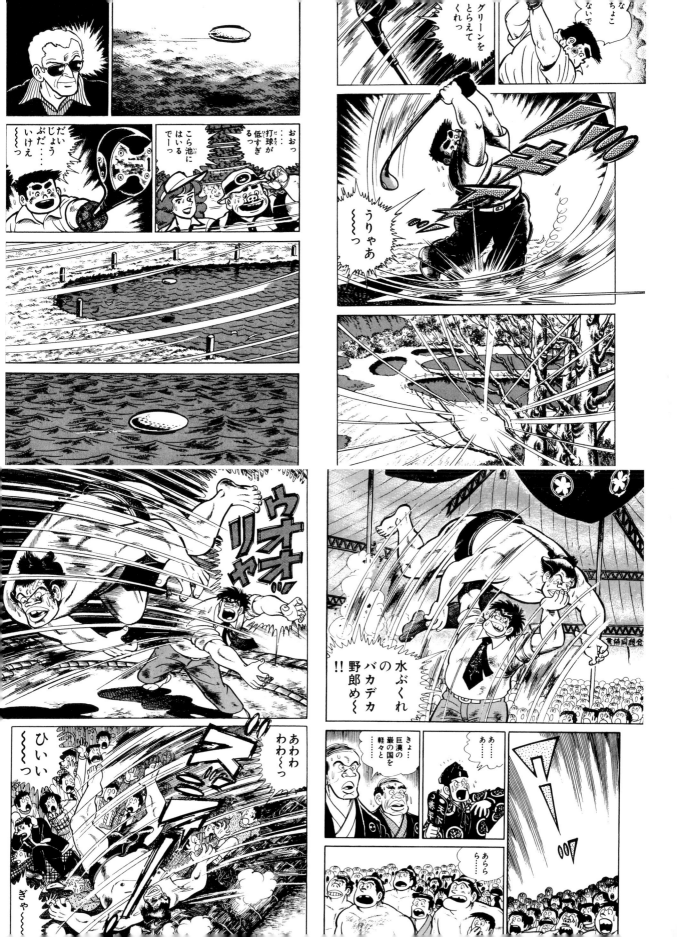

漫画表現が芸術であるという話題が起こるとき、必ずつげ義春の名前が挙がる。純文学への傾倒なども手伝って、自分自身の表現を漫画でなした作家。エンターテイメントの性質の強い漫画界では、やや特殊な姿勢でもあり、理解されないときもあった。加えて、作家性を曲げるよりは沈黙を守るという態度も一貫しており、そのせいで寡作である。しかし、シュルレアリスティックなものからリアリズムに満ちた生活者の話まで深くえぐり取るその独特の作品世界は、強く支持されてきた。各界に信奉する作家も後を絶たず、映画化やドラマ化も続いている。1950年代から活動を続けているが、60年代の「ガロ」で描いた作品はカルト的な伝説的作品となっており、シュルレアリスティックなイメージの展開で綴られる『ねじ式』は、特にその代表である。また、極貧の上に無気力という底辺の生き方をリアルに描いた『無能の人』などのシリーズも長きにわたって反響を呼んでいる。

YOSHIHARO TSUGE

つげ義春

Born
1937 in Tokyo, Japan

Debut
with "Hakumen Yasha" published through Wakagi bookshop in 1955.

Best known works
"Neji-shiki" (Screw-Style)
"Akai Hana" (Red Flowers)
"Muno no Hito"
(Nowhere Man)
"Realism no Yado"
(Hotel Realism)

Anime Adaptation
"Neji-shiki" (Screw-Style)
"Realism no Yado" (Hotel Realism)
"Gensen-kan Shujin"
(Gensen-kan Inn)
"Muno no Hito"
(Nowhere Man)

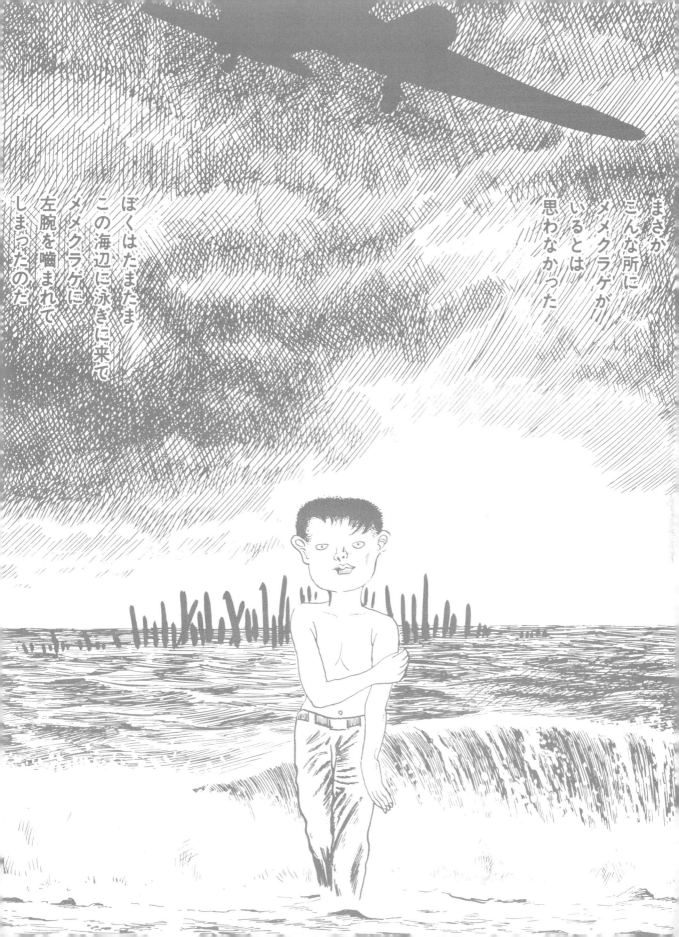

Tsuge is often cited as an example whenever the topic of manga expression as an art form comes up. He also paved the way for a more serious literature style in the manga industry, and he is an artist who succeeds in expressing himself through his manga works. In a manga industry that stresses entertainment, his work was considered a bit peculiar, and at first it was not readily understood. In addition, instead of changing his manga style, he instead chose to keep quiet, and as a result he has been far from prolific. However, he has managed to secure substantial support with his ability to create distinctive worlds, ranging from the surreal, to stories involving realistically portrayed lives. Other artists from different fields have continued adapting his work into movies and film. Tsuge has been active since the 50's, but works he published in the famed *GARO* magazine in the 60's created a cult-like following. One example of this is "Neji-shiki" (Screw-Style), which features surrealistic images. Series such as "Muno no Hito" (Nowhere Man), in which he realistically depicts a desperately poor but lazy character, have also long struck a big response in readers.

Tsuge est souvent cité en exemple dès qu'on parle des mangas comme forme d'art. Il a également ouvert la voie à un style littéraire plus sérieux, et il est un auteur qui réussit à s'exprimer au travers de ses mangas. Dans un marché qui privilégie le divertissement, ses œuvres étaient considérées au début comme étant un peu étranges ou incomprises. De plus, plutôt que de changer de style, il a choisi de rester discret et n'a donc pas produit beaucoup de mangas. Toutefois, il a réussi à gagner une audience fidèle grâce à sa capacité à créer des mondes distincts, allant du surréaliste à des histoires réalistes. D'autres auteurs venant de domaines différents ont continué d'adapter ses œuvres au cinéma. Tsuge est actif depuis les années 1950, mais les œuvres qu'il a publié dans le fameux magazine GARO dans les années 1960 sont de venues des classiques. Un bon exemple est « Neji-shiki » (Screw-Style), qui présente des images surréalistes. Des séries telles que « Muno no Hito » (Nowhere Man), dans lesquelles il dépeint de manière réaliste un personnage désespérément pauvre mais fainéant, lui ont valu un fort succès auprès des lecteurs.

Wenn Mangas als Kunstform diskutiert werde fällt stets der Name Yoshiharu Tsuge. Tsuge beschäftigte sich intensiv mit schöner Literatu und fand seine ureigene künstlerische Ausdrucksform schließlich im Manga. In der Welt der Comicbücher, wo es vor allem um Unterhaltung geht, nimmt er in mancher Beziehung eine Sonderstellung ein und es gab auch Zeit des Unverständnisses. Hinzu kommt, dass er lieber schweigt, als seine künstlerische Integrität zu verbiegen, und so bisher nur wenige Werke veröffentlichte. Trotzdem fand er eine treue Fangemeinde mit seinen abgründigen, singulären Bilderwelten, deren Bandbreite von surrealistisch bis hyperrealistisch reicht. Kunst schaffende aus allen Bereichen verehren Yoshi haru Tsuge und seine Werke wurden immer wieder verfilmt. Seit den 1950er Jahren zeich er Mangas, seine legendären Arbeiten aus de 1960er Jahren für die Zeitschrift *Garo* erlangte Kultstatus. Stellvertretend für diese Epoche g das in surrealistischen Bildern erzählte *NEJISH* Serien wie *MUNÔ NO HITO* [*NOWHERE MAN*, in Deutschland wurde die Verfilmung unter dem Titel *HERR TAUGENICHTS* bekannt], eine realistische Darstellung des Lebens am Rand der Gesellschaft ohne Geld und Energie, inspirier Künstler seit Jahrzehnten.

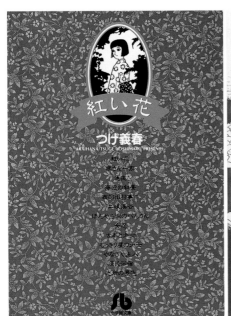

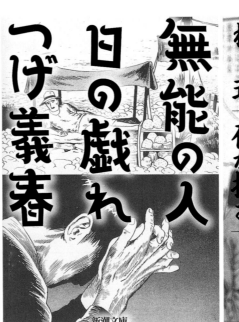

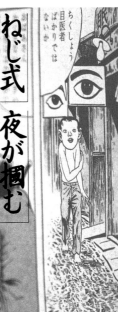

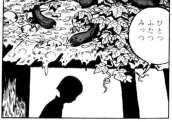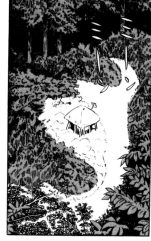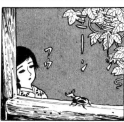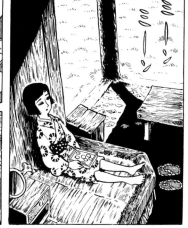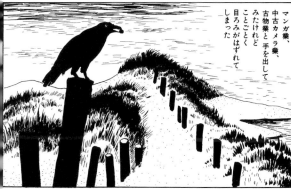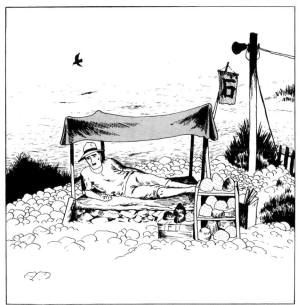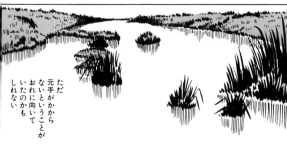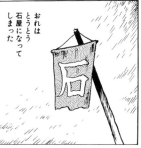

中高生向けの等身大の少女漫画を発表するなか、1986年の『ホットロード』が空前のヒットとなり、話題を集める。暴走族の
リーダーにまで突き進んでいく少年と、その恋人となった少女の物語。仲間達のこと、学校、家庭の問題など、彼女らを取り
巻く全てのことがきめ細かに描かれ、悩んで傷つき癒されていく姿を、染み入るような淡い情感で描いた。また『瞬きもせず』
では、開けた景色が広がる田舎の町を舞台に高校生の恋愛を描き、『かなしみのまち』では心を病んだ母親を持つ少女と、兄
をなくした少年を中心に彼らの絆を描いた。絵も印象的で、繊細な線と画面の白さが、どこか遠くから見ているような、記憶
の中のような、優しく儚げなイメージを与える。そこに流れるせつない叙情は、少女漫画のひとつの頂点といえる。絵的には
白くても空間を感じさせ、複雑な内面表現を表すモノローグをコマの中に綴りつつ、背景となる遠方の様子も擬音を書き入れ
て表現。心で感じていることに気を奪われ、目の前の現実は意味をなしてこないというような心象も絵でうまく表現し、その
点においても特筆されるべきである。

TAKU TSUMUGI 紡木たく

"Tsukue wo suteeji ni"
(A Desk as a Stage)
" Hot Road "
"Mabataki mo sezu"
(Without blinking)

1964 in Kanagawa
prefecture, Japan

with "Machibito" (Waiting
Person) published in a special
issue of *Margaret* in 1982.

Born

Debut

Best known works

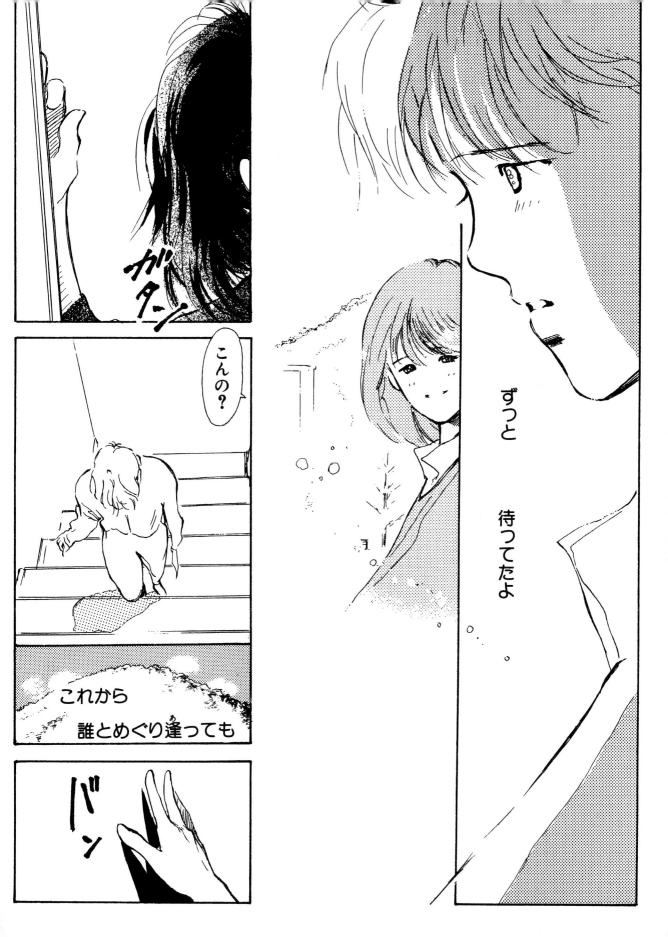

Creating bigger-than-life shoujo manga geared towards junior high and high school students, Tsumugi's 1986 work, "Hot Road", became a phenomenal hit bringing her considerable fame. This popular series tells the story of a young motorcycle gang leader and his girlfriend. Tsumugi expertly details everything surrounding them, including their friends, school, and family problems. The way in which she portrays their fleeting emotions through their worries, pain and eventual healing is striking. In "Mabataki mo sezu" (Without blinking) she portrayed a teenage love in a story set in the wide open vistas of the countryside. In "Kanashimi no Machi" (Town of Sorrow) she portrayed the bond between a girl whose mother suffers from emotional problems, and a boy who has lost his older brother. The images she creates also leave the reader with a strong impression. The delicate images are set against a stark white background. Readers get the feeling of viewing the action from afar, as if remembering some long-forgotten memory. The painful kind of lyricism that flows through her work is among the best in shoujo manga. Although starkly white, we get a sense of space through her images, and the monologues expressing the inner turmoil of a character are contained within that space. She also adds sound effects to the backgrounds depicting far off distances. She is also particularly skilled at expressing through her drawings the kind of situation when a person is so engrossed with what they are feeling internally, the world around them fails to have any kind of meaning.

Tsumugi crée des mangas shoujo plus vrais que nature pour collégiens et lycéens. Son œuvre « Hot Road », sortie en 1986, est devenue une réussite phénoménale et l'a rendue très célèbre. Cette série populaire raconte l'histoire d'un jeune chef d'une bande de motards et de sa petite amie. Tsumugi détaille leur environnement de manière experte, dont notamment leurs amis, l'école et leurs problèmes familiaux. Elle décrit de manière impressionnante leurs émotions fugaces au travers de leurs soucis, leurs souffrances et leur rétablissement. Dans « Mabataki mo sezu » (Sans sourciller), elle dépeint un amour d'adolescent dans une histoire se déroulant à la campagne. Dans « Kanashimi no Machi » (La ville du chagrin), elle dépeint les liens entre une jeune fille dont la mère souffre de problèmes émotionnels et d'un garçon qui a perdu son grand frère. Elle crée des images qui laissent une forte impression sur les lecteurs. Ses images délicates sont dessinées sur fond blanc nu. Les lecteurs ont l'impression de suivre les actions de loin, comme s'ils se rappelaient d'un souvenir depuis longtemps perdu. Le lyrisme douloureux qui flotte dans ses œuvres est le meilleur de tous les mangas shoujo. Bien qu'elles aient une dominante blanche, ses images nous donnent un sentiment d'espace, et les monologues exprimant les désarrois des personnages sont contenus dans cet espace. Elle utilise des effets sonores dans le décor pour exprimer des choses lointaines. Elle est également particulièrement douée pour exprimer des situations dans lesquelles une personne est tellement absorbée par ce qu'elle ressent, que le monde autour d'elle perd tout son sens.

Nach einer Reihe epischer *shôjo*-Mangas für di Zielgruppe der Dreizehn- bis Achtzehnjährigen gelang ihr mit HOT ROAD ein beispielloser Erfolg Die Handlung dreht sich um einen Jungen, der sich bis zum Anführer einer Motorradgang durchkämpft, und um ein Mädchen, das seine Freundin wird. Taku Tsumugi entwirft ein genaues Bild vom Umfeld ihrer Protagonisten mit Freunden, Schule und Familienproblemen, während sie behutsam und mit großem Einfühlungsvermögen ihre Ängste, Streitereien und Versöhnungen beschreibt. In MABATAKI MO SEZU beschreibt sie eine Schülerliebe in einer Kleinstadt inmitten einer weiten, offenen Landschaft KANASHIMI NO MACHI erzählt die Geschichte eine Mädchens und eines Jungen, sie hat eine psychisch labile Mutter und er hat seinen älteren Bruder verloren. Die hervorragenden Zeichnungen vermitteln mit feinen Linien und viel weißer Fläche den unbestimmten Eindruck eine Szenerie, die man aus weiter Ferne oder in der eigenen Erinnerung sieht. Tsumugis bittersüße Gefühlsdarstellungen können als ein Höhepunk des *shôjo*-Genres gelten. Trotz der weißen Flächen vermitteln die Bilder ein Gefühl von Raum, komplexe Gedankengänge werden in Monologen innerhalb der Einzelbilder erzählt und in den Horizont im Hintergrund schreibt Tsumugi Lautmalereien. Tsumugi kann zeichnerisch darstellen, wie Gefühle so stark werden, dass die Realität vor Augen keinen Sinn mehr ergibt.

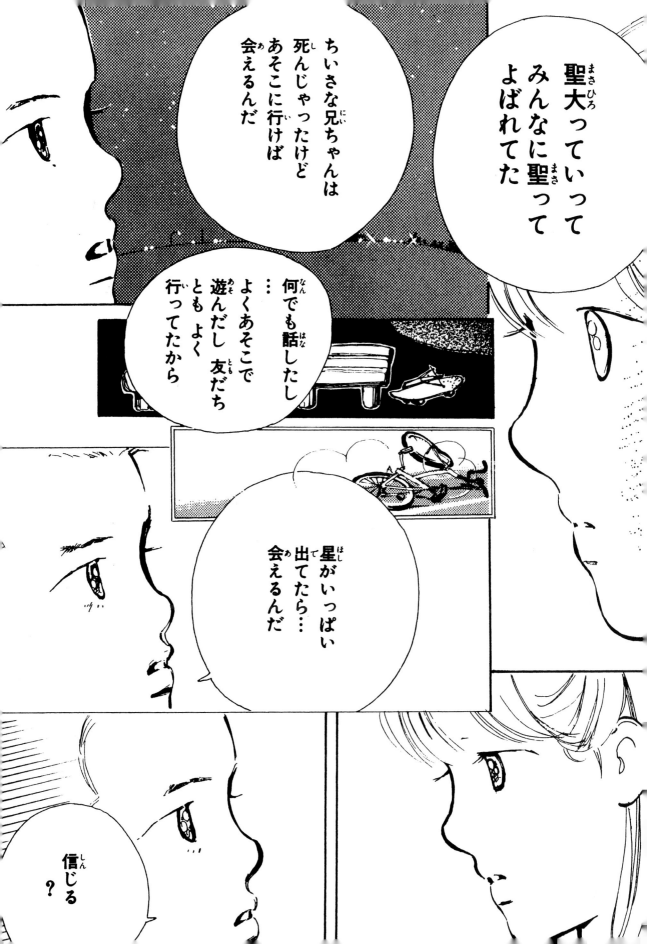

同人誌時代から、常にSFテイストあふれるストーリーで読者を魅了し続けているイラストレーター兼漫画家。代表作『Sprit of Wonder』では、ストーリーの中にSF的題材を取り入れながらも機械や宇宙といったハード的なものに固執せず、あくまでも人間ドラマを描いた作品が高い評価を受けた。空想の世界を、あたかも現実にあるかのように描く描写力は群を抜いており、執拗なまでに細部まで引かれた線と相まって独自の世界観を作り上げた。その『Sprit of Wonder』のなかでも特に人気を博した「チャイナさん」シリーズは、いつもチャイナ服を着ている若くて美人なチャイナさんが、1940〜50年代のアメリカSF的空想科学装置に振り回されるというドタバタSF。チャイナ服姿の女性という一見SFとは相容れないキャラクターが、「空間反射鏡」や「重力遮断装置」「瞬間物質移動装置」といった怪しげな発明による騒動に巻き込まれていくコミカルなストーリーが絶賛され、後にアニメーションにもなった。また、イラストレーターとしても有名で、小説の挿し絵なども多数手がけており、『水素』をはじめとする画集も数多く出版されている。

KENJI TSURUTA

鶴田謙二

Born	Debut	Best known works	Anime Adaptation	Prizes
1961 in Kanagawa prefecture, Japan	with "Hiroku te Suteki na Uchuu janaika" (It's a vast and wonderful universe) published in Comic Morning magazine in 1986.	"Ring The World" "Mizu no Wakusei AQUA" (Aqua Planet) "Spirit of Wonder" "Abenobashi Mahou Shoutengai" (Magical Shopping Arcade Abenobashi)	"Spirit of Wonder" "Abenobashi Mahou Shoutengai" (Magical Shopping Arcade Abenobashi)	• 2000 Seiun Award - Art Category • 2001 Seiun Award - Art Category

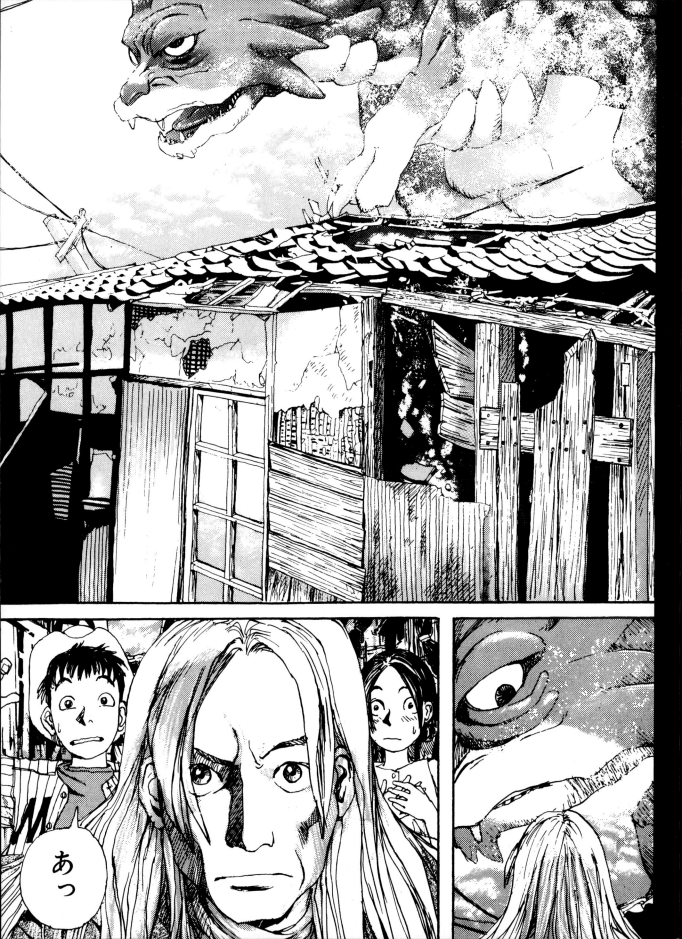

Kenji Tsuruta is an illustrator and manga artist who has consistently fascinated his readers with stories with a sci-fi feel ever since he first started publishing doujinshi. His best known work is "Spirit of Wonder", which contains science fiction themes. He became highly regarded in the way he did not adhere strictly to the typical subject matters of machines and space exploration, but persisted on portraying human drama throughout the entire series. His uncanny ability to create a fictitious world, and make it seem as if it exists in reality is outstanding. And along with the lines that are used to draw in every last detail, he succeeds in creating distinctive worlds. The "China-san" series was a particularly popular story in "The Spirit of Wonder". The young and beautiful China-san, who always wears Chinese clothing, lives in America during the 1950's/60's era, and her entertaining adventures involve mysterious scientific devices. This humorous story was widely praised because this china dress wearing girl, who is such an unorthodox character for a science fiction story, becomes involved in the wild adventures surrounding various suspicious sounding inventions such as "Space reflecting mirror" "Gravity interrupting device" or the "Instant mass transfer device". This story was eventually made into an animation feature. Tsuruta is also fairly well known as an illustrator, doing a fair amount of art for novels. He has also published many books of his illustrations such as "Hydrogen".

Kenji Tsuruta est un illustrateur et un auteur de mangas qui a toujours fasciné ses lecteurs avec des histoires de science fiction, depuis qu'il a commencé à publier des doujinshi. Son œuvre la plus connue est « Spirit of Wonder », qui contient des thèmes de science fiction. Il est devenu très fameux pour la manière dont il se distingue des sujets typiques de machines et d'exploration spatiale pour montrer des drames humains tout au long de cette série. Son talent pour créer un monde fictif et le rendre réel est surprenant. Et avec les lignes qu'il utilise pour dessiner le moindre détail, il a réussi à créer des mondes distincts. La série « China-san » a été une histoire particulièrement populaire de « The Spirit of Wonder ». La jeune et jolie China-san, qui porte en permanence des vêtements chinois, vit en Amérique durant les années 1950 et 1960, et ses aventures divertissantes impliquent de mystérieux engins scientifiques. Cette série humoristique a été couverte d'éloges, parce que son personnage féminin habillée de vêtements chinois, si peu orthodoxe pour une histoire de science fiction, est mêlée à de folles aventures liées aux inventions étranges telles que « le miroir réfléchissant l'espace », « la machine antigravité », ou encore « la machine de transfert de masse instantané ». Cette histoire a donné lieu à un film d'animation. Tsuruta est également un illustrateur renommé, qui a fait de nombreuses illustrations pour des romans. Il a publié de nombreux ouvrages sur ses illustrations, tels que « Hydrogen ».

Kenji Tsuruta ist ein Illustrator und Mangaka, der bereits seit seiner *dôjinshi*-Zeit das Lesepublikum mit Sciencefiction-inspirierten Geschichten fasziniert. Auch seine bekannteste Serie SPIRIT OF WONDER weist viele Sciencefiction-Elemente auf, aber Tsuruta konzentriert sich lieber auf zwischenmenschliche Beziehungen als auf „Hardware" wie Maschinen und Weltraum, was ihm viel Anerkennung einbrachte. Phantasiewelten gestaltet er auf unnachahmliche Art so realistisch, als ob sie wirklich existieren würden und mit detailverliebten Zeichnungen erschafft er unverwechselbare Universen. Unter den SPIRIT OF WONDER-Folgen war vor allem die Miss China-Serie überaus populär: Hier gerät die schöne Miss China (die stets chinesische Kleider trägt) durch aberwitzige Apparate, die direkt einem amerikanischen Sciencefiction der 1940er oder 1950er Jahre entstammen könnten, in allerlei missliche Situationen. Auf den ersten Blick scheint ein Mädchen im China-Look nicht so recht zu dem Sci-Fi-Thema zu passen. Aber die witzigen Geschichten um Miss Chinas Nöte, verursacht durch bizarre Erfindungen wie das „Raum-Reflex-Teleskop", den „Schwerkraft-Unterbrecher" oder den „Materietransmitter" wurden ein Riesenerfolg und als Anime verfilmt. Auch als Illustrator ist Tsuruta sehr bekannt und neben vielen Illustrationen für Romane veröffentliche er zahlreiche Artbooks wie HYDROGEN.

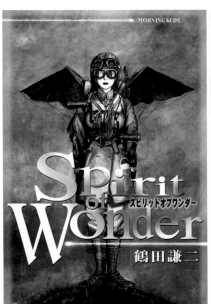

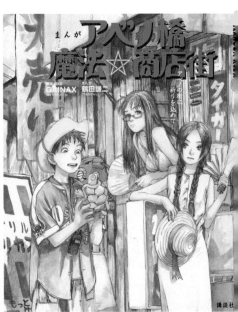

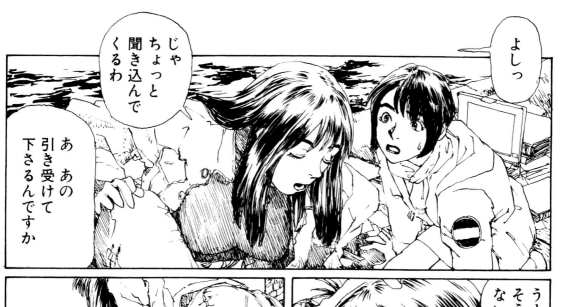

じゃちょっと聞き込んでくるわ

ああの引き受けて下さるんですか

よしっ

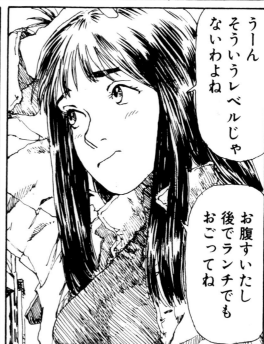

うーんそういうレベルじゃないわよね

お腹すいたし後でランチでもおごってね

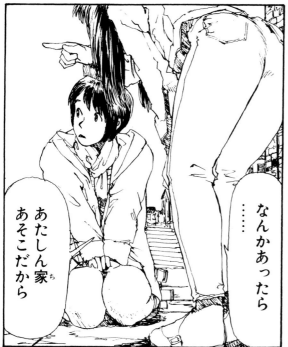

……なんかあったらあたしん家あそこだから

はあ……

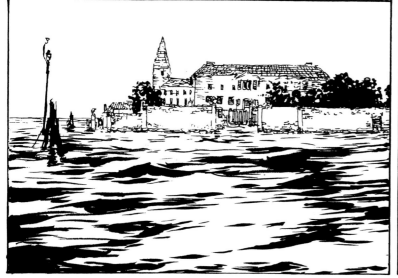

歌手、モデル、小説、漫画、イラストと、ジャンルを越え——または融合させつつ多岐にわたる活動を行う作家。美大在学中に課題で描いた1メートル級のテンペラ画の漫画『ファンタスティック・サイレント』が雑誌に取り上げられる破格のデビューに続き、通常の漫画とコマの中に文字だけを詰めたページで構成される小説＆漫画形式の『キぐるみ』、歌手としてのデビュー時には音楽CD付きの漫画『ANGEL MEAT PIE』を発表するなど、型破りの展開で話題を呼んだ。この活動と並行してファッション誌のモデルやイラスト、挿し絵の仕事もこなしてきた。東京コレクションでショーモデルも務めたSHINICHIRO ARAKAWAの洋服にプリントパターンも提供している。漫画の作品世界としては、人間の暗部と深部への食い込み方が見事で、愛と憎しみ、虐待と愛玩、狂気や悲哀など混淆した感情を折り重ねて爆発させる描写に圧倒される。神でも悪魔でもないのに、救いと貶めを同時に行う「人間」とは何者か。この永遠の命題を、彼女が発見した新しい人間像のなかに活写していく。それは未だ描かれず、しかし現代では強いリアリティーを持つ一種の怪物である。

D[di:]

in Hokkaido, Japan

Born

with "Fantastic Silent"
published in *Da Vinci*
magazine in 1998.

Debut

"Fantastic Silent"
"Kigurumi"
"Angel Meat Pie"

Best known works

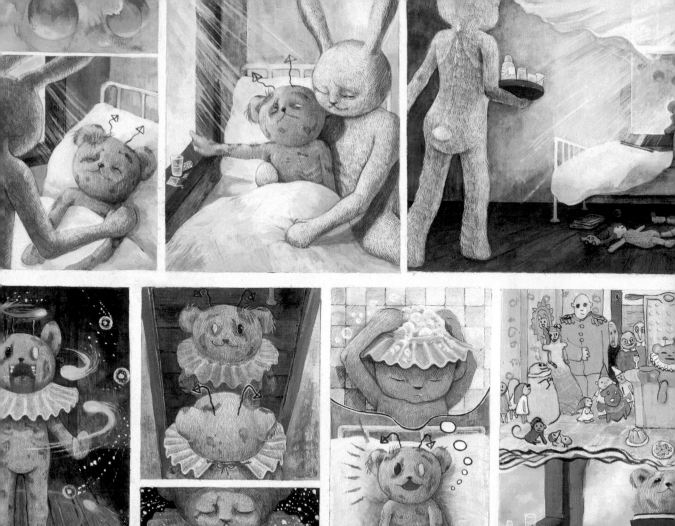
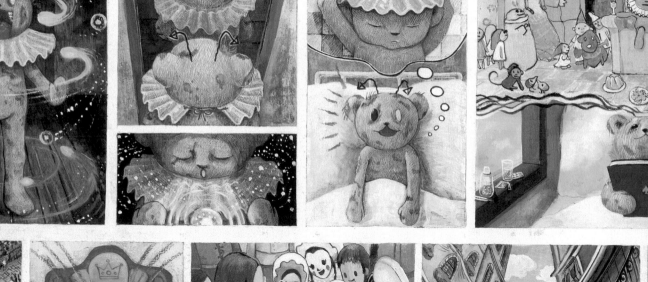
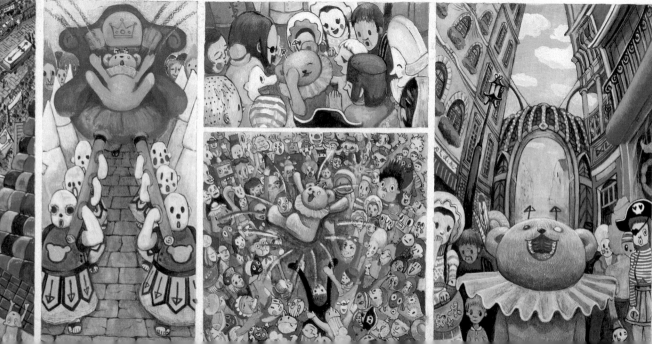

She is a multi-talented artist who has been active as a singer, model, novelist, manga artist and illustrator. She has crossed over many genres, while uniting them at the same time. While still a student at an art college, she created a 1-meter long tempera painting of a manga called "Fantastic Silent", which was subsequently published in a magazine, marking her spectacular debut into the manga industry. She is renowned for breaking the mold with her unconventionality. In "Kigurumi", she combined the manga and novel styles, by taking the manga format and filling all of the frames with nothing but text. And when she was about to make her debut as a singer, she included a free music CD with her manga "Angel Meat Pie". At the same time, she was also active as a fashion model and illustrator. She modeled in the Tokyo Collection show and even did the print pattern design for fashion designer Shinichiro Arakawa's collection. As a manga artist she describes the dark side of human nature with fascinating insight. She overwhelms readers with her explosive images portraying a mixture of emotions such as love/ hatred, abuse /kindness, and insanity/sorrow. What is the nature of the human being who is neither God nor the devil, but helps and hurts others at the same time? The answer to this eternal question seems to exist in the new characters D vividly portrays. This is a kind of monster that has never been depicted before, but is something of a reality in these modern times.

D est une artiste talentueuse qui a été chanteuse, modèle, romancière, dessinatrice de mangas et illustratrice. Elle a touché à de nombreux genres différents et les a fusionné. Pendant ses études dans une école d'art, elle a créé une peinture tempera d'un mètre de long sur un manga appelé « Fantastic Silent », qui a été par la suite publié dans un magazine, illustrant ainsi ses débuts spectaculaires dans le monde des mangas. Elle est renommée pour son originalité. Dans « Kigurumi », elle combine les styles manga et romancier, utilisant le format manga pour ses vignettes en les remplissant de texte. Lorsqu'elle a fait ses débuts en tant que chanteuse, elle a intégré un CD musical gratuit dans son manga « Angel Meat Pie ». Au même moment, elle travaillait en tant qu'illustratrice et modèle dans le domaine de la mode. Elle est apparue dans un défilé de mode à Tokyo et a même réalisé les motifs pour les collections du designer SHINICHIRO ARAKAWA. En tant qu'auteur de mangas, elle décrit les côtés sombres de la nature humaine avec une perspicacité fascinante. Elle submerge les lecteurs d'images explosives qui montrent un mélange d'émotions, telles que l'amour et la haine, les sévices et la gentillesse, la folie et le chagrin. Quelle est la nature des humains, qui ne sont ni Dieu ni le Diable, mais qui aident ou blessent les autres en même temps ? La réponse à cette question éternelle semble exister dans les nouveaux personnages que D décrit avec éclat. Il s'agit d'un genre de monstre qui n'a pas encore été décrit à ce jour, mais qui est une réalité de ces temps modernes.

Als Sängerin, Model, Schriftstellerin, Mangaka und Illustratorin ist diese Künstlerin Genre-übergreifend beziehungsweise Genre-verschmelzend in vielen Bereichen aktiv. Zu Kunsthochschulzeiten fertigte sie als Hausarbeit ein 1x1 Meter großes Temperagemälde als Manga an. Eine Zeitschrift berichtete über das *FANTASTIC SILENT* betitelte Werk und nach diesem außergewöhnlichen Erstling veröffentlichte sie *KIGURUMI*, teils Manga, teils Roman mit Worten statt Zeichnungen in den Kästchen. Furore machte D [di:] ebenfalls mit ihrem musikalischen Debüt: Sie veröffentlichte einen Manga mit beiliegender Musik-CD. Daneben arbeitet sie als Model für Zeitschriften, fertigt Zeichnungen und Buchillustrationen an und bei ihrer Tätigkeit als Show-Model während der *Tokyo Collection* verkaufte sie Shinichiro Arakawa gleich noch Print-Muster für seine Designs. In ihren Mangas dringt sie bemerkenswert tief in die dunklen Seiten der menschlichen Seele ein, und der Leser ist sprachlos angesichts der explosiven Darstellung komplexer Emotionen aus Liebe und Hass, Brutalität und Zärtlichkeit, Wahnsinn und Trauer. D [di:] geht der Frage nach, was der Mensch eigentlich ist – weder Gott noch Teufel und doch im selben Augenblick gut und böse zugleich. Dieses zeitlose Problem bringt die Künstlerin im Kontext ihres neuartigen Menschenbildes mit aufregenden Mitteln zur Sprache. Ein unheimliches Menschenbild, das so noch nie gezeichnet wurde, aber in unserer heutigen Zeit sehr real wirkt.

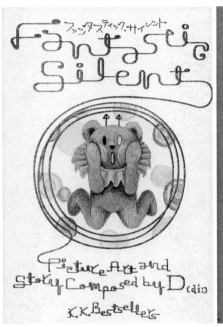

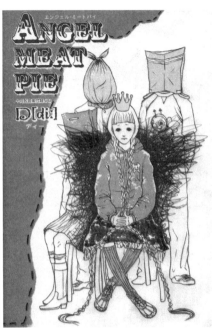

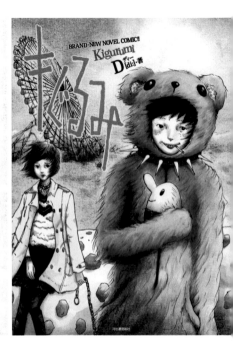

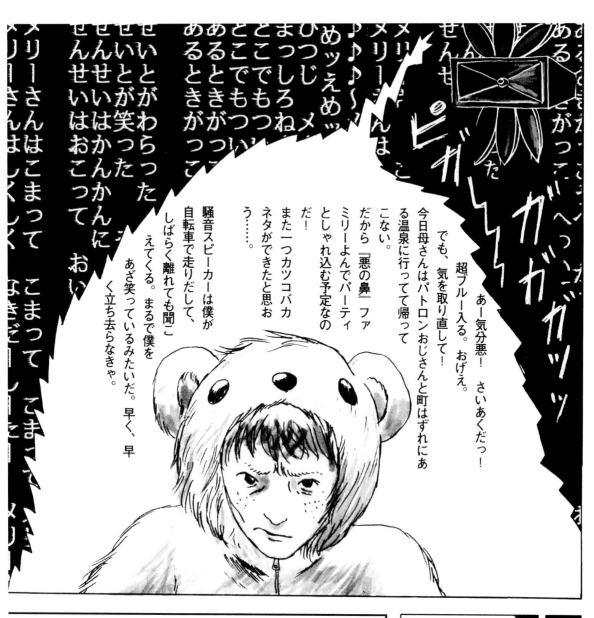

でも、気を取り直して！超ブルー入る。おげぇ。

あー気分悪！さいあくだっ！

ピガ ガガガガッッ

今日母さんはパトロンおじさんと町はずれにある温泉に行ってて帰ってこない。

だから『悪の鼻』ファミリーよんでパーティとしゃれ込む予定なのだ！

また一つカツコバカネタができたと思おう……。

騒音スピーカーは僕が自転車で走りだして、しばらく離れても聞こえてくる。まるで僕をあざ笑っているみたいだ。早く、早く立ち去らなきゃ。

メリーさんは♪～メリーさんは♪～めっぇめっぇメリーさんは♪～
めつじしろねメリーさんはまつしろいろだまつじしろね메リーさんは
ここでもつここでもつここでもつここでもつ
あるときもあるときがっこあるときがっこ
せいとがわらった せいいが笑った せいいはかんかんに せいいはかんかんにおこって せいいはおこってかんかんに
メリーさんはこまってこまってなきだしてこまってこまって メリー

今日はバニラの提案で激辛地獄モツ鍋大会となった。

「あ！煮えたみたいだよー！」
「わあお。おいすいいいいいいそう！」
「いやあん♥ダイエットしてるのにいい！」
「無駄無駄！ところで、ママン、今日の客入りどうだった？」
「んー、靴下３枚だけ。」
「そう、また自分たちでノルマ出さないとダメかもね、今週は。」
「でもワタシ、あそこで買うモノもうないわよ。」
「あーあ、やんなっちゃう。」

店は先月、結構売り上げがあったのに今週に入ってガタ落ちだ。なんてやくざな商売なんだ。僕の給料も今月はいくらもらえるんだか・・・。

「ちょーっとなに、二人してそんな暗い話しないでよ。ところで、ママン見てこれ！デミオと考えた悪のファミリーの『城』予想図！」

バニラがげんなり白菜をつつくママンに、チラシの裏に描いた絵を見せる。

アハハハハ…… アハハハ……

日本で初めて本格的なストーリー漫画を描き、『漫画の神様』として多くの表現者から尊敬されている。死と隣り合わせだった戦争時代に思春期を送った手塚治虫は、すべての作品のテーマとして、『生命の尊さ』を掲げている。滅亡テーマや人類の愚行を描きながらも、その一方で人間の、あるいは生き物全体の愛を描いてきた。それは代表作である『鉄腕アトム』の主人公アトムを人間以上に人間らしいキャラクターに造形したことにも示されている。漫画が悪書と言われ、風当たりの強かった時代から手塚漫画は一目置かれ、漫画を文化の域にまで達しさせた功績もある。彼は医学博士でもあるが、『ブラック・ジャック』など医療を舞台とした漫画でも傑作を生んでいる。後世を先見し、手足や角膜の移植も1960年代に扱い、クローン医学に関しても真っ先に着眼。様々な角度から問題を提示した。また、漫画手法的な側面では、『クローズアップ』『視点の変化』『フレームの変化』など多様に映画的表現を駆使し、白熱のドラマを漫画で描くことに成功。晩年でも常に新しい領域にチャレンジし、子供向け漫画から、少女向け、社会派も手がければ性を題材をしたものまで描くという広範さ。また「COM」という漫画雑誌を作り、実験的な作品もサポートするなど、その功績の幅はとても広い。そして彼が描きだしたキャラクターは今でも、グッズや広告、トレードマークなど日本人の生活のなかに息づき、国民的に愛され続けている。

OSAMU TEZUKA 手塚治虫

• 3rd/29th Shogakukan Manga Award (1957, 1983)
• 1st Kodansha Culture Award - Children's Manga Category (1970)
• 4th Japan Cartoonists Association Special Award (1975)
• 19th Education Minister Award from the Japan Cartoonists Association (1975)
• 21st Bungeishunju Manga Award (1975)
• 1st, 9th, and 10th Kodansha Manga Award (1977, 1985, 1986)
• 10th Japan Science Fiction Grand Prix Special Prize (1989)

with "Ma-chan no Nikkichou" (Diary of Ma-chan) published in "Shokokumin Shinbun" in 1946.

1928 in Osaka prefecture, Japan

Born

"Tetsuwan Atom" (Astro Boy)
"Black Jack"
"Hi no Tori" (The Phoenix)

Debut

Best known works

"Tetsuwan Atom" (Astro Boy)
"Black Jack"
"Hi no Tori" (The Phoenix)
"Ribbon no Kishi" (Princess Knight)
"Umi no Triton " (Triton of the Sea)

Anime Adaptation

Prizes

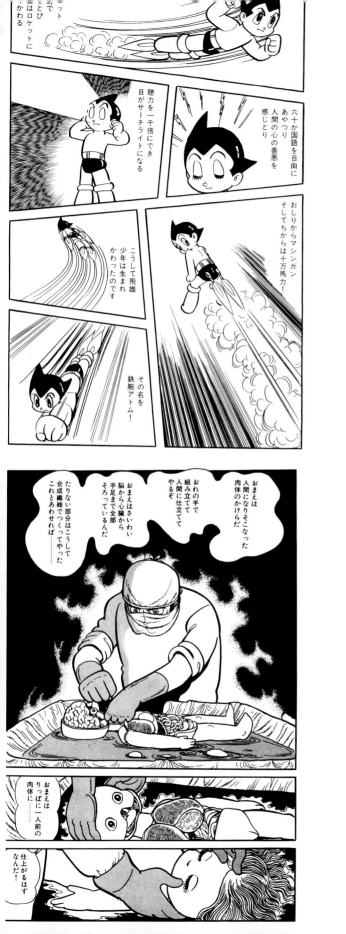
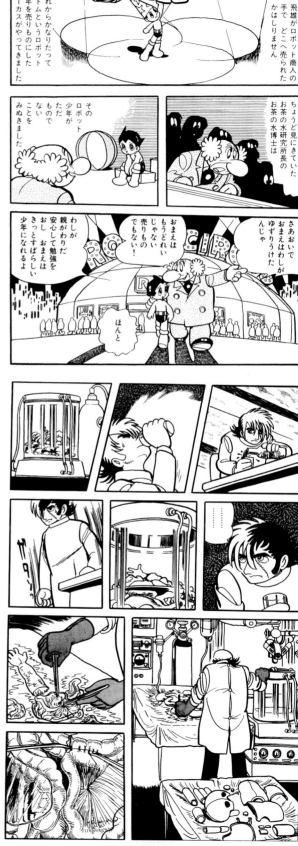

He was the first Japanese manga artist to create a true story-based manga. He has been called "Manga no Kamisama" (the God of manga) and continues to be respected by artists everywhere. Tezuka grew up in the midst of war during which he lived side by side with death. In all his works we see a theme of "the preciousness of life". Even while he presents themes such as the destruction of humanity or the foolishness of mankind, at the same time he portrays the beautiful love of humans and all living creatures. We can see this in his most famous work, "Tetsuwan Atom" (Astro Boy), where the main character of Atom is portrayed as even more human-like than any other human. Tezuka was even revered during the period when manga was looked down upon as harmful reading, and his works went on to finally become a cultural phenomenon. He has a doctorate's degree in medicine and later created the now-classic story "Black Jack", which involves the theme of medicine. He wrote stories in the 1960's that were way before his time, stories of organ transplants of the cornea and hands/feet, as well as cloning technology. He dealt with these topics from various points of view. In terms of manga technique, he utilized many ideas from the movie industry, including the "close-up", "changing point of view", and "changing frame". He was able to demonstrate his ability to tell a heated and dramatic story through his manga. Even in his later years, he challenged new areas such as children's manga and shoujo manga, as well as manga dealing with society and sex. He has made many wide-ranging contributions to the industry, such as his creation of the manga magazine "COM", which supported experimental manga. The characters he created are still used in resale products, advertisements, and corporate trademarks to this day. Thus, his creations have made their way into the daily lives of people all over Japan, and he continues to be nationally loved.

Il a été le premier auteur de mangas japonais à créer des mangas basés sur de véritables histoires. On le surnomme « Manga no Kamisama » (Le Dieu des mangas) et il est toujours aussi respecté. Tezuka a grandi pendant la guerre et il a souvent côtoyé la mort. Dans toutes ses œuvres, nous pouvons voir le thème de la vie et sa valeur. Même lorsqu'il présente des thèmes tels que la destruction de l'humanité ou sa bêtise, il dépeint en même temps un certain amour pour les humains et toutes les créatures vivantes. Nous pouvons constater cela dans son œuvre la plus fameuse, « Tetsuwan Atom » (Astro Boy), dans laquelle le personnage principal nommé Atom ressemble plus à un humain que n'importe quel autre humain. Tezuka était même révéré à une époque où les mangas étaient considérés comme des lectures dangereuses, et ses œuvres ont fini par devenir des phénomènes culturels. Il possède un doctorat en médecine et a créé l'histoire « Black Jack », qui est devenue un classique, sur le thème de la médecine. Dans les années 1960, il a écrit des histoires bien en avance sur son temps, de transplantations d'organes de la cornée, des pieds et des mains, ainsi que sur les technologies de clonage. Il a traité ces thèmes de différents points de vue. En terme de techniques de mangas, il a utilisé de nombreuses idées empruntées au cinéma, dont les plans rapprochés et les changements de points de vue. Il a réussi à raconter des histoires véhémentes et spectaculaires dans ses mangas. Plus récemment, il s'est lancé dans les mangas shoujo et les mangas pour enfant, ainsi que dans les mangas sur les thèmes de la société et du sexe. Il a énormément contribué au domaine des mangas, en lançant le magazine « COM », spécialisé dans les mangas expérimentaux. Les personnages qu'il a créés sont toujours utilisés dans des produits destinés à la vente, dans des publicités et des marques. Ses créations ont fait leur entrée dans la vie quotidienne des gens dans tous le Japon, et il est toujours autant adoré.

Osamu Tezuka zeichnete in Japan als Erster echte Story-Mangas und wird als „Gott des Manga" von zahlreichen Künstlern verehrt. Tezuka, der seine Jugendjahre während des Krieges in unmittelbarer Nachbarschaft mit dem Tod verbrachte, betont in allen Werken die Kostbarkeit des Lebens. Auch wenn er von Vernichtung und menschlicher Dummheit schreibt, seine Liebe zu Menschen und allen Lebewesen scheint immer wieder durch. Das kann man auch daraus ermessen, dass er den Roboterjungen seiner berühmtesten Serie ASTRO BOY menschlicher als die meisten Menschen gestaltete. In einer schwierigen Zeit, als Manga noch als Schundliteratur geschmäht wurden, war es sein Verdienst, den Manga unwiederruflich zu einem Kulturgut zu machen. Als promovierter Mediziner zeichnete er etwa mit BLACK JACK auch meisterhafte Arbeiten aus der Welt der Medizin und bewies dabei visionären Weitblick. In den 1960er Jahren beschrieb er beispielsweise Transplantationen von Hornhaut und Gliedmaßen und schon früh widmete er der Klon-Wissenschaft große Aufmerksamkeit. Dabei präsentierte er die Problematik aus unterschiedlichen Blickwinkeln. Im technischen Bereich brachte Tezuka mit Nahaufnahmen, Perspektiven- und Einstellungswechseln zahlreiche, dem Film entliehene Ausdrucksmöglichkeiten zum Einsatz und erzielte ein hohes Maß an Dramatik und Spannung. Auch in seinem Spätwerk versuchte er sich an immer neuem Material und erweiterte seine Bandbreite von Mangas für Kinder über Mangas für junge Mädchen bis zu Themen wie Gesellschaft und Sexualität. Auch in anderer Weise machte er sich verdient um den Manga – er rief das Manga-Magazin COM ins Leben und unterstützte experimentelle Arbeiten. Die von ihm erschaffenen Charaktere sind auch heute noch in Merchandising, Werbung und Logos im japanischen Alltag präsent und beliebt.

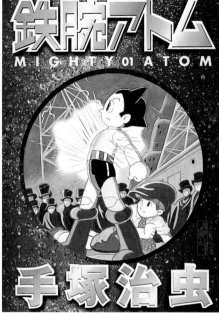

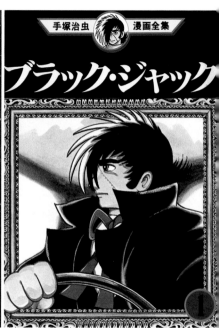

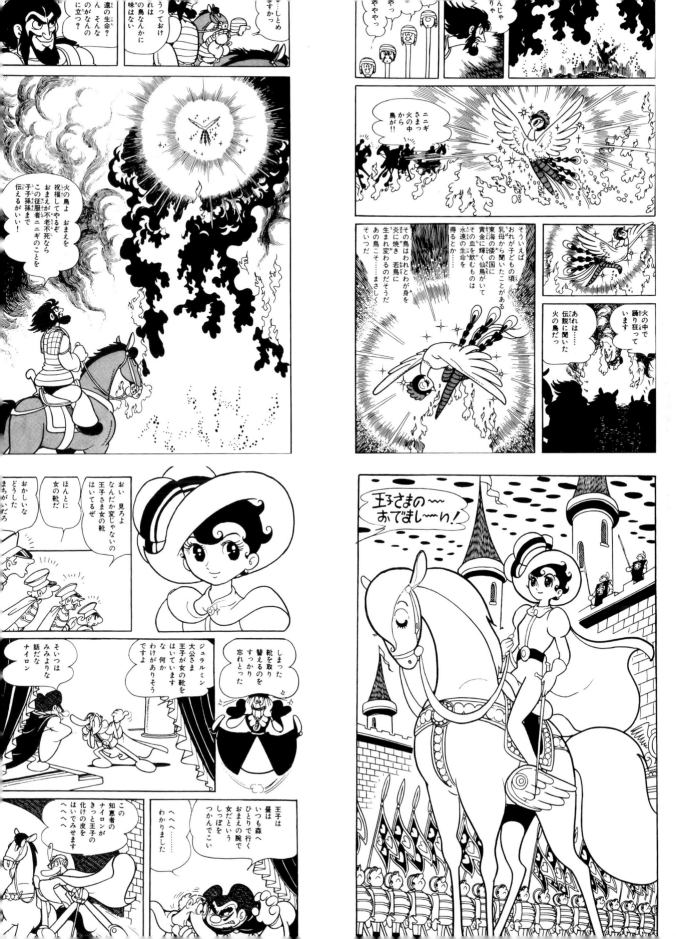

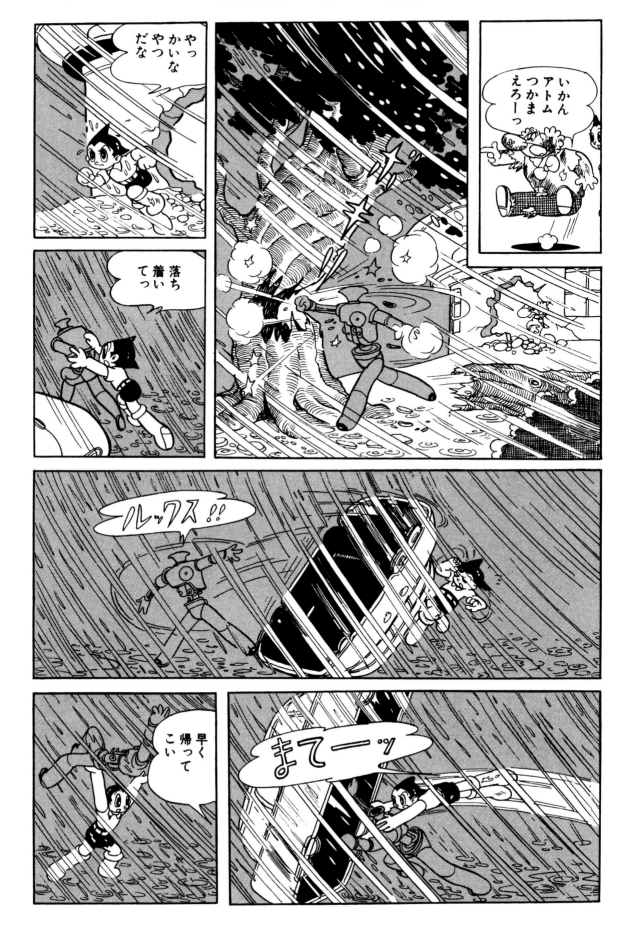

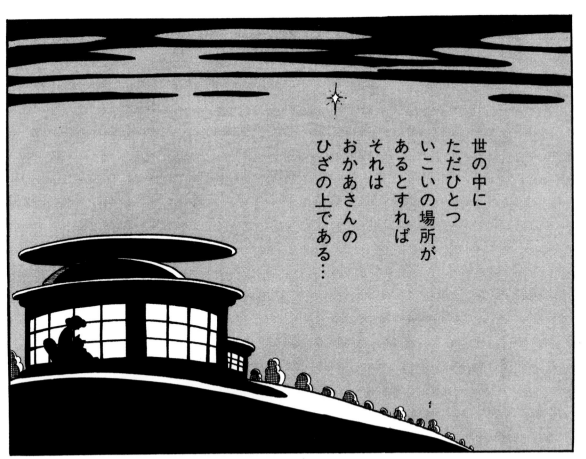

世の中に
ただひとつ
いこいの場所が
あるとすれば
それは
おかあさんの
ひざの上である…

1

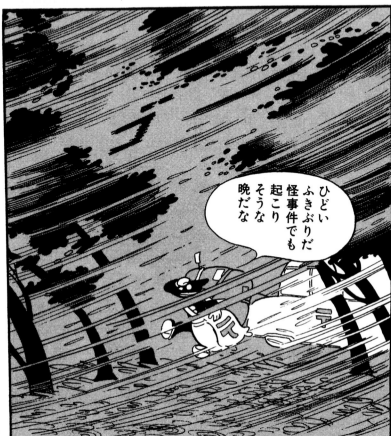

ひどい
ふきぶりだ
怪事件でも
起こり
そうな
晩だな

アトム
さーん
小包！

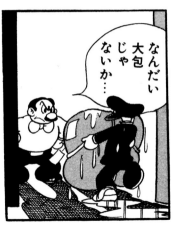

なんだい
大包
じゃ
ないか…

宇宙海賊コブラを主人公にしたハードボイルドSFアクション『スペースアドベンチャーコブラ』は寺沢武一の代表作。77年より「週刊少年ジャンプ」に連載されたこの作品は、またたくまに人気を博し、TV及び劇場アニメにもなった。96年には新シリーズが始まるなど、現在も人気のある作品。寺沢の特徴は立体的かつ肉感的なキャラクターと画面構成力。特に作画面においては、漫画作成にCGを取り入れた先駆者的存在。まだデジタルで描くことが考えられてもいなかった85年にCGでカラーイラストを描き、92年にはフルCGで描かれた漫画作品『武―TAKERU』を発表するなど精力的にデジタル作画に挑戦している。その技法は『寺沢武一のデジタルマンガ解剖学』という技法書にまとめられ出版されているほど。その後も主人公のみ実写による『GUNDRAGONシグマ』など意欲的にCGを取り入れた作品を発表している。

BUICHI TERASAWA

寺沢武一

Born	Debut	Best known works	Anime Adaptation
1955 in Hokkaido, Japan	with "Space Adventure Cobra", published in *Weekly Jump* in 1977.	"Space Adventure Cobra" "Black Knight" "Karasu Tengu Kabuto" (Kabuto)	"Cobra" "Karasu Tengu Kabuto" (Kabuto)

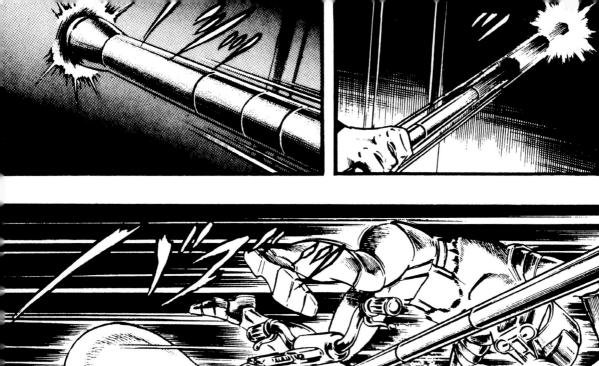

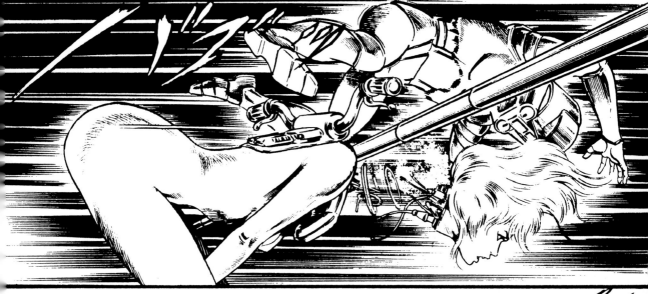

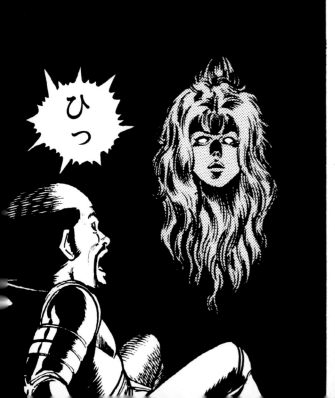

ひっ

The hard-boiled science fiction action piece, "Space Adventure Cobra", stars a space pirate called "Cobra", and is one of the best known works by Terasawa. This action-packed manga series was first published in the popular manga magazine *Weekly Shonen Jump* starting from 1977. The series became an immediate hit and it was eventually made into a popular animated TV series and feature length film. In 1996 he started publishing a new related version of the series, and as a result this title is still considerably popular today. Terasawa's main characteristics is his ability to create sexy, 3-dimensional characters, and his strength in scene composition. In particular, he is one of the first pioneering manga artists to add CG (computer graphics) to his images. He created CG color illustrations using digital techniques way back in 1985 when it was still quite a novel approach. In 1992, he completed work on a fully CG manga called "TAKERU", further challenging the realms of digital animation. He has even published a book entitled "Terasawa Buichi no Dejitaru Manga Kaibougaku" (Buichi Terasawa Digital Manga Master's Guide) explaining the art of CG animation. Since then he has created beautiful manga such as "Gundragon Sigma", where the main character was shot using live-action techniques, and he has constantly been challenging new and novel ideas in the CG animation field.

Le manga d'action et de science fiction « Space Adventure Cobra » a pour vedette un pirate de l'espace nommé Cobra. C'est une des œuvres les plus connues de Terasawa. Cette série pleine d'action a été initialement publiée dans le magazine de mangas populaire Weekly Shonen Jump en 1977. Elle est immédiatement devenue célèbre, et a donné lieu à une série animée pour la télévision ainsi qu'à un film. En 1996, Terasawa a débuté la publication d'une nouvelle version de la série, qui est toujours aujourd'hui aussi populaire que l'originale. Terasawa est reconnu pour sa capacité à dessiner des personnages sexy en 3 dimensions, ainsi que pour la composition de ses scènes. En particulier, il est l'un des premiers auteurs de mangas à avoir intégré des images informatisées à ses dessins. Il a créé des illustrations couleur sur ordinateur dès 1985, lorsqu'il ne s'agissait alors que d'une nouvelle approche. En 1992, il a réalisé la totalité du manga « TAKERU » sur ordinateur, repoussant ainsi les limites de l'animation numérique. Il a même publié un ouvrage intitulé « Terasawa Buichi no Dejitaru Manga Kaibougaku » (Guide Buichi Terasawa du manga numérique) dans lequel il explique l'art du graphisme sur ordinateur. Il a depuis créé de superbes mangas tels que « Gundragon Sigma », dans lequel le personnage principal est filmé à l'aide de techniques cinématographiques. Terasawa continue de repousser les limites de l'animation numérique et de générer de nouvelles idées.

Typisch für seinen *hard-boiled* Stil ist die Science fiction-Serie SPACE ADVENTURE COBRA um den Actionhelden Uchû Kaizoku [Space Pirate] Cobra. Das seit 1977 im *Shûkan Shônen Jump* Magazin veröffentlichte Werk eroberte sich in kürzester Zeit eine große Fangemeinde und wurde als TV- und Kino-Anime verfilmt. Diese Popularität hält bis heute an, 1996 begann Terasawa mit neuen Folgen. Charakteristisch seinen Stil sind die sehr körperhaft und drall gezeichneten Charaktere sowie der markante Bildaufbau. Terasawa nimmt eine Vorreiterrolle ein, was den Computereinsatz in Mangas betrifft: Zu einer Zeit als die wenigsten noch an Computergrafiken dachten, erprobte er konsequent neue digitale Möglichkeiten, fertig 1985 alle Farbillustrationen am Computer an und veröffentlichte 1992 den ausschließlich a Computer gezeichneten Manga TAKERU. Es erschien schließlich sogar ein Anleitungsbuch mit seinem gesammelten technischen Fachwissen, TERASAWA BUICHI DIGITAL MANGA ANATO LESSONS. Terasawa entwickelte den Einsatz vo Computergrafik zielstrebig weiter, wie beispie weise in seinem Manga GUNDRAGON SIGMA, in dem nur die Hauptfigur von Hand gezeichnet

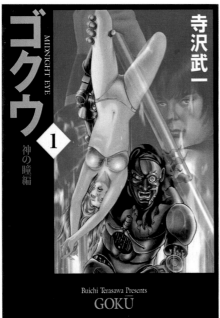

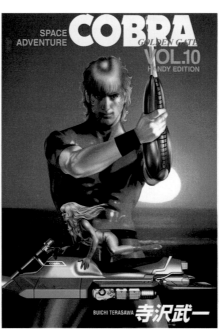

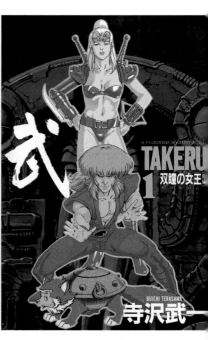

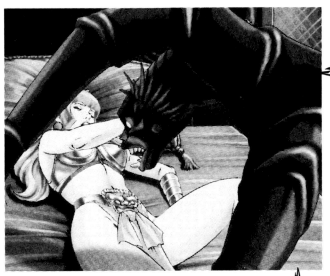
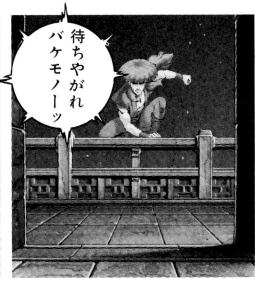
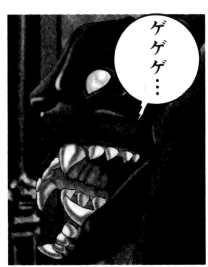
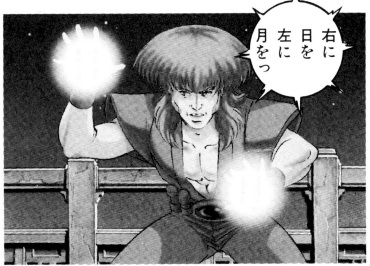
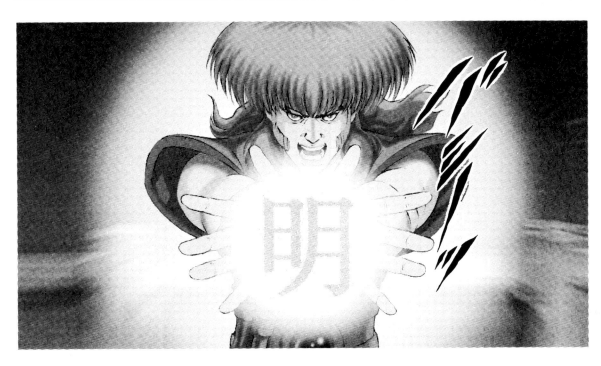

現在の日本イラスト界を代表する作家だが、イラストレーターと漫画家、両方の仕事を並行して行っている。イラストも劇
な作風であることから、表現としてこの二つは共通した世界のものであろう。カラーで描いた漫画『西遊奇伝 大猿王』は、
国の古典『西遊記』を翻案したもので、暴れ猿たる悟空が丸くならずに最後まで暴れ通すという怪作。寺田版『西遊記』は、
ずっしりとした量感を感じる怪物級の悟空に、胎児になってグラマラスな女性の胎内に収まる三蔵法師、しかも釈迦を殺そ
と天竺への旅に出るという奇想の設定で驚かせる。人体の描写に定評のある作家だが、本作でも隆々たる肉体の猛者どもが
い、ド迫力の展開が気持ち良い。全体の色味や、その配色も素晴らしく漫画の新しい世界を感じさせる作品だ。これより前
格闘ゲーム『バーチャファイター』のカラー漫画も描いており、各キャラで１話ずつ絵柄も変えて抜群の筆致を見せた。モ
クロ作品の『ラクダが笑う』はホモで女好きの「人でなしヤクザ」の傍若無人ぶりを捉えた連作集。漫画作品はまだ少ない
今後とも活躍して欲しい作家である。

TATSUYA TERADA

寺田克也

354 — 3

1963 in Okayama
prefecture, Japan

Born

Began illustration and manga
work in the mid-80's.

Debut

"Virtua Fighter 2 Ten Stories"
"Terada Katsuya Zenbu"
(an art collection book)
"Saiyuukiden Daienoh"

Best known works

Game "Virtua Fighter"
(official illustration)
"BLOOD" (character design)

Anime Adaptation

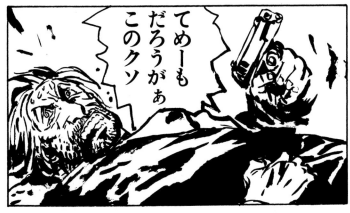

てめーも
だろうがぁ
このクソ

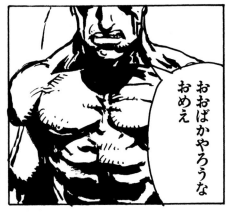

おおばかやろうな
おめえ

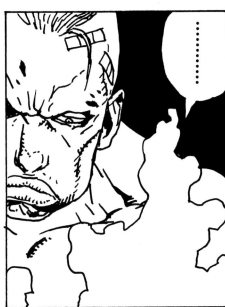

……

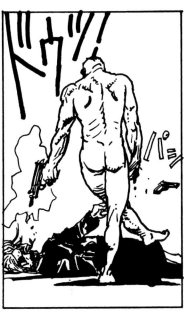

ドゥッ

パシ

イカ
イカ

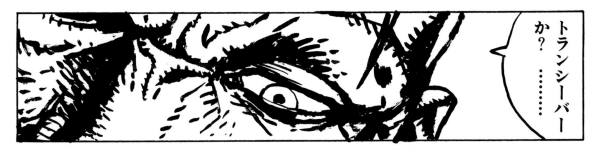

トランシーバー
か？
……

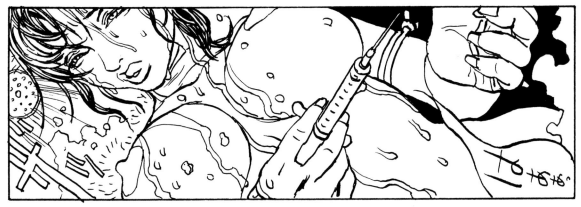

He is one of the most talked about Japanese illustrators today, but Terada actually works concurrently as both an illustrator and a manga artist. Most of his illustrations are very dramatic, and this is something that all of his works have in common. In the color manga "Saiyuukiden Daienoh", Terada adapts the Chinese classic, "Seiyuuki" (Journey to the West), a story about the adventures of the feisty monkey Goku. The Terada version of "Saiyuuki" portrays the large presence of a monster-like Goku, along with a Sanzohoshi who lives inside a glamorous woman's womb as an embryo. The imaginative and surprising premise to Terada's version of the classic is that they are going on a journey to India in order to kill Buddha. Terada has been widely praised for his depiction of the human body. In this particular manga, tough and muscular bodies battle it out in the fight scenes, as the story develops with an intensity that is very appealing. The color scheme used in the entire manga is also mesmerizing. He manages to create a completely new world with his images. Before this he worked on a color manga version of the fighting video game "Virtua Fighter", in which he showed outstanding style with different stories and images for each game character. He also made black and white manga such as "Rakuda ga warau", which is a series that portrays the arrogance of a homosexual no-good man-izing Yakuza. Although he has only published a few works, we can certainly look forward to more from this talented artist.

Terada est un des illustrateurs les plus en vogue aujourd'hui. Il travaille pourtant également en tant qu'auteur de mangas. La plupart de ses illustrations sont très dramatiques et c'est un dénominateur commun à toutes ses œuvres. Dans le manga couleur « Saiyuukiden Daienoh », Terada a adapté le classique chinois « Seiyuuki » (Voyage vers l'occident), une histoire sur les aventures du fougueux singe Goku. La version Terada de « Saiyuuki » dépeint la présence imposante d'un Goku monstrueux, ainsi qu'un Sanzohoshi qui vit à l'intérieur d'une femme séduisante sous forme d'embryon. Les prémisses ingénieuses et surprenantes de la version Terada de ce classique sont leur voyage en Inde pour tuer Buddha. Terada a reçu des éloges pour sa description du corps humain. Dans ce manga particulier, des personnages durs et musculaires se battent dans des scènes de combat, au fur et à mesure que l'histoire se développe avec une intensité qui est très attrayante. Les couleurs utilisées dans ce manga sont également fascinantes. Il parvient à créer un monde totalement nouveau avec ses images. Il a réalisé auparavant un manga en version couleur du jeu vidéo « Virtua Fighter », dans lequel il démontre un style remarquable avec des histoires e des images différentes pour chaque personnage. Il a également réalisé des mangas en noir et blanc tels que « Rakuda ga warau », qui est une série sur l'arrogance d'un Yakuza homosexuel coureur d'hommes. Bien qu'il n'ait publié que quelques œuvres, on peut s'attendre à des surprises de la part de ce dessinateur talentueux.

Sein Schaffen als einer der führenden japanischen Illustratoren der Gegenwart verbindet Terada mit einer Karriere als Mangaka. Da se Zeichenstil im Illustrationsbereich ebenfalls r dramatisch ist, gehören die beiden Ausdruck formen für ihn wohl zum selben Territorium. seinem farbig gezeichneten Manga SAIYŪKI-D DAIENŌ handelt es sich um eine Adaption de klassischen chinesischen Romans DIE PILGERFAHRT NACH DEM WESTEN. Allerdings entwickelt sich der Affenkönig Wukong, beziehungsweise Gokû, wie er in Japan heiß hier nicht zu einem spirituell vollkommenen Wesen, sondern bleibt bis zuletzt ein wildgewordener Affe. In Teradas Version der Pilgerfahrt macht Gokû einen recht massive Eindruck. Er ist fast schon ein Ungeheuer, n dazu steckt Xuanzang, japanisch Sanzô, als Fötus im Uterus einer glamourösen Frau. Da Ziel ihrer Mission ist Gautama zu ermorden. Allgemein bekannt für seine hervorragend gezeichneten Körper, erfreut der Autor sein Lesepublikum auch in dieser mitreißenden S mit diversen Kämpfen zwischen muskelbepackten Helden. Auch von den Farbtönen un der Farbzusammenstellung sehr gelungen, e öffnete dieses Werk dem Manga neue Horizo Bereits zuvor zeichnete er zum Videospiel VIRTUA FIGHTER einen mehrfarbigen Manga un lieferte mit je nach Charakter und Geschicht unterschiedlicher Bildstruktur eine beachtlich Zeichenleistung. In dem Band RAKUDA GA WA sind einfarbige Geschichten über einen rücksichtslosen „Yakuza-Unmenschen" und schwulen Frauenheld gesammelt. Katsuya Terada hat bisher nur wenige Mangas veröffentlicht. Man würde sich durchaus mehr von ihm wünschen.

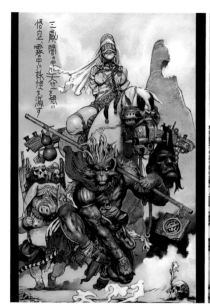

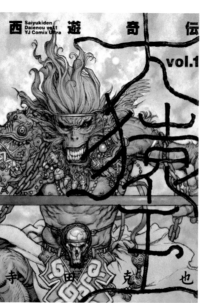

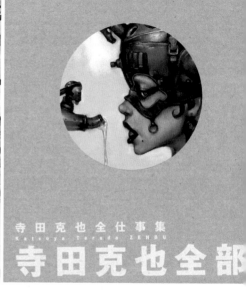

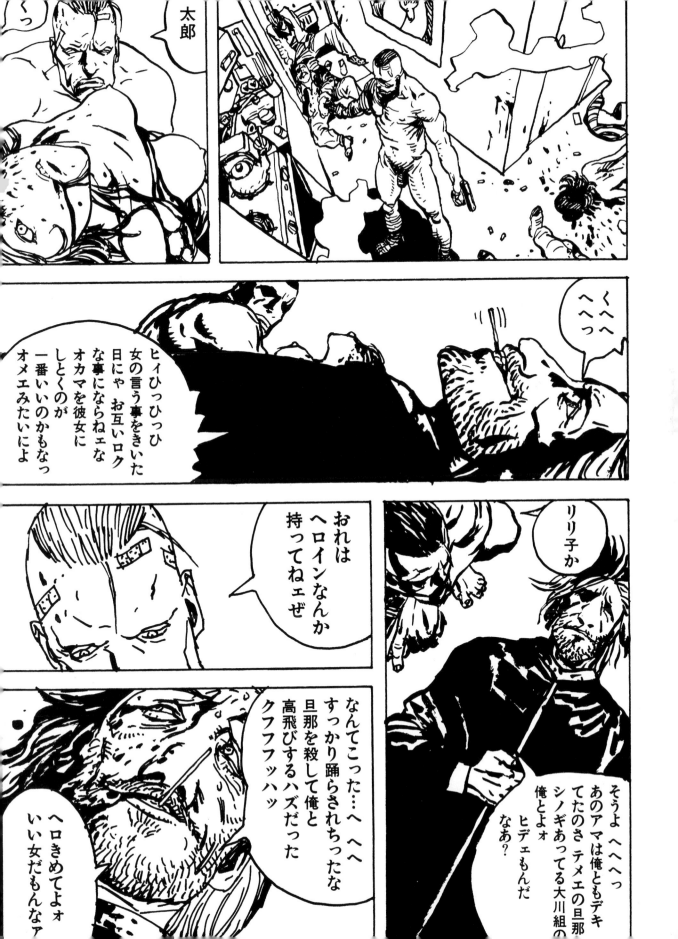

今、天才的なセンスを持っている漫画家として一番よく名前が挙がるのが冬野さほだ。もともとは大手少女漫画誌で描いてたが、徐々にその枠を飛び出し、絵柄や漫画の構成も極めて独自のスタイルを示すようになった。しかも毎回、形を変えて様々な表現方法を取る。子供が主人公の物語が多いが、それを子供の視点から見るような自然さで描き出し、作家が描いたいう客観性を感じさせないほど純粋に読者を作品世界に誘う。読むというよりも体験するような漫画だ。イラストの仕事をめても寡作だが、量産せずに独自の世界を自由に描く姿勢でいることも、この作品世界を維持できているゆえんであろう。た、１枚の絵としての魅力も大きく、モノクロ作品に見る線画も、カラーの手法も、手で描いた味わいに溢れ、ひとつひとのデザインが練り込まれてぬくもりのある筆致だ。これほど感性を鋭くする作家もいないが、近年では多くの追従者も出しいる。作品集『twinkle』『midnight』で、その真骨頂に触れることができる。

SAHO TONO 冬野さほ

Born
1970 in Nagano prefecture, Japan

Debut
with "Pure Christmas" published in a special issue of *Margaret* in 1988.

Best known works
"Poketto no naka no kimi" (You in the pocket)
"Twinkle"
"Mayonaka" (Midnight)

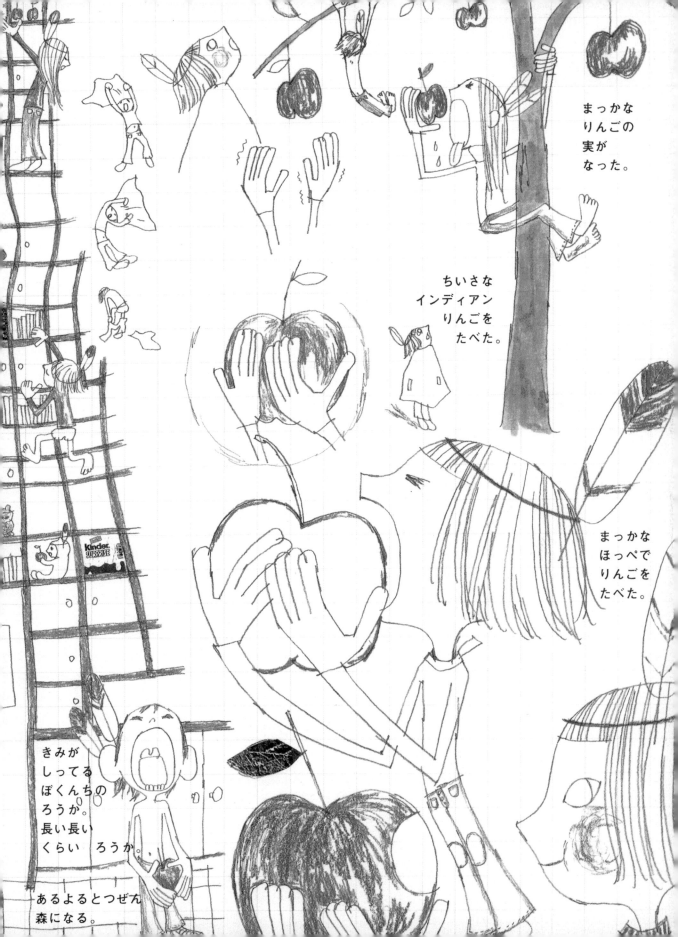

まっかな
りんごの
実が
なった。

ちいさな
インディアン
りんごを
たべた。

まっかな
ほっぺで
りんごを
たべた。

きみが
しってる
ぼくんちの
ろうか。
長い長い
くらい　ろうか。

あるよるとつぜん
森になる。

Tono Saho is widely regarded as a manga artist with a sense of genius. Originally, she wrote for a major shoujo manga magazine, but she gradually broke out of that genre to begin creating unique images and compositions that had a style all her own. In addition, she explores with different methods of expression in each of her works. Most of her works portray young children as the main characters. She manages to naturally express a child's point of view. It's almost as if the story is not written by a third-person, as she manages to draw the reader into her world. We feel as if we are experiencing her manga, rather than simply reading them. Even including her illustration work, she is an artist who produces very rarely, as she opts not to mass produce her works but prefers the freedom to create her original manga worlds. In addition, each of her images is highly attractive. The lines of her black and white illustrations and her color manga techniques make for images that overflow with a hand-drawn flavor. Each of her designs is integrated with care, and her overall style is that of warmth. There is no other manga artist out there that incorporates such sensitivity into her work. She has built up quite a following in recent years. Readers can get a sense of her style through a collection of her works in "Twinkle" and "Midnight."

Tono Saho est un auteur de mangas célèbre et génial. Elle a commencé par écrire pour des magazines de mangas shoujo importants, mais elle s'est graduellement écartée de ce genre pour créer des images et des compositions uniques suivant son propre style. De plus, elle s'essaie à différentes méthodes d'expression dans chacune de ses œuvres. La plupart de ses œuvres ont de jeunes enfants pour personnages principaux. Elle parvient à exprimer naturelle-ment le point de vue des enfants, comme si ses histoires n'étaient pas écrites pas une personne extérieure. Elle réussit à attirer les lecteurs dans son monde, et nous pouvons ressentir ses mangas plutôt que les lire simplement. Même en ce qui concerne ses travaux d'illustrations, elle publie très rarement et préfère ne pas pro-duire ses œuvres en masse, mais préfère la li-berté de créer des mondes de mangas origin-aux. Chacune de ses images sont très attrayan-tes. Les lignes de ses illustrations en noir et blanc et ses techniques pour mangas en cou-leur ont véritablement une touche manuelle. Toutes ses conceptions sont réalisées avec attention, et son style est très chaleureux. Il n'existe pas d'autre dessinateur capable d'in-corporer une telle sensibilité des ses œuvres et elle s'est constitué un public fidèle ces derni-ères années. Les lecteurs peuvent consulter des collections de ses images dans « Twinkle » et « Midnight ».

Saho Tôno gilt als eine der Mangaka mit der genialsten Kunstsinn. Ursprünglich zeichnete sie für *shôjo*-Magazine, aber nach und nach sprengte sie diesen Rahmen und entwickelte einen ganz eigenen Stil, sowohl bei den Zeichnungen als auch bei der Geschichten-konstruktion. Für jede Arbeit wählt Tôno eine andere Form und zeichnet ihre Werke mit de unterschiedlichsten Ausdrucksmitteln. Oft sir Kinder die Hauptakteure in ihren Geschichten die mit großer Natürlichkeit aus der kindliche Perspektive erzählt werden und den Leser so Bann schlagen, dass er die Präsenz einer Autorin völlig vergisst. Es sind Mangas, die m nicht liest, sondern erlebt. Illustrationen mite geschlossen veröffentlichte Tôno bisher nur wenige Arbeiten. Sie nimmt sich vielmehr die Freiheit, ohne Massenproduktion ihre eigene Welt zu zeichnen. Dieser Haltung ist es wohl zu verdanken, dass sie ihre Welt ohne Zu-geständnisse bewahren konnte. Auch als Einzelbild genommen, sind die Zeichnungen Mangaka sehr reizvoll, die einfarbigen Strich-zeichnungen ebenso wie die Farbtechnik ist geprägt von Handarbeit. In jedem Motiv spür man die Wärme ihres wohlüberlegten Feder-strichs. Saho Tônos feines ästhetisches Emp finden dürfte zwar einzigartig sein, aber in de letzten Jahren fand ihr Stil viele Nachahmer. beide Sammelbände *TWINKLE* und *MIDNIGHT* ge einen Einblick in ihr Schaffen.

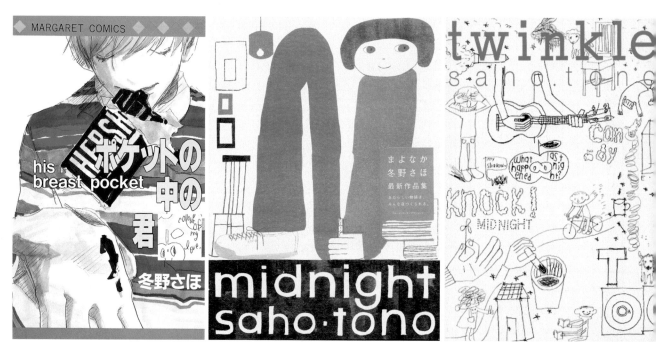

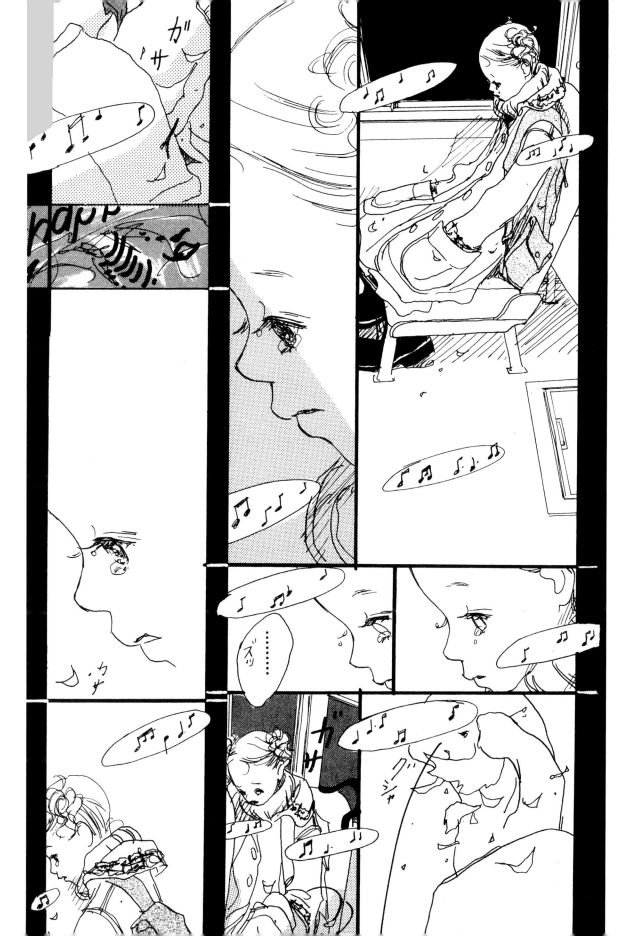

美術大学出身で、絵画の素養を感じさせる完成度の高い画風に特徴がある。白と黒の濃淡が印象的で、近年主流のアニメ的な画面とは一線を画する。特に表情や仕種の表現技術が高く、大げさではない抑制された描写で、キャラクターの内に潜む激情や憂いなどの感情を巧みに表現してみせる。蠱惑的で、艶っぽい描線に魅せられるファンも多い。また日本家屋や和服などを雰囲気たっぷりに描く技能も、当代随一といえよう。代表作『羊のうた』は、そうした作者の特徴が存分に発揮された作品である。「吸血鬼のように、他人の血がほしくてたまらなくなる」奇病に侵された姉弟・高城千砂と高城一砂は、病の恐怖に怯えながら、古い日本家屋の自宅でふたり寄り添うように日々を送り、次第に互いを強く求めていく……。派手なところのない作品だが、その確かな実力が多くの読者に認められ、実写で劇場映画化されるなどヒット作となった。

KEI TOUME 冬目景

with "Rokujou Gekijou"
(6-mat Theatre) published
in Comic Burger in 1992.

Debut

"Kurogane"
"Hitsuji no Uta"
(The Lament of a Lamb)
"Yesterday wo Utatte"
(Sing Yesterday)

Best known works

"Hitsuji no Uta"
(The Lament of a Lamb)

Anime Adaptation

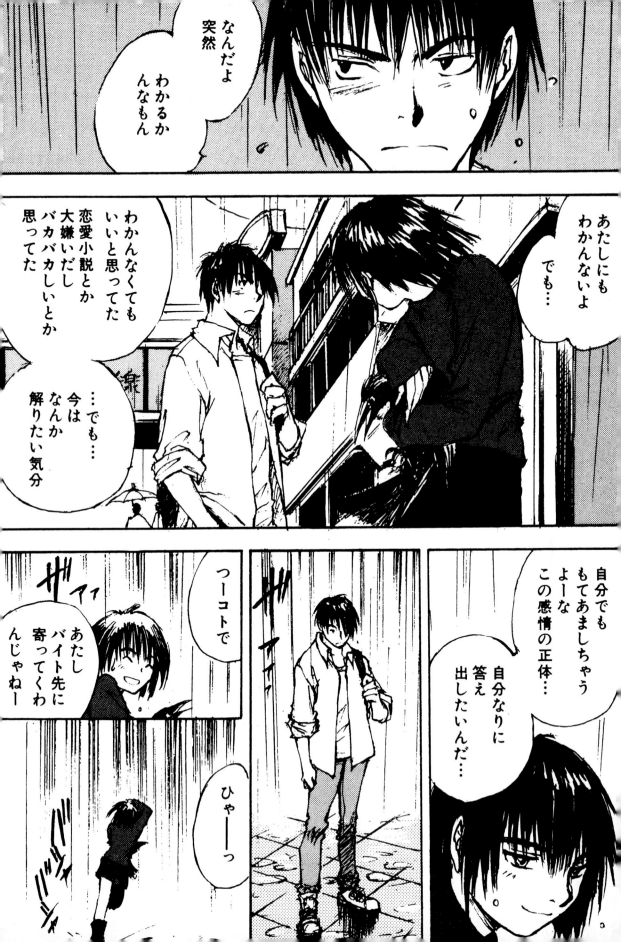

As an art college graduate, Tome's drawing style has a highly finished quality that shows the sophistication in her images. The shading on her black and white images is impressive, and her drawings are a fresh departure from the anime-like style that is mainstream today. She is highly skilled at portraying facial expressions and body gestures. She does not exaggerate the violent passions and emotions that lie dormant in a character, and instead she shows restraint in capturing these images. Many fans are attracted to her alluring and charming lines. At the same time, she is the most skilled in her generation in giving plenty of ambience to drawings of Japanese-style houses and clothes. Her best known work is "Hitsuji no Uta" (The Lament of a Lamb), which accurately reflects all of the characteristics described above. The story tells of an older sister and her younger brother who find themselves battling a strange disease that makes them crave human blood, 'like vampires'. The siblings, Chizuna Takashiro and Kazuna Takashiro, fear their dreaded disease. They live in an old Japanese-style house, spending every day closely together. They become over-dependent on one another. There is nothing flashy about the manga, but Tome's skills have been greatly appreciated by many of her fans, and this hit has also been made into a live-action movie.

Diplômée de l'école d'art, le style de dessin de Tome est d'une finition sans pareil qui nous montre la sophistication de ses images. L'ombrage de ses images en noir et blanc est impressionnant et ses dessins ont une fraîcheur qui se démarque du style animé, courant aujourd'hui. Elle est très douée pour le dessin des expressions faciales et des mouvements du corps. Elle n'exagère pas les passions et les émotions violentes qui sommeillent dans les personnages, mais fait plutôt preuve de modération dans ses images. De nombreux fans sont attirés par ses lignes attrayantes et charmantes. Elle est également la plus douée de sa génération pour communiquer à ses dessins l'ambiance des maisons et des vêtements de style japonais. Son œuvre la plus connue est « Hitsuji no Uta » (La complainte de l'agneau), qui reflète précisément les caractéristiques décrites plus haut. L'histoire implique une fille et son jeune frère qui combattent une maladie étrange qui leur donne envie de sang humain, comme des vampires. Chizuna Takashiro et Kazuna Takashiro ont peur de leur maladie. Ils vivent dans une vieille demeure de style japonais, passant leur journée proche l'un de l'autre, et finissent par devenir dépendants l'un de l'autre. Ce manga n'a rien de tape-à-l'œil, mais les talents de Tome sont très appréciés de ses fans. Ce manga a donné lieu à un film d'action.

Als Absolvent einer Kunsthochschule ist Kei Tôme bekannt für die hochgradige Perfektion seiner Bilder, die seine akademische Bildung erahnen lassen. Seine feinen Schwarzweiß-Abstufungen sind beeindruckend und setzen ihn deutlich ab von den in den letzten Jahren vorherrschenden Anime-beeinflussten Bildern. Mimik und Gestik vermittelt Tôme mit hoher Kunstfertigkeit, seine Zeichnungen stellen auf eine sehr beherrschte Art die Emotionen dar, die im Inneren seiner Charaktere brodeln. Viele Fans schätzen seine betörend sinnlichen Zeichnungen und wie keinem anderen seiner Generation gelingt es Tôme, mit japanischen Interieurs und japanischer Kleidung viel Atmosphäre zu schaffen. In HITSUJI NO UTA [LAMENT OF THE LAMB] kann man Tômes charakteristischen Stil in Reinform erleben. Die Geschwister Chizuna und Kazuna Takashiro sind von einer merkwürdigen Krankheit befallen, die sie dazu zwingt, wie Vampire das Blut anderer Menschen zu suchen. Voller Angst vor dieser Krankheit verbringen sie ihre Tage eng zusammen in einem alten japanischen Haus und allmählich überfällt sie das Verlangen nacheinander. Der Manga kommt ohne reißerische Szenen aus, Tômes souveräne Beherrschung seines Metiers beeindruckte viele Leser. Der Bestseller wurde als Realfilm für die große Leinwand verfilmt.

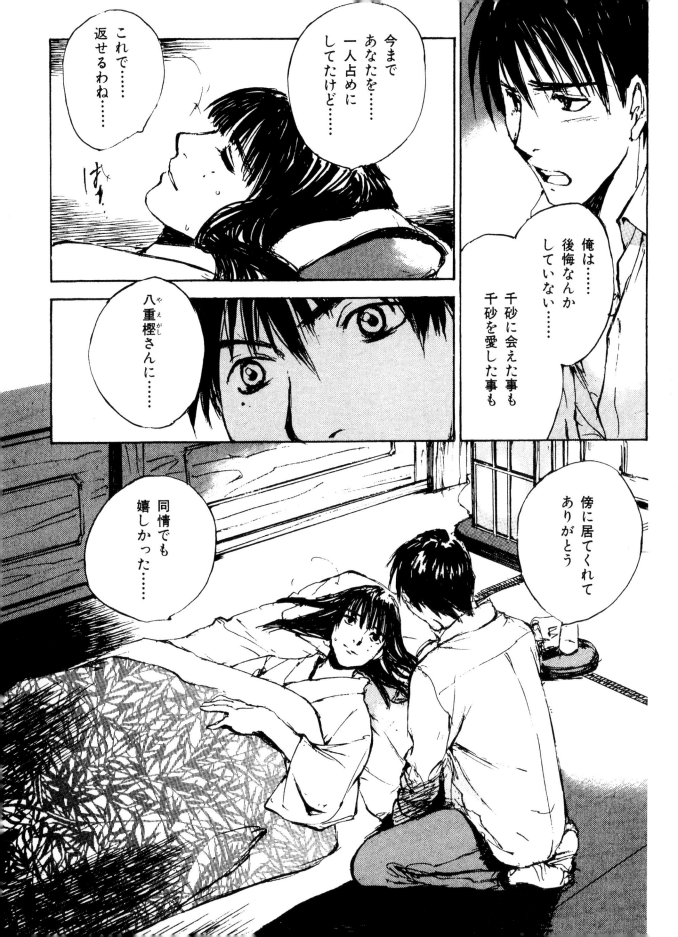

90年から連載された代表作『幽★遊★白書』は、人間界を救うために魔界の住人と戦う主人公・浦飯幽助と、その仲間たちの友情と戦いを描き、『ドラゴンボール』『ＳＬＡＭ　ＤＵＮＫ』と共に、90年代の「週刊少年ジャンプ」黄金期を支えた作品。手に汗握るバトルの展開や、幽助をはじめとした個性的で魅力あふれるキャラクターの存在は、小中学生のほか、老若男女問わず多くのファンを惹き付けた。連載終盤は、休載が増えたり、作者の行き詰まりを感じさせるほど絵が荒れるなどして物議を醸し出したが、その後、休息を経て月１ペースで『レベルＥ』を発表。宇宙船が墜落したという宇宙人の王子を中心とした連作で、回ごとに変わる構成や意表をつく展開は、ひねくれたマンガファンまでも虜にし、冨樫義博の新たな一面を見せた。現在は、未知なるものを追い求めるハンターを目指す少年ゴンを描いた『HUNTER_HUNTER』を連載中。妻はマンガ家の武内直子。

YOSHIHIRO TOGASHI

冨樫義博

Born	Debut	Best known works	Anime Adaptation	Prizes
1966 in Yamagata prefecture, Japan	with "Tonda Birthday Present" published in *Weekly Shonen Jump* in 1986.	"YuYu Hakusho" "HUNTER x HUNTER" "Tende Shouwaru Kyuupiddo" (Wicked Cupid) "Level E"	"YuYu Hakusho" "HUNTER x HUNTER"	• 39th Shogakukan Manga Award (1994)

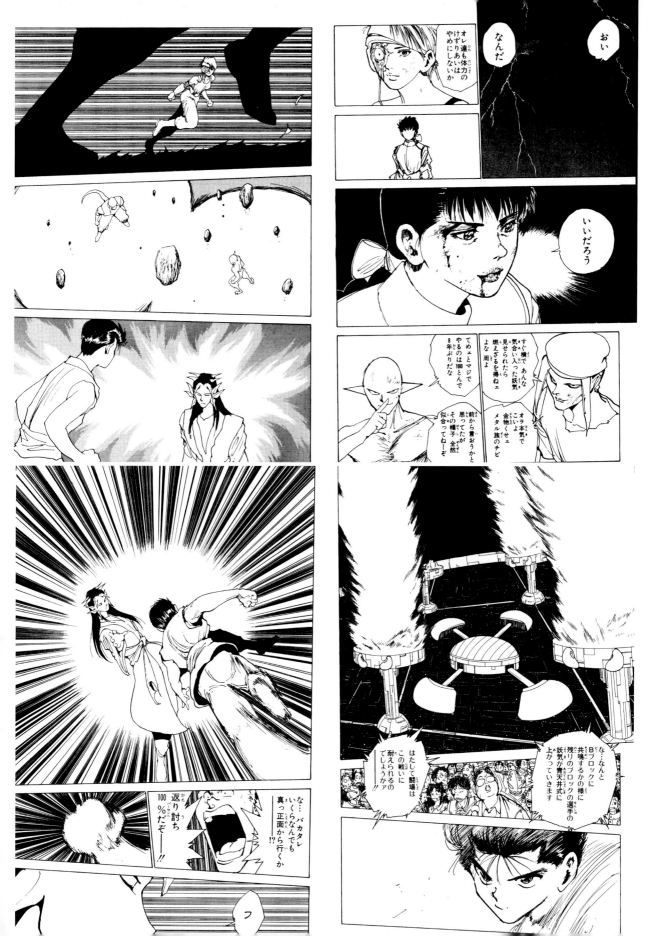

Yoshihiro Togashi's best known work, "YuYu Hakusho" was first serialized in the 1990s. It is the story of a boy named Yusuke Urameshi who fights the forces of a demon world to save humankind from destruction. It portrays the friendships between Yusuke and his friends, and their battles. This series was published along with "Dragon Ball" and "SLAMDUNK" in *Weekly Shonen Jump* during the 90s, during the heyday of this manga magazine. The series attracted not only children and pre-teens, but also men and women of all ages, with its exciting battle scenes and the individuality and charming personality of Yusuke and the other characters. During the final stages of the series, the occasional episode failed to appear, or the drawings started to look shaky due to pressures the author was under, which subsequently earned Togashi some public criticism. After completing the series, he took a long-needed rest before commencing a series called "Level E" at a more leisurely pace of one issue per month. This series portrayed an alien prince who had crash-landed on earth. The unique storyboard and the wild twists and turns of the plot even managed to captivate sceptical manga fans. The series showed a new side of Yoshihiro Togashi. Currently he is working on the series "HUNTER x HUNTER", the story of a boy named Gon who aspires to become a "Hunter" that seeks the unknown. Togashi is married to the noted manga artist Naoko Takeuchi.

L'œuvre la plus connue d'Yoshihiro Togashi, « YuYu Hakusho » a été publiée dans les années 1990. Il s'agit de l'histoire d'un jeune garçon nommé Yusuke Uramesh qui combat les forces d'un monde démoniaque pour sauver l'humanité de la destruction. Elle dépeint l'amitié entre Yusuke et ses amis, ainsi que leurs combats. La série a été publiée en même temps que « Dragon Ball » et « SLAMDUNK » dans le magazine Weekly Shonen Jump, durant l'âge d'or de ce magazine. La série a attiré non seulement des enfants mais également des hommes et des femmes de tous âges, avec ses scènes de combats et la personnalité charmante et l'individualité de Yusuke et des autres personnages. A la fin de la série, quelques épisodes n'étaient pas publiés, ou leurs dessins devenaient tremblants, ce qui a valu à Togashi quelques critiques publiques. Après avoir terminé la série, il s'est arrêté quelques temps avant de débuter une série intitulée « Level E », publiée au rythme d'un épisode par mois. La série dépeint un prince extra-terrestre qui s'est écrasé sur Terre. Le scénario unique et ses rebondissements ont réussi à captiver les fans de mangas sceptiques. La série a montré une nouvelle facette de Yoshihiro Togashi. Il travaille actuellement sur la série « HUNTER x HUNTER », qui raconte l'histoire d'un garçon nommé Gon qui aspire à devenir un chasseur à la recherche de l'inconnu. Togashi est marié à la célèbre dessinatrice Naoko Takeuchi.

1990 begann Togashi seine bekannteste Serie *YŪ YŪ HAKUSHO* um Yûsuke Urameshi's Kämpfe gegen die Dämonenwelt, vor der er die Menschheit retten muss. Auch Yûsukes Freundeskreis spielt eine wichtige Rolle. Zusammen mit *DRAGON BALL* und *SLAM DUNK* prägte dieser Manga das goldene Zeitalter des *Shûkan Shônen Jump*-Magazins in den 1990er Jahren. Kampfszenen, bei denen der Leser unwillkürlich die schweißnassen Hände zusammenballt, sowie unverwechselbare, Charaktere wie Yûsuke fanden nicht nur unter Kindern, sondern auch unter Frauen und Männern aller Altersstufen viele begeisterte Anhänger. Im kontroversen Endstadium der Geschichte wurde die Serie immer öfter unterbrochen und man konnte die Schreibblockade des Autors förmlich in den immer hastigeren Bildern spüren. Nach einer Ruhepause begann er, sein nächstes Werk *LEVEL E* nicht im üblichen Wochenrhythmus, sondern in monatlichen Abständen zu veröffentlichen. In der Geschichte um einen raumschiffbrüchigen außerirdischen Prinzen zeigte sich Togashi von einer ganz neuen Seite. Mit unvorhersehbaren Wendungen und leicht geändertem Konzept in jeder Folge fesselte er auch die heikelsten Mangaliebhaber. Sein aktueller Manga *HUNTER HUNTER* handelt vom Jungen Gon und seinen Ziel, ein „Hunter" zu werden, einer, der sich auf die Suche nach Unbekanntem begibt. Yoshihiro Togashi ist mit der Mangaka Naoko Takeuchi verheiratet.

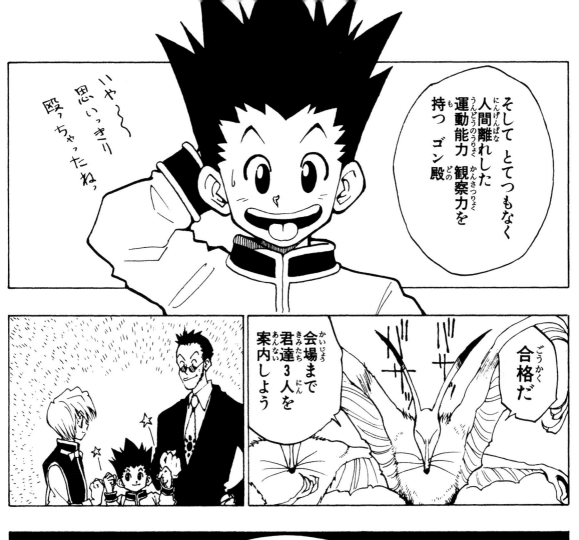

そして とてつもなく
人間離れした
運動能力 観察力を
持つ ゴン殿

いや～～
思いっきり
殴っちゃったね、

合格だ

会場まで
君達3人を
案内しよう

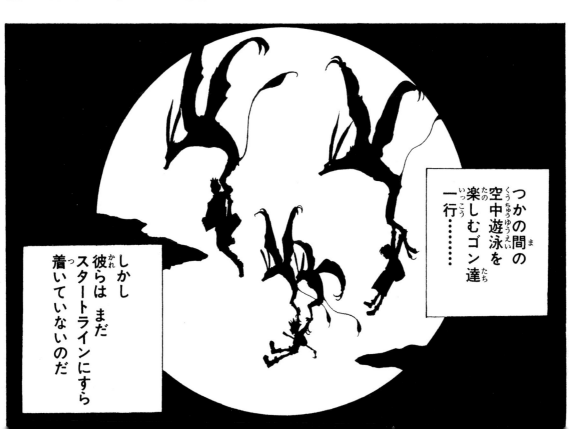

つかの間の
空中遊泳を
楽しむゴン達
一行……

しかし
彼らは まだ
スタートラインにすら
着いていないのだ

架空の世界での、架空の人物、動物、化物などが繰り広げるファンタジックな世界を描く。個性があり魅力的なキャラクターで、読者の心を魅了し続け、アニメ化、ゲーム化などもされ一世を風靡したともいえる代表作『ドラゴンボール』は、西遊記をモデルとした、猿の尻尾が生えている謎の少年孫悟空の冒険物語。７つのドラゴンボールを集めるとドラゴンが現れて何でも願い事を叶えてくれるという。孫悟空は、満月の夜に大猿に変身した自分が殺してしまった、ずっと育ててくれたおじいさんを生き返らせようとドラゴンボールを求めて旅をする。孫悟空はドラゴンボールを集めて旅をする間、天下一武道会という格闘技で一番誰が強いかを競う大会に出場したり、色々な敵と出会って戦っていきながら徐々に強くなる。敵を倒す度に強くなっていく孫悟空は、物語の中の人物でありながらも少年達の憧れの的となった。キャラクターの設定が面白いのに伴い画力も確かだったため、80年代に人気を誇ったゲーム、『ドラゴンクエスト』のキャラクターデザインを務めたことでも有名。勇者の力強い筋肉、キュートな女の子、空想上の生き物であるドラゴンから受けるリアルな皮膚感など、ポップなおしゃれ感とリアル感のふたつを兼ね備えた絵は見た者すべてを虜とした。

A K I R A

T O R I Y A M A

鳥山明

		"Dragon Ball"		
		"Dr. SLUMP"		
1955 in Aichi	with "Wonder Island"	"SAND LAND"	"Dr. SLUMP / Arale-Chan"	• 27th Shogakukan
prefecture, Japan	published in *Weekly Shonen*	"COWA!"	"Dragonball"	Manga Award (1982)
	Jump in 1978			
Born	**Debut**	**Best known works**	**Anime Adaptation**	**Prizes**

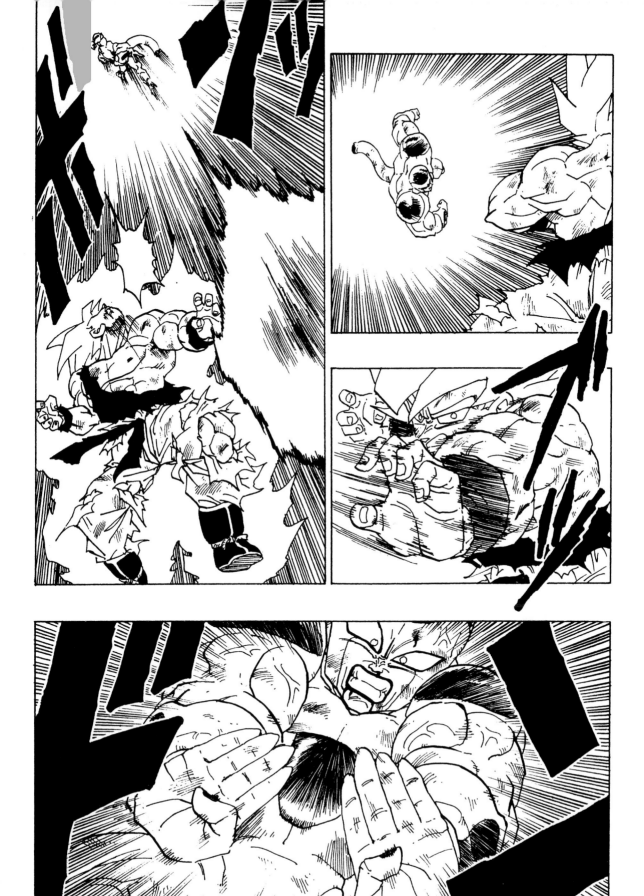

Toriyama is well known for creating worlds of fantasy with highly imaginative characters, animals and monsters. His characters have a personality and charm all of their own, indeed, his creations never fail to fascinate his readers. The fascination radiated by his work has led to animations and games based on his manga. His phenomenal worldwide success, "Dragon Ball", is modelled after "Seiyuuki" (Journey to the West) and features the adventures of a mysterious character named Son Goku, a young boy with a monkey's tail. There is a legend that if someone collects 7 dragonballs, a real dragon will appear to fulfil any wish they name. Goku goes on a quest to find these dragonballs in order to bring back the dead grandfather who raised him, after Goku accidentally killed him when he transformed into a big ape during a full moon. During his long quest, he participates in a contest called "Tenka-ichi Budoukai" to determine who is the strongest martial arts fighter in the land. He also encounters various other fighters during his journey, and becomes increasingly strong. And with that, this main character won the admiration of young boys everywhere. Given his reputation for interesting characters and his high artistic ability, Toriyama also worked on the character design for a popular game in the 80s called "Dragon Quest". The muscular and brave men, cute girls, the realistic skin texture on the imaginary dragons, and the merging of pop fashion with realism all contribute to its irresistible appeal.

Toriyama est célèbre pour avoir créé des mondes fantastiques remplis de personnages, d'animaux et de monstres ingénieux. Ses personnages ont une personnalité et un charme propres qui ne cesse de fasciner ses lecteurs. Cette fascination pour ses travaux a conduit à leur adaptation en animations et en jeux vidéo. Son succès phénoménal mondial, « Dragon Ball » est inspiré de « Seiyuuki » (Voyage vers l'ouest), qui décrit les aventures d'un mystérieux personnage appelé Son Goku, un jeune garçon avec une queue de singe. Une légende raconte que si quelqu'un réunit 7 boules du dragon, un véritable dragon apparaît et exauce tous ses vœux. Goku se lance dans cette quête pour ressusciter son grand-père qui l'a élevé, accidentellement tué par Goku après qu'il se soit métamorphosé en singe monstrueux durant la pleine lune. Pendant sa longue quête, il participe à un concours appelé « Tenka-ichi Budoukai » pour déterminer qui est le meilleur combattant en arts martiaux de la région. Il rencontre différents combattants durant ses aventures et devient incroyablement fort. Grâce à cela, le personnage principal a gagné l'admiration des jeunes garçons. Avec sa réputation de créer des personnages intéressants et ses talents artistiques, Toriyama a également travaillé sur la conception des personnages d'un jeu populaire durant les années 1980, appelé « Dragon Quest ». Les combattants braves et musculaires, les jolies filles, la texture réaliste des dragons imaginaires et la fusion de la mode pop avec un certain réalisme ont contribué à l'attrait irrésistible de cette série.

Akira Toriyamas phantastische Welt ist bevölkert von zahlreichen imaginären Tieren, Menschen und Geistern. Mit seinen originellen, ansprechenden Charakteren begeisterte er sein Lesepublikum immer wieder, sein Hauptwerk DRAGON BALL eroberte auch als Anime und Videospiel die Welt im Sturm. Für die Abenteuergeschichte um den rätselhaften Jungen mit Affenschwanz, Son-Gokû, diente der klassische chinesische Roman DIE PILGERFAHRT NACH DEM WESTEN als Inspiration. Bei Toriyama durchstreift Son-Gokû die Welt auf der Suche nach den „Dragon Balls" um seinen Großvater, der ihn aufzog, wieder zum Leben zu erwecken. Er selbst hatte ihn zuvor getötet, als er sich während einer Vollmondnacht in einen riesigen Affen verwandelt hatte. Im Laufe seiner Suche trifft Son-Gokû auf viele Feinde, die er im Kampf besiegen muss, kämpft bei einem Turnier, dasden Stärksten aller Kampfkünstler ermittelt und wird mit jedem bezwungenen Gegner immer stärker. Dieses Szenario machte Son-Gokû zum Idol aller kleinen Jungen. Berühmt ist Toriyama auch für das interessant ausgestaltete und versiert gezeichnete Charakterdesign zu Dragon Quest, einem der beliebtesten Videospiele der 1980er Jahre. Akira Toriyamas tapfere Helden, niedliche Mädchen und phantastische Drachen wirken zum Anfassen echt. Seine poppig-gestylten, aber gleichzeitig realistischen Bilder begeistern jeden, der sie sieht.

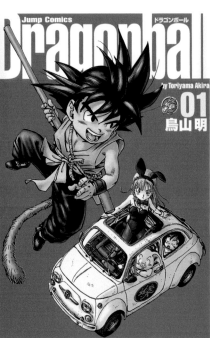

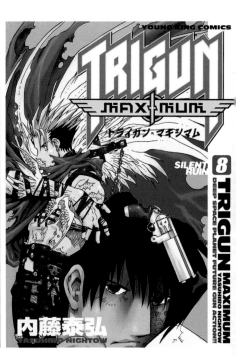

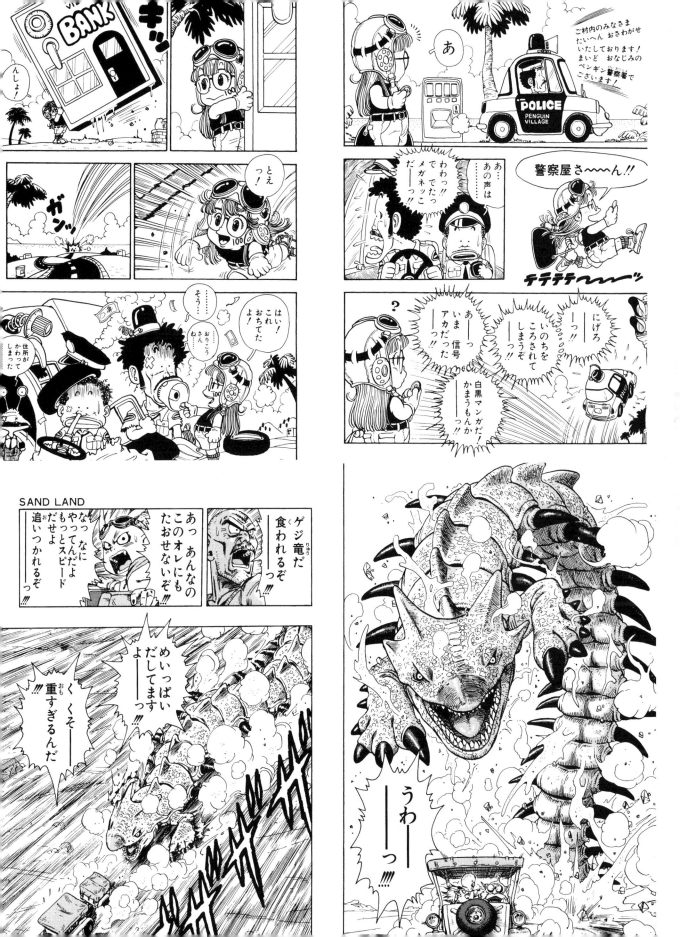

代表作『TRIGUN』は、当初連載されていた雑誌が休刊してしまったために一時中断。その後、雑誌を移し、『TRIGUN MAXIMUM』というタイトルで継続された。物語の舞台は、西部開拓時代を思わせるような惑星。人々は、今は失われてしまった科学技術の残滓に頼って、生活を続けていた。主人公・ヴァッシュは、この惑星の成り立ちに関わる秘密の鍵となる存在で、人々の笑顔のために、厳しい戦いに身を投じていた。「人を殺したくはない」「しかし人々の平和を守らなければならない」という重い命題を作者は主人公に背負わせた。こうした骨太なテーマに果敢に挑戦していく作者は、現代漫画界において貴重な存在である。『TRIGUN』はTVアニメ化され、深夜帯での放映だったにもかかわらずヒット作となった。アメコミの影響をうまく消化して自己の個性としており、デフォルメの効いた画面や、独創的なキャラクターデザインにも特徴がある。

NIGHTOW YASUHIRO

内藤泰弘

1967 in Kanagawa prefecture, Japan	with "CALL XXXX" published in *Super Jump* magazine in 1994.	"TRIGUN" "TRIGUN MAXIMUM" "SAMURAI SPIRITS"	"TRIGUN"
Born	**Debut**	**Best known works**	**Anime Adaptation**

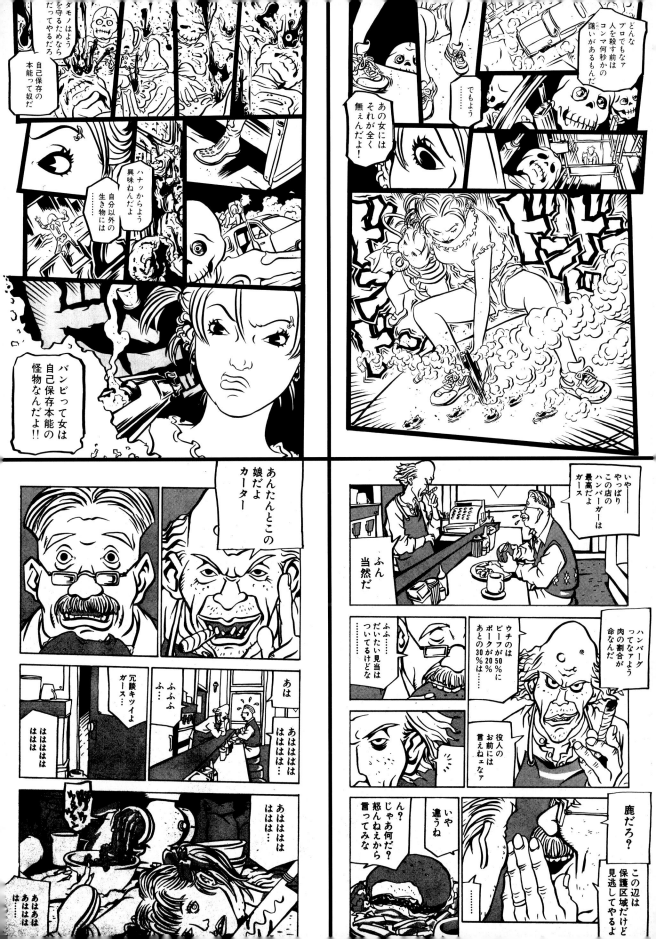

Yasuhiro Nightow's best known work, "TRIGUN", was temporarily interrupted when the magazine that carried the series went bankrupt. After that, he switched magazines and continued the series under the new title, "TRIGUN MAXIMUM". The setting for the story is another planet that is reminiscent of America's old west. The people carry on their lives relying on the remnants of lost sciences and technologies from long ago. The chief character of the story, Vash, is the secret key to the future of this planet, and he has been fighting hard for the happiness of the inhabitants of the planet. The author has burdened the character with the following predicament: He does not want to kill anyone, but he has to keep the peace among people. Nightow, who takes on the bold challenge of such a meaty theme, is a valued artist in the modern manga world. His series, "TRIGUN", was made into a popular TV animated series, which despite its late night TV slot became a big hit. Nightow has also taken the American comic influence, and adapted it to his own style. Nightow is also known for having images with an unrealistic distorted style, and for his original character creations.

L'œuvre la plus connue de Yasuhiro Nightow est « TRIGUN », qui a été temporairement interrompue lorsque le magazine qui la publiait a fait faillite. Après cela, il a changé de magazine et l'a publié sous le nouveau nom « TRIGUN MAXIMUM ». Cette série se déroule sur une autre planète, qui ressemble curieusement à l'époque du Far West américain. Les gens vivent sur les restes d'anciennes sciences et technologies. Le personnage principal, Vash, détient la clé du futur de la planète et il se bat pour le bien-être de ses habitants. L'auteur a accablé le personnage de ce choix difficile : il ne doit tuer personne mais doit veiller à ce que la paix règne. Nightow s'est attelé à ce thème difficile et est considéré comme un excellent dessinateur de mangas modernes. Sa série « TRIGUN » a donné lieu à une série animée pour la télévision qui est devenue très populaire malgré son heure de diffusion tardive. Nightow s'est également inspiré des bandes dessinées américaines et les a adapté à son propre style. Il est également renommé pour son style irréaliste et l'aspect unique de ses personnages.

Nightows bekanntestes Werk TRIGUN wurde unterbrochen, als das Magazin, in dem es veröffentlicht wurde, nicht mehr erchien. Später wurde es als TRIGUN MAXIMUM in einer anderen Publikation fortgeführt. Schauplatz der Handlung ist ein Planet, der stark an den Wilden Westen erinnert; seine menschlichen Bewohner überleben dank der Überreste einer verlorengegangenen früheren Hochtechnologie. Die Hauptfigur Vash ist der Schlüssel zu einem Geheimnis, das mit der Vergangenheit des Planeten zusammenhängt. Er setzt einstweilen aber lieber sein Leben für das Glück der Menschen aufs Spiel. Vom Autor wurde ihm ein Dilemma aufgebürdet: Fest dazu entschlossen, niemanden zu töten, will er trotzdem dafür sorgen, dass die Menschen in Frieden leben können. Ein Mangaka, der sich unerschrocken an solch ein eher schwerverdauliches Thema wagt, ist in der heutigen Comicwelt nicht mit Gold aufzuwiegen. Auch als TV-Anime war TRIGUN trotz des Sendeplatzes im Nachtprogramm sehr erfolgreich. Nightow verarbeitete den Einfluss amerikanischer Comics geschickt zu einem persönlichen Stil, der von überzogenen Zeichnungen und einem originellen Charakterdesign lebt.

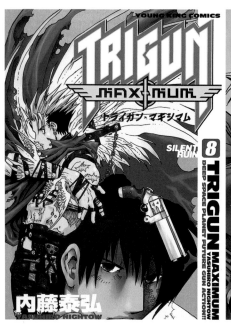

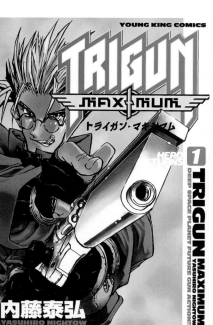

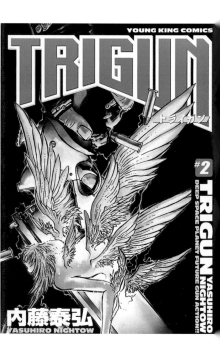

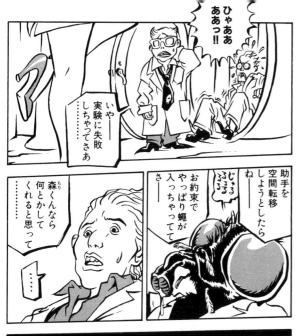

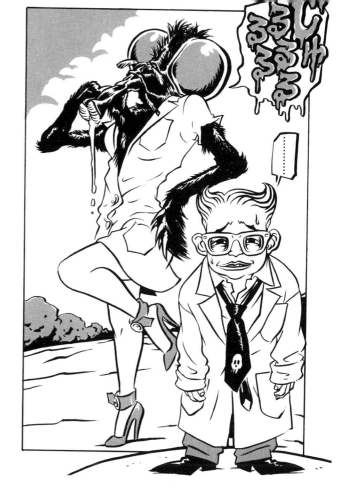

デビュー翌年の67年、個性的な教師ばかりの小学校を舞台に主人公の山岸くんらが巻き起こす騒動を描いたお色気ギャグ漫画『ハレンチ学園』が大ヒット。作品内で描かれたスカートめくりが子供たちの間でブームとなり、親や教育関係者から問題作として非難されるなどさまざまな意味で話題を呼んだ。また72年の『デビルマン』は、数万年の時を経て現代に甦ったデーモンと戦うべく主人公の不動明が自らデーモンと合体し、デビルマンとなって戦うアクション作品。連載開始時の人間対デーモンという構図は物語が進むにつれ、デーモンの恐怖におびえる人間たちの魔女狩り的な同士討ちを描くことで、逆説的に人間のもつ魔性を浮かび上がらせ、ついには完全懲悪的な構図が逆転してしまうという衝撃の展開で、読者はもちろん多くのクリエイターにも多大な影響を与えた作品となった。また、同年に連載された『マジンガーZ』では、主人公の少年が巨大ロボットに乗り込んで悪の機械獣と戦うという、いわゆる「ロボットもの」のジャンルを開拓。ほかに「変身美少女アクション」もののフォーマットを築いた『キューティーハニー』を発表するなど、漫画表現の幅を広げた開拓者である。

GO NAGAI

永井豪

Born	Debut	Best known works	Anime Adaptation	Prizes
1945 in Ishikawa prefecture, Japan	with "Maekashi Porikichi" in *Bokura* in 1967.	"Harenchi Gakuen" (Shameless School) "Devilman" "Mazinger Z" "Susano Ou Densetsu"	"Harenchi Gakuen" (Shameless School) "Devilman" "Cutey Honey"	• 4th Kodansha Manga Award (1980)

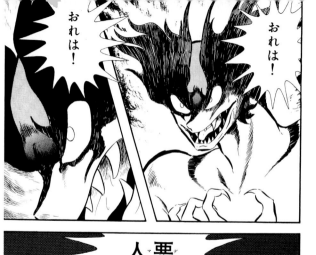

おれは！

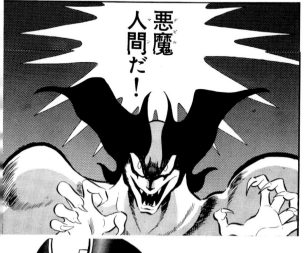

悪魔人間だ！

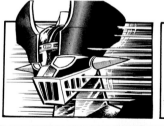

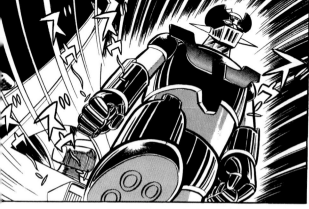

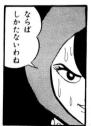

ならばしかたないわね

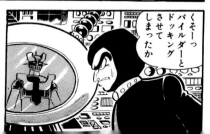

くそーっパイルダーとドッキングさせてしまったか

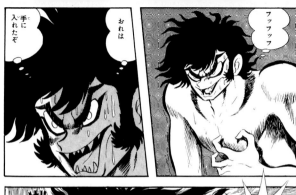

フッフッフ

おれは悪魔のからだを手に入れたぞ！

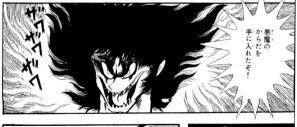

おれは悪魔のからだを手に入れたぞ！

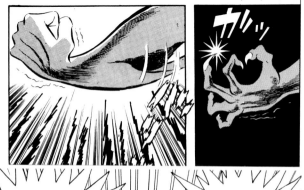

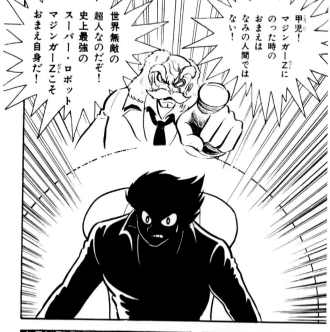

甲児！マジンガーZにのった時のおまえはなみの人間ではない！

世界無敵の超人なのだぞ！史上最強のスーパー・ロボットマジンガーZこそおまえ自身だ！

やったるぜおじいちゃん

マジンガーZ出動！

In 1967, a year after his debut, Go Nagai hit it big with "Harenchi Gakuen", a story set at an elementary school full of teachers with highly quirky personalities. The story is about a character named Yamagishi-kun, and the trouble he and his friends get into. The manga was filled with hilarious gags and plenty of sex appeal. Peeking under the skirts of the girls, which was something depicted in the manga, became something of a fad among school children at the time, and as a result the manga came under severe criticism from educational organizations and parents. This is one of the reasons why this title received so much publicity. In 1972, Nagai published an action piece called "Devilman", where after several tens of thousands of years, demons have awoken into our present day society. In order to battle with them, the main character, Akira Fudo, merges with a demon's body to become Devilman. Although in the beginning, the series dealt with the subject of humans versus demons, the story progressed to depict a witch-hunt as frightened humans mistakenly prosecuted other humans. Paradoxically, this revealed the hidden evil in people, and finally developed into becoming a form of punishment for them. This sudden reversal of events was a shocking development, and the manga had an effect on many other creative artists, in addition to the readers. The same year Nagai published "Mazinger Z", a story of a young boy who climbs into a huge robot and controls it to battle against evil robotic monsters. Nagai helped to build this "robot" manga genre. He is a pioneer who greatly expanded the form of manga expression, with titles such as "Cutey Honey", which was of the "Henshin Bishoujo Action" format (Transforming Beautiful Girl Action).

En 1967, un an après ses débuts, Go Nagai est devenu célèbre avec « Harenchi Gakuen », une histoire se déroulant dans une école élémentaire, où tous les professeurs ont une personnalité excentrique. Il s'agit de l'histoire d'un personnage appelé Yamagishi-kun et des problèmes que ses amis et lui rencontrent. Le fait de regarder sous les jupes des filles, chose qui apparaissait souvent dans la série, est devenu une sorte de mode parmi les jeunes écoliers à cette époque, et a suscité une critique sévère de la part des organisations éducatrices et des associations de parents d'élèves. C'est une des raisons qui l'ont rendu cette série célèbre. En 1972, Nagai a publié un manga d'action intitulé « Devilman », dans lequel des démons se réveillent à notre époque, après des dizaines de milliers d'années de sommeil. Pour les combattre, le personnage principal, Akira Fudo, fusionne avec le corps d'un démon pour devenir Devilman. Bien que l'histoire ait commencé par une lutte des humains contre des démons, son sujet a évolué pour dépeindre une sorte de chasse aux sorcières, des humains effrayés poursuivant d'autres humains par erreur. Paradoxalement, elle a révélé le mal caché dans les gens devenant une forme de châtiment pour eux. Ce retournement soudain des événements était un développement choquant, et la série a eu un impact sur de nombreux créatifs, en plus de ses lecteurs. La même année, Nagai a publié « Mazinger Z », l'histoire d'un jeune garçon qui grimpe dans un grand robot et le contrôle pour combattre des monstres robotiques. Nagai a ainsi contribué à la création d'un nouveau genre de mangas. Il a également développé différentes formes d'expression, avec des séries telles que « Cutey Honey » qui ot contribué au genre « Henshin Bishoujo Action » (Transforming Beautiful Girl Action).

Ein Jahr nach seinem Debüt 1967 veröffentliche Gô Nagai mit großem Erfolg den erotischen Gag-Manga HARENCHI GAKUEN [INFAMY CAMPUS]. An einer von kauzigen Lehrern bevölkerten Grundschule bringen der Protagonist Yamagishi-kun und seine Freunde Leben in die Bude. Hochgezogene Röcke, wie Nagai sie in dem Manga gezeichnet hatte, wurden unter Schulmädchen bald große Mode, woraufhin Lehrer und Erziehungsberechtigte das Werk scharf kritisierten; kurzum der Manga wurde in jeder Hinsicht zum Tagesgespräch. Nagais Serie DEVILMAN aus dem Jahr 1972 ist im Action-Genre anzusiedeln: Der Protagonist Akira Fudô soll Dämonen bekämpfen, die nach vielen zehntausend Jahren wieder zum Leben erwachen. Zunächst verschmilzt er aber selbst mit einem Dämon und kämpft von nun an als „Devilman". Die anfängliche Rollenverteilung „gute Menschen gegen böse Dämonen" wich mit fortschreitender Handlung einem Hexenjagd-ähnlichen Schlagabtausch unter den in Furcht vor den Dämonen lebenden Menschen, so dass paradoxerweise nun das Dämonische im Menschen im Vordergrund stand. Schließlich wurde das Konzept, das darauf abzielte, das Böse am Ende zu bestrafen, gänzlich umgekehrt. Der Manga hinterließ nicht nur bei den Lesern, sondern auch bei vielen Künstlern einen nachhaltigen Eindruck. Im selben Jahr veröffentlichte Nagai MAZINGER Z, und mit dieser Serie, in der der jugendliche Held an Bord eines riesigen Roboters gegen böse Maschinen-Bestien kämpft, begründete er das giant robot-Genre. Auch das Format des magical girl Actionmangas kann auf seine Serie CUTEY HONEY zurückgeführt werden. Zu Recht gilt Gô Nagai als ein Pionier, der die Ausdrucksmöglichkeiten im Manga erheblich erweiterte.

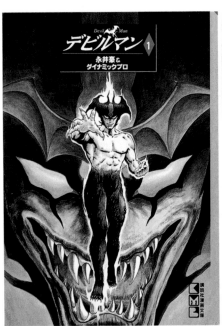

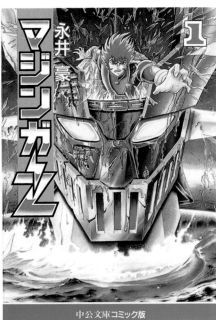

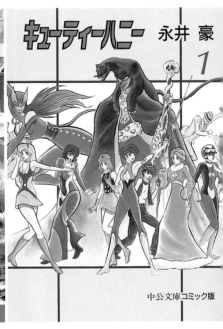

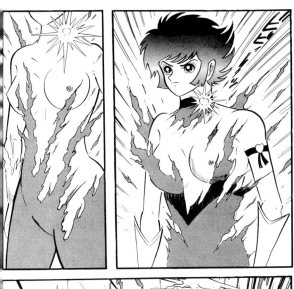

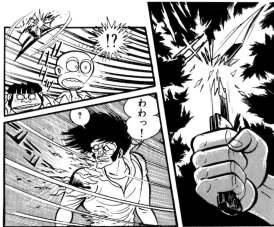

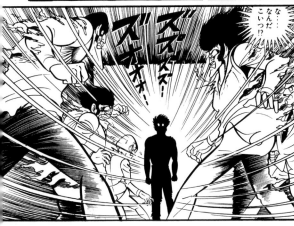

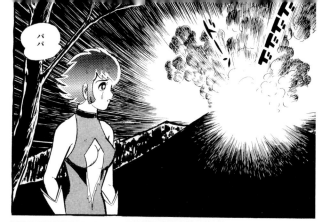

パパ

ぜったいゆるさない！パパを殺した豹の爪を！

ひとり残らず地獄へたたきこんでやる！

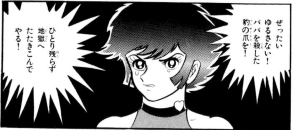

フラッシュ！

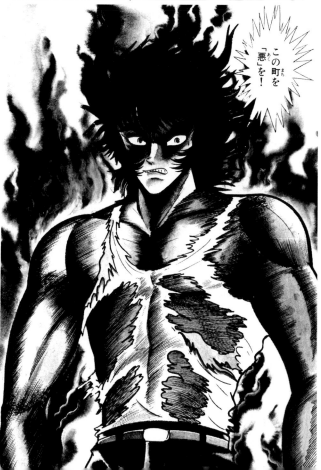

この町を「悪」を！

アーケードゲームを題材とした同人誌活動から徐々に人気となり、デビュー当初は主にゲームイラストレーターとして活躍した。人気格闘ゲーム『サムライスピリッツ』に出てくる女の子キャラクター「ナコルル」を七瀬葵のタッチで描き直したイラストは、オリジナルのイラストよりも有名になるという現象を巻き起こし、後に『サムライスピリッツ』がアニメ化される際には、七瀬葵のイラストがアニメ原画になるまでとなる。その「男性向けに作られた女性キャラクターを、少女漫画を思わせる繊細で可憐なタッチで描く」という手法は、後に「美少女イラスト」と呼ばれるジャンルの先駆けにもなった。この手法はそのまま漫画にも持ち込まれる。代表作『エンジェル／ダスト』は、ごく普通の女子高生・羽鳥ゆいなが、異世界からやってきた女性型バイオロイド・セラフと偶然に契約してしまう物語。内気で臆病だったゆいなは、セラフと融合することによって次第に明るく、強く生きていけるようになる。登場キャラクターはほぼ100％女性によって占められ、男性から隔離された世界観は、七瀬葵の描きたいもの、七瀬葵に読者が求めているものをよく表している。また、漫画家として活動しつつも、イラストレーターとしての人気は衰えず、『あすか120％』『セラフィムコール』など数多くのゲーム・アニメ原画も手がけている。

A
O
I

N
A
N
A
S
E

七瀬葵

with "Metamorphose"
published in *Comic Heroine* in 1993.

Debut

"ANGEL/DUST"
"Puchi-mon" (Petit Monster)
"Shirokimiko no
densetsu - Nanase Aoi
SAMURAI SPIRITS
sakuhinshuu" (Shirokimiko
no Densetsu – Aoi Nanase
Samurai Spirits Art Collection)

Best known works

"Seraphim Call "

Anime Adaptation

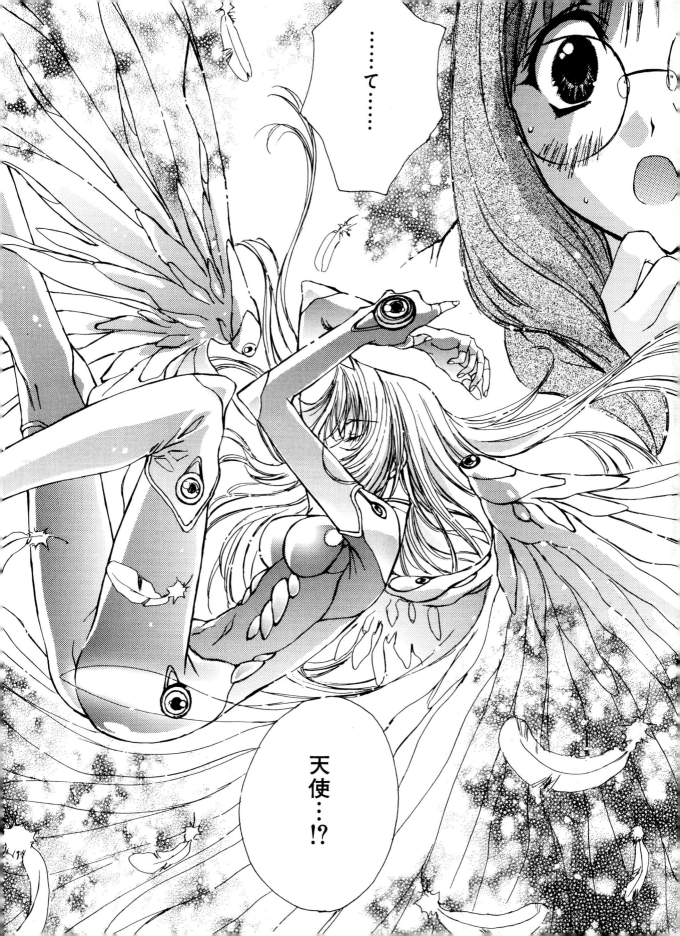

Aoi Nanase slowly gained popularity while writing doujinshi based on arcade game material. At the time of her debut, she was mainly doing game illustrations. For the popular game "Samurai Spirits", she added her own personal touches to resurrect the female character "Nakoruru", and gained a lot praise for her illustration work, which many considered to be better than the original. Later, Nanase's drawings even made it into the animated version of "Samurai Spirits". Her technique, which involved creating "a female character geared to be appealing to men, and drawing her with the delicate and dainty touches reminiscent of shoujo manga" was to be the forerunner of a genre that would later be described as "Bishoujo illustration" (beautiful young girl illustration). This technique was later used by others in the manga industry. Her best known work, "ANGEL / DUST", is the story of a normal high school girl named Yuina Hatori who encounters a female bioroid (organic android) from another planet named Seraph, and accidentally agrees to enter a contract with her. By merging with her strange new partner, the once shy and timid Yuina is transformed into a daring young woman. Nanase's characters in this manga are almost 100% women. This world, in which men are totally excluded, bears Nanase's unique stamp, and it's clearly what a lot of readers want. While working as a manga artist, she is still in demand as an illustrator, and her contributions have included game/animation work for "Seraphim Call" and "Asuka 120%".

Aoi Nanase a fait ses débuts en écrivant des doujinshi basés sur des jeux vidéo. Elle faisait alors principalement des illustrations de jeux. Pour le jeu populaire « Samurai Spirits », elle a ajouté sa propre touche personnelle pour ressusciter le personnage féminin Nakoruru, ce qui lui a valu d'être populaire pour ses illustrations que de nombreuses personnes considèrent comme meilleures que l'original. Les dessins de Nanase ont même servi pour la version animée de « Samurai Spirits ». Ses techniques, qui impliquent la création « de personnages féminins qui plaisent aux hommes et de dessins délicats qui rappellent les bandes dessinées shoujo », sont les précurseurs d'un nouveau genre appelé par la suite « Bishoujo illustration » (illustrations de superbes jeunes filles). Cette technique a été ensuite utilisée par d'autres dessinateurs. Son œuvre la plus connue est « ANGEL / DUST ». Il s'agit de l'histoire d'une lycéenne normale nommée Yuina Hatori qui rencontre une bioroïde (androïde biologique) d'une autre planète nommée Seraph, et accepte par accident d'entrer en contact avec elle. En fusionnant avec son étrange partenaire, la timide Yuina se transforme en jeune femme audacieuse. Les personnages de Nanase dans ce manga sont presque tous des femmes. Ce monde, dans lequel les hommes sont totalement exclus, porte le style unique de Nanase. Elle est une illustratrice très demandée et on trouve « Seraphim Call » et « Asuka 120% » parmi ses œuvres.

Aoi Nanase wurde mit *dôjinshi* über Automatenspiele populär und zeichnete nach ihrem professionellen Debüt zunächst Illustrationen für Videospiele. Ihre neugestaltete Version der Figur Nakoruru aus dem Schwertkampf-Game *SAMURAI SPIRITS* (auch als *SAMURAI SHODOWN* bekannt) wurde wesentlich berühmter als das Original. So dienten ihre Illustrationen später als Vorlage für die Anime-Verfilmung des Spiels. Nanase zeichnete für ein männliches Publikum konzipierte weibliche Figuren so zart und ätherisch, als wären sie für ein *shôjo*-Manga bestimmt. Sie gilt als Vorläuferin eines ganzen Genres, das später unter der Bezeichnung „bishôjo-Illustrationen" bekannt wurde. Diesen Stil übernahm sie auch in ihren Mangas, von denen *ANGEL/DUST* wohl der repräsentativste ist. Die Protagonistin Yuina Hatori ist eine ganz gewöhnliche Oberschülerin, bis sie eines Tages mehr oder weniger unabsichtlich einen „Vertrag" mit einem vom Himmel gefallenen weiblichen Bioroiden namens Seraph schließt. Durch die daraus resultierende Verschmelzung mit Seraph wird Yuina, die immer introvertiert und schüchtern war, allmählich offener und stärker. Nahezu alle Charaktere in diesem Manga sind weiblich. Dieses von Männern abgeschlossene Universum repräsentiert Nanases Vorlieben ebenso wie die Erwartung ihres Publikums. Aoi Nanase verfolgt ihre Karriere als Mangaka zwar weiter, ist aber nach wie vor auch als Illustratorin sehr gefragt. Mit Projekten wie *ASUKA 120%* und *SERAPHIM CALL* ist sie für zahlreiche Videospiel- und Anime-Originalillustrationen verantwortlich.

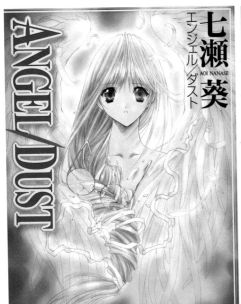

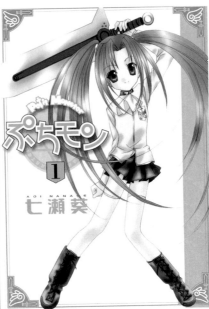

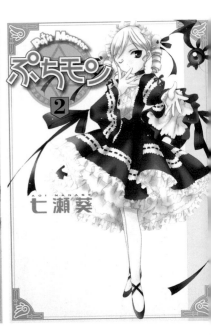

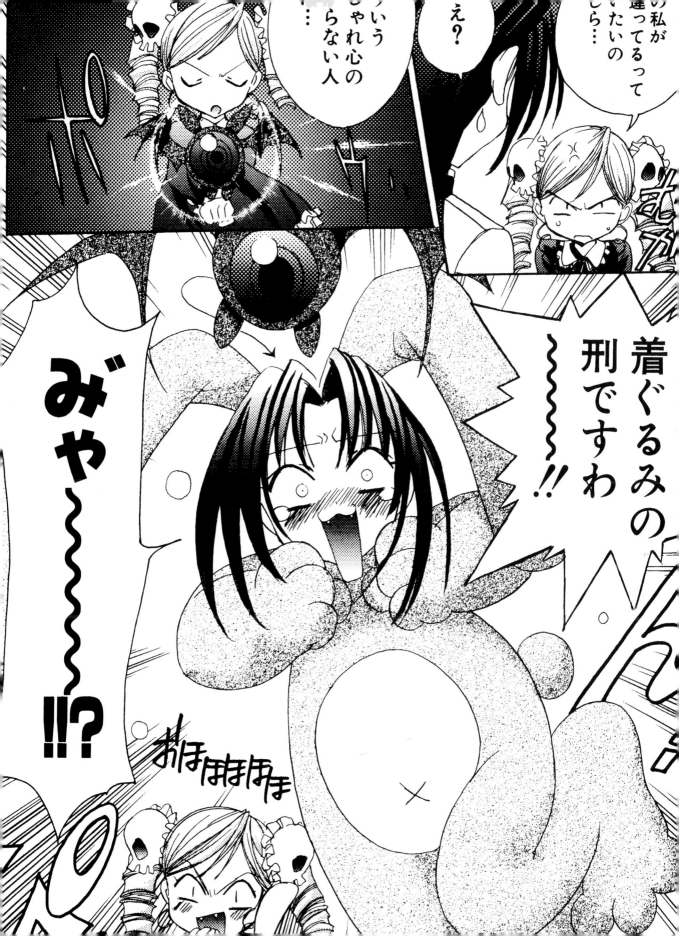

おしゃれで元気でお茶目な女の子・男の子の、恋愛も含めたライフスタイルを軽やかに描いた作風で、漫画界で特異なポジションをキープし続けている。デビュー作でもある代表作『サード・ガール』では、大学生のカップル・涼＆美也と、可愛い中学生少女・夜梨子という三者の、軽妙でおしゃれな三角関係を描いて、それまでになかったセンスと評判になった。作者の地元でもある地方都市・神戸を舞台とした点も画期的であった。恋愛にまつわるアレコレはもちろんのこと、キャラクターが何を食べ、何を身につけ、どんな風にして休日や夜を過ごし、何を重要視して日々を生きているのか、という細部の生活感までも描き、作者の価値観を作中で提示してみせたところに特徴がある。ブランド品の魅力を語る一方で、貧乏しておにぎり頬張りつつ図書館で借りた本を読む日々の幸せも語る。その人生観は柔軟にして、あくまでポジティブなのだ。

SHINOBU NISHIMURA 西村しのぶ

1963 in Hyogo
prefecture, Japan

Born

with "D-Out" published
in Comic Gekiga Sonjuku
in 1984.

Debut

"Third girl"
"LINE"
"Miku?Maiko"

Best known works

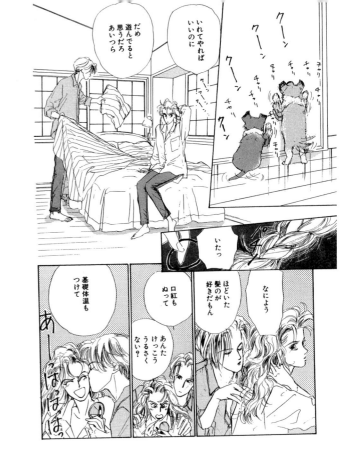

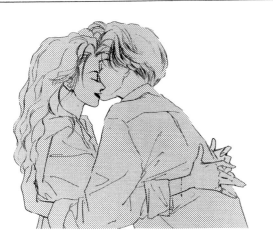

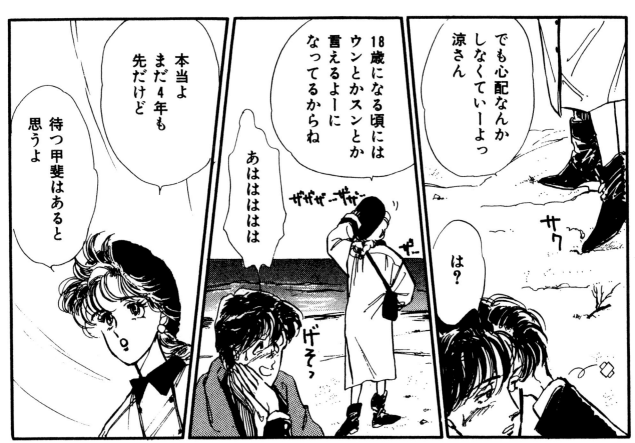

This manga artist continues to maintain her vaunted position in the manga world with her light-hearted stories of the lives and romances of energetic and mischievous girls and boys. Her debut manga is also her best known work, "Third girl". It's based around a light and edgy love triangle involving two university students who are dating, Ryo and Miya, and a cute junior high school student Yoriko. The manga's fresh new sense contributed to its popularity. The fact that the story was set in a more regional city, Nishimura's native Kobe, was also a novel idea. Inevitably, the story includes all of the normal ingredients that make up a romance story, but Nishimura also gives detailed descriptions of what the characters eat and drink, wear, what they do on their holidays and in the evening, and what they value in their everyday lives. With such detailed aspects of the characters' lives, we can also get a sense of the author's set of values through her work. She also describes the lure of costly brand-name fashion products, only to show the happiness in a poverty-stricken life spent eating onigiri (rice balls) and reading library books every day. She always portrays her flexible view of life in an optimistic manner.

Cet auteur de mangas maintient son rang dans le monde de la bande dessinée avec son histoire sur les vies et les romances de garçons et de filles énergiques et espiègles. Sa première œuvre et aussi la plus connue est « Third Girl ». Il s'agit d'une histoire d'amour à trois légère et énergique qui implique deux étudiants à l'université, Ryo et Miya, et une jolie collégienne nommée Yoriko. La fraîcheur de ce manga a contribué à sa popularité. L'histoire se déroule à Kobe, la ville natale de Nishimura, qui est une ville plus régionale, ce qui a également contribué à l'originalité de l'histoire. Inévitablement, l'histoire contient tous les ingrédients qui composent une histoire d'amour, mais Nishimura donne également des descriptions détaillées de ce que les personnages mangent et boivent, les vêtements qu'ils portent, ce qu'ils font pendant leurs vacances et leurs soirées, ou encore ce qu'ils apprécient dans leur vie quotidienne. On peut discerner les valeurs de l'auteur au travers des aspects détaillés de la vie des personnages. Elle décrit également l'attrait pour les marques de mode onéreuses, seulement pour mieux montrer de la joie dans un environnement pauvre où l'on mange des onigiri (boules de riz) et où on lit des livres empruntés à la bibliothèque. Elle dépeint toujours cette vision flexible de la vie de manière optimiste.

Mit leichter Hand zeichnet Shinobu Nishimura Leben und Liebe ihrer stets gut angezogenen und gut aufgelegten jugendlichen Protagoniste Typisch für diesen unverwechselbaren Stil ist ihr Erstlingswerk *THIRD GIRL*, in dem sie eine Dreiecksbeziehung voller Esprit und Schick zwischen dem Studentenpaar Ryô und Miya sowie der niedlichen Mittelschülerin Yoriko beschreibt und ihr Publikum mit einer ganz neuen Ästhetik beeindruckte. Auch die Wahl ihrer Heimatstadt Kôbe als Schauplatz – anste des in Mangas allgegenwärtigen Tôkyô – erwi sich als bahnbrechend. Das Besondere an ihre Werken ist, dass sie ihre eigenen Wertevor-stellungen und Vorlieben auf jeder Seite durch schimmern lässt, denn sie schildert nicht nur die Liebesverwicklungen ihrer Protagonisten, sondern auch was sie essen, welche Kleidung sie tragen, wie sie ihre Freizeit verbringen und was ihnen im Leben wichtig ist. So beschreibt sie einerseits den Zauber von Markenpro-dukten, aber andererseits auch das Glücks-gefühl, ganz ohne Geld seine Tage mit aus der Bücherei entliehenen Büchern, ein Reisbällche kauend, zu verbringen. Shinobu Nishimuras Lebensanschauung ist vielleicht flexibel aber unbedingt positiv.

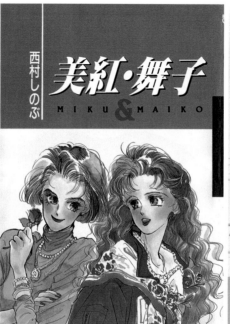

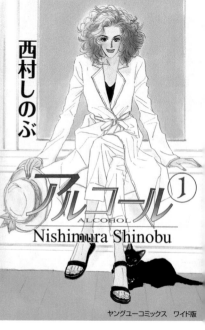

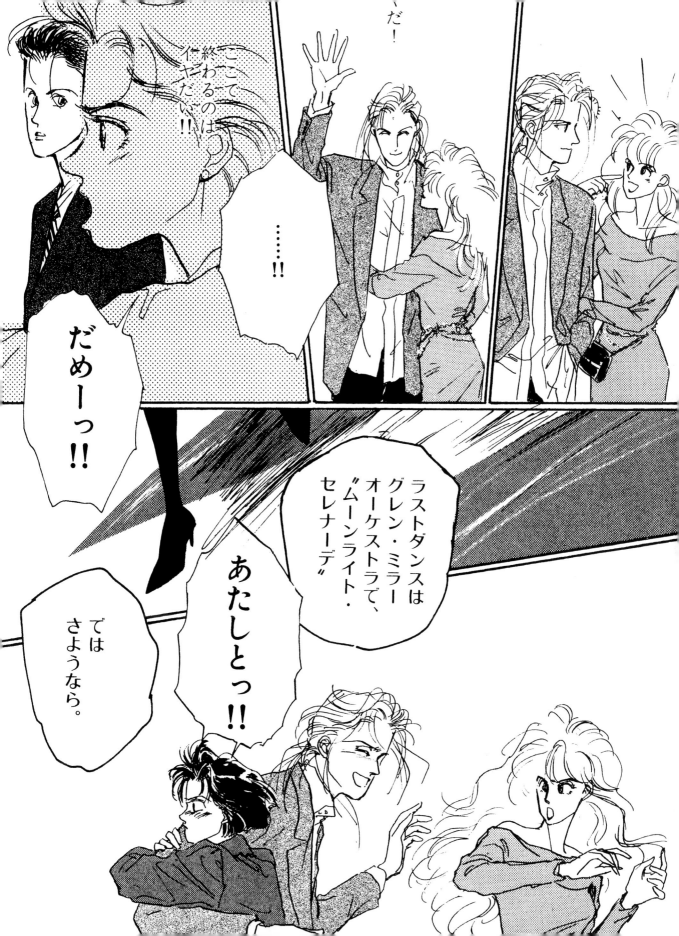

高校時代に建築を学んだ後、工事現場の監督として働いていたという経歴を持つ。その経歴からも分かるように、建物、特に
ビルや鉄骨の乱立した廃墟などの空間構成能力は目を見張るものがある。かなり遠くから引いたパースを取って描かれる建物
群は、未来的でありながらどこか雑然と朽ちた感じを漂わせ、独特のカッコ良さを醸し出している。また、細いペンで何層に
も重ねられた線は、塗りつぶしたベタ面の黒と違う味わいを生み、あまりトーンを使用しない画面に不思議な奥行きを感じさ
せる効果を出している。代表作『BLAME!』は幾千も重なる階層都市の中をネット端末遺伝子を求めて進む霧亥の物語。謎に
満ちた舞台設定、霧亥の求めるネット端末遺伝子の意味……極端に少ない説明や会話は不可思議な謎をさらに生むが、圧倒的
に饒舌な画面がその疑問すら忘れさせてしまう珍しい作品である。

TSUTOMU NIHEI

弐瓶勉

390 — 3

Born	Debut	Best known works	Anime Adaptation
1971 in Fukushima prefecture, Japan	with "BLAME" published in *Afternoon* magazine in 1994.	"BLAME!" "MEGALOMANIA" "NOiSE"	"BLAME!"

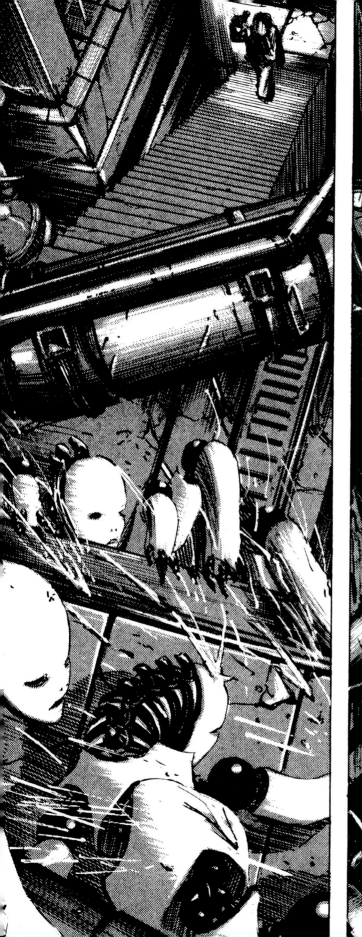
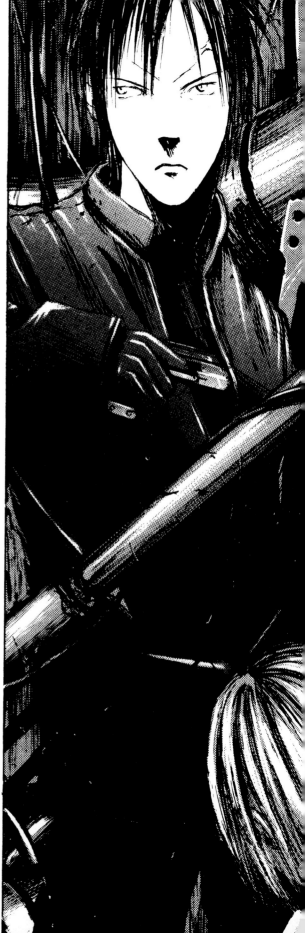

After learning construction in high school, Nihei he went on to become an onsite construction foreman. He used his experience in building to create manga environments full of structures, especially buildings and ruins full of extruding metal frames. He creates quite a visual impact. He draws clusters of buildings from a distant perspective, and he gives them a futuristic feel, along with a touch of disorderliness and decay. He is able to generate his own style of coolness in the images. He uses thin pen lines to add in layer after layer, which gives his images a different feeling than simply coloring in the same section in black. Although he prefers not to use tones, there is a mysterious feeling of depth to his images. His best known work "BLAME", tells the story of Kirii, who is searching for a network terminal gene in a city filled with thousands of layers of buildings. The story setting is full of mysteries, and the meaning of the network terminal gene is not clear. These things are further complicated by the extreme lack of explanation and dialogue, which enhances the mysteriousness of the story. This is a unique manga in that Nihei's expressive images seem to make us forget all of these puzzling questions.

Après avoir étudié la construction au lycée, Nihei allait devenir contremaître sur les chantiers. Il a utilisé son expérience de la construction pour créer des environnements de mangas pleins de structures, plus particulièrement des bâtiments et des ruines remplis d'armatures en métal. Il crée un fort impact visuel. Il dessine des ensembles de bâtiments d'un point de vue éloigné et leur donne un aspect futuriste, ainsi qu'une touche de délabrement et un certain négligé. Il est capable de générer son propre style de froideur dans ses images. Il utilise des lignes fines qu'il dessine couche après couche, ce qui donne à ses images une impression différente du coloriage avec des aplats de noir. Il préfère ne pas utiliser de tons, et ses images en ont ainsi une profondeur plus mystérieuse. Son œuvre la plus connue est « BLAME ! ». Elle raconte l'histoire de Kirii, qui recherche le gène d'un ordinateur dans une ville remplie de milliers de couches de buildings. Le scénario contient des mystères et le sens de gène d'ordinateur n'est pas clair. Ces choses sont encore plus compliquées car les explications et les dialogues sont réduits au strict minimum, ce qui augmente le mystère de l'histoire. C'est un manga unique et les images expressives de Nihei semblent nous faire oublier ces curieuses questions.

Tsutomu Nihei wählte in der Oberschule den Fachbereich Bau und Architektur und arbeitete später als Bauaufsicht. Dieser Hintergrund macht sich in seinen atemberaubenden architektonischen Darstellungen verschachtelte Bauruinen aus Stahl und Beton deutlich bemerkbar. Die aus einer extremen Weitwinkel-Perspektive gezeichneten Bauten verbinden Futurismus mit einer Atmosphäre von Konfusio und Verfall – was auf eine ganz eigene Art und Weise unglaublich cool wirkt. Mit unzähligen Schichten feiner Zeichenstriche erzielt Nihei eine völlig andere Wirkung, als dies mit flächig aufgetragener schwarzer Farbe möglich wäre, und so vermitteln die fast ohne Rasterfolien erstellten Bilder ein besonderes, fast unheimliches Gefühl von Tiefe. Sein Hauptwerk BLAME zeigt den Protagonisten Killy inmitten einer labyrinthischen Stadt mit Abertausenden von Ebenen auf der Suche nach nicht mutierten Netzwerkgenen. Der eigentliche Sinn dieser Gene, ebenso wie des rätselhaften Schauplatzes wird in den extrem knappen Erklärunge und Dialogen nie vollständig geklärt, die expressiven Zeichnungen jedoch sorgen dafür, dass dieser Umstand der Faszination, die dies einzigartige Manga ausübt, keinerlei Abbruch tu

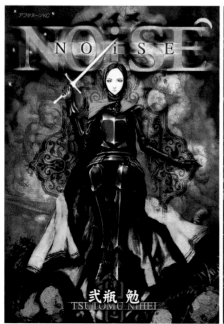

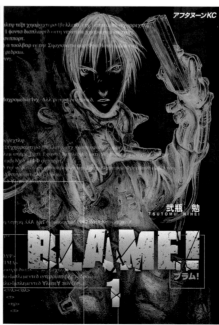

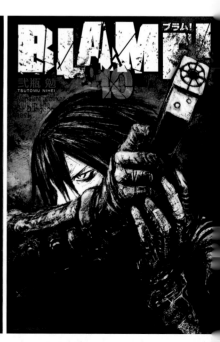

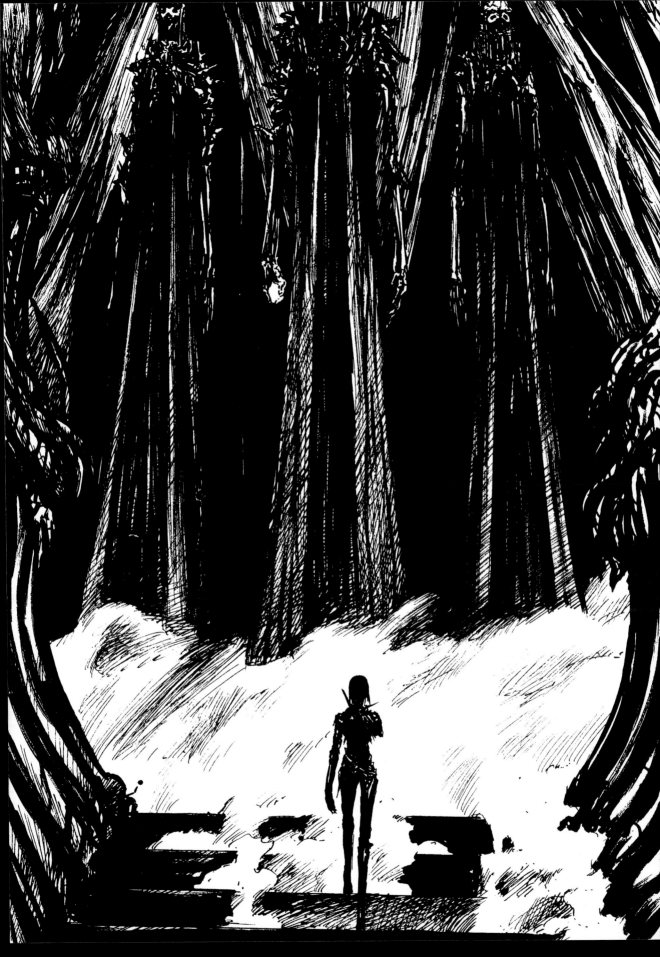

シャープで独創的な描線に特徴があり、現代的な劇画の描き手として高い評価を得ている。その作品は「勝負に命を懸けた男たちの生き様」を強烈かつ鮮烈に描くところに持ち味がある。出世作でもある代表作『哭きの竜』は、麻雀劇画誌に連載された作品。主人公の伝説の雀士・竜のカリスマ的な魅力で、同ジャンルとしては異例のヒット作となった。「背中が煤けてるぜ」といった決めゼリフや決めポーズは、ファンの間で大いに流行した。その後、活躍の場を青年漫画誌に移してからの代表作『月下の棋士』は、将棋に人生と命を懸けた棋士たちの物語。将棋という漫画になりにくい題材を見事に料理し、他にない個性的な作品に昇華してみせた作者の力業は圧巻である。キャラクターの表情造形に迫力と深みがあり、セリフの魅力と合わせて、作者の個性となっている。その個性の強さから、他の漫画作品でパロディにされることも多い。

JUNICHI NOJO 能條純一

394 — 39

with work published in COM magazine during the 1970's. His first serial manga came in 1985 with "Naki no Ryu" in special issue of *Gendai Mah-jong* magazine.

1951 in Tokyo, Japan

Born

Debut

"Naki no Ryu"
"Gekka no Kishi"
"Dr. Koh"

Best known works

"Naki no Ryu"
"Gekka no Kishi"

Anime Adaptation

• 42nd Shogakukan Manga Award (1997)

Prizes

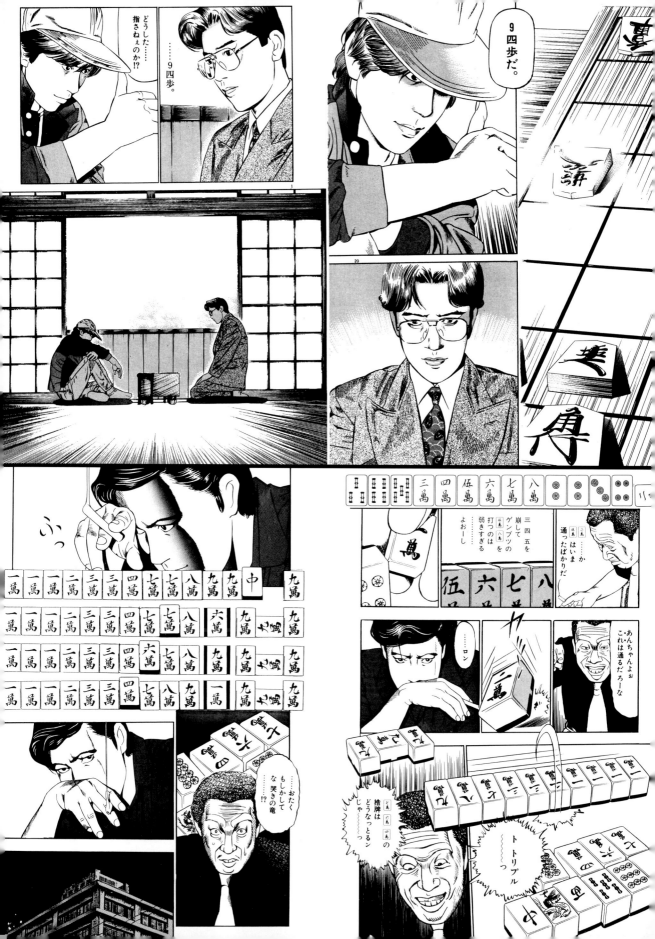

Junichi Nojo is characterised by his sharp lines full of originality, and he is highly valued as a modern gekiga artist. He has a distinct way in which he intensely and vividly portrays the lives of men who stake their lives on winning game matches. His best known work is the serial "Naki no Ryu", which was published in a mah-jong gekiga magazine. The main character of the story is a legendary mah-jong player named Ryu. His appealing charisma is somewhat unusual in stories of this genre, but it was a draw that led to the popularity of the series. He had cool poses and sayings such as "Senaka ga Susuketeruze" (Your back is getting sooty), which became a trendy fad among fans. After that, he moved his activities to the seinen manga magazines, and became known for "Gekka no Kishi". This is a story about the Japanese game of "Shogi", and the players who stake their entire lives on the game. Although shogi is a difficult theme to work with for a story, the author shows how his hard work was transformed into a highly original and unique manga. His unique personality is seen in the appealing dialogue and the intensity and depth of the characters' expressions. In fact, because of the author's powerful individuality, other manga artists tend to parody his work.

Junichi Nojo est connu pour ses lignes nettes pleines d'originalité, et il est un gekiga moderne très apprécié. Il dépeint la vie d'hommes qui misent tout sur des jeux, de manière intense et vivide. Son œuvre la plus connue est la série « Naki no Ryu » qui a été publiée dans une magazine de mah-jong. Le personnage principal est le joueur de mah-jong légendaire Ryu. Son charisme est assez peu courant pour des histoires de ce type, mais il a un attrait qui a rendu la série populaire. Il prend des poses branchées et sa phrase « Senaka ga Susuketeruze » (Vous avez de la poussière sur le dos) est devenue très populaire parmi les fans. Après cette série, Nojo s'est orienté vers les magazines de mangas seinen et a produit une œuvre connue, « Gekka no Kishi ». Il s'agit de l'histoire d'un jeu japonais appelé « Shogi » et des joueurs qui misent leur vie entière sur ce jeu. Bien que le shogi soit un thème difficile pour une histoire, l'auteur montre qu'un gros travail peut donner lieu à un manga unique et original. Sa personnalité unique transparaît au travers des dialogues et de l'intensité et la profondeur de l'expression des personnages. En fait, son individualité est si forte que d'autres auteurs de mangas tendent à parodier ses œuvres.

Mit seinen charakteristischen scharfen Linien gilt Nôjô als einer der renommiertesten Autoren moderner *gekiga* in Japan. Typisches Motiv seiner intensiven, temperamentvollen Zeichnungen sind Männer, die beim Spiel ihr Leben verwetten. So auch in seinem ersten großen Erfolg, *Naki no ryû*, das er in einem Erwachsenen-Magazin für *gekiga* rund um das Thema Mah-Jongg veröffentlichte. Held ist der legendäre Mah-Jongg-Großmeister Ryû, auf dessen Charisma die für dieses Genre ungewöhnliche große Resonanz zurückzuführen war. Fans in ganz Japan ahmten nach, wie er in cooler Pose seinen immer gleichen Spruch „Deine Gedanken stehen dir auf der Stirn geschrieben" fallen lässt. Danach zeichnete Nôjô für *seinen*-Magazine, repräsentativ für diese Epoche ist *Gekka no kishi* [*Chessing under the moon*] über Shôgi-Spieler, die ihr Leben auf Gedeih und Verderb dem japanischen Schach verschrieben haben. Hier gelang es ihm, ein so schwer als Manga umzusetzendes Thema wie Shôgi fesselnd darzustellen und zu einem unverwechselbaren Meisterwerk zu verarbeiten. Nôjôs ganz eigener Stil zeigt sich in spannenden und vielschichtigen Charakteren, denen er unwiderstehliche Dialoge in den Mund gibt. Dieser Stil ist so markant, dass er in anderen Mangas oft parodiert wird.

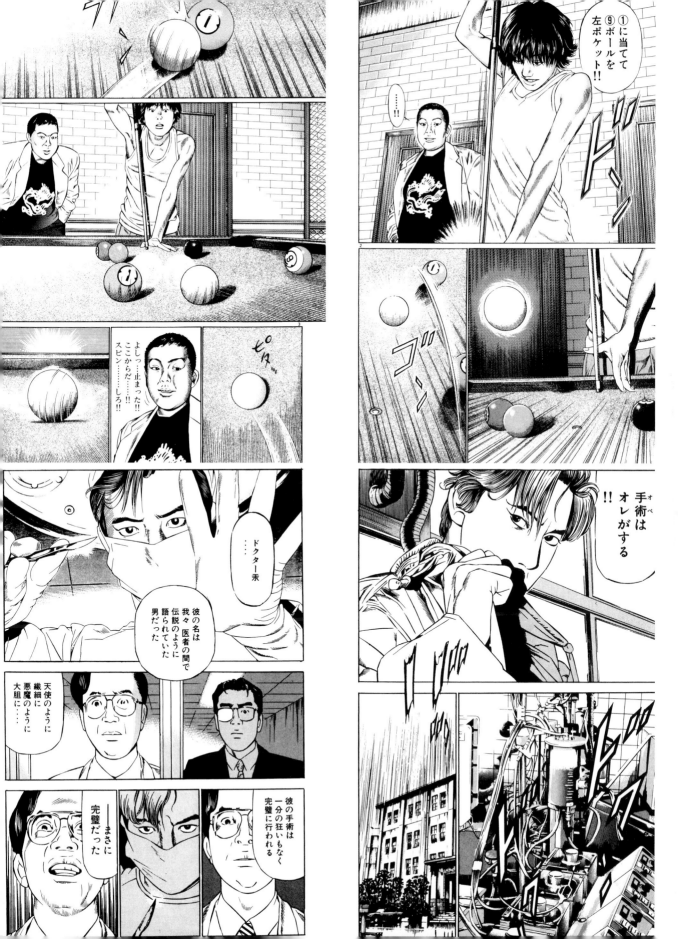

日本少女漫画史のエポックメイキングとなった24年組の代表格。24年組とは昭和24年頃に生まれ、恋愛的な少女漫画が全盛だった頃に哲学的なテーマや人生についての物語を描いた作家の総称。萩尾はその中でも、子供と孤独について描き続けている稀有な作家。23歳で連載を始めた『ポーの一族』は人間なら逃れられない時の流れ――― その中で生きることができない吸血鬼の物語であり、ストーリー漫画を成立させる最小単位の16ページで描かれた傑作『半神』も体の一部がくっついて生まれた双子の少女が「一人」になる物語だった。先頃まで連載されていた『残酷な神が支配する』では、義父に性的虐待を強要される少年の孤独と再生を描いている。彼女の描く話は社会的な弱者である子供が主人公で、多くは少年という形を取っているのが特徴的。また、70年代中盤から80年にかけて描かれたSF漫画『11人いる！』『スター・レッド』『マージナル』も、その構成力と思想性に絶大なる評価を得ている。現在も第一線で活躍している少女漫画界トップ作家である。

H A G I O

M O T O

萩尾望都

Born	Debut	Best known works	Anime Adaptation	Prizes
1949 in Fukuoka prefecture, Japan	with "Ruru to Mimi" (Lulu and Mimi) in *Nakayoshi* magazine in 1969.	"Poe no Ichizoku" (The Poe Clan) "Toma no Shinzou" (Thomas' Heart) "11 Nin Iru!" (They Were Eleven) "Zankoku na kami ga Shihai suru" (A Cruel God Rules)	"11 Nin Iru!" (They Were Eleven) "Iguana no Musume" (Iguana's Daughter)	• 21st Shogakukan Manga Award (1976) • 11th Seiun Award (1980) • 14th Seiun Award (1983) • 16th Seiun Award (1985) • 1st Tezuka Osamu Cultural Prize Manga Award for Excellence (1997)

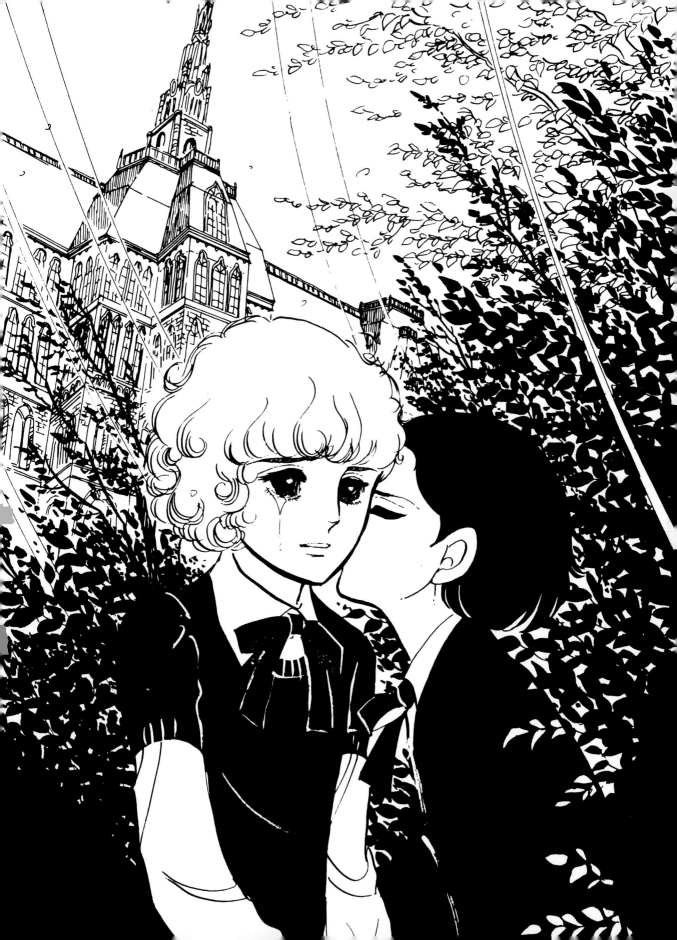

Moto Hagio is a member of the famous "24 Group", a band of manga artists that changed the course of Japan's shoujo manga. The nickname "24 Group" was given to a certain group of manga-ka who were born in the year Showa 24 (1949). At a time when love stories were at an all time high within the shoujo manga genre, these artists created stories with a philosophical theme and about life in general. Hagio is a rare author who often writes about children and loneliness. At the age of 23, she started writing a series called "Poe no Ichizoku" (The Poe Clan), a story about vampires who cannot live ordinary lives. Her masterpiece "Hanshin" is portrayed in 16 short pages, the minimum needed to establish a story manga, and focuses on a pair of Siamese twin girls attached at birth, and how one is left to live alone. The series "Zankoku na Kami ga Shihai suru" (A Cruel God Rules), which was still in publication until recently, told the story of the loneliness and subsequent recovery of a young boy who was sexually abused by a step-father. Hagio's stories tend to depict children, who are the most vulnerable members of society, and her main characters tend to be young boys. In the mid-70s and 80s she was highly praised for her compositional style and highly imaginative ideas in the science fiction works "11 Nin Iru!" (They Were Eleven), "Star Red", and "Marginal". She still maintains her position at the forefront of the Japanese manga industry as one of the top shoujo manga artists.

Moto Hagio est membre du fameux « 24 Group », un groupe d'auteurs de mangas qui ont transformé les mangas shoujo japonais. Ce surnom de « 24 Group » a été attribué à un groupe de manga-ka nés dans l'année Showa 24 (1949). A une période où les histoires d'amour étaient très populaires dans les mangas shoujo, ces auteurs ont créé des histoires sur des thèmes philosophiques et sur la vie en général. Hagio est un auteur unique qui écrit souvent sur les enfants et la solitude. A l'âge de 23 ans, elle a commencé à écrire une série intitulée « Poe no Ichizoku » (Le clan Poe). Il s'agit d'une histoire de vampires qui ne peuvent vivre des vies ordinaires. Son œuvre « Hanshin » tient sur 16 pages, le minimum requis pour un manga. Elle se concentre sur des jumelles siamoises attachées depuis leur naissance, et sur celle qui est amenée à vivre seule. La série « Zankoku na Kami ga Shihai suru » (La domination d'un dieu cruel), qui était encore publiée récemment, raconte l'histoire d'un jeune garçon abusé par un beau-père cruel, sa solitude et sa guérison. Les histoires d'Hagio tendent à représenter des enfants qui sont les membres de la société les plus vulnérables, et ses personnages principaux sont souvent de jeunes garçons. Dans les années 1970 et 1980, elle a écrit « 11 Nin Iru! » (Ils étaient onze !), « Star Red » et « Marginal », des histoires fascinantes de science fiction qui lui ont valu de nombreux éloges. Elle reste l'un des principaux auteurs de mangas shoujo.

Moto Hagio ist eine führende Vertreterin der für den *shôjo*-Manga epochalen Gruppe der 24er. Darunter versteht man die im Jahr Shôwa 24 (1949) geborenen Manga-Autorinnen, die erstmals philosophische Themen und existentielle Fragen in den bis dahin von Liebesgeschichten bestimmten *shôjo*-Manga brachten. Mit ihren immer gleichen Themen Kindheit und Einsamkeit nimmt Hagio in dieser Gruppe eine Sonderstellung ein. Mit 23 Jahren begann sie die Serie *PÔ NO ICHIZOKU* [*THE CLAN OF POE*] über am Leben verzweifelnde Vampire. *HANSHIN* ist ein Meisterwerk auf nur 16 Seiten – die geringst-mögliche Seitenzahl für einen Story-Manga – über die Trennung siamesischer Zwillingsmädchen. Die vor kurzem abgeschlossene Serie *ZANKOKU NA KAMI GA SHIHAI SURU* [*A SAVAGE GOD DOMINATES* oder *A CRUEL GOD RULES IN HEAVEN*] handelt von der Einsamkeit und dem Wiederaufleben eines Jungen, der von seinem Stiefvater sexuell missbraucht wurde. Kinder, in ihrer schwachen Stellung in der Gesellschaft, sind die Hauptpersonen in Hagios Geschichten – dass es sich dabei hauptsächlich um Jungen handelt, ist das Besondere an ihren Werken. Zwischen 1975 und 1980 zeichnete sie mit *THEY WERE ELEVEN*, *STAR RED* und *MARGINAL* Sciencefiction-Mangas, die durch ihre Nachdenklichkeit und überzeugende Komposition ein großes Publikum fanden. Auch heute ist Moto Hagio eine der führenden *shôjo*-Mangaka in Japan.

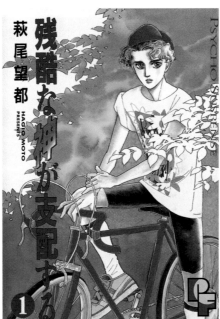

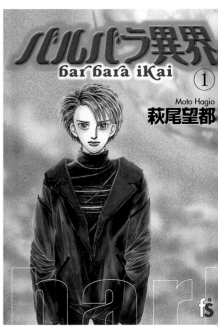

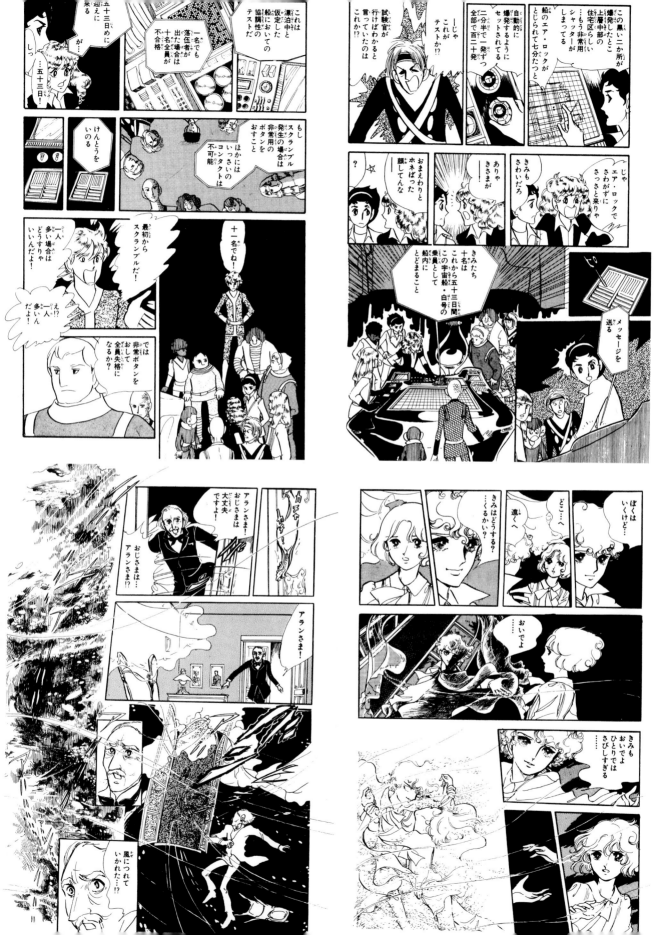

代表作『BASTARD！！－暗黒の破壊神－』が、1980年代後半に少年漫画誌で発表されたとき、漫画ファンは大いに驚かされた。それまでになかったような緻密に描き込まれた画面、貼りめぐらされたスクリーントーンの巧緻な仕事ぶり、そしてアニメ世代の嗜好を鷲掴みにしてしまったキャラクターデザイン。待ち望んでいたものが、ついに出現したと多くのファンが感じた。しかも、それが週刊連載されていた。それは新しい時代、新しい世代の降臨を象徴するような「事件」だった。また、本格的な「ヒロイックファンタジー」の世界を展開してみせたことも、大きな衝撃をもって迎えられた。現在ではゲーム、アニメなど各ジャンルで当然のように商品化されているが、当時はマイナーなジャンルであった。現在に繋がるオタク文化の、大きなターニングポイントとなった作品だろう。同作品は、数度の中断を挟みながら、掲載誌を移して、現在も継続中である。

KAZUSHI HAGIWARE 萩原一至

Born	Debut	Best known works	Anime Adaptation
1963 in Tokyo, Japan	with "Binetsu Rouge" published in *Weekly Shonen Jump* magazine in 1986.	"BASTARD!!"	"BASTARD!!"

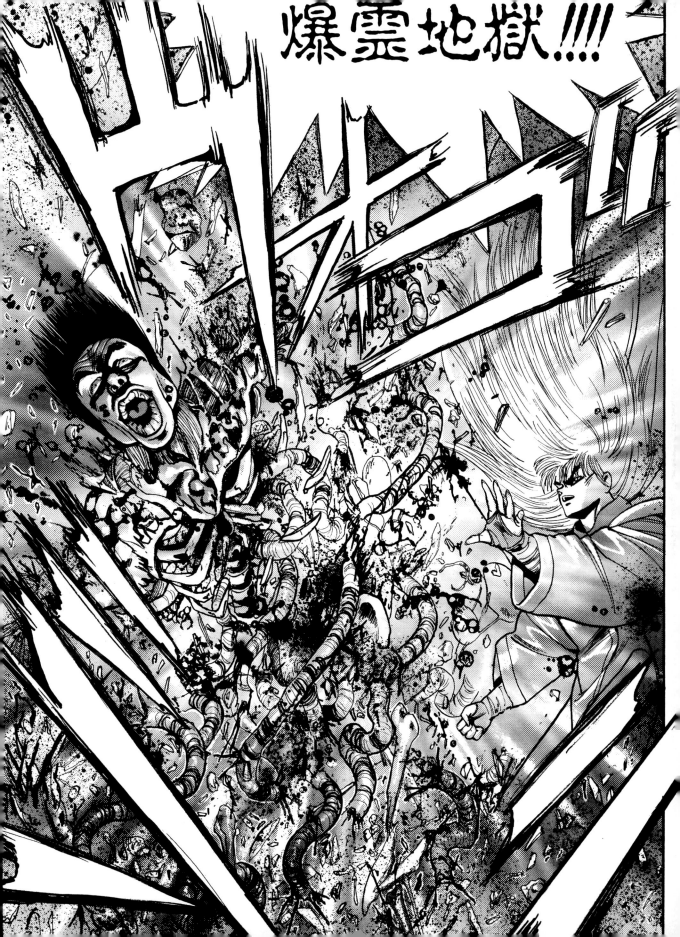

When Hagiwara's most famous work, "BASTARD!! - Ankoku no Hakaishin" was published in a popular shounen manga magazine during the late 80s, it astounded many manga fans of the era. Unlike anything else at the time, the drawings were extremely detailed, the applications of screentones were exquisite, and his character designs were highly appealing to the anime generation. It was the type of manga that die-hard fans had yearned for for ages, and it could be enjoyed as a weekly series. Hagiwara's work symbolized the arrival of a new age and generation of manga. His development of a true "heroic fantasy" world also made a big impact. Even though in the late 80s the heroic fantasy genre was considered a minor one, the work lent itself to other products such as games and animations. His work also proved to be a major turning point that led to the "otaku" culture of today. Although the publication of the series has occasionally been interrupted and sometimes been transferred to other magazines, it still continues to be serialized.

Lorsque l'œuvre la plus fameuse d'Hagiwara, « BASTARD!! - Ankoku no Hakaishin » a été publiée dans un magazine de mangas shounen populaire à la fin des années 1980, de nombreux fans ont été impressionnés. A la différence des autres mangas, les dessins étaient extrêmement détaillés, et l'utilisation de trames était exquise. Ses personnages étaient très attrayants pour la génération des fans d'anime. C'était un type de manga que les fans avaient attendu depuis longtemps, et ils pouvaient désormais l'apprécier dans une série hebdomadaire. Les œuvres d'Hagiwara symbolisaient l'arrivée d'une nouvelle génération de mangas. Le développement d'un véritable monde « d'heroic fantasy » a eu un fort impact. Durant la fin des années 1980, ce genre était considéré comme mineur, mais ses œuvres ont permis la création de jeux et d'animations. Ses œuvres ont également été un tournant majeur qui a conduit à la culture « otaku » d'aujourd'hui. Bien que la publication de sa série a quelques fois été interrompue, ou transférée à d'autres magazines, la série continue d'être publiée.

Sein Hauptwerk *BASTARD!!* verursachte eine kleine Sensation unter Mangafans, als es Ende der 1980er Jahre in einem *shônen*-Manga-Magazin erstmals erschien. Die Zeichnungen waren von bisher ungekannter Präzision mit verschwenderischem und äußerst sorgfältigem Einsatz von Rasterfolien, das Charakterdesign war exakt auf den Geschmack der Anime-Generation zugeschnitten. Viele Fans hatten das Gefühl, dass das genau der Manga war, auf den sie gewartet hatten. Und allwöchentlich gab es eine neue Episode! Ein Ereignis, das gewissermaßen den Beginn einer neuen Ära und einer neuen Generation symbolisierte. Ein weiterer Grund für die enthusiastische Aufnahme war die konsequente Entwicklung des Genres „heroische Fantasy", das – inzwischen allgegenwärtig in Videospielen und Animes – zum damaligen Zeitpunkt noch recht unbedeutend war. Mit Blick auf die heutige Otaku-Kultur ist es sicherlich nicht falsch, von einer Trendwende zu sprechen. Nach mehreren Unterbrechungen und einem Magazinwechsel werden auch jetzt noch neue Folgen von *BASTARD!!* veröffentlicht.

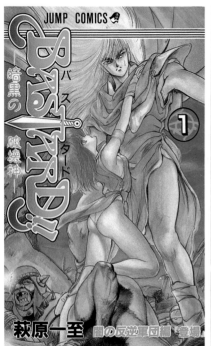

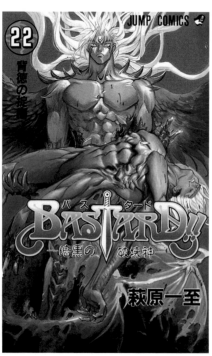

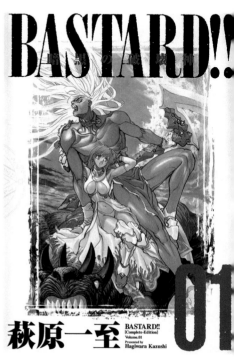

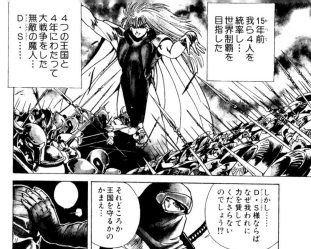

15年前…我ら4人を統率し…世界制覇を目指した

4つの王国と4年にわたって大戦争をした無敵の魔人…D・S…

しかし…D・S様ならばなぜ我われに力を貸してくださらないのでしょう!?

それどころか王国を守るかのかまえ…

ふっ…そいつを調べるのが忍者の仕事さ!

もしD・S様がなんらかの形で我われの敵になるとしたら

…最大の強敵となるだろうな…まちがいなく

しかし我ら4人の計画を邪魔する者は例え、それが親でも兄弟でも友人でも……

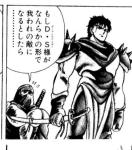

このニンジャ・マスターガラ様と我が闇の忍者軍団が速やかにその命を断つ!!!

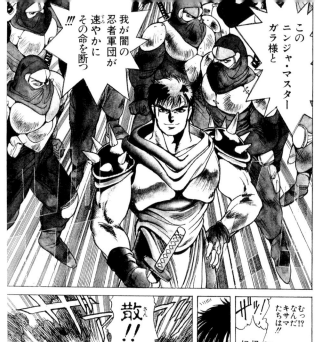

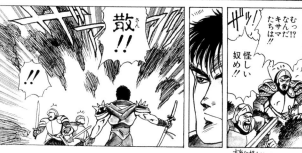

散!!

！！

ザッ！！
なんだ!?怪しい奴め!!

むっ！
たキサマたちは!!

本当に怪しい…

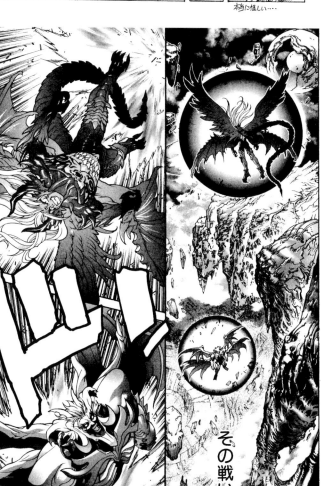

その戦い

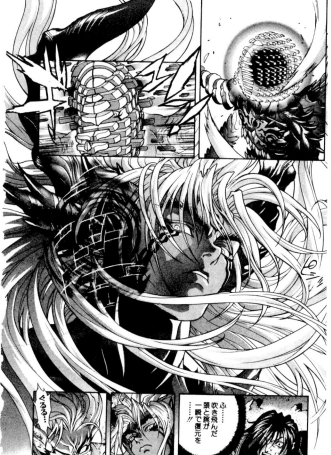

ふ…吹き飛んだ頭と腕が一瞬で復元を…!!

ぐるる…

イデアとしての「少年」の描き手を代表する作家。少年へ向けた少年漫画ではなく、少年という観念——それにまつわる舞台装置から高い美意識で作品世界を統一している。鉱物、旧式機械装置、ミント水、白いシャツ、半ズボン、編み込みセーターなど、少年を暗示させるモチーフの選び方も秀逸。登場人物の言葉遣いも上品で、リアリティーよりも美的世界の部品としての機能を果たしている。作画の面でも、かそけき線と紙の地色の白さを生かした手法で静謐さと清涼感を高め、少年が美しい生き物であることを伝えてくれる。作品の点数は少なく、短編が主で、単行本一巻通しの作品もカストラート（高音を奏でるために去勢された歌手）を描いた『カストラチュラ』一作。非商業主義で自由に作品を発表できる漫画誌「ガロ」に執筆し、現在も主な活動母胎は「ガロ」の後継的な存在「アックス（AX）」誌。また一方では自身の絵を銅版画や豆本という手法でも表現している。

I
K
U
K
O

H
A
T
O
Y
A
M
A

鳩山郁子

1968 in Chiba
prefecture, Japan

Born

with "Moyou no aru
Tamago" published in
GARO magazine in 1987.

Debut

"Tsuki ni hiraku eri"
"Spangle"
"Castratura"
"Aoi Kiku" (The Blue
Chrysanthemums)

Best known works

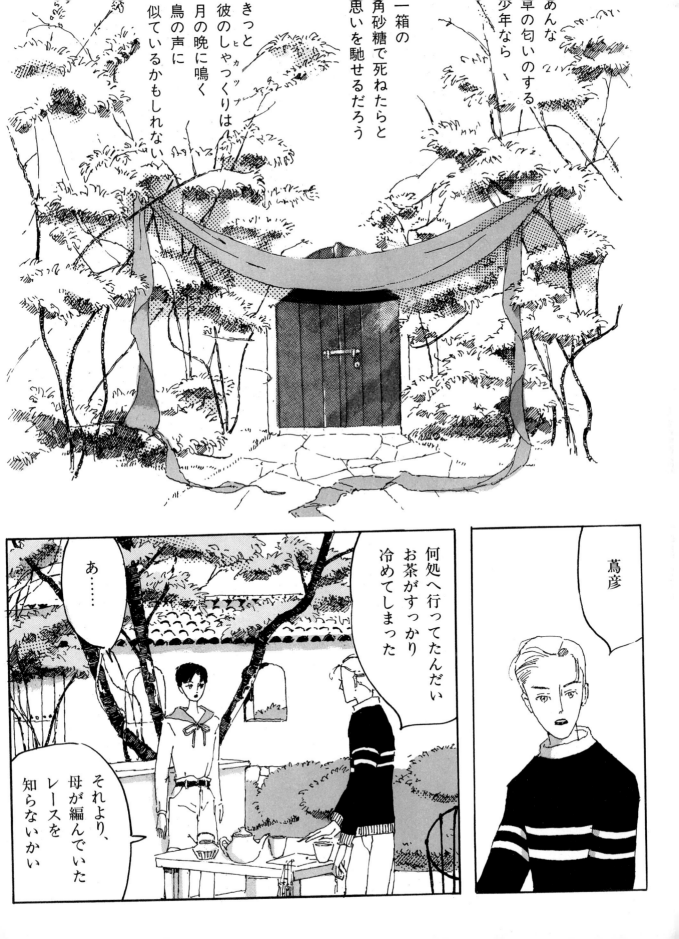

きっと
彼のしゃっくりは
月の晩に鳴く
鳥の声に
似ているかもしれない

一箱の
角砂糖で死ねたらと
思いを馳せるだろう

めんな
草の匂いのする
少年なら──

それより、
母が編んでいた
レースを
知らないかい

あ……

何処へ行ってたんだい
お茶がすっかり
冷めてしまった

蔦彦

Manga artist Ikuko Hatoyama's drawings represent the "idea" of a shounen (boy). She does not merely create a shounen manga aimed at boys, but strives to show the idea of shounen, bringing together the world she creates with stage scenery and a high aesthetic beauty. She uses motifs that are suggestive of shounen, such as minerals, old gadgets, mint water, white shirts, shorts, and knitted sweaters to great effect. The characters' use of language is very well mannered, and more aesthetic than reality-based. Hatoyama's use of faint delicate lines that seem to enhance the very whiteness of the page gives a very peaceful and refreshing feeling to her drawings. Her images convey that the shounen is a beautiful living being. Her works are restricted to short stories, and are few in number. She has only published one tankoubon manga story called "Castratura", which centres on "castrato" singers (a male who has been castrated in order to maintain a high-pitched singing voice), and was published in one volume. Hatoyama has published her work in the manga magazine GARO, in order to write with freedom in a non-commercial environment. Today, she continues to publish mostly in AX magazine, which is considered to be the successor to GARO. In addition to her manga work, she has also explored other techniques to showcase her art, such as copperplate engraving and making miniature books.

Les dessins d'Ikuko Hatoyama représentent l'idée d'un shounen (jeune garçon). Elle ne se contente pas de créer des mangas shounen, mais tente de montrer l'idée du shounen et de créer un monde et des scènes dans un sens véritablement esthétique. Elle utilise des objets suggestifs des shounen tels que les minéraux, des anciens gadgets, de l'eau à la menthe, des shorts et des pulls tricotés. L'utilisation du langage par les personnages est très soutenue et relève plus de l'esthétisme que de la réalité. Hatoyama utilise des lignes délicates qui semblent accroître la blancheur des pages et donne un sentiment de fraîcheur et de douceur à ses dessins. Ses images décrivent les shounen comme des êtres superbes. Ses œuvres sont uniquement des histoires courtes et sont peu nombreuses. Elle n'a publié qu'un seul tankoubon intitulé « Castratura », à propos d'un chanteur castrat (un homme qui a été castré pour conserver une voix aiguë), dans un tome unique. Hatoyama a publié ses œuvres dans le magazine GARO, pour écrire librement dans un environnement non commercial. Elle continue aujourd'hui de publier dans le magazine AX qui est considéré comme le successeur de GARO. En plus de ses mangas, elle a également exploré d'autres techniques telles que la gravure sur cuivre et les livres miniatures pour exprimer sa créativité.

Ikuko Hatoyama ist eine Autorin, die sich zeichnerisch der Idee des *shônen*, des Jungen, verschrieben hat. Es geht dabei nicht um *shônen*-Manga, also Abenteuercomics für Jungs, sondern um ein Urbild: Ausgestattet mit den passenden Requisiten, bildet es die Grundlage ihrer bewußt ästhetischen Werke. Minerale, altmodische mechanische Apparate, Wasser m Pfefferminzgeschmack, weiße Hemden, kurze Hosen, gestrickte Pullis – auch ihre Auswahl de Motive, die *shônen* andeuten, ist meisterhaft. Alle Protagonisten bedienen sich einer sehr gepflegten Ausdrucksweise, die nicht so sehr Realität wiedergeben soll, als vielmehr eine Funktion als Bestandteil einer Welt der Anmut übernimmt. Hatoyamas Zeichentechnik, die vo filigranen Linien und dem Weiß des Papiers leb steigert den Eindruck von Ruhe und Kühle und überzeugt den Betrachter davon, dass Jungs wunderschöne Lebewesen sind. Unter den wenigen Werken der Autorin finden sich hauptsächlich Kurzgeschichten, CASTRATURA über einen Kastraten-Sänger ist das einzige Werk, das allein ein ganzes *tankôbon* füllt. Ihre Arbeiten veröffentlichte sie hauptsächlich in *Garo*, ein Magazin gegen den Kommerz, das seinen Autoren alle Freiheiten einräumt, beziehungsweise in *AX*, welches sich als Nachfolger von *Garo* versteht. Ihre Kunstwerke veröffentlicht sie auch in den Medien Kupferstich und Miniaturbuch.

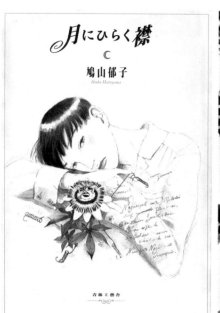

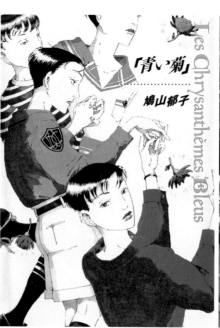

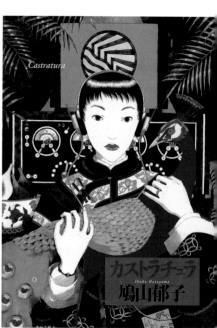

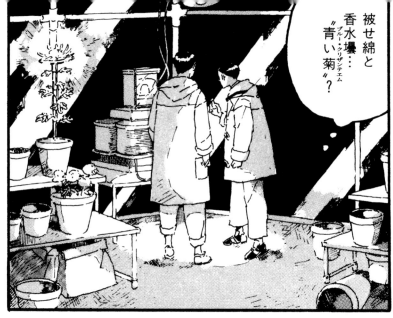

被せ綿と
香水壜…
"青い菊"?

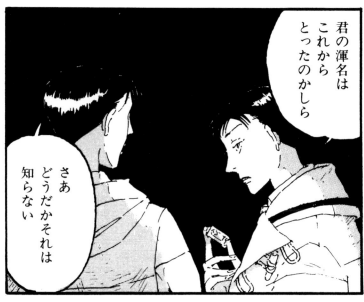
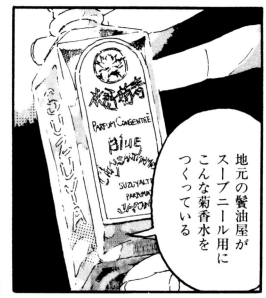

君の渾名は
これから
とったのかしら

さあ
どうだかそれは
知らない

地元の醤油屋が
スーブニール用に
こんな菊香水を
つくっている

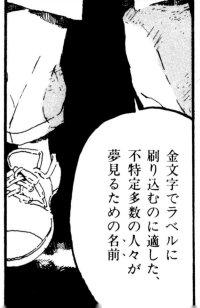
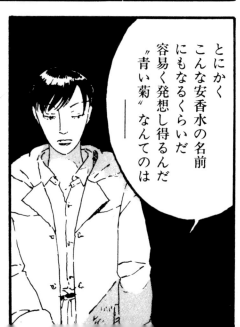

とにかく
こんな安香水の名前
にもなるくらいだ
容易く発想し得るんだ
"青い菊"なんてのは
——

金文字でラベルに
刷り込むのに適した、
不特定多数の人々が
夢見るための名前

70〜80年代に「ガロ」で、日本の江戸や明治などの時代物やSF世界を奇怪でまがまがしき作品に練り上げ、漫画界に衝撃を与える。続く『鵺』は平安時代を舞台に当時の風俗や事件を描いたものだが、そこにある人の醜さやおかしさを、SF、ファンタジーとも言える奇妙な設定で表現し、説得力を持ちつつも途方もない想像力と赤裸々な人間描写のアンバランスさが、笑いと戦慄を同時に引き起こす奇妙さを実現している。その後、日本古来よりの伝説や昔話を題材にした話を多く描くが、94年に銃の所持により、銃刀法違反で逮捕。懲役三年を経て出所後に刑務所での生活を描いた作品『刑務所の中』を発表。刑務所体験から、牢屋の中、共同生活、日々の食事を淡々とい描いた作品であったが、克明に事実としてありのままの生活を写し取る描写が、抜群のリアリティを持って読者に迫り、事件性や政治信条などを省いたドキュメント性ゆえ、その世界にぐいぐい引き込まれる。結果、この作品は大ベストセラーになり映画化され、食事生活を描く続編も書かれた。もちろん本作以外にも、長年のテーマである昔話もの『ニッポン昔話』という作品も描き、現在でも活躍中である。

KAZUICHI HANAWA

花輪和一

410 — 413

"Tsuki no Hikari" (Moonlight)
"Akai Yoru" (Red Evening)
"Nue"
"Keimusho no Naka"
(Doing Time)
"Otogi Soushi"
(Book of Fairytales)

1947 in Saitama
prefecture, Japan

Born

with "Kan no Mushi"
published in *Garo*
magazine in 1971.

Debut

Best known works

"Keimusho no Naka"
(Doing Time)

Anime Adaptation

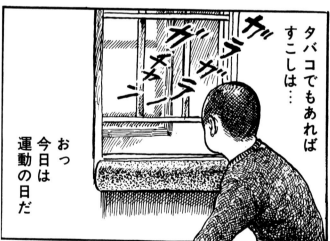
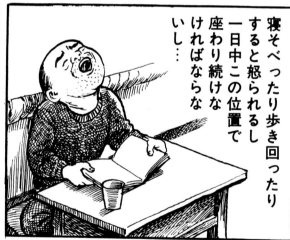
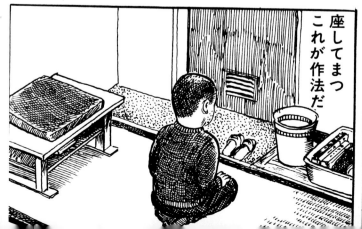
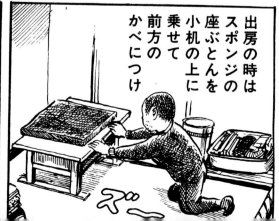

He depicted stories set in Japan's Edo and Meiji periods, as well as fantastic SF tales, in the renowned *GARO* magazine during the 70's and 80's. At the time his strange tales had considerable impact on the Japanese manga world. In his Heian period story "Nue", he skilfully describes the traditions and events of the time. While portraying the ugliness and foolishness in people, he adds a touch of sci-fi fantasy, giving his manga setting a strange unique atmosphere. He manages to make readers simultaneously laugh and shudder, with the strangeness that is brought out by his persuasive and extraordinary imagination and the quirkiness in his stripped down character portrayals. After this he took on themes such as old legends and tales of Japan for many of his stories. In 1994 he was arrested for illegal possession of a firearm (a serious crime in Japan). After 3 years of imprisonment he wrote a manga depicting life in prison in his work "Keimusho no Naka" (Doing Time). He depicted prison life in elaborate detail describing the inside of a jail cell, group living, daily meals, etc. He plainly describes life in prison with reality and truth. The reader is confronted with this extraordinary realism, and even without the inclusion of scandalous events or political affairs, the reader is drawn into this world. As a result this work became a run away bestseller, and was eventually made into a feature film. A sequel depicting the daily meals was also written. Of course in addition, he continues to write stories depicting old Japanese folklore, with works such as "Nippon Mukashi Banashi" (Tales of Old Japan).

Kazuichi décrit des histoires qui se déroulent durant les périodes Edo et Meiji, ainsi que des histoires de science fiction, publiées dans le magazine GARO dans les années 1970 et 1980. A cette époque, ses histoires étranges ont eu un impact considérable sur le monde des mangas japonais. Dans son histoire « Nue » sur la période Heian, il décrit avec talent les traditions et les événement de l'époque. Tout en montrant la laideur et la bêtise des gens, il ajoute une touche de science fiction, donnant ainsi à son manga une atmosphère étrange unique. Il réussit à faire rire et frissonner simultanément les lecteurs avec l'étrangeté provoquée par son imagination extraordinaire et persuasive, et l'excentricité de ses personnages. Il utilise souvent les thèmes des anciennes légendes et contes du Japon. En 1994, il a été arrêté pour possession illégale d'une arme à feu (un crime sérieux au Japon). Après 3 ans d'emprisonnement, il a écrit un manga sur la vie en prison, « Keimusho no Naka » (En prison). Il a décrit très précisément la vie en prison, l'intérieur d'une cellule, la vie en groupe, les repas, etc., avec réalisme et vérité. Les lecteurs sont confrontés avec cette réalité extraordinaire, et même sans les événements scandaleux ou les affaires politiques, les lecteurs sont attirés par ce monde. Son œuvre est devenue un best-seller et a donné lieu à un film. Une suite décrivant les repas quotidiens a également été écrite. Il continue toujours d'écrire des histoires sur le folklore japonais, telles que « Nippon Mukashi Banashi » (Contes du vieux Japon).

Für *Garo* zeichnete Kazuichi Hanawa in den 1970er und 1980er Jahren Mangas, deren Handlung in einem historischen Japan der Edo- und der Meijizeit oder in einer futuristischen Sci-Fi-Welt angesiedelt war. Angesichts der rätselhaften, beunruhigenden Atmosphäre zeigte sich die Mangaszene verstört. Sein nächstes Werk *NUE* spielt in der Heian-Zeit, die Unschönheit und Seltsamkeit der Protagonisten wird aber mit Hilfe von Stilmitteln, die eher an Sciencefiction oder Fantasy denken lassen, ausgedrückt und das Ungleichgewicht, das aus einer zwar überzeugenden aber doch unerhörten Vorstellungskraft einerseits und einer schonungslosen Darstellung menschlicher Makel andererseits resultiert, entwickelt eine Eigendynamik, die zugleich zum Lachen und zum Schaudern einlädt. Danach befasste sich Hanawa hauptsächlich mit Themen aus alten japanischen Legenden und Märchen. 1994 wurde er wegen unerlaubten Waffenbesitzes verhaftet. Die drei Jahre, die er im Gefängnis saß, verarbeitete er im nach seiner Entlassung veröffentlichten Manga *IN THE PRISON*. Darin beschreibt er das Zuchthaus, das gemeinschaftliche Leben, die täglichen Mahlzeiten auf eine sehr nüchterne Weise, die Zeichnungen geben mit großer Detailfülle den Gefängnisalltag wieder. Der überragende Realismus drängt sich dem Leser förmlich auf: Durch die Dokumentarfilm-ähnliche Machart ohne jegliche Sensationslust und politische Botschaft wird er völlig in das Werk eingesaugt. Der Bestseller wurde verfilmt und Hanawa zeichnete ein ähnliches Nachfolgewerk. Daneben widmete er sich in *NIPPON MUKASHIBANASHI* seinem Lieblingsthema, alten japanischen Sagen, und arbeitet gegenwärtig an einem neuen Manga.

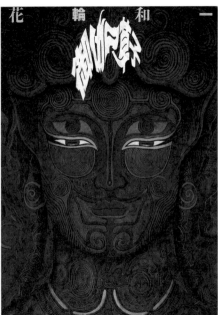

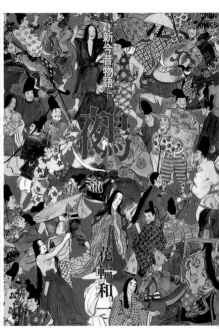

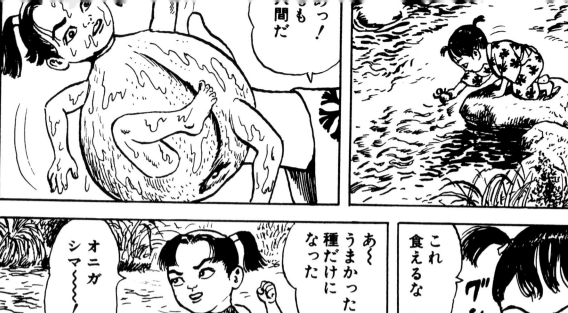

っ！
も
間
だ

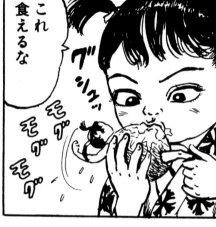

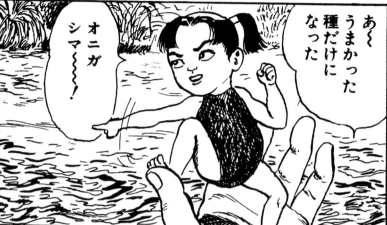

オニガ
シマ〜〜〜！

あく
うまかった
種だけに
なった

これ
食える
な

ブシュッ

モグ
モグ
モグ

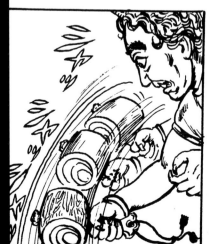

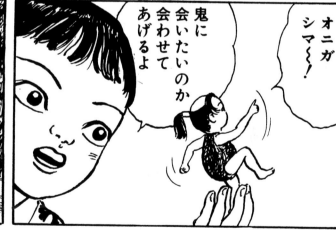

鬼に
会いたいのか
会わせて
あげるよ

オニガ
シマ〜〜！

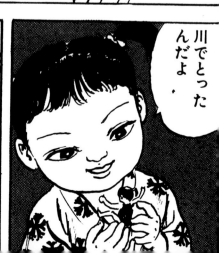

川でとった
んだよ・

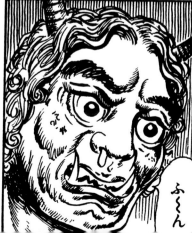

ふ〜ん

1983年に少年誌で開始された『北斗の拳』がアニメ化も手伝って、空前のヒット。全国の子供達を熱狂させ、現在に至るまで大人気、当時子供だった大人達も厚い支持を続けている。物語は、荒廃した近未来で、暴力が支配する世界、「北斗神拳」という拳法を操る主人公ケンシロウが、圧倒的な強さで宿敵や怪物級の猛者を倒し、やがて兄である最強の男ラオウとの戦いにまで至るもの。その拳法は内側から肉体を破壊するようなもので、敵は体を操られたり、死に気付かなかったり、爆発したりする。その死に様やケンシロウの決め言葉「お前はもう死んでいる」などが読者を強く引きつけ流行語になったほど。その後は小説を原作に、幕末に実在した派手な格好の粋な男達「かぶきもの」を題材にした『花の慶次〜雲の彼方に〜』などの時代劇を数作描き、戦乱の世や戦う男のダイナミックさを見せた。そして1999年、新しい漫画出版社「コアミックス」の設立に参画し、同社刊の「コミックバンチ」に『北斗の拳』の続編的漫画『蒼天の拳』を連載。人気を集めている。

TETSUO

HARA

原哲夫

“Hokuto no Ken” (Fist of the North Star - original concept: Buronson)
“Hana no Keiji / Kumo no Kanata ni” (original concept by Keiichiro Ryu, script by Mio Aso)
“Souten no Ken” (Fist of the Blue Sky - supervised by Buronson)

with “Testu no Donki Hote” (Iron Don Quixote) published in a special issue of *Weekly Shonen Jump* in 1982.

“Hokuto no Ken” (Fist of the North Star)

1961 in Tokyo, Japan

Born

Debut

Best known works

Anime Adaptation

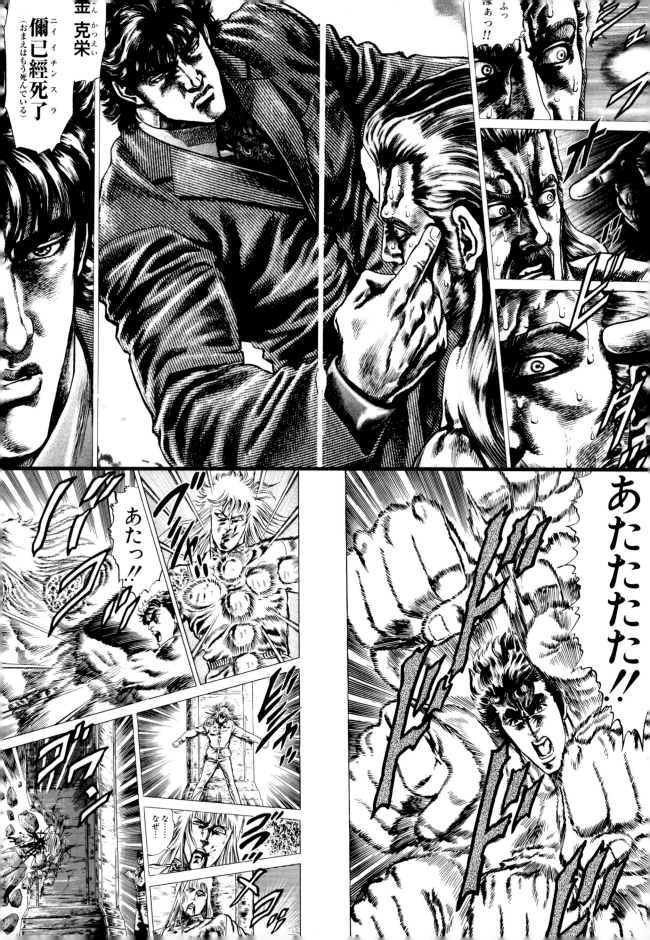

"Hokuto no Ken" (Fist of the North Star) was first published in a shounen magazine in 1983, and along with the animation, it became an unprecedented big hit. It succeeded in exciting kids all over Japan and still continues to do so today. Even the adults who read the manga as kids have continued to remain firm fans. The story is set in the not-so-distant future, when the world is in ruins and violence reigns the planet. The story's hero is Kenshiro, who is a master of the "Hokuto Shinken" martial arts style. He fights old enemies and fierce monsters, and eventually has a showdown with his brother Raou, who is the strongest man alive. In this martial arts style, the opponent's body is destroyed from the inside out, so many times the opponent's body becomes manipulated, or he may not realize that he is already dead, or he simply explodes. These strange deaths fascinated readers, and Kenjiro's catchphrase, "Omae wa mou shindeiru" (You're already dead) really caught on among the fans.

After completing "Hokuto no Ken", Hara wrote the historical piece, "Hana no Keiji Kumo no Kanata ni", which was an adaptation of a novel. It was about the real-life "kabukimono", a stylish group of flashy radicals that lived during the last days of the Tokugawa shogunate. Hara portrays the dynamic men who fought during these turbulent times. In 1999, he participated in the creation of a new manga publishing company called "Comics". In *Comic Bunch*, which was one of the company's magazines, he published a sequel to "Hokuto no Ken" entitled "Souten no Ken" (Fist of the Blue Sky). The series continues to attract more and more fans.

« Hokuto no Ken » (Le poing de l'Etoile du nord) a été publié pour la première fois dans un un magazine shounen en 1983, et elle est devenu avec sa version animée un succès sans précédent. Ce manga a excité les enfants dans tous le Japon et continue de le faire aujourd'hui. Même les adultes qui lisaient la série en étant jeune restent des fans inconditionnels. L'histoire se déroule dans un futur relativement proche, lorsque le monde est en ruine et la violence règne sur la planète. Le héro de l'histoire est « Kenshiro », un maître dans la technique d'arts martiaux « Hokuto Shinken ». Il se bat contre d'anciens ennemis et des monstres féroces, et combat même son propre frère Raou, qui est l'homme le plus fort au monde. Dans ce style d'arts martiaux, le corps des adversaires est détruit de l'intérieur. De nombreuses fois, le corps des ennemis est manipulé, la victime ne sait pas encore qu'elle est morte, ou son corps explose littéralement ! Ces morts étranges ont fasciné les lecteurs, ainsi que par la phrase clé de Kenshiro « Omae wa mou shindeiru » (Tu es déjà mort). Après avoir terminé « Hokuto no Ken », Hara a écrit un histoire intitulée « Hana no Keiji Kumo no Kanata ni », adaptée d'un roman. Elle décrit le « kabukimono », un groupe de radicaux qui vivaient durant les derniers jours de la dynastie shogun Tokugawa. Hara dépeint un homme dynamique qui s'est battu durant cette période de troubles. En 1999, il a participé à la création d'un nouvel éditeur de bandes dessinées appelé « Comics », avec lequel il a publié la suite de sa série « Hokuto no Ken », intitulée « Souten no Ken » (Le poing du ciel bleu). La série continue d'attirer de plus en plus de fans.

Seine 1983 in einem *shônen*-Magazin erstmals veröffentlichte Serie HOKUTO NO KEN / FIST OF THE NORTH STAR wurde zu einem beispiellosen Erfolg, wozu sicherlich auch die Anime-Verfilmung beitrug. Kinder in ganz Japan begeisterten sich für diesen Manga und blieben ihm auch als Erwachsene treu – FIST OF THE NORTH STAR erfreut sich nach wie vor ungeheurer Popularität In einer post-apokalyptischen, gewaltbeherrschten Welt muss der Held Kenshirô, Meister der „Hokuto Shinken" Kampfkunst, seine überwältigende Stärke im Kampf gegen diverse Feinde sowie andere Kerle im Monster-Format unter Beweis stellen. Schließlich trifft er mit dem Stärksten von allen – niemand Geringerer als sein eigener Bruder Raou – zusammen. Seine Kampftechnik besteht darin, über Energiepunkte am gegnerischen Körper diesen von innen heraus zu manipulieren oder zu zerstören, so dass die Gegner teilweise, ehe sie sichs versehen, implodieren. Zusammen mit seinem cool hingewofenen „Du bist bereits gestorben!" begeisterte das zahlreiche Fans, die den Spruch zum Modeausdruck in ganz Japan machten. Sein nächstes Werk HANA NO KEIJI zeichnete Tetsuo Hara nach einer Romanvorlage über sogenannte *kabukimono* – exzentrische, elegante Männer, die gegen Ende der Edozeit lebten. Auch hier und in seinen anderen historischen Mangas stellte er kämpfende Männer und Kriegswirren voller Dynamik dar. 1999 beteiligte er sich dann an der Gründung eines neuen Manga-Verlags, *Core Mix*, und veröffentlichte in *Comic Bunch*, einem Magazin dieses Verlages, SÔTEN NO KEN, eine Art Fortsetzung von FIST OF THE NORTH STAR, die ebenfalls sehr beliebt ist.

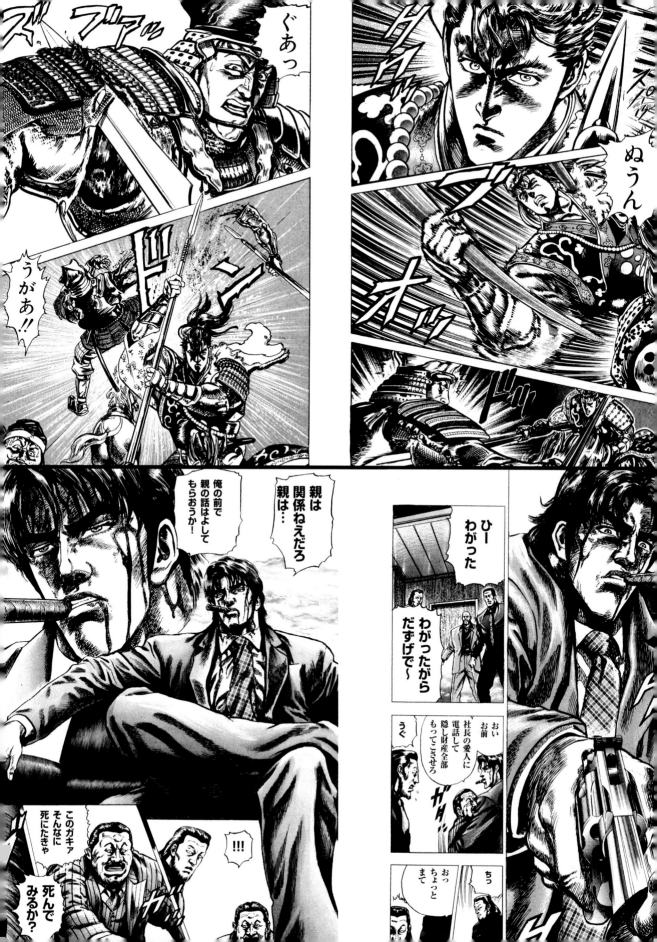

1957年に大阪・日の丸文庫で、生まれて初めて描いた作品でデビュー。1960年代に武士道凄絶物語を多数発表し、日本の本格的な時代劇画の第一人者として、大きな支持を集める。力強い筆致による、刀での闘争シーンは猛烈な迫力に満ち、傷つき、死んでいく姿も凄惨なまでにリアルに描き出した。武士として生きることが過酷で、命を懸けることがどういうことか、まざまざと見せつけられる。そして、そこに流れる感情の重さが計り知れないほど伝わってくる。平田弘史の劇画は、そういった息を呑む迫真の描写で描かれている。筆で書かれた擬音語や叫びのセリフなども画面の迫力に大きな効果をもたらしており、魅力であるその達筆は、漫画『AKIRA』の題字など、他の作家の作品にも提供されているほどである。近年では、コンピュータで作画するという新境地を実現し、『新・首代引受人』や時代劇漫画雑誌で読み切りを発表するなど、新作の発表を続けている。過去作品の復刻もなされ、世の厚い支持が衰えることはない。

HIROSHI

HIRATA

平田弘史

"Kubi Dai Hikiukenin"
"Satsuma Gishiden"
"Bushido Muzanden series"
"Kuroda Sanjyu rockei"

in Tokyo in 1937

with "Aizou Hissatsu Ken"
in *Mazou* magazine in 1958.

Born

Debut

Best known works

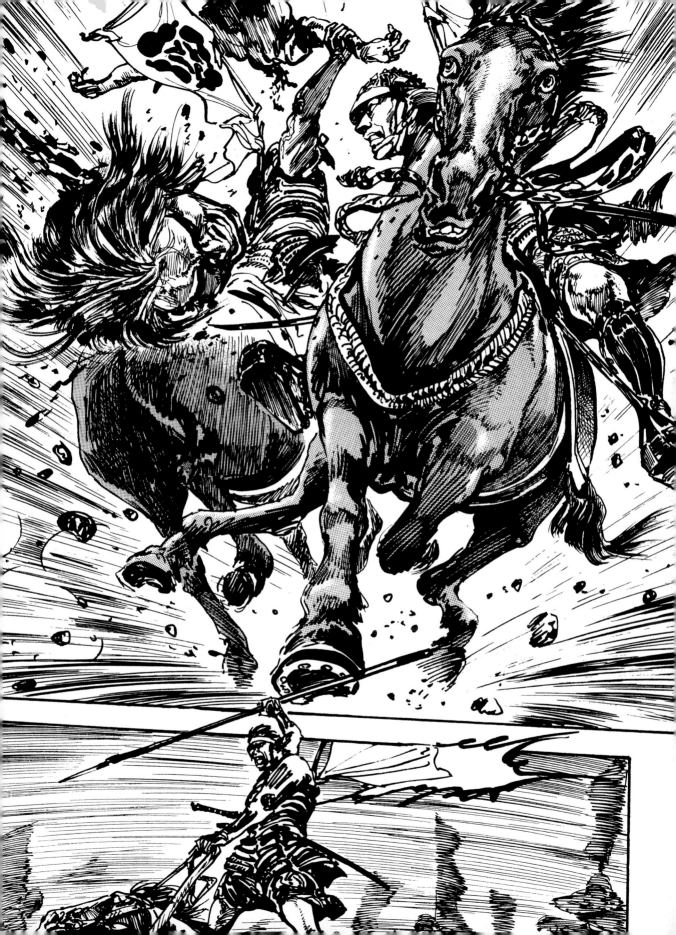

Hiroshi Hirata's debut work was also his first attempt at manga. It was published by Osaka Hinomaru Books in 1957. During the 1960's, he followed with several samurai manga portraying heroic stories involving the code of bushido (code of the samurai warriors). He established himself as the foremost manga artist of this genre, and developed a strong following. With his bold literary style and the overwhelming intensity of his violent sword fighting scenes, the manner in which his characters are injured and die is fascinatingly gruesome and realistic. He really knows how to show the cruel life of a "bushi" or samurai warrior, as well as what it means to risk everything including one's own life. His drawings include scenes of battles and seppuku (ritual suicide) portrayed in a vivid manner, with unfathomable emotions permeating each of the scenes. Hirata's gekiga manga is portrayed with breathtaking realism. He uses a brush to write calligraphic sound effects and dialogue, effectively adding even more intensity to the overall effect. This calligraphic writing style was so appealing, it was also adopted by other artists, such as for the title lettering in "AKIRA". Recently he has begun creating works on the computer, producing "Shin Kubi Dai Hikiukenin" as well as short stories for gekiga manga magazines. As he continues producing new works, his previous works have also been reissued, and he continues to enjoy a strong fan base.

Hiroshi Hirata a publié ses premiers mangas chez Osaka Hinomaru Books en 1957. Plusieurs mangas sur le thème des Samouraïs ont suivi dans les années 1960, avec des histoires portant sur le code du bushido (le code des guerriers samouraïs). Hiroshi est devenu le principal auteur de mangas de ce genre, et il a un public fidèle. Son style littéraire et l'intensité incroyable de ses scènes de combats d'épées violents, les blessures et la mort de ses personnages, sont horriblement fascinants et réalistes. Il sait comment montrer la dure vie d'un « bushi » (guerrier samouraï) qui savent tout risquer, y compris leur propre vie. Ses dessins comprennent des scènes de combat et de seppuku (suicide rituel) comme vous ne les avez jamais vu auparavant. Le réalisme est intense. Il utilise un pinceau pour dessiner les effets sonores calligraphiques et les dialogues, ajoutant ainsi encore plus d'intensité à l'impression générale. Ce style calligraphique était si attractif qu'il a été adopté par d'autres dessinateurs, dont notamment pour les lettres du titre d'« AKIRA ». Il a commencé récemment à créer sur ordinateur, produisant des mangas tels que « Shin Kubi Dai Hikiukenin » ainsi que des histoires courtes pour des magazines de mangas gekiga. Il continue de produire de nouvelles œuvres et ses travaux précédents ont été réédités. Ses fans sont toujours aussi nombreux.

Gleich sein erster Zeichenversuch führte 1957 zum professionellen Debüt bei Hinomaru Bunko in Ôsaka. Mit grandiosen Dramen über den Weg des Samurai war Hiroshi Hirata der Erste, der sich in seinen *gekiga* ernsthaft mit der Geschichte des Schwertadels in Japan auseinandersetzte und sich so eine große Fangemeinde eroberte. Mit kraftvollen Pinselstrichen entwarf er Schwertkampfszenen voller Spannung und zeichnete Verwundung und Tod in nahezu alptraumartiger Intensität. In Geschichten von Kampf und Freitod durch Seppuku stellte er die Kompromisslosigkeit der Samurai in den Vordergrund, zeigte, was es bedeutet, sein Leben aufs Spiel zu setzen. Die dahinter verborgenen Emotionen kann das Publikum in ihrer Tragweite erahnen, während es vom überragenden Realismus der *gekiga* Hiratas völlig überwältigt wird. Lautmalereien und Schreie die mit dem Pinsel ins Bild gezeichnet wurde erhöhen die Spannung dabei zusätzlich. Auch unter kalligraphischem Aspekt sind seine Schriftzeichen außerordentlich attraktiv, weshalb er auf diesem Gebiet oft für Kollegen tätig ist. So stammt beispielsweise der Titelschriftzug zu *AKIRA* von seiner Hand. In der letzten Jahren betrat er künstlerisches Neuland mit am Computer erstellten Zeichnungen, veröffentlichte abgeschlossene Geschichten in Magazinen, die sich dem Samurai-Manga verschrieben haben, sowie die Serie *SHIN KUBIDAI HIKIUKENIN*. Auch seine alten Werke werden immer wieder neu aufgelegt. Hiratas Popularität ist auch heute ungebrochen.

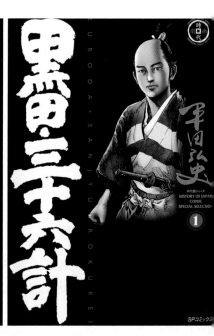

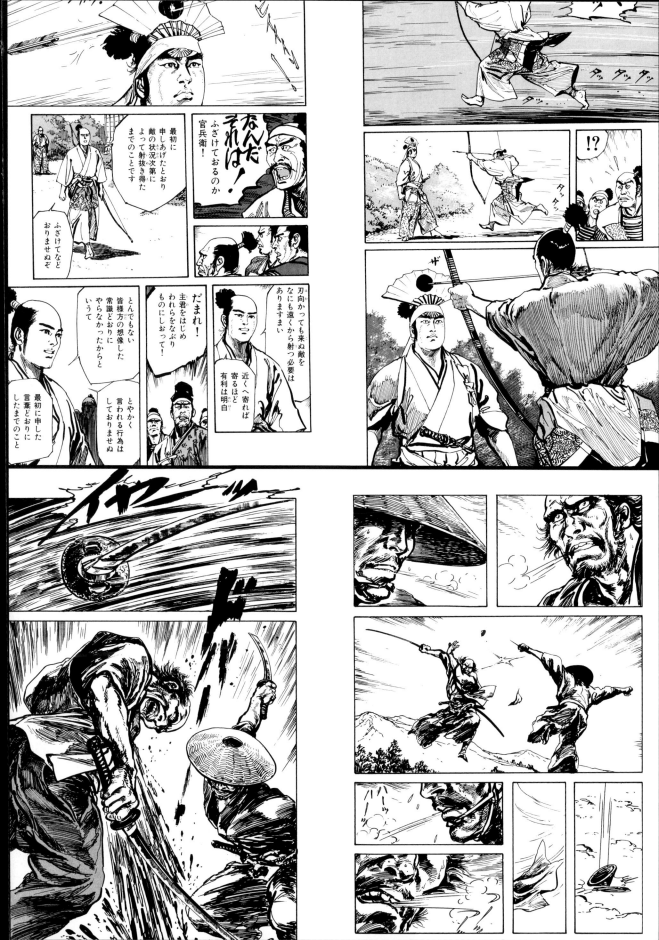

政治や経済など、現実社会との接点を保ちながら創作活動を続ける社会派漫画家。代表作「課長　島耕作」は、作者自身もかつて在籍していた電化製品メーカーを舞台に、派閥などとは無縁に己の道を突き進むサラリーマンの姿を描いて、「サラリーマンの理想」と高い人気を集めた。主人公はその後、「部長」「取締役」へと昇進し、その都度タイトルを変えながら、現在も連載が続いている。また政治の世界を舞台にした「加治隆介の議」では、理想に燃える若手政治家の姿が描かれる。作者自身、多くの政治家と交流をもち、現実の政界の動きを取り入れながら、アクティブに進展するストーリーが話題となった。『黄昏流星群』では、中高年の男女の恋愛という、なかなか漫画では描かれてこなかった題材に意欲的に取り組み、重みのある人生ならではのロマンを見事に描ききった。高齢化社会を迎える日本では待望の新機軸であり、漫画賞を二つも受賞している。本作にも言えるが、作者は人間ドラマの名手でもあって、社会派としての側面だけでなく、ドラマ作りの妙にも目を向けて評価するべきだろう。漫画以外に人生論などの著作も多い。

KENSHI HIROKANE

弘兼憲史

422 — 425

Born
1947 in Yamaguchi prefecture, Japan

Debut
with "Kaze kaoru" which appeared in *Big Comic* in 1974.

Best known works
"Asa no Youkou no Nakade" (In the Morning Sun)
"Kachou Shima Kosaku" (Section Manager Kosaku Shima)
"Ningen Kousaten" (Human Scramble) (original story by Masao Yajima)
"Hello Hari-nezumi"

Anime Adaptation
"Tasogare Ryuusei-gun" (Like Shooting Stars in the Twilight)
"Kachou Shima Kosaku" (Section Manager Kosaku Shima)

Prizes
• 30th Shogakukan Manga Award - 1985
• 15th Kodansha Manga Award - 1991
• 32nd Japan Cartoonists Association Grand Prize - 2003

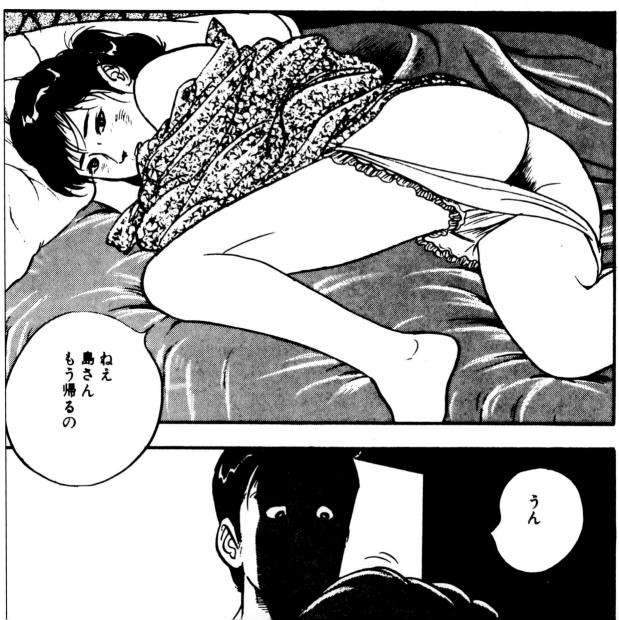

Hirokane's creative works maintain a close connection with the political and economic aspects of modern society. He belongs to a faction called "society" manga artists. He is best known for "Kachou Shima Kosaku" (Section Manager Kosaku Shima), a story set in an electronic products company that Hirokane once worked in. The reason for its high popularity is that the salary man (businessman) portrayed in the story remains uncorrupted by different corporate sects, and he embodies the "ideals of a salary man". He gets promoted to department manager and to director, and the title of the series changes with each new promotion. The series is still being published today. Another story takes place in the world of politics. In "Kaji Ryusuke no Gi" (Kaji Ryusuke) Hirokane depicts a young ideological politician. The writer himself has close contacts with a number of politicians, and he was praised for the way he shows an inner working of current politics, while actively developing a story line. In addition, Hirokane expertly creates human drama. This artist's value is not only in being a "society" manga artist, but also in his art of drama creation. Besides manga, he has also written essays on life, he has been active in the lecture circuit, and appeared on guest appearances on TV.

Les œuvres créatives d'Hirokane sont étroitement liées aux aspects politiques et économiques de la société moderne. Il appartient à un mouvement d'auteurs de mangas de « société ». Son œuvre la plus connue est « Kachou Shima Kosaku » (Le chef de service Kosaku Shima), une histoire qui se déroule dans une entreprise de produits électroniques dans laquelle Hirokane a travaillé. Son succès est dû à l'employé dépeint dans l'histoire, qui reste inflexible face aux différentes pressions et qui représente le type de salarié idéal. Il est promu au poste de chef de service puis de directeur, et le titre de la série change avec les nouvelles promotions. La série est encore publiée à ce jour. Une autre de ses histoires se déroule dans le monde de la politique. Dans « Kaji Ryusuke no Gi », Hirokane dépeint un jeune politicien idéologique. L'auteur lui-même a de proches contacts avec des politiciens, et le fonctionnement qu'il décrit de la politique actuelle, ainsi que le développement de son scénario, lui ont valu les éloges de nombreux fans. Hirokane représente avec talent les interactions humaines dans ses histoires. Il a également écrit des essais sur la vie en général, a participé activement à des cercles de lecture et a été invité à plusieurs émissions de télévision.

Kenshi Hirokane ist ein Mangaka soziologische Ausprägung, der in seiner kreativen Tätigkeit Berührungspunkte zur realen Welt der Politik und Wirtschaft nicht vernachlässigt. Bezeichnend für seinen Stil ist die Serie ABTEILUNGSLEITER SHIMA KŌSAKU, deren Handlung sich in einer Elektrofirma abspielt, wie der Autor früher selbst bei einer angestellt war. Hirokane entwirft in diesem populären Manga das Idealbild eines Angestellten, der seinen eigenen Überzeugungen folgt, ohne sich auf firmeninterne Klüngeleien einzulassen. Die Serientitel wurde einige Male geändert, um den jeweiligen Beförderungen der Titelfigur – vom Hauptabteilungsleiter bis zum Direktor – Rechnung zu tragen und es werden noch immer neue Folgen veröffentlicht. In KAJI RYŪSUKE NO GI befasst Hirokane sich mit der Welt der Politik: Im Mittelpunkt der Handlung steht ein idealistischer junger Abgeordneter. Der Autor, der selbst viele Beziehungen zu japanischen Politikern hat, ließ reale Vorkommnisse des politischen Tagesgeschehens in die dynamische Story einfließen und sorgte so für reichlich Gesprächsstoff. Außer für diese gesellschaftlichen Relevanz verdient der Autor auch Beachtung für die virtuose Darstellung zwischenmenschlicher Dramen. Darüberhinaus ist Hirokane als Verfasser lebensanschaulicher Essays bekannt und tritt im Fernsehen sowie als Redner in Erscheinung.

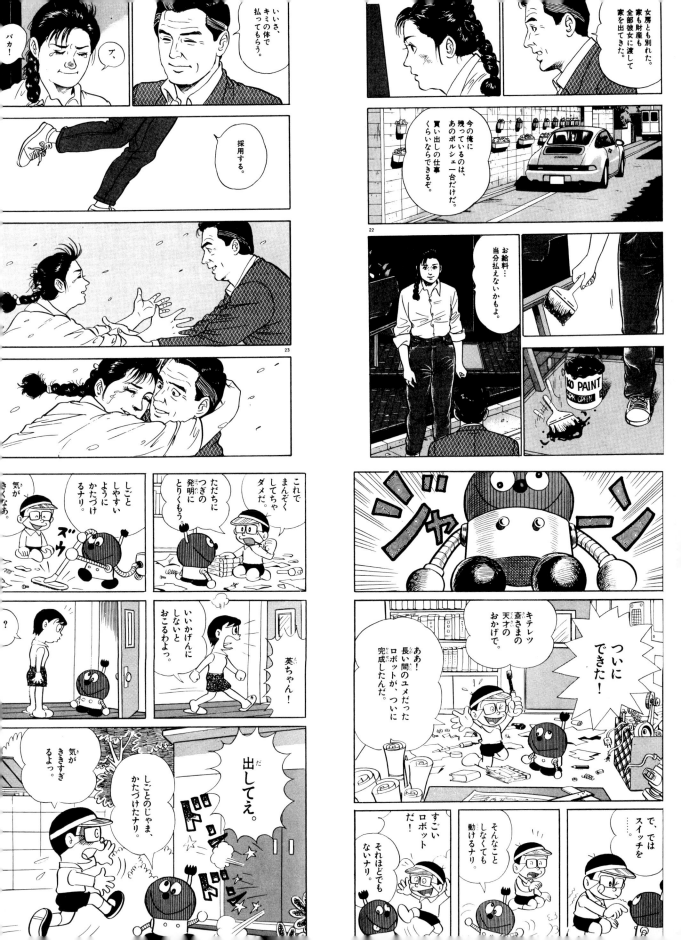

小学校５年生より、藤本弘と安孫子素雄の二人で合作漫画を描き、藤子不二雄として1976年にデビュー。白い布をかぶったキュートなお化けが、ごく普通の男の子の家に住みつくという『オバケのQ太郎』や、忍者の少年が現代の子供達のなかで大活躍する『忍者ハットリくん』などが大ヒット。ともにアニメ化となる。さらに超ヒット・ロングセラーとなったのが『ドラえもん』。学校のテストでは０点ばかり、運動もまったくできずいつも昼寝ばかりしているという小学生「のび太」のもとへ、22世紀から時空を越えて、ネコ型ロボット「ドラえもん」がタイムマシンでやって来るというストーリー。ドラえもんは「四次元ポケット」と呼ばれる胸のポケットから色々な道具を出してのび太の手助けをする。ドアを開ければ思い通りの場所に行ける「どこでもドア」や、頭に付けただけで空を飛べる「タケコプター」などは日常会話に出てくるほどの国民的「夢の道具」となり、藤子不二雄の漫画は児童漫画の代名詞とされた。人気は日本に留まらず、世界中で大ヒットし、もはや共通言語と言えるほどだ。そして藤子不二雄は1987年にコンビを解消、それぞれ「藤子・F・不二雄」「藤子不二雄A」の名で新たに活動を展開する。藤子不二雄Aは心理描写に優れ、ブラックユーモアもある大人向けの作品も発表した。コンビだった頃には見せなかった強欲や裏切りなど、人の心に潜む闇を鋭くシュールに描いたのだ。藤子・F・不二雄のほうは、誰もが自分の物語として読めそうな、「どこにでもあるような街の、どこにでもいるような子」の物語……そしてそこに不思議で素敵なものが現れるという作風を貫く。彼の主な活動は『ドラえもん』の映画版となる長編を描くことであった。1996年に藤本弘は他界したが、彼のこと、そして「藤子不二雄」が生み出した幾つもの物語を日本人が忘れることはないだろう。

F U J I O

F U J I K O

藤子不二雄

Fujiko Fujio - 1976 to 1987
Fujiko F. Fujio - 1987 to 1996
Fujiko Fujio A. – 1987 ~

426 — 431

Fujio Fujiko
• 8th Shogakukan Manga Award - 1963
• 27th Shogakukan Manga Award - 1981
• Japan Cartoonists Association Excellence Award – 1973, 1982
Fujiko F. Fujio
• 23rd Education Minister Award from the Japan Cartoonists Association - 1994
• Tezuka Osamu Cultural Prize Manga Grand Prix Award - 1997

Fujiko F. Fujio:
1933 in Toyama prefecture, Japan
Fujiko Fujio A.:
1934 in Toyama prefecture, Japan

Born

with "Tenshi no Tama-chan" published in the *Mainichi Shougakusei Shinbun* in 1952.

Debut

"Obake no Q Taro" (Q Taro the Ghost)
"Doraemon"
"Paaman"
"Kiteretsu Daihyakka"

Best known works

"Obake no Q Taro" (Q Taro the Ghost)
"Doraemon"
"Kaibutsu-kun"
"Ninja Hattori-kun"
"Espa Mami" (ESPer Mami)

Anime & Drama

Prizes

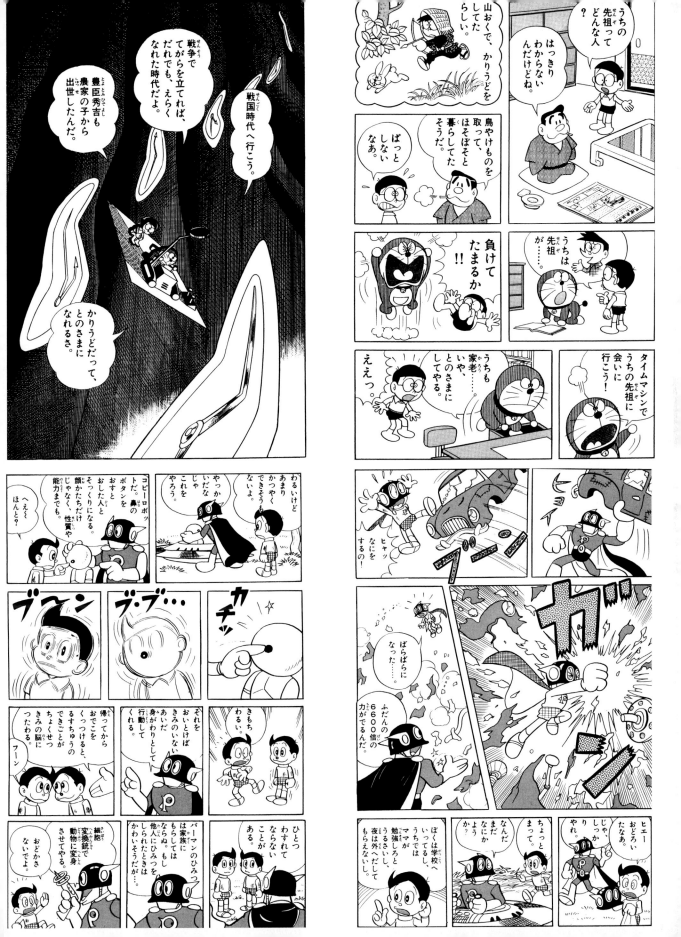

Hiroshi Fujimoto and Motoo Abiko started collaborating on manga in the 5th grade, and they made their debut in 1976 under the pseudonym of Fujiko Fujio. Some of their hits include "Obake no Q taro" (Q Taro the Ghost), a story about a cute ghost who wears a white sheet and comes to live with a young boy and his ordinary Japanese family, and "Ninja Hattori-kun" a story about a young ninja who takes part in all kinds of adventures with modern Japanese children. Both of these manga eventually became hit animated series. But their long running mega-hit is "Doraemon". The story revolves around a young elementary schoolboy named "Nobita", who's a complete failure both in school and at home. He always flunks his exams and gets caught napping in class, and hasn't even the slightest aptitude for sports. Then a cat-like robot called "Doraemon" arrives from the 22nd Century in a time machine. Doraemon can pull out all sorts of devices from "a fourth dimensional pocket" in his chest, and uses them to help Nobita in every conceivable way. Devices like the "Dokodemo Door" (The Anywhere Door), which allows the user to go just about anywhere, and the "Takecopter" (Bamboo-copter), which can be placed on top of your head and allows you to fly, have permeated Japanese society to

become common household words. They are everyone's "dream tools", and this manga has become synonymous with children's manga. The popularity of the series is not limited to Japan, but it has been an international hit, and it can almost be said to be a common language for people around the world. Hiroshi Fujimoto and Motoo Abiko ended their creative collaboration under the name of Fujiko Fujio in 1987, when each of them went off to pursue their own careers. After that they adopted the names "Fujiko F. Fujio" and "Fujiko Fujio A." respectively. Fujiko Fujio A. showed enormous skill in psychological descriptions, and later published manga aimed at adult audiences that had a touch of black humor. He depicts greed and treachery, subjects he never pursued during the collaboration, and he surrealistically describes the darkness that lies within our hearts. On the other hand, Fujiko F. Fujio created a story which depicted "a town like any other and a young boy like any other", but where something mysterious and wonderful takes place. His ultimate goal was, however, to create an extended movie version of the series "Doraemon". Although Fujimoto died in 1996, neither he, nor the many works "Fujiko Fujio" created, will ever be forgotten.

La collaboration d'Hiroshi Fujimoto et de Motoo Abiko sur des mangas remonte à l'école primaire, et ils ont fait leurs débuts en 1976 sous le pseudonyme de Fujiko Fujio. « Obake no Q taro » (Le fantôme Q Taro), un de leurs succès, est une histoire sur un gentil fantôme vêtu d'un drap blanc qui vit avec un jeune garçon et sa famille ordinaire japonaise. « Ninja Hattori-kun » est l'histoire d'un jeune ninja qui participe à toutes sortes d'aventures avec des enfants japonais modernes. Ces deux mangas sont devenus des séries animées. Leur plus grand succès est « Doraemon ». L'histoire porte sur un jeune écolier nommé Nobita, qui est un raté complet autant à l'école qu'à la maison. Il rate toujours ses examens, dors en classe et n'a pas la moindre aptitude pour le sport. Jusqu'au jour où un robot-chat appelé « Doraemon » arrive du 22ème siècle dans une machine à remonter le temps. Doraemon utilise toute sorte d'objets qu'il sort « d'une poche dans la quatrième dimension », située sur son torse, pour aider Nobita dans toutes les situations imaginables. Des objets tels que la « Dokodemo Door » (la porte vers n'importe où), qui permet à son usager d'aller à n'importe quel endroit, et le « Takecopter » (l'hélicoptère bambou), qui se place sur le dessus de la tête

de son usager et lui permet de voler vers n'importe quelle destination, ont été assimilés par la société japonaise pour devenir des mots courants. Ils sont les objets de rêves de tout le monde et ce manga est caractéristique des mangas pour enfants. La popularité de cette série n'est pas limitée au Japon, mais s'est répandue dans le monde entier. Hiroshi Fujimoto et Motoo Abiko ont arrêté leur collaboration créative en 1987 et chacun a poursuivi sa propre carrière. Ils ont alors adopté les noms « Fujiko F. Fujio » et « Fujiko Fujio A. » respectivement. Fujiko Fujio A. a démontré d'énormes talents dans les descriptions psychologiques, et a publié des mangas avec une touche l'humour noir destinés aux adultes. Il dépeint la trahison et l'avidité, des sujets qui faisaient défaut durant sa collaboration, et il décrit la noirceur du cœur des gens de manière surréaliste. Fujiko F. Fujio a créé une histoire dépeignant « une ville comme les autres et un garçon comme les autres », mais où quelque chose de mystérieux se déroule. Son but ultime était de créer une version cinématographique de la série « Doraemon ». Fujimoto est malheureusement décédé en 1996, mais ses œuvres et celles de Fujiko Fujio continueront certainement de perdurer dans l'esprit des lecteurs.

Seit ihrem elften Lebensjahr zeichneten Hiroshi Fujimoto und Motoo Abiko gemeinsam Mangas und gaben 1952 unter dem Namen Fujiko Fujio ihr professionelles Debüt. Werke wie Q-TARÔ THE GHOST, wo sich ein putziges Bettlaken-Gespenst bei einem ganz normalen kleinen Jungen einnistet, oder NINJA HATTORI-KUN, wo ein junger Ninja inmitten von Kindern des 20. Jahrhunderts verchiedene Bravourstückchen vollbringt, wurden zu Bestsellern und als Anime verfilmt. Fujiko Fujios erfolgreichste und langlebigste Schöpfung ist DORAEMON. Hauptfiguren sind Nobita – ein 10-jähriger Junge, der in der Schule nur Sechser schreibt, im Sport ein Totalversager ist und am liebsten Mittagsschläfchen hält –, und Doraemon, ein Roboter in Katzenform, der ihm aus dem 22. Jahrhundert per Zeitmaschine zu Hilfe eilt. Dies tut er meistens mit diversen Geräten, die er aus seiner „Brusttasche der vierten Dimension" hervorzaubert: Die dokodemo door („Überall-hin-Tür"), durch die man an jeden gewünschten Ort kommt und der take-copter („Bambus-Propeller"), den man sich nur auf dem Kopf befestigen muss, um fliegen zu können, haben sich fest im kollektiven Bewusstsein aller Japaner verankert. Fujiko Fujio wurde zum Synonym für Kinder-Manga. Auch in vielen anderen Ländern der Erde eroberte sich DORAEMON über alle Sprachgrenzen hinweg eine riesige Fangemeinde. 1987 lösten die beiden Mangaka ihre Zusammenarbeit auf und arbeiteten getrennt unter den Namen Fujiko F Fujio sowie Fujiko Fujio A. Letzterer gilt als ein Meister psychologischer Skizzen, die er mit viel schwarzem Humor in Erwachsenen-Mangas auslebte. Endlich durfte er auch die dunklen menschlichen Seiten wie Gier und Verrat in scharfsinnigen, surrealen Bildern zeichnen. Fujiko F Fujio dagegen gelang es, in Geschichten, die überall spielen und jedem Kind widerfahren könnten, auf wunderbare Weise das Besondere zu finden, widmete sich aber hauptsächlich den langen Vorlagen für die DORAEMON-Filme. 1996 starb Hiroshi Fujimoto, aber in Japan wird man ihn und die Figuren, die er mit seinem Partner als Fujiko Fujio erschaffen hat, sicherlich nie vergessen.

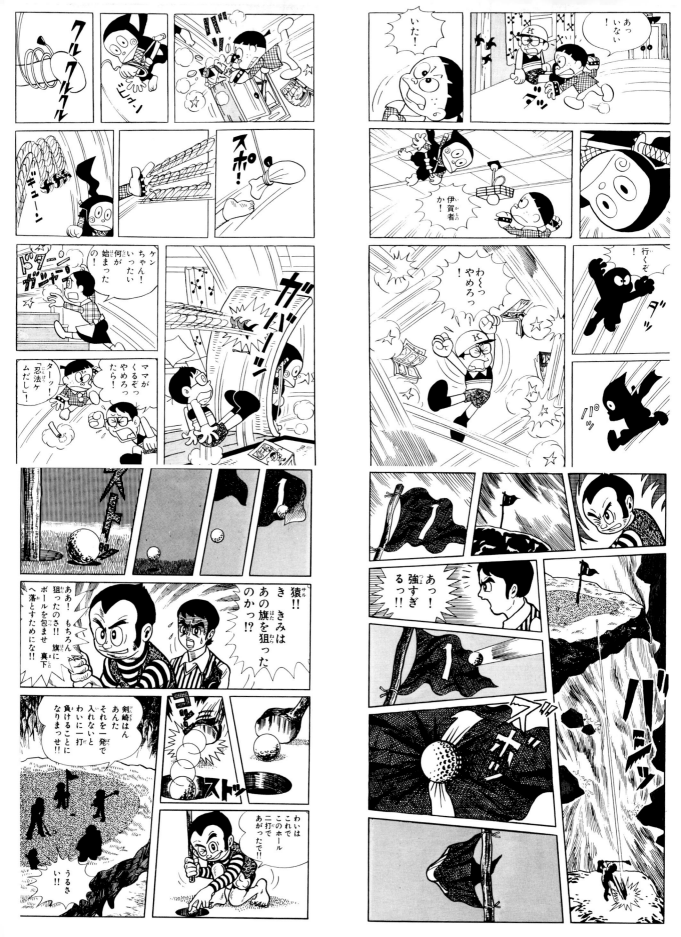

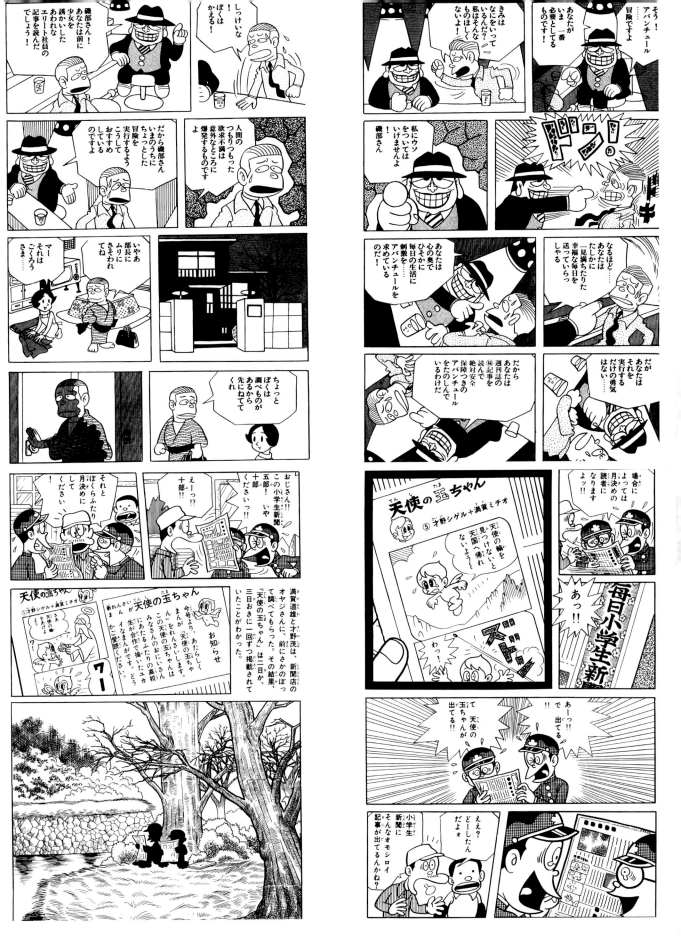

代表作『うしおととら』は、少年と妖怪「とら」が、力を合わせて敵に立ち向かっていく姿を描いた、正統派少年漫画。これぞ「王道」と、こうした作品を待ち望んでいた多くの漫画ファンを喜ばせた。その作風の特徴は、主人公の「真っ直ぐさ」にある。困った人がいたら、助けずにはいられない。どんな苦境にあっても、決してくじけない。他人の痛みも、己の痛みのように感じて、怒り、泣き、笑うことのできる少年。1980年代以降の少年漫画が忘れていたような「真っ直ぐ」な表現、メッセージは、作品発表当時の90年代に、確かな存在感を示した。もうひとつの代表作『からくりサーカス』もまた、正統派少年漫画の香気漂う作品。物事を斜めから見たような表現が妙にもてはやされてしまう昨今、そのストレートな創作姿勢は、ますます貴重であり、その存在価値を増しているように思える。

KAZUHIRO

FUJITA

藤田和日郎

Born

1964 in Hokkaido, Japan

Debut

with "Rennraku-sen Kitan" in *Shonen Sunday* in 1989.

Best known works

"Ushio to Tora"
(Ushio and Tora)
"Karakuri Circus" (Trick Circus)
"Yoru no Uta" (Night songs)

Anime & Drama

"Ushio to Tora"
(Ushio and Tora)
"Karakuri no Kimi"
(Puppet Princess)

Prizes

• 37th Shogakukan Manga Award - 1992
• 28th Seiun Award in Comics Category - 1997

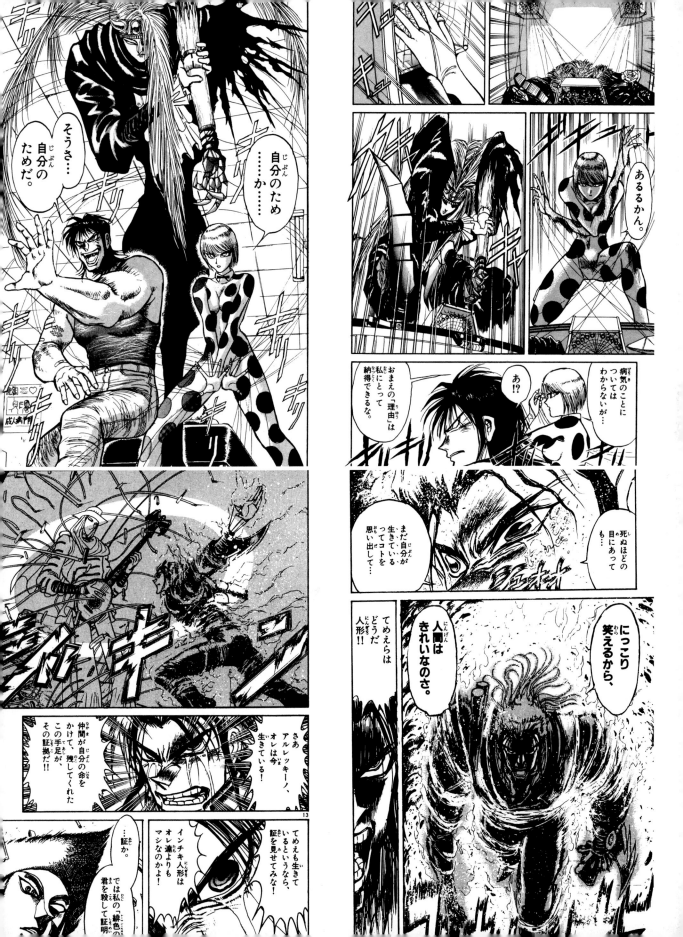

Kazuhiro Fujita's best known work is "Ushio to Tora" (Ushio and Tora), an orthodox shounen manga about a little boy and his monster named Tora, who work together to battle the enemy. He delighted many fans who were eagerly awaiting this type of manga. The hero's characteristic is that he is straightforwardly earnest. If someone is in trouble, he cannot resist giving help. No matter what he is up against, he will never back down. He feels other people's pain as his own, and he's a hero who can also show tears, laughter and anger. Fujita manages to portray a frankness and earnestness, that seems to have been forgotten in the manga of the 1980s, and when it was published in the 90s it hit a chord with many young manga fans. Another work by Fujita is "Karakuri Circus" (Trick Circus), another orthodox shounen manga. There has been a growing tendency in recent years to observe the things around us with a slanted view, so the direct straightforwardness in Fujita's manga is highly valued.

L'œuvre la plus connue de Kazuhiro Fujita est « Ushio to Tora » (Ushio et Tora), un manga shounen classique sur un petit garçon et son monstre appelé Tora, qui combattent des ennemis ensemble. C'est un type de manga que les fans ont attendu depuis longtemps. Le héro a pour caractéristique d'être droit au possible. Si quelqu'un a besoin d'aide, il ne peut s'empêcher de lui porter secours. Quelles que soient les difficultés rencontrées, il ne refusera jamais. Il considère les maux des autres comme les siens et c'est un héro qui peut quelques fois pleurer, rire ou se mettre en colère. Fujita exprime des sentiments, tels que la bravoure et la droiture du héro, ce qui semble avoir été perdu dans les mangas des années 1980, et la série a rencontré un grand succès auprès d'un public jeune lorsqu'elle a été publiée dans les années 1990. « Karakuri Circus » (Trick Circus), est une autre des œuvres connues de Fujita, qui est également une histoire de manga shounen classique. La tendance croissante ces dernières années est d'observer les choses autour de nous avec un certain manque d'objectivité ; la franchise des mangas de Fujita est donc très appréciée.

In Kazuhiro Fujitas bekanntestem Werk USHIO AND TORA vereinen der Junge Ushio und das Monster Tora ihre Kräfte, um andere Monster und Dämonen zu bekämpfen. Zur Freude zahlreicher Mangafans der alten Schule zeichnete hier endlich wieder jemand einen klassischen *shônen*-Manga. Charakteristisch für diesen Stil ist die Offenherzigkeit des Helden. Wenn jemand in der Klemme steckt, kann er nicht daran vorbei, ohne zu helfen. Egal wie aussichtslos seine Lage auch scheint, er lässt sich nicht entmutigen. Ein Junge, der es noch nicht verlernt hat zu lachen, zu weinen und wütend zu werden, der die Schmerzen anderer spürt, als wären es seine eigenen. Im *shônen*-Manga der 1990er Jahre, in dem eine solche Geradlinigkeit in Ausdruck und Botschaft bereits vergessen schien, konnte sich diese Serie mit großem Erfolg durchsetzen. Auch der Nachfolger KARAKURI CIRCUS bietet *shônen*-Manga-Lesevergnügen klassischer Prägung. In diesen Tagen, wo es so populär geworden ist, alles von einer ironisierenden Warte aus zu betrachten, is diese offene und ehrliche Machart umso wichtiger und wertvoller.

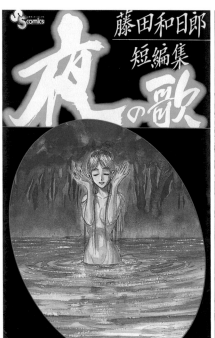

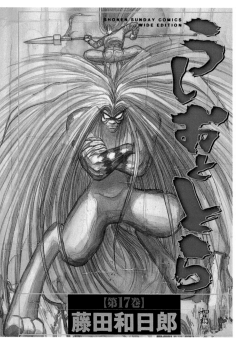

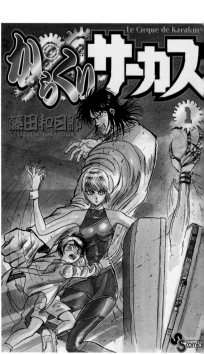

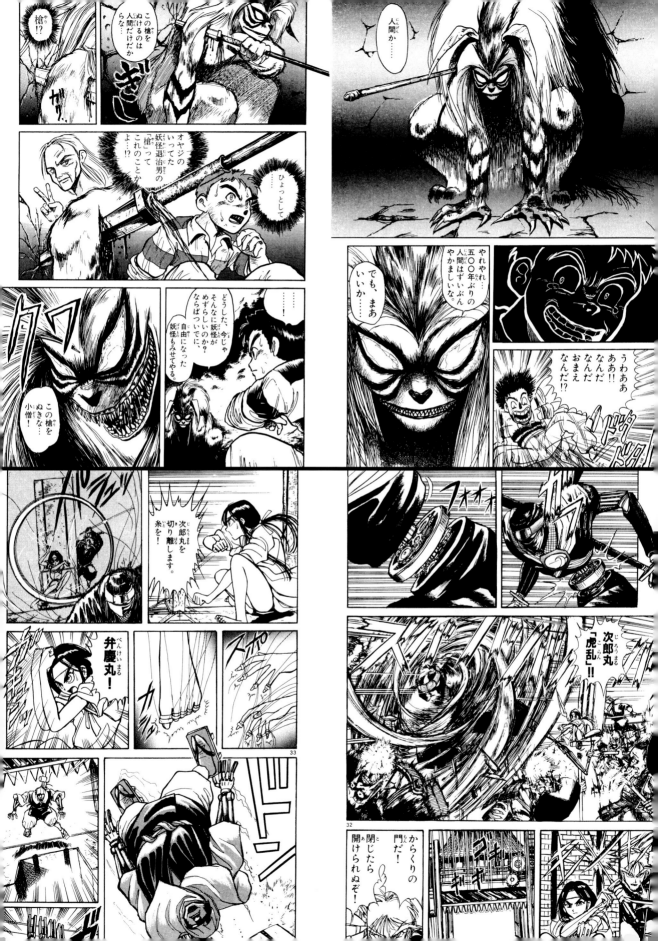

「ガロ」描いたデビュー作『Palepoli』で、アートの世界から抜け出して来たかのような絵画的手法を用い、日常の何気ない風景を一気に笑いや不可思議の世界に変質させるシュルレアリスム的センスを見せ付け注目を浴びる。写実的な絵柄から、マスコットキャラクターのような可愛い絵柄、ギャグ漫画的なアンバランスさなど、あらゆるジャンルの絵柄を意のままに使いこなして物語を構成する実験的な作品だった。続く『ショートカッツ』では、メジャー週刊誌連載だが、当時の日本で話題となった「コギャル」と呼ばれる新世代の女子校生を題材に、同じく実験的手法で未曾有の不思議世界をつくりあげている。またカルチャー誌「STUDIO VOICE」では紙以外の素材に漫画を描くオブジェ的な作品を発表。少女の陵辱を描いた作品では単行本を袋とじにするなどの手法的実験も重ねつつ、最新作『π』では「究極に美しいおっぱいを探求する高校生」をコメディタッチで描き、メジャー週刊誌で発表。笑いからダークなテーマまで幅広く、メジャー漫画誌、アンダーグラウンド誌、カルチャー誌と、あらゆるジャンルの雑誌で執筆するという他に類を見ない漫画家である。

USAMARU FURUYA

古屋兎丸

"π"
"Shortcuts"
"Marie no Kanaderu Ongaku"
(The music that Marie plays)
"Palepoli"

1968 in Tokyo, Japan

Born

with "Palepoli" in *Monthly Garo* in 1994

Debut

Best known works

• 43rd Bungeishunju Manga Award (1997)

Prizes

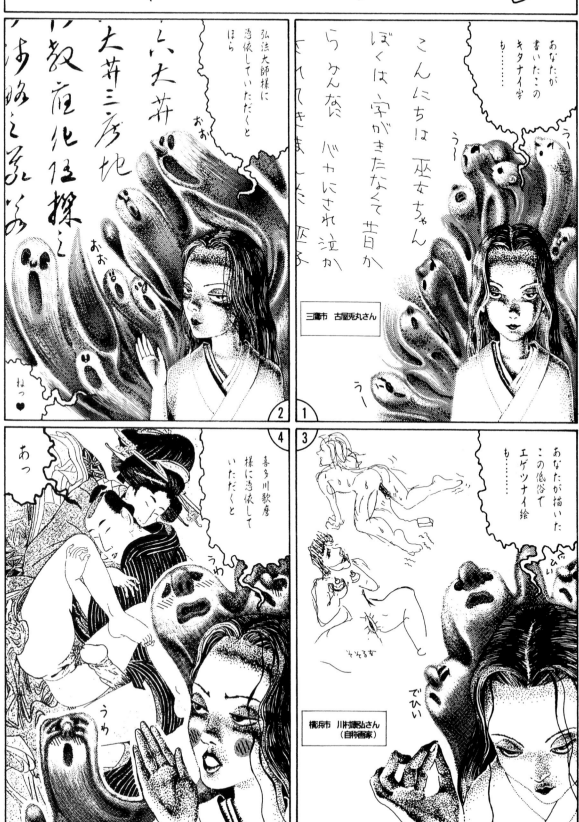

With his debut work, "Palepoli", Usamaru Furuya brought artistic techniques that seem to be taken directly from the world of art. He was noticed for taking ordinary everyday situations, and adding instantaneous humor or transforming them into a mysterious world that showcases his surrealistic sense. He has done many experimental works, from photo-realistic drawings to cute little mascot-like characters and quirky gag manga. Furuya mastered the drawings of all of these different genres, while structuring them around a solid story. His second series was "Shortcuts", which was published in a major manga magazine. The theme revolved around modern "Ko-Gal", who were a generation of high school aged girls that caused quite a sensation in Japan. This was also an experimental manga in which he created an unprecedented strange world. In addition, Furuya has published many manga that are like art pieces, which he creates using materials other than paper. These are published in a culture magazine called *Studio Voice*. He also experimented with the technique of sealing certain pages in a particularly graphic tankoubon book about an assault on a young girl. In the recent "π" he wrote a comical story of a high school student and his quest for the most beautiful bosom. The work was published in a major manga magazine. With wide-ranging styles from humor to darker themes, Furuya is a one of a kind artist who shows versatility in many genres of magazines, from major magazines to underground magazines and culture magazines.

Avec sa première œuvre « Palepoli », Usamaru Furuya a fait preuve d'une technique artistique qui semble venir directement du monde de l'art. Il sait parfaitement décrire des situations de la vie ordinaire et leur ajouter de l'humour ou les transformer en des mondes mystérieux qui démontrent son sens surréaliste. Il a produit de nombreuses œuvres expérimentales, des dessins photoréalistes à des petits personnages et des gags excentriques. Furuya est passé maître dans presque tous ces genres, tout en les structurant autours d'une histoire solide. Sa seconde série, « Shortcuts » a été publiée dans un important magazine de mangas. Il s'agit d'une histoire sur les thème des « kogaru » modernes, une génération de lycéennes qui ont fait sensation au Japon. C'était également un manga expérimental dans lequel il a créé un monde étrange sans pareil. Furuya a publié de nombreux mangas qui ressemblent à des œuvres d'arts et qui utilisent d'autres matières que le papier. Ils ont été publiés dans le magazine culturel Studio Voice. Il s'est également essayé à la technique du cachetage des pages dans un tankoubon particulièrement cru sur l'agression d'une jeune fille. Dans le récent « π », il a écrit une histoire comique sur un lycéen et sa quête de la poitrine la plus opulente. Ce manga a été publié dans un important magazine de mangas. Furuya est doué pour passer du thème de l'humour à des thèmes plus sombres. Il est un auteur unique qui fait preuve d'une grande polyvalence, et il est capable de travailler pour différents types de magazines, que ce soit des magazines underground, des magazines à forte diffusion ou des magazines culturels.

Sein für *Garo* gezeichneter Erstling PALEPOLI erregte großes Aufsehen, denn Usamaru Furuya verwendet Maltechniken, die direkt aus der Welt der hohen Kunst zu kommen scheinen. Er zaubert mit feinem Sinn fürs Surreale aus unauffälligen Alltagsszenen eine wundersame, amüsante Welt. Virtuos kombinierte er in diese experimentellen Arbeit realistische Zeichnungen mit einem Stil, der an die Gebrauchsgrafik niedlicher Werbemaskottchen erinnert. Dazu kamen Bilder, wie sie für Gag-Mangas typisch sind. Furuyas nächstes Werk SHORT CUTS, dies mal in einem der auflagenstärksten Wochenmagazine, behandelt das damalige Lieblingsthema der japanischen Medien, das Phänomen der sogenannten ko-gal, also der neuen Generation von Oberschülerinnen. Auch hier gelingt ihm mit seinem experimentellen Stil ein beispielloses Kuriositätenkabinett. In der Kulturzeitschrift *Studio Voice* zeigt der Künstler, dass ein Manga auch eine Art Kunstobjekt sein kann und nicht immer auf Papier gezeichnet sein muss. Er experimentiert weiter mit den technischen Möglichkeiten, veröffentlicht beispielsweise ein *tankôbon*, in dem er die Vergewaltigung eines jungen Mädchens beschreibt, mit ungeschnittenen Seiten. Sein neuestes Werk „π", eine Komödie über Oberschüler auf der Suche nach dem ultimativ schönsten Busen, ist dagegen wieder in einem auflagestarken Wochenmagazin plaziert. Als Mangaka mit einer ungeheuer reichhaltigen Ausdruckspalette, die von Humor bis Weltuntergangsstimmung alles abdeckt, veröffentlicht Furuya in den unterschiedlichsten Foren, in Untergrundmagazinen genauso wie in etablierten Mainstream-Magazinen. Damit ist er wohl einzigartig in Japan.

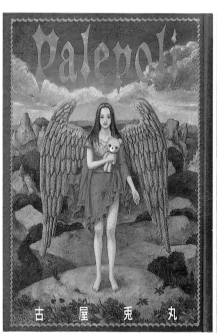

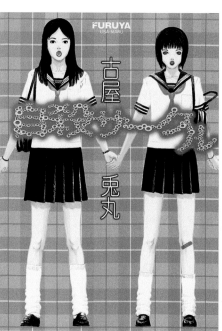

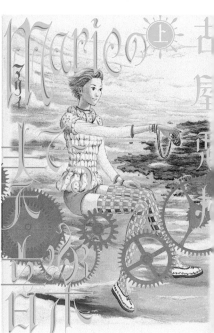

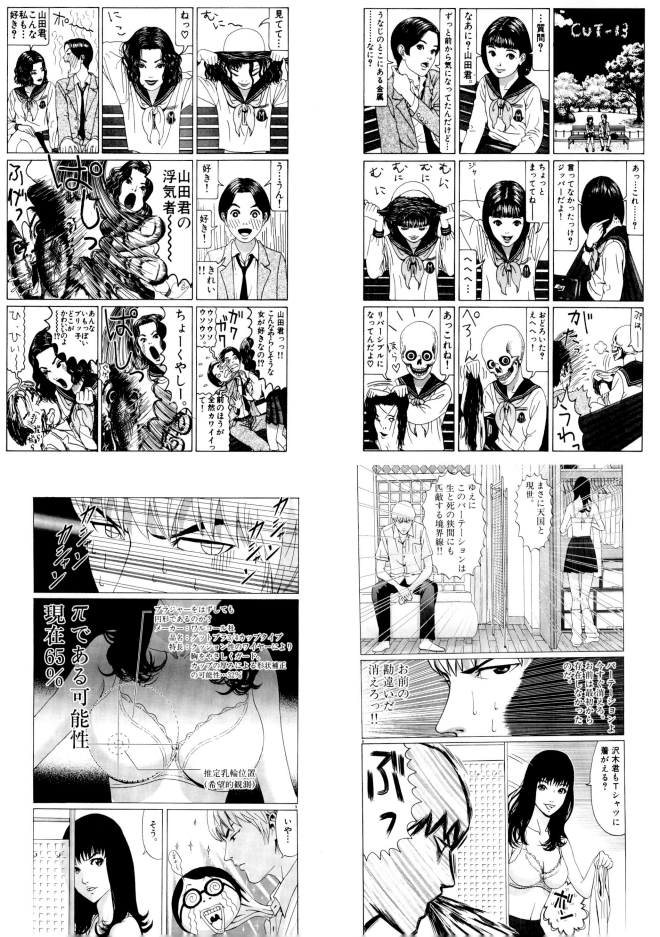

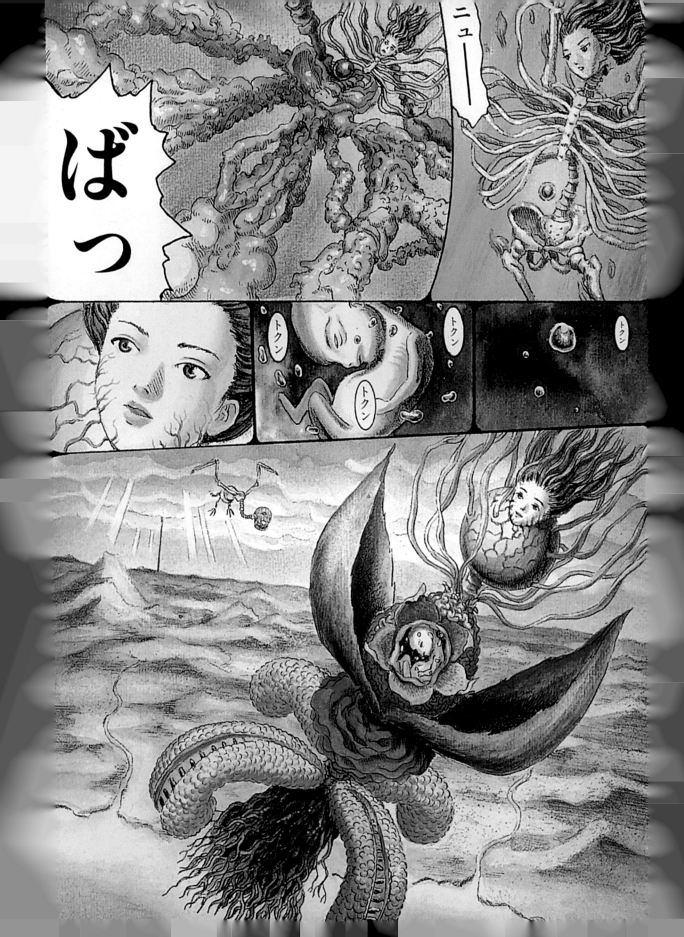

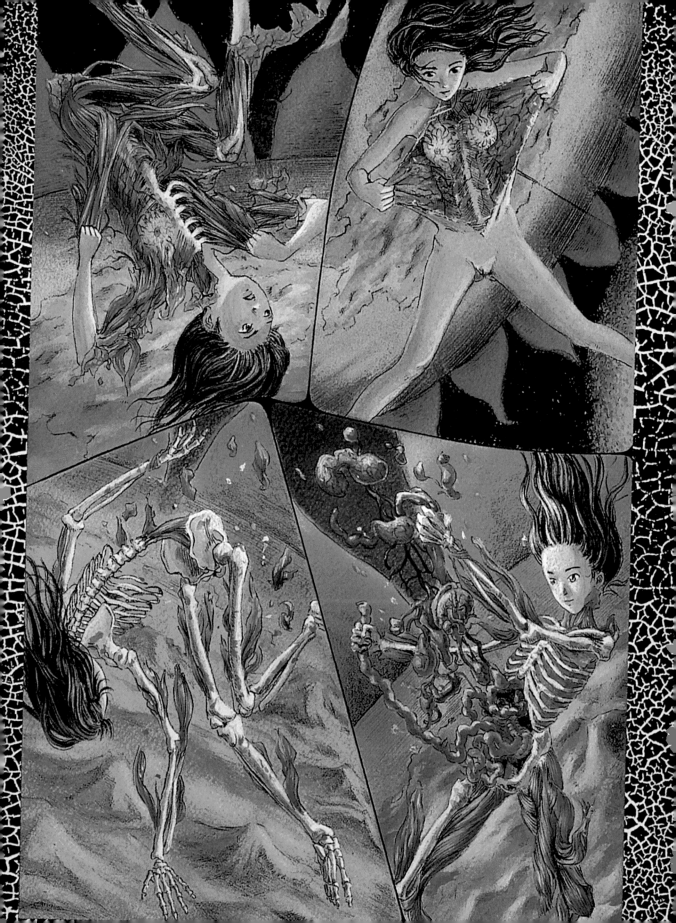

代表作『行け！稲中卓球部』は、青年漫画誌の連載で、卓球部に所属する中学生たちが主人公のギャグ漫画。下ネタを中心に中学生たちの日常にありそうな、一見他愛もない、しかし実は鋭く本質をついているギャグをデフォルメして描き、TVアニ化されるなど、ヒット作となった。同時に中学生世代の閉塞した気分と、それを打ち破りたいという願望をも描き出し、思春期の少年たちの共感を集めた。作者の繰り出すギャグの根底には、「卑小でやるせない人間存在のちっぽけさ」に対する諦観のような感情が流れている。それが重苦しい文学性ではなく、卑小なギャグとして表出してくるあたりが作者の才能であり、現代性であろう。人生に対する違和感や孤独、屈託といった感情を、ギャグ漫画で表現する作者のスタイルは、次第に理解者支持者を増やしていっている。近年の作品では、その表現にさらに幅と先鋭性を増している。

MINORU FURUYA

古谷実

Born	Debut	Best known works	Anime Adaptation	Prizes
1972 in Saitama prefecture, Japan	with "Ike! Ina-chuu Takkyuubu", which was published in the rookie issue of *Young Magazine* in 1993.	"Ike! Ina-chuu Takkyuubu" (Ping-Pong Club) "Boku to Issho" (With me) "Green Hill" "Himizu"	"Ike! Ina-chuu Takkyuubu" (Ping-Pong Club)	• 20th Kodansha Manga Award - 1996

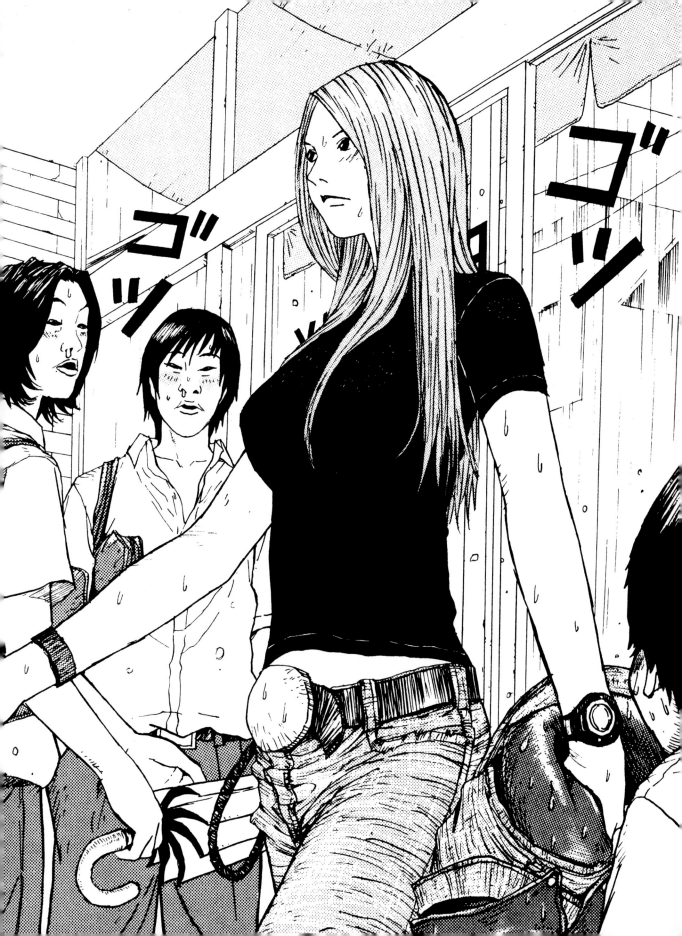

Minoru Furuya's best known work is "Ike! Ina-chuu Takkyuubu" (Ping Pong Club), which was serialized in a seinen manga magazine. This was a hilarious gag manga telling the story of a group of junior high school students and their activities at the school's table tennis club. Furuya mostly relies on dirty jokes, but he sharply reveals the essence of the kind of silly humor that is typical in the lives of junior high school students. This hit manga has also been made into an animated television show. By describing the closed-off world of young teenagers, and their desires to conquer it, he got quite a response from young boys. At the root of his gag humor, he seems to express the insignificance of the dreary and trifling existence of humans. The author's modern talent is in his ability to incorporate this into gags, as opposed to heavy literature. This style of expressing feelings of worry, isolation, and not fitting into modern society through gag manga is something that has become more increasingly understood and supported. In recent works, he has expanded on and refined this style of expression.

L'œuvre la plus connue de Minoru Furuya est « Ike! Ina-chuu Takkyuubu » (Le club de ping-pong), qui est devenu une série dans un magazine de mangas seinen. Il s'agit de l'histoire hilarante d'un groupe de collégiens et de leurs activités au club de ping-pong de leur école. Furuya utilise des blagues cochonnes, mais il révèle l'essence de l'humour bête qui est typique des collégiens. Ce manga populaire est devenue une série animée pour la télévision. En décrivant le monde fermé des jeunes adolescents, et leur désir de le conquérir, l'histoire a été très bien reçue par les jeunes. A la base de son humour, il semble exprimer l'insignifiance de la vie monotone et sans importance des humains. Les talents modernes de l'auteur résident dans sa capacité à incorporer ce concept dans ses gags, plutôt que de faire appel à de la littérature lourde. Ce style permettant d'exprimer des sentiments d'inquiétude, d'isolation, et de non adéquation avec la société moderne est quelque chose qui est maintenant compris et supporté. Dans ses œuvres récentes, Furuya a peaufiné ce style d'expression.

Typisch für seinen Stil ist die Serie *IKE! INA-CHŪ TAKKYŪ-BU* [*PING PONG CLUB*]. Hauptakteure dieses in einem *seinen*-Magazin veröffentlichten Gag-Mangas sind Mitglieder des Tischtennis-clubs an einer Mittelschule. Minoru Furuya zeichnet Gags, hauptsächlich der anzüglichen Art, wie sie typisch für die Altersgruppe der Mittelschüler sind und so auf den ersten Blick wenig spektakulär wirken. Bei genauerem Hinsehen entpuppen sich die deformiert gezeichneten Slapstickszenen jedoch als aus-gesprochen scharfsinnig und der Titel wurde ein großer Erfolg mit einer Verfilmung als TV-Anime. Gleichzeitig zeigt diese Serie das unbestimmte Gefühl dreizehn- bis fünfzehnjähriger Jungen, vom Rest der Welt abgeschnitten zu sein und ihren Wunsch, diesen Zustand schnell hinter sich zu lassen. Damit konnte sich die Leser-schaft der pubertierenden Jungen bestens identifizieren. Aus den rasch aufeinander folgenden Gags lässt sich zudem ein resignierter Grundton angesichts der Bedenkungslosigkeit menschlicher Existenz heraushören. Das wird nicht auf schwierige, literarische Weise aus-gedrückt, sondern mit belanglosen Witzen, und eben darin liegt das Talent und die Modernität von Minoru Furuya. Sich im Leben deplaziert oder isoliert zu fühlen, von Sorgen geplagt zu sein – die Idee, solche Gefühle mit einem Gag-Mangas auszudrücken, findet immer mehr Bewunderer. Diesen besonderen Stil erweiterte Furuya in seinen jüngsten Werken.

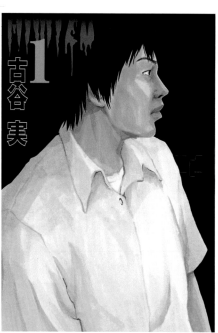

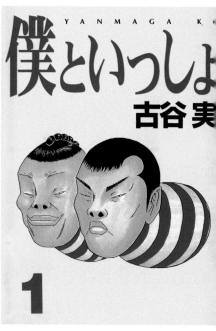

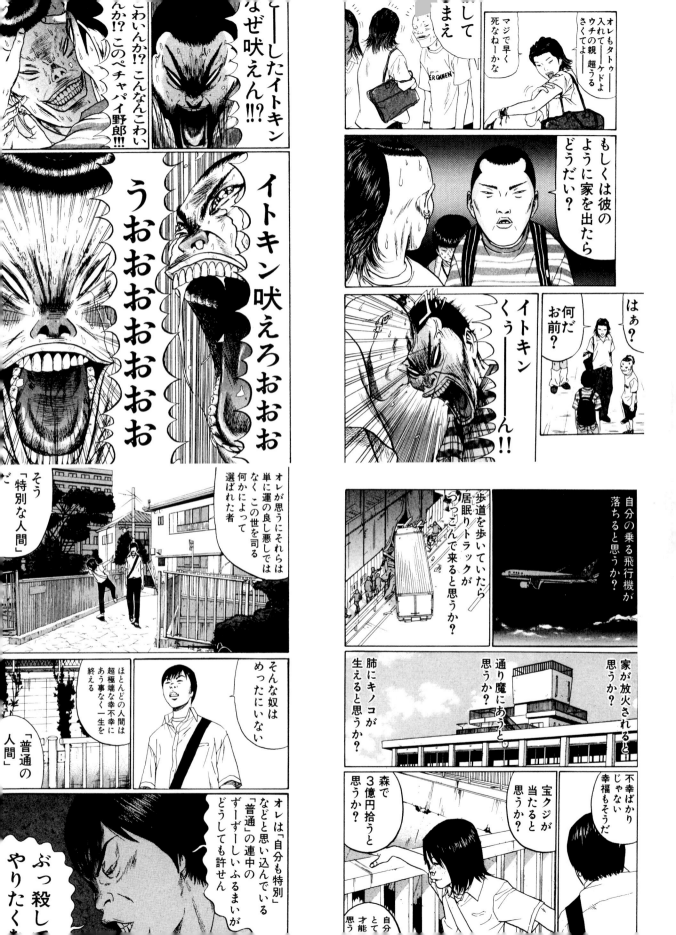

画家である父の作品を求めて怪盗を続ける美人三姉妹を描いた代表作『キャッツアイ』は、ラブコメ、アクション、シリアスドラマなど様々な要素が入った作品。怪盗を追っている刑事の恋人こそが実はその怪盗という一見ベタな設定が、はじめのうちはコメディ要素のひとつとして、のちには錯綜するドラマを担うキーポイントとして重要な役割を果たしている。どちらかといえば劇画に近いリアルさのある絵柄には存在感があり、特にその絵柄で描かれる女性キャラクターの美しさ（顔はもちろん、その身体つきも含め）には定評があった。96年から青年誌で連載された『Ｆ．ＣＯＭＰＯ』では、見た目と肉体的性別が逆転した夫婦一家のもとで暮らすことになった大学生を主人公にコメディドラマを描く。笑いの中にシリアスな問題を織り交ぜながら読ませる構成力は見事で、作者の隠れた名作となっている。大人がいつまでも読める作品を生み出し続ける描き手のひとりである。

TSUKASA HOJO 北条司

Born	Debut	Best known works	Anime Adaptation
1959 in Fukuoka prefecture, Japan	with "Orewa otogo da!" (I am a man!) published in a special issue of *Weekly Shonen Jump* in 1980.	"CAT'S EYE" "CITY HUNTER" "Angel Heart"	CAT'S EYE CITY HUNTER

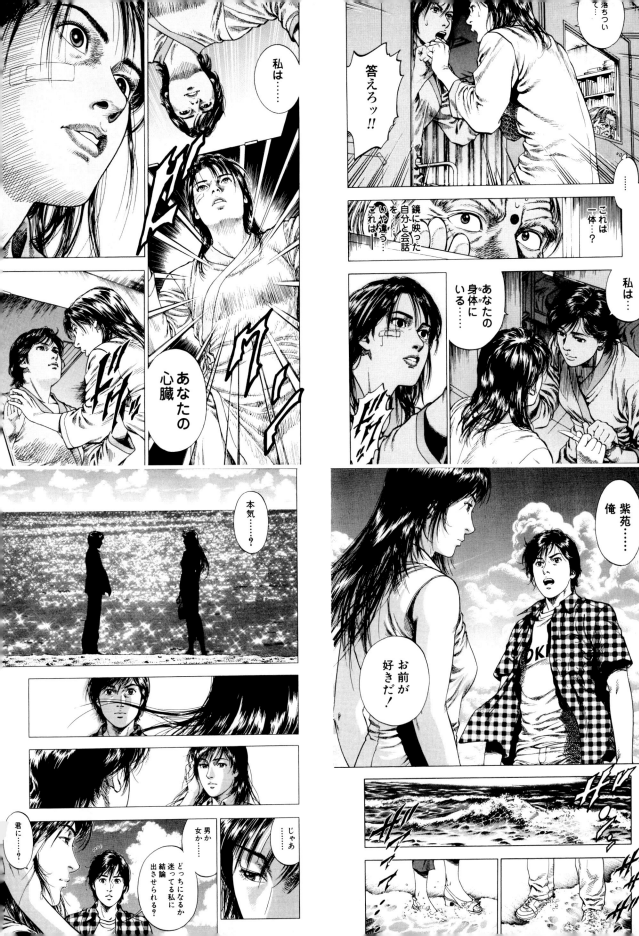

Tsukasa Hojo's best-known work is "Cat's Eye", which is about three beautiful sisters who are mysterious thieves that steal works of art created by their artist father. The series incorporates all manner of elements, ranging from love, comedy, and action, to serious drama. The premise that the police inspector who is out to catch the thieves is actually the boyfriend of one of the girls may be stereotypical. However, although it starts out as a humorous element, it is eventually developed into an important role as the key that leads into a complicated dramatic situation. The realism of the drawings is similar in style to that of gekiga. In particular, the female characters are drawn very beautifully (both their faces as well as their bodies), which has done much to boost Hojo's reputation. In 1996 his series "F. COMPO" was published in a seinen manga magazine. A comedy drama, it told the story of a college student who comes to live in the home of a husband and wife whose bodies are reversed. Amid gales of laughter we are treated to a number of serious problems that the characters have to overcome. With its splendid story composition, this work is considered to be Hojo's under-rated gem. Hojo is one of the rare manga artists who continues to produce the kind of works that has adults yearning for more.

L'œuvre la plus connue de Tsukasa Hojo est « Cat's Eye ». Il s'agit de l'histoire de trois sœurs qui sont de mystérieuses voleuses qui dérobent les œuvres d'art de leur père. La série intègre toute sorte d'éléments ; amour, comédie, action et mélodrame. Le fait qu'un inspecteur de police à la recherche des voleurs soit le petit ami d'une des filles peut paraître stéréotypé. Toutefois, bien que cet élément soit au départ de l'humour, il prend un rôle clé important qui mène à une situation compliquée. Le réalisme des dessins est similaire à celui des gekiga. En particulier, les personnages féminins sont extrêmement jolies (autant de visage que de corps), ce qui a propulsé la réputation de Hojo. En 1996, la série « F. COMPO » a été publiée dans un magazine de mangas seinen. Cette comédie raconte l'histoire d'un étudiant à l'université qui vit dans la maison d'un couple, dont les corps du mari et de sa femme sont inversés. Parmi les éclats de rire, nous assistons à des problèmes sérieux que les personnages doivent surmonter. La composition de cette histoire est sublime, et de nombreux fans la considèrent comme étant une perle sous estimée. Hojo est un des rares auteurs de bandes dessinées plébiscités par les adultes.

In seinem bekanntesten Werk CAT'S EYE begeben sich drei schöne Schwestern auf Diebestour durch Museen und Galerien. Objekt ihrer Begierde sind die Gemälde des Vaters; der Manga ist eine Mischung aus Beziehungskomödie, Action und ernstem Drama. Die Idee, dass die Freundin des ermittelnden Polizisten in Wahrheit eine der geheimnisvoller Diebinnen ist, erscheint auf den ersten Blick banal, bietet jedoch viel komödiantisches Potential und übernimmt schließlich eine Schlüsselrolle in dem immer komplizierteren Drama. Die überzeugenden Zeichnungen erinnern mit ihrem realistischen Stil fast an gekiga. Einen besonderen Ruf für schöne Gesichter ur Körper genießen hier die weiblichen Charakter In einem seinen-Magazin veröffentlichte Hôjô a 1996 das witzige Drama F. COMPO über einen jungen Studenten, der bei einem Ehepaar einzieht, wo der Mann aussieht wie eine Frau und die Frau wie ein Mann. Diese Serie gilt als Geheimtipp unter den Werken des Mangaka, hinter der Komik verbergen sich ernste Theme und die Handlung ist so spannend, dass man den Manga nur ungern aus der Hand legt. Tsukasa Hôjô bereitet dem erwachsenen Publikum immer wieder schöne Leseerlebnisse

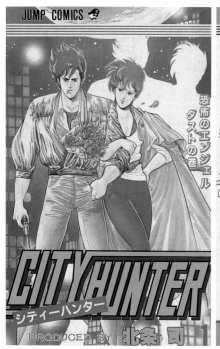

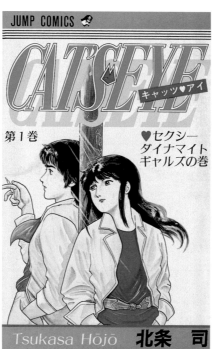

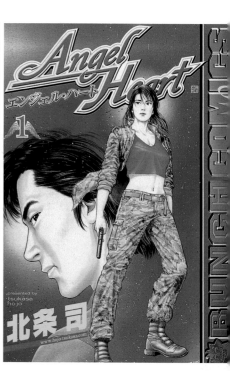

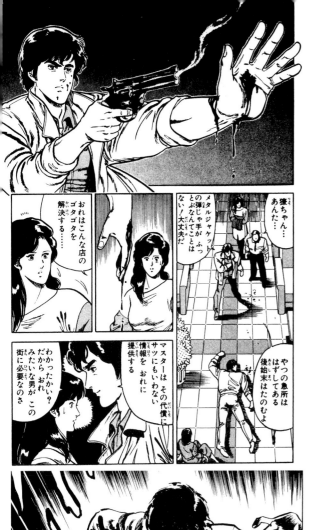

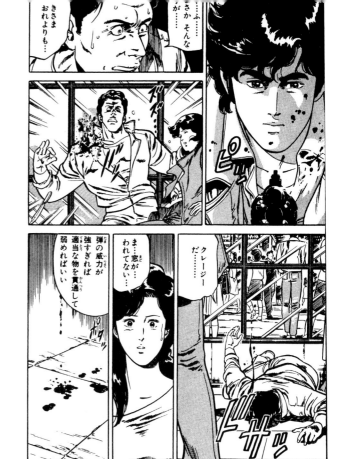

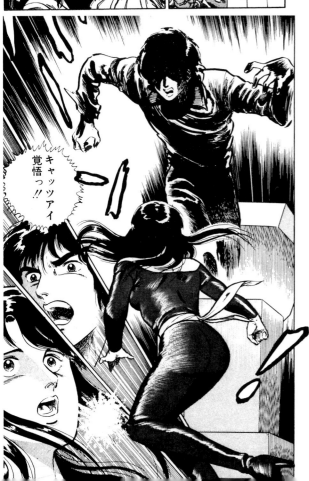

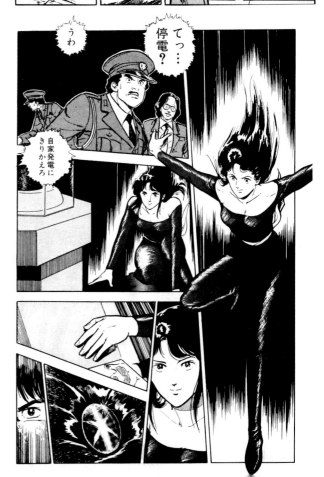

日本のＳＦ漫画を代表する作家。宇宙、海底、神話伝説、恐竜時代、地下世界など、我々が実体験できない様々な神秘的世界に、大きな想像力とリアリティを兼ね備えたドラマを展開する。しかも、すべてを架空に作り上げるのではなく、実在した、あるいはそう信じられた「何か」を題材に世界設定を組み立て、ファンタジーより多分に説得力のある物語世界を生み出していく。星野之宣の作品を見ていると、地球そのものが、大変な神秘を孕んだ不思議な存在なのだと気付かされる。生物の大規模な絶滅、環境の変化、地殻変動、そしてそもそも、海があり、木々があり、空が広がるという地球の構造自体が、とても不思議なのだということ。綿密な取材と、それを描き出す表現力、そこに波瀾万丈の人間ドラマを兼ね備えた、漫画の醍醐味を存分に味合わせてくれる作家だ。３０年近く活動するも、常に新しい題材を切り開くチャレンジを続けており、今後の活動も楽しみである。

YUKINOBU HOSHINO

星野之宣

Born	Debut	Best known works	Anime/Drama
1954 in Hokkaido	with "Koutetsu no Queen"(Steel Queen) in 1975	"Blue City" "Yamataika" "Nisenichiya Monogatari" (2001 Nights) "Blue Hole" "Munakata Kyouju Denkikou"	"Munakata Kyouju Denkikou"

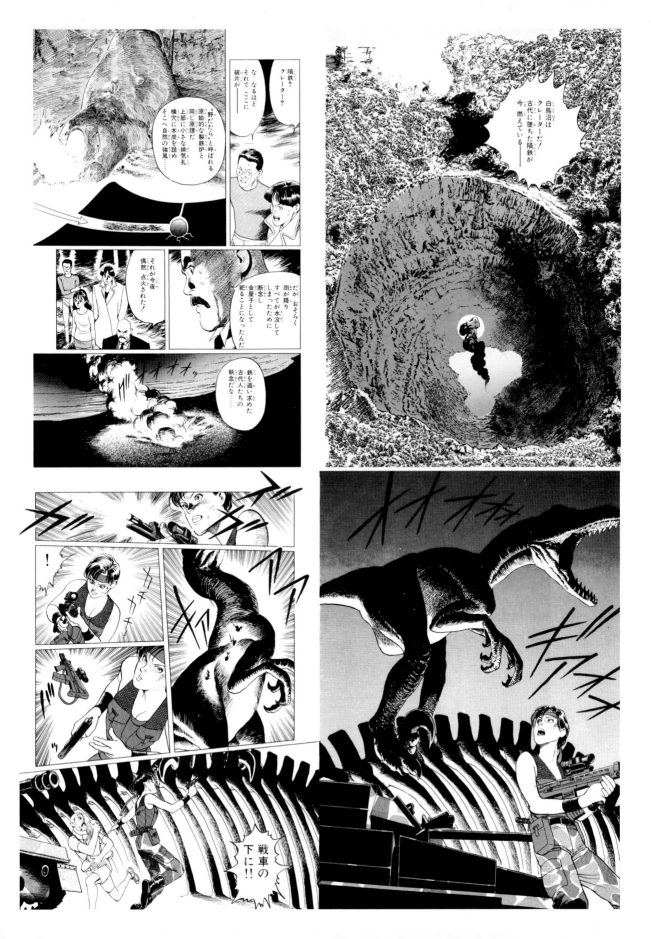

Hoshino is one of Japan's best known science fiction manga artists. He develops dramatic situations that are both highly imaginative and realistic, and he injects them into the kind of mysterious worlds we cannot experience for ourselves, such as outer space, under the sea, mythological worlds, the dinosaur age, and subterranean worlds. Furthermore, his creations are not entirely fanciful. He establishes worlds that are based upon something real or on something that is believed to have existed in reality. His manga worlds are convincing because they are a highly believable fantasy. Yukinobu Hoshino's works raise the awareness of just how wonderful the Earth is, filled with its many mysteries. Subjects include the large-scale extinction of entire species, environmental changes, and tectonic changes, and there is a strangeness in that at the root of it all, the Earth is composed of familiar oceans and trees and wide-open skies. This artist allows readers to enjoy manga to the fullest, by combining meticulous research and an imaginative power of expression, with the ups and downs of human drama. He has continued to challenge himself with new material throughout his career of 30 years, and his future works continue to be eagerly anticipated as well.

Hoshino est un des auteurs de mangas de science fiction les plus connus du Japon. Il développe des situations qui sont très imaginatives et réalistes, et les injecte dans des mondes mystérieux auxquels nous ne pouvons accéder, tel que l'espace, les fonds sous-marins, les mondes mythologiques, l'âge des dinosaures ou les mondes souterrains. De plus, ses créations ne sont pas entièrement fantaisistes. Il établit des mondes sur la base d'une réalité ou de quelque chose que l'on croit être réel ou qui a existé. Les mondes de ses mangas sont convaincants et très crédibles. Les œuvres de Yukinobu Hoshino nous permettent de prendre conscience de la beauté de la Terre et de ses nombreux mystères. Ses sujets préférés comprennent l'extinction massive d'espèces animales, de changements climatiques et tectoniques, et le plus étrange est que la Terre qui sert de base à ses œuvres est simplement composée d'océans, d'arbres et de notre ciel bleu familier. Cet auteur permet aux lecteurs d'apprécier pleinement ses mangas, grâce à ses recherches méticuleuses, au pouvoir d'imagination de ses textes et aux méandres des histoires humaines. Il n'a cessé de se surpasser tout au long de ses 30 années de carrière, et ses futures œuvres sont toujours attendues avec autant d'impatience.

Yukinobu Hoshino gilt als der Hauptvertreter des japanischen Sciencefiction-Manga. Weltall, Meeresboden, Göttersagen, das Zeitalter der Dinosaurier und unterirdische Welten liefern jeweils den Hintergrund für die fremden, geheimnisvollen Kosmen, in denen Hoshino seine von ungeheurer Fantasie und Realitätsnähe zugleich geprägten Dramen entwickelt. Diese erfindet der Mangaka jedoch nicht frei, sondern er wählt Stoffe, die wissenschaftlich verbürgt sind oder zumindest einmal für wahr gehalten wurden und konstruiert so Erzählungen, die erheblich mehr Überzeugungskraft besitzen als bloße Fantasiegeschichten. Hoshinos Werke lehren den Leser das Staunen angesichts unseres Planeten, der unzählige Mysterien in sich birgt: massenhaftes Aussterben von Lebewesen, Umweltveränderungen, Erdkrustenbewegungen – ja die Erde a sich mit ihren Meeren, Wäldern und dem Himmel darüber wird zum Wunder. Sorgfältige Recherchen und die nötige Kunstfertigkeit deren Ergebnisse ausdrucksvoll darzustellen zusammen mit spannenden menschlichen Dramen – Hoshino liefert seinem Publikum Mangas, wie sie im Buche stehen. Seit fast 30 Jahren versucht er sich nun an immer neuen Themen und auch auf künftige Werke darf man gespannt sein.

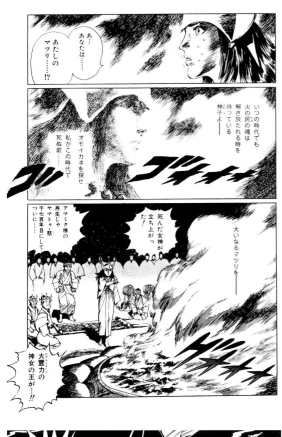
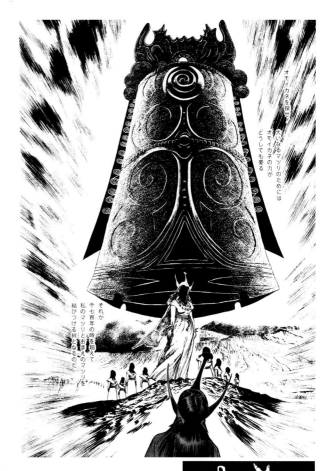
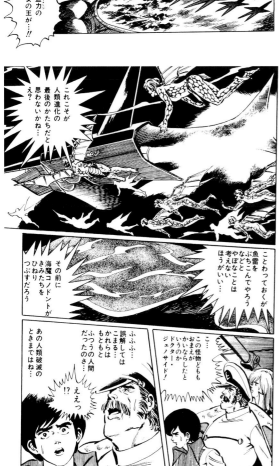
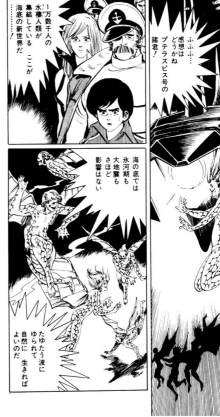

美しく幻想的で童話的な世界を描き、数々の同一世界、同一登場人物のシリーズがある。日本漫画家協会賞を受賞した『アタゴオル玉手箱』は自動販売機と家との10cmの隙間などを入口に行くことのできる別世界、その一地方の様々な森から成るヨネザアド・アタゴオルで、猫、人間、その他の生き物が同じ言葉を共有して生きているというファンタジックストーリー。架空の世界でありながら、その世界の方言であるオリジナルの言葉が登場するなど、独自の世界をいかに大切に描いているかが伝わる。夜中に聞こえてくるかすかな物音、自然の息づかい、風の流れ……というような普段は忘れているものをふと思い起こす力を秘めている。「猫こそ自然の代理だ」と語り、もともと童話作家、宮沢賢治に強い影響を受けているますむら・ひろしは、宮沢賢治の童話作品を、登場人物を猫に置き換えて漫画化し強い支持を受け、アニメ化や、宮沢賢治イーハトーブ賞受賞を果たした。現在は「アタゴオル」シリーズの最新作『アタゴオルは猫の森』を、メディアファクトリー刊「コミックフラッパー」にて連載中。

HIROSHI MASUMURA

ますむらひろし

" Atagooru Monogatari"
" Atagooru Tamatebako"
" Atagooru Wa Neko No Mori"
"Cosmos Rakuenki"
"Ginga Tetsudo no Yoru"
(Night on the Galactic
Railroad)

Born	Debut	Best known works	Anime Adaptation	Prizes
1952 in Yamagata prefecture, Japan	with "Kiri ni Musebu Yoru" in 1973 and published in *Weekly Shonen Jump*.		"Ginga Tetsudo no Yoru" (Night on the Galactic Railroad)	• 26th Japan Cartoonists Association Grand Prize - 1997

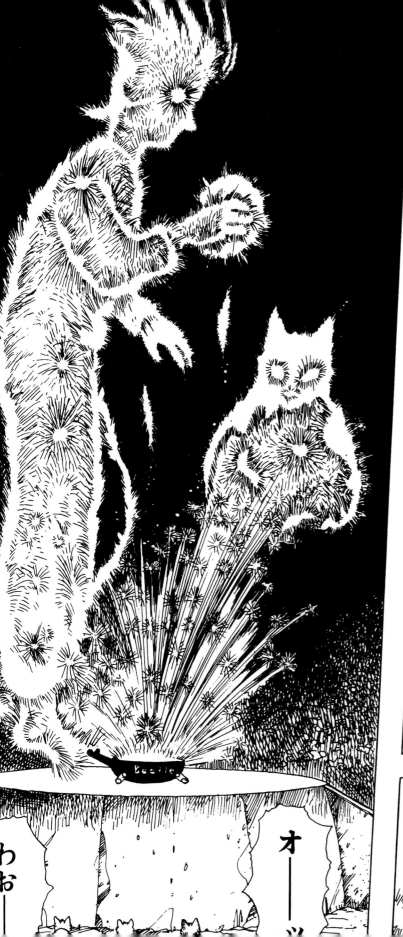

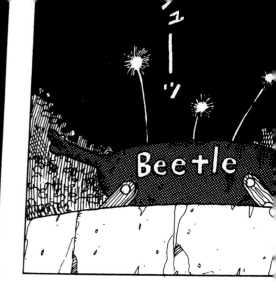

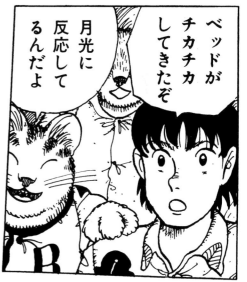

This popular artist creates beautiful fantasy-filled fairy tale worlds. Many of his series portray the same world and the same characters. The work "Atagooru Tamatebako", which won the Japan Cartoonists Association Award in 1997 is a fantasy story where there is an entrance to another world located in a narrow 10cm space between a house and a vending machine. From there we are greeted to "Yonezaado Atagooru" which consists of vast forests, where cats, humans, and other creatures all speak the same language. Although it is a fictitious make-believe world, Masumura introduces an original dialect that is spoken there, which seems to convey the artist's desire to accurately depict a unique world. When reading the manga we become aware of sounds that are usually forgotten, such as little sounds in the dead of the night, sounds of nature, or the sound of the wind. Masumura believes that the cat is nature's representative, and as someone who has been highly influenced by the famous children's writer Kenji Miyazawa, he has adapted many of Miyazawa's works by substituting in cats as the main characters. He has gotten a lot of support for his adaptations, which have also become animated, and he subsequently received the coveted Kenji Miyazawa Award.

Cet auteur populaire crée de superbes mondes imaginaires de contes de fées. La plupart de ses séries dépeint le même monde et les mêmes personnages. Son œuvre « Atagooru Tamatebako », qui a remporté le Prix de l'Association japonaise des auteurs de bandes dessinées en 1997, est une histoire fantastique dans laquelle une porte donnant sur une autre monde est située dans un espace de 10cm entre une maison et un distributeur de boissons. Une fois dans ce monde, nous sommes accueillis dans « Yonezaado Atagooru », de vastes forêts dans lesquelles des chats, des humains et d'autres créatures parlent la même langue. Bien qu'il s'agisse d'un monde imaginaire, Masumura itroduit un nouveau langage qui est parlé dans ce monde, qui semble véhiculer la manière dont l'auteur souhaite décrire précisément ce monde unique. Lorsque nous lisons ce manga, nous devenons conscient de sons que nous avons normalement oublié, tels que les petits bruits dans la nuit, les bruits de la nature, ou le bruit du vent. Masumura estime que le chat est le représentant de la nature, et de par l'influence laissée par le fameux auteur d'histoires pour enfants, Kenji Miyazawa, il a adapté les œuvres de Miyazawa en transformant les personnages principaux en chats. Il a reçu de nombreux éloges pour ses adaptations qui ont donné lieu à des animations, et il a reçu par la suite le fameux Prix Kenji Miyazawa.

Hiroshi Masumura zeichnet eine märchenhafte Welt voller Schönheit und Phantasie, oft verwendet er Schauplatz und Protagonisten in mehreren Arbeiten. *ATAGOUL TAMATEBAKO* wurde mit dem Preis der Gesellschaft japanischer Mangaka ausgezeichnet und erzählt von einem Paralleluniversum, in das man beispielsweise durch einen zehn Zentimeter breiten Spalt zwischen Getränkeautomat und Hauswand gelangt. In einer bestimmten waldreichen Gegend namens Atagoul leben Katzen, Menschen und andere Lebewesen friedlich miteinander und kommunizieren in einer gemeinsamen Sprache. Worte aus dieser Sprache tauchen überall im Manga auf und der Leser merkt, mit welcher Sorgfalt hier eine fiktionale Welt erschaffen wurde. Auf geheimnisvolle Weise gelingt es diesem Werk, kleine, oft vergessene Dinge ins Gedächtnis zu rufen: leise Geräusche in der Nacht, der Atem der Natur, das Pfeifen des Windes. In Masumuras Worten repräsentieren gerade Katzen die Natur: Stark beeinflusst von dem Dichter und Märchenautor Kenji Miyazawa, veröffentlichte er die Mangaversion einer phantastischen Erzählung des berühmten Autors, in der alle Protagonisten Katzen sind. Diese Arbeit wurde enthusiastisch aufgenommen, als Anime verfilmt und mit dem Miyazawa Kenji Ihatov-Preis ausgezeichnet.

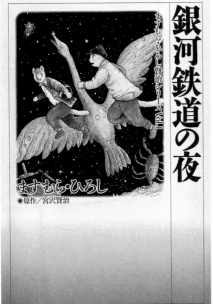

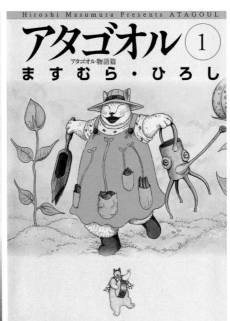

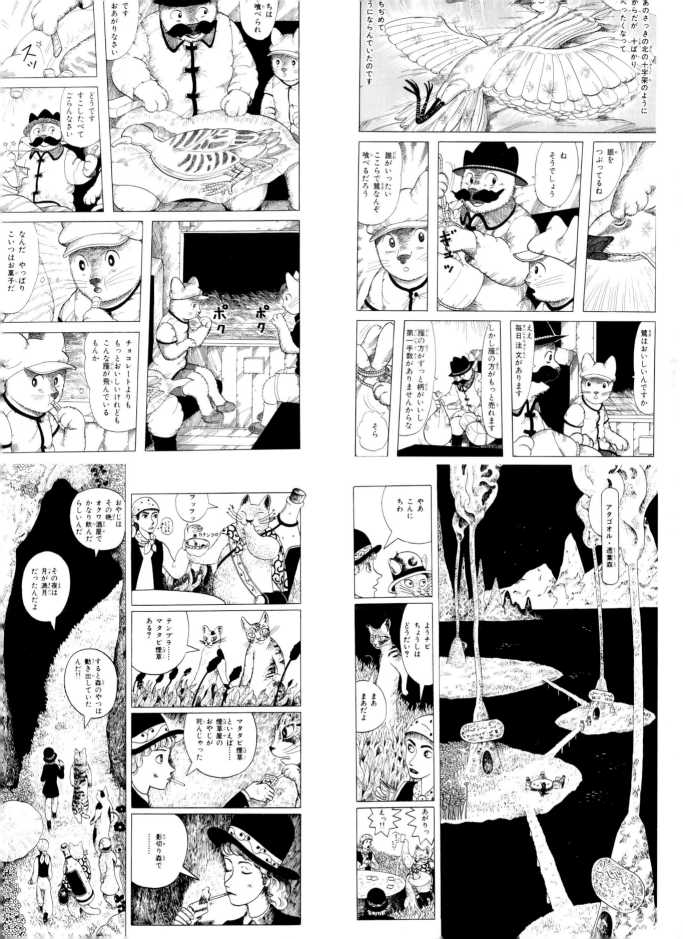

美少女アダルト漫画界で活躍し、様々な媒体をまたいで『ゆみこちゃん』シリーズを発表し続ける。女子高生であるゆみこちゃんは、あらゆる場所でセックスを求められ、そして抵抗をせずに受け入れる。目が大きく、胸が豊満で、ミニスカートのセーラー服を着たゆみこちゃんは、現代日本の女子高生のカリカチュアであり、そのゆみこちゃんへの陵辱は、男性読者に爽快感と征服感を与えた。そのセックス描写はノーマルなものからアブノーマルなものへと過激化していき、女性に男性器が付いたり、乳房が３つ以上付いたりといった外見的倒錯から、巨大な男性器で犯されたり、そしてついには殺されてしまうなどの残酷性にまでいたる。ゆみこちゃんのかわいらしさとアブノーマルなセックスシーンは、絵とストーリーのギャップを超えた特異なエロティック世界を作り出している。また、ゆみこちゃんを使った過激性あふれる漫画はアメリカなどにも紹介されて高い評価を受けた。

HENMARU MACHINO

町野変丸

1969 in Aomori
prefecture, Japan

Born

with Bishoujo in 1989

Debut

"Nuruemon"
"Yumiko Jigoku" (Yumiko Hell)
"Doki Doki Henmaru Show"
"Picho to Yachuu"

Best known works

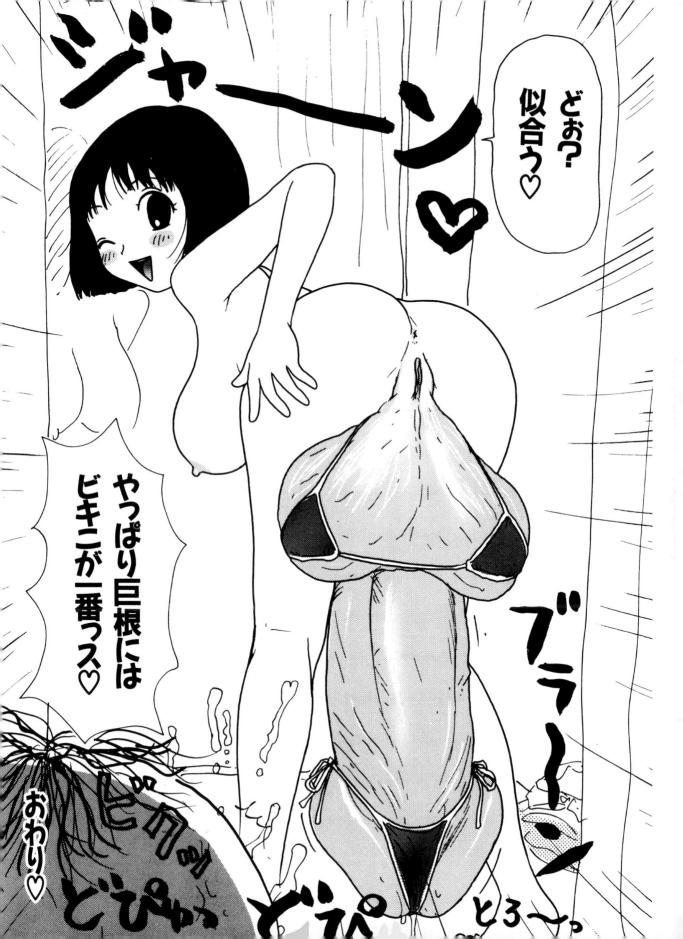

Machino started his career with "bishoujo" (beautiful young girl) manga aimed at adults. He has continued to publish the "Yumiko-chan" series through a variety of publications. The series revolves around a high school girl named Yumiko-chan who is pressured to have sex under many different circumstances, but never resists. Yumiko-chan is a caricature of a modern Japanese high school girl, with her big-eyes, buxom breasts, and mini skirted sailor-style school uniform. Yumiko-chan's assaults give male readers a sense of exhilaration and conquest. These sex scenes started out normal, but soon evolved into the radically abnormal. Many of them depicted girls adorned with a male sex organ, or a girl with 3 or more breasts, with cruel scenes involving assaults with an enormous male organ or assaults turning into murder. Yumiko-chan's cuteness combined with these abnormal sex scenes creates such a contrast between the story and images, that the result is an utterly erotic world. Some of these radical Yumiko-chan images have also been introduced in the United States where they have gained a fairly large fan base.

Machino a débuté sa carrière par un manga bishoujo (jolies jeunes filles) destiné à des adultes. Il a continué de publier sa série « Yumiko-chan » au travers de différentes publications. La série se concentre sur une lycéenne nommée Yumiko-chan qui est contrainte de faire l'amour dans de nombreuses circonstances, mais qui ne résiste jamais. Yumiko-chan est une caricature des lycéennes japonaises modernes, avec de grands yeux et de fortes poitrines, et portant les minijupes de leur uniforme d'école. Les agressions sexuelles sur Yumiko-chan donnent aux lecteurs mâles une impression de joie intense et de conquête. Les scènes de sexe débutent normalement, mais évoluent rapidement en quelque chose d'anormal. La plupart dépeint des filles ornées de sexes masculins, des filles avec 3 seins ou plus, des scènes cruelles impliquant des organes mâles énormes ou encore des agressions meurtrières. La beauté de Yumiko-chan combinée à ces scènes anormales crée un contraste si fort entre l'histoire et les images qu'il résulte en un monde totalement érotique. Certaines des images de Yumiko-chan ont été introduites aux Etats-Unis où elles sont devenues assez populaires.

Mangas für Erwachsene, bevölkert mit den schönsten Mädchen, sind sein Ressort. Seit einiger Zeit veröffentlicht Henmaru Machino in den verschiedensten Medien Arbeiten aus der „Yumiko-chan"-Serie. Yumiko-chan ist eine Oberschülerin, die überall Sex haben soll, wogegen sie auch keinen Widerstand leistet. Mit großen Augen, üppigem Busen und dem kurzen Rock ihrer Matrosen-Schuluniform wirkt sie wie eine Karikatur moderner japanischer Oberschülerinnen. Die Attacken auf diese Yumiko-chan suggerieren den männlichen Lesern ein angenehmes Gefühl der Überlegenheit. Die Sexzeichnungen, anfangs noch im Rahmen des Üblichen, steigern sich zu extremen Perversionen. Abnormes wie Penisse am weiblichen Körper oder drei Brüste eskalieren mit Vergewaltigungen durch riesige Penisse und enden im grausamen Totschlag. Aus der Darstellung der süßen Yumiko und den perversen Sexszenen entsteht eine eigenartige erotische Atmosphäre, die die Kluft zwischen Bild und Story überwindet. Diese drastischen Werke um Yumiko-chan wurden auch in den USA mit großem Enthusiasmus aufgenommen.

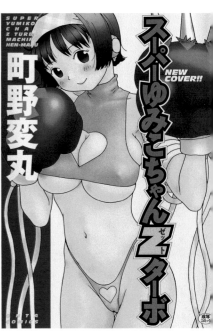

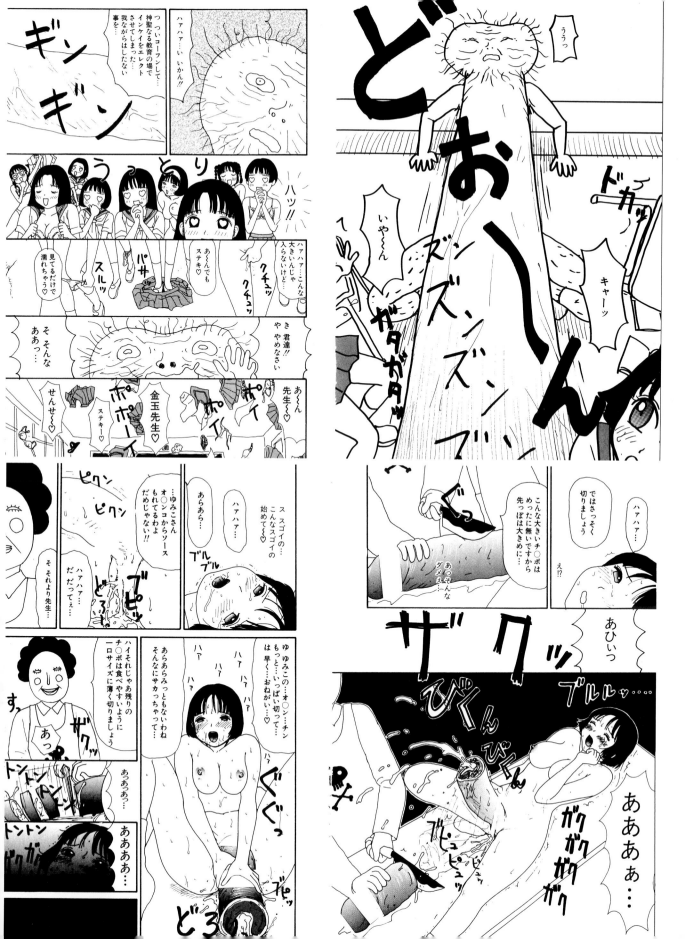

突然の一目惚れから始まる物語。恋のライバルの出現。思いがけない三角関係。次から次へと起こるアクシデントを乗り越えて、不器用ながらも自分の気持ちを彼女に伝えていく。そんな思春期の恋愛を描いた『きまぐれオレンジ☆ロード』は、1980年代を代表するラブコメディーとなった。超能力者でもある中学生・恭介は、引っ越した先で大人びた美少女・まどかと出会う。すぐにまどかに惹かれる恭介だったが、年下の女の子・ひかるにも惚れられてしまい、どちらか好きなのか、自分の本当の気持ちすらわからなくなる。恭介の葛藤はそれを見る者にも伝染し、読者は恭介の気持ちを追体験することによって同じようなドキドキする恋愛の刺激を楽しんだ。また、ドタバタした画面が続くかと思えば、一転してキャラクターの表情を追いかけた静かなコマが挿入されるメリハリのある展開は読んだ者すべてを虜にして、TVアニメーションになっても大いに人気となり、その後には劇場公開用のオリジナルアニメーションも制作された。

IZUMI MATSUMOTO

まつもと泉

1958 in Toyama prefecture, Japan	with "Milk Report" published in *Weekly Shonen Jump* in 1983.	"Kimagure Orenji Road" (Whimsical Orange Road) "SESAMI STREET"	"Kimagure Orenji Road" (Whimsical Orange Road)
Born	**Debut**	**Best known works**	**Anime Adaptation**

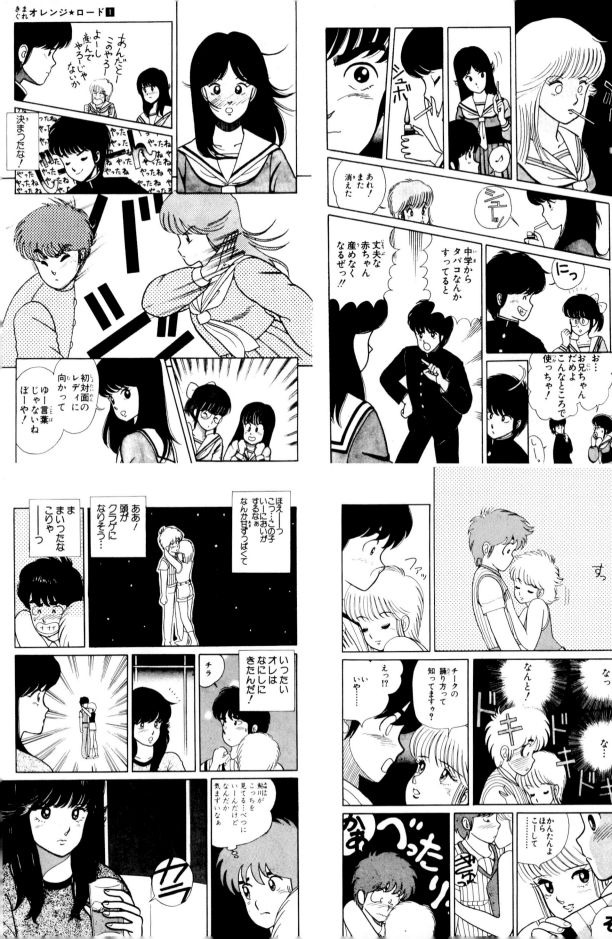

He begins his teenage love story "Kimagure Orenji Road" (Whimsical Orange Road) with an encounter of love-at-first-sight, followed by the sudden appearance of a rival lover, and then an unexpected love triangle. The main character overcomes each new obstacle, while he clumsily conveys his feelings of love. The series was published in 1980 and was a popular love/comedy of the time. The story revolves around a junior high school student named Kyosuke with psychic powers. When his family moves to a new town, he meets a beautiful girl named Madoka. He falls completely in love with her, but a younger girl named Hikaru in turn falls in love with him. He becomes utterly confused as to what his true feelings for the girls are. The story is contagious to the point that we begin to understand Kyosuke's conflicted emotions. By making the reader feel what Kyosuke feels, Matsumoto is able to convey those heart-pounding emotions of love. Also, after a series of busy action filled scenes, Matsumto does a complete turnaround and portrays the serene images of the character's expressions. These ups and downs in the story development attracted readers, and it was later made into a popular TV series. He also worked on the original animation for the theatrical version.

Matsumoto a démarré son histoire d'amour d'adolescents « Kimagure Orenji Road » (La route orange capricieuse) par un coup de foudre, suivi par l'apparition soudaine d'un rival puis d'une troisième personne. Le personnage principal surmonte chaque nouvel obstacle tout en exprimant son amour. La série a été publiée en 1980 et était populaire à cette époque. L'histoire se concentre sur un collégien nommé Kyosuke doté de pouvoirs surnaturels. Lorsque sa famille déménage dans une nouvelle ville, il rencontre une jolie fille nommée Madoka. Il tombe totalement amoureux d'elle, mais une jeune fille nommée Hikaru tombe a son tour amoureuse de lui. Il devient totalement confus et ne sais plus ce qu'il doit faire. L'histoire est contagieuse au point que nous commençons à comprendre les émotions conflictuelles de Kyosuke. En faisant ressentir aux lecteurs ce que Kyosuke ressent, Matsumoto parvient à exprimer de forts sentiments d'amour. De plus, après une série de scènes remplies d'action, Matsumoto change complètement de thème et dépeint les images sereines des expressions des personnages. Les hauts et les bas de son scénario ont attiré les lecteurs, et ce manga a donné lieu à une série télévisée. Il a également travaillé sur les animations de la version cinématographique.

Der Held verliebt sich auf den ersten Blick in ein Mädchen. Kurz darauf erscheint ein anderes Mädchen auf der Bildfläche – ein unerwartetes Dreiecksverhältnis beginnt. Zahlreichen Missverständnissen und andere Hindernissen zum Trotz gelingt es dem unbeholfenen Helden schließlich, sich zu offenbaren. *Kimagure Orange Road* erzählt die Geschichte einer solchen Jugendliebe und wurde zur Liebeskomödie der 1980er Jahre. Der mit übernatürlichen Fähigkeiten begabte Mittelschüler Kyôsuke trifft nach einem Umzug die frühreife, hübsche Madoka. Er fühlt sich sofort von ihr angezogen, verliebt sich aber auch in die jüngere Hikaru und weiß bald selbst nicht mehr, wen er nun wirklich mag. Kyôsukes Dilemma überträgt sich auf das Lesepublikum, das so in den Genuss von Herzklopfen und Liebestaumel kommt. Die Bildabfolge ist ebenfalls sehr abwechslungsreich gestaltet. Kaum glaubt man, es gehe nur noch drunter und drüber, schiebt der Autor eine ruhige Charakterstudie ein. Izumi Matsumoto eroberte sich eine riesige Fangemeinde und die TV-Animeserie war ebenfalls sehr erfolgreich. Schließlich entstand sogar ein Original-Anime fürs Kino.

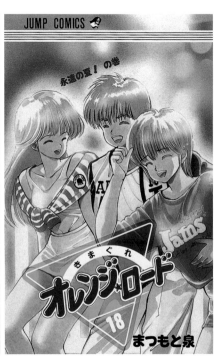

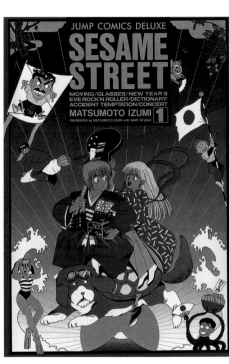

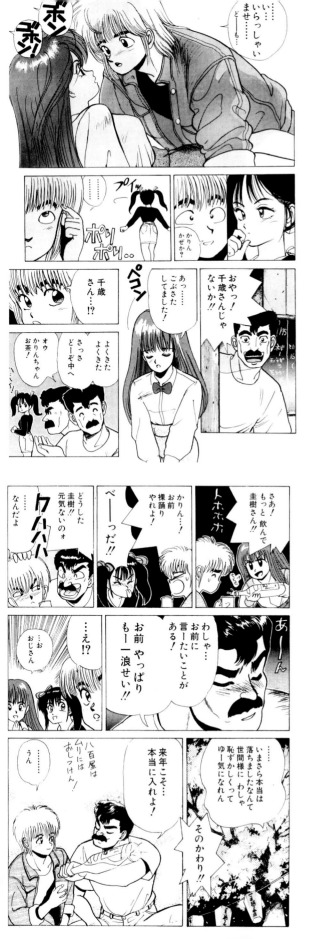
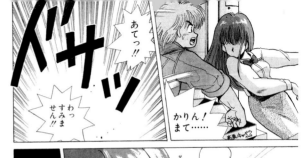
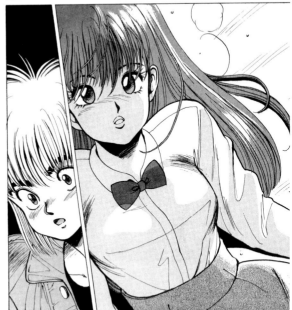
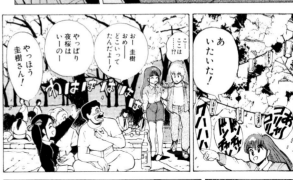
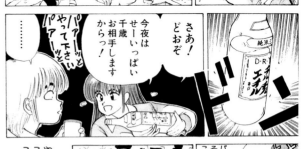
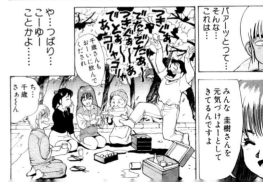

画面の全てをフリーハンドで柔らかく描写し、ノスタルジックな背景やタイポグラフィ……。緩やかに揺れている線で描かれる松本大洋の世界は、雨のシーンであれば空気の湿度感を、暗闇であれば静寂さを、真夏の昼間であれば暑さを肌で感じることができそうなほどの、比類ない表現力で読者を魅了する。既存の漫画、イラストにはない独創的な絵は、ある種の破壊力を持って漫画界に新風を吹き込んだ。卓球で世界一となることを目指し真っ直ぐに進む「ペコ」と、冷静沈着で笑顔を見せることがなく野心を全く持たない「スマイル」。この対峙するふたりの少年の友情を描いた『ピンポン』では、巧みな画面構成でスピード感を与え、詩的な抒情や会話で緊張感やリズムを生み出し、今までのスポーツ漫画とは違う感覚で、スポーツの臨場感が味わえる作品となっている。対象に大きく接近し、時には魚眼レンズのように歪むカメラワークも白熱の漫画を作り上げる醍醐味だ。日本では異例の描き下ろし長編漫画の発表や、最新作「ナンバーファイブ」では人物も舞台設定も独自で無国籍に作り上げるなど、作家性の高い活動をするが、若者に大きな支持を得て常に第一線の漫画家であり続ける希有な作家である。

TAIYO MATSUMOTO 松本大洋

Born	Debut	Best known works	Anime Adaptation	Prizes
1967 in Tokyo, Japan	with "Straight" published in a special issue of *Monthly Afternoon* magazine in 1986.	"Tekkon Kinkurito" (Black & White) "Ping-Pong" "No. 5" "GOGO Monster"	"Tekkon Kinkurito" (Black & White - currently in production) "Ping-Pong" "Aoi Haru" (A Blue Spring)	• 30th Japan Cartoonists Association Special Prize

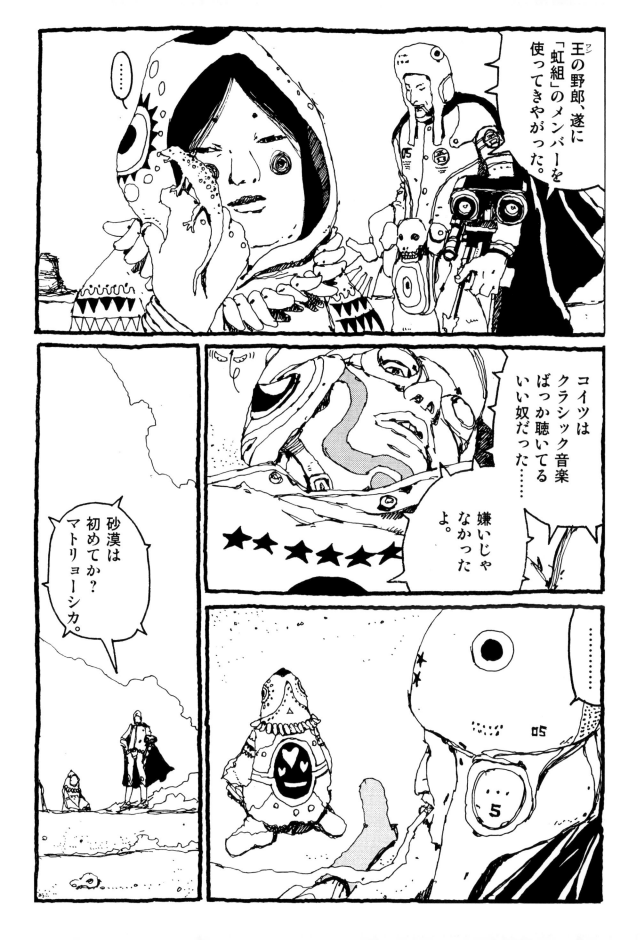

He prefers to draw all his images using free-hand, creating nostalgic backgrounds and expressions. The world Taiyo Matsumoto portrays is drawn with sketchy wavering lines. In rainy scenes, the reader almost feels the humidity rising from the pages. Readers can also feel the silence in the darkness and the heat on a sunny summer day. He has fascinated readers with his skilled expressions. The images and illustrations he creates are highly original, unlike any others in the industry. He seems to have brought a welcome new change to the manga industry. His stories include "Ping-Pong" about the friendship between Peco who aims to be the world's best ping-pong player, and Smile, a cool character who never smiles and has no ambition. With the use of clever composition, he gives his images the feeling of speed. He manages to build tension and a rhythm to the story with smart dialogue and a poetic lyricism. He creates a sport manga unlike any seen before, where we can feel the essence of the sport. He liberally uses extreme close-ups with fisheye lens camerawork to help create a climactic effect to his manga. He has also published long version tankoubon manga that are directly published in book form, which are not seen much in Japan. He has been highly active with works such as his recent "No. 5", which features highly original and international background and characters. He has many fans among the youth, and he is considered one of the top manga artists working today at the forefront of the industry.

Matsumoto préfère dessiner toutes ses images à la main, et il crée des décors et des expressions nostalgiques. Le monde que Taiyo Matsumoto dépeint est fait de lignes ondulantes et vagues. Dans les scènes pluvieuses, les lecteurs pourraient presque sentir l'humidité remonter des pages. Les lecteurs peuvent également ressentir le silence de la nuit et la chaleur d'un jour ensoleillé. Il a fasciné les lecteurs avec ses expressions réalistes. Les images et les illustrations qu'il crée sont véritablement originales, au contraire des autres dessinateurs. Il semble avoir introduit un changement dans le monde des mangas. Son histoire « Ping-Pong » décrit l'amitié entre Peco, qui cherche à devenir le meilleur joueur de ping-pong du monde, et Smile, un personnage cool qui ne sourit jamais et n'a aucune ambition. Grâce à une composition astucieuse, il donne une impression de vitesse à ses images. Il parvient à donner une tension et un rythme à l'histoire grâce à des dialogues intelligents et un lyrisme poétique. Il a créé un manga sur le sport différent de tout autre, dans lequel nous pouvons ressentir l'essence du sport. Il utilise délibérément des plans très rapprochés avec des objectifs grand angle pour créer des effets cruciaux. Il a également publié des mangas tankoubon en version longue directement sous forme d'ouvrage relié, ce qui est peu courant au Japon. Il est très actif et a publié des œuvres telles que « N° 5 », qui décrit des situations et des personnages originaux et internationaux. Il a de nombreux fans parmi les jeunes et est considéré aujourd'hui comme un des meilleurs auteurs de mangas.

Alle Bilder sind mit weichem Strich ausschließlich von Hand angefertigt, Hintergrund und Typografie wirken unbestimmt nostalgisch. Diese mit sanft krakeligen Linien gezeichnete Welt des Taiyô Matsumoto fasziniert mit einer unvergleichlichen Ausdruckskraft. Die Luftfeuchtigkeit bei Regenszenen ist fast körperlich erfahrbar, genauso wie die Mittagshitze an einem Sommertag oder die Stille in der Dunkelheit. Solche in Mangas und Illustrationen bisher nie dagewesenen Bilder brachen mit explosiver Wirkung in die Mangaszene ein. In PING PONG dreht sich die Handlung um zwei sehr unterschiedliche Freunde: Der offene, direkte Peco möchte unbedingt zum weltbesten Tischtennisspieler werden, während der zurückhaltende Smile, der sich nie auch nur zu einem Lächeln versteigt, völlig ohne Ehrgeiz ist. Matsumotos kunstfertige Zeichnungen vermitteln Geschwindigkeit, poetische Gefühlsbeschreibungen zusammen mit den Dialogen schaffen Spannung und Rhythmus. Auf eine andere Art und Weise als dies in bisherigen Sportmangas der Fall war, fühlt sich der Leser unmittelbar am Geschehen beteiligt. Filmähnliche Techniken, wie extreme Nahaufnahmen oder durch ein Fischaugenobjektiv verzerrte Optik tragen zum Reiz dieser ungewöhnlichen Arbeit bei. In langen Geschichten, die er – für Japan eher ungewöhnlich – direkt als tankôbon veröffentlichte und in seinem neuesten Werk No.5 erschafft er mit Charakteren und Schauplatz eine ganz eigene Atmosphäre, die keinem Land eindeutig zuzuordnen ist. Seine Werke gelten als Autorenmangas, werden aber vom jungen Publikum begeistert aufgenommen. Taiyô Matsumoto wird seinen Weg als Ausnahmetalent an vorderster Stelle fortsetzen.

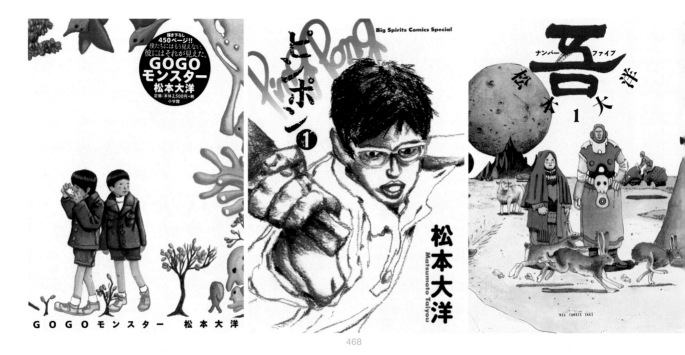

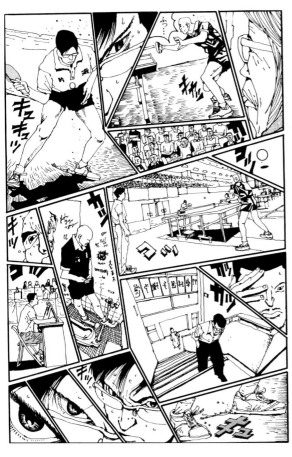

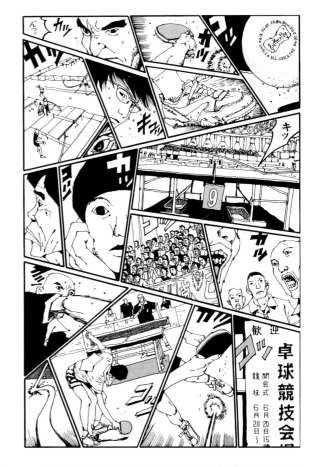

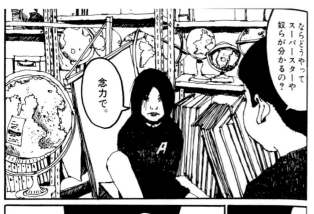

ならどうやって
スーパースターや
奴らが分かるの？

念力で。

目に映る物は
全部偽物だし、
耳に入る
声は全部
うそですよ、
マコト。

……

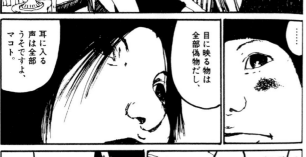

そうなの？

！

帰りましょう。

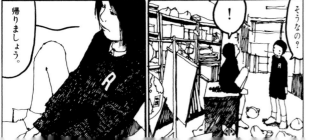

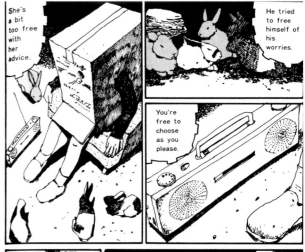

She's
a bit
too free
with
her
advice.

He tried
to free
himself of
his
worries.

You're
free to
choose
as you
please.

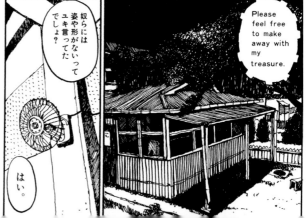

奴らには
姿や形が
ないって
ユキ言ってた
でしょ？

Please
feel free
to make
away with
my
treasure.

はい。

15歳のときに雑誌投稿した作品でデビューして以来、およそ50年にわたって日本の漫画界で活躍を続ける。デビュー直後は少女漫画誌に作品を発表していたが、60年代からは少年漫画誌に活動の場を移行し、独身時代に経験した四畳半アパートでの貧乏生活を題材にした『男おいどん』で講談社出版文化賞を受賞。また、核汚染された地球を救うため、遥か彼方の惑星へ旅立つ乗組員たちの悲壮感漂う宇宙航海の模様を描いた『宇宙戦艦ヤマト』は74年にアニメ化され、その後制作された劇場版は当時の社会現象になるほど、若者の間で一大ブームを巻き起こした。そして機械の身体を手に入れ永遠の命を求める少年の旅路を描いた『銀河鉄道999』では、母親を殺された主人公の孤独感と各停車駅で出会う人々との出会いと別れが叙情的に描かれ、アニメ化も相まって多くのファンを生んだ。四畳半から大宇宙へと作品の舞台を広げていった作者だが、少年・青年たちの孤独感と、それに打ち勝つ勇気や野心、主人公の成長といった作品の根底に流れるテーマは一貫している。さらに『銀河鉄道999』にも登場する宇宙海賊を主人公に据えた『キャプテンハーロック』などの作品で、宇宙を舞台にしたSF漫画の第一人者としての地位を確立した。

LEIJI MATSUMOTO 松本零士

Born

1938 in Fukuoka prefecture, Japan

Debut

with "Mitsubachi no Bouken" (Adventures of a Honeybee) published in *Manga Shonen* in 1954.

Best known works

"Otoko Oidon" (I am a Man)
"Uchuusenkan Yamato" (Space Cruiser Yamato)
"Ginga Tetsudou 999" (Galaxy Express 999)
"Senjou Manga Series"

Anime & Drama

"Uchuusenkan Yamato" (Space Cruiser Yamato)
"Ginga Tetsudou 999" (Galaxy Express 999)
"Uchuu Kaizoku Captain Harlock" (Space Pirate Captain Harlock)
"Danasaito 999.9" (DNA Sights 999.9)
"Queen Emeraldas"
"Cosmo Warrior Zero"
"1000 Nen Jouou" (Queen Millenia)
"Arei no Kagami" (The Mirror of Arei)

Prizes

• 3rd Kodansha Culture Award Children's Manga Award 1972
• 23rd Shogakukan Manga Award 1978
• 7th Japan Cartoonists Association -Special Prize 1978
• Purple Ribbon Medal 2001

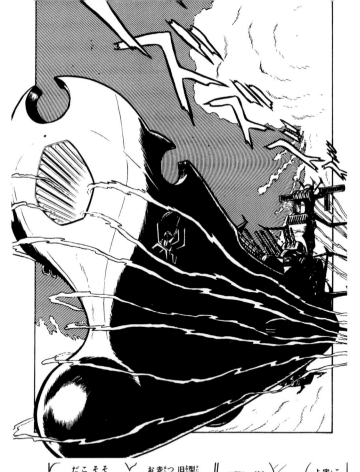
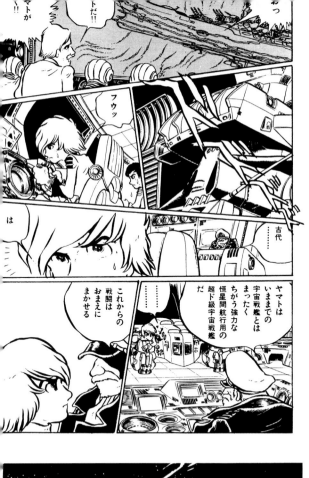
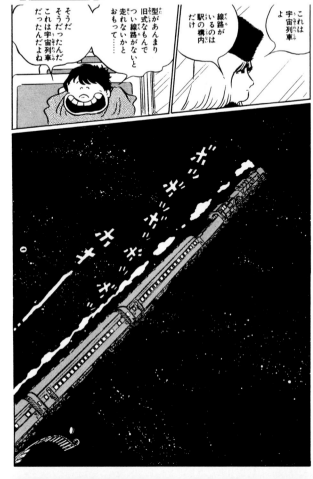
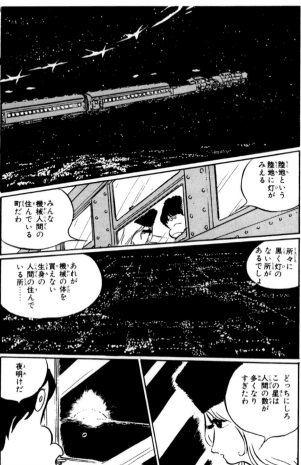

Ever since he first published his work in a manga magazine to debut at the young age of 15, he has continued to be active in Japan's manga world for some 50 years. When he first debuted, he wrote mostly for shoujo manga magazines but in the 60's he switched to shounen manga magazines. He won the Kodansha Culture Award with the publication of "Otoko Oidon" (I am a Man), in which he wrote about his experiences with poverty while living in a tiny 4.5 mat apartment during his bachelor years. He then wrote "Uchuusenkan Yamato" (Space Cruiser Yamato), in which the crew of the Yamato goes on a heroic journey to a distant planet to try to save the earth, which is polluted by nuclear waste. In 1974 it was made into an animated series, and the subsequent release of the animated movie version caused a social sensation. It was a huge boom among the youth at that time. Another phenomenal hit was "Ginga Tetsudou 999" (Galaxy Express 999) about a boy who sets off on a journey through space in search of obtaining eternal life through a man-made body. The loneliness of the main character, whose mother was murdered, and the new characters he meets and says goodbye to at each train stop, are portrayed with lyricism. There are still many fans of this classic series, which was also made into a hit animated series. Through the years Matsumoto was able to depict various worlds, from the dilapidated apartment room to the huge expanse of space. However, the constant theme to his works seems to be the growth and development of boys and young men who, through their bravery and ambition, overcome loneliness. In addition, the popularity of a space pirate character named Captain Harlock that appeared in "Ginga Tetsudou 999" (Galaxy Express 999) led to the creation of a successful spin-off series. Matsumoto's space-themed manga make him one Japan's leading science fiction writers.

Depuis qu'il a publié ses premières œuvres dans un magazine de mangas à l'âge de 15 ans, il a continué d'être un auteur actif pendant quelque 50 ans. A ses débuts, il a principalement écrit pour les magazines de mangas shoujo, mais durant les années 1960, il est passé aux magazines de mangas shounen. Il a reçu le Prix Kodansha Culture Award pour son œuvre « Otoko Oidon » (Je suis un homme), dans laquelle il a écrit sur sa propre expérience de la pauvreté lorsqu'il vivait dans un petit appartement durant ses années étudiantes. Il a ensuite écrit l'histoire « Uchuusenkan Yamato » (Navette spatiale Yamato), dans laquelle l'équipage du Yamato part pour une aventure héroïque sur une lointaine planète dans le but de sauver la Terre polluée par des déchets nucléaires. En 1974, cette histoire est devenue une série animée, et le film d'animation qui a suivi a fait sensation parmi les jeunes de l'époque. Une autre de ses séries populaires est « Ginga Tetsudou 999 » (Galaxy Express 999), qui décrit un garçon partant dans l'espace à la recherche de la vie éternelle. La solitude du personnage principal, sa mère ayant été assassinée, et les nouveaux personnages qu'il rencontre et quitte à chaque arrêt du train, sont dépeints avec lyrisme. Cette série classique a toujours de nombreux fans et elle a donné lieu à une série animée. Matsumoto a dépeint des mondes différents au travers de sa carrière, que ce soit des appartements délabrés à de vastes régions spatiales. Toutefois, les thèmes constants de ses œuvres semblent être le développement des jeunes garçons et des jeunes hommes qui, grâce à leur bravoure et leur imagination, réussissent à vaincre leur solitude. La popularité d'un pirate de l'espace nommé Capitaine Albator, qui est apparu dans « Ginga Tetsudou 999 » a conduit à la création d'une série animée populaire. Les mangas de Matsumoto sur des thèmes spatiaux en fait de lui l'un des principaux auteurs de mangas de science fiction du Japon.

Mit 15 reichte er einen Beitrag bei einem Manga-Magazin ein, der prompt veröffentlicht wurde und den Beginn seiner bisher über 50-jährigen Karriere als Mangaka darstellte. Zunächst zeichnete Matsumoto für *shôjo*-Magazine, konzentrierte sich seit den 1960er Jahren aber mehr und mehr auf *shônen*-Mangas. Mit *Otoko oidon [I'm a man!]*, in dem er eigene Erlebnisse als armer Jungeselle in einem winzigen Zimmerchen verarbeitete, schließlich den Kulturpreis des Kôdansha-Verlags. In *Uchū Senkan Yamato* [auf Englisch unter den Titeln *Star Blazers*, *Space Battleship Yamato* und *Space Cruiser Yamato* bekannt] zeichnete er die tragische Weltraumreise einer Gruppe von Astronauten, die zu einem weit entfernten Planeten aufbrechen, um die nuklear verschmutzte Erde zu retten. 1974 lief die Anime-Serie im Fernsehen und der spätere Kino-Anime löste unter Jugendlichen eine derartige Welle der Begeisterung aus, dass man bereits von einem gesellschaftlichen Phänomen sprach. Die Zugreise eines kleinen Jungen, der einen Maschinenkörper und damit ewiges Leben erlangen möchte, steht im Mittelpunkt von *Ginga Tetsudô 999*. Die Mutter des Jungen wurde ermordet, und seine Einsamkeit wird sehr poetisch beschrieben, ebenso wie die kurzen Begegnungen mit verschiedenen Menschen an jeder Haltestelle. Durch diesen Manga und seine Anime-Verfilmung gewann Leiji Matsumoto unzählige Fans. Aus dem winzigen Zimmer wurde der weite Weltraum, die eigentlichen Themen des Autors blieben jedoch die gleichen die Entwicklung seiner jungen Protagonisten, ihre Einsamkeit und wie sie mit Mut und Ehrgeiz dagegen angehen. Mit Serien wie *Captain Harlock* um den Piraten, der bereits in *Ginga Tetsudô 999* einen Gastauftritt hatte, erzeichnete sich Matsumoto schließlich eine unangefochtene Spitzenstellung im Weltraum-Sciencefiction-Manga.

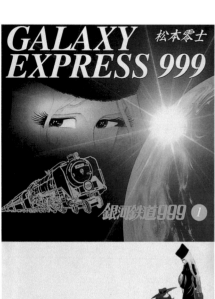

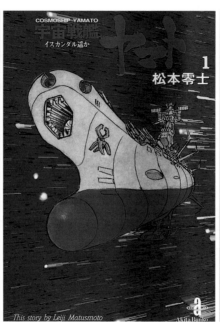

This story by Leiji Matsumoto

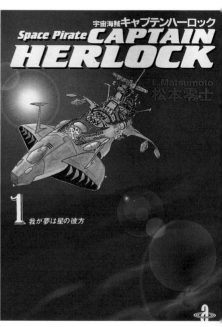

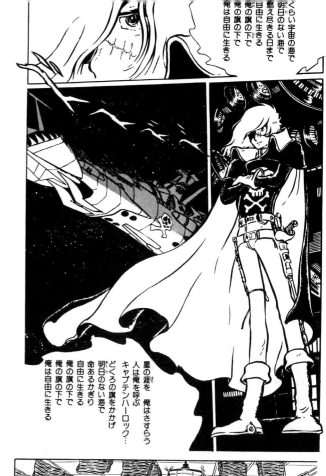
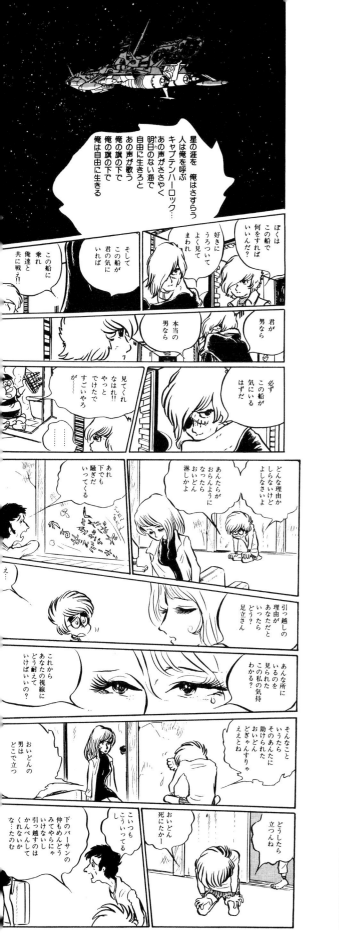
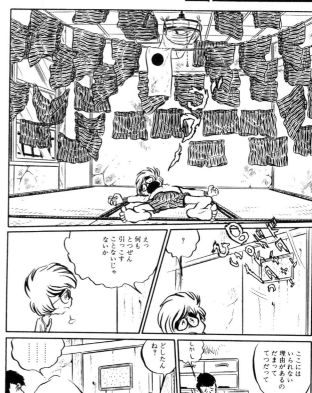

デビュー当初から現在まで、一貫して少女マンガを中心に活躍する数少ない男性作家のひとり。トーンを使わずベタを多用した重めの画面は、その絵柄と共に独特の雰囲気を生み出している。当初はその雰囲気を生かした怪奇ものの短編を多く発表、独自のファンを開拓していた。その後、「花とゆめ」にて、『パタリロ！』の連載を開始。常春の国マリネラの天才少年国王であるパタリロを主人公に、美少年殺しの異名をもつ英国情報部少佐や美貌の殺し屋など、美少年＆美青年（パタリロを除く）が多く登場、活躍する不条理ギャグマンガだが、中には読者の涙を誘う感動的な名作も多く、ギャグだけではない魅力を見せている。現在も『パタリロ！』は「別冊花とゆめ」に発表の場を変えて連載中。03年現在でコミックス76巻刊行は、少女マンガ最長連載。『パタリロ！』のキャラクターたちを「西遊記」にあてはめた『パタリロ西遊記！』も「メロディ」にて連載中である。

MINEO MAYA

魔夜峰央

1953 in Niigata
prefecture, Japan

Born

with "Mishiranu Houmonsha"
published in *Deluxe
Marguerite* in 1973.

Debut

"Pataliro!"
"Rashanu?"

Best known works

"Pataliro!"

Anime

• 28th Japan Cartoonists
Association Excellence
Award 1999

Prizes

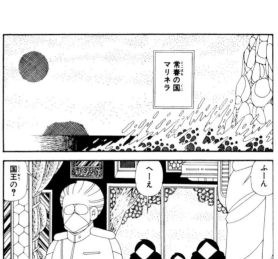

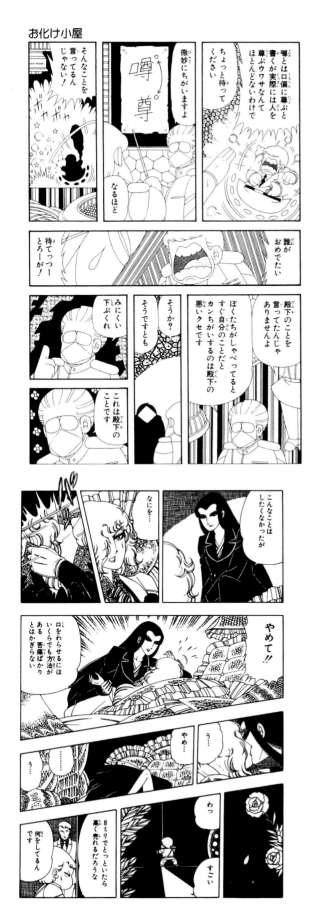

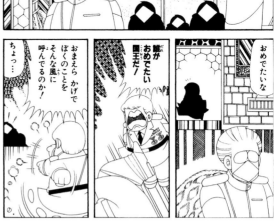

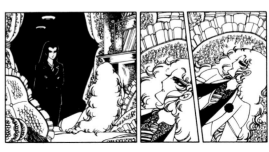

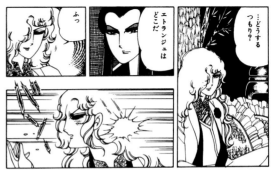

Ever since Maya's debut, he has mostly written shoujo manga, making him one of the few male artists working in this genre today. He prefers to use solidly colored images rather than applying tones to his manga, and this adds weight to his creations. He manages to create a unique atmosphere in all his works. At the beginning of his career, he used his unique style to write somewhat bizarre stories, and he attracted distinctive fans. Later he started publishing the "Pataliro!" series in *Hana to Yume*. The main character of the story is a young genius who is the king of a country called Marinera. Many unusual characters appear in the story, such as the lieutenant from the British Information Bureau whose alias is "beautiful boy killer", and the handsome hired assassin. Apart from Pataliro there are many beautiful boys and young men. It may seem like an irrational gag manga, but many of his stories are emotional, and some of them even bring tears to the reader's eyes. His works feature elements other than the gags, which are appealing for readers. Even now, "Pataliro" is published through *Bessatsu Hana to Yume*. 76 comic volumes have been published as of 2003, making it the longest running series in shoujo manga. He is currently publishing an adaptation of "Saiyuuki" (Journey to the West) featuring his characters from "Pataliro!", called "Pataliro Saiyuuki!" in *Melody* magazine.

Depuis ses débuts, Maya a principalement écrit des mangas shoujo, et il est un des rares auteurs masculins à travailler aujourd'hui sur ce genre. Il préfère utiliser des images faites de couleurs pleines, plutôt que de les colorier. Cela donne plus de poids à ses créations et il parvient à créer une atmosphère unique. Au début de sa carrière, il a utilisé ce style unique pour écrire des histoires assez étranges, et il a attiré un certain public. Il a publié plus tard la série « Pataliro! » dans le magazine Hana to Yume. Le personnage principal est un jeune génie qui est le roi d'un pays appelé Marinero. De nombreux personnages peu courants apparaissent durant l'histoire, tels qu'un lieutenant des services secrets britanniques dont le surnom est « beautiful boy killer », et un tueur à gage. En dehors de Pataliro, l'histoire comporte de nombreux superbes garçons et jeunes hommes. Ce manga semble rempli de gags irrationnels, mais la plupart de ses histoires sont émotionnelles et certaines provoquent même des larmes. Ses œuvres comportent des éléments autres que des gags, qui attirent les lecteurs. « Pataliro! » est encore actuellement publié dans le magazine Bessatsu Hana to Yume. En 2003, 76 tomes ont déjà été publiés, faisant de cette série la plus longue des mangas shoujo. Il publie actuellement une adaptation de « Saiyuuki » (Voyage vers l'ouest), qui s'intitule « Pataliro Saiyuuki! ». Elle reprend ses personnages de « Pataliro! » et est publié dans le magazine Melody.

Mineo Maya ist einer der wenigen Männer, dem *shôjo*-Genre seit ihrer Anfangszeit unverändert treu geblieben sind. Seine Zeichentechnik kommt ohne Rasterfolien aus, aber mit den von ihm bevorzugten schwarzen Flächen sowie den Zeichnungen selbst erzielt er eine ganz eigene Atmosphäre. In den kürzeren Arbeiten aus seiner Anfangszeit kommt diese Atmosphäre den rätselhaften Geschichten sehr zugute und verhalf ihm zu einer verschworenen Fangemeinde. In *Hana to Yume* veröffentlicht er schließlich die ersten Episoden von *PATARILLO!*. Hauptfigur ist der geniale Kind-König Patarillo im Land des ewigen Frühlings Marinera, weitere Charaktere sind ein Major des englischen Geheimdienstes, auch als *bishônen*-Killer bekannt sowie eine Reihe jugendlicher Attentäter – mit Ausnahme von Patarillo alles wunderschöne junge Männer und Knaben. In dem absurden Gag-Manga überschlagen sich die Ereignisse, aber mit vielen Szenen, die zu Tränen rühren, beruht der Reiz dieser Serie nicht nur auf Slapstick-Humor. *PATARILLO!* wird immer noch in neuen Folgen veröffentlicht, inzwischen in der Sonderausgabe von *Hana to Yume* und bis 2003 sind insgesamt 76 Sammelbände erschienen, *PATARILLO!* gilt somit als die umfangreichste *shôjo*-Serie. In dem Magazin *Melody* erscheint darüberhinaus mit *PATARILLO SAIYÜKI* ein Manga, bei dem die Patarillo-Mannschaft Rollen aus dem klassischen chinesischen Roman *DIE PILGERFAHRT NACH DEM WESTEN* übernehmen.

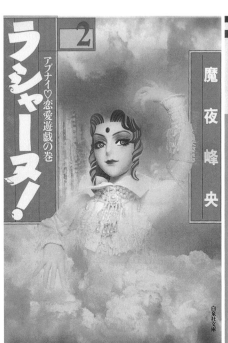

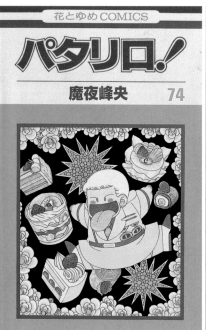

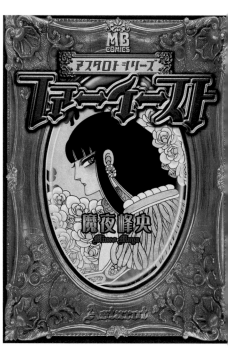

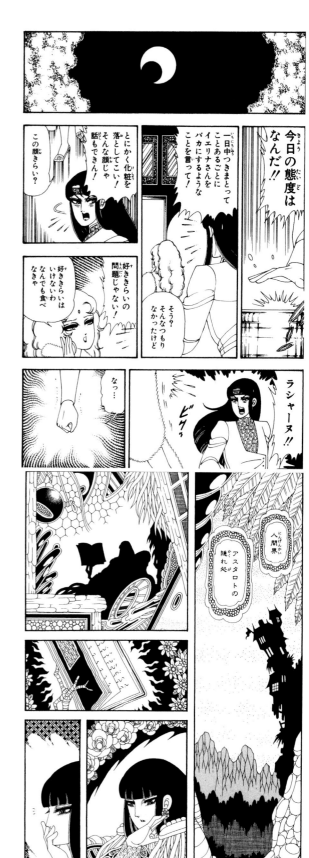
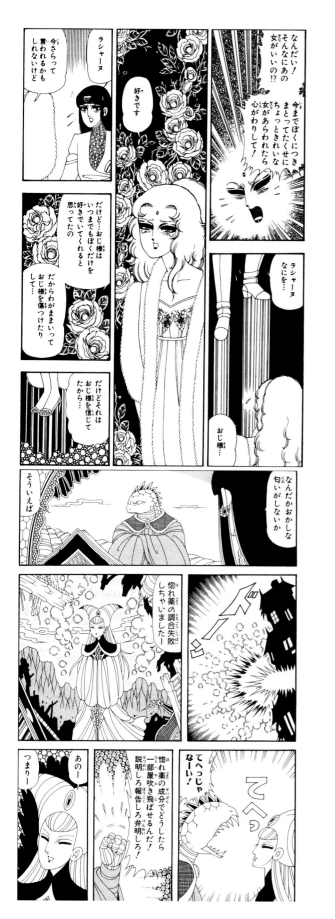

日本でも諸外国でもカルト的な人気を持つ作家。線やベタなどの絵的な処理と写実性をうまく兼ね合わせて、細密な挿絵画風のタッチを持つ。そして特筆すべきはその美しい画風で描かれる内容。人形のようにつるつるした少年少女と、相対する異形の者たち——醜悪で毛深い大人、妊婦、奇形、不虞、狂人、殺人者。それら登場人物たちが、切り刻まれ、血を飛び散らせ、内臓を剥き出しにさせる。狂気かつ嗜虐的な欲望のもとに、多くの少年少女が無惨な死を遂げる。しかしそこに深刻なテーマ性はなく、あっけらかんと描かれ、むしろユーモアさえ感じる。物語も辻褄よりは破壊的なパワーとイメージの炸裂に重きを置いて、悲惨な物事を戯画化した痛快さがある。物語性や「死」が元々持つ意味に絡め取られないゆえに、彼の世界はより純粋で比類無き独自性を確率しているのだ。主に短編ばかりを描いているが、悲惨な家庭から見せ物小屋に至る少女「みどり」を描いた『少女椿』は、一巻モノのまとまった話で、代表作にして入門にも適している。

SUEHIRO MARUO 丸尾末広

Born	Debut	Best known works	Anime Adaptation
1956 in Nagasaki prefecture, Japan	with "Ribbon no Kishi" published in *GARO* magazine in 1980.	"Barairo no Kaibutsu" (The Rose colored Monster) "National Kid" "Shoujo Tsubaki" (Mr. Arashi's Amazing Freak Show) "Maruo Jigoku" (Maruo Hell)	"Shoujo Tsubaki" (Mr. Arashi's Amazing Freak Show)

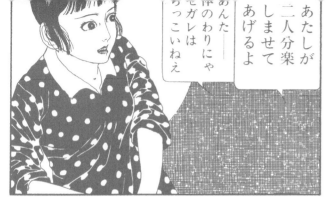

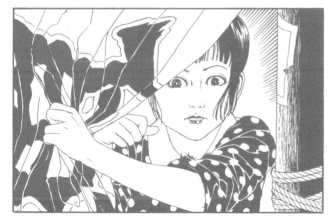

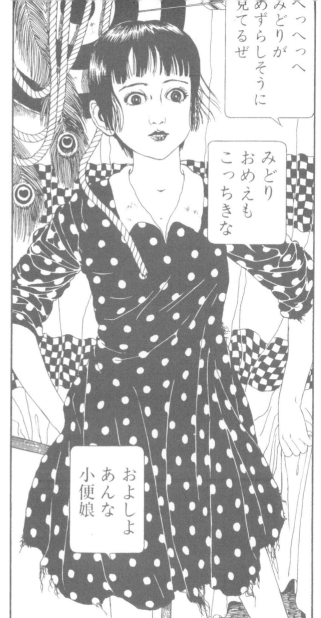

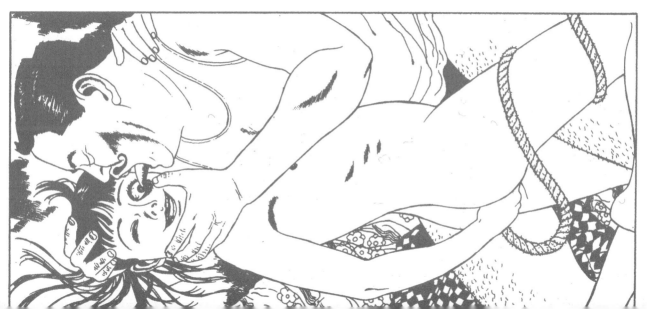

Maruo is a manga artist with a cult-like following in Japan as well as overseas. He skillfully uses artistic techniques such as lines and solidly colored images, and combines it with realism. This gives his drawings a finely detailed illustrative style. In particular, the images he brings to life with this beautiful style are outstanding. He skillfully depicts girls and boys with smooth doll-like qualities, and the various grotesque characters they encounter - the ugly hairy guy, a pregnant woman, a freak, a deformed man, a maniac, a murderer, etc. These characters wind up getting cut up with blood splattering everywhere, as their inner organs are displayed. In addition, many boys and girls are cruelly killed at the mad and sadistic whims of others. However, there is no serious hidden message in his stories, which are drawn in an indifferent manner. In fact they contain more of a sense of humor. Rather than relying on the coherence and logical aspects of the story, he prefers to get his point across with destructive power and explosive images. There is a sense of thrill in seeing his cruel stories portrayed in the gekiga-like style. He does not concern himself with the story or the meaning of "death", and this is what gives his worlds a genuine and unmatched originality. He publishes mostly short stories, but in "Shoujo Tsubaki" (Mr. Arashi's Amazing Freak Show) he tells the tale of a young girl called "Midori" who goes from a miserable home life to life in a freak show. It is a complete story published in one volume. It's one of his best-known works, and it's a good introductory book to get to know this talented artist.

Maruo est un auteur de mangas adulé au Japon et à l'étranger. Il utilise avec talent des techniques artistiques telles que des lignes et des images colorées, et les combine avec un certain réalisme. Ses dessins ont un style illustratif finement détaillé. En particulier, les images qu'il dessine avec ce style sont exceptionnelles. Il dépeint parfaitement des filles et des garçons, qui ressemblent à des poupées, ainsi que les différents personnages grotesques qu'ils rencontrent, tels qu'un horrible type poilu, une femme enceinte, un monstre, un homme déformé, un maniaque, un meurtrier, etc. Ces personnages finissent par être découpés, le sang gicle partout et leurs organes sont exposés. De plus, de nombreux garçons et filles sont tués cruellement selon les caprices sadiques des uns ou des autres. Ses histoires ne contiennent toutefois pas de message caché et sont dessinées de manière indifférente. En fait, elles contiennent plutôt un certain sens de l'humour. Plutôt que de s'appuyer sur les aspects de cohérence et de logique pour l'histoire, il préfère transmettre son message à l'aide d'images explosives et d'un pouvoir destructeur. Il se dégage un certain frisson de ses histoires cruelles dépeintes dans un style gekiga. Il ne se préoccupe pas de la signification de la mort. C'est ce qui donne à son monde une originalité unique et sans précédent. Il publie principalement des histoires courtes, mais dans « Shoujo Tsubaki » (Le cirque des monstres de Mr Arashi), il raconte l'histoire d'une jeune fille nommée Midori qui passe d'une vie de famille misérable à une vie dans un cirque de monstres. L'histoire complète est publiée dans un tome. C'est l'une de ses œuvres les plus connues et c'est une bonne introduction pour mieux connaître cet artiste talentueux.

Suehiro Maruo genießt sowohl in Japan als auch im Ausland einen Ruf als Kultautor. Seine kunstvolle Linienführung und der flächige Einsatz von Schwarz zusammen mit wirklichkeitsgetreuer Darstellung erinnern an Buchdruckillustrationen. Die Inhalte, die in diesem wunderschönen Zeichenstil transportiert werden, verdienen genauere Beachtung: Kleine Jungen und Mädchen, die so hübsch hergerichtet sind wie Puppen, kontrastieren mit monströsen Gestalten – hässliche, haarige Erwachsene, schwangere Frauen, Missgestaltete, Krüppel, Verrückte, Mörder. Diverse Protagonisten werden aufgeschlitzt, überall spritzt Blut, innere Organe werden herausgeschnitten. Zahlreiche Kinder sterben einen elenden Tod, verursacht durch wahnsinnige, sadistische Begierden. Diese Szenen dienen jedoch nicht einem ernsten Thema, sondern wirken eher teilnahmslos gezeichnet, ja man spürt sogar so etwas wie Humor. Die Handlung ist nicht unbedingt schlüssig, der Schwerpunkt liegt vielmehr auf zerstörerischer Kraft in einer Explosion von Bildern. Sie vermittelt den erregenden Schauder einer in Bilder umgesetzten grausigen Geschichte. Da Maruo sich nicht mit Erzählstruktur oder der realen Bedeutung von Tod aufhält, wirkt seine Welt rein und absolut unvergleichlich. Er zeichnet hauptsächlich Kurzgeschichten, aber als Einstiegswerk, das seinen Stil gut vermittelt, kann der Einzelband *Shôjo Tsubaki* [*Mr. Arashi's Amazing Freak Show*] gelten. Die Handlung dreht sich hier um das Mädchen Midori, das aus elenden Verhältnissen stammt und in einem bizarren Wanderzirkus landet.

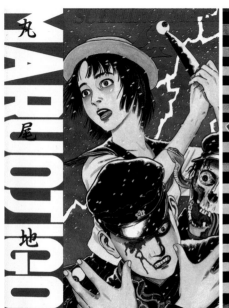

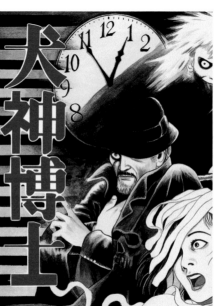

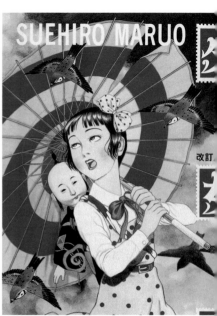

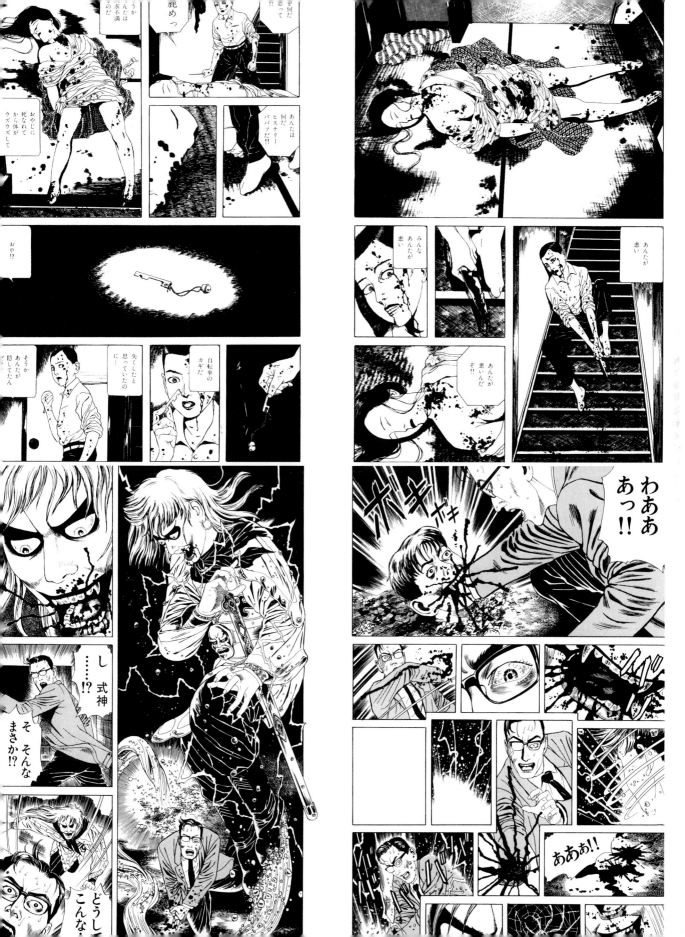

「週刊少年ジャンプ」という最高部数の正統派少年誌でデビューしながら、醜いキャラの作画と下品で暴力的な物語、また絵を描かずに同じコマを何度もコピーしてシーンを続けるなど、漫画の描き方自体も笑いのネタにして、人を食った異色ギャグ作家として、カルト的人気を呼ぶ。最初の連載作品『珍遊記』は中国の古典、西遊記をモチーフとしたロードムービー的物語だが、常軌を逸した作風はこのときに完成しており大人気となった。とにかく人物の顔の表情作画などに絶大なインパクトを持ち、ストーリー展開も定石をどんどん破りながら外し、荒唐無稽な世界を展開する。また、作者のプロフィールも身長が2メートル以上とかサイボーグ化しているなど、自身の存在そのものもネタにして滅茶苦茶ぶりを増長している。緻密に練り込んだ物語や精密にコマ割りされた構成というものはないが、それでも面白いのはギャグの本質が勢いや爆発にあり、そのエネルギーをどれだけ読者に伝えるかにあるからだろう。漫☆画太郎はそれを描き切る底力の持ち主なのだ。

GATARO

MAN

漫☆画太郎

Debut	Best known works	Anime Adaptation
with "Ningen nante RARARA" published in *Weekly Shonen Jump* in 1990.	"Chinyuuki" "Hade Hendrix Monogatari" (Hade Hendrix Story) "Jigoku Koushien" (Battlefield Baseball)	"Jigoku Koushien" (Battlefield Baseball)

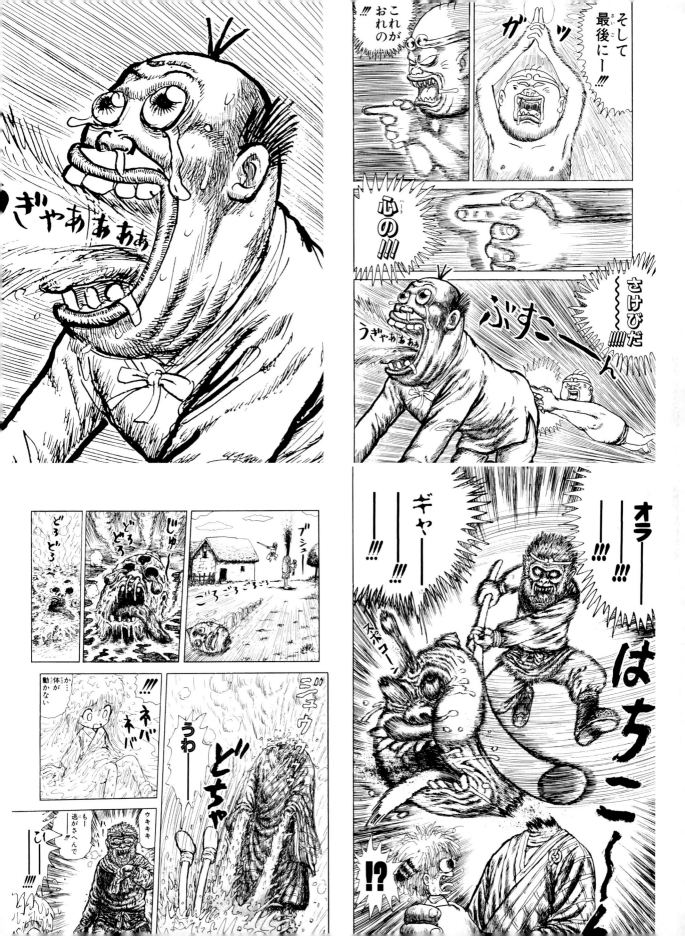

He first published his work in the *Weekly Shonen Jump*, an orthodox shounen manga magazine with the highest distribution in Japan. He has a cult-like following as a brazen and unique gag artist, with his ugly characters and vulgar and violent stories. He has even poked fun at manga drawing techniques by copying the same frame many times over to use in a scene. His latest series "Chinyuuki" is based on the Chinese classic "Seiyuuki" (Journey to the West), and the story develops similarly to a long distance journey movie. During this time he developed his eccentric style which established his huge popularity. The expressions on the faces of his characters have tremendous impact, and he breaks many conventional molds in the development of the story, creating his own unique and absurd world. In addition, he even makes himself the target of absurdity, by impudently revealing in his profiles that he is over 2-meters tall, or that he is a cyborg. Although his work does not have detailed story lines or precise frame layout, the essence of his gags have power and explosiveness. What matters is the way in which the energy is transferred to the reader, and the author uses his full potential to accomplish all of this.

Il a publié ses premières œuvres dans le magazine Weekly Shonen Jump, un magazine de mangas shounen classiques qui est le plus vendu au Japon. Il est adulé par ses fans et est un auteur humoriste unique, avec ses vilains personnages et ses séries vulgaires et violentes. Il s'est même moqué des techniques de dessin de mangas en répétant la même vignette de nombreuses fois pour composer une scène. Sa série la plus récente « Chinyuuki » est inspirée de l'histoire classique chinoise « Seiyuuki » (Voyage vers l'ouest), et l'histoire évolue à la manière d'un long voyage. Il a développé son style excentrique qui lui a valu sa popularité. Les expressions sur les visages de ses personnages ont un impact énorme et son scénario innovant crée son propre monde unique et absurde. De plus, il se rend lui-même absurde en révélant imprudemment dans son profile qu'il fait plus de 2 mètres ou qu'il est un cyborg. Bien que ses œuvres n'aient pas de scénario détaillé ou de mise en page précise, l'essence de ses gags est explosive. Ce qui importe est la manière dont cette énergie est transmise aux lecteurs, et l'auteur utilise tout son potentiel pour accomplir cela.

Man Gatarô [sein Künstlername funktioniert nur in japanischer Schreibweise, mit dem Familiennamen an erster Stelle] debütierte zwar in *Shônen Jump*, also im auflagenstärksten Mangamagazin klassischer *shônen*-Kost. Seine Fangemeinde, die ihn als Kultautor feiert, eroberte er sich jedoch mit hässlichen Zeichnungen, ordinären Geschichten voller Gewalt, bizarren, hohntriefenden Gags und sogar satirischen Attacken auf das Zeichnen von Mangas, wie in der endlosen Wiederholung des immer gleichen Bildes. Seine erste Serie CHINYÛKI, eine Art Roadmovie, basiert auf dem klassischen chinesischen Roman *Die Pilgerfahrt nach dem Westen*, auf Japanisch *Saiyûki*. Man Gatarôs exzentrischer Stil kam hier erstmals voll zur Geltung und der Manga wurde sehr populär. Insbesondere mit seiner Darstellung von Gesichtsausdrücken erzielt er große Wirkung. Storyentwicklung interessiert ihn wenig, vielmehr bricht er alle Spielregeln und entwirft eine Nonsens-Welt. Auch in seinen biographischen Angaben behauptet er gerne, über zwei Meter groß zu sein oder sich in einen Cyborg verwandelt zu haben – seine eigene Existenz dient ihm ebenfalls als Anlass für Witzeleien und Blödsinn. Eine raffiniert durchkonstruierte Handlung und ausgefeilte Bildaufteilung wird man in seinen Werken nicht finden. Das Vergnügen liegt vielmehr in den explosiven Gags, deren Schwung die Leser förmlich mitreißt. Dass ihm dies allein mit zeichnerischen Mitteln gelingt, beweist die heimliche Stärke von Man Gatarô.

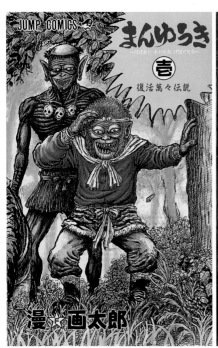

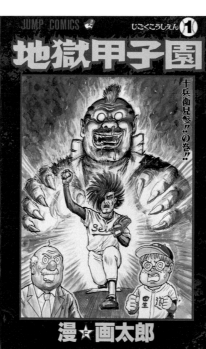

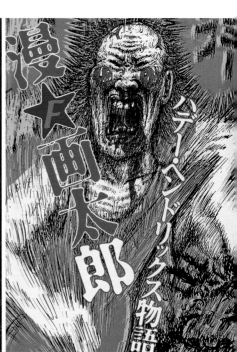

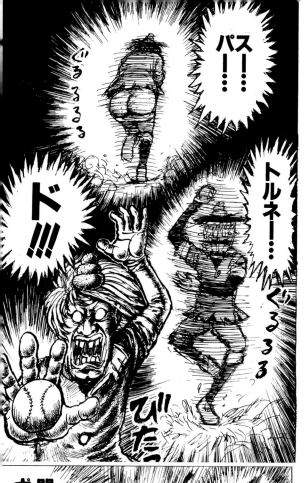

パス！！！

ぐるるるる

ド！！！

トルネー…くるるる

びたっ

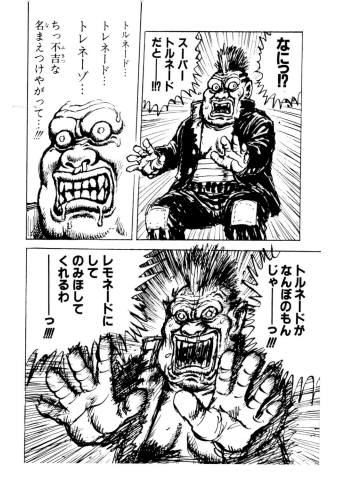

なにっ!?

スーパートルネードだと…!?

トルネード…トルネード…トレネーゾ…ちっ不吉な名まえつけやがって…!!

トルネードがなんぼのもんじゃーっ!!!

レモネードにしてのみほしてくれるわーっ!!!

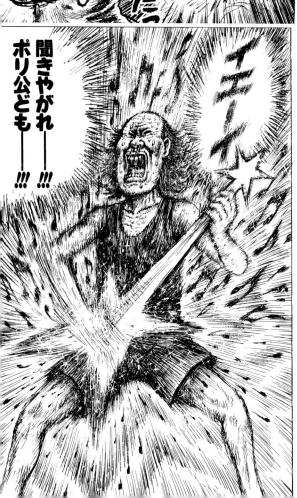

イェーイ☆

聞きやがれーっ!!!ポリ公どもーっ!!!

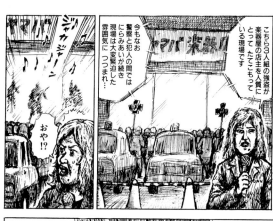

こちら3人組の強盗が楽器屋の店主を人質にとってたてこもっている現場です

今もなお警察と犯人の間ではにらみあいが続き現場は大変緊迫した雰囲気につつまれ…

ジャカジャーン♪♪♪

ヤマハ楽器

おや!?

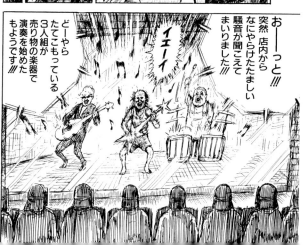

おーっと!!!突然店内からなにやらけたたましい騒音が聞こえてまいりました!!!

どーやらたてこもっている3人組が売り物の楽器で演奏を始めたもようです!!!

イェーイ

漫画家であるとともに妖怪研究家としても知られる。『ゲゲゲの鬼太郎』という妖怪の少年が、悪い妖怪を懲らしめる異色ヒーロー物で不動の人気を誇る。そして同時に日本古来より伝わる妖怪の絵を描いて、その存在を紹介する「妖怪図鑑」的な書籍も多数発行。子供時代に誰もが目を通したことがあるほどだ。貸本時代から活躍し、当時から「鬼太郎」を主人公とする話を描いているが、同作は時代を経てから新たに漫画誌で連載したり、アニメになったりと連綿と続いて国民的人気を誇る。他にも『悪魔くん』や『河童の三平』など、妖しの存在と子供をつなぐ人気作を描いている。また、第二次世界大戦で片腕を失ったという悲劇的体験から、平和活動のために戦記ものや昭和史などの漫画作品も描いている。現在では故郷の鳥取県に「水木しげる記念館」が建ち、道に妖怪のオブジェが立つ「水木ロード」などの道が造られている。

SHIGERU MIZUKI 水木しげる

Born

1922 in Osaka prefecture, Japan

Debut

with "Rocket Man" in 1957

Best known works

"Ge-ge-ge no Kitaro" (Spooky Kitaro)
"Akuma-kun" (Devil Boy)
"Kappa no Sanpei" (Sanpei the Kappa)
"Komikku Showashi" (Comic History of the Showa Era)

Anime Adaptation

"Ge-ge-ge no Kitaro" (Spooky Kitaro)
"Akuma-kun" (Devil Boy)
"Kappa no Sanpei" (Sanpei the Kappa)
"Nonnonbaa to Ore"

Prizes

• 6th Kodansha Children's Manga Award 1966
• 13th Kodansha Manga Award 1989
• Purple Ribbon Medal 1991
• 25th Education Minister Award from the Japan Cartoonists Association 1996
• 7th Tezuka Osamu Cultural Award Special Prize 2003

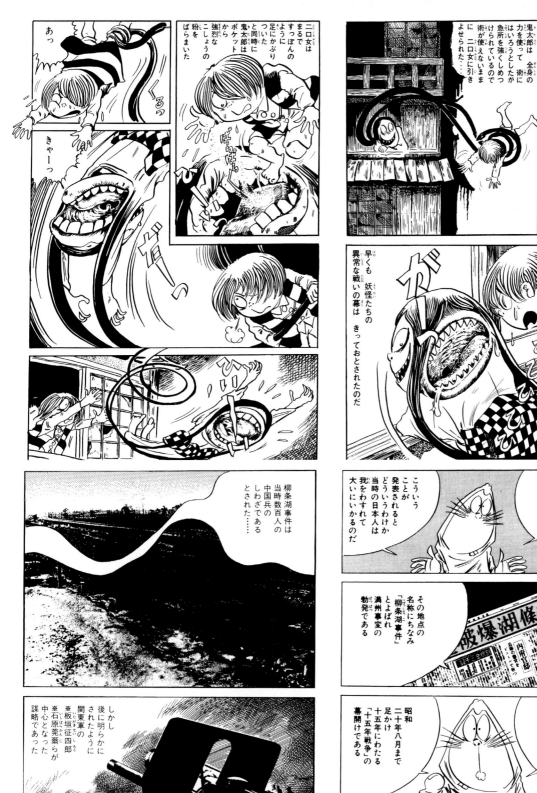

うわ
ーっ

早くも妖怪たちの
異常な戦いの幕は
きっておとされたのだ

鬼太郎は全身の
力を使って術に
はいろうとしたが
急所を強くしめつ
けられているので
術が使えないまま
に二口女に引き
よせられた…

あ

二口女は
まるで
すっぽんの
ように
足にかぶり
ついた
と同時に
鬼太郎は
ポケット
から
強烈な
こしょうの
粉を
ばらまいた

きゃーっ

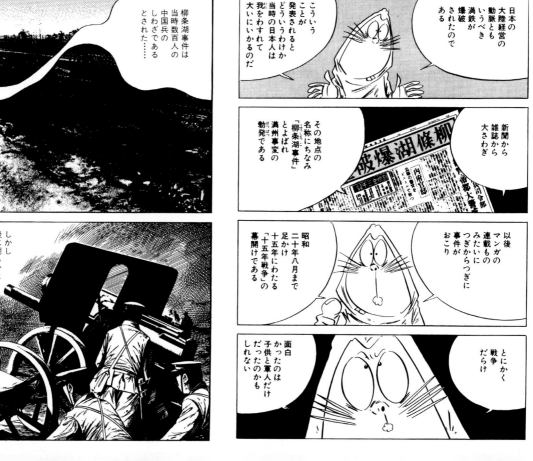

日本の
大陸経営の
動脈とも
いうべき
満鉄が
爆破
されたので
ある

こういう
ことが
発表されると
どういうわけか
当時の日本人は
我を
わすれて
大いにいかるのだ

新聞から
雑誌から
大さわぎ

その地点の
名称にちなみ
「柳条湖事件」
とよばれ
満州事変の
勃発である

以後
マンガの
連載ものの
みたいに
つぎからつぎに
事件が
おこり

昭和
二十年八月まで
足かけ
十五年にわたる
「十五年戦争」の
幕開けである

とにかく
戦争
だらけ

面白
かったのは
子供と軍人だけ
だったのかも
しれない

柳条湖事件は
当時数百人の
中国兵の
しわざである
とされた……

しかし
後に明らかに
されたように
関東軍の
※板垣征四郎
※石原莞爾らが
中心となった
謀略であった

Mizuki is a manga artist, as well as a youkai (spirits and demons) researcher. His popular series "Ge-ge-ge no Kitaro" depicts the story of a youkai boy named Kitaro who punishes bad youkai. His unique hero story attracted considerable attention when first published. Mizuki has depicted the youkai from Japan's ancient myths and folklore, and introduces them in several of the youkai picture books he has written. Many Japanese kids have flipped through these books during their childhood. The character of Kitaro was first introduced during the days of rental bookshops, when Mizuki first started writing manga, but the character has continued to live on through the years. It has been published in new magazines, and it has been animated in a television series. It continues to remain a nationally loved character. Other works include "Akuma-kun" (Devil Boy) and "Kappa no Sanpei" (Sanpei the Kappa). His stories, which combine children and strange creatures, continue to be popular. Also, after the tragic experience of losing his arm during World War 2, he has worked as a peace-activist, writing manga about military history and the history of the Showa period. There is a "Shigeru Mizuki Memorial Museum" in his hometown in the Tottori prefecture, and there is a street lined with youkai sculptures that has been christened "Mizuki Road".

Mizuki est un auteur de mangas ainsi qu'un chercheur de youkai (esprits et démons). Sa série populaire « Ge-ge-ge no Kitaro » dépeint l'histoire d'un garçon youkai nommé Kitaro qui punit les mauvais youkai. Ce héro unique a attiré une attention considérable lorsque la série a été publiée pour la première fois. Mizuki dépeint les youkai des anciens mythes et du folklore japonais, et les utilise dans les différents livres d'images sur les youkai qu'il a réalisé. De nombreux enfants japonais ont feuilleté ses ouvrages. Le personnage de Kitaro est apparu à l'époque où on pouvait louer des mangas dans des magasins spécialisés, lorsque Mizuki a débuté sa carrière, et le personnage a continué d'exister. La série a été publié dans de nouveaux magazines et a été animée pour la télévision. Kitaro reste un personnage adoré par le public. « Akuma-kun » (Un garçon diabolique) et « Kappa no Sanpei » (Sanpei le Kappa) font également partie de ses œuvres. Ses histoires combinent des enfants et des créatures étranges et sont très populaires. Depuis son expérience tragique de la seconde guerre mondiale, durant laquelle il a perdu un bras, il est devenu militant pour la paix et a écrit des mangas sur l'histoire militaire et la période Showa. Il existe un musée « Shigeru Mizuki Memorial Museum » dans sa ville natale située dans la préfecture de Tottori, et une des rues baptisée « Mizuki Road » est bordée de sculptures de youkai.

Mizuki ist nicht nur als Mangaka, sondern auch als yôkai-Forscher bekannt [yôkai ist der japanische Ausdruck für Gespenster, Monster und Dämonen]. Mit GEGEGE NO KITARÔ, einer Superhelden-Story der etwas anderen Art – ein kleiner Monsterjunge erteilt hier bösen Monstern eine Lektion – wurde er ungeheuer populär. Daneben widmete er sich Gespenstern aus alten japanischen Überlieferungen, um diese dann in „yôkai-Bilderlexika" einem breiten Publikum zugänglich zu machen. Es ist sicher nicht übertrieben zu behaupten, dass jedes japanische Kind schon einmal eine Monsterzeichnung von Shigeru Mizuki gesehen hat. Seine ersten Geschichten um Kitarô schrieb er in der Nachkriegszeit, als Mangas noch hauptsächlich über halblegale Leihbüchereien in Umlauf waren, später wurde die Serie für ein Mangamagazin neu aufgelegt und schließlich sogar als Anime verfilmt: ein Manga von zeitloser, nationaler Popularität. Die Kombination Kinder und yôkai erwies sich auch in Serien wie AKUMA-KUN oder KAPPA NO SANPEI als Erfolgsgarant. Seine entsetzlichen Erfahrungen aus dem Zweiten Weltkrieg, in dem er einen Arm verlor, verarbeitete er in antimilitaristischen Kriegsaufzeichnungen und historischen Mangas über die Shôwa-Ära. In seiner Heimatpräfektur Tottori wurde vor kurzem die Shigeru Mizuki Memorial Hall eröffnet und es gibt eine Mizuki-Road, die selbstverständlich von Monster-Statuen gesäumt ist.

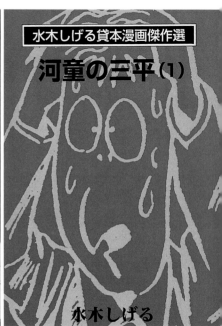

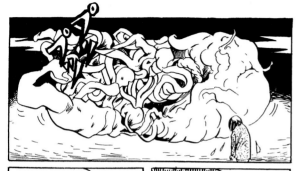

エロイムエッサイム

われは求め訴えたり

われは求め訴えたり

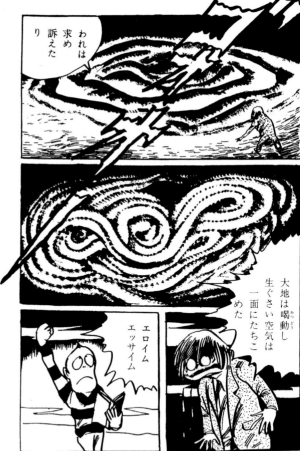

大地は喝動し生ぐさい空気は一面にたちこめた

エロイムエッサイム

我は……

ピタッ!

あっ止まった

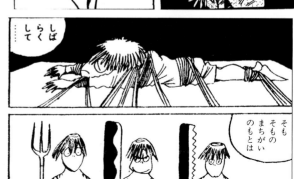

しばらくして

そもそものまちがいのもとは

あさはかな子供が人間の子を河童とまちがえて引っぱってきたのだ

だがせっかく人間の子が捕まったんだ

そうだ百年に一度あるかなしかのことだ

しばらく飼ってみたら…

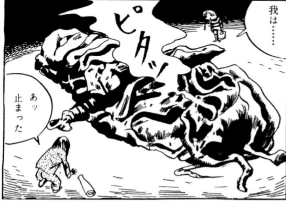

かわいそうだがかしてかえすわけには行かない

料理してしまえ

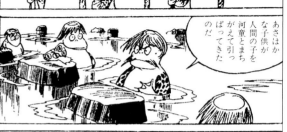

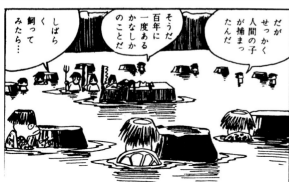

というようなことで三平は河童に飼われることになる……

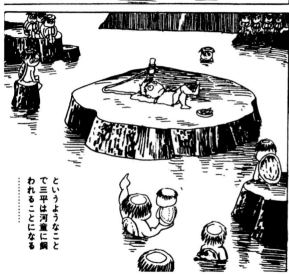

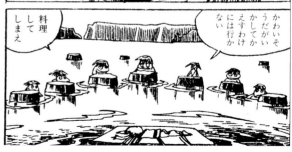

古代日本と思われる地を舞台に神と人のあり方を描いた『イティハーサ』は日本SF漫画史に残る傑作。亜神と呼ばれる善を好む神々と威神と呼ばれる悪を好む神々、古代に滅んだ文明の生き残りである真魔那、言霊により超能力のような力を使える人間などが登場し、善と悪の不可分さ、考える・知るということの意味、人間存在のありようを描いている。特にこの作品は、テーマ設定の深さと哲学的な要素を織り込みながら、登場人物それぞれの人間ドラマが深い点が秀逸。多岐に渡るテーマ性が縦横に張り巡らされた構成をしており、どの視点から読み込むことも可能なので、例えば純粋に恋愛ものとして読むこともできる。さまざまな読み方ができる豊饒な作品といえよう。水樹の作品にはそのようなものが多く、他にも『月虹』『樹魔・伝説』などSF作品の名作が多数ある。
現在は漫画作品の執筆はなく、書き下ろしの小説という形で作品を発表している。

WAKAKO MIZUKI 水樹和佳子

"Hana sakanu mura no kiseki"
"Juma Densetsu"
(Legend of the Tree Spirits)
"Eliot hitori asobi"
(Eliot playing alone)
"Itiharsa"

• 12th Seiun Award in
Comics category 1981
• 31st Seiun Award in
Comics category 2000

1957 in Tokyo, Japan

Born

with "Kamometachi e"
published in Ribbon in 1975.

Debut

Best known works

Prizes

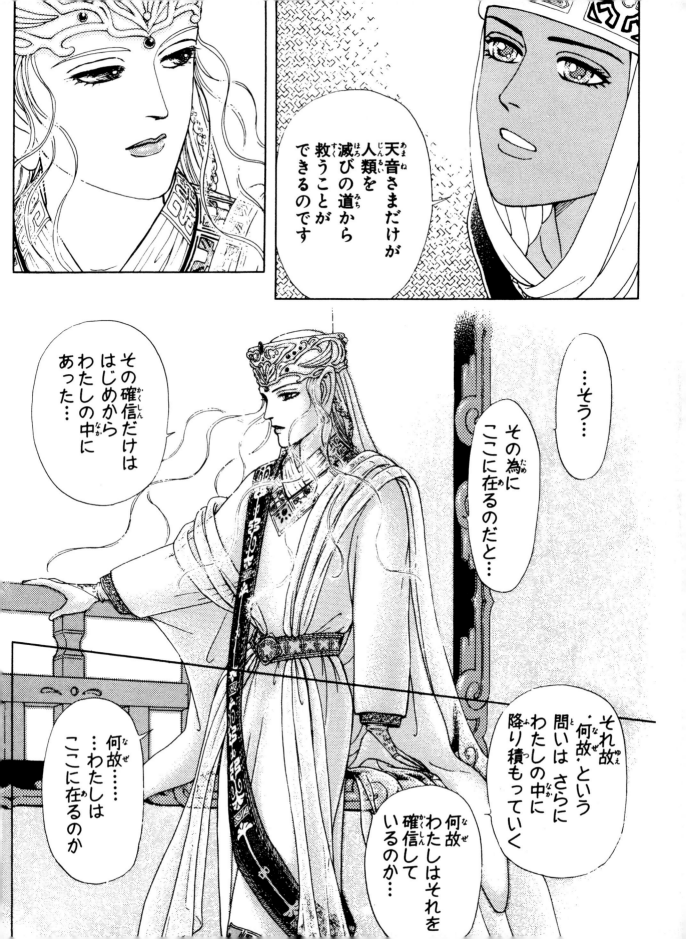

天音さまだけが人類を滅びの道から救うことができるのです

…そう…

その為にここに在るのだと…

その確信だけははじめからわたしの中にあった…

それ故・何故・という問いは さらにわたしの中に降り積もっていく

何故わたしはそれを確信しているのか…

何故……わたしはここに在るのか

Mizuki's manga "Itiharsa", describes the gods and men living in ancient Japan. It's a masterpiece that will proudly live on in Japanese science fiction manga history. Peace-loving gods called "Ashin", evil-loving gods called "Ishin", the ancient Mamana culture that perished long ago, and humans with extraordinary powers are introduced in the story. Mizuki explores in detail the inseparable aspect of good and evil, the meaning of thought and knowledge, and the existence of human beings. In particular, the way in which she incorporates philosophical elements and deep themes into the overall story, while portraying each character's deep human drama is excellent. Various themes are integrated throughout the story composition, and it is possible to enjoy this work from many different points of view. For example you can read the story as a simple love story. One of the appeals of this fruitful manga is the ability to read it in many different ways. Most of Mizuki's other works are similar in style. Some of her other sci-fi masterpieces include "Gekkou" (Moon Rainbow) and "Juma Densetsu" (Legend of the Tree Spirits). She is currently not working on a manga series, and has been publishing novels.

Le manga « Itiharsa » de Mizuki décrit les dieux et les hommes qui vivaient dans le Japon antique. C'est un chef d'œuvre qui perdurera dans l'histoire des mangas de science fiction japonais. L'histoire comprend des dieux pacifiques « Ashin », des dieux maléfiques « Ishin », l'ancienne culture Mamana qui a disparue depuis longtemps et des humains dotés de pouvoirs extraordinaires. Mizuki explore en détail les aspects inséparables du bien et du mal, la signification des pensées et du savoir, et l'existence des humains. En particulier, elle incorpore des éléments philosophiques et des thèmes profonds à son histoire, tout en décrivant de manière excellente les drames de chaque personnage. De nombreux thèmes sont intégrés au scénario, et il est possible d'apprécier cette œuvre sous différents points de vues. Par exemple, vous pouvez la considérer comme une simple histoire d'amour. L'intérêt de ce manga fertile est la possibilité de le lire de différentes manières. La plupart des œuvres de Mizuki ont un style similaire. « Gekkou » (Arc en ciel lunaire) et « Juma Densetsu » (La légende des esprits des arbres) font partie de ses chefs d'œuvres de science fiction. Elle publie actuellement des romans et ne travaille plus sur des mangas.

Mit ITIHAASA, einer Geschichte um Götter und Menschen in einer Welt, die an das alte Japan erinnert, eroberte sich Wakako Mizuki einen Platz in der Geschichte japanischer Sciencefiction-Mangas. In dieser Welt gibt es neben Göttern, die das Gute lieben, den sogenannten Ashin, und solchen, die das Böse bevorzugen, den Ishin, auch Überlebende einer ausgestorbenen Zivilisation, die Mamanas, sowie Menschen, die aus der Seele der Sprache übernatürliche Kräfte schöpfen können. Die Autorin beschäftigt sich mit tiefgründigen Themen wie der Untrennbarkeit von Gut und Böse, der Bedeutung von Erkenntnisvermögen oder dem Zweck der menschlichen Existenz. Mizuki gelingt es auf meisterhafte Weise diese philosophischen Fragen mit den vielschichtigen menschlichen Dramen der Protagonisten zu verbinden. Die vielverzweigten Themen und die außerordentlich breit angelegte Konstruktion erlauben es, sich der Geschichte unter ganz verschiedenen Gesichtspunkten zu nähern. Es ist beispielsweise auch möglich, den Manga als reine Liebesgeschichte zu lesen. Auch andere Mangas von Wakako Mizuki lassen die unterschiedlichsten Lesarten zu. GEKKÔ oder JUMA DENSETSU sind Beispiele für ihre hervorragenden Arbeiten im Sciencefictionbereich. Derzeit arbeitet die Autorin allerdings nicht an neuen Mangas, sondern schreibt Romane.

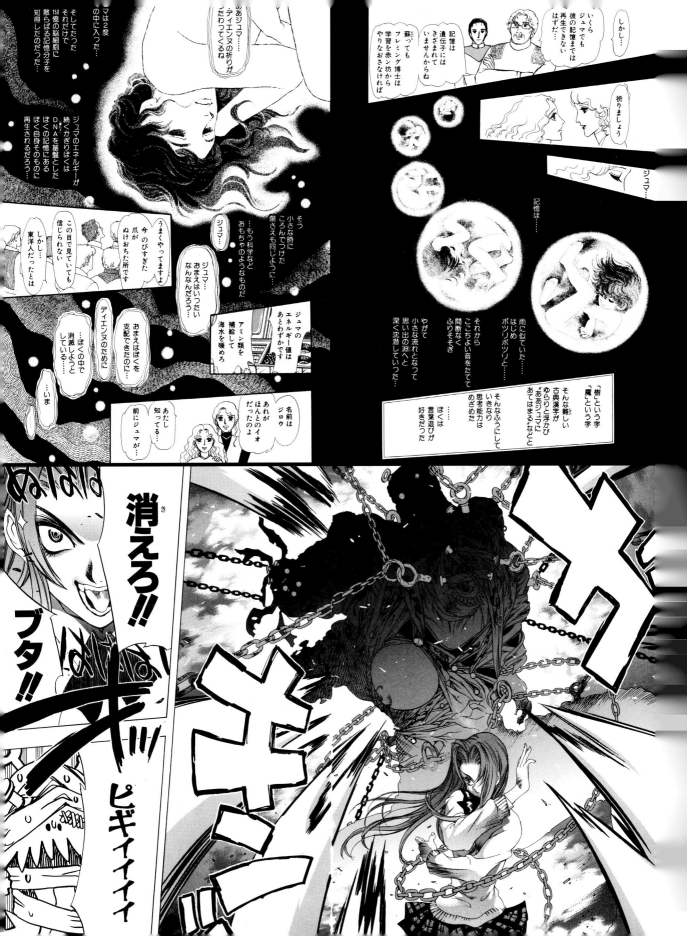

顔の大部分を占める大きな目、三頭身の体、太い足首と、メルヘンチックでキュートな絵柄が特徴でありながら、グロテスクなモチーフも同時に入れ込み、怖いと可愛いを融合させた独自の世界観で人気を呼ぶ。愛らしいキャラクターが同時に悪意も持っているという歪んだ設定でこそ生まれる可愛さの魔力や奇異なるものの吸引力、それらを「ショック」に近いインパクトで、漫画界に投げ込んだ。『シンデレラーラちゃん』『ヘンゼルとグレーテル』『人魚姫伝』など、人気童話のストーリーを基盤とした作品が多数見られるが、『シンデレラーラちゃん』では主人公のシンデレラーラは焼き鳥屋の娘。王子様はゾンビで、『シンデレラ』の中でガラスの靴に当たるものがゾンビの目玉。王子様はシンデレラーラが落としていった目玉の持ち主を妃とするという、奇異な翻案がそのセンスの醍醐味である。巨乳でセクシーな女性や、架空の動植物なども多く登場し『大人的メルヘン』を演出する。漫画以外にもキャラクターデザインや、フィギュア制作などを手掛け、人気を集めている。

JUNKO MIZUNO

水野純子

494 — 497

"Pure Trance"
"Ningyohime" (Princess Mermaid)
"Hansel & Gretel"
"Fancy Gigolo Peru"

1973 in Tokyo, Japan

Born

with "MINA animal DX" in 1996

Debut

Best known works

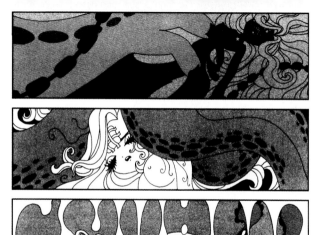

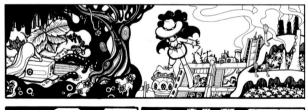
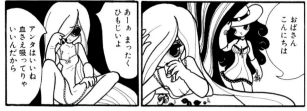
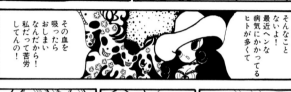
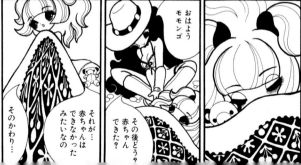
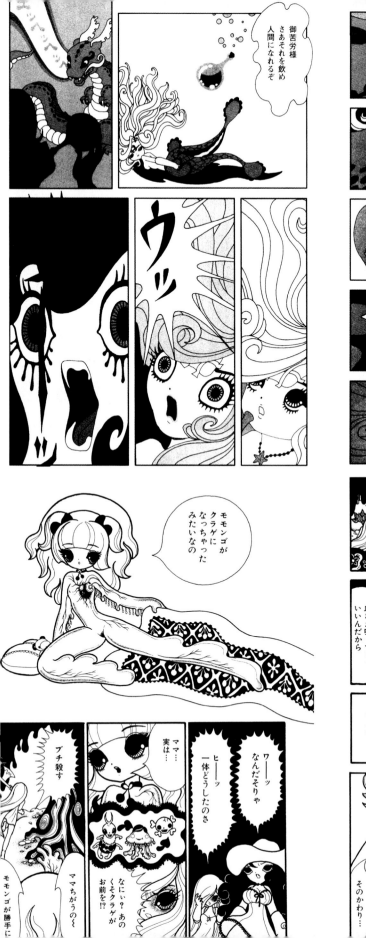

She creates characters that have huge eyes taking up most of the face, heads that take up 1/3 of the body length, and thick ankles. There is both a cute fairy tale like quality and a grotesque quality to her images. She has gained popularity by combining the cute and the scary in her original manga worlds. With the warped idea of making the cute characters evil, readers feel the magical charms of beauty and the strange attraction to the bizarre. With this, the author created a strong, shocking impact on the manga world. She has based many of her works on popular children's tales with titles such as "Cinderalla-chan", Hansel to Gretel" (Hansel and Gretel) and "Ningyohime-den" (Princess Mermaid). In "Cinderalla-chan" the main character is depicted as the daughter of a yakitori (chicken shish-kabab) shop owner. The prince is portrayed as a zombie, and the glass slipper that appears in "Cinderella" is the zombie's eyeball. When the prince finds the eyeball that Cinderalla dropped, he declares that he will make the owner of the eyeball his princess. The peculiar adaptation of the classic tale and her unique sense is what sets her apart from other manga artists. She creates "fairytales for adults", with sexy and busty female characters, as well as plenty of fictitious plants and animals. Apart from manga, she has designed various characters and figurines, and continues to attract considerable fans.

Mizuno crée des personnages dotés de grands yeux qui occupent la totalité de leur visage, de têtes qui font le tiers de la hauteur de leur corps et de chevilles épaisses. Ses images ressemblent à des contes de fées et sont en même temps grotesques. Elle est devenue populaire en combinant ce qui est mignon et ce qui fait peur dans ses mangas originaux. Avec son idée bizarre de rendre ses personnages mignons diaboliques, les lecteurs ressentent le charme magique de la beauté et une attraction étrange pour le bizarre. L'auteur a eu un impact fort et choquant sur le monde des mangas. Elle s'inspire principalement de contes populaires pour enfants, tels que « Cinderalla-chan » (Cendrillon), « Hansel to Gretel » (Hansel et Gretel) ou « Ningyohime-den » (La petite sirène). Dans « Cinderalla-chan », le personnage principal est la fille du propriétaire d'un grill de yakitori (chiche-kebab de poulet). Le prince est un zombie et l'escarpin de verre qui apparaît dans « Cendrillon » est l'un des yeux du zombie. Lorsque le prince trouve l'œil que Cendrillon a fait tomber, il déclare qu'il prendra sa propriétaire pour princesse. L'adaptation particulière et unique de ce conte classique est ce qui rend Mizuki si différente des autres auteurs de mangas. Elle crée des contes de fées pour adultes, avec des personnages féminins sexy et plantureux, et composés de plantes et d'animaux imaginaires. Elle a créé de nombreux personnage et figurines, et continue d'attirer de nombreux fans.

Mit riesigen Augen, die das Gesicht fast ganz beherrschen, Köpfen, die zum Körper im Verhältnis eins zu drei stehen, und dicken Fußgelenken sind ihre märchenhaften, Figuren sofort wiedererkennbar. Zusammen mit der oft grotesken Szenerie bilden sie Junko Mizunos höchst originelles, süß-schauriges und sehr populäres Universum. Die verquere Welt, in der die niedlichen Figuren oft ziemlich böse Absichten hegen, wodurch der Niedlichkeitsfaktor noch gesteigert wird, schlägt die Leser unwiderstehlich in Bann und löste eine kleine Sensation in der Mangaszene aus. In vielen ihrer Arbeiten wie CINDERELLA-CHAN, HÄNSEL UND GRETEL, oder PRINCESS MERMAID sind die zu Grunde liegenden Volksmärchen sofort erkennbar. Allerdings ist die Titelfigur in CINDERELLA-CHAN die Tochter eines Yakitori-Restaurantbesitzers. Der Prinz ist ein Zombie und der gläserne Schuh findet seine Entsprechung im Zombie-Glasauge. Cinderella lässt nämlich das Auge fallen und der Prinz gelobt, dessen Besitzerin zu heiraten. Diese bizarre Idee gibt einen Vorgeschmack auf die restlichen Adaptionen. Mit großbusigen sexy Frauenfiguren und allerlei Fabelgetier inszeniert Junko Mizuno in ihren Mangas Märchen für Erwachsene. Daneben arbeitet sie als Charakterdesignerin und produziert eigene Kunststoff-Figuren, beides mit großem Erfolg.

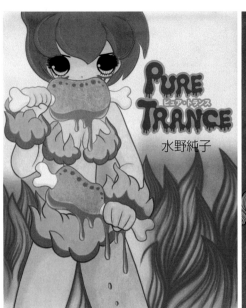

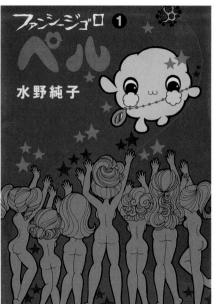

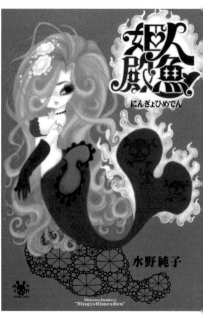

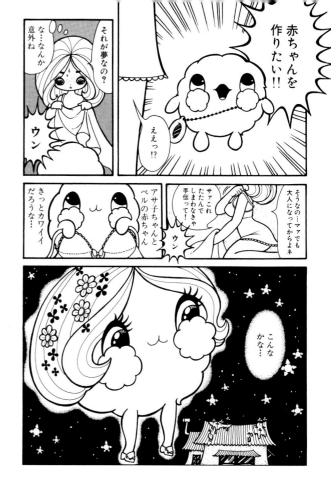

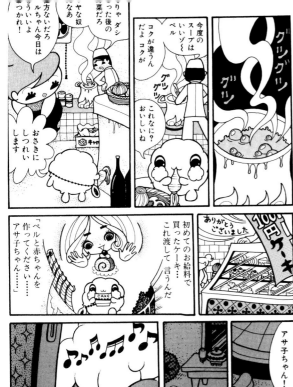

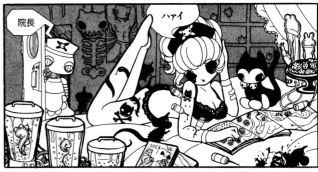

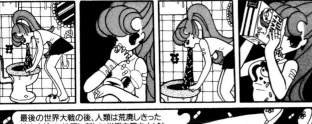

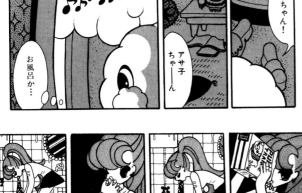

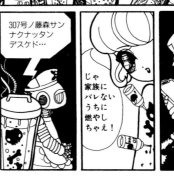

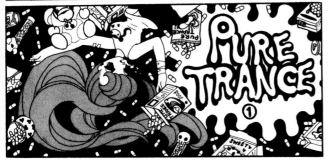

PURE TRANSE 豆知識 #002

こぐまのマーちゃん
大きさや色の種類が豊富で、マニア心をくすぐる人気のぬいぐるみ。本物のクマを見たことのない人がデザインしたので、こんな微妙な形に。

PURE TRANSE 豆知識 #003

人造生物
お家にある適当なガラスびんなどの中でできる人造生物づくりが、新しいホビーとして流行。

効果線を多用したスピード感あふれる作画と、人物を中心とした格闘・戦闘シーンを得意とする漫画家で、一貫してアクション漫画を描き続ける。代表作『スプリガン』では、現代の科学では解明できない超古代文明の危険な遺物「オーパーツ」を奪い合い、国家や研究所、財団などが激しい戦闘を繰り広げる。実際に存在する銃、戦車、航空機などの武器が忠実に描き込まれていることはもちろんだが、それだけではない。狼男から宇宙人、精霊などの架空の生物が、未知の武器を持って戦いに加わる。その造型デザインは実際にあり得ない生物にもかかわらず非常にリアルで、緻密に描き込まれた人間との戦闘シーンではフィクションということを忘れてしまう。このデザインセンスの良さと勢いのある描写が、皆川亮二の作品を単なる戦闘アクション漫画に終わらせず、探検・冒険漫画にまで昇華させている。1999年には、未知の力で変身能力を手に入れた主人公たちの戦いを描いた『ARMS』で第44回小学館漫画賞受賞した。

RYOJI MINAGAWA

皆川亮二

498 — 501

Born	Debut	Best known works	Anime Adaptation	Prizes
1964 in Tokyo, Japan	with "HEAVEN" published in *Weekly Shonen Sunday* in 1988.	"Spriggan" "ARMS" "KYO"	"Spriggan" "ARMS"	• 44th Shogakukan Manga Award 1999

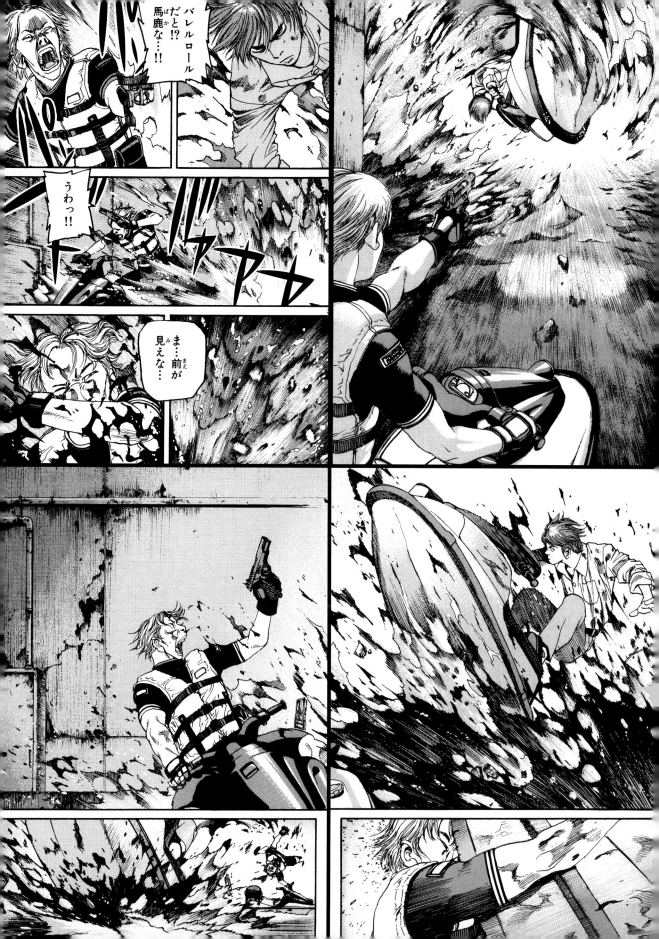

Minagawa consistently continues to produce action manga. He creates fast-moving images using effective lines, and he specializes in fighting scenes that emphasize the characters. His best known manga is "Spriggan", which tells the story of the fight over an ancient and dangerous relic called "O-Parts", something that modern science cannot explain. Various nations and sinister research organizations battle for its possession. Actual weapons such as guns, tanks and aircrafts are drawn with precise accuracy. In addition, werewolves, aliens and even spirits fight with an array of strange and unusual weaponry. Even when depicting fanciful creatures, his character designs are extraordinarily realistic, and in battle scenes along with highly detailed humans, it is easy to forget that the work is fiction. With Minagawa's excellent design sense and his powerful images, a simple combat theme evolves into a manga involving exploration and adventure as well. In 1999 he published "ARMS", a story about a group of characters that gain mysterious transformational powers, for which he won the 44th Shogakukan Manga Award.

Minagawa continue de produire des mangas d'action. Il crée des images rapides à l'aide lignes efficaces et il se spécialise dans les scènes de combat qui mettent en valeur les personnages. Son manga le plus connu est « Spriggan », qui raconte l'histoire d'un combat contre un ancien et dangereux monstre appelé « O-Parts », une bizarrerie que la science moderne ne peut expliquer. De nombreux pays et de sinistres instituts de recherche se battent pour sa possession. Des armes telles que les pistolets, les chars et les avions sont dessinés avec une grande précision. De plus, des loups-garous, des extra-terrestres et même des esprits combattent à l'aide d'un arsenal étrange et peu courant. Même ses créatures extravagantes paraissent véritablement réalistes, et avec ses scènes de combat et ses humains hautement détaillés, il est facile d'oublier qu'il s'agit d'œuvres de science fiction. Grâce aux images fortes de Minagawa et à son excellent sens du design, un simple combat devient un manga impliquant de l'aventure et de l'exploration. En 1999, il a publié « ARMS », une histoire sur un groupe de personnages qui obtiennent de mystérieux pouvoirs de transformation, ce qui lui a valu le 44ème Prix Shogakukan Manga Award.

Unter verschwenderischem Einsatz von Effektlinien zeichnet Minagawa Bilder voller Tempo. Seine Stärke liegt in der Darstellung von Kampf- und Schlachtenszenen, bei denen Menschen im Mittelpunkt stehen und so hat er sich folgerichtig dem Action-Genre verschrieben. Typisch für diesen Stil ist *SPRIGGAN* (auch unter dem Titel *STRIKER* übersetzt): Regierungen, Forschungseinrichtungen und andere Gruppen bekämpfen sich auf das Heftigste, um an gefährliche Relikte einer untergegangenen Zivilisation zu gelangen: Deren potente Technologie ist nach dem heutigen Stand der Wissenschaft nicht mehr zu erklären. Mit akribischer Genauigkeit zeichnet Minagawa authentische Waffen, Panzer und Flugzeuge, belässt es aber bei weitem nicht dabei: Phantasiegestalten, wie Wolfsmenschen, Außerirdische und Naturgeister beteiligen sich mit Phantasiewaffen ebenfalls am Kampfgetümmel. Obwohl es sich hier um ein Fabelwesen handelt, sind diese ausgesprochen realistisch gezeichnet: Bei ihren minutiös wiedergegebenen Kämpfen mit den Menschen vergisst man die Fiktion. Minagawas Sinn für Design und seine dynamischen Zeichnungen machen aus einer simplen Kampf-Action-Story einen Abenteuer- und Expeditionsmanga. Für *ARMS*, in dem die jugendlichen Protagonisten sich mit Hilfe einer unbekannten Kraft verwandeln können, erhielt Ryôji Minagawa den 44. Manga-Preis des Shôgakkan-Verlagshauses.

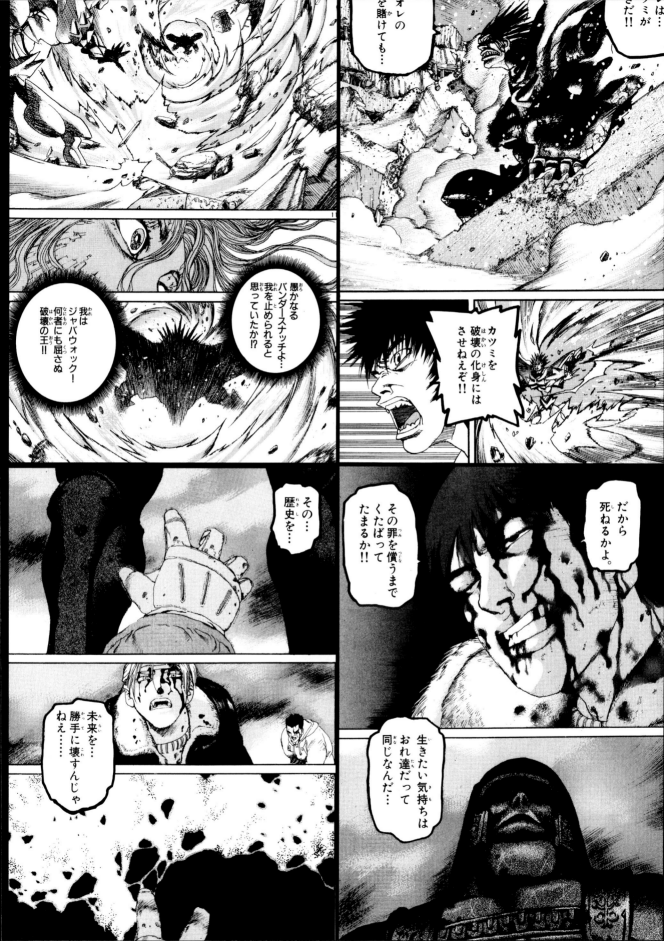

日本には男性同士の恋愛を描く「Boy's love」というジャンルを支持する女性がいるが、そのジャンルでの活動が目立ち、愛らしい絵柄で強い人気を持つのがみなみ遥だ。もともと「南かずか」名義で同人誌もやっているが、オリジナルでは『Strawberry Children』が初単行本。高校を舞台に、ショートカットでつぶらな瞳のキャラクターが同級生に愛でられるというストーリー。エッチは過激だが美しく繊細な作画や衣装のキュートさも相まって、可愛らしさが前面に出ている。他の作品では生徒＆先生や先輩＆後輩といった組み合わせや、華道の家元や御曹司、社長秘書など、上流階級の登場人物も多い。作風としては甘いストーリーとセリフで、漫画世界自体がラブリーな印象を与える。漫画の仕事の他にも、イラスト方面の支持も厚く、小説の挿し絵を多くこなし、画集も発売されている。

HARUKAI MINAMI みなみ遥

502 — 505

in Fukushima
prefecture, Japan

Born

with "Strawberry Children"
while writing doujinshi.

Debut

"Strawberry Children"
"Kindan no Amai Kajitsu"
(Forbidden Sweet Fruit)
"Haitoku no Love Sick"
(Immoral Love Sickness)
"Koibito Shigan"

Best known works

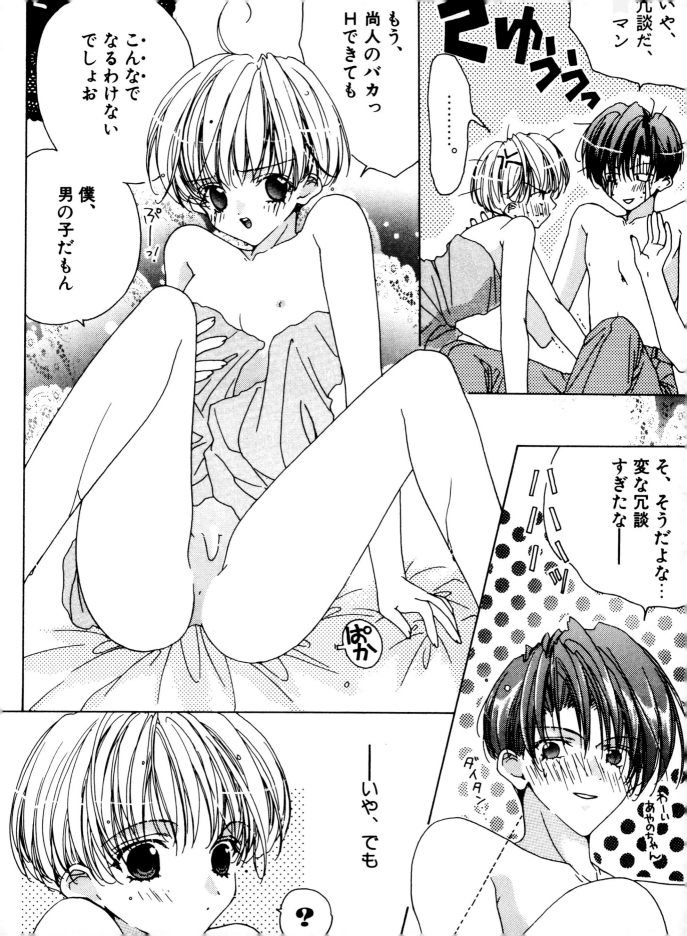

Many women in Japan are strong supporters of a genre called "Boy's Love", which depicts romantic relationships between men. Within this genre, there is something called "Shota-mono" manga, which involve younger or younger-looking cute boys. Minami's activities in this genre have stood out, and she has gained popularity with her charming and beautiful designs. Although she has written doujinshi under the pseudonym of Kasuka Minami, "Strawberry Children" was her first tankoubon book release. The story takes place in a high school setting where a cute character with short hair and lovely round eyes attracts the attentions of another classmate. The sex may be somewhat extreme, but Minami's delicate and beautiful drawings and the cute costume designs make for lovely images. In her other works she deals with relations between a teacher and student, or an older student with a younger student. She also presents characters such as the head of a flower arrangement school, a nobleman, an executive secretary, or other characters that represent people of the upper class. Her literary style relies mostly on sweet story lines and dialogue, giving her manga worlds a "lovely" atmosphere. Other than work as a manga artist, she also receives considerable support for her illustrations, especially illustrations for novels, and she has also published a book of her manga art.

De nombreuses femmes au Japon sont fans d'un genre appelé « Amours de garçons », qui dépeint des relations amoureuses entre hommes. Dans ce genre, il existe une catégorie de mangas appelée « Shota-mono » qui impliquent de jeunes et mignons garçons. Les travaux de Minami dans cette catégorie lui ont valu une grande popularité grâce à ses scènes charmantes et superbes. Bien qu'elle ait écrit des doujinshi sous le pseudonyme de Kasuka Minami, « Strawberry Children » a été son premier tankoubon. Son histoire se déroule dans un lycée, dans lequel un personnage mignon avec des cheveux courts et de grands yeux ronds attire l'attention d'un camarade de classe. Les scènes de sexe peuvent paraître extrêmes, mais les dessins délicats de Minami et les jolis vêtements rendent les images magnifiques. Dans ses autres œuvres, elle décrit les relations entre un professeur et un étudiant, ou un étudiant avec un autre étudiant plus jeune. Elle présente également des personnages tels que la directrice d'une école de fleuristes, un noble, une secrétaire de direction, ou d'autres personnages qui représentent les classes supérieures. Son style littéraire repose principalement sur des scénarii et des dialogues doux qui donnent à ses mangas une atmosphère charmante. Elle a également été plébiscitée pour ses illustrations, en particulier pour des romans, et elle a publié des ouvrages sur ses dessins.

Der Begriff *boys' love* steht in Japans Mangaindustrie für Liebesgeschichten zwischen männlichen Charakteren, geschrieben für ein weibliches Lesepublikum. Bei *shota* handelt es sich um eine Unterkategorie, in der es um kleine, niedliche Jungs geht. In diesem Genre machte Haruka Minami Furore und eroberte sich mit süßen Zeichnungen eine treue Fangemeinde. Nach Aktivitäten in der *dôjinshi*-Szene unter dem Namen Kazuka Minami veröffentlichte sie mit STRAWBERRY CHILDREN erstmals einen eigenständigen Manga. Schauplatz der Handlung ist eine Oberschule. Ein Schüler mit Kulleraugen und Pilzkopffrisur wird von seinem Mitschüler mit allerlei Zärtlichkeiten bedacht. Trotz exzessiver Sexszenen sorgen die wunderschönen filigranen Zeichnungen zusammen mit den hübschen Kleidern dafür, dass das Niedliche im Vordergrund steht. In Minamis anderen Werken gibt es die Kombinationen Lehrer mit Schüler sowie älterer mit jüngerem Schüler. Viele Angehörige der Oberschicht bevölkern ihre Mangas, sei es das Oberhaupt einer Ikebana-Schule, ein Spross aus reichem Hause oder ein leitender Angestellter. Story und Dialoge sind sentimental genau wie die Welt, die sie in ihren Mangas erschafft. Haruka Minami ist auch als Illustratorin sehr beliebt, sie zeichnet viele Buchillustrationen und veröffentlicht ihre Zeichnungen in Bildbänden.

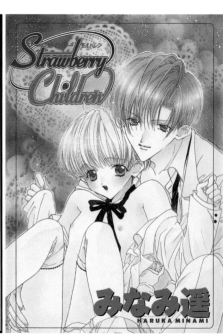

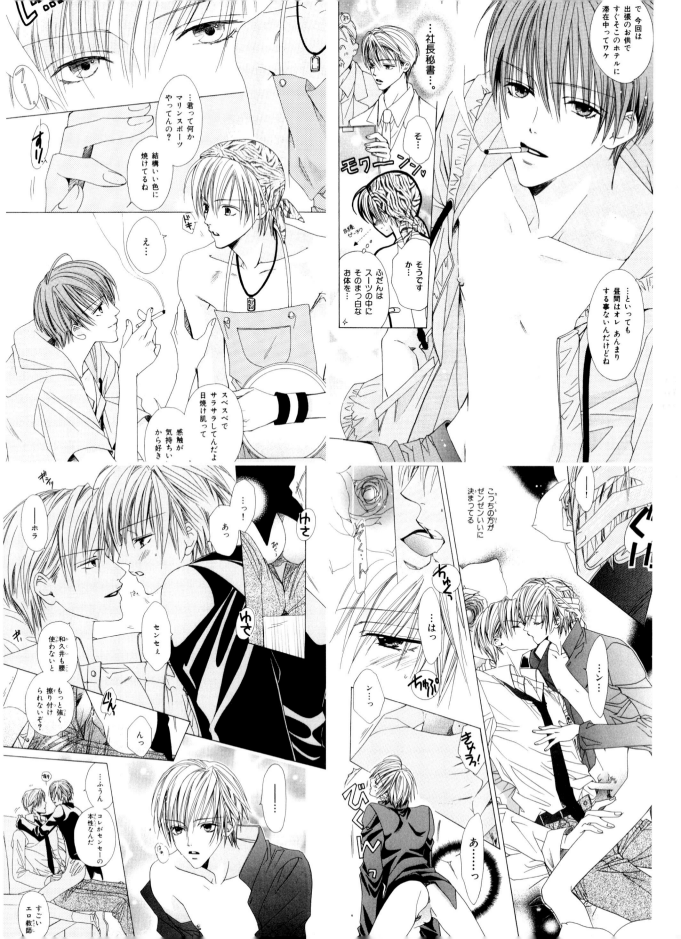

代表作『最遊記』『最遊記RELOAD』（連載雑誌変更に伴い、タイトルのみ変えた同一作品）は、「西遊記」を大胆に翻案した物語。TVアニメ化もされ、10代少女を中心に熱狂的な人気を集める。人間と妖怪が平和に共存してきた桃源郷だが、妖怪が人間を襲うという異変が起きた。その原因が牛魔王復活にあるとみた天界は、玄奘三蔵に命じて、孫悟空、猪八戒、沙悟浄と共に西国へ向けて旅立たせる。このメインキャラクターの設定が型破りだ。三蔵からして、坊主であるはずなのに、銃を片手に殺生を行い、酒・煙草・博打もやる。しかし、それぞれに辛い過去を背負いながらも、飄々と自分たちの人生を生きる彼らの姿こそが、人気の最大の要因である。キャラクターそれぞれにファンがつき、関連商品も記録的な売り上げを示している。漫画のキャラクターではあるが、アイドルタレント的な人気を集めていることと、作者のキャラクター造形の腕前には、並々ならぬものがある。

KAZUYA MINEKURA

峰倉かずや

Born	Debut	Best known works	Anime & Drama
1975 in Kanagawa prefecture, Japan	in *Comic Genki* in 1993.	"Saiyuki" "Saiyuki RELOAD" "WILD ADAPTER" "Shiritsu Araiso Koutougakko Seitokai Shikkoubu" (Araiso Private High School Student Council, Executive Committee)	"Saiyuki" "Saiyuki RELOAD" "Shiritsu Araiso Koutougakko Seitokai Shikkoubu" (Araiso Private High School Student Council, Executive Committee)

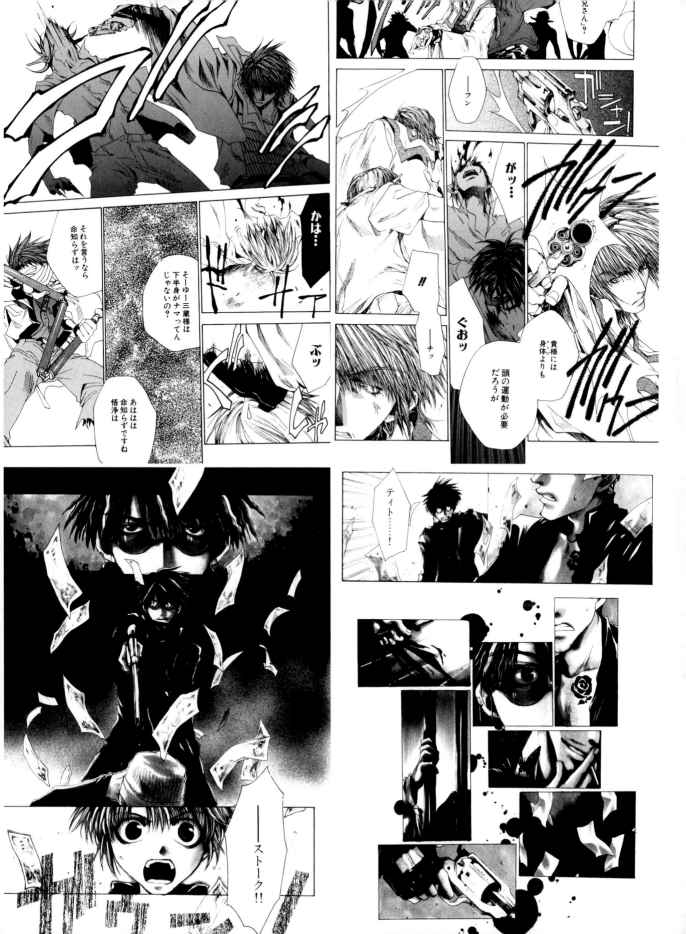

His best known work is "Saiyuki" and "Saiyuki RELOAD" (these two are the same series, but the title was changed after the publication was switched to another magazine). The story is a bold adaptation of "Seiyuuki" (Journey to the West). The series was subsequently made into a TV animated series, and it became very popular with teenage girls. In the tale, humans and demons coexist peacefully until a demon suddenly attacks a human. The heavens think that this was caused by the resurrection of the Gyumaou demon, so they command Genjo Sanzo to go to on a westward journey along with Son Goku, Cho Hakkai, and Sa Gojo. The characteristics of these main characters are highly unconventional. Sanzo is supposed to be a Buddhist priest, but he carries a gun, takes the lives of others, drinks, smokes and gambles. Each of them have a bitter past, but the way they live life with a cool and aloof attitude is probably the main reason for the popularity of this manga. There are many fans for each of his characters, and related resale products have also sold at a record breaking pace. Even though his creations are merely manga characters, they are idolized as if they were movie stars or rock stars. There is something extraordinary in the way Minekura designs his characters.

Ses œuvres les plus connues sont « Saiyuki » et « Saiyuki RELOAD » (il s'agit de la même série qui a changé de nom après avoir été publiée dans un autre magazine). L'histoire est une adaptation audacieuse de « Seiyuuki » (Voyage vers l'ouest). La série a donné lieu à une série animée pour la télévision et est devenue très populaire parmi les adolescentes. Dans cette histoire, les humains et les démons coexistent paisiblement jusqu'à ce qu'un démon attaque soudainement un humain. Les dieux pensent que cet incident a été causé par la résurrection d'un démon Gyumaou et confient à Genjo Sanzo le soin de voyager vers l'ouest avec Son Goku, Cho Hakkai et Sa Gojo. Les caractéristiques de ces personnages principaux sont très peu conventionnelles. Sanzo est un prêtre bouddhiste mais il porte une arme, tue d'autres personnes, boit, joue et fume. Chaque personnage a un lourd passé mais la manière distante et froide qu'ils ont de vivre leur vie est probablement la raison principale de la popularité de ce manga. Chaque personnage a ses propres fans et la vente de produits dérivés a été très réussie. Même si ses créations sont simplement des personnages de mangas, ils sont idolâtrés comme des stars de cinéma ou des chanteurs. Minekura conçoit ses personnages de manière extraordinaire.

SAIYŪKI beziehungsweise SAIYŪKI RELOAD (mit dem Umzug der Serie in ein anderes Magazin änderte sich lediglich der Titel) stellt eine kühne Adaption des klassischen chinesischen Romans *Die Pilgerfahrt nach dem Westen* dar. Die Serie wurde auch als TV-Anime verfilmt und hat vor allem bei Mädchen zwischen zehn und zwanzig unzählige glühende Verehrerinnen. An einem paradiesischen lebten einst Menschen und Dämonen in friedlicher Koexistenz, bis das Ungeheuerliche geschieht: Dämonen attackieren die Menschen. Die Himmelsgötter vermuten die Ursache dafür in der Auferstehung des Dämonen-Kaisers Gyumao und befehlen Genjô Sanzô, gemeinsam mit Son Gokû, Cho Hakkai und Sha Gojô zur Klärung in den Westen zu ziehen. Diese Charaktere fallen ziemlich aus dem Rahmen. Sanzô beispielsweise – eigentlich ein hochrangiger Mönch – raucht, trinkt, spielt und zögert nicht, seine Gegner mit einem Revolver niederzuschießen. Alle haben jedoch eine tragische Vergangenheit und gerade in der unabhängigkeit Haltung, mit der sie ihr eigenes Leben leben, ist wohl der Grund für ihre ungeheure Popularität zu suchen. Jeder der vier Protagonisten hat seine eigenen Fans und die Verkaufszahlen der diversen Merchandising-Artikel sind rekordverdächtig. Kazuya Minekuras außergewöhnliches Talent als Charakter-designerin kann man daran ermessen, dass diese Figuren aus einem Manga in Japan wie Popstars verehrt werden.

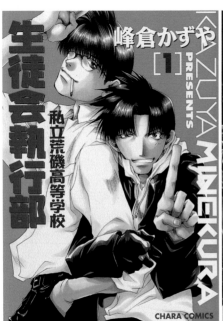

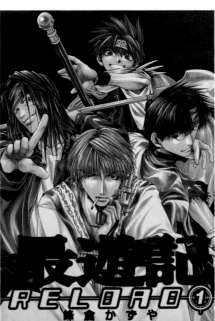

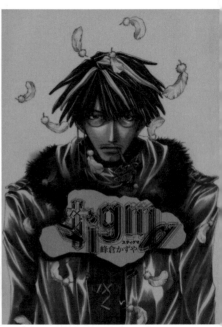

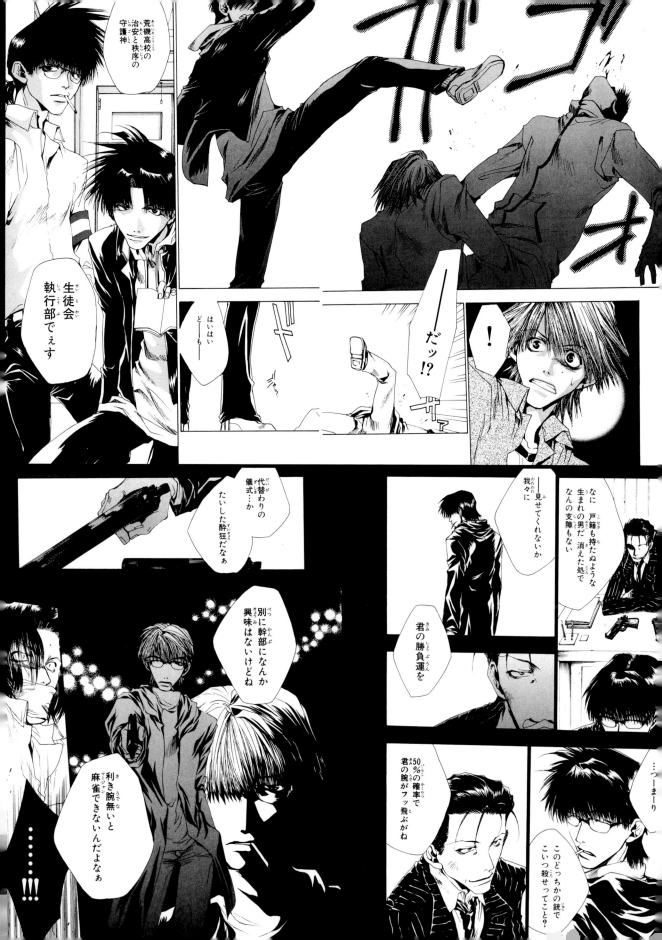

出世作でもある代表作『バタアシ金魚』は、根拠もなく自信満々のはた迷惑な高校生・カオルが、同級生の少女・ソノコに恋をして、泳げもしないのに水泳部に入部。大騒動を展開するというコメディタッチの物語。独特の不定形な印象のある描線も相まって、これまでになかったニューウェーブの作品として、高く評価された。また近年の代表作『ドラゴンヘッド』は、トンネルを走る列車内で大災害に見舞われた高校生が、何ひとつ情報を手に入れられないまま、廃墟と化した日本を放浪していくというパニック物。読者にも状況を一切明かさず、主人公と同じ不安を体験させていく手法が成功を収めている。作者の描線には、読む者をどこか落ち着かせなくする「揺れ」があり、それが『ドラゴンヘッド』や、ホラー物『座敷女』などの作品で効果を挙げている。『バタアシ金魚』『鮫肌男と桃尻女』『ドラゴンヘッド』と実写映画化作品が多いことも特徴的である。

MINETARO MOCHIZUKI

望月峯太郎

510 — 513

Born	Debut	Best known works	Animation & drama	Prizes
1964 in Kanagawa prefecture, Japan	with "Bataashi Kingyo" (Swimming Upstream), published in *Young Magazine* in 1985.	"Bataashi Kingyo" (Swimming Upstream) "Samehada Otoko to Momojiri Onna" (Shark Skin Man and Peach Hip Girl) "Dragon Head" "Maiwai"	"Bataashi Kingyo" (Swimming Upstream) "Ochanoma" "Samehada Otoko to Momojiri Onna" (Shark Skin Man and Peach Hip Girl) "Dragon Head"	• 21st Kodansha Manga Award 1997 • 4th Tezuka Osamu Cultural Prize Manga Award for Excellence 2000

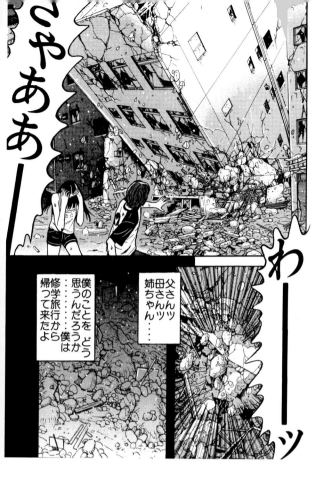

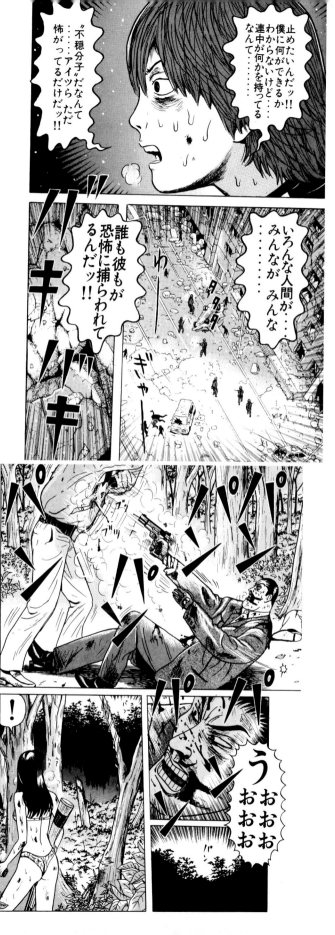

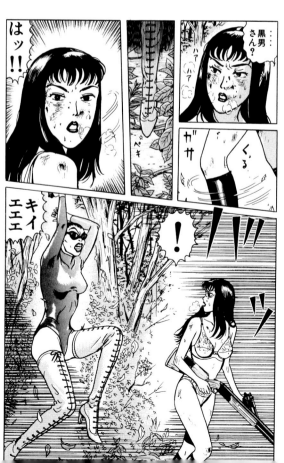

His debut work, "Bataashi Kingyo" is also one of his most famous. The story revolves around a high school student named "Kaoru" who is too full of self-confidence and is a nuisance to others. He loves one of his classmates "Sonoko", and he joins the swim team even though he cannot swim. Trouble of course ensues in this humorous story. With a drawing style that leaves a uniquely inexplicable impression on readers, his work brought considerable attention as a "new wave" manga that had not yet been seen before. In his most recent panic/disaster story, "Dragon Head", he depicts a high school student and the huge disaster that befalls his train while travelling through a tunnel. The confused youngster journeys through the devastated landscape of Japan without a clue as to what had happened. The author does not even divulge to the reader what happened, and this method of making the reader experience the same uncertainty as the main character was highly successful. His wavering lines cause a sense of uneasiness, and this style was very effective for works like "Dragon Head" and the horror story "Zashiki Onna" (Phantom Stalker Woman). He is also known for the live action movies made from some of his works, such as "Bataashi Kingyo" (Swimming Upstream), "Samehada Otoko to Momojiri Onna" (Shark Skin Man and Peach Hip Girl) and "Dragon Head".

Sa première œuvre « Bataashi Kingyo » est également sa plus fameuse. L'histoire décrit un lycéen nommé Kaoru qui est plein d'assurance et pénible. Il aime une de ses camarades de classe nommée Sonoko et rejoint l'équipe de natation bien qu'il ne sache pas nager. Bien sûr, des problèmes surviennent dans cette histoire humoristique. Avec un style dessin qui laisse une impression inexplicable aux lecteurs, ses travaux lui ont valu une attention considérable en tant que manga d'une nouvelle génération encore jamais vu auparavant. Dans son histoire de panique et de désastre la plus récente, « Dragon Head », il dépeint un lycéen et le désastre immense qui survient pendant que son train passe dans un tunnel. Le jeune garçon confus erre au travers d'un Japon dévasté sans comprendre ce qui s'est passé, et la manière de l'auteur d'associer les lecteurs à ce que vit le personnage est très réussie. Ses lignes tremblantes provoquent une certaine appréhension et son style est très efficace pour des œuvres telles que « Dragon Head » ou l'histoire d'épouvante « Zashiki Onna » (Phantom Stalker Woman). Il est également réputé pour les films d'action inspirés de ses œuvres, tels que « Bataashi Kingyo » (Swimming Upstream), « Samehada Otoko to Momojiri Onna » (Shark Skin Man and Peach Hip Girl) et « Dragon Head ».

Sein erster großer Erfolg war die Serie BATAASHI KINGYŌ [der Spielfilm lief in Deutschland unter dem Titel Gegen den Strom] um den nervenden Oberschüler Kaoru, der ohne jeden Grund sehr von sich überzeugt ist. Nachdem er sich in seine Mitschülerin Sonoko verliebt, tritt er dem Schwimmclub bei, obwohl er nicht schwimmen kann, was natürlich zu vielen komödiantischen Verwicklungen führt. Die unverwechselbaren skizzenhaften Zeichnungen trugen dazu bei, dass der Manga als Vertreter eines ganz neuen Stils der New Wave gefeiert wurde. In einem seiner jüngeren Werke DRAGON HEAD kommt es zur Feuerkatastrophe, während ein Zug durch einen Tunnel fährt. Zwei Oberschüler überleben, aber als sie endlich dem Tunnel entkommen, hat sich die Außenwelt in eine Ruinenlandschaft verwandelt. Ohne den Auslöser dieser Katastrophe zu erfahren, wandern sie durch eine apokalyptische Welt. Da auch der Leser über keinerlei Hintergrundinformation verfügt, wird er vom Autor äußerst geschickt in den gleichen Zustand zermürbender Ungewissheit versetzt. Mochizukis zittrige Linienführung beunruhigt den Betrachter noch zusätzlich, außer in DRAGON HEAD kann man diesen Effekt beispielsweise auch in der Horrorgeschichte ZASHIKI ONNA erleben. Ungewöhnlich sind auch die vielen Realverfilmungen seiner Mangas, BATAASHI KINGYŌ, SAMEHADA OTOKO TO MOMOJIRI ONNA [SHARK SKIN MAN AND PEACH HIP GIRL] und DRAGON HEAD dienten alle als Vorlage für Spielfilme.

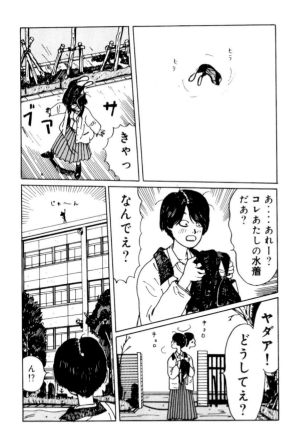
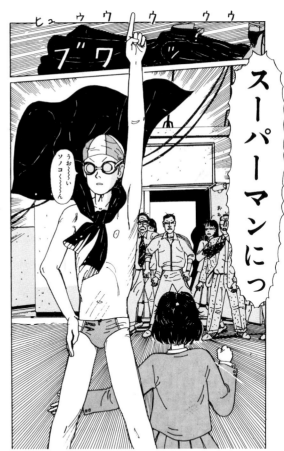
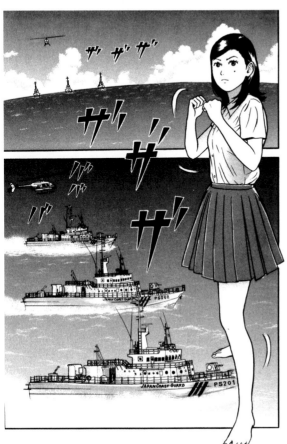
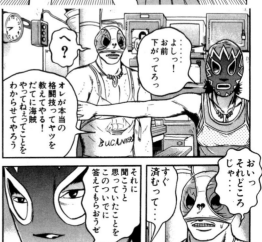
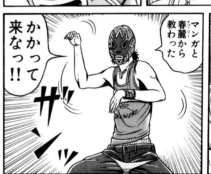

男らしいエネルギッシュな漫画を一貫して描き続けている作家。68年より始めた代表作『男一匹ガキ大将』は三度の飯よりケンカが好きな戸川万吉がガキ大将として活躍するさまを描いた作品。また、94年から始めた『サラリーマン金太郎』は元暴走族あがりで漁師をやっていた主人公・金太郎がサラリーマンに転職し、次々と型破りな仕事ぶりをするさまを描いた一作。この作品はドラマ化され、世のサラリーマンの鬱憤を晴らす作品として大ヒットとなった。他にも現在もシリーズが続いている『俺の空』や『硬派銀次郎』など、ストレートでパワフルな男性キャラクターが登場し、ぐいぐいと物語をひっぱる熱血漫画が本宮作品には多い。その力強いキャラクター性は作者自身によるところが大きく、自伝書『天然まんが家』にさまざまなエピソードが収録されているほどである。

HIROSHI MOTOMIYA 本宮ひろ志

Born	Debut	Best known works	Anime Adaptation
1947 in Chiba prefecture, Japan	with in "Tooi Shima Kage" published by "Hinomaru Bunko" in 1965.	"Otoko Ippiki Gakidaishou" "Oreno Sora" (My Sky) "Tenchi wo Kurau" "Salaryman Kintaro"	"Oreno Sora" (My Sky) "Otoko Ippiki Gakidaishou" "Kumo ni Noru" (Ride the Cloud) "Salaryman Kintaro"

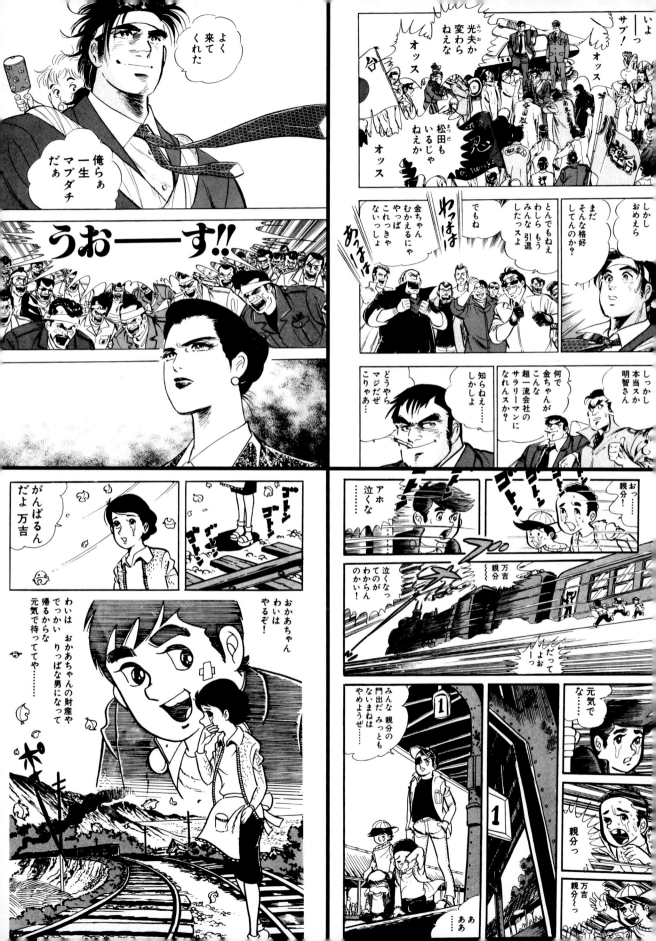

This manga artist draws energetic and macho manga. In 1968 he began the series "Otoko Ippiki Gakidaishou" about a kids' leader named Mankichi Togawa, a kid who loves fighting more than getting his 3 meals a day. In 1994 he began publication of "Salaryman Kintaro", portraying?a main character named Kintaro. He used to be a fisherman and a former gang member, but he changes careers to become a salaryman (businessman). The story revolves around the unconventional ways in which he goes about work as a salaryman. This series was made?into a popular TV drama. It subsequently became a huge hit among actual salaried men in Japan as an outlet for various resentments they had about their jobs. Other works that are currently being published include "Oreno Sora" (My Sky) and "Kouha Ginjiro". Like many of Motomiya's other works, they involve straight and powerful male characters, along with a story that develops in a fury. The strong characters come directly from the writer himself. His autobiography "Tennen Mangaka" (The Natural Cartoonist) describes many episodes of Motomiya's own life.

Cet auteur de mangas dessine des mangas énergiques et macho. En 1968, il a débuté la série « Otoko Ippiki Gakidaishou », sur un garçon nommé Mankichi Togawa qui aime se battre plus qu'autre chose. En 1994, il a débuté la publication de « Salaryman Kintaro », qui décrit la vie d'un personnage nommé Kintaro. Il était pêcheur et membre d'un gang, mais il a changé de carrière pour devenir employé. L'histoire se concentre sur sa manière peu conventionnelle de travailler. La série est devenue une série télévisée populaire, et a rencontré un succès phénoménal auprès de véritables employés au Japon, comme exutoire des différents mécontentements envers leur emploi. « Oreno Sora » (Mon ciel) et « Kouha Ginjiro » sont d'autres œuvres en cours de publication. Comme beaucoup des autres œuvres de Motomiya, elles impliquent des personnages masculins droits et puissants et une histoire qui se développe rapidement. Les personnages sont directement inspirés de l'auteur lui-même. Son autobiographie « Tennen Mangaka » (L'auteur de manga inné) décrit des épisodes de la vie de Motomiya.

Dynamische Mangas über starke Männer sind seine Spezialität. Bekannt wurde Hiroshi Motomiya mit dem 1968 begonnenen OTOKO IPPIKI GAKI DAISHÔ über Mankichi Togawa, dem Anführer einer Gang, dem Schlägereien wichtig sind als alles anderen. Seit 1994 veröffentlicht er die Serie SALARYMAN KINTARÔ, mit dem ehemaligen Fischer und Anführer einer Motorradgang Kintarô im Mittelpunkt. Er beginnt ein neues Leben als Angestellter und stellt mit seiner unkonventionellen Art die Firma auf den Kopf. Als Ventil für den aufgestauten Ärger des durchschnittlichen japanischen Angestellten wurde die Serie zu einem außerordentlichen Bestseller, der sogar die Vorlage für eine TV-Serie lieferte. Von den Serien ORE NO SORA und KÔHA GINJIRÔ werden immer noch neue Folgen veröffentlicht, und wie in den meisten seiner Mangas sind die Protagonisten geradlinige, willensstarke Männer, die die Entwicklung energisch vorantreiben. Diese Charaktereigenschaften treffen wohl auch auf den Autor selbst zu, wie in der autobiographischen Essaysammlung TENNEN MANGAKA nachzulesen ist.

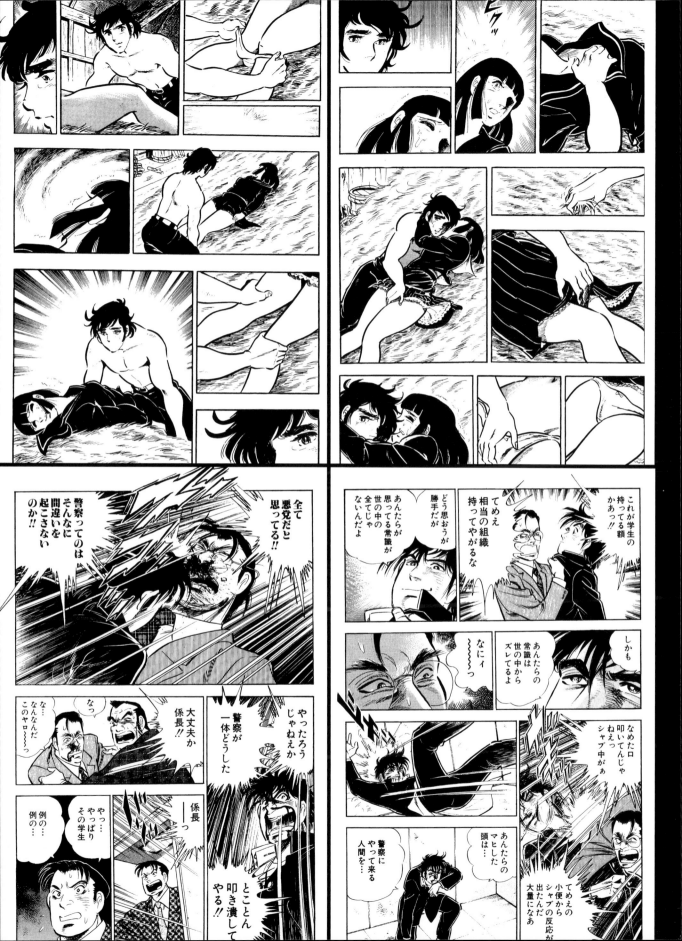

81年にデビュー以来、少女漫画や青年漫画を描いていたが、87年頃からレディースコミック界に場を移すようになる。レディースコミックとは、大人の女性向けの漫画・特にセックスをテーマにした作品が掲載されていた雑誌及び漫画を指す単語。森園はこのジャンルでの代表作が多い。『キアラ』、『香港遊戯』、『ボンテージ・ファンタジー』など多くの作品は、ハーレクイン的な美男子との恋愛・不倫などを大胆な性描写を含めドラマチックに描いたものだが、特筆すべきはそのその描線。耽美的に重ねられた線と、リアルさを意識した造形は美しく、このジャンルとしは珍しい画風といえよう。また、自身でバンドを組んでの音楽活動や美に関するコラム、撮り下ろし写真の発表、CSテレビの番組のパーソナリティをつとめるなど漫画以外での活動も多い作家である。

M I L K

M O R I Z O N O

森園みるく

518 — 521

1957 in Yamaguchi
prefecture, Japan

Born

with in "Crazy Love
Hisshouhou" published
in a special issue of
Shojo Comic in 1981.

Debut

"Kiala"
"Hong Kong Yuugi"
"Bondage Fantasy"

Best known works

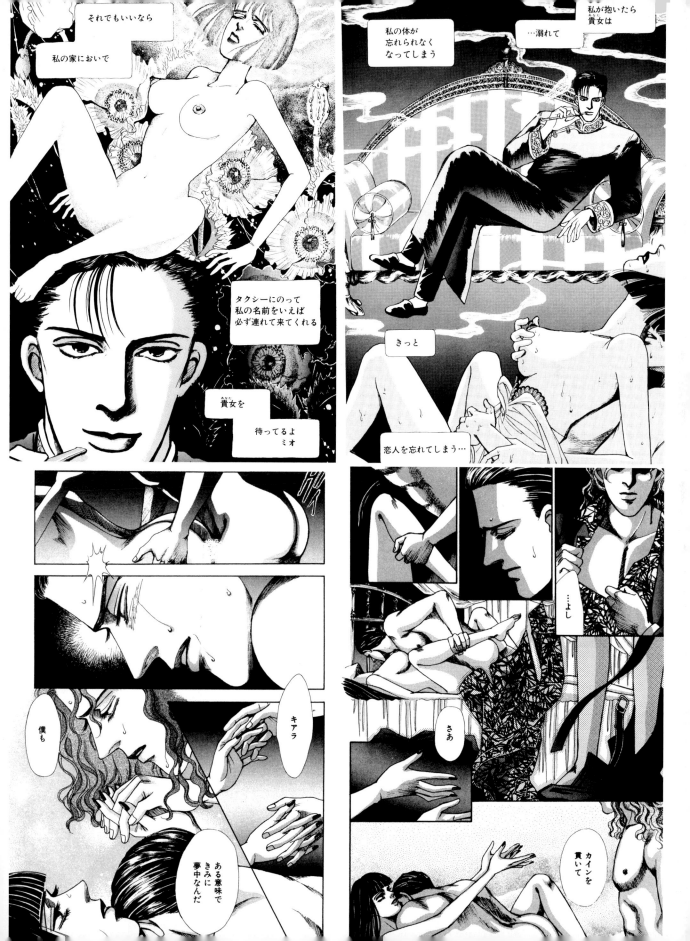

Ever since her debut in 1981, she published mostly in shoujo manga and seinen manga magazines, but from around 1987 she switched to the "Ladies Comics" genre. "Ladies Comics" are stories in tankoubon books or magazines that are geared toward adult women, and which deal with the theme of sex. Many of Morizono's best known works are in this genre. "Kiala", "Hong Kong Yuugi", and "Bondage Fantasy" all feature women's romantic or adulterous relationships with harlequin-like beautiful men. They feature bold sex scenes and plenty of drama, but her drawing style is worthy of special mention. There is an aesthetic feel to her multi-layered lines, and she takes realism into consideration when designing her beautiful images. Her style is rare to this genre. In addition to her work in the manga industry, she also plays in a band, writes columns that deal with beauty, has published photographs, and has appeared on cable TV programs as a guest personality.

Depuis ses débuts en 1981, elle a principalement publié ses œuvres dans des magazines de mangas shoujo et seinen, mais à partir de 1987, elle est passée à un genre différent, celui des « Ladies Comics ». Il s'agit d'histoires dans des tankoubon ou des magazines qui sont destinées à des femmes adultes, sur le thème du sexe. La plupart des œuvres de Morizono sont dans ce style. « Kiala », « Hong Kong Yuugi » et « Bondage Fantasy » comportent des relations romantiques ou adultères avec de superbes hommes, ainsi que des scènes de sexes et des mélodrames. Son style de dessin mérite une attention particulière. Ses lignes sur plusieurs couches ont un effet esthétique et elle prend un certain réalisme en compte lorsqu'elle crée ses images. Son style est unique en son genre. En plus de ses œuvres pour le marché des mangas, elle fait partie d'un groupe musical, écrit des rubriques dans les journaux sur le thème de la beauté, a publié des photos et a été invitée à des émissions télévisées.

Nach ihrem Debüt 1981 zeichnete Milk Morizono zunächst *shôjo*- und *seinen*-Mangas, konzentriert sich seit 1987 jedoch hauptsächlich auf das Genre der *lady's comics*. Dieser Begriff bezieht sich auf Magazine beziehungsweise Mangas, die für die Zielgruppe der erwachsenen Frauen geschrieben werden und sich oft mit beschäftigen. Viele Arbeiten der Mangaka sind typisch für dieses Genre. In KIALA, HONG-KONG YÛGI, BONDAGE FANTASY und anderen dreht sich die dramatische Handlung um Liebesgeschichten und Affären, inklusive freizügiger Sexszenen mit jungen Männern, deren Schönheit ein bisschen an Harlekins erinnert. Auffällig sind dabei ihre formvollendeten Linien und Schraffuren, mit denen sie wunderschöne, aber trotzdem realistische Bilder zeichnet, wie sie in *lady's comics* selten zu sehen sind. Auch außerhalb der Mangaszene tritt Milk Morizono häufig in Erscheinung: gründete eine Band, schreibt eine Kolumne über das Thema Schönheit, betätigt sich als Fotografin und tritt häufig im Fernsehen auf.

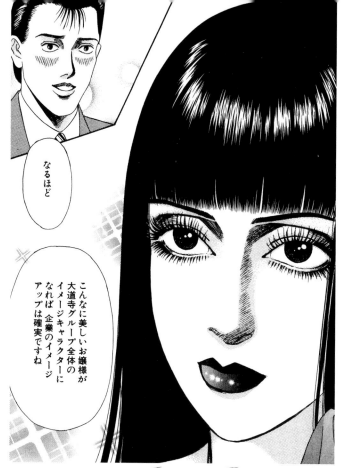
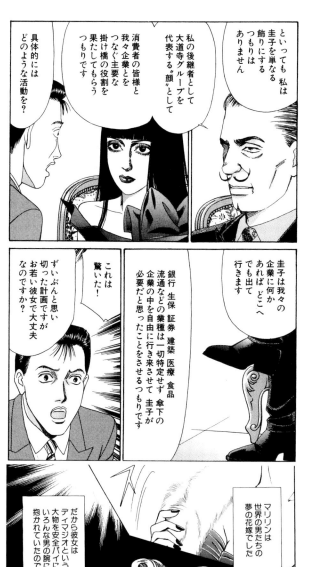
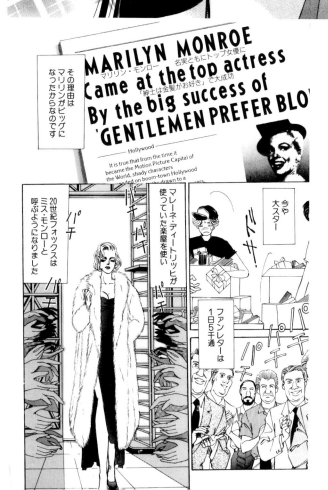
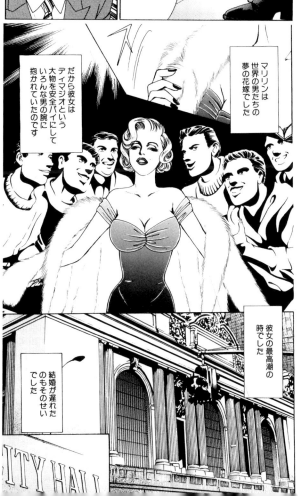

神話伝説、民俗学や文化人類学的な博識と高度な物語構成力を背景にしながら、それらを驚異的な想像力で組み上げる作家。人智を超えた存在や出来事を描き、読者を怪異の世界へ連れて行く。SF作品でも、人間が奇妙な出来事に巻き込まれる物語が多く、最先端科学という切り口ではなく、あくまで宇宙を不可知の世界として捉えて描いている。中国を舞台にした『西遊妖猿伝』や『孔子暗黒伝』などでは古典や歴史を大胆に翻案し、『マッドメン』ではニューギニアと日本の神話を交錯させた。古来の人が「生きる現実」の上に神話的想像力を働かせたと考えれば、彼の漫画も同様の威力を放っているといえる。また、『栞と紙魚子』シリーズという、女子高生のコンビが奇怪な事件に巻き込まれる軽妙なホラーコメディを描いていて、とぼけた味わいがまた新しい魅力を見せている。同業者からの尊敬も多く集める作家で、読み込めば深く、そしてそこに驚異的宇宙を繰り広げることにおいては第一人者的な存在。

DAIJIRO MOROHOSHI

諸星大二郎

1949 in Tokyo, Japan

Born

with "Junko Kyoukatsu" (Junko / Blackmail) published in *COM* magazine in 1970.

Debut

"Shiori to Shimiko" series
"Saiyuuyouenden"
"Ankoku Shinwa"
"Youkai Hunter"

Best known works

"Hiruko Youkai Hunter"
"Ankoku Shinwa"

Anime Adaptation

• 21st Japan Cartoonists Association Excellence Award 1992
• 4th Tezuka Osamu Cultural Award Manga Grand Prix Award 2000

Prizes

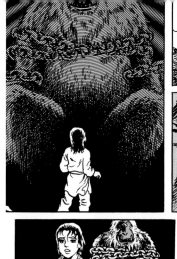

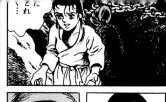

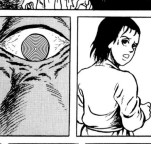

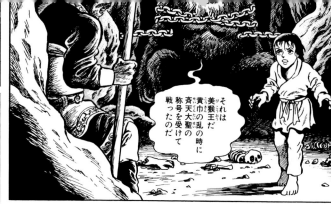

それは美猴王だ黄巾の乱の時に斉天大聖の称号を受けて戦ったのだ

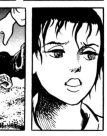

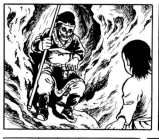

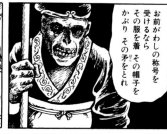

お前がわしの称号を受けるならその服を着その帽子をかぶりその矛をとれ

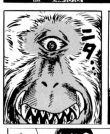

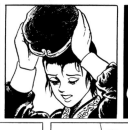

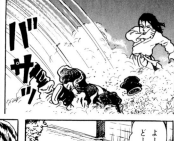

ニタ・・・

バサッ

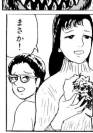

まさか！

あー肉がこんなにかじられてるボリスの仕業ね冷蔵庫開けたのも・・・

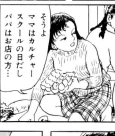

そうよママはカルチャースクールの日だしパパはお店の方・・・

このうちにいるんだって・・・あたしたち

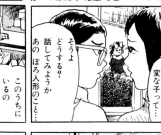

あの子？道で会った変な子・・・

そうよどうする？話してみようかあのぼろ人形のこと・・・

よーぐーどーこー

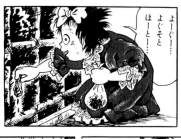

栞あんたさっきから現実から目をそらしてない？

ボリスが持ち出して・・・

変ね包丁がないわ

よそうよどっか行っちゃったことだし、この上あんな子に関わりたくないわ

そうね・・・

よーぐー・・・よくそと・・・ほーと・・・

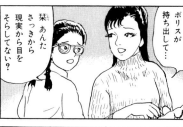

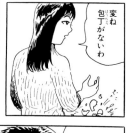

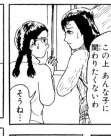

何だかさっきから変なことばっかりあるわよ気をつけた方がよくない？

変なことって？

やたらと物がなくなったり変な所に置いてあったり・・・

なになにこれ！？誰がやったの！？

きっとボリスがどこかへ持ってっちゃったんだわもういいからお茶にしよう

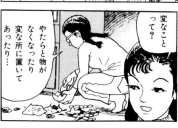

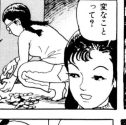

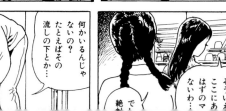

何かいるんじゃないの？たとえばその流しの下とか・・・

そういえここにあるはずのママの・・・

This manga artist has extensive knowledge of mythological legends, folklore and cultural anthropology. He pairs this knowledge together with highly advanced story composition and a wonderful imagination. He portrays the existence of entities and events that exceed human understanding, and draws the reader into a strange world. In his sci-fi works, he often portrays incidences where the characters are drawn into bizarre situations. He doesn't simply describe the advanced technologies when dealing with stories about outer space, but depicts it as a place full of unknown mysteries. He has boldly adapted classics and history in "Saiyuuyouenden" and "Koushi Ankokuden", which are both set in China. In "Mad Men" he combined mythology from both Japan and New Zealand. Ancient people used the power of their imaginations to create mythology based on the reality of their lives, and Morohashi's manga exhibit the same kind of power. In addition, "Shiori to Shimiko" is a witty horror/comedy story about 2 high school student girls who become involved in a mysterious event. The story's silliness was a new kind of appeal. He has considerable respect from his peers. He is a leading artist in the fact that once you start reading his work, you are drawn deeper and deeper into a wonderful universe.

Cet auteur de mangas a une connaissance poussée des légendes mythologiques, du folklore et de l'anthropologie culturelle. Il combine cette connaissance avec des scénarii développés et une imagination débordante. Il dépeint l'existence d'entités et d'événements qui dépassent l'entendement humain, et attire les lecteurs dans un monde étrange. Dans ses œuvres de science fiction, ses personnages sont souvent mêlés à des situations bizarres. Il ne décrit pas simplement les avancées technologiques dans ses histoires qui se déroulent dans l'espace, mais décrit plutôt des endroits remplis de mystères. Il a adapté des histoires classiques avec audace, dans « Saiyuu-youenden » et « Koushi Ankokuden », qui se déroulent tous deux en Chine. Dans « Mad Men », il combine la mythologie du Japon et de la Nouvelle Zélande. Des peuplades anciennes utilisaient la puissance de leur imagination pour créer de la mythologie basée sur la réalité de leur vie. Les mangas de Morohashi manifestent la même puissance. « Shiori to Shimiko » est une histoire d'épouvante/comédie sur deux lycéennes qui sont mêlées à un événement mystérieux. La sottise de cette histoire est unique. Morohashi est un auteur qui est considérablement respecté par ses pairs. Il est un des meilleurs auteurs et dès qu'on commence à lire une de ses histoires, on ne se sent attiré plus en avant dans un univers merveilleux.

Morohoshi verbindet seine erstaunliche Vorstellungskraft mit profunden Kenntnissen der Mythologie, Volkskunde und Anthropologie sowie einem sicheren Gespür für Handlungsaufbau. Mit der Darstellung von Vorkommnissen und Lebewesen, die empirisch nicht zu erklären sind, versetzt er seine Leser in eine völlig fremdartige Welt. Auch in seinen Sciencefiction-Mangas werden die Protagonisten meist in mysteriöse Geschehnisse verwickelt – Morohoshi geht dieses Genre nicht vom Aspekt des naturwissenschaftlich-technischen Fortschritts an, sondern zeichnet das All als eine durch und durch unergründliche Welt. Bei seinen in China spielenden Serien *Saiyū yōen den* und *Kōshi ankoku den* handelt es sich um kühne Adaptionen klassischer Werke und historischer Begebenheiten, während er in *Madmen* Göttersagen aus Neuguinea und Japan miteinander verwebt. Wenn man davon ausgeht, dass die Menschheit von alters her aufbauend auf ihrer Lebenswirklichkeit eine Welt der Mythen geschaffen hat, kann man sagen, dass auch Morohoshis Mangas Ähnliches bewirken. In *Shiori to Shimiko*, eine geistreiche Horrorkomödie um zwei Oberschülerinnen, die in mysteriöse Vorfälle verwickelt werden, zeigt er sich wiederum von einer ganz neuen burlesken Seite. Auch unter Kollegen genießt Daijirô Morohoshi großen Respekt, als ein einzigartiger Künstler, dessen Werke umso vielschichtiger werden, je mehr man sich in sein wundersames Universum vertieft.

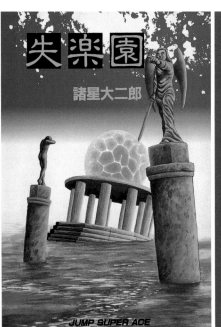

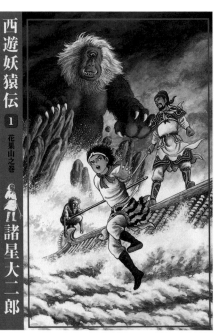

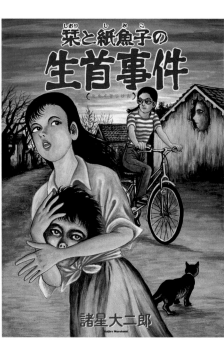

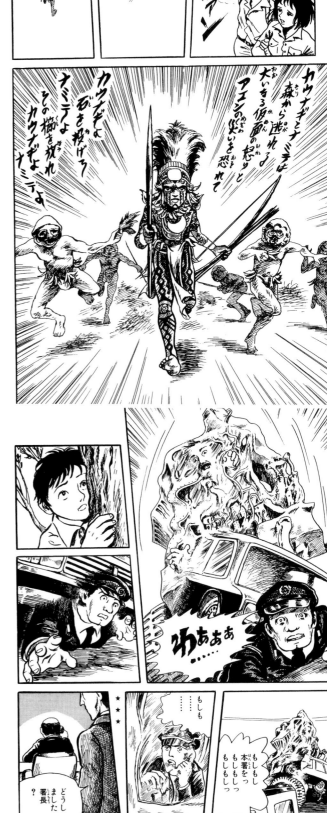
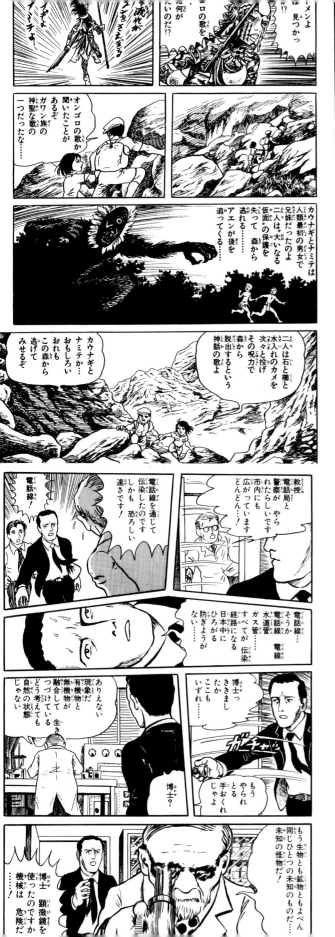

現在、日本で最も読まれている少女漫画家の一人。卓越したストーリーテリングにより、キャラクターに深く感情移入して涙する読者が多い。ヒット作『天使なんかじゃない』までは、少女漫画特有の淡い絵柄で、心象世界を広げて物語に入り込ませる作風だった。そして続く『ご近所物語』で、キャラクターの服装やライフスタイルを絵で伝えるデザイン的な要素を加味し、絵柄の性質が変わっていく。このことでさらに読者層を広げ、また読む者が「漫画に登場する服が気になる」といったビジュアル面での人気を博していった。これは後に、少女漫画誌に加えてファッション誌でも漫画連載するという方向性を生んでいる。しかし重要なのは、イラストレーションやデザインの側面に偏っているのでは決してなく、あくまで人間の生き方や、個々人の感情、人間関係といった物語の骨子が、常に彼女の漫画の中心に突き通っていること。洋服を作る若者、音楽のバンドを組む若者、という風にティーンエイジャーが憧れるファッション的な世界を舞台としながらも、そこにドラマや感情を息づかせるから、人々を感動させ、熱烈な支持を生んでいるのだ。

AI YAZAWA 矢沢あい

Born	Debut	Best known works	Anime Adaptation	Prizes
1967 in Hyogo prefecture, Japan	with "Ano Natsu" (That Summer) published in *Ribbon Original* magazine in 1985.	"Tenshi nanka janai" (I'm not an angel) "Paradise Kiss" "NANA" "Gokinjo Monogatari" (Neighborhood Stories)	"Gokinjo Monogatari" (Neighborhood Stories)	● 48th Shogakukan Manga Award 2003

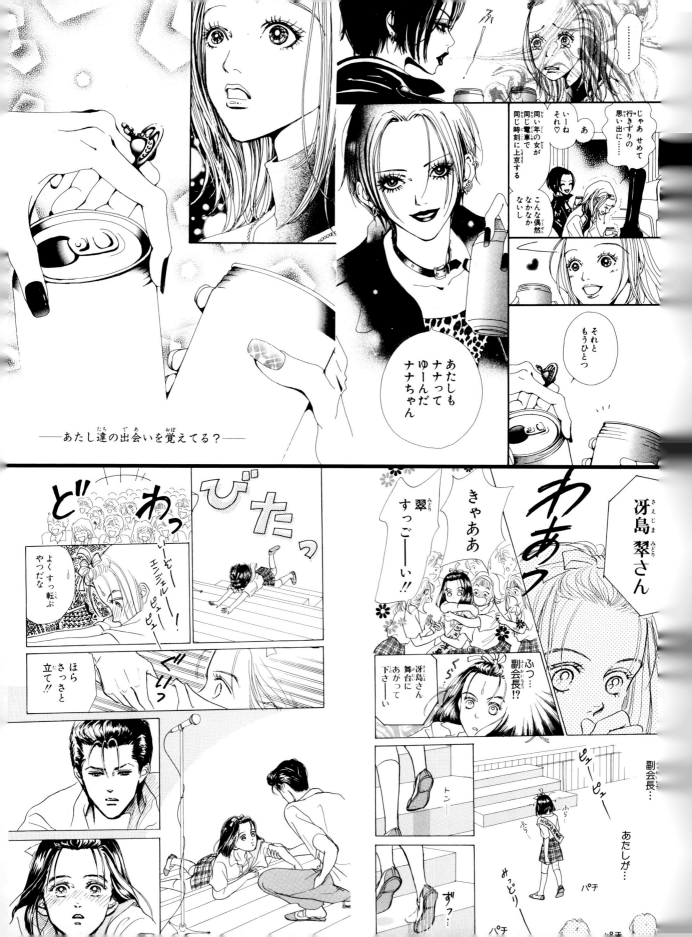

あたしも
ナナって
ゆーんだ
ナナちゃん

じゃあせめて
行きずりの
思い出に……

いーね
それ♡
あ

同い年の女が
同じ電車で
同じ時刻に上京する
こんな偶然
なかなか
ないし

それと
もうひとつ

──あたし達の出会いを覚えてる?──

ど"

わっ

び"た"っ

よくすっ
転ぶ
やつだな

──ピー!
エンジェルー!
ピューピュー

ほら
さっさと
立て!!

わあっ

冴島翠さん

きゃああ
翠
すっごーい!!

ふっ…
副会長!?

冴島さん
舞台に
あがって
下さーい

副会長…

あたしが…

ピューピュー

トン…

ふら…
ふら…

みっどりー
パチ

ずっ…

パチ

She is one of most widely read shoujo manga artists working in Japan today. With her excellent ability at story telling, many readers have deeply sympathized with her characters and have been moved to tears. In her hit manga series, "Tenshi nanka janai" (I'm not an angel) she uses the soft drawing style that is often seen in shoujo manga, creating an imaginary world that captivates us and draw us in. In the still-continuing series "Gokinjo Monogatari" (Neighborhood Stories), she peppered the story with portrayals of the character's clothing designs and lifestyles, and by thus changing her manga style, she increased her fan base. She became popular with fans who were visually interested in the character's fashion styles. Following this, she published in fashion magazines, in addition to her work in manga magazines. However, what is important is that she is not just concerned with the illustration and the design aspect of her manga. Her descriptions of how people live, individual character's emotions, and their relationships with one another are always at the heart of her works. She creates the kind of background situations that are appealing to teenagers, such as youngsters who design clothes, or youths playing in a band. She then adds in emotion and drama, to deeply move readers. She has gained a strong support for her work.

Yazawa est un des auteurs de manga shoujo les plus lus au Japon. Excellente conteuse, elle a réussi à créer une relation de sympathie entre ses personnages et les lecteurs, souvent très émus par les événements présentés. Dans « Tenshi nanka janai » (Je ne suis pas un ange), sa série la plus connue, elle utilise le style de dessin caractéristique des mangas shoujo, créant un monde imaginaire attirant et captivant. Dans « Gokinjo Monogatari » (Histoires de voisinage), une série en cours, elle a parsemé le scénario de représentations des styles de vie et des intérêts vestimentaires de ses personnages, ce qui a non seulement changé le style de son manga mais a aussi augmenté le nombre de fans. Elle est tout particulièrement devenue populaire auprès de ceux intéressés par l'aspect visuel des articles de mode de ses personnages. Ses créations, d'abord apparues dans les magazines consacrés aux mangas, ont également été publiées dans des magazines de mode. Cependant, elle ne s'intéresse pas qu'à l'illustration et au design de ses mangas : ses descriptions de la vie, des émotions et des relations entre les différents personnages restent au coeur de ses travaux. Yazawa crée le type de situations dont les adolescents raffolent : jeunes en quête de nouvelles modes vestimentaires ou musiciens. Elle ajoute ensuite les aspects émotionnels et dramatiques.

Ai Yazawa ist eine der derzeit meistgelesenen *shôjo*-Mangaka in Japan. Ihr Publikum fühlt so sehr mit den Protagonisten der meisterhaften Geschichtenerzählerin, dass es oft zu echten Tränen kommt . Bis zu ihrem Bestseller *TENSHI NANKA JANAI* war ihr Stil von *shôjo*-typischen pastellfarbenen Zeichnungen geprägt, in denen die Gedankenwelt der Charaktere ausgebreitet wird und die Leserin so in die Geschichte zieht. In *GOKINJO MONOGATARI* begann Yazawa, ihren Zeichenstil zu verändern. Mit vielen Designelementen betonte sie Kleidung und Lifestyle der Charaktere. Dadurch gewann sie zahlreiche neue Leserinnen, die besonders vom visuellen Aspekt ihrer Mangas beeindruckt waren und sich stark für die Kleidung der Protagonisten interessierten. Dieses Phänomen ebnete den Weg für die spätere Entwicklung, *shôjo*-Serien nicht nur in den einschlägigen Mangamagazinen, sondern auch in Modezeitschriften zu veröffentlichen. Das Wesentliche an Yazawas Arbeiten ist jedoch nicht der dekorative Zeichenstil mit Betonung auf Design, sondern das Lebensgefühl individueller Persönlichkeiten mit ihren zwischenmenschlichen Beziehungen. Zeitgemäße Teenager-Träume, wie die Gründung einer Band oder das Modegeschäft, bilden zwar den Hintergrund für ihre Geschichten. Aber Yazawa haucht ihnen mit viel Dramatik und Gefühl das Leben ein, das ihr Publikum so fasziniert und der Autorin eine begeisterte Fangemeinde bescherte.

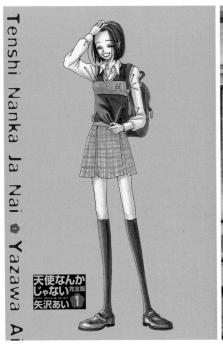

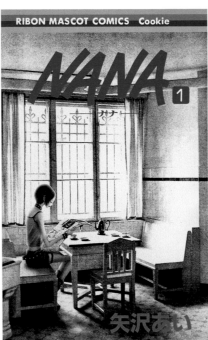

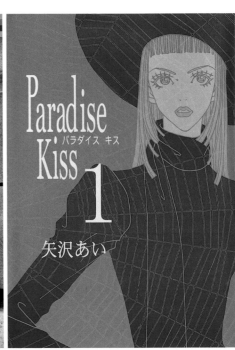

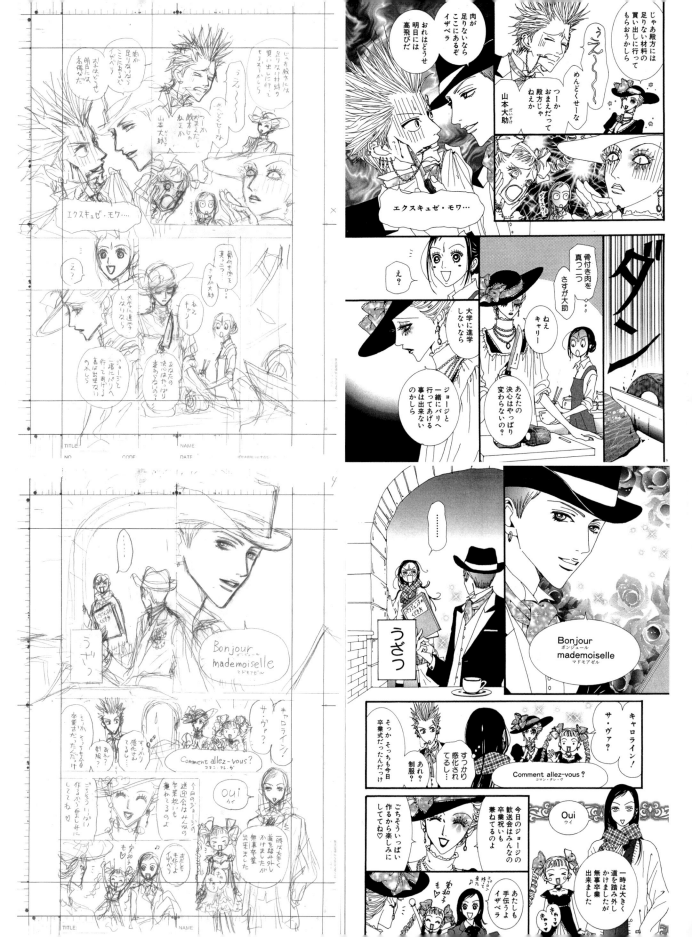

アニメーターとしてその経歴をスタートして瞬く間に頭角を現し、『機動戦士ガンダム』のキャラクターデザインで知名度、人気ともに不動のものとなる。アニメーションの仕事を続けながら漫画を描き始め、デビュー作であり代表作でもある『アリオン』ではギリシア神話の世界を舞台に、神々の争いを主人公アリオンを通して人間くさく描いた。その後の作品も歴史をモチーフとすることが多く、歴史を独自の解釈によって再構築し、さらに人間ドラマを絡めながら息もつかせぬストーリーで読ませていく。また、微細な線と大胆な太い線を巧みに組み合わせ、画面を埋め尽くすような精緻な描き込みは、歴史のリアルな息づかいを感じさせている。1990年に第19回日本漫画家協会賞優秀賞を受賞した『ナムジ』も、日本の歴史書「古事記」を題材にとり、日本古来の神々を登場させた意欲作になっている。近年、アニメーションだった「機動戦士ガンダム」の完全版として満を持して描かれた『機動戦士ガンダム THE ORIGIN』は絶大な支持を得ている。

YOSHIKIKAZU YASUHIKO

安彦良和

1947 in Hokkaido, Japan

Born

with in "Arion" published in Ryu magazine in 1979 while working in the animation field.

Debut

"Namuji"
"Dattan Typhoon"
"Nijiiro no Trotsky" (Rainbow Colored Trotsky)
"Oudo No Inu"
"Kidou Senshi GUNDAM - The Origin" (GUNDAM- The Origin - Original concept: Hajime Yatate, Yoshiyuki Tomino)

Best known works

"Arion" (Director, original story, animation director, character design)
"Crusher Joe" (Director, script, animation director, character design)
"Kyojin Gorg" (Giant Gorg - Director, original story, animation director, character design)
"Venus Senki" (Venus Wars - Original story, director, script, character design)
"Kidou Senshi GUNDAM" (Mobile Suit GUNDAM - character design, animation director)

Anime Adaptation

• 19th Japan Cartoonists Association Excellence Award 1990
• 4th Agency for Cultural Affairs media Art Festival Excellence Award 2000

Prizes

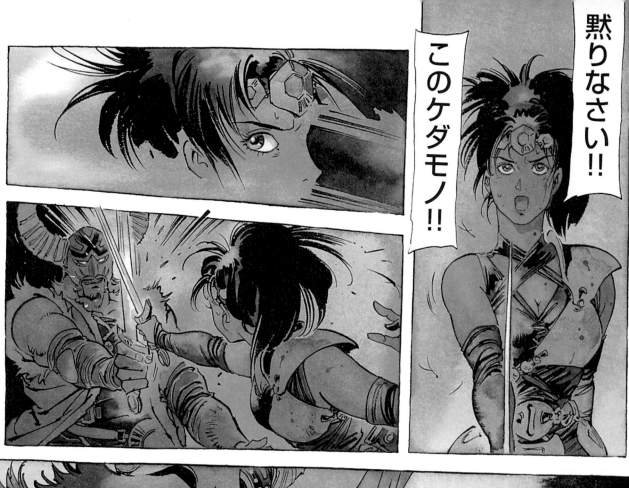
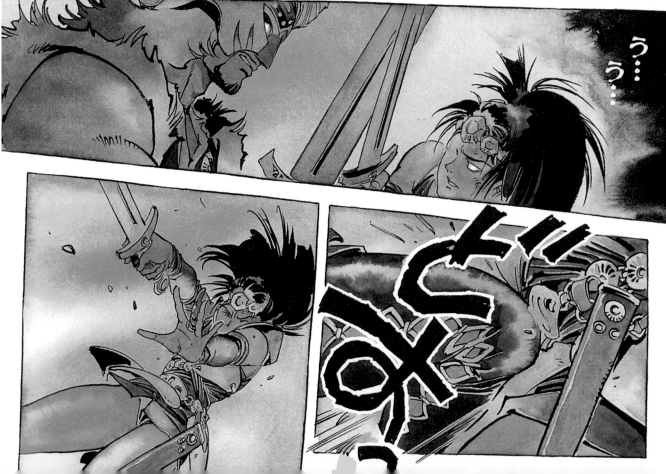

Yasuhiko started his career as an animator, and distinguished himself right away. When he created popular character designs for "Kidou Senshi GUNDAM", his popularity became indisputable. He started to write manga as he continued to work as an animator. His best known work and debut manga was "Arion" which is set in the world of Greek mythology. He depicts the battles between the gods with a human touch, through the main character of "Arion". Most of his later works have also had a historical motif. He cleverly adapts historical myths and facts to recreate the story in his own vision. He mesmerizes readers with fascinating human drama and a story line that never lets up. He skillfully uses a mixture of fine lines and bold thick lines to cover the entire scene with detailed imagery, which gives a realistic feeling to the historical settings. In 1990 he won the prestigious 19th Japan Cartoonists Association Excellence Award with "Namuji" which was based on "Kojiki", a book on ancient Japanese history. It was an ambitious work that introduced various ancient gods of Japan. In recent years, he gained a tremendous amount of support for creating the full, complete version of "Kidou Senshi GUNDAM" (Mobile Suit GUNDAM) with the long-awaited "Kidou Senshi GUNDAM - The Origin" (Mobile Suit GUNDAM - The Origin).

Yasuhiko a débuté sa carrière en tant qu'animateur, a commencé à travailler sur ses mangas à ses heures perdues, et s'est tout de suite fait remarquer. C'est avec la création des personnages de « Kidou Senshi GUNDAM » que sa popularité est devenue incontestable. « Arion », son premier manga, et également le plus connu, est basé sur la mythologie grecque. On y retrouve des batailles entre des dieux, mais avec une touche humaine au travers d'Arion, le personnage principal. La plupart de ses travaux ont également une caractéristique historique : il adapte des mythes et faits historiques de façon à recréer l'histoire avec sa propre vision. Ses scénarii subjuguent les lecteurs. Il réussit à combiner des scénarii plus ou moins vraisemblables mais avec de nombreux détails donnant un aspect plus réaliste au côté historique de son œuvre. En 1990, « Namuji » (inspiré de « Kojiki », un ouvrage consacré à l'histoire du Japon) lui a valu le prestigieux Prix d'excellence de l'Association japonaise des auteurs de bandes dessinées. Ce manga représentait un travail ambitieux visant à présenter un certain nombre de dieux japonais. Plus récemment, il a créé une version complète de « Kidou Senshi GUNDAM » (Mobile Suit GUNDAM) et « Kidou Senshi GUNDAM - The Origin » (Mobile Suit GUNDAM - The Origin).

Yasuhiko begann seine Karriere in der Anime-Industrie, machte bald von sich reden und mit dem Charakterdesign für *Mobile Suit Gundam* konsolidierte er seinen Bekanntheitsgrad sowie seine Popularität. Ohne seine Arbeit im Animationsbereich ganz aufzugeben, widmete sich Yoshikazu Yasuhiko danach hauptsächlich Mangas, in seinem Erstling *Arion* ist sein Stil bereits sehr ausgeprägt. Die Geschichte spielt in der griechischen Sagenwelt, wobei die göttlichen Zwiste sehr menschlich aus der Sicht des Titelhelden dargestellt werden. Auch in seinen folgenden Arbeiten nahm er sich oft historischer Motive an, arrangierte diese aber durch eine sehr eigene Geschichtsauslegung völlig neu und verquickt sie mit allerlei menschlichen Dramen zu überaus spannenden Erzählungen. In minutiösen, die Bildfläche ganz ausfüllenden Zeichnungen, die von der Kombination verschieden starker Linien geprägt sind, erweckt der Mangaka historische Ereignisse zu prallem Leben. Als Inspiration für *Namuji*, ein Manga über die Götter japanischer Schöpfungsmythen, der 1990 mit dem *19th Award for Excellency* der *Japan Cartoonists Association* ausgezeichnet wurde, diente ihm das *Kojiki*, also das älteste überlieferte Geschichtswerk Japans. In den letzten Jahren veröffentlichte Yasuhiko schließlich mit der Mangaserie *MOBILE SUIT GUNDAM: THE ORIGIN* die langersehnte und begeistert aufgenommene Vorgeschichte zum Anime *MOBILE SUIT GUNDAM*.

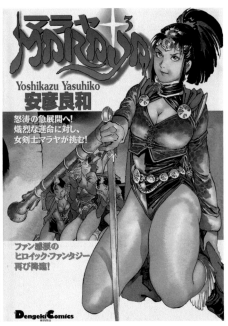

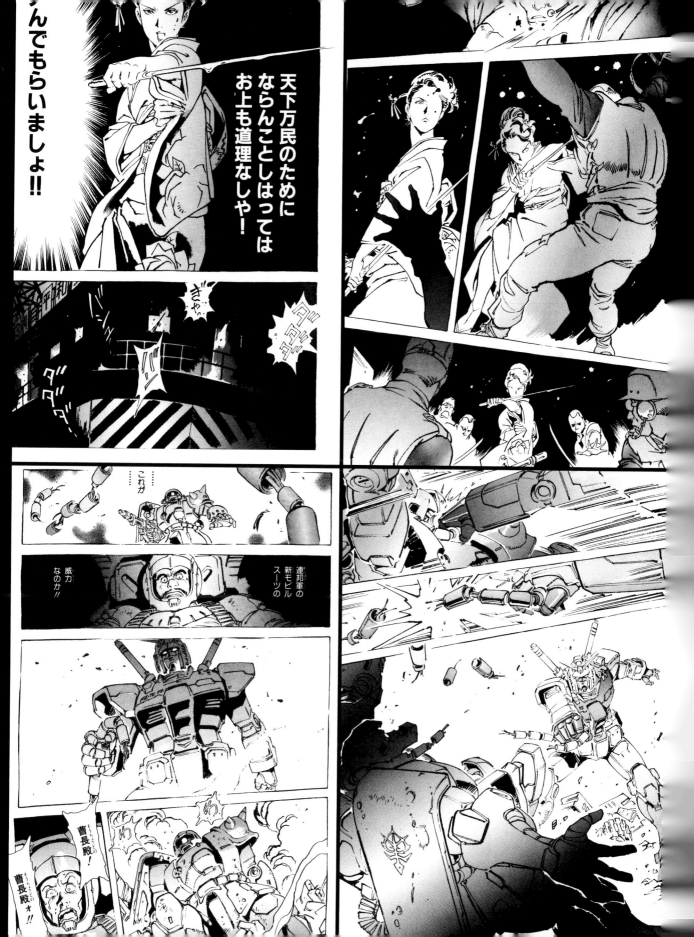

んでもらいましょ!!

天下万民のために
ならんことしはっては
お上も道理なしや!

これが

連邦軍の新モビルスーツの

威力なのか!!

曹長殿！

曹長殿ォ!!

代表作『日出処の天子』は、厩戸王子（聖徳太子）を超能力者として解釈し、仏教と救済、愛を描いた傑作。メインは超能力を持ちその頭脳の高さゆえに両親に理解されず孤独である厩戸王子が、能力はないながらも共鳴する才能を持つ蘇我毛人に惹かれ、決別するまでの物語。この作品は、政治的暗躍や駆け引き、キャラクターの恋愛的側面など全てに仏教というテーマが通底しているところが特徴。また、キャラクターや物語の凄さもさることながら絵の力も圧巻。細い線で描かれる厩戸王子の色っぽさ、緻密に描かれた古代の装束の華麗さ、日本画とみまごうような鬼や仏のラインの美しさは現在においても素晴らしい。画面構成としては、後の作品まで一貫して吹き出しの形が統一されていることなども特徴的。また、山岸は短編も多く描いており、恐怖譚は特に有名。キャラクターの行動が恐怖の原因となるさまを、端正にかつ淡々と描く手法に定評がある。現在はバレエ漫画の名作『アラベスク』以来の待望のバレエ作品「舞姫」を連載中。

RYOKO YAMAGISHI 山岸涼子

534 — 537

"Arabesque"
" Hi Izuru tokoro no Tenshi"
(Heaven's Child in the Land
of the Rising Sun)
"Tinkerbell"
"Metamorphosis Den"
"Yousei Ou"
"Tsutan Car MAN"
"Seisyn No jidai "

1947 in Hokkaido, Japan

Born

with "Left and Right"
published in *Ribbon*
magazine in 1969.

Debut

Best known works

• 7th Kodansha Manga
Award 1983

Prizes

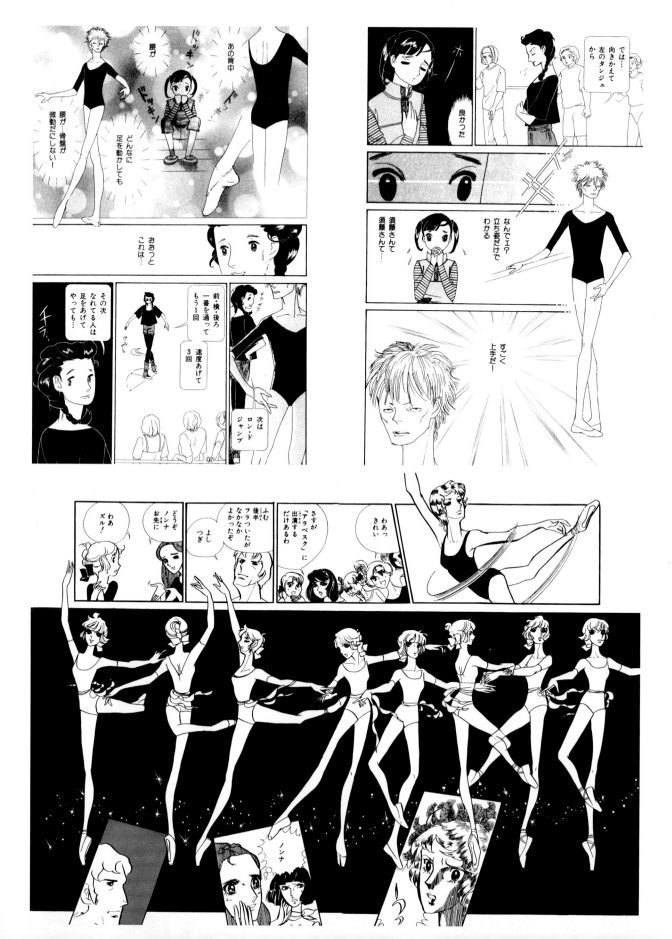

Her best known work is "Hi Izuru tokoro no Tenshi" (Heaven's Child in the Land of the Rising Sun). She adapts the story of Umayado no Ouji (Prince Shotoku Taishi) by giving him psychic powers. It is a masterpiece that weaves together Buddhism, salvation, and love. Because of Umayado no Ouji's extraordinary intelligence and psychic powers, his parents seem to misunderstand him, and he feels alone. He finds a sympathetic friend in Soga no Emishi, who also has great talents, and the story chronicles their relationship until they go their separate ways. One unique aspect of this work is that the theme of Buddhism appears everywhere, from the political maneuvering and strategizing, to the character's romantic relationships. In addition to the fantastic characters and story, her powerful images are also a highlight. There is a sense of eroticism in the way she draws Umayado no Ouji with delicately thin lines. She uses elaborate lines to draw the magnificent ancient costumes. She uses beautiful lines to depict the demons and Buddha, which are easily mistaken for Japanese paintings. These images are even wonderful to look at today. Another interesting characteristic of her work, including her later works, is that the speech bubbles all have a uniform shape. Yamagishi has also written a considerable amount of short stories, and she is especially well known for her fascinating horror stories where she deftly describes how a character's actions become the source of something terrible. Currently she is working on a ballet story called, "Maihime", her first long-awaited ballet story in a long while since "Arabesque."

Son manga le plus célèbre, « Hi Izuru tokoro no Tenshi » (L'enfant des cieux au pays du Soleil Levant), est une adaptation de l'histoire de Umayado no Ouji (Prince Shotoku Taishi) en lui donnant un pouvoirs surnaturels. Tout simplement un chef-d'oeuvre combinant bouddhisme, délivrance et amour. Une intelligence et des dons surnaturels extraordinaires rendent Umayado no Ouji incompris de ses parents et entraînent une sensation d'abandon. Il sympathise avec Soga no Emishi, également doté de certains talents. Un aspect unique de ce manga est l'omniprésence du thème du bouddhisme, représenté du point de vue stratégique et politique comme dans les relations amoureuses du personnage. Les images complémentent le scénario et les personnages fantastiques. On retrouve une certaine sensation d'érotisme dans le portrait qu'elle dépeint de Umayado no Ouji. Elle utilise des lignes élaborées pour dessiner de magnifiques costumes. Elle utilise également de belles lignes pour représenter les démons et bouddhas, qu'il serait facile de méprendre pour des peintures japonaises. Ces images restent merveilleuses. Un autre aspect intéressant de son oeuvre, y compris ses travaux les plus récents, est l'uniformité des bulles de dialogues. Ryoko Yamagishi a également écrit un nombre impressionnant de nouvelles et est tout spécialement connue pour ses histoires d'horreur fascinantes, dans lesquelles elle décrit superbement la façon dont les actions d'un personnage deviennent la source de quelque chose de terrible. Elle travaille actuellement sur « Maihime », une histoire qu'on attend depuis longtemps, depuis « Arabesque ».

Yamagishis Serie *Hi Izuru tokoro no tenshi* [*Heaven's Son in the Land of the Rising Sun*] ist ein Meisterwerk über Buddhismus, Erlösung und Liebe, in dem die historische Person des Regenten Shôtoku Taishi (574 – 622) im Mittelpunkt steht – ausgestattet mit übernatürlichen psychischen Fähigkeiten. Die Geschichte erzählt die Beziehung des einsamen Shôtoku Taishi, der wegen seiner ungewöhnlichen Intelligenz bei seinen Eltern kaum Verständnis findet, zum Adligen Soga Emishi bis zu ihrer Trennung. Emishi verfügt zwar über keine besondere Begabung, ist jedoch mitfühlend und verständnisvoll. Politische Manöver und Taktiken bei Hof sowie Liebesbeziehungen sind in diesem Werk alle dem großen Thema des Buddhismus untergeordnet. An der spektakulären Geschichte beeindrucken neben den außergewöhnlichen Charakteren vor allem Ryôko Yamagishis hervorragende Zeichnungen. Die mit feinen Linien gezeichnete reizvolle Gestalt des Shôtoku Taishi, sorgfältig ausgearbeitete prachtvolle Trachten, Dämonen- und Buddha-Figuren, die so elegant gezeichnet sind, als handle es sich um traditionelle japanische Malerei – auch aus heutiger Sicht ist ihr Stil einfach herrlich. Unverwechselbar ist ebenfalls ihre Bildkomposition mit den auch in späteren Werken einheitlich gehaltenen Sprechblasen. Daneben zeichnet die Mangaka zahlreiche Kurzgeschichten, hier sind vor allem ihre Horrormangas berühmt, in denen sie nüchtern und präzise darstellt, wie das Grauen aus den Handlungen ihrer Protagonisten erwächst. Derzeit veröffentlicht Yamagishi mit *Maihime* einen Manga aus der Welt des Balletts, worauf ihre Fans seit ihrem berühmten *Arabesque* bereits sehnsüchtig gewartet hatten.

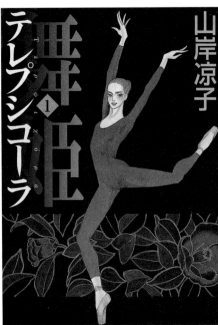

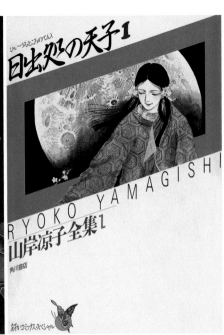

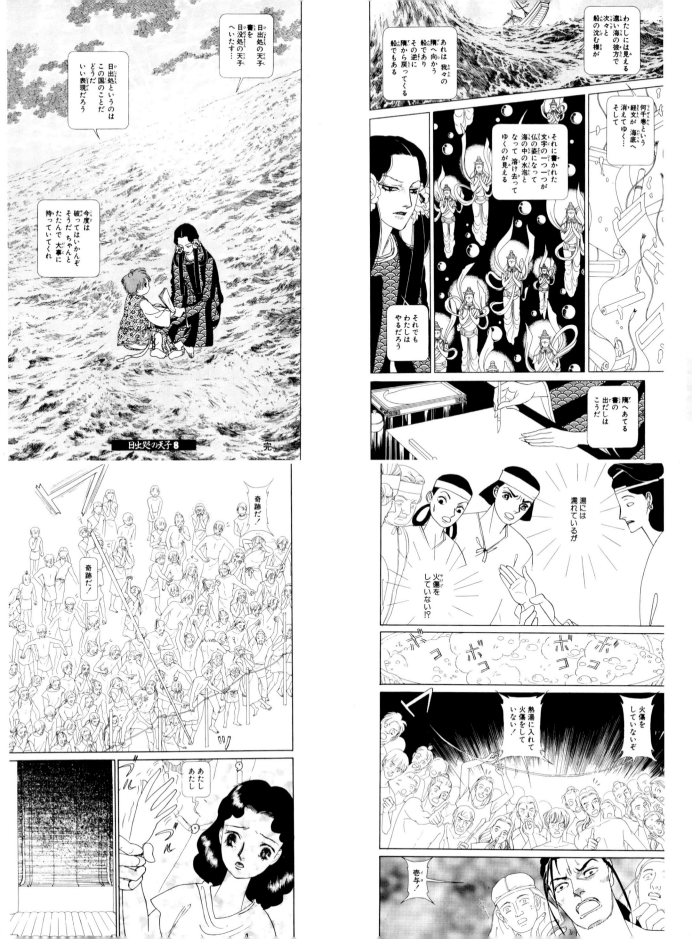

卓越した画力とそこから紡ぎ出される独特の物語が魅力の作家。代表作のひとつ『夢の博物誌』は、1冊で様々な画風が楽しめる不思議な短編集。描き手の絵の達者さに唸ること請け合いである。ほかに、山田キャラ定番の子悪魔が活躍する『紅色魔術探偵団』、魔物たちが跋扈する世界を舞台に、主人公の少年とその仲間の活躍を描いた『BEAST of EAST』など、血沸き肉踊る大活劇ものもある。また、ファンタジー小説『ロードス島戦記』から派生した『ロードス島戦記−ファリスの聖女−』では、本格的な西洋ファンタジー世界を華麗に描き出している。いずれの作品も効果線が多用されておらず、すっきりとした画面は、柳眉の動きを感じさせつつも、どこか止め絵のような印象を読み手に与え、不思議な読後感を生み出している。ゲームやアニメキャラクターの原案のほか、ファンタジー小説を中心に表紙・挿絵を担当することも多く、中でも大人気ファンタジー『十二国記』の表紙は有名。マンガを知らない人にも山田章博の名前と絵の魅力を知らしめた。絵で小説を買わせることのできる、数少ない絵師でもある。

AKIHIRO YAMADA

山田章博

1957 in Kochi
prefecture, Japan

Born

with in "Batan Batan"
published in *Aran* in 1981.

Debut

"Ikai Monogatari"
"Beniiro Majutsu Tanteidan"
"Onboro Tanteichou"
"Lodosu-tou Senki - Farisu
no Seijyo" (Record of Lodoss
War – The Lady of Pharis)
"BEAST of EAST"

Best known works

"RahXephon" - Character
design

Anime Adaptation

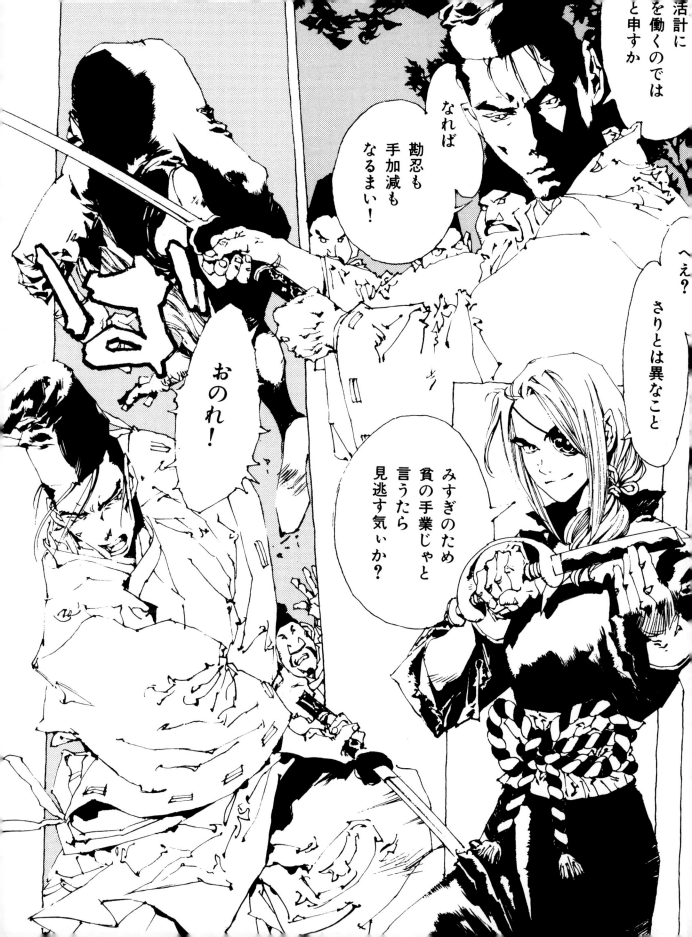

The allure of this manga artist is his excellent drawing ability and the unique stories he spins around these images. One of his best known works is "Yume no Hakubutsushi", a wonderful collection of short stories, where it is possible to enjoy many different drawing styles inside of a single volume. Readers will surely gasp at this artist's incredible drawing ability. In other works, "Beniiro Majutsu Tanteidan" features Yamada's regular little demon character. "Beast of East" portrays the activities of a young boy and his friends in a world dominated by demons. Both are exiting action-packed stories. His manga do not have excessive lines, and the scenes tend to look clean. These scenes contain a slight sensation of movement, but the overall feeling is almost of still pictures without movement, and this creates a curious post-reading impression. He has also created various game and animation characters and has even drawn numerous book illustrations and cover art, mainly for fantasy novels. In particular, his cover art for the popular fantasy "Jyuuni Kokuki" brought him a measure of fame. He was able to show off his drawing ability to people who were not familiar with his name or his manga. He's the rare artist with the ability to attract book buyers with intriguing cover art.

Yamada est doué d'une excellente capacité à dessiner et réussit à placer ses images au sein d'histoires au caractère unique. Un de ses travaux les plus connus est « Yume no Hakubutsushi », une merveilleuse collection de nouvelles regroupant de nombreux types de dessins différents au sein d'un même volume. Les lecteurs ne manqueront pas de s'extasier de telles capacités de dessin. Dans d'autres ouvrages, « Beniiro Majutsu Tanteidan » présente un petit démon, personnage familier de Yamada. « Beast of East » présente les activités d'un jeune garçon et de ses amis dans un univers dominé par des démons. Ces deux titres sont certainement des histoires pleines d'actions. Ses mangas ne contiennent ni lignes excessives ni scènes confuses. Alors que ces scènes donnent une légère sensation de mouvement, l'impression d'ensemble est pratiquement celle d'images inanimées créant une curieuse impression après la lecture. Yamada a également créé un certain nombre de jeux et de personnages d'animations et a prêté ses talents pour de nombreuses illustrations et couvertures, principalement pour des romans. La couverture dessinée pour « Jyuuni Kokuki » a remporté un succès tout particulier : c'est par le biais de cette couverture qu'il a pu montrer ses capacités à dessiner à un public ne connaissant pas encore son nom ou ses mangas. Il est un des rares artistes qui réussissent à attirer l'attention sur un livre grâce à une couverture intrigante.

Akihiro Yamada erzählt originelle Geschichten mit überaus virtuos gezeichneten Bildern. Einen Eindruck seiner stilistischen Wandlungsfähigkeit gibt YUME NO HAKUBUTSU-SHI, eine Sammlung wundersamer Kurzgeschichten, deren zeichnerische Brillanz Aufsehen erregte. Der Mangaka ist aber auch Autor mitreißender Action-Serien wie BENIIRO MAJUTSU TANTEI-DAN, in dem der immer wieder bei Yamada auftauchende Koakuma eine Hauptrolle erhält. In BEAST OF EAST geht es um eine Gruppe von Jungen in einer Welt unberechenbarer Dämonen. In allen seinen Mangas strapaziert er Effektlinien nicht übermäßig: Die klaren Zeichnungen machen sogar die kleinen Bewegungen feingeschwungener Augenbrauen deutlich, wirken aber gleichzeitig wie Standbilder und hinterlassen beim Betrachter einen nachhaltigen, rätselhaften Eindruck. Daneben entwirft Yamada Charaktere für Animes und Videospiele und gestaltet Titelbilder und Illustrationen für Phantasyromane. Insbesondere seine Cover für den mehrbändigen Fantasy-Bestseller JÜNI KOKKI [DIE ZWÖLF KÖNIGREICHE] wurden Berühmt. Auch Nicht-Mangaleser sind mit dem Namen Akihiro Yamada und der Faszination seiner Bilder vertraut. Er ist einer der ganz Wenigen, deren Illustrationen einen Roman verkaufen können.

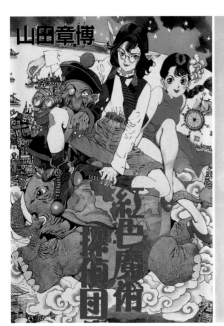

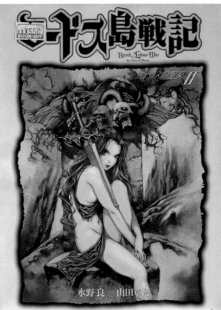

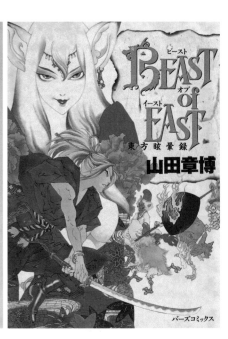

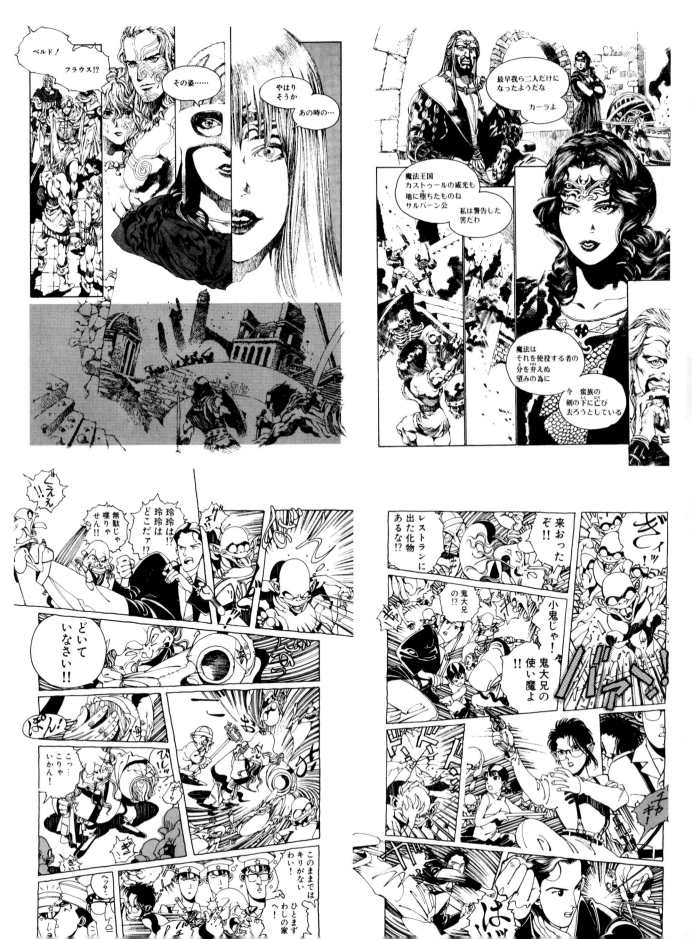

女と男、男と男の鋭い性愛関係を男性の目線から描く。『ラマン』では「自分の若さが永遠のような気がして、それが怖い」と感じる15歳の少女が、3人の中年の男性に1年間愛人として飼われる物語を描き、『エロマラ』では、「セックスに殺されるなんて、すばらしく美しい病気だと思うでしょう」と、セックスによって滅亡する世界を描く。やまだないとが描く、ほぼタブーのない過激な性ファンタジーは、ヌーヴェルヴァーグ映画的な展開と時代感覚で読み手に強烈なインパクトを与える。96年頃からは、コンピュータで、揺らす、荒らすなどしてできる独特の線や、背景の写真を取り込んで色をつけたりと作風が一変する。バンド・デシネを意識した独自の「意志の強さ」を感じさせる画風でも注目を浴びる。

NAITO YAMADA やまだないと

542 — 545

		"L'amant"	
		"Nishiogi Fuufu"	
		"Ero-mala"	
1965 in Saga	with "Asphalt Zone Zutto"	"Porno Seishun	
prefecture, Japan	published in *Deluxe*	Kyousoukyoku"	"French Dressing"
	Margaret in 1985.		
Born	**Debut**	**Best known works**	**Anime Adaptation**

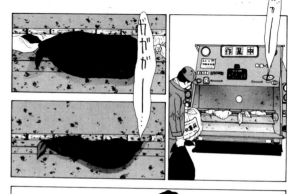

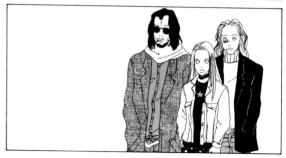

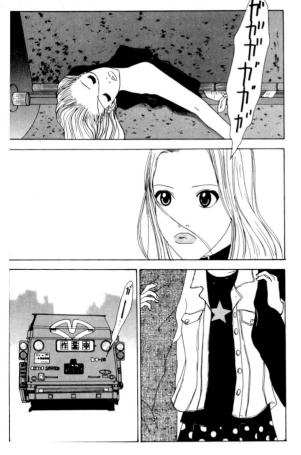

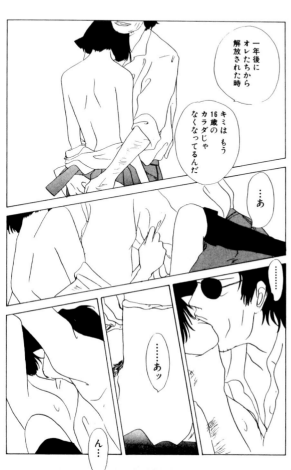

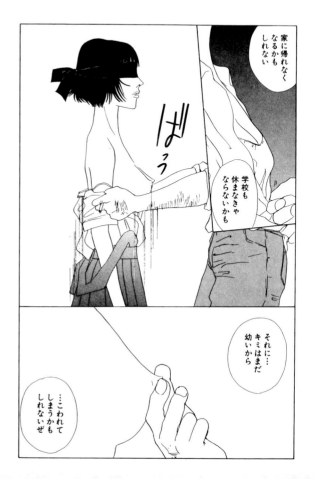

Yamada portrays the sexual relationships between men and women as well as between two men, seen through the eyes of a man. In the series "L'amant" a 15 year old girl feels "frightened by how it seems like youth is eternal", and the story describes how 3 middle-aged men keep her as a mistress for 1 year. In his work "Ero-mala" he portrays "what a beautiful disease it is to be killed by sex", and the story describes a world that becomes destroyed by sex. Naito Yamada's manga holds no taboos. The depiction of the times and the extreme sexual fantasies that unfold like a Nouvelle Vague film create a strong impact on the reader. From around 1996, he abruptly changed his style and used the computer to create unique shaky and wavering lines, and to color in photographs to use as his backgrounds. He has drawn considerable attention with a style that shows an awareness of Bande Dessinee, and makes us feel his unique "power of Will".

Yamada présente des relations sexuelles entre hommes et femmes, de même qu'entre deux hommes, telles que perçues par un homme. Dans sa série « L'amant », une jeune fille de 15 ans se sent « effrayée par la façon dont la jeunesse semble éternelle » alors que l'histoire décrit comment trois hommes d'âge moyen la gardent comme maîtresse pendant un an. Dans « Ero-mala », il représente un univers détruit par les relations sexuelles dans lequel « le fait de mourir en raison de relations sexuelles est une mort merveilleuse ». Les mangas de Yamada ne contiennent aucun tabou. La présentation des moeurs et des fantaisies sexuelles extrêmes dévoilées comme dans un film de nouvelle vague a un fort impact sur le lecteur. Depuis 1996, il a changé de style et utilise des techniques informatiques pour créer des lignes ondulées et colorier des photos qu'il utilise comme arrière-plan. Il a fait l'objet d'une attention considérable avec un excellent style de bandes dessinées et une volonté certaine.

Sie zeichnet aus männlichem Blickwinkel lakonische Sexaffären zwischen Frau und Mann oder auch zwischen zwei Männern. *L'AMANT* erzählt von einem 15-jährigen Mädchen, dem die scheinbare Endlosigkeit seiner Jugend Angst macht, und das ein Jahr lang von drei Männern mittleren Alters als Geliebte gehalten wird. Aus *ÉRO MALA: LES MALADIES ÉROTIQUES*, eine Geschichte, in der die Welt durch Sex zugrunde geht, stammt das Zitat: „Durch Sex zu sterben, das ist doch eine wunderschöne Krankheit." Handlungsentwicklung und Zeit-gefühl erinnern an Filme der Nouvelle Vague und mit nahezu tabulosen, exzessiven Sex-szenen hinterlässt Naito Yamada einen über-wältigenden Eindruck beim Leser. Seit ungefähr 1996 arbeitet sie mit dem Computer: Die charakteristischen manipulierbaren Linien und verfremdeten Fotohintergründe gaben ihren Zeichnungen ein völlig neues Aussehen. Yamadas eigenwilliger Stil, der dem französischen *bande dessinée* vepflichtet ist, findet in Japan viel Beachtung.

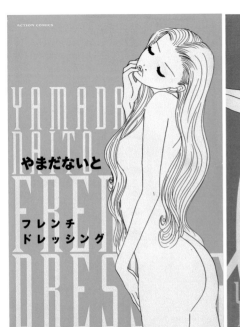

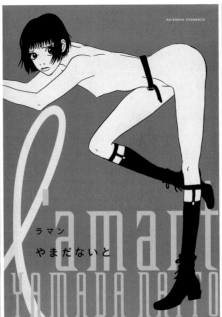

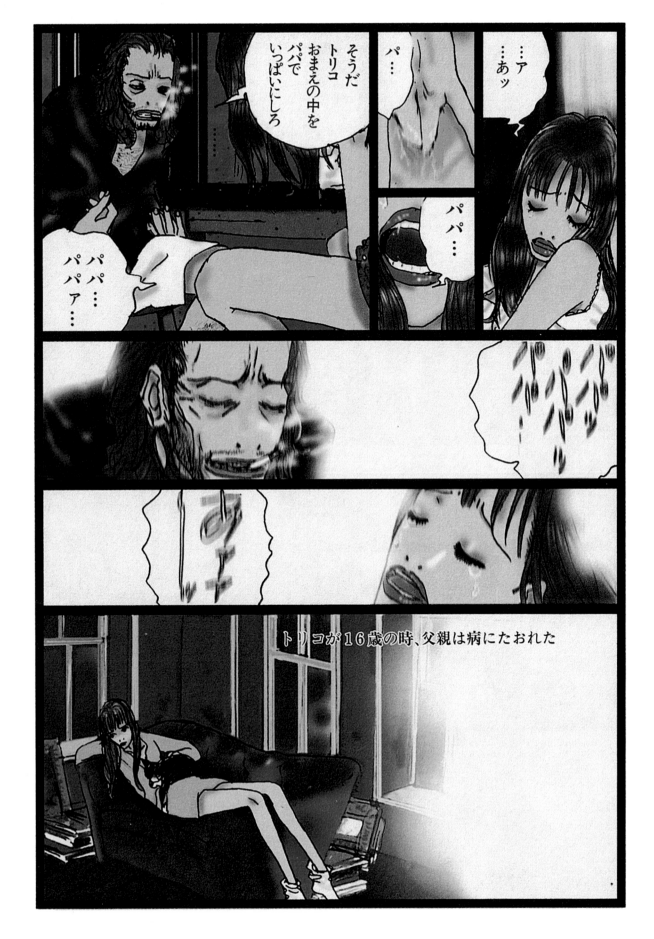

代わり映えのしない日常生活の中に濃厚な性描写を盛り込みながら、夢と現実あるいは現世と死後の世界との境界を繊細なタッチで描く。その白昼夢にも似た独特の浮遊感から、彼の作品は一見すると単に他愛もない妄想世界を描いただけに思えるが、どの作品の主人公も自分が夢想した世界には決して行けないという断念性を自覚している点で一致しており、このバランス感覚が読者をひきつける。84年のデビュー以来、森山塔あるいは塔山森という別名義で性描写を多分に盛り込んだ成年向け作品を執筆しているが、90年代初頭、学生たちの日常を描いた山本直樹名義の『BLUE』が、薬物を使用する性描写から有害図書に指定。漫画における表現の自由を守るために作品執筆以外の場所でも活動した。以降もペンネームを使い分けながら短・中篇作品を発表し続ける。代表作は、自分の単身赴任中に崩壊した家庭を元通りにしようと奔走する父親と、彼の姿を冷ややかに見つめる妻や娘たちを描いた『ありがとう』。そしてカルト教団の信者３人が無人島で教祖を待ち続ける『ビリーバーズ』など。

NAOKI YAMAMOTO

山本直樹

Born	Debut	Best known works	Anime Adaptation
1960 in Hokkaido, Japan	with "Hora Konna ni Akaku Natteru" as Moriyama Tou, published in *Pink House* magazine in 1984.	"Kiwamete Kamoshida" "Asatte Dance" (Dance Till Tomorrow) "BLUE"	"Kiwamete Kamoshida" "Kimi to Itsumademo" "Arigato" "Mamotte Agetai"

いつもこんなに積もるの？

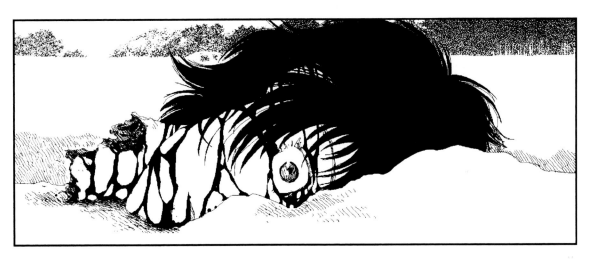

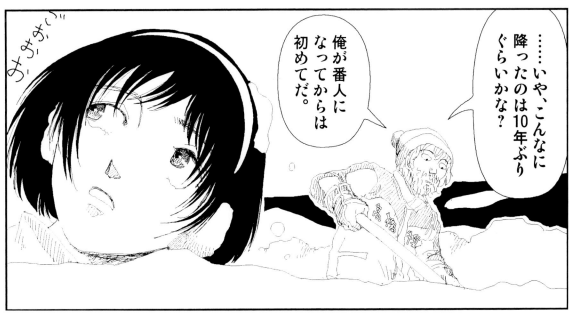

……いや、こんなに降ったのは10年ぶりぐらいかな？

俺が番人になってからは初めてだ。

Yamamoto includes rich sexual drawings in his depictions of monotonous daily living. He uses a delicate touch to draw a world that exists somewhere between dreams and reality, or between this world and the next. They are dream-like worlds with a unique floating sensation quality. Although it may seem like they are silly, delusional worlds, all of his works feature main characters who have resigned to themselves that they will never experience such a dream-like world. This sense of balance is what draws the reader in. Ever since his debut in 1984, Yamamoto has used the aliases of Moriyama Tou and Touyama Mori to create adult-oriented sex manga. But in the early 90's, he began a series depicting the everyday lives of young students entitled "BLUE" as Yamamoto Naoki. Because of sex scenes that depicted drug use, it was labeled as a harmful book. He consistently strives to have freedom of expression, and has pursued activities other than writing to do so. He continues to designate the use of his pen names to write short and medium length stories. His best known work "Arigato" portrays a father who tries to fix his family's problems, after trouble erupts when he is sent away to work on a solo assignment. The father tries his best as his wife and daughters coldly look on. Another interesting tale is "Believers", a tale of 3 cult members who live on an uninhabited island as they continue to wait for the cult's founder.

Yamamoto enrichit ses représentations d'une vie quotidienne monotone par de fortes images sexuelles. Il utilise un toucher délicat pour dessiner un monde qui existe quelque part entre rêve et réalité ou entre le monde présent et le suivant. Des univers tels que ceux des rêves, avec une sensation unique de flottement. Alors que les principaux personnages de ses ouvrages semblent s'être résignés à ne jamais pouvoir profiter d'un tel univers, c'est l'impression d'équilibre qui attire le lecteur. Yamamoto utilise les pseudonymes Moriyama Tou et Touyama Mori depuis ses premiers mangas pour adultes en 1984. Il a cependant démarré « Blue » au début des années 1990 sous son vrai nom, une série dans laquelle il dépeint la vie de tous les jours de jeunes étudiants. Certaines scènes de nature sexuelle et usage de drogues ont donné à cette série un « label d'ouvrage dangereux ». Yamamoto recherche constamment la liberté d'expression, qu'il trouve également dans d'autres activités et continue à utiliser ces pseudonymes pour des nouvelles. Son ouvrage le plus connu, « Arigato », présente un père qui essaie de solutionner ses problèmes familiaux à la suite d'une absence. Ce père fait de son mieux, sous le regard froid de sa femme et de ses filles. « Believers » est un autre manga intéressant dans lequel trois membres d'une secte attendent la venue du père fondateur sur une île déserte.

Naoki Yamamoto zeichnet mit zartem Strich den Grenzbereich zwischen Traum und Realität, zwischen Diesseits und Jenseits. Deutliche Sexszenen stechen dabei von seinen Darstellungen des grauen Alltags ab. Dieses besondere, an einen Tagtraum erinnernde schwebende Gefühl, lässt auf den ersten Blick vermuten, Yamamoto zeichne lediglich alberne Phantasievorstellungen. In allen seinen Arbeiten sind sich die Protagonisten jedoch bewusst, dass ihre Traumwelt immer unerreichbar bleiben wird und es ist gerade dieser Balanceakt, der die Leser fasziniert. Der Autor zeichnete nach seinem Debüt 1984 zunächst unter den Pseudonymen Tô Moriyama beziehungsweise Mori Tôyama Sexmangas für den Erwachsenenmarkt. Anfang der 1990er Jahre veröffentlichte er schließlich unter dem Namen Naoki Yamamoto den Manga *BLUE* über den Alltag einer Studentengruppe, der prompt wegen Sex- und Drogenszenen auf den Index gesetzt wurde. Daraufhin begann der Künstler sich in seinen Werken und andernorts für die Ausdrucksfreiheit im Manga zu engagieren. Er veröffentlichte auch danach unter seinen verschiedenen Pseudonymen kürzere und mittellange Arbeiten. Wichtige Serien sind *BELIEVERS* über drei Sektenangehörige, die auf einer unbewohnten Insel auf ihren Religionsstifter warten, sowie *ARIGATÔ*, die Geschichte einer Familie, die zerbrach, während der Vater aus geschäftlichen Gründen in einer anderen Stadt lebte. Er unternimmt alle Anstrengungen, um die Schäden zu beheben, wobei ihm seine Frau und seine Töchter distanziert zusehen.

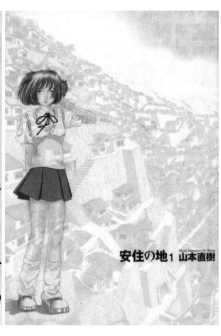

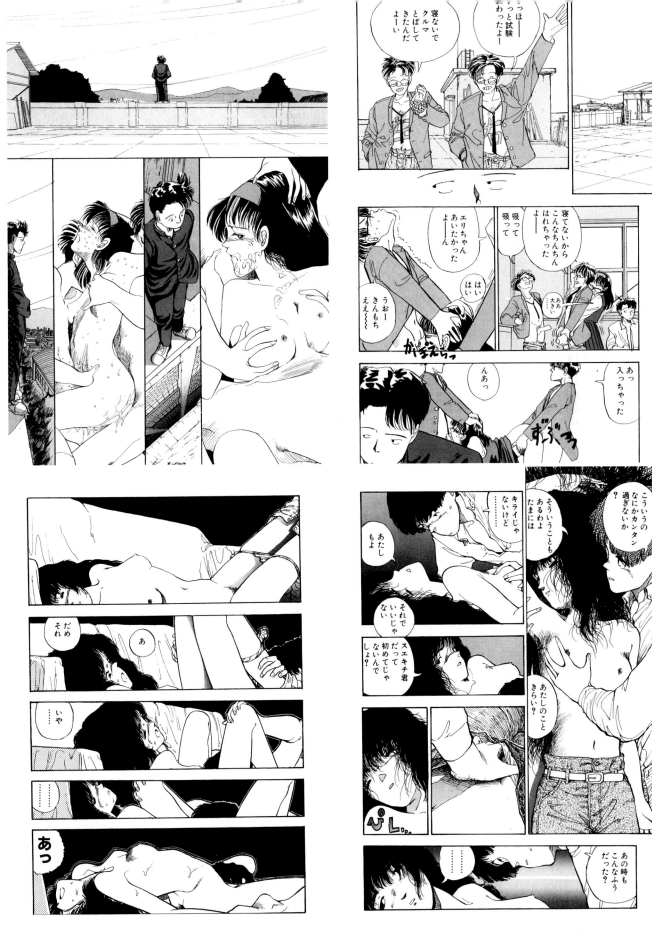

1980年代初頭、アニメ雑誌のパロディ漫画でデビューを果たした、おたく世代の先駆け的存在。その後、少年漫画誌での本格的デビューとなった『究極超人あ〜る』は、アニメ世代、おたく世代の感覚を商業誌に本格的に持ち込んだ学園コメディで、多くの読者に愛される記念碑的作品となった。代表作『機動警察パトレイバー』は、レイバーと呼ばれるロボットが導入された近未来の警察官たちが主人公の物語。ロボット物ではあるが、生活感のある表現に、作者の真骨頂がある。同作品は、友人のアニメ作家・出渕裕らと組んで、当初より漫画、TVアニメ、劇場アニメなど多角的な展開をするメディアミックス作品として構想された。現在では珍しくないが、当時としては画期的な企画であり、漫画、アニメ共に大ヒットした。作者はその後、競馬の世界を題材にした『じゃじゃ馬グルーミン☆UP!』を連載。良質な少年漫画の描き手として、安定した評価を得ている。現在連載中のSFアクション巨編「鉄腕バーディー」も、人気を博す。

MASAMI YUUKI ゆうきまさみ

Born	Debut	Best known works	Animation & drama	Prizes
1957 in Hokkaido, Japan	with "The Rival" published in *Monthly OUT* magazine in 1980.	"Kyukyoku Chojin R" (The Ultimate Superman R) "Kidou Keisatsu Patlabor " (Mobile Police Patlabor) "Tetsuwan Birdy" (Birdy the Mighty) "Assemble Insert"	"Kyukyoku Chojin R" (The Ultimate Superman R) "Kidou Keisatsu Patlabor " (Mobile Police Patlabor) "Assemble Insert"	• 36th Shogakukan Manga Award 1991

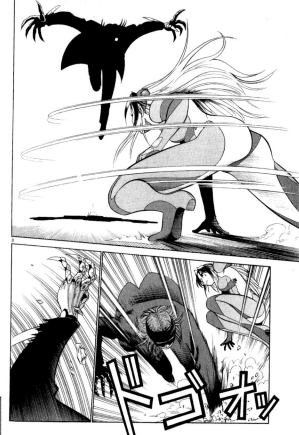

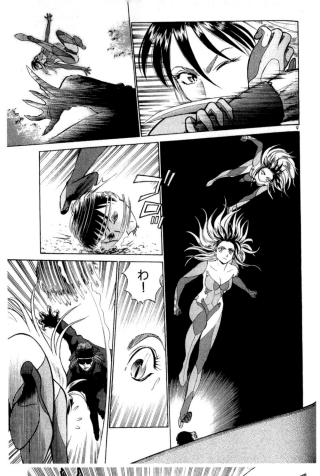

わ！

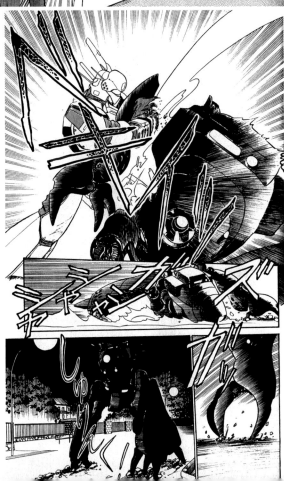

しゅ

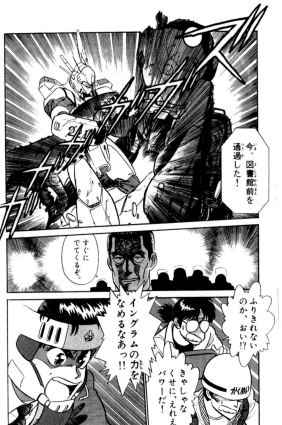

今、図書館前を通過した！

すぐにでてくるぞ。

ふりきれないのか、おい！？

きゃしゃなくせに、ええパワーだ！

イングラムの力をなめるなあっ！！

Beginning in the 1980's he debuted with a parody manga published in an anime magazine, and he was among the pioneering producers of the otaku (fanatic) generation. He then made his official debut with the shounen manga entitled, "Kyukyoku Chojin R" (The Ultimate Superman R). This is a school comedy that was one of the first mainstream works to truly cater to the anime generation and otaku generation. This trend-setting manga series was loved by many readers. His best known work is "Kidou Keisatsu Patlabor " (Mobile Police Patlabor). The main characters are the members of a police force living sometime in the near future, when robots called Labors are integrated into society. The author shows his prowess by giving almost life-like expressions to the inanimate robots. With the help of his friend, anime writer "Yutaka Izubuchi", they planned from the beginning to create a "media-mix" product by diversifying the story as a manga, animated film and TV series. Although widely done now, at the time such projects were unheard of. Both the manga and anime versions subsequently became a huge hit. Afterwards, Yuuki published a horse racing manga series called, "Ja Ja Uma Grooming ?UP!". He is steadily valued as a topnotch shounen manga writer.

Yuuki a débuté dans les années 1980 avec un manga « parodie » publié dans un magazine d'anime, ce qui fait de lui un des pionniers de la génération otaku. Son premier titre officiel est en fait le manga shounen « Kyukyoku Chojin R » (L'ultime Superman R). Comédie se déroulant dans une école, il s'agit d'un des premiers ouvrages vraiment destiné aux générations anime et otaku, et d'une série de mangas qui s'est révélée très populaire. Son œuvre la plus connue est « Kidou Keisatsu Patlabor » (Mobile Police Patlabor). Les personnages principaux sont des membres des forces de police dans un futur proche, dans lequel des robots appelés « Labors » sont intégrés à la société. L'auteur fait preuve de prouesses en donnant des expressions quasi naturelles aux robots inanimés. Il compte créer, avec l'aide de son ami Yutaka Izubuchi, auteur d'animations, un produit combinant mangas, films animés et série télévisée. Rappelons que, même si ce format est aujourd'hui fréquent, il s'agissait à l'époque d'un projet novateur. En fait, les versions mangas et animées ont eu un énorme succès. Yuuki a également publié une série de mangas consacrés aux courses équestres intitulée « Ja Ja Uma Grooming UP! ». Yuuki est considéré comme un des meilleurs auteurs de mangas shounen.

Masami Yûki debütierte Anfang der 1980er Jahre mit einer Parodie auf eine Anime-Zeitschrift und gilt als eine Art Vorläufer der Otaku-Generation. Seine erste große Arbeit für ein *shônen*-Magazin war dann *KYÛKYOKU CHÔJIN R* [*THE ULTIMATE SUPERMAN R*], eine Schulkomödie, die ein für die Anime- und Otaku-Generation maßgeschneidertes Werk in ein kommerzielles Magazin brachte, und so für viele Leser zum heißgeliebten Kultmanga wurde. Masamis bekanntestes Werk ist *MOBILE POLICE PATLABOR*, um eine polizeiliche Spezialeinheit der nahen Zukunft, die „Labor" genannte Roboter einsetzt. Bei dieser Serie handelt es sich zwar um einen Manga aus dem *giant robot*-Genre, aber bei der Ausgestaltung schöpft der Autor aus dem vollen Leben und zeigt die ganze Bandbreite seines Talents. Zusammen mit seinem Freund, dem Anime-Künstler Yutaka Izubuchi, konzipierte er *PATLABOR* von Anfang an als Mediamix aus Manga, TV-Anime, Kino-Anime und anderen Produkten. Heute völlig unspektakulär, war das zum damaligen Zeitpunkt ein revolutionäres Konzept und *PATLABOR* wurde sowohl als Anime als auch als Manga ein Riesenerfolg. Danach suchte sich Yûki in der Welt des Pferderennsports neues Material und zeichnete die Serie *JAJA UMA GROOMING UP*. Masami Yûki gilt heute als Garant für qualitativ hochwertige *shônen*-Mangas.

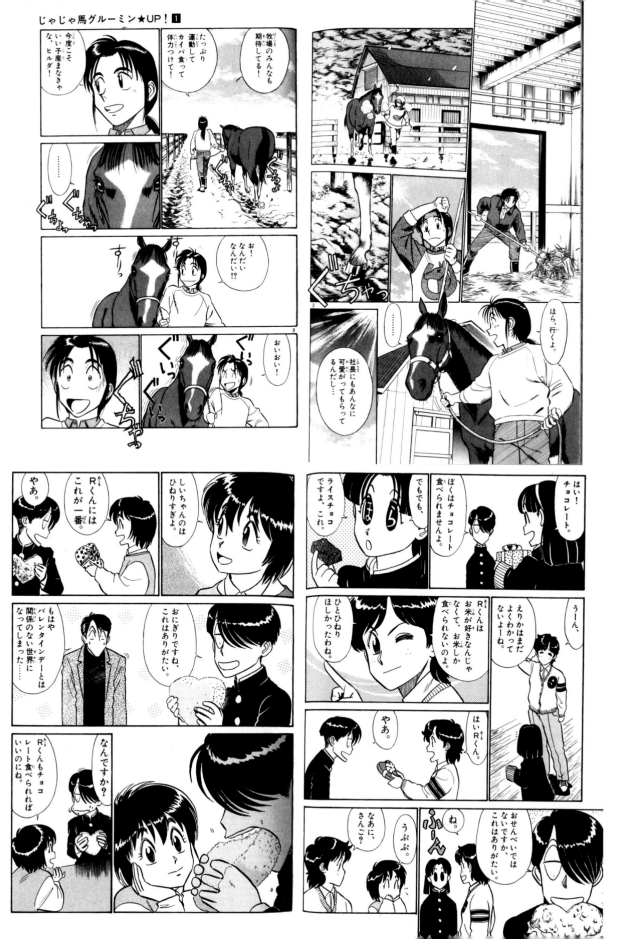

女子高生のエッチな物語をメジャー誌で本格的に描き、「有害コミック問題」を起こすきっかけも作ったほど、一般漫画界における性表現に影響力を与えた作家。もともとは劇画分野での活動もあったが、コメディの才能や奇妙な物語展開の妙、女の子の可愛さから注目を集めて、日本の大手出版社で連載を始める。その『ANGEL』は、読むに楽しくそしてエッチであるということで爆発的なヒットとなった。しかし単行本の表紙が子供でも手に取るほど可愛らしいのに、漫画そのものの性描写は過激であったということから、「青少年への性表現配慮」という枠組みで大きな問題を起こす。その結果、作品は絶版。日本の一般誌での性表現規制を生むきっかけにもなった。しかし作品としての完成度が高いことから、別の出版社が彼の作品を刊行し、また大手出版社も彼の連載を止めることはなかった。性表現を控えめにしながらも週刊誌などで続々と作品を発表したのである。これはもちろん、作品がただエッチなだけでなく、人間がきちんと描かれ、ドラマや感情表現の描写を含めエンターテイメントとしての漫画の魅力を持っていたからだ。それも明らかに漫画の可能性のひとつなのである。

U J I N 遊人

554 — 557

Born	Debut	Best known works	Anime Adaptation
1959 in Yamaguchi prefecture, Japan	with "Dousei Keiyaku" (Co-habitation contract) in 1979.	"PEACH!" "Kounai Shasei" (School Sketches) "ANGEL" "Sakura Tsuushin" (Sakura Diaries)	"Kounai Shasei" (School Sketches) "ANGEL"

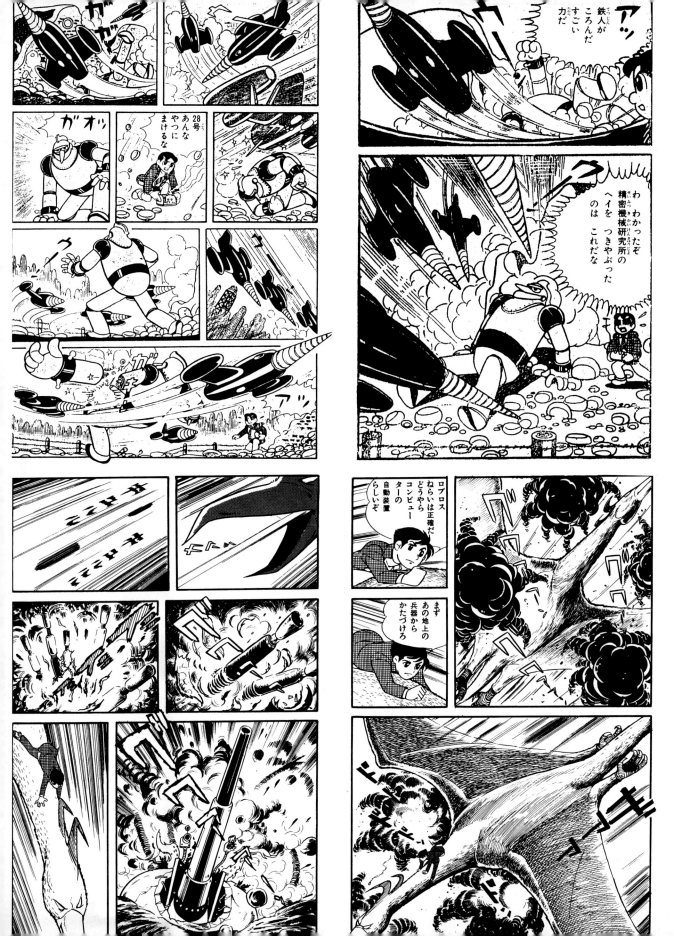

He is best known for his hit robot manga "Testujin 28 go" (Gigantor). It's about a young detective boy named Kaneda Shotaro, who controls a huge invincible robot called Tetsujin 28-go (Iron Man 28) using a remote-control device, and uses it to fight evil. The manga magazine *Shonen* carried the series, and it enjoyed popularity alongside Osamu Tezuka's "Tetsuwan Atom" (Astro Boy) series. Yokoyama is a prolific artist, and his other famous works are too numerous to mention. He has written in a wide variety of genres, including stories dealing with Japanese history, Chinese history, science fiction, suspense, comedy and shoujo manga. Other popular hits include "Mahotsukai Sari" (Sally the Witch) about a young girl named Sally from the magical world, and her various encounters in the human world. The bright and cute character utters the words "Mahariku Maharita" whenever casting a spell. She became extremely popular, and grabbed the hearts of young girls. The series also became an extremely popular animated TV series. Many of Yokoyama's works have also been made into feature films, including "Giant Robo", "Babil 2 Sei" and "Kamen no Ninja Akakage" (Akakage, The Masked Ninja).

Yokoyama est connu pour son manga sur le thème des robots « Testujin 28 go » (Gigantor). L'histoire porte sur un jeune garçon détective nommé Kaneda Shotaro, qui contrôle un robot invincible appelé Tetsujin 28-go (Iron Man 28) à l'aide d'une télécommande pour combattre les forces du mal. Le magazine de mangas Shonen a publié la série, qui a rencontré un vif succès, aux côtés de « Tetsuwan Atom » (Astro Boy), la série d'Osamu Tezuka. Yokoyama est un auteur prolifique et ses œuvres sont trop nombreuses pour être énumérées. Il a écrit sur un grand nombre de thèmes, dont notamment des histoires de biographies japonaises et chinoises, de science fiction, de suspens, de comédie et de mangas shoujo. « Mahotsukai Sari » (Sally la sorcière) décrit une jeune fille nommée Sally qui vient d'un monde magique et ses différentes rencontres dans le monde des humains. Le personnage mignon et vif prononce les mots « Mahariku Maharita » pour jeter des sorts. Elle est devenue très populaire et a retenu l'attention des jeunes filles. La série a donné lieu à une série animée populaire pour la télévision. La plupart des œuvres de Yokoyama ont donné lieu à des films, dont notamment « Giant Robo », « Babil 2 Sei » et « Kamen no Ninja Akakage » (Akakage, le ninja masqué).

In seinem berühmtesten Manga *Ironman 28* [der Anime lief im amerikanischen Fernsehen unter dem Titel *Gigantor*] steuert der jugendliche Detektiv Shôtarô Kinta [Jimmy Sparks] per Fernbedienung den unbesiegbaren Roboter Ironman 28 im Kampf gegen das Böse. Die Serie wurde im Magazin *Shônen* veröffentlicht und war damals so populär, dass sie sich den ersten Rang in der Beliebtheitsskala mit Osamu Tezukas *Astro Boy* teilte. Mitsuteru Yokoyama zeichnete noch unzählige weitere Meisterwerke in so verschiedenen Genres wie Samuraidrama, chinesische Geschichte, Sciencefiction, Suspense, Komödie und *shôjo*-Manga. *Mahôtsukai Sally* zeigt die kleine Sally, die aus dem Land der Magie in die Menschenwelt kommt und dort allerlei Aufruhr verursacht. Wie die niedliche, fröhliche Sally ihren Zauberspruch „mahariku maharita" murmelt, faszinierte kleine Mädchen im ganzen Land, und der erfolgreiche Manga diente auch als Vorlage für einen Anime. Viele von Yokoyamas Mangas wurden verfilmt, darunter *Giant Robo*, *Babel ni-sei* und *Kamen no ninja akakage*.

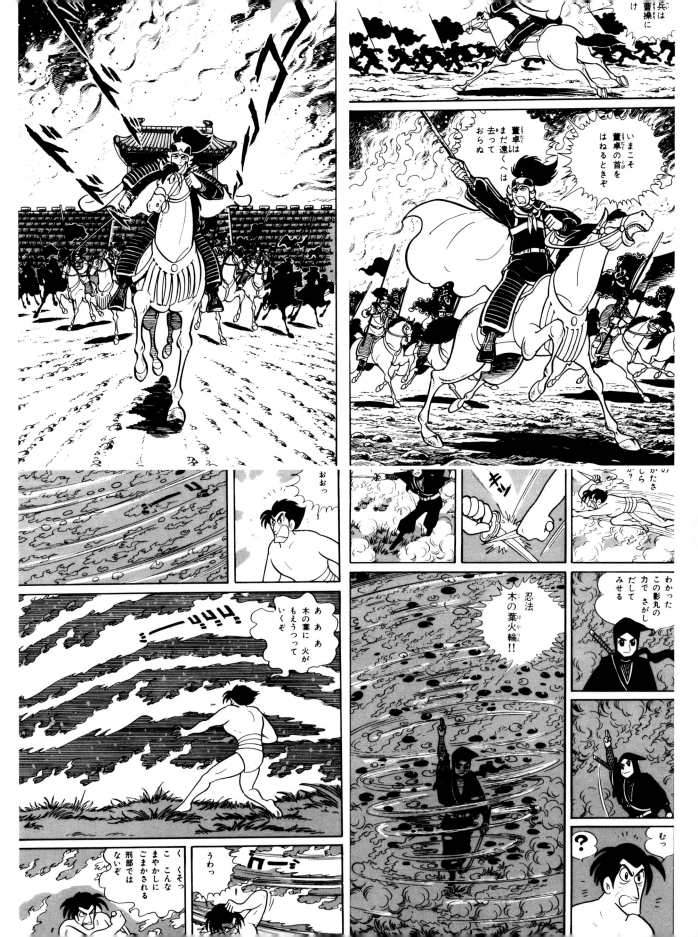

ストリート・キッズのボスであるアッシュ・リンクスが、ある麻薬に絡んで国家的な陰謀に巻き込まれる『バナナ・フィッシュ』。遺伝子操作により脳の働きを高められ、新人類として生まれた双子の物語『YASHA―夜叉―』。ベトナム戦争、ホワイトハウス、軍部、マフィアなどスケールの大きな素材を、アクションシーン込みで描く手腕は少女漫画家としては異例。また、少女が大人になる間の密やかで苦しい変化を描いた『桜の園』、性的な対象として逃れることのできない女性性をテーマにした『吉祥天女』などは上記作品とは全く違ったリリカルな趣を持つ傑作。逆に初期作品『河よりも長くゆるやかに』や『カリフォルニア物語』などは少年たちのおバカな行動や救いのない心情をリアルに描いており、作者の才能の深さを知らされる。いずれの作品もヒットを飾っているが、そのテーマとして共通しているのは、物理的・政治的な力の前に押さえつけられた人間や、逃れがたい社会的な枠の中にいる人間が自由を求める話であるといえよう。

A K I M I

Y O S H I D A

吉田秋生

562 — 565

1956 in Tokyo, Japan

Born

with in "Chotto Fushigi na Geshukunin" (A Slightly Strange Neighbor) published in a special issue of *Shojo Comic* in 1977.

Debut

"BANANA FISH"
"California Monogatari" (California Story)
"Kisshou Tennyo"
"Kawayori mo nagaku yuruyaka ni"

Best known works

"Sakura no Sono" (Cheery Blossom Park)
"YASHA"
"Lover's Kiss"

Animation & drama

• 29th Shogakukan Manga Award 1984
• 47th Shogakukan Manga Award 2002

Prizes

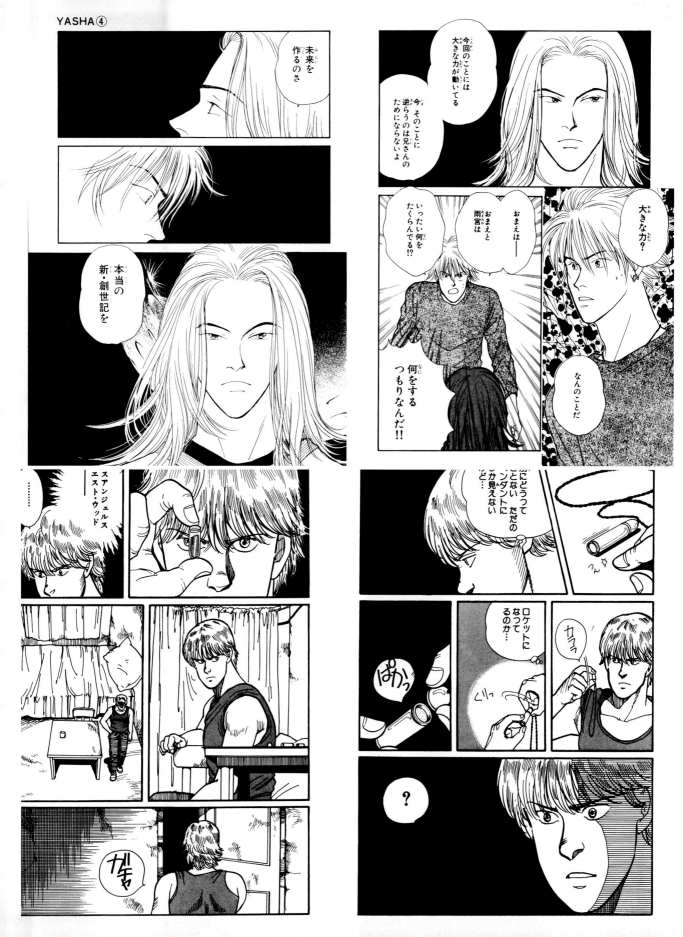

In her best known work "BANANA FISH", the main charater is Ash Lynx, the boss of a group of street kids. He gets involved in a complicated plot involving drugs and government conspiracy. In "YASHA" she tells the story of twins who are a new breed of genetically manipulated humans with extraordinary intelligence. She is an unusual shoujo manga author who takes up such large-scale themes as the Vietnam War, the White House, the military, and the Mafia to create action-packed stories. In the adolescent manga "Sakura no Sono" (Cheery Blossom Park) she tells the story of a young girl and her quietly painful transformation to become an adult. Another story " Kisshou Tennyo " deals with the theme of women who are unable to avoid the sexual advances of men. It is a masterpiece that differs from her other works, and which flows with lyricism. On the other hand, her first works such as "Kawayorimo Nagaku Yuruyakani" and "California Mono-gatari" depicted the silly antics and the mentality of young boys with reality. She shows the depth of her abilities as a multi-talented artist. All of these manga became hits, but the common themes that run throughout her works are the people who endeavor to free themselves from physical and political barriers, or the unpleasant confines of society.

Dans son œuvre « BANANA FISH », le personnage principal est Ash Lynx, le chef d'un groupe de gamins de la rue. Il est impliqué dans une intrigue de drogue et de conspiration gouvernementale. Dans « YASHA », elle raconte l'histoire de jumeaux qui sont une nouvelle race d'humains génétiquement modifiés et dotés d'une intelligence extraordinaire. Elle est un auteur de mangas shoujo peu ordinaire qui prend des thèmes grandeur nature tels que la guerre du Vietnam, la Maison Blanche, l'armée et la mafia pour créer des histoires remplies d'action. Dans le manga d'adolescents « Sakura no Sono » (Cheery Blossom Park), elle raconte l'histoire d'une jeune fille et de sa pénible transformation en adulte. « Kisshou Tennyo », une autre histoire, traite du sujet des femmes qui ne peuvent éviter les avances sexuelles des hommes. C'est un chef d'œuvre qui est différent de ses autres travaux et qui déborde de lyrisme. D'un autre côté, ses premiers mangas tels que « Kawayorimo Nagaku Yuruyakani » et « California Monogatari » dépeignent les pitreries idiotes et la mentalité des jeunes garçons avec réalisme. Elle sait montrer la profondeur de ses talents. Tous ses mangas sont devenus populaires, mais le thème commun de ses œuvres est celui des gens qui font tout leur possible pour se libérer des contraintes physiques et politiques, ou des contraintes déplaisantes de la société.

Im Mittelpunkt von BANANA FISH steht Ash Lynx, der als Anführer einer Gang von Straßenkindern in eine Drogenverschwörung mit Regierungs-beteiligung verwickelt wird. YASHA erzählt die Geschichte von Zwillingsbrüdern, die als neue Spezies Mensch mit genetisch modifizierten, leistungsfähigeren Gehirnen geboren wurden. Vietnamkrieg, Weißes Haus, Militär und Mafia – Akimi Yoshida zeichnet Mangas zu großen Themen inklusive Actionszenen, was für den shôjo-Bereich höchst ungewöhnlich ist. SAKURA NO SONO über den unmerklichen, schmerzlichen Übergang vom Mädchen zur Frau und KISSHÔ NO TENNYÔ, in dem die unausweichliche Obejktifizierung der Frau thematisiert wird, sind auf eine völlig andere, lyrische Art und Weise ebenfalls Meisterwerke. KAWA YORI MO NAGAKU YURUYAKA NI und CALIFORNIA MONOGATARI wiederum, zwei Serien aus ihrer Anfangszeit, zeigen Jungen in ihrer ganzen Albernheit und Gefühls-verwirrung und stellen einmal mehr das viel-seitige Talent der Mangaka unter Beweis. Alle genannten Werke wurden zu Bestsellern und wenn man nach einem verbindenden Thema sucht, liegt es wohl in Menschen, die, unter-drückt von physischen oder politischen Mächten beziehungsweise gefangen in ihrem sozialen Umfeld, auf der Suche nach Freiheit sind.

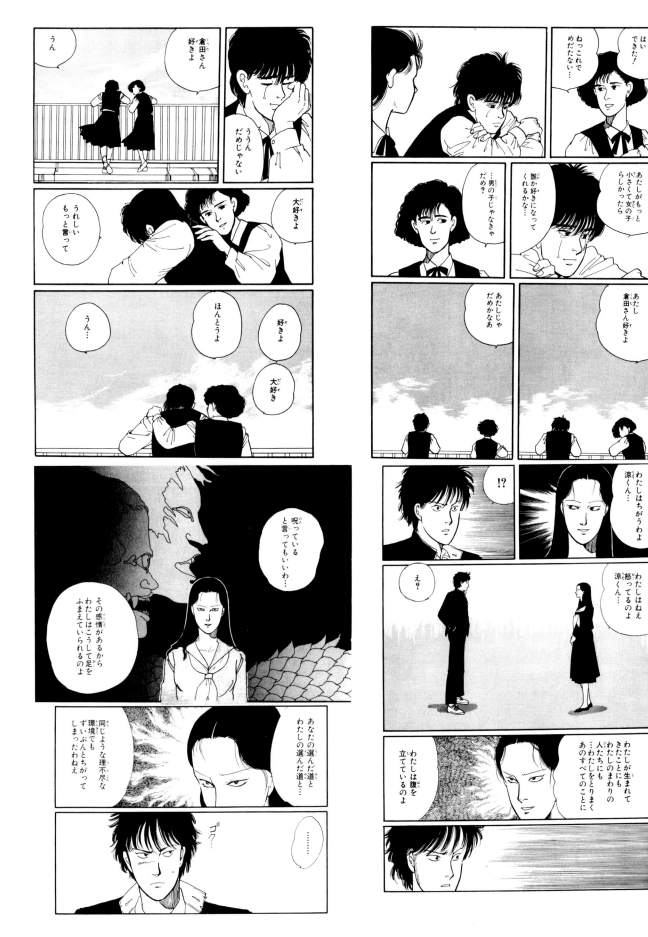

『伝染るんです』という四コマ漫画で、筋の通らないシュールな笑いを連発し、「不条理ギャグ」という言葉を生むほど爆発的ヒット。単行本のデザインまで、乱丁という設定で、あらゆる仕掛けが施され話題になった。「かわうそ君」という動物か人間か妖怪か、なんともわからない存在をメインキャラクターに、個性的な登場人物が繰り広げる不可思議な出来事は、突っ込みもなくオチがないような話もあり、ギャグ漫画の伝統に乗ってはいないが、笑えてしまう。この不思議さで新時代のギャグ漫画を切り開いたといえる。他の作品にも意味不明の風習や言葉、キャラクターは頻出し、『いじめてくん』や『火星田マチ子』のように脇役だった味のあるキャラがメインとなって連載となるケースもある。基本的には大人が楽しむ漫画ではあったが、少年誌では海中を舞台にウニの学校を描いた『ちくちくウニウニ』を発表し子供にも人気を集めた。現在もまた「不条理」なキャラと展開の漫画を産み続け、ネタの尽きぬ仕事ぶりは驚くべきである。

SENSHA YOSHIDA 吉田戦車

566 — 569

Born
1963 in Iwate prefecture, Japan

Debut
with in "Pop-up" in 1983.

Best known works
"Utsurun desu"
"Gakkatsu! Tsuya Tsuya Tannin"
"Naguruzo"
"Chikuchiku Uniuni!

Prizes
• 37th Bungeishunju Manga Award 1991

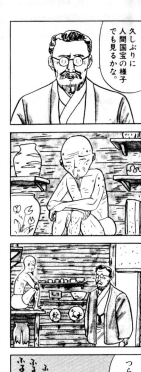

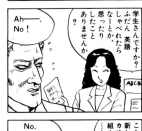

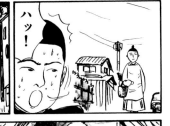

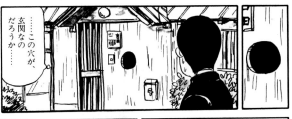

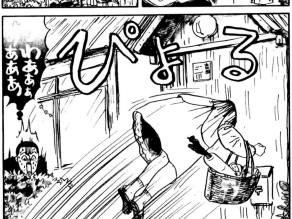

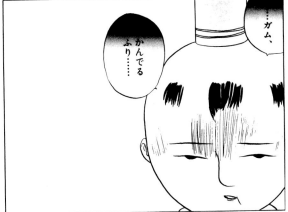

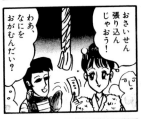

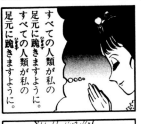

Yoshida's yon-koma manga "Utsurun desu" contains a series of irrational and surrealistic gags. It was a tremendous hit that even led to the creation of the term, "Fujouri Gag" (Absurd Gag). The design of the tankoubon books also received much attention, in that he used various tricks throughout the books, such as rearranging the pages in a seemingly haphazard style. The main character is "Kawauso Kun". It is difficult to determine whether this being is a person, animal, or monster. The story unfolds using peculiar characters that encounter various bizarre situations. Although some of the stories are predictable, it nonetheless deviates from the traditional gag comic and manages to bring a smile to your face. It brought about a new era in gag comics with this strange style. His other manga also include frequent use of cryptic customs, words, and characters. Many of the eccentric side characters eventually spawned spin-off series of their own, such as "Ijimete Kun" and "Kaseida Machiko". Basically, his manga are geared toward adult audiences, but he also became popular among children with "Chikuchiku Uniuni!", which depicts a school of sea urchins living in the ocean. It was published in a shounen manga magazine. He still continues to publish absurd characters and gag comics, and amazingly, he never seems to run out of material.

Le manga yon-koma « Utsurun desu » de Yoshida contient une série de gags irrationnels et surréalistes. C'est un manga extrêmement populaire qui a mené à la création du terme « Fujouri Gag » (gag absurde). Ses tankoubon ont également rencontré un grand succès et il a utilisé différentes astuces au travers de ses ouvrages, tels que la redisposition des pages apparemment au hasard. Le personnage principal est Kawauso Kun. Il est difficile de déterminer s'il s'agit d'une personne, d'un animal ou d'un monstre. L'histoire comprend des personnages étranges qui font face à des situations bizarres. Bien que certaines histoires soient prévisibles, elles dévient des bandes dessinées comiques traditionnelles et réussissent à faire sourire. Une nouvelle ère comique est née grâce à ce style étrange. Ses autres mangas utilisent fréquemment des mots, des caractères ou des coutumes énigmatiques. La plupart de ses personnages excentriques ont généré leurs propres séries, tels que « Ijimete Kun » et « Kaseida Machiko ». Ses mangas sont généralement destinés à des adultes mais il est devenu populaire auprès des enfants avec « Chikuchiku Uniuni! », qui dépeint un banc d'oursins vivant dans les océans. Ce manga a été publié dans un magazine de mangas shounen. Il continue de publier des mangas comiques contenant des personnages absurdes, et semble ne jamais manquer d'inspiration.

Sein vier-Bilder-Manga UTSURU N DESU [YOU'LL GET INFECTED] sorgt mit widersinnigem, surrealem Humor für wahre Lachsalven und war Anlass für die Begriffsneuschöpfung „absurder Gag." Sensha („Panzer") Yoshida ließ dabei keinen Jux aus, so sorgten beispielsweise die absichtlich falsch gebundenen Seiten der tankôbon-Veröffentlichung für Aufsehen. Im Mittelpunkt steht meist Kawauso-kun, ein Wesen, von dem man nicht genau weiß, ob es sich um einen Menschen, ein Tier oder ein Monster handelt. Die übrigen Protagonisten sind auch reichlich bizarr und seine verrückten Geschichten kommen bisweilen auch ohne Pointe aus: Der Autor fühlt sich der Gag-Manga-Tradition keineswegs verpflichtet – lachen muss man trotzdem. So gilt Yoshida vielmehr als Erneuer des Gag-Mangas. Auch in seinen anderen Werken gibt es zahlreiche rätselhafte Bräuche, Wörter und Charaktere, und frühere Nebenfiguren wie IJIMETE-KUN und KASEIDA MACHIKO bekommen manchmal ihre eigene Serie. Eigentlich zeichnet er Mangas, über die sich Erwachsene amüsieren können. Er eroberte sich in einem shônen-Magazin mit CHIKUCHIKU UNIUNI, um eine Seeigelschule im Meer auch eine große Fangemeinde unter Kindern. Sensha Yoshida widmet sich auch weiterhin absurden Charakteren und widersinnigen Handlungsbögen – es ist erstaunlich, dass ihm die Gags nicht ausgehen.

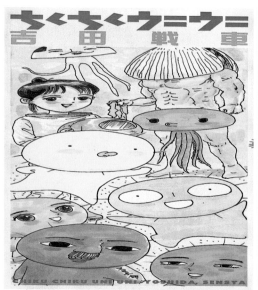
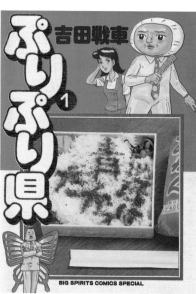

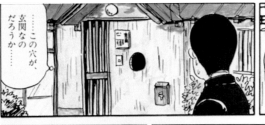

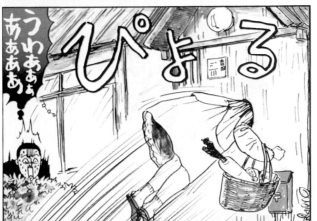

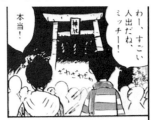

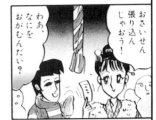

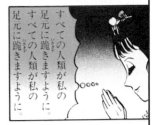

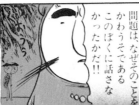

Glossary

Manga - A Manga is a story that is conveyed through a series of frames with drawings and accompanying dialog text. It is similar to the comic book in Western countries. In Japan, manga is not only for children to read, but there are unlimited types of Manga for every type of reading audience. Many of them have sophisticated stories, adult themes, and character development that is similar to that of regular literature. Osamu Tezuka is considered to be one of the pioneers of Japanese Manga. Manga is usually read in Manga magazines or tankoubon.

Anime - Shortened form of the word, animation. Many popular Manga stories are eventually made into animated television programs. Anime can also be seen in video tapes and movies. As with Manga, anime is not only for children to watch, but many are sophisticated enough to be enjoyed by audiences of all ages. Hayao Miyazaki creates feauture length animes such as "Spirited Away", that are popular around the world.

Yon Koma Manga - This is a four-frame gag Manga that is similar to a gag strip. The four frames correspond to four course of events, called "ki-shou-ten-ketsu". These roughly translate as: introduction, development, turn of events, and conclusion. The gag plays out within the course of these four frames.

Shoujo Manga (Girls Comic) - A Manga that is geared towards school aged girls, approximately below the age of 18, falls into this category. There are many Manga magazines that are of the shoujo Manga type. Some popular ones include Nakayoshi, Margaret, Ribbon.

Shounen Manga (Boys Comic) - A Manga that is geared towards school aged boys, approximately below the age of 18, falls into this category. There are many Manga magazines that are of the shounen Manga type. Some popular ones include Shonen Jump, Ultra Jump, Shonen Magazine.

Seinen Manga (Young Mens Comic) - A Manga that is geared towards young men that are approximately over the age of 18 falls into this category. There are many Manga magazines that are of the seinen Manga type. Some popular ones include Big Comic Spirits, Young Jump.

Tanbi-kei (Shounen-Ai, Boys Love) - This is a Manga genre that depicts male homosexual romance stories. The drawings of beautiful men are very popular among women. Many doujinshi are of this genre.

Gekiga - This is a graphic type of Manga that stresses importance on the plot and drawing style. It is drawn in a highly realistic style and is usually read by men. A gekiga-ka is someone who writes gekiga.

Doujinshi - Similar to fan fiction, this is a fan Manga that is written by the fans. The authors can either be amateur artists or professional Manga-ka. Doujinshi can be bought at bookstores, just like regular Manga.

Tanpen - Manga magazines publish a variety of stories in each issue. These stories are either stand-alone short stories (tanpen) or serial stories (rensai) where the plot develops with each new issue of the magazine. Tanpen stories are usually published in special edition issues.

Rensai - Manga magazines publish a variety of stories in each issue. These stories are either stand-alone short stories (tanpen) or serial stories (rensai) where the plot develops with each new issue of the magazine. Rensai stories can be published weekly, bi-weekly, or monthly. The longest rensai story is currently Osamu Akimoto's "Kochira Katsushika-ku Kameari Kouen-mae Hashutsujo" which has been going on for 28 years.

Tankoubon - When a popular rensai is published in a magazine, it is usually later compiled into a comic book. This book is called a tankoubon. Each tankoubon can contain roughly 10 installments of the serial story.

Manga-ka - This is someone who writes Manga; a Manga artist.

Gensaku-sha - The gensaku-sha is the person who writes the Manga's original story. They will develop the plot of the Manga, and then the Manga-ka or their assistants will do the accompanying drawings to support the story.

Otaku - This term is used to describe an avid Manga fan. It is similar to the English word, "fanatic", but it has underlying connotations of being a"geek" or "nerd" as well.

onomatopoeic - These are special Japanese words written in the katakana alphabet, that describe sounds and adjectives. The Japanese language includes many onomatopoeic words. Some examples of sounds include "ban" (bang), "nyan" (meow), and "pi-" (high pitched whistle or alarm sound). Some examples of adjectives include "gara gara" (empty), "kira kira" (sparkling), and "pika pika" (shiny).

tone (screentone) - These are transparent layers that are applied on top of a Manga image. They are imprinted with some kind of a pattern, and they are used in the shading and detailing of the final Manga image. Tones are available commercially, but many Manga artists create their own one of a kind tones.

Glossaire

Manga – Un Manga est une histoire racontée au travers d'une série de vignettes, accompagnées de dessins et de dialogues, et est identique aux bandes dessinées des pays occidentaux. Au Japon, les Mangas ne sont pas seulement destinés aux enfants, mais il existe un nombre illimité de Mangas différents pour chaque type d'audience. Beaucoup d'entre eux contiennent des histoires sophistiquées, des thèmes pour adultes, et un développement des personnages identique à celui de la littérature traditionnelle. Osamu Tezuka est considéré comme étant l'un des pionniers des Mangas japonais. Les Mangas sont généralement publiés dans des magazines de bandes dessinées ou des tankoubon.

Anime – Forme écourtée du mot animation. De nombreux Mangas populaires donnent lieu à des séries animées pour la télévision. On trouve également des anime sur cassette vidéo ou sous forme de film. Comme pour les Mangas, les anime ne sont pas exclusivement réservés aux enfants, mais sont pour nombre d'entre eux suffisamment sophistiqués pour être appréciés par des audiences de tout âge. Hayao Miyazaki a créé des long métrages d'anime, tels que « Spirited Away », qui sont populaires dans le monde entier.

Yon Koma Manga – Il s'agit d'un Manga humoristique sur quatre vignettes similaire aux bandes dessinées qui paraissent dans les journaux. Les quatre vignettes correspondent à quatre type d'événements appelés « ki-shou-ten-ketsu », ce qui correspond grosso modo à l'introduction, le développement, un retournement des événements et la conclusion. Le gag se déroule durant le cours de ces quatre vignettes.

Shoujo Manga (bande dessinée pour jeunes filles) – Un Manga qui est destiné aux jeunes écolières, généralement à l'âge de l'adolescence, fait partie de cette catégorie. De nombreux magazines de bandes dessinées sont dédiés aux shoujo Mangas. Nakayoshi, Margaret et Ribbon font partie des magazines populaires de cette catégorie.

Shounen Manga (bande dessinée pour jeunes garçons) – Un Manga qui est destiné aux écoliers, généralement à l'âge de l'adolescence, fait partie de cette catégorie. De nombreux magazines de bandes dessinées sont dédiés aux shounen Mangas. Shonen Jump, Ultra Jump et Shonen Magazine font partie des magazines populaires de cette catégorie.

Seinen Manga (bande dessinée pour jeunes hommes) – Un Manga qui est destiné aux jeunes hommes, généralement de plus de 18 ans, fait partie de cette catégorie. De nombreux magazines de bandes dessinées sont dédiés aux seinen Mangas. Big Comic Spirits et Young Jump font partie des magazines populaires de cette catégorie.

Tanbi-kei (Amours de garçons) – Il s'agit d'un genre de Manga qui dépeint des histoires de romance homosexuelle. Les dessins d'hommes très beaux sont très populaires parmi les femmes. De nombreux doujinshi font partie de cette catégorie.

Gekiga – Il s'agit d'un type de Manga graphique qui met l'accent sur l'intrigue et le style des dessins. Les images sont dessinées de manière très réaliste et les histoires sont lues par des hommes. Un gekiga-ka est un auteur de gekiga.

Doujinshi – Similaires aux fictions écrites par des fans, il s'agit de Mangas écrits par des fans. Leurs auteurs peuvent être des dessinateurs amateurs ou des auteurs professionnel (Manga-ka). On trouve les Doujinshi dans des librairies, comme pour les Mangas traditionnels.

Tanpen – Les magazines de bandes dessinées publient différentes histoires à chaque parution. Ce sont soit des histoires indépendantes courtes (tanpen) soit des séries (rensai) dans lesquelles l'intrigue évolue lors des nouvelles parutions du magazine. Les histoires tanpen sont généralement publiées dans des numéros hors série.

Rensai – Les magazines de bandes dessinées publient différentes histoires à chaque parution. Ce sont soit des histoires indépendantes courtes (tanpen) soit des séries (rensai) dans lesquelles l'intrigue évolue lors des nouvelles parutions du magazine. Les histoires rensai sont publiées chaque semaine, toutes les deux semaines ou chaque mois. L'histoire rensai la plus longue est « Kochira Katsushika-ku Kameari Kouen-mae Hashutsujo » d'Osamu Akimoto, qui est publiée depuis déjà 28 ans.

Tankoubon – Lorsqu'une histoire rensai populaire est publiée dans un magazine, elle est généralement compilée plus tard dans un livre. Cet ouvrage est appelé un Tankoubon. Chaque Tankoubon, ou tome, contient en moyenne dix épisodes de la série.

Manga-ka – Il s'agit d'un auteur ou d'un dessinateur de Mangas.

Gensaku-sha – Il s'agit de l'auteur du scénario original d'une bande dessinée. Il développe l'intrigue d'un Manga, puis le Manga-ka ou ses assistants effectuent les dessins pour soutenir l'histoire.

Otaku – Ce terme est utilisé pour décrire un fan avide de Mangas. Il est identique au terme « fanatique », mais a également la connotation de « geek » ou « nerd » (termes anglais qui caractérisent souvent des individus mordus de technologie ou d'informatique).

Onomatopéique – Il s'agit de mots japonais spéciaux écrits avec l'alphabet katakana qui décrivent des sons et des adjectifs. La langue japonaise contient de nombreux mots onomatopéiques, par exemple « ban » (pan), « nyan » (miaou) et « pi- » (sifflement strident, alarme), ou des adjectifs tels que « gara gara » (vide), « kira kira » (scintillant, pétillant) et « pika pika » (brillant).

Glossar

Manga – Comics aus Japan, die sich nicht nur an Kinder richten, sondern an zahlreiche Zielgruppen aller Altersstufen, mit Inhalten, die sogenannter ernster Literatur bisweilen in nichts nachstehen. Meist schwarz-weiß mit nur wenigen Farbseiten, wird eine Manga-Serie normalerweise zunächst in einem der unzähligen Telefonbuchdicken Manga-Magazine veröffentlicht. Häufig liegt diesen eine Leserumfragekarte bei und Serien, die auf der Beliebtheitsskala nicht punkten können, wandern langsam nach hinten im Magazin (bzw. nach vorne – japanische Mangas werden von rechts nach links gelesen) bevor sie verschwinden. Ist die Serie dagegen erfolgreich, folgen tankôbon, TV-Anime und Kino-Anime. Osamu Tezuka gilt als einer der Pioniere im japanischen Manga.

Anime – Abkürzung des englischen „animation", bezeichnet in Japan alle Zeichentrickfilme, im westlichen Ausland meist nur japanische Zeichentrickfilme. Populäre Manga-Serien werden oft als Anime-Fernsehserien, als OVA („original video animation") bzw. OAV („original animated video") direkt auf Video, oder (bei sehr beliebten Serien) als Kino-Anime verfilmt. Wie bei Mangas sind Animes nicht bloß Kinderunterhaltung, sondern viele richten sich mit anspruchsvollen Inhalten an alle Altersgruppen. Hayao Miyazaki ist weltweit berühmt als Regisseur von Kino-Animes in Spielfilmlänge, wie „Spirited Away – Chihiros Reise ins Zauberland".

Yon Koma Manga – Ein Gag-Manga in vier Bildern. Die vier Bilder entsprechen einem Spannungsbogen mit der Reihenfolge ki-shô-ten-ketsu, also etwa „Einleitung – Entwicklung – überraschende Wendung – Schluss".

Shôjo Manga – Mangas, mit der Zielgruppe Mädchen zwischen circa sechs und achtzehn Jahren. Es gibt zahlreiche shôjo-Magazine für verschiedene Altersgruppen, wie beispielsweise Nakayoshi und Ribbon für Mädchen im Grundschulalter (in Japan bis zur sechsten Klasse) und Margaret für die etwas ältere Zielgruppe.

Shônen Manga – Mangas mit der Zielgruppe Jungen zwischen circa sechs und achtzehn Jahren. Die tatsächliche Leserschaft geht weit darüber hinaus und zahlreiche Manga-Magazine haben sich dem shônen-Manga verschrieben, wie zum Beispiel Shônen Jump, Ultra Jump und Shônen Magazine.

Seinen Manga – Mangas mit der Zielgruppe junge Männer ab circa achtzehn Jahren. Viele Manga-Magazine richten sich an die seinen (ausgesprochen wie „sehnen") Zielgruppe, wie zum Beispiel Big Comic Spirits und Young Jump.

Boys love (shônen-ai, Tanbi-kei) – Ein Manga-Genre mit der Zielgruppe Frauen und Mädchen, das romantische Liebesgeschichten zwischen ausschließlich männlichen Protagonisten darstellt. Die Zeichnungen wunderschöner Männer erfreuen sich bei Frauen großer Beliebtheit. Viele dôjinshi haben boys love-Thematik.

Gekiga – Wörtlich „Bilderdrama". Bei diesen meist von erwachsenen Männern gelesenen Mangas liegt die Betonung auf ernsteren Themen und einem sehr realistischen Zeichenstil. Ein gekiga-ka ist jemand der gekiga verfasst.

Dôjinshi – Ähnlich wie fan fiction entstanden dôjinshi mit Amateurzeichnern, die ihre Lieblingsserien weiterzeichneten oder ihre Lieblingscharaktere beispielsweise in boys love-Szenarien darstellten. Auch professionelle Mangaka zeichnen zuweilen dôjinshi, die meist im Eigenverlag veröffentlicht werden und in Buchläden oder auf Conventions, wie der berühmten Comic Market, die zweimal jährlich in Tôkyô abgehalten wird, käuflich erwerblich sind.

Tanpen – Manga-Magazine veröffentlichen in jeder Ausgabe zahlreiche Geschichten, die entweder in sich abgeschlossen sind (tanpen bzw. Kurzgeschichten) oder in Folgen (rensai) veröffentlicht werden, in letzterem Fall entwickelt sich die Handlung in jeder Ausgabe weiter. Kurzgeschichten erscheinen meist in Sonderausgaben.

Rensai – Manga-Magazine veröffentlichen in jeder Ausgabe zahlreiche Geschichten, die entweder in sich abgeschlossen sind (tanpen bzw. Kurzgeschichten) oder in Folgen (rensai) veröffentlicht werden, in letzterem Fall entwickelt sich die Handlung in jeder Ausgabe weiter. Die Veröffentlichung findet im monatlichen, zweiwöchentlichen oder Wochenrhythmus statt. Die längste rensai-Veröffentlichung ist derzeit Osamu Akimotos „Kochira Katsushika-ku Kameari Kouen-mae Hashutsujo", die seit 28 Jahren erscheint.

Tankôbon – Wenn eine Magazin-Serie beliebt genug ist, wird sie später üblicherweise als tankôbon, also als Comicbuch veröffentlicht. In einem tankôbon sind durchschnittlich ungefähr 10 Folgen einer Serie.

Mangaka – Der Manga-Autor.

Gensaku-sha – Der gensaku-sha schreibt die Originalstory für den Manga und entwickelt die Handlung. Die Mangaka beziehungsweise ihre Assistenten fertigen dann die entsprechenden Zeichnungen an.

Otaku – Ein auf sein Hobby (vor allem bezogen auf Mangas, Animes oder Videospiele) fixierter Kauz. In westlichen Ländern oft einfach für begeisterte Manga- und/oder Animefans verwendet.

Lautmalerei/Onomatopöie – Im Japanischen sehr häufige Wörter, die Laute oder einen Zustand beschreiben und meist im katakana-Silbenalphabet geschrieben werden. Beispiele für Laute sind „ban" (Knall), „nyan" (Miau) und „pi" (hoher Pfeif- oder Alarmton). Zustandsbeschreibende Worte sind „gara gara" (leer), „kira kira" (glitzernd) und „pika pika" (glänzend sauber).

Websites

AKATSUKA, FUJIO
http://www.koredeiinoda.net

AKAMATSU, KEN
"AI Love Network" http://www.ailove.net

ASAMIYA, KIA
"TRON plus STATION" http://www.tron.co.jp

AZUMA, KIYOHIKO
http://www.geocities.jp/azyotuba

ANNO, MOYOKO
"HATHIMITSU" http://www1.sphere.ne.jp/moyoco-a

IKEDA, RIYOKO
Riyoko Ikeda Official Website http://www.ikeda-riyoko-pro.com

ITAGAKI, KEISUKE
http://members.jcom.home.ne.jp/itagaki-gumi-ltd/ITAGAKI_KEISUKE-OFFI-CIAL_SITE.htm

INOUE, SANTA
"Santastic! Land" http://www.santa.co.jp

INOUE, TAKEHIKO
"INOUE TAKEHIKO ON THE WEB" http://www.itplanning.co.jp

UMINO, CHIKA
http://www6.plala.or.jp/ssss/umino

EGUCHI, HISASHI
"Eguchi Hisashi KOTOBUKI-STUDIO" http://www.kotobuki-studio.com

OKANO REIKO
"OGDOAD" http://www.najanaja.co.jp

OKAMA
Official: http://www.h2.dion.ne.jp/~okama/index.html

OZAKI, MINAMI
"KREUZ-NET.COM" http://www.kreuz-n

KATSURA, MASAKAZU
"K2R village" http://k2r.jp

KUSUMOTO, MAKI
http://www4.justnet.ne.jp/~sano

CLAMP
"Clamp-net.com" http://www.clamp-net.com/

KURUMADA, MASAMI
"Kurumada Masami" http://rinkake2.hp.infoseek.co.jp

KOUGA, YUN
"kokonoe.com" http://www.kokonoe.com

KOGE, DONBO
"Koge*2House" http://www95.sakura.ne.jp/~koge

KON, SATOSHI
"KON'S TONE" http://www.parkcity.ne.jp/~s-kon

SAITO, TAKAWO
"Official Saito Production site" http://www.saito-pro.co.jp

SAKATA YASUKO
Sakata BOX http://www2u.biglobe.ne.jp./%7Eysakata

SATONAKA MACHIKO
"Machiko Satonaka Official Site"
http://www.mac-time.ne.jp/satonaka/index.html

SHIRIAGARI KOTOBUKI
"Oooi Saruyama Hageno Suke" http://www.saruhage.com

SUMERAGI NATSUKI
HP "Kou-Ko" Address http://www.roy.hi-ho.ne.jp/nasuga

TAKEMIYA, KEIKO
PUSH CAT CLUB http://tra-pro.com

TAJIMA, SHOU
Gorilla-Kick http://d-arkweb.com/sho-u

TADA, YUMI
Hello http://www.yo.rim.or.jp/~fudge

CHIBA, TETSUYA
http://www.aruke.com/tetsuya

D {di:}
Death Mountain http://www.ngm-net.com/d

TEZUKA, OSAMU
Tezuka Osamu@World http://www.tezuka.co.jp

TERASAWA, BUICHI
Manga magic museum http://www.buichi.com

TERADA, KATSUYA
"terra's book" http://www.t3.rim.or.jp/~terra

Nightow, Yasuhiro
"Electric Flier" http://www.din.or.jp/~nightow

Nanase, Aoi
"SEVENTH HEAVEN" http://www.aoinanase.gr.jp

Nishimura, Shinobu
"Shimoyamate Dress Bekkan"
http://www.mars.dti.ne.jp/~masayan/dress/tobira.htm

Nihei, Tsutomu
"MHz" http://www.m-hz.net

Hagiwara, Kazushi
"HAGIPAGE" http://www01.vaio.ne.jp/BASTA

Hatoyama, Ikuko
http://www5d.biglobe.ne.jp/%7Ecalico/04-@spangle/@spangle-top.html

Hara, Tetsuo
"Hara Tetsuo home page" http://www.haratetsuo.com

HINO, HIDESHI
http://hino.mac-time.ne.jp

HIRATA, HIROSHI
http://www2.wbs.ne.jp/~tesh

Fujiko Fujio/Fujiko F. Fujio/Fujiko Fujio A.
Doraemon Channel http://dora-world.com

HOJO, TSUKASA
Address http://www.hojo-tsukasa.com

MASUMURA, HIROSHI
Address http://homepage1.nifty.com/goronao

MATSUMOTO, IZUMI
WAVE STUDIO http://www.comic-on.co.jp

MATSUMOTO, KEIJI (LEIJI)
Leiji Matsumoto Official page http://www.leiji-matsumoto.ne.jp

MIZUKI, SHIGERU
Mizuki Shigeru no Youkai World http://www.japro.com/mizuki

MIZUKI, WAKAKO
Wakako Mizuki's Room http://www.fbook.com/waka_mizuki

MIZUNO, JUNKO
http://www.h4.dion.ne.jp/%7Emjdotcom

MORIZONO, MILK
MILKY WORLD http://www.Mangazoo.jp/studio/milk/

YAMADA, AKIHIRO
Yamada Akihiro Official Page http://www.tea-leaf.net/%7Eneenee

YAMADA, NAITO
NUIT http://www.nuit.jp

YUUKI, MASAMI
Yuuki Masami no nigecha damekana http://www.yuukimasami.com

Credits

Aihara, Koji
"Manka" - Futabasha
"Mujina" - Shogakukan/Young Sunday
"Sarudemo Kakeru Manga Kyoushitsu" -
Shogakukan/Comic Spirits

Aoki, Yuji
"Naniwa Kinyuudou" - Kodansha
"Sasurai" - Magazine House
"Yodogawa Kasenshiki" - Kodansha

Aoyama, Gosho
"Meitantei Conan" - Shogakukan
/Shonen Sunday
"Magic Kaito" - Shogakukan/Shonen Sunday
"YAIBA" - Shogakukan/Shonen Sunday

Akatsuka, Fujio
"Osomatsu-kun" - Fujio Production/Fusosha
"Tensai Baka-bon" - Fujio Production/Fusosha
"Mouretsu Ataro" - Fujio Production/Fusosha
"Korede Iinoda" www.koredeiinoda.net

Akamatsu, Ken
"Mahou Sensei Negima!" - Kodansha
"Love Hina" - Kodansha
Original Concept: RAN "Rikujou Boueitai Mao-
chan" - Kodansha
"AI ga Tomaranai!" - Kodansha

Akimoto, Osamu
"Kochira Katsushika-ku Kameari Kouen-mae
Hashutsujo"- Atorie-Bidama/Shueisha
"Mr. Clice" - Atorie-Bidama/Shueisha

Asamiya, Kia
"Dark Angel Phoenix Resurrection" - Enterbrain
"Silent Moebius" - Kadokawa Shoten
"Kaiketsu Jouki Tanteidan" - Shueisha
"Yuugeki Uchuusenkan Nadesico" - Kadokawa
Shoten

Azuma, Kiyohiko
"AzuManga Daioh" - Media Works
"Yotsubato!" - Media Works

Adachi, Mitsuru
"Touch" - Shogakukan/Shonen Sunday
"KATSUÅ!" - Shogakukan/Shonen Sunday
"Miyuki" - Shogakukan/Shonen Sunday
"Nijiiro Tougarashi" - Shogakukan/Shonen
Sunday

Araki, Hirohiko
"Jojo no Kimyou na Bouken Stone Ocean" -
Araki Hirohiko & LUCKY LAND COMMUNICA-
TIONS/Shueisha
"Mashounen BT" - Araki Hirohiko & LUCKY
LAND COMMUNICATIONS/Shueisha
"Baoh Raihousha"Araki Hirohiko & LUCKY
LAND COMMUNICATIONS/Shueisha

Anno, Moyoko
"Hana to Mitsubachi" - Kodansha
"Sakuran" - Kodansha
"Tundra Blue Ice" - Shueisha
"Happy Mania" - Shodensha

Ikegami, Ryoichi
Manga: Ikegami, Ryoichi/Gensaku: Kariya, Tetsu
"Otokogumi" - Shogakukan/Shonen Sunday
"Kizuoibito" - Shogakukan/Comic Spirits
Manga: Ikegami, Ryoichi/Gensaku: Koike,
Kazuo "Crying Freeman" - Shogakukan/Big
Comic Spirits
Manga: Ikegami, Ryoich/Gensaku: Fumimura,
Sho "Sanctuary" - Shogakukan/ Comic Spirits

Ikeda, Riyoko
"Berusaiyu no Bara" - Ikeda Riyoko Production
"Oniisama e…" - Chuokoron Shinsha
"Orufeusu no Mado" - Shueisha
Yugengaisha Ikeda Riyoko Production
www.ikeda-riyoko-pro.com/
FAX 04-7191-0459

Ishii, Takashi
"Ishii Takashi Jisenshuu Gekiga 'Okasaretai'"-
Shonengahosha
"Kuro no Tenshi" - Mandarake Shuppan
"Nami Returns" - Wides Shuppan

Ishinomori, Shotaro
"Cyborg 009" - Ishimoripro
"Kamen Rider" - Ishimoripro
"HOTEL" - Ishimoripro
"Manga Nihon no Rekishi" - Ishimoripro
"ISHIMORI@STYLE": www.ishimoripro.com

Itagaki, Keisuke
"Baki" - Akita Shoten
"Baki" - Akita Shoten
"Grappler Baki" - Akita Shoten
Manga: Itagaki, Keisuke/Gensaku:
Yumemakura, Baku "Garouden" - Kodansha

Ichijo, Yukari
"Pride" - Shueisha
"Yuukan Kurabu" - Shueisha
"Suna no Shiro" - Shueisha
"Designer" - Shueisha

Ito, Junji
"Uzumaki" - Shogakukan/Big Comic
"Gyo" - Shogakukan/Big Comic Spirits
"Tomie" - Asahi Sonorama

Inoue, Santa
"TOKYO TRIBE 2" - Santastic! Entertainment
"Tokyo Graffiti" - Santastic! Entertainment
"Bunbuku Chagama Daimaoh" - Santastic!
Entertainment
"Rinjin 13 Gou" - Santastic! Entertainment
"Santastic! Land" www.santa.co.jp

Inoue, Takehiko
"SLAM DUNK" - I.T.PLANNING INC.
"Vagabond" - I.T.PLANNING INC.
"Real" - I.T.PLANNING INC.
www.itplanning.co.jp/

Iwaaki, Hitoshi
"Kiseijuu" - Kodansha
"Tanabata no Kuni" - Shogakukan/Big
Comic Spirits
"Heureka" - Hakusensha/Young Animal

Iwadate, Mariko
"Amaryllis" - Shueisha
"Kodomo wa Nandemo Shitteiru" - Shueisha
"Uchino Mama ga Iukotoniwa" - Shueisha
"Alice ni Onegai" - Shueisha

Utatane, Hiroyuki
"Tengoku" - Shueisha
"Seraphic Feather" - Kodansha
"Lythtis" - Media Works
"Count Down" - Fujimi Shuppan

Umino, Chika
"Hachimitsu to Clover" - Shueisha

Umezu, Kazuo
"Hyouryuu Kyoushitsu" - Shogakukan
"Watashi wa Shingo" - Shogakukan
"Makoto-chan" - Shogakukan
"14 Sai" - Shogakukan

Urasawa, Naoki
"20 Seiki Shounen" - Shogakukan/Big
Comic Spirits
"MONSTER" - Shogakukan/Big Comic Original
"YAWARA!" - Shogakukan/Big Comic Spirits
"Pineapple Army" - Shogakukan

Egawa, Tatsuya
"Tokyo Daigaku Monogatari" - Shogakukan/Big
Comic Spirits
"Majical Taruruto-kun" - Shueisha
"BE FREE!" - Shueisha
"Nichiro Sensou Monogatari" - Shogakukan/Big
Comic Spirits

Eguchi, Hisashi
"Seishounen no Tame no Eguchi Hisashi
Nyuumon" - Eguchi Hisashi
"Stop!! Hibari-kun!" - Eguchi Hisashi
"Ken to Erika" - Eguchi Hisashi
www.kotobuki-studio.com

Oh! Great
"Tenjou Tenge" - Shueisha
"Air Gear" - Kodansha
Manga: Oh! Great/Original Concept: Maisaka,
Ko "Himikoden~Renge~Gaun no Sho" -
Kadokawa Shoten
"Junk Story" - Core Magazine

Oshima, Yumiko
"F Shiki Ranmaru" - Oshima Yumiko
"Wata no Kuniboshi" - Oshima Yumiko
"Lost House" - Oshima Yumiko
"Guuguudatte Nekodearu" - Oshima Yumiko

Okazaki, Kyoko
"River's Edge" - Takarajimasha
"Helter Skelter" - Shodensha
"Tokyo Girls Bravo" - Takarajimasha
"Pink" - Magazine House

Okano, Reiko
Manga: Okano, Reiko/Gensaku:Yumemakura,
Baku "Onmyouji" - Hakusensha/Melody
"Calling" - Magazine House
"Youmiyenjouyawa" - Heibonsha
"Fancy Dance" - Shogakukan/Petit Flower
"Ryougoku Oshare Rikishi" - Shogakukan/Big
Comic Spirits

Oku, Hiroya
"GANTZ" - Shueisha
"ZERO ONE" - Shueisha
"HEN" - Shueisha

Ozaki, Minami
"Zetsuai-1989-" - Shueisha
"BRONZE" - Shueisha

Oda, Eiichirou
"ONE PIECE" - Shueisha
"ROMANCE DAWN" - Shueisha

Obata, Takeshi
Manga: Obata, Takeshi/Gensaku: Hotta
Yumi "Hikaru no Go" - Shueisha
"CYBORG Jiichan G" - Shueisha
Manga: Obata, Takeshi/Gensaku: Sharaku,
Maro "Ningyou Soushi Ayatsuri Sakon" -
Shueisha

Obana, Miho
"Kodomo no Omocha" - Shueisha
"Partner" - Shueisha
"Andante" - Shueisha

Katsura, Masakazu
"Aizu" - Shueisha
"ZETMAN" - Shueisha
"Denei Shoujo" - Shueisha
"Wingman" - Shueisha

Kaneko, Atsushi
"BAMBi" - Enterbrain
"B.Q.THE FLY BOOK" - Aspect
"R" - Shodensha

Kamijo, Atsushi
Shogakukan/Young Sunday

Kawaguchi, Kaiji
"Zipang" - Kodansha
"Chinmoku no Kantai" - Kodansha
"Battery" - Shogakukan/Young Sunday
"Ai Monogatari" - Futaba Bunko/Futabasha

Kusumoto, Maki
"Chishiryou Doris" - Shodensha
"Renaitan" - PARCO Shuppan
"K no SouretsuÓ†" - Shueisha

Kumakura, Yuichi
"KING OF BANDIT JING" - Kodansha
"Oudorobou JING" - Kodansha

CLAMP
"Card Captor Sakura" - Kodansha
"Chobits" - Kodansha
"Tsubasa RESERVoir CHRoNICLE" - Kodansha
"X" - Kodansha

Kurumada, Masami
"Saint Seiya" - Shueisha
"Ring ni Kakero 2" - Shueisha
www5e.biglobe.ne.jp/~saint/index.htm

Kuroda, Iou
"Sexy Voice and Robo" - Shogakukan
"Nasu" - Kodansha
"Daioh" - East Press

Kouga, Yun
"Earthian" - Shueisha
"Genji" - Shinshokan
"Choujuu Densetsu Gestalt" - Enix
"LOVE LESS" - Issaisha

Koge, Donbo
"Kamichama Karin" - Kodansha
"Pita Ten" - Media Works

Kojima, Gouseki
Gensaku: Koike, Kazuo/Manga: Kojima,
Gouseki "Kozure Ookami" - Koikeshoin
Gensaku: Koike, Kazuo/Manga: Kojima,
Gouseki "Kawaite Sourou" - Koikeshoin
Gensaku: Koike, Kazuo/Manga: Kojima,
Gouseki "Hanzou no Mon" - Koikeshoin
Gensaku: Yamamoto, Shugoro/Manga: Kojima
Gouseki "Tsubaki Sanjuurou" - Chuokoronsha

Kobayashi, Yoshinori
"Gomanizumu Sengen" - Futabasha
"Shin-Gomanizumu Sengen SPECIAL
Sensouron" - Gentosha
"Todai Itchokusen" - Shueisha
"Obotchama-kun" - Shogakukan/Corocoro
Comic

Kon, Satoshi
"Opus" - Kon Satoshi
"Kaikisen" - Bijutsu Shuppansha
"Waira" - Kodansha

Saito, Takao
"Golgo 13" - Saito Production/Leed-sha
"Survival" - Saito Production/Leed-sha
"Oniheihankashou" - Saito
Production/Bungeishunju
"Kagegari" - Saito Production/Leed-sha
www.saito-pro.co.jp/
info@saito-pro.co.jp

Saibara, Rieko
"Bokunchi" - Shogakukan/Big Comic Spirits
"Chikuro Youchien" - Shogakukan/Young
Sunday
"Mahjong Hourouki" - Takeshobo

Saimon, Fumi
"Tokyo Love Story" - Shogakukan/Big Comic
"P.S. Genki desu, Shunpei" - Kodansha
"Asunaro Hakusho" - Shogakukan/Big Comic
Spirits
"Onna Tomodachi" - Futabasha

Sakata, Yasuko
"Basil Shi no Yuuga na Seikatsu" - Hakusensha
"Tenkafun" - Ushio Shuppansha
"Yamiyo no Hon" - Hayakawa Shobo
"Jikan wo Warerani" - Hayakawa Shobo

Sakura, Momoko
"Chibi Maruko-chan" - Shueisha
"COJI-COJI" - Gentosha
"Nagasawa-kun" - Sakura Production, Ltd./
Shogakukan

Sasaki, Noriko
"Doubutsu no Oishasan" - Hakusensha/Hana to
Yume
"Otanko Nurse" - Shogakukan/Big Comic
Spirits
"Heaven?" - Shogakukan/Big Comic Spirits

Sadamoto, Yoshiyuki
"Shinseiki Evangelion" - Kadokawa Shoten

Satonaka, Machiko
"Tenjou no Niji" - Kodansha
"Asunaro-Zaka" - Kodansha
"Umi no Ourora" - Chuokoronsha

Samura, Hiroaki
"Mugen no Jyuunin" - Kodansha
"Ohikkoshi" - Kodansha
"Shoujo Mangaka Mushuku – Namida no
Luncheon Nikki" - Kodansha

Shimamoto, Kazuhiko
"Moeyo Pen" - Media Factory
"Hoero Pen" - Shogakukan/Sunday GX
"Honoo no Tenkousei" - Shogakukan/Shonen
Sunday
"Gyakkyou Nine" - Tokuma Shoten

Shurei, Kouyu
"Alichino" - Shueisha

Shirato, Sanpei
"Kamui-den" - Shogakukan
"Sasuke" - Shogakukan
"Shiiton Doubutsuki" - Shogakukan
"Ninja Bugeichou Kagemaru-den" -
Shogakukan

Shiriagari, Kotobuki
"Yajikita in DEEP" - Aspect
"Ryuusei Kachou" - Takeshobo
"Hige no OL Yabuuchi Sasako" - Takeshobo

Shirow, Masamune
"Koukaku Kidoutai" - Kodansha
"Koukaku Kidoutai" - Kodansha
"DOMINION" - Seishinsha
"Appleseed" - Seishinsha

Sugiura, Shigeru
"Sarutobi Sasuke" - Chikuma Shobo
"Ryousaishii" - Chikuma Shobo
"Shounen Jiraiya" - Kawade Shobo Shinsha

Sumeragi, Natsuki
"Toukasen" - Kadokawa Shoten
Manga: Sumeragi, Natsuki/Gensaku: Mori,
Hiroshi "Kuroneko no Sankaku" - Kadokawa
Shoten
"Oudo no Kishi no Moto" - Kadokawa
"Pekin Reijinshou" - Kadokawa

Takada, Yuzo
"3~3 EYES" - Kodansha
"Genzo Hitogata Kiwa" - Kodansha
"Aokushimitama Blue Seed" - Takeshobo
"Mainichi ga Nichiyoubi" - Futabasha

Takano, Fumiko
"Kiiroi Hon" - Kodansha
"Ruki-san" - Chikuma Shobo
"Bou ga Ippon" - Magazine House
"Zettai Anzen Kamisori" - Hakusensha

Takahashi, Rumiko
"Inu Yasha" - Shogakukan/Shonen Sunday
"Ranma 1/2" - Shogakukan/Shonen Sunday
"Urusei Yatsura" - Shogakukan Bunko/Shonen
Sunday
"Ningyo wa Warawanai" - Shogakukan/Shonen
Sunday

Takeuchi, Naoko
"Bishoujo Senshi Sailor Moon" - Kodansha
"Code Name wa Sailor V" - Kodansha
"The Cherry Project" - Kodansha

Takemiya, Keiko
"Kaze to Ki no Uta" - Kadokawa Shoten
"Tenma no Ketsuzoku" - Kadokawa Shoten
"Tera e…" - Chuokoronsha
"Pharaoh no Haka" - Chuokoronsha

Tajima, Shou / Otsuka, Eiji
Tajima, Shou / Otsuka, Eiji: "Tajyuujinkaku
Tantei Psycho" - Kadokawa Shoten
Tajima, Shou: "Suzugamori" - Kawade
Shobo Shinsha
Tajima, Shou: "Gorilla Kick!" - Graphic-sha

Tada, Yumi
"Sittin' in the Balcony" - Asuka Shinsha
"HUMMING BIRD" - Asuka Shinsha
"BELL FLOWER" - Shinshokan
"Áú" - Wani Magazine/Bijutsu Shuppansha

Sekikawa, Natsuo/Taniguchi, Jiro
"Botchan no Jidai" - Futabasha
Taniguchi, Jiro: "Inu wo Kau" - Shogakukan/Big
Comic
Manga: Taniguchi, Jiro/Gensaku: Yumemakura,
Baku "Kamigami no Itadaki" - Shueisha
"Tokyo-shiki Satsujin" - Futabasha

Chiba, Tetsuya
Manga: Chiba, Tetsuya/Gensaku: Takamori,
Asao "Ashita no Joe" - Kodansha
"Ore wa Teppei" - Kodansha
"Ashita Tenki ni Naare" - Kodansha
"Notari Matsutaro" - Shogakukan
www.aruke.com/tetsuya/
Chiba Tetsuya Production
TEL + 81 (3) 3999-4292

Tsuge, Yoshiharu
"Neji-shiki" - Chikuma Shobo
"Akai Hana" - Shogakukan
"Muno no Hito" - Shinchosha
www.mugendo-web.com/y_tsuge/

Tsumugi, Taku
"Hot Road" - Shueisha
"Hot Road"ÂiÇbÂjTsumugi TakuÂ^Shueisha
"Mabataki mo Sezu" - Shueisha
"Kanashimi no Machi" - Shueisha

Tsuruta, Kenji
"Abenobashi Mahou Shoutengai" - Kodansha
"Spirit of Wonder" - Kodansha
"Forget me Not" - Kodansha

Tezuka, Osamu/Tezuka Productions
"Tetsuwan Atom" - Kodansha
"BLACK JACK" - Akita Shoten
"Hi no Tori – Reimeihen" - Kadokawa Shoten
"Ribbon no Kishi" - Kodansha
"Buddha" - Ushio Shuppansha
"Adolf ni Tsugu" - Bungeishunju
Tezuka Osamu Productions
www.tezuka.co.jp

Terasawa, Buichi
"COBRA" - Shueisha
"Goku" - Media Factory
"TAKERU" - Scholar
www.buichi.com/

Terada, Katsuya
"Saiyuukiden Daienoh" - Shueisha
"Rakuda ga Warau" - Wani Magazine

Tono, Saho
"Midnight" - Blues Interactions
"Poketto no Naka no Kimi" - Shueisha
"Twinkle" - Magazine House

Tome, Kei
"Fugurumakan Raihouki" - Kodansha
"Yesterday wo Utatte" - Shueisha
"Hitsuji no Uta" - Gentosha

Togashi, Yoshihiro
"YuYu Hakusho" - Shueisha
"HUNTER~HUNTER" - Shueisha
"Level E" - Shueisha

Toriyama, Akira
"Dragon Ball" - Shueisha
"Dr. Slump" - Shueisha
"SAND LAND" - Shueisha

Nightow, Yasuhiro
"Trigun Maxim" - Shonengahosha

Nagai, Go
"Devilman" - Kodansha
"Mazinger Z" - Chuokoron Shinsha
"Cutey Honey" - Chuokoron Shinsha
ÂÉ093-04ÂÑ
"Susano Ou" - Kodansha

Nanase, Aoi
"Angel Dust" - Kadokawa Shoten
"Puchi-mon" - Shueisha

Nishimura, Shinobu
"RUSH" - Shodensha
"Alcohol" - Shueisha
"Third Girl" - Koike Shoin
"Miku Maiko" - Shogakukan/Big Comic Spirits

Nihei, Tsutomu
"Nihei Tsutomu Gashuu - BLAM land so on" -
Kodansha
"BLAM" - Kodansha
"NoiSE" - Kodansha

Nojo, Junichi
"Gekka no Kishi" - Shogakukan/Big Comic
Spirits
"Naki no Ryu" - Takeshobo
"J.boy" - Shogakukan/Big Comic Spirits
"Dr. Koh" - Kodansha

Hagio, Moto
"Barubara Ikai" - Shogakukan/Flowers
"Zankoku na Kami ga Shihai suru" -
Shogakukan/Petit Flower
"Kono Musume Urimasu!" - Shogakukan
/Shojo Comic
"11 Nin Iru!" - Shogakukan/Bessatsu
Shojo Comic
"Toma no Shinzou" - Shogakukan Bunko
/Shojo Comic
"Poe no Ichizoku" - Shogakukan Bunko/
Bessatsu Shojo Comic
"Star Red" - Shogakukan/Shojo Comic
"Hanshin" - Shogakukan/Petit Flower

Hagiwara, Kazushi
"Bastard Kanzenban" - Shueisha
"Bastard" - Shueisha

Hatoyama, Ikuko
"Kurenai Setsuko Ao Sarasa" - Seirinkogeisha
"Aoi Kiku" - Seirinkogeisha

Hanawa, Kazuichi
"Shin Konjakumonogatari Nue" - Futabasha
"Keimusho no Naka" - Seirinkogeisha
"Momotaro" - Futabasha

Hara, Tetsuo
Hara, Tetsuo/Supervisor: Buronson "Souten no
Ken" - Shinchosha
Manga: Hara, Tetsuo/Gensaku: Buronson
"Hokuto no Ken" - Shueisha
Manga: Hara, Tetsuo/Gensaku: Ryu,
Keiichiro/Scenario: Aso, Mio "Hana no Keiji" -
Shueisha
"Koukenryoku Ouryou Sousakan Nakabo
Nintaro" - Shinchosha

Hirata, Hiroshi
"Satsuma Gishiden" - Leed-sha
"Kuroda – Sanjyuuroku Kei" - Leed-sha
"Kubi Dai Hikiukenin" - Leed-sha

Hirokane, Kenshi
"Kachou Shima Kosaku" - Kodansha
"Kaji Ryusuke no Gi" - Kodansha
"Tasogare Ryuusei-gun" - Shogakukan/Big
Comic Original
Manga: Hirokane, Kenshi/Gensaku: Yajima,
Masao "Ningen Kousaten" - Shogakukan/Big
Comic

Fujiko F. Fujio
"Doraemon" - Shogakukan/Corocoro Comic
"Paaman" - Shogakukan/Corocoro Comic
"ESPer Mami" - Shogakukan/Corocoro Comic
"Kiteretsu Daihyakka" - Shogakukan/Corocoro
Comic

Fujiko Fujio A.
"Ninja Hattori-kun" - Chuokoronsha
"Pro Golfer Saru" - Chuokoron Comic-ban
"Warau Salesman" - Chuokoron Comic-ban
"Manga Michi" - Chuokoron Comic-ban

Fujishima, Kosuke
"Aa Megumi-sama" - Kodansha
"Taiho Shichauzo" - Kodansha

Fujita, Kazuhiro
"Karakuri Circus" - Shogakukan/Shonen
Sunday
"Ushio to Tora" - Shogakukan/Shonen Sunday
"Karakuri no Kimi" - Shogakukan/Shonen
Sunday

Furuya, Usamaru
"Palepoli" - Ohta Shuppan
"Shortcuts" - Shogakukan/Young Sunday
"π" - Shogakukan/Big Comic Spirits
"Garden" - East Press
"Plastic Girl" - Shobo Shinsha

Furuya, Minoru
"Ike! Ina-chuu Takkyuubu" - Kodansha
"Boku to Issho" - Kodansha
"Himizu" - Kodansha
"Green Hill" - Kodansha

Hojo, Tsukasa
"Angel Heart" - Shinchosha
"Family Compo" - Shueisha
"City Hunter" - Shueisha
"Cat's Eye" - Shueisha
www.hojo-tsukasa.com

Hoshino, Yukinobu
"Munakata Kyoujyuden Kikou" - Ushio
Shuppansha
"Blue World" - Kodansha
"Yamataika" - Ushio Shuppansha
"Blue City" - Media Factory

Masumura, Hiroshi
"Cosmos Rakuenki" - Asahi Sonorama
"Ginga Tetsudou no Yoru" - Fusosha
"Atagooru Atagooru Monogatarihen" - Media
Factory
"Goronao Tsuushin"
http://homepage1.nifty.com/goronao/

Machino, Henmaru
"Doki Doki Henmaru Show" - East Press
"Super Yumiko-chan Z Turbo" - Ohta Shuppan
"Yumiko Jigoku" - Sanwa Shuppan

Matsumoto, Izumi
"Kimagure Orenji Road" - Shueisha
"Kimagure Orenji Road" - Shueisha
"SESAME STREET" - Shueisha

Matsumoto, Taiyo
"No. 5" - Shogakukan
"Ping-Pong" - Shogakukan /Big Comic Spirits
"GOGO Monster" - Shogakukan

Matsumoto, Leiji
"Uchuusenkan Yamato" - Akita Shoten
"Ginga Tetsudou 999" - Shonengahosha
"Uchuu Kaizoku Captain Harlock" - Akita
Shoten
"Ganso Dai Yojouhan Dai Monogatari" - Asahi
Sonorama
www.leiji-matsumoto.ne.jp

Maya, Mineo
"Pataliro!" - Hakusensha/Hana to Yume
"Rashanu!" - Hakusensha/Hana to Yume
"Far East" - Jitsugyo no Nihon Sha

Man F Gataro
"Chinyuuki" - Shueisha
"Manyuuki" - Shueisha
"Jigoku Koushien" - Shueisha
"Hade Hendrix Monogatari" - Shueisha

Miura, Kentaro
"Berserk" - Hakusensha/Young Animal
"Berserk" - Hakusensha/Young Animal
Manga: Miura Kentaro/Gensaku: Buronson
"Ourouden" - Hakusensha/Young Animal
Manga: Miura, Kentaro/Gensaku: Buronson
"Japan" - Hakusensha/Young Animal

Mizuki, Shigeru
"Youkai Daisaiban Ge-ge-ge no Kitaro" -
Chikuma Shobo
"Komikku Showashi" - Kodansha
"Akuma-kun" - Asahi Sonorama
"Kappa no Sanpei" - Asahi Sonorama

Mizuki, Wakako
"Itiharsa" - Hayakawa Shobo
"Eliot Hitori Asobi" - Hayakawa Shobo
"Juma" - Hayakawa Shobo

Mizuno, Junko
"Ningyohime-den" - Bunkasha
Manga: Mizuno, Junko/Gensaku: Ameya,
Norimizu "Momongo no Yoru" - East Press
"Fancy Gigolo Peru" - Enterbrain
"Pure Trance" - East Press

Minagawa, Ryoji
"D-LIVE!!" - Shogakukan/Shonen Sunday
Art: Minagawa, Ryoji/Co-creator: Nanatsuki,
Kyoichi "ARMS" - Shogakukan/Shonen Sunday
Art: Minagawa, Ryoji/Gensaku: Takeshige,
Hiroshi "SPRIGGAN" - Shogakukan/Shonen
Sunday

Minami, Haruka
"Strawberry Children" - Kousai Shobo
"Private Menu wo Douzo" - Biblos
"Kindan no Amai Kajitsu" - Biblos

Minekura, Kazuya
"Saiyuki RELOAD" - Issaisha
"Stigma" - Shinshokan
"Shiritsu Araiso Koutougakkou Seitokai
Shikkoubu" - Tokuma Shoten

"Wild Adapter" - Tokuma Shoten

Mochizuki, Minetarou
"Dragon Head" - Kodansha
"Samehada Otokko to Momojiri Onna" -
Kodansha
"Bataashi Kingyo" - Kodansha
"Maiwai" - Kodansha

Motomiya, Hiroshi
"Salaryman Kintaro" - Shueisha
"Otoko Ippiki Gakidaishou" - Shueisha
"Oreno Sora" - Shueisha

Morizono, Milk
"Hong Kong Yuugi" - Shodensha
"Kiala" - Shodensha
Manga: Morizono, Milk/Gensaku: Murasaki,
Hyakuro "Cleopatra Kouri no Bishou" -
Bunkasha
Manga: Morizono, Milk/Gensaku: Kirino, Natsuo
"Monroe Densetsu" - Shodensha

Morohoshi, Daijirou
"Saiyuuyouenden" - Ushio Shuppansha
"Mad Men" - Chikuma Shobo
"Shiori to Shimiko no Namakubi Jiken" - Asahi
Sonorama
"Shitsurakuen" - Shueisha

Yazawa, Ai
"PARADISE KISS" - Shodensha
"NANA" - Shueisha
"Tenshi Nanka Janai" - Shueisha

Yasuhiko, Yoshikazu
"Maraya" - Media Works
"Dattan Typhoon" - Media Works
"Kidou Senshi GUNDAM - THE ORIGIN" -
Kadokawa Shoten

Yamagishi, Ryoko
"Maihime Terepushikoura" - Media Factory
"Arabesque" - Hakusensha/Hana to Yume
"Hi Izuru Tokoro no Tenshi" - Kadokawa Shoten
"Ao no Jidai" - Ushio Shuppansha

Yamada, Akihiro
Manga: Yamada, Akihiro/Gensaku: Mizuno, Ryo
"Roudosu-tou Senki" - Kadokawa Shoten
"BEAST of EAST" - Gentosha
"Beniiro Majutsu Tanteidan" - Nihon Editors

Yamada, Naito
"Nishiogi Fuufu" - Shodensha
"ero mala" - East Press
"French Dressing" - Futabasha
"L'amant" - Futabasha

Yamamoto, Naoki
"Anjyuu no Chi" - Shogakukan
"BLUE" - Futabasha
"Asatte Dance" - Ohta Shuppan

Yuuki, Masami
"Tetsuwan Birdy" - Shogakukan/Young Sunday
"Kidou Keisatsu Patlabor" - Shogakukan/
Shonen Sunday
"Ja Ja Uma Grooming UP!" - Shogakukan/
Shonen Sunday
"Kyuukyoku Choujin R" - Shogakukan/Shonen
Sunday

Yu Jin
"PEACH!" - Shogakukan/Young Sunday
"Sakura Tsuushin" - Shogakukan/Young Sunday
"Kounai Shasei" - Cybele Shuppan
"ANGEL" - Shogakukan/Young Sunday

Yuki, Kaori
"God Child" - Hakusensha/Hana to Yume
"Kafuka" - Hakusensha/Hana to Yume
"Tenshi Kinryouku" - Hakusensha/
Hana to Yume
"Neji" - Hakusensha/Hana to Yume

Yokoyama, Mitsuteru
"Tetsujin 28 Gou" - Kobunsha
"Babil 2 Sei" - Akita Shoten
"Sangokushi" - Ushio Shuppansha
"Iga no Kagemaru" - Akita Shoten

Yoshida, Akimi
"YASHA" - Shogakukan/Bessatsu Shojo Comic
"BANANA FISH" - Shogakukan/Shojo Comic
"Sakura no Sono" - Hakusensha Bunko/LaLa
"Kisshou Tennyo" - Shogakukan/Bessatsu
Shojo Comic

Yoshida, Sensha
"Utsurun Desu" - Shogakukan/Big
Comic Spirits
"Utsurun Desu" - Shogakukan/Big
Comic Spirits
"Chikuchiku Uniuni" - Shogakukan
/Shonen Sunday
"Puripuri-ken" - Shogakukan/Big
Comic Spirits

Acknowledgements

We would like to thank first of all the artists in the book, that have played a major role in providing us with the most important information as well details from their creative process. Their collaboration has been the most important for us to be able to produce this inspirational guide through Manga and the Japanese pop-culture and History.

We would like to specially thank all the publishers that have collaborated with the book, to allow us to display some of the most important and influential artists in Japan, which they take care with a lot of hard work and vision. Their understanding that the book is a display of their effort, has allowed to us to produce this important reference publication.

As for the DVD I would like to thanks Ricardo Gimenes for the excellent work in the Design and production of the DVD in which he has worked with full dedication. Also Stefan Klatte from our production department, whose advises have contributed to a better and more refined final product. And finally the artists we have interviewed, Usamaru Furuya, Reiko Okano and Naoki Urasawa. Their attention and patience spending long hours with our team, and answering valuable questions for all Manga fans worldwide.

Many thanks to Sugiyama San, for her dedication to this publication, editing the texts in Japanese and checking all the important facts of each one.

Finally, I would like to list some of the people who helped this book to be real and have contributed in different ways for that: Stefan Klatte, Kazue Imasato, Masakatsu Yamamoto, Sadao Maekawa, Tamami Sanbommatsu, Ana Medeiros, David Pinsker and Mai Umeda.

To stay informed about upcoming TASCHEN titles,
please request our magazine at www.taschen.com
or write to TASCHEN, Hohenzollernring 53,
D-50672 Cologne, Germany, Fax: +49-221-254919.
We will be happy to send you a free copy of our
magazine which is filled with information about all
of our books.

IMPRINT

© 2004 TASCHEN GmbH
Hohenzollernring 53, D-50672 Köln
www.taschen.com
Design: Sense/Net, Andy Disl and Birgit Reber,
Cologne & Julius Wiedemann, Cologne
Layout: Julius Wiedemann, Cologne
Production: Stefan Klatte
Editor: Julius Wiedemann
DVD Design and Edition: Ricardo Gimenes
English Translation: John McDonald & Tamami Sanbommatsu
German Translation (from Japanese original): Ulrike Roeckelein
French Translation: Marc Combes

ISBN International version: 3-8228-2591-3
ISBN Japanese version: 3-8228-3832-2
Printed in Italy